L'ART
DE LA
PEINTURE SUR VERRE
ET
DE LA VITRERIE.

Par feu M. *LE VIEIL.*

M. DCC. LXXIV.

PRÉFACE.

Il n'est point d'occupation plus flatteuse pour un Citoyen que de s'exercer sur la découverte ou sur le maintien des connoissances qui peuvent être utiles ou agréables à la société. Ce sera toujours bien mériter de la postérité que lui conserver des notions exactes des Arts, en les mettant au jour sous tous les rapports qui leur conviennent, sur-tout lorsqu'il s'agit de quelques-uns de ces Arts, qui, autrefois très-recommandables, tombent de jour en jour en désuétude, & se voient menacés d'un abandon général. Deux vérités dont tout homme bien intentionné se sent naturellement convaincu.

Ce sont elles qui animent le zele avec lequel Messieurs de l'Académie des Sciences s'empressent depuis quelques années de donner au Public des descriptions très-étendues des Arts & Métiers, & de répandre sur chacun d'eux des lumieres qui, éclairant leur théorie, en rectifient la pratique, & tendent à les préserver des révolutions qu'ils pourroient éprouver dans la suite.

L'expérience nous apprend que toutes choses dans la vie sont sujettes à vicissitude. Les Arts sur-tout ont passé par des révolutions singulieres. Ils ont eu des siecles heureux, où ils ont atteint à une perfection à laquelle ils n'ont pu parvenir dans d'autres, malgré les plus grands efforts. On les a vu par un progrès subit s'élever au plus haut degré de splendeur, & en descendre avec plus de rapidité. On a vu les Eleves, formés par les exemples & les préceptes des plus grands Maîtres, occuper leur place sans la remplir, remplacés eux-mêmes par des sujets moindres qu'eux. On a vu le talent enseveli disparoître pendant des siecles entiers, après s'être montré pendant quelques années. Quelquefois ces éclipses n'ont servi qu'à le faire briller ensuite avec un nouvel éclat.

L'Histoire nous fournit un exemple frappant d'une révolution semblable par rapport à la Peinture. Supérieurement pratiqué du temps d'Alexandre, cet Art se vit presque anéanti sous Auguste, & la cause de cette révolution fut l'oubli des préceptes & des regles des anciens Peintres Grecs.

Rome, dans les derniers temps de la République, & sur-tout depuis le transport des dépouilles de Syracuse en cette Ville par Marcellus, au rang desquelles dépouilles étoient des Tableaux rares & précieux de ces grands Maîtres, Rome avoit pris beaucoup de goût pour la Peinture. Ceux qui l'y exercerent les premiers, étoient des Grecs esclaves des Romains, ou par leur propre captivité, ou par celle de leurs Parents. Considérés de leurs Maîtres à proportion de leurs talents, ils en recevoient, ainsi que ceux qui s'adonnoient aux Sciences, les traitements les plus capables de les encourager. Mais ils étoient déja beaucoup au-dessous de leurs Anciens (a) : ils ne dessinoient pas à beaucoup près si bien, & ne traitoient plus les passions aussi bien qu'eux. Comment eussent-ils pu le faire ? Les Anciens étoient si jaloux de leur Art, que les

(a) *Voyez* Denys d'Halicarnasse, in *Isæo*.

PRÉFACE.

feuls nobles & les plus opulents d'entre eux pouvoient être admis au rang de leurs Eleves. Des Edits fortis des Tribunaux de Sycione & de Corinthe défendoient de donner des Leçons de Peinture aux Efclaves. Si quelquefois ils les dictoient en faveur de quelqu'un de leurs plus riches Eleves, les rouleaux qui les contenoient étoient auffi rares par l'immenfité du prix qu'ils y mettoient que par leur petit nombre.

Il a été plus aifé à Pline, à Athénée, à Laerce, &c. de nous conferver les noms de ces Peintres célebres, & les infcriptions des fujets de leurs plus beaux tableaux, que de tranfmettre à leurs contemporains & à la poftérité des extraits de leurs préceptes fur la Peinture (*a*). Avares de leurs enfeignemens, même envers leurs Compatriotes, ces anciens Maîtres craignoient encore plus de les voir paffer à l'Etranger.

Delà cette premiere décadence de la Peinture, parmi les Grecs eux-mêmes. Delà le peu de fuccès qu'elle eut à Rome fous un Empereur, ami des Arts, qui mettoit fa gloire dans la protection qu'il leur accordoit, & qui ne confioit fon autorité naiffante qu'à des Miniftres capables d'appliquer cette protection avec un fage difcernement, ou de preffer l'encouragement par des récompenfes qui fouvent prévenoient l'attente de ceux qui les avoient méritées. Delà enfin cet oubli général que la Peinture éprouva fucceffivement pendant les douze premiers fiecles de l'Ere Chrétienne, fur-tout en Occident. Triftes & déplorables effets du fordide intérêt & d'une jaloufe crainte ! Digne objet de la tendre follicitude de l'Académie des Sciences pour la confervation des Arts !

De même la Peinture fur Verre, qui dans les douzieme & treizieme fiecles étoit le genre de Peinture le plus ufité, je dirois même le feul ufité dans notre France, dans l'Angleterre & dans les Pays-Bas; celui qui s'y développoit le plus au quatorzieme & au quinzieme, qui fut fi brillant dans le feizieme & affez avant dans le dix-feptieme, vit fes Artiftes & leurs travaux prefqu'abandonnés, fous le regne de Louis le Grand, & fous les yeux d'un Miniftre, Protecteur déclaré des Arts & des Artiftes. Elle a fubi par-tout la même révolution que la Peinture, en général, avoit éprouvée fous l'empire d'Augufte. On en eft venu de nos jours, jufqu'à craindre, pour ainfi dire, de la nommer entre les différents genres de Peinture (*b*). C'eft, dit-on, un fecret perdu; c'eft un Art enfeveli qui n'intéreffe plus.... Arrêtez..... Il n'eft qu'en léthargie : je vais effayer de l'en tirer. Si je ne puis y réuffir, qu'il me foit au moins permis, en attendant des remedes plus efficaces, de répandre quelques fleurs ou de verfer quelques larmes fur le tombeau qu'on lui deftine, avant qu'on le ferme !

En écrivant fur un Art, dans le fein duquel j'ai pris naiffance, mon but eft que la poftérité ne fe voie pas expofée à regretter la perte des connoiffances qui nous en reftent, comme nous regrettons celles des Anciens, par rapport à la Peinture en général; & qu'inftruite de fes regles elle veille avec d'autant plus d'empreffement à la confervation de fes anciens Monuments,

(*a*) Voyez le Traité de François Junius, *De Pictura Veterum*, Lib. 2. Cap. 3 & Cap. 9. §. 7.

(*b*) Voyez l'Art de Peindre, Poëme avec des Réflexions, Paris, 1760, *in-*4°. Dans les notes au bas de la page 52. tous les genres de Peinture font défignés par leur nom, fans aucune mention de la Peinture fur verre.

PRÉFACE.

que, comme dit quelque part M. Rollin, les meilleurs Livres sur les Arts sont les Ouvrages des anciens Maîtres qu'on voit encore sur pied, & dont la bonté universellement reconnue fait depuis long-temps l'admiration des Connoisseurs.

Pour embrasser mon objet dans toute son étendue, j'ai cru devoir distribuer ce Traité en deux Parties; employer la premiere à l'Histoire de cet Art, & la seconde à sa Pratique.

L'Histoire des Arts & leur description contribuent également à leur perfection. Si d'un côté la description d'un Art bien méditée, dans laquelle l'industrie de ses opérations est exactement développée, ses besoins annoncés, ses difficultés prévues, & la voie ouverte à sa perfection par des inventions nouvelles sert beaucoup à son encouragement; de l'autre, le travail s'ennoblit sous la main d'un Artiste, qui connoissant l'histoire de son Art, instruit de son origine & de ses progrès, commence par en concevoir une opinion favorable. Alors excité par l'émulation à surpasser ou du moins atteindre ceux qui s'y sont le plus distingués, & dont les Ouvrages connus peuvent lui servir de modele, quels efforts ne fera-t-il pas pour faire passer à la postérité son goût & ses succès, fruits d'une application soutenue par l'exemple!

Je n'ai épargné ni soins ni recherches pour remplir ces deux objets, en remontant à leur source. C'est pourquoi je considere dans la premiere Partie l'origine du Verre, son antiquité, l'emploi que les Anciens en ont fait, l'usage qu'ils ont fait sur-tout du Verre coloré dans les édifices publics, la maniere dont la Peinture sur Verre a pris sa place aux fenêtres des Eglises, son état dans les différents siecles jusqu'à présent, la Vie & les Ouvrages de ses plus célebres Artistes, les causes de sa décadence & de son abandon, & les moyens possibles de la tirer de sa léthargie actuelle.

Dans la seconde Partie, je rends compte des différentes Recettes autrefois en usage pour teindre le Verre dans toute sa masse, & pour le colorer sur une de ses surfaces seulement, de la maniere de faire les Emaux colorants actuellement usités dans la Peinture sur Verre, des connoissances nécessaires à ses Artistes, & du méchanisme de cet Art. J'y ajoute des morceaux considérables traduits de l'Anglois, extraits d'un Ouvrage moderne qui n'a pas encore paru dans notre Langue, & qui peuvent être très-utiles pour la pratique de la Peinture sur Verre (a).

L'Art de peindre sur le Verre par la recuisson est celui dont je traite ici. C'est pourquoi je ne parlerai point de deux autres genres de Peinture, assez improprement dite sur le Verre, où les couleurs qu'on emploie ne sont point métalliques ou minérales, & par conséquent ne sont point susceptibles de la vitrification.

La premiere de ces deux manieres, que l'on appelleroit mieux *la Peinture sous le Verre*, ou comme celui qui nous en a donné un petit Traité (b), *la Peinture derriere le Verre*, est si éloignée de tout autre genre de Peinture,

(a) Voyez l'Avertissement qui est à la tête de cette Traduction.
(b) Voyez le Moyen de devenir Peintre en trois heures, Brochure en forme de Dialogue. Paris, 1755, chez les Libraires associés, pages 9 & 10.

PRÉFACE.

que, de l'aveu de l'Auteur lui-même, pour y parvenir, *il faut déranger l'ordre général auquel la régle invariable assujettit*. Nous nous rendrons avec plaisir à l'invitation de *la Marquise* de son Dialogue, en fournissant à nos neveux les moyens de remettre notre Peinture sur Verre en vigueur : mais nous laisserons à M. *Vispré*, son Interlocuteur & son Maître, le soin de donner à ses Eleves les leçons de son nouvel Art, avec autant d'élégance que de galanterie.

La seconde maniere (*a*), quoiqu'elle se rapproche plus de la nôtre, en differe en ce que les couleurs qu'on y emploie n'ont point de rapport avec les nôtres; car elles ne sont autres que des vernis colorés, tels que la laque, le verd-de-gris, &c, qui, exposés à l'ardeur du soleil, se levent par écailles, ou coulent à l'humidité. Cette seconde maniere rend les objets transparents : on s'en sert particuliérement à peindre sur le Verre des sujets pour les lanternes magiques : on en fait aussi des tableaux, en les appliquant sur du papier blanc qui en fait ressortir les couleurs.

Si l'on prend goût pour des manieres de peindre sur Verre, si différentes de la véritable maniere, pourquoi n'aurions-nous pas l'espérance de voir renaître de nos jours un Art, dont les frais, à la vérité, sont beaucoup plus grands, mais aussi dont la composition est infiniment plus noble, plus brillante & plus durable; un Art, autrefois décoré par nos Rois des plus grands Priviléges, mais qui, prêt à expirer, attend de Sa Majesté un soufle vivifiant?

Augurons-le de la protection que Notre Monarque Bien-aimé se plaît à accorder à tous les Arts. Quelle preuve plus éclatante du zele de Sa Majesté pour leur progrès, que l'établissement qu'elle vient de faire en leur faveur dans la Capitale de son Royaume ! Nous avons une *Ecole gratuite de Dessin* ! Plus de révolutions, plus de vicissitudes à craindre pour les Arts. Nos neveux attendris, à la vue de ce monument éternel de sa bienfaisance, comme de tant d'autres, publieront un jour à sa gloire avec transport, que c'est à un Souverain, qui n'a voulu d'autre conquête que celle des cœurs de ses sujets, qu'on doit la conservation & la splendeur des Arts en France (*b*).

(*a*) *Voyez* l'Avis inféré dans la feuille des Annonces, Affiches, &c. du Lundi 18 Novembre 1765. Le sieur Reutter y annonce qu'il fait & vend toutes sortes de Peintures sur verre, comme Paysages, Prairies, Chasses, Batailles, Ports de mer, Fleurs, Fruits, Animaux & autres sujets propres à orner les cabinets, &c. tels qu'on les lui demande. Or c'est de cette seconde maniere qu'il peint sur verre.

(*b*) C'est sous les auspices du Magistrat zèlé, chargé de veiller à la sûreté de cette Capitale,

que Sa Majesté a autorisé par des Lettres-Patentes cet établissement utile, au soutien duquel les Personnes les plus distinguées, les Corps & Communautés, les Particuliers, amis du bien public, se sont empressés de concourir par des contributions volontaires. Les Nations voisines auront bientôt de semblables Ecoles : il est même déja arrivé des lettres d'Espagne pour demander les Statuts de celle-ci qu'on veut y former. Mercure de France, Janvier 1770, second Volume, *pag.* 160.

ÉLOGE

ÉLOGE HISTORIQUE

DE PIERRE LE VIEIL. (a)

L'Histoire nous offre peu d'Artiftes auffi zélés pour fon Art & auffi éclairés que Pierre le Vieil. Il naquit à Paris, le 8 Février 1708. Sa famille originaire de Normandie, s'y diftinguoit, depuis plus de deux fiecles, à peindre fur le Verre. Son pere défiroit fe faire connoître dans la Capitale : il s'y rendit à 19 ans. L'habileté avec laquelle il manioit déja la *Dragne* & le pinceau, fixa l'attention du célebre *Jouvenet*, fon Parent. Il le préfente au Surintendant des Bâtimens du Roi, M. Manfard, qui le charge de peindre les frifes des vitraux de la Chapelle de Verfailles, & du Dôme des Invalides. Ce fuccès flatteur pour un jeune Artifte, amateur de la gloire, lui fait préférer Paris au féjour de fes peres. Il y époufe en 1707, Henriette-Anne Favier, fille d'un habile Vitrier. Onze enfans font nés de ce mariage, entr'autres *Pierre le Vieil*, dont nous allons faire l'éloge, & *Jean le Vieil* qui, comme fon pere, eft *Peintre fur Verre du Roi.*

Du génie, de l'imagination, de la mémoire annonçoient dans Pierre le Vieil d'heureufes difpofitions pour les Lettres. Penfionnaire au College de Sainte-Barbe, il fit des progrès rapides. Il acheva fes études au College de la Marche, où brilloit alors l'élite de la jeune Nobleffe. M. de la Val (b) y profeffoit l'Eloquence. Frappé de la fupériorité conftante de le Vieil, fur des rivaux dignes de lui, il lui donne des compofitions à part, lui fait traduire en vers les plus beaux morceaux du *Lutrin*. La palme académique fut le jufte prix de fon travail. Il faifoit les délices de fes Maîtres par la fagacité de fon efprit, plus encore par la pureté de fes mœurs.

Au fortir des claffes, il alla à l'Abbaye de Saint Vandrille, prendre l'habit de Saint Benoît. Il avoit 17 ans. A cet âge, fon pere avoit été Poftulant dans le même Ordre ; il admiroit fa ferveur. Le jeune le Vieil foupire après l'heureux moment où il alloit rompre la chaîne qui l'attachoit au monde ; lorfque la veille du jour où il doit prononcer fes vœux, il fe fait dans fon ame le plus violent combat. Un pere hors d'état par une infirmité habituelle de vaquer à fes travaux ; une mere obligée d'y veiller & de pourvoir à l'éducation de dix enfans ; des freres trop jeunes encore pour conduire les ouvrages ; un Attelier laiffé à la merci de plufieurs Ouvriers dont on craignoit la négligence : toutes ces confidérations accablantes pour un fils qui n'éprouva jamais de fes parens que des marques de tendreffe, fe préfentent à fon efprit ; & la Providence, qui le deftinoit à *reffufciter* l'Art de fes aïeux, permet que l'amour filial triomphe de fes defirs. Il revient dans fa famille, regretté de fes Supérieurs. Connoiffant ce qu'ils pouvoient en attendre, ils s'étoient promis de l'affocier à leurs travaux littéraires. Sans doute le Vieil a puifé dans cette maifon fon goût pour l'étude de l'antiquité, goût fi répandu dans fes ouvrages.

Le nouvel état qu'il embraffoit n'avoit plus fon ancien luftre. Les entreprifes de Vitrerie étoient plus confidérables que celles de Peinture fur Verre. Son pere ne jugea pas à propos de lui faire apprendre le deffin ; & faute de deffin, il n'a jamais peint fur Verre. Il fut pourtant à fond les principes de cet Art. Il voyoit fon pere les enfeigner à Jean le Vieil ; il les voyoit peindre. Il favoit d'ailleurs préparer & calciner les émaux pour les couleurs. Son pere, pour fe foulager, l'avoit chargé de cette opération, l'une des plus difficiles de la Peinture fur Verre.

Il perdit fon pere en 1731, & fa mere quatre ans après. Comme aîné de la famille, il fut mis à la tête de leurs entreprifes. Dès l'année 1734, le rétabliffement des belles vitres du Charnier de Saint Etienne-du-Mont, fa paroiffe, prouva fon habileté. Lever

(a) Cet Eloge a été fait par M. S***, Avocat au Parlement, ami de l'Auteur.
(b) Mort Recteur de l'Univerfité.

les panneaux des vitres peintes sans les briser, les remettre en plomb neuf sans en déranger l'ensemble, rendre les liaisons des pieces de verre imperceptibles par la délicatesse des plombs, remplacer les parties trop endommagées, par des morceaux de verre peint assortis au ton des sujets représentés, les poser en place sans rien déparer de leur premier ordre ; voilà ce qu'il exécute, avec autant d'intelligence que de goût, sous les yeux d'un Marguillier actif qui ne laisse rien échapper à sa critique. Il donne, vingt-quatre ans après, dans cette Eglise, de nouvelles preuves de son talent. Il s'agissoit de restaurer une très-grande *Forme de vitres* peintes. Loin de supprimer de haut en bas, par leur milieu, des panneaux historiés, ce qu'on a fait à Saint Merry ; il substitue, pour les enclaver tous, des barres de fer aux *Meneaux* de pierre; & le vuide qu'occasionne leur démolition, il le remplit de vitres blanches, ornées d'une leste frise. Par cet ingénieux moyen, il conserve en leur entier les vitres peintes, & même en rehausse l'éclat par l'admirable contraste que forment autour, les vitres blanches.

Les vitreaux de la Cathédrale seront tous refaits sur le modele de Pierre le Vieil. Pour répondre à la majesté de cette auguste Basilique, il a mis, dans le rond du haut du principal vitreau du Sanctuaire, un JEHOVAH en lettres rouges sur un fond d'or, qu'enferme un cercle de bleu céleste. Les bordures ornées de fleurs-de-lys d'or sur un champ d'azur, les chiffres de MARIE en verre blanc sur un pareil champ, rendent l'exécution de ces vitreaux digne de l'attention des Connoisseurs (*a*).

Dans l'Eglise de Saint Victor, il eut encore de fréquentes occasions de manifester ses talents pour réparer les vitres peintes. Il avoit annuellement à l'entretien les vitrages de cette Abbaye, du Chapitre de Notre-Dame, de l'Archevêché, de l'Hôtel-Dieu, des Carmes de la Place Maubert, de plusieurs Colleges de l'Université, & un cours journalier de Vitrerie fort étendu. Délicat dans le choix de ses Ouvriers, il se conduisoit à leur égard plutôt en pere qu'en maître : aussi la plupart d'entr'eux l'ont toujours secondé dans ses travaux.

L'aisance ranimoit son penchant pour les Lettres, & l'économie le mit à portée de se former une riche Bibliotheque. Il vivoit en Philosophe, retiré dans son cabinet. Le soir, avec un petit nombre d'amis, il se délassoit de ses travaux littéraires.

L'Art de la Peinture sur Verre, ce bel Art, qui fait parler aux yeux le Verre par les émaux & le fourneau ; le Vieil conçut le projet de le remettre en honneur. Il voyoit s'introduire dans nos Eglises un goût de luxe, destructif de cette Peinture ; une clarté peu religieuse substituée, jusques dans l'enceinte du Sanctuaire, à cette majestueuse obscurité que forment les vitres peintes. Il voyoit les vitreaux des plus grands Maîtres se dégrader, leur démolition fréquemment ordonnée. Il voyoit les Amateurs en regretter peu la perte, annoncer ses secrets comme perdus, craindre même de le nommer parmi les divers genres de peindre. Il voulut le faire revivre, ou du moins conserver à nos neveux les connoissances qui nous en restent.

Quelque florissant qu'ait été cet Art dans l'Europe pendant plus de six siecles, personne, avant Pierre le Vieil, n'avoit entrepris d'en donner la description. On ignoroit

(*a*) Dans le dernier des vitreaux de la Nef, du côté de l'Orgue, est l'Inscription suivante de sa composition, peinte sur Verre dans un ovale en lettres d'or sur un fond de marbre brun :

D. O. M.
Anno R. S. H. M. DCC. LV.
Sub Præfecturâ
Venerabilium Canonicorum
DD.
De Corberon & Guillot de Montjoie,
Decem fenestras
Quæ
Tùm in cancellis ad orientem
Cùm in pronao ad meridiem
Spectant,
Novis lapidibus partim
Ferro autem solidas,
Et vitro tam simplici & Francico,
Quàm Bohemio, Regiis Liliis,
Et Mariæ insignibus depicto,
Integras,
Restitui curaverunt
Venerabiles Decanus, Canonici
Et Capitulum
Ecclesiæ Parisiensis.

Faciebant & pingebant *Petrus & Joannes* le Vieil, *Fratres, Artis Vitrearia Parisiis Magistri.*

son origine, les causes de ses progrès, de sa perfection, de sa décadence, l'histoire de ses Monuments, la vie de ses Artistes. On n'avoit que quelques notions éparses sur les procédés pour les couleurs, la maniere de peindre, la recuisson du Verre peint. Il résolut d'approfondir toutes ces parties de son Art, de réunir dans son TRAITÉ *l'Histoire & la Pratique de la Peinture sur Verre*.

Un dessein si vaste demandoit de laborieuses recherches. Historiens, Antiquaires, Voyageurs, Chymistes, Mémoires académiques, Secrets de famille : voilà les fonds où il puisa pendant quinze ans les matériaux de son ouvrage.

Tandis qu'il les rassemble, il s'apperçoit que la Peinture en Mosaïque donna naissance à la Peinture sur Verre. Flatté de cette découverte, il cherche dans la plus haute antiquité, l'origine & les usages des diverses sortes de Mosaïque, la voit décorer les premiers Temples des Chrétiens, passer de la Grece à Rome, de Rome dans les Gaules ; suspendre ses progrès dans l'Occident ravagé par les Barbares ; tomber sous les Iconoclastes en Orient ; se rétablir, après le dixieme siecle, en Italie, fixer son séjour à Rome, & y arriver enfin à ce degré d'élévation où nous la voyons aujourd'hui, tel qu'elle peut le disputer au pinceau des plus grands Maîtres. Il développe son méchanisme, & met au jour l'*Essai sur la Peinture en Mosaïque*.

« L'étude de l'antiquité est un fonds inépuisable. C'est, disoit-il, un champ si beau, » si vaste, qu'on n'en sort pas comme on veut ». Ses recherches lui apprenoient que si les Anciens savoient fabriquer toutes sortes de Verre, ils n'avoient jamais pensé à en faire des vitres. La *Pierre spéculaire* leur en tenoit lieu. Quelle est la nature de cette pierre ? C'est ce que, dans une profonde *Dissertation* mise à la suite de son *Essai*, il examine d'après le sentiment des plus célebres Lithologistes.

L'homme de génie met à profit ses loisirs. Un Orateur de nos jours (*a*) lui lisoit dans un Ouvrage moderne un morceau d'une rare beauté sur l'excellence de la Religion. Il le traduit en Latin, le lui dédie, & fait voir par l'élégance de son style, que si plus de trente années s'écoulerent sans s'exercer dans cette Langue, il se souvenoit encore des Auteurs du siecle d'Auguste (*b*).

Saint Romain, *Martyr*, Tragédie Chrétienne, en trois Actes, en prose, est un nouveau fruit des loisirs de Pierre le Vieil. Il l'a composée pour les Ursulines de Crespi, où deux de ses Niéces étoient Pensionnaires. Il fut y répandre tant d'intérêt par l'heureux contraste des principaux personnages, qu'à la représentation elle eut le plus grand succès. D'un pinceau mâle & fidele, il peint dans ce drame ces beaux siecles de l'Eglise, où la puissance du Dieu des Chrétiens éclate dans les réponses & la constance des Saints Martyrs.

Malgré son application à ses travaux littéraires, jamais il ne négligea la conduite de ses ouvrages de Vitrerie. Il s'en faisoit rendre tous les jours un compte exact, dressoit lui-même ses Mémoires. La continuelle tension de son esprit, le défaut d'exercice épuiserent ses forces. Il succomba dans une troisieme attaque d'apoplexie, le 23 Février 1772, regretté de ses parents, de ses amis, de tous ceux qui l'ont connu. Il avoit une belle physionomie, un regard doux, un caractere toujours égal, une conversation savante, une probité intacte, une piété solide. Il a vécu dans le célibat.

Il a signalé par une fête ingénieuse son amour pour son Prince, dans ce moment où tous les cœurs François manifestoient leur joie de sa convalescence (*c*). Son zéle pour sauver son

(*a*) Le P. Villars, Carme, Prédicateur du Roi.

(*b*) *Attamen in opere suscipiendo, neglectis plusquam triginta abhinc annis, & imbellibus in hoc certaminis genere viribus meis minùs, quàm tuæ consului indulgentiæ ; ratus (quæ tua est pietas, quæ tua benignitas), te Religionis studioso & amanti condonaturum, quod scriptori minus purum mendosumve exciderit*. Epist. dedicat. ad calc.

(*c*) Le 4 Octobre 1744, jour où sa Communauté faisoit chanter le *Te Deum*, il fit élever, au milieu de la façade de sa maison, une pyramide, ornée dans sa partie la plus large d'un quadre doré. Dans le haut du quadre étoit la belle Estampe de la Thèse de M. l'Abbé de Ventadour, d'après M. le Meine ; où l'on voit SA MAJESTÉ recevant des mains de la Paix une branche d'olivier. Dans le bas, & à la place des Theses Latines, étoit un transparent avec cette Inscription :

Amort mutuo felicitas parta.

Le contour de la pyramide étoit éclairé d'une grande quantité de lampions, & surmonté d'un soleil aussi de lampions, dans le centre duquel, & en transparent, on lisoit cette devise allusoire au Soleil & à S. M.

Carior an clarior ?

Sur le reste de la façade régnoit une guirlande de lumieres, formée par de petites lanternes de verre.

Sur les deux côtés on lisoit dans deux transparents :

A droite, ces deux vers, précédés d'un embléme représentant un champ, planté d'un côté, de Cyprès ; de l'autre, de Lauriers ; & à quelque distance, un jeune plant d'Oliviers, qui, venant un jour à croître, effacera les deux autres :

Ite, Cupressetis reduces insurgite, Lauri ;
Nec vobis crescens aliquando cedet Oliva.

Art de l'espece de léthargie où il semble plongé dans toute l'Europe ; son attention à en recueillir les précieux fragments, doivent lui mériter l'estime des Amateurs & la reconnoissance des Artistes.

Mais ce qui mettra le comble à la gloire de Pierre le Vieil, c'est l'honneur que reçoit son grand Traité d'entrer dans la Description des Arts. Prêt à le mettre sous presse, il en fit hommage à l'Académie Royale des Sciences. Elle a bien voulu l'agréer : elle y joindra même le méchanisme de la *Vitrerie*, qu'il en avoit détaché, & qu'il comptoit publier sous le titre d'*Art du Vitrier* (a).

A gauche, ce couplet sur l'Air : *Jardinier, ne vois-tu pas*, &c.

> Peuple heureux, réjouis-toi,
> Ton bonheur est extrême :
> Vis sans crainte, plus d'effroi ;
> Fais tes délices d'un Roi
> Qui t'aime, qui t'aime, qui t'aime.

Enfin une derniere Inscription, appliquée sur la muraille en gros caracteres, & qui couronnoit tout l'édifice, exprimoit le motif de cette Fête par ces mots.

HÆC ME JUSSIT AMOR.

(a) Outre les divers Ouvrages dont il a été parlé, Pierre le Vieil laisse encore en manuscrit :

1°. Un *Essai sur la Peinture*. Il esquisse dans une premiere Partie l'histoire de ses révolutions : trace avec ordre & clarté ses regles générales d'après les grands Maîtres de l'Art ; &, pour en bannir la sécheresse, les entre-mêle de beaux vers de M. Watelet, tirés de son Poëme de l'Art de Peindre. Dans la seconde, il traite succinctement de toutes les sortes de Peinture, & de leurs rapports avec la Peinture sur Verre.

2°. D'amples recherches sur l'Art de la Verrerie. La création de nos grosses Verreries, & les priviléges y annexés ; la Fabrique actuelle du Verre de France ; les différents Réglements faits pour la vente du Verre à vitres, sur-tout pour l'approvisionnement de la Capitale, en forment la matiere.

3°. Un Mémoire sur la Confrairie des Peintres-Vitriers, le choix qu'elle fit de Saint Marc pour Patron, son érection en Communauté, avec l'analyse de ses Statuts tant anciens que nouveaux, & la création du Syndic.

Ces derniers fruits de ses veilles sont consignés dans l'original de son grand Traité, qu'il a donné à *Louis le Vieil*, Peintre sur Verre, son neveu, fils aîné de Jean le Vieil, Peintre sur Verre du Roi, Editeur de l'Ouvrage de son oncle, qui le traitoit en fils.

EXTRAIT

EXTRAIT DES REGISTRES
de l'Académie Royale des Sciences.

Du 24 Mars 1772.

Nous Commissaires nommés par l'Académie, avons examiné un Manuscrit intitulé : *Traité historique & pratique de la Peinture sur Verre*, par PIERRE LE VIEIL, *Peintre sur Verre*, déja connu avantageusement par son Traité de la Peinture en Mosaïque.

Cet Ouvrage destiné d'abord à être imprimé séparément, est présenté aujourd'hui à l'Académie Royale des Sciences, à qui l'on en fait hommage; afin que, si cette Compagnie en porte un jugement favorable, elle veuille bien le faire imprimer à la suite des autres Arts qu'elle a déja publiés.

L'Editeur, qui a communiqué l'Art dont il s'agit, l'a pratiqué lui-même d'une maniere distinguée, en suivant les traces, les principes & les instructions de plusieurs Peintres sur Verre ses ancêtres, qui ont mérité d'être comptés parmi les habiles Artistes. L'Auteur animé par un grand zele, ou plutôt par un amour décidé pour son état, & ayant acquis auparavant par une éducation soignée, par des études préliminaires & non interrompues, les connoissances capables de cultiver l'esprit, il s'est trouvé mieux disposé à profiter de ses travaux. Il n'a épargné ni soins, ni peines, ni dépenses, ni recherches, pour approfondir toutes les parties de son Art; d'abord relativement à son histoire, c'est-à-dire, à son origine, à ses progrès, à sa perfection, à sa décadence, à ses rapports avec les autres Arts, sur-tout avec les autres manieres de peindre; ensuite relativement à la pratique, c'est-à-dire, à la préparation des chaux métalliques & des émaux, aux procédés pour nuancer les couleurs par les mélanges, pour les appliquer, & pour les incorporer en les parfondant par la recuisson; car il faut observer que le véritable Art de la Peinture sur Verre, le seul qui mérite ce nom, est celui par lequel les couleurs métalliques préparées pénétrent par l'effet de la recuisson le Verre où elles sont appliquées, & par là deviennent inaltérables & indélébiles.

On voit que les détails de cette seconde Partie tiennent presque tous à des opérations savantes & délicates de la Chimie; aussi les Artistes les plus célebres en ce genre ont-ils cultivé avec soin la partie de la Chimie, qui a trait à ces travaux importants; & par-là cet Art de la Peinture sur Verre est un de ceux qui rentrent le plus immédiatement dans le domaine de l'Académie des Sciences. Cet Art actuellement très-peu connu, mérite d'autant plus de l'être; que pendant plus de six siecles, il a fleuri en Europe, & qu'après avoir éprouvé jusqu'au dix-septieme siecle de la part de nos Rois plusieurs marques de distinction très-flatteuses, il est tombé de nos jours dans un oubli, dans un anéantissement capable de faire douter qu'il eût jamais existé; si parmi le très-grand nombre de monuments qui nous en restent dans plusieurs Temples & grands Edifices, les plus précieux de ces monuments, entre autres la Sainte Chapelle du Château de Vincennes, & celle du Château d'Anet, ne démontroient pas à quel point de perfection il a été porté, sur-tout en France.

La Peinture sur Verre, qui dans les douzieme & treizieme siecles étoit le genre de Peinture le plus usité, on pourroit même dire, le seul pratiqué en France, en Angleterre & dans les Pays-Bas, celui qui s'y développoit le plus au quatorzieme & quinzieme, qui fut si brillant dans le seizieme, & assez avant dans le dix-septieme, vit ses Artistes & leurs travaux presque abandonnés sous le regne de Louis-le-Grand, & sous les yeux d'un Ministre protecteur déclaré des Arts & des Artistes. Elle a subi partout la même révolution, que la Peinture en général avoit éprouvée sous l'empire d'Auguste. On en est venu aujourd'hui jusqu'à craindre, pour ainsi dire, de la nommer entre les différents genres de Peinture. C'est, dit-on, un secret perdu ; c'est un Art enseveli qui n'intéresse plus : tel est le langage de l'ignorance & du préjugé. L'Art n'est pas perdu : tous ses secrets, ses procédés, l'industrie de ses opérations sont encore connus. Il n'est, selon l'expression de l'Auteur, que dans une sorte de léthargie. En développant & en exposant au grand jour par la voie de l'Impression & de la Gravure, toutes les recherches de cet Art, dont les Artistes ont toujours été trop jaloux, il va essayer de le tirer à jamais de l'oubli auquel il paroissoit condamné, & par là coopérer, comme il l'annonce lui-même dans sa Préface, à l'exécution du vaste & magnifique plan de l'Académie des Sciences, pour la conservation & la perpétuité des Arts ; afin que la postérité ne se voie plus exposée à regretter la perte des connoissances acquises dans les siecles antérieurs, comme nous regrettons celles des Anciens, dont à peine on nous a transmis quelques notices tronquées & imparfaites.

M. le Vieil, pour embrasser son objet dans toute son étendue, & pour lui donner toute l'utilité dont il peut être susceptible, a donc cru devoir distribuer son Ouvrage en deux parties. Dans la premiere, il n'oublie rien de ce qui est essentiel ou même accessoire à l'histoire de l'Art ; en recherchant les traits les plus curieux & les plus intéressants de cette histoire dans toute la suite des siecles. La seconde, présente les procédés & les détails les plus circonstanciés de la pratique. Ces deux parties réunies forment dans le manuscrit deux gros Volumes in-4°.

Le plan général de ce Traité, tel que nous venons de le tracer, suffiroit seul pour en donner une idée favorable : mais nous allons en donner l'analyse, afin que l'Académie puisse encore mieux juger du fond & de la forme de l'Ouvrage.

L'Auteur, après une courte Préface sur l'ob-

PEINT. SUR VERRE. I. Part.

jet & les motifs de son travail, commence l'histoire de l'Art en recherchant avant tout l'origine du Verre dans la plus haute antiquité. Guidé par une érudition, par une critique sages & réservées, il rapproche, il compare, il interprete les passages les plus importants, qui peuvent porter quelque lueur sur ce point fondamental. Mais ne voulant pas pousser trop loin ces recherches de pure érudition, il y supplée en renvoyant à deux Lettres très-savantes & très-curieuses sur l'origine & sur l'antiquité du Verre qu'il a insérées à la fin de la premiere Partie, & qu'il extrait de la Gazette Littéraire de l'Europe.

Ce premier point discuté, il examine la connoissance pratique du Verre chez les Anciens, ce qui le conduit à déterminer l'usage que l'on fit du Verre dans ces temps reculés, soit pour la décoration des édifices publics & particuliers, soit pour mettre les habitations à l'abri des injures de l'air, lorsque ce Verre succéda aux autres especes de clôtures sur lesquelles on entre aussi dans des détails curieux.

Soigneux d'éclaircir tout ce qui est relatif à ces recherches préliminaires, l'Auteur croit devoir employer un Chapitre particulier à faire connoître l'état des fenêtres dans les grands édifices des Anciens.

Allant ensuite plus directement à son but, il recherche si le premier Verre employé aux fenêtres des Eglises étoit blanc ou coloré; & par conséquent, quelle a été la premiere maniere d'être de la Peinture sur Verre : voilà proprement l'époque & l'origine de cet Art. Aussi l'Auteur s'attache ici à déterminer, ce que c'est que la Peinture sur Verre, proprement dite; & il y traite fort au long du mécanisme de cet Art, dans ses premiers temps; mécanisme qu'il développe, sur-tout d'après l'étude approfondie qu'il a faite des ouvrages de ces premiers Peintres dans les anciens monuments.

L'Art une fois établi & pratiqué, il a fait des progrès successifs. L'Auteur passe donc à l'examen de l'état de la Peinture sur Verre, d'abord au douzieme siecle. Il la suit pas à pas dans le treizieme, dans le quatorzieme & dans le quinzieme; c'est ici où les monuments encore subsistants nous démontrent que l'Art par des degrés bien marqués s'est approché de sa perfection. En conséquence, l'Auteur fait connoître plus particuliérement les Peintres sur Verre qui se distinguerent au quinzieme siecle, & les grands morceaux qu'ils ont exécuté.

Enfin dans le seizieme siecle, la Peinture sur Verre étant parvenue par de nouveaux progrès à son meilleur temps, c'est-à-dire, au degré de perfection dont elle étoit susceptible, présente un vaste champ où toutes les richesses de l'Art & le mérite des Artistes nationaux & étrangers qui l'ont illustré sont déployés & appréciés avec autant d'intelligence & de goût que d'impartialité. Là sont aussi décrits tous les beaux Ouvrages du même siecle, dont les Auteurs sont inconnus.

La perfection où cet Art étoit parvenu, ne fut pas de longue durée; vers la fin même de ce seizieme siecle, on le voit déchoir. Il commence à tomber en désuétude : indépendamment des preuves qu'en donne l'Auteur, en parlant des ouvrages de ce temps, il cite en témoignage Bernard Palissy, contemporain, & d'autant plus digne d'être cru sur ce qu'il dit de l'état de la Peinture sur Verre alors, qu'il fut d'abord lui-même un de ces Peintres. Dans l'excellent Ouvrage qu'il publia à Paris, en 1580, il se plaint amérement d'avoir été forcé par l'abandon & le discrédit, qui commençoient à dégrader la Vitrerie en général, & la Peinture sur Verre, à chercher d'autres ressources dans l'Art de la Poterie, en fabriquant des vaisseaux de terre émaillés. Car alors l'Art des émaux ayant pris faveur, ayant même contribué à la décadence de la Peinture sur Verre, ainsi que M. le Vieil le démontre, Bernard Palissy s'y appliqua beaucoup, & fit de grands progrès.

L'Auteur ayant poursuivi l'histoire de la Peinture sur Verre dans le dix-septieme & le dix-huitieme siecles, déduit & rapproche toutes les causes qui ont concouru à sa décadence. En Artiste aussi instruit que zélé, il plaide ici la cause de son Art : premiérement, en répondant aux inconvénients qu'on lui reproche pour exécuter, ou pour perpétuer son abandon; secondement, en présentant de la maniere la plus pathétique les moyens possibles de le tirer de sa léthargie actuelle, & de lui rendre son ancien lustre.

Pour ne rien négliger de ce qui peut donner une juste idée du travail que nous analysons, nous devons ajouter que ces descriptions des plus beaux ouvrages en Peinture sur Verre ne sont pas des notices seches & des indications simplement bornées à caractériser le mérite de la composition, de l'ordonnance & de l'exécution pittoresque : l'Auteur fait observer partout les secours réels, que l'Histoire, notamment la nôtre, peuvent en tirer; en fixant des dates de plusieurs événements importants représentés par ces tableaux; en constatant des titres précieux & essentiels à des familles, à des Eglises, à des Villes; en rappellant, en démontrant les habillements, les usages, enfin le costume de ces anciens temps; & en nous conservant les portraits d'un grand nombre de personnes illustres & célebres, peints au naturel dans ces grands morceaux de Peinture sur Verre.

On trouve encore dans la plupart des articles relatifs à la vie des Artistes, plusieurs anecdotes curieuses. Une seule, que nous allons citer, pourra faire juger des autres.

M. le Vieil, en parlant du progrès que l'on fit dans le travail des émaux, & qui concourut avec plusieurs autres circonstances à la décadence de la Peinture sur Verre, nous apprend que cet Art des émaux fut le plus perfectionné par Isaac, Hollandois, l'un des plus fameux Alchimistes. En constatant ce fait, il parvient à nous instruire du lieu où résidoit cet Artiste, où il exerçoit ses talents, & du vrai temps où il vivoit. Tous ces points, jusqu'à présent douteux & vainement discutés, sont ici parfaitement éclaircis; & la grande réputation d'Isaac, Hollandois, déja bien acquise par les éloges que lui ont donné Becher, Kunckel, Sthal, est encore justifiée, par ce que plusieurs passages cités par notre Auteur, & qui avoient échappé, prouvent, que le fameux Néry, tout habile qu'il fût, & déja célebre à Florence dans l'Art de la Verrerie en 1601, avoit exprès quitté sa patrie pour se rapprocher d'Isaac, Hollandois, & pour suivre auprès de lui, à Anvers, ses procédés dans l'Art d'imiter les

pierres précieuses ; d'où il retourna à Florence pour imprimer son Traité Italien sur l'Art de la Verrerie, en 1612, *in-4°*, édition que M. de Bure le fils regarde comme l'original de cet Auteur.

Tel est l'ordre & le précis des matieres qui sont traitées dans cette premiere Partie historique, terminée par l'énumération des Priviléges honorables accordés aux Peintres sur Verre. Delà l'Auteur passe à la Peinture sur Verre, considérée dans ses opérations chimiques & mécaniques, formant le second Tome, aussi étendu que le premier.

L'Auteur toujours méthodique fait d'abord l'énumération & l'examen des matieres qui entrent dans la composition du Verre, & principalement dans les différentes couleurs dont on peut le teindre aux fourneaux des Verreries : il donne fort en détail les recettes de ces diverses couleurs. A tous ces procédés, recueillis avec soin des meilleurs Traités & présentés avec ordre, l'Auteur ajoute ses remarques & ses observations particulieres sur le beau verre rouge ancien. Il décrit ensuite la maniere de colorer au fourneau de recuisson des tables de verre blanc, avec toutes sortes de couleurs fondantes, aussi transparentes, aussi lisses & aussi unies que le verre. L'emploi des émaux perfectionnés fit changer de face à l'Art, ou plutôt lui donna une nouvelle maniere d'être. L'Auteur expose pareillement d'après les Artistes les plus expérimentés, toute la suite bien ordonnée des procédés, pour composer les émaux colorants, dont on se sert dans la Peinture sur Verre actuelle. Il enseigne la construction & les proportions des fourneaux propres à calciner les émaux, & la maniere de les préparer à être portés sur le Verre que l'on veut peindre ; mais outre les émaux, il y a d'autres couleurs actuellement usitées qui sont aussi indiquées & décrites, avec les méthodes de les mettre en œuvre.

Après avoir fait connoître toutes les especes de couleurs & leurs compositions chimiques, l'Auteur s'attache dans un Chapitre particulier à faire sentir aux Peintres sur Verre, jaloux de réussir dans leur Art, les raisons & les motifs qui doivent les déterminer à se rendre familieres, plusieurs connoissances relatives à l'Histoire Naturelle & à la Physique expérimentale qui leur sont nécessaires. Il leur recommande sur-tout de s'instruire de la partie importante de la Chimie, concernant la calcination & la vitrification des substances minérales & métalliques, comme étant les bases essentielles des recettes précédentes. Car il faut absolument que ces Artistes sachent préparer eux-mêmes leurs couleurs ; puisqu'à présent le défaut d'emploi des Verres colorés a fait négliger & presque abandonner ces travaux dans toutes les Verreries.

Pour autoriser les préceptes & les réflexions aussi sages que lumineuses dont ce Chapitre est rempli, l'Auteur cite encore Bernard Palissy, qui rendant compte de ses recherches & de ses travaux, prouve que c'est principalement par les expériences assidues & continuelles, & par les études variées & multipliées sur tous les points recommandés par M. le Vieil, qu'il parvint à acquérir l'Art de bien émailler la terre, & qu'il mérita le titre dont il se glorifie, d'*Inventeur des rustiques figulines du Roi & de sa Mere*.

Dans ce même Chapitre, l'un des plus étendus & des plus instructifs, est établi que la connoissance acquise par des épreuves réitérées du plus ou moins *de douceur ou de dureté* des émaux à parfondre par l'action du feu de recuisson, étant essentiellement liée à la connoissance du choix du Verre, qui doit servir de fond au travail, tout est encore soumis sur ce dernier objet à des recherches multipliées par la seule voie des expériences.

Ceci amene l'examen des différents Verres fabriqués en France & chez l'Etranger ; de leurs qualités, de leurs défauts, des motifs de la préférence qu'il faut donner aux uns sur les autres, pour être employés à la Peinture sur Verre. L'Auteur ajoute ici ses remarques sur la nature du Verre dont les anciens Peintres se sont servi dans les meilleurs temps, & ses observations particulieres sur les divers degrés d'altérations que ces anciens Verres ont éprouvé par l'impression successive de l'air & des autres élémens auxquels ils ont été depuis si long-temps exposés : sur tous ces points, & dans les détails des faits & des phénomènes, on reconnoît le Physicien exact, & le Chimiste éclairé.

Enfin, l'Auteur ayant ici occasion de parler d'un Ouvrage important, publié à Londres, en 1758, dans lequel l'Art de la Peinture sur Verre & en Email, est traité d'une maniere savante, nous apprend que les Anglois paroissent s'appliquer actuellement à la Peinture sur Verre ; puisqu'un Peintre fameux dans ce genre, résidant à Oxford, a peint récemment dans un très-bon goût les vitres de la Chapelle de l'Université ; qu'un autre Artiste, Anglois, ayant peint aussi depuis peu de temps une grande croisée dans le goût des anciens vitreaux d'Eglise, on a trouvé les couleurs belles, vives & solides ; & que parmi ces couleurs de divers tons & de diverses nuances, on observe toutes celles que l'on employoit autrefois & dans le meilleur temps, le jaune, l'orangé, le rouge, le pourpre, le violet, le bleu, le verd, nouvelles preuves que les secrets de l'Art ne sont pas perdus, & que l'on pourroit aisément les faire revivre, si ce genre de travail reprenoit faveur.

Après avoir développé ces instructions, ces préceptes & tous ces procédés essentiels, l'Auteur traite plus particuliérement du mécanisme de la Peinture sur Verre actuelle ; & d'abord de l'Attelier & des outils propres à ses Artistes. Cela le conduit à exposer les rapports immédiats de la Peinture sur Verre, avec la Vitrerie & avec la Gravure. Il analyse ensuite les deux manieres, dont on peut traiter la Peinture sur Verre.

L'entente du clair-obscur, que l'Artiste doit avoir acquis, lui ayant procuré dans son travail, exactement tracé par les instructions précédentes, ce bel effet d'union de l'obscurité dans les masses, par opposition aux grandes lumieres, on pourroit regarder son ouvrage comme déja colorié, dans l'état où l'on peut le supposer actuellement sorti de ses mains ; mais il n'est pas encore coloré. Ce n'est encore qu'une sorte d'estampe, qu'il faut enluminer. L'Auteur enseigne ici les moyens de le faire avec succès.

Il ne reste donc plus au Peintre sur Verre pour mettre la derniere main à l'exécution parfaite de ses tableaux, que d'y imprimer, pour ainsi dire, le sceau de l'indestructibilité, en faisant parfondre les couleurs métalliques par l'effet de la recuisson. Dans cette derniere opération, une

des plus importantes & des plus difficiles, l'Auteur insiste encore plus sur la nécessité de toutes les combinaisons préliminaires d'expériences qu'il a déja recommandées, pour opérer d'une maniere assurée ce parfait concours de susibilité des divers émaux dans un même espace de temps, & par l'activité d'un même feu. Car sans ce concours heureux, les uns seroient déja brûlés, quand les autres ne seroient que commencer à se parfondre à la recuisson; c'est sur le traitement si essentiel de ce feu que l'Auteur dans le dernier Chapitre donne une suite de préceptes sûrs, parce qu'à ses propres lumieres il joint celles que lui fournissent les ouvrages des plus grands Maîtres.

Ici finit la seconde Partie, & par conséquent l'Ouvrage entier de M. le Vieil; mais comme il n'a rien voulu négliger de ce qui peut contribuer à le perfectionner, il a cru devoir ajouter d'amples Extraits de deux Ouvrages modernes très-importants, qui lui sont parvenus, après que le sien a été composé; l'un publié en Anglois, à Londres, en 1758, en deux tomes in-8°. sur la Peinture, tant en Email que sur Verre, & sur la composition des différentes sortes de Verre blanc & coloré; l'autre publié à peu près dans le même temps en Allemagne, très-concis, mais très-exact & très-clair, ayant pour titre : *l'Art de Peindre sur le Verre*. Tous deux ont paru mériter de sa part une attention particuliere, en ce que dans l'Ouvrage Anglois qui enseigne principalement la maniere de colorer le Verre, il a trouvé sur les couleurs plusieurs compositions différentes de celles qu'il a rapportées; & que l'autre publié en Allemagne, c'est-à-dire, chez une Nation qui a toujours passé, à juste titre, pour être aussi expérimentée dans l'Art de la Peinture sur Verre, que dans celui de la Verrerie, a l'avantage de donner d'excellents préceptes sur le mécanisme de cette Peinture. Ainsi ces deux morceaux rapprochés l'un de l'autre, & placés à la suite du grand Traité de M. le Vieil, en augmentent sans doute le mérite & l'utilité en lui servant en même temps d'appui & de preuve.

L'analyse que nous venons de faire en présentant sommairement l'ordre & la suite des matieres, nous paroit suffire, pour faire apprécier le travail entier de M. le Vieil. Nous ne doutons pas que l'Académie n'adopte avec éloge cet Ouvrage, & ne le juge digne d'être imprimé à la suite des Arts qu'elle publie.

Mais nous pensons, qu'en livrant ce manuscrit à l'Imprimeur, l'Académie doit imposer la condition, que l'impression faite du même format *in-folio* que celle des autres Arts, soit en deux colonnes, & par conséquent d'un caractere plus petit, à cause de l'étendue considérable de l'Ouvrage, qui, sans ce moyen ne pourroit être réduit en un seul volume. Signés, DUHAMEL DU MONCEAU, LASSONE, & MACQUER.

Je certifie le présent Extrait conforme à son original & au jugement de l'Académie. A Paris le 31 Mars 1772.

Signé, GRANDJEAN DE FOUCHY, *Secrétaire perpétuel de l'Académie Royale des Sciences.*

TRAITÉ

TRAITÉ
HISTORIQUE ET PRATIQUE
DE LA
PEINTURE SUR VERRE.

PREMIERE PARTIE.
De la Peinture sur Verre considérée dans sa partie historique.

CHAPITRE PREMIER.
De l'Origine du Verre.

EN examinant dans ce Chapitre l'origine du Verre, je n'entreprends pas de le faire en Naturaliste ; je n'établirai ni sa formation, ni sa premiere destination dans l'état primitif de la terre par des suppositions philosophiques. De telles discussions, supérieures à la portée de mon génie, sont étrangeres à l'objet de mes recherches. Je ne l'envisagerai pas comme un de ces minéraux, si semblables au Verre, qui peuvent avoir donné lieu à son invention, qui ont leurs vraies Minieres & qui sont proprement des pierres & des fossiles. Le nom de *Verre* n'appartient pas à ces productions de la nature, mais celui de *Pierres* & de *Crystallisations*.

Le Verre dont je recherche ici l'origine est cette substance qui, ne pouvant être produite que par l'activité d'un feu très-violent, doit son existence à l'Art, & est une production de la Pyrotechnie. Bien différent des métaux, en qui l'action du feu sépare les parties hétérogenes pour rassembler celles qui sont de même espece ; dans le Verre cette même action opere la réunion des particules des matieres dont il est composé, à l'exception néanmoins des sels qui surnagent la surface de sa composition, lorsqu'elle est dans son degré de cuisson désiré, & que le feu le plus violent ne peut dissoudre entierement.

Si l'on ne peut trop admirer l'utilité de l'invention de cette composition artificielle, son origine n'en devient que plus digne de nos recherches : commençons par sa définition.

Le Verre, ainsi que le définissent les Maîtres les plus expérimentés dans l'Art de la Verrerie, est une concrétion artificielle, formée de sels, de sables ou de pierres, qui entrent en fusion, à l'aide d'un feu violent, sans être consumés ; tenace & cohérente, lorsqu'elle est fondue ; plus fléxible qu'aucune autre matiere ; susceptible de toutes sortes de formes ; ductile dans un juste degré de chaleur ; fragile lorsqu'elle est réfroidie ; transparente ; qui prend le poli & toutes sortes de couleurs métalliques intérieurement & extérieurement ; plus propre à recevoir la peinture qu'aucune autre matiere.

Définition du Verre.

Je laisse tout ce que Pline, Dion Cassius, Isidore & les Alchimistes après eux, ont écrit de sa flexibilité même à froid, & de sa malléabilité. Les deux exemples que l'Histoire ancienne & moderne nous fournissent de la mauvaise fortune des deux seuls hommes connus qui se soient avisés de prêter au Verre une qualité si étrangere à sa substance, semblent annoncer que cette épreuve est au moins téméraire, pour ne pas dire de dangereuse conséquence : car il en coûta la vie à

PEINT. SUR VERRE. I. Part. A

celui qui, au rapport de Pline (*Hist. Natur. Lib. 36. Cap. 26*), proposa de la faire en présence de l'Empereur Tibere ; & la liberté à celui qui redressa & remit en son premier état, sous les yeux du Cardinal de Richelieu, les débris d'une figure de Verre qu'il avoit à dessein laissé tomber aux pieds de son Eminence (*a*).

Antiquité du Verre. Je pourrois ici, d'après Néri (*b*) prouver l'antiquité du Verre par le vers. 17. du chap. 28. du Livre de Job, ou l'Esprit-Saint, comparant la sagesse aux substances les plus précieuses, s'exprime ainsi, *aurum vel vitrum non adæquabitur ei :* Et quoique la plus grande partie des Interpretes ne rendent point par le mot *Verre* en notre langue celui de *Vitrum*, dont les Septante se sont servis pour traduire le mot Hébreu de l'original, mais qu'ils l'expriment par ceux de pierres précieuses transparentes, j'aurois pu épouser le sentiment de Néri qui l'entend du Verre proprement dit, en prétextant la nouveauté & la rareté de son invention au temps où Job écrivoit (*c*) ; & l'admiration que les contemporains de cet Ecrivain sacré donnoient au brillant de l'éclat du Verre.

Je pourrois encore citer en faveur de l'antiquité du Verre le vers. 31 du chap. 23. des Proverbes de Salomon, où le Sage blâme la sensualité de ceux qui contemplent avec admiration la brillante couleur du vin au travers de leur verre ; & qui se délectant d'avance par l'éclat qu'il lui communique, le boivent ensuite avec plus de délices : *Ne intuearis Vinum quandò flavescit : cùm splenduerit in* Vitro *color ejus, ingreditur blandè.* Mais il me faudroit encore chercher une réponse à ceux qui voudroient rendre le mot *Vitrum* par le François *Crystal*, & rechercher si le Crystal ou le Verre étoient assez communs du temps de Salomon, pour qu'il donnât cet avis si général de se tenir en garde contre cette espece de sensualité.

Je pourrois adopter aussi, comme plus vraisemblable & plus analogue à l'origine que Pline donne au Verre, le sentiment de ceux qui prétendent que l'embrasement fortuit de quelques forêts, qui fit connoître les Mines & donna des ruisseaux de cuivre ou de fer, pût aussi en faire couler de verre. Pour cela je ferois réunir, par le feu, ces paillettes de verre dont le sable est chargé en si grande quantité (*d*). Mais en quel temps arriva cet embrasement ? Ce sentiment a d'ailleurs, ainsi que le récit de Pline, plus de contradicteurs que d'historiens.

La connoissance de la vitrification date de la plus haute antiquité. Quoi qu'il en soit, on ne peut douter que la connoissance de la vitrification ne date de la plus haute antiquité. Sa découverte doit être aussi ancienne que celle de la Brique & de la Poterie, dont il ne se peut faire qu'il n'y ait quelques parties qui se vitrifient dans les fours propres à leurs fabriques, par la violence & la durée du feu qu'on y entretient sans interruption.

On pourroit donc faire remonter l'origine du Verre jusqu'au temps de la construction de la Tour de Babel : les carreaux de terre cuite qu'on y employa, donnerent nécessairement l'idée de la vitrification. L'activité du feu, qui, lorsqu'il est trop ardent dans la cuisson de ces matériaux, les vitrifie, ou au moins répand sur leur surface une couverte luisante comme le Verre, produisit un effet qui ne dut point échapper aux enfants de Noë. Dispersés depuis par toute la terre, ils ont pu donner aux Peuples qui sont descendus d'eux une connoissance suffisante de la vitrification, sans qu'un de ces Peuples fût redevable à l'autre d'une découverte qu'ils tenoient également de leurs ancêtres.

On pourroit au moins la placer au temps de la servitude des Israélites en Egypte, où l'Histoire Sainte nous apprend qu'ils furent employés à préparer la brique & à la faire cuire. Les Arts ne se montrent que successivement. Dans l'enfance du monde, une découverte en a produit une autre. Le hasard les faisoit naître ; la réflexion & l'expérience les perfectionnoient. Souvent en ne trouvant pas ce qu'on cherchoit, on trouvoit ce qu'on ne cherchoit pas. D'où je peux conclure que la vitrification ou la production possible du Verre artificiel fut connue dans les premiers âges du monde, quoique la maniere de le travailler n'ait été mise en usage que dans des temps postérieurs.

Examen du rapport de Pline sur la découverte du Verre par des Marchands Phéniciens. Reste à examiner ce que Néri rapporte, dit-il, d'après Pline sur la découverte du Verre (*a*). « Le hasard offrit le Verre en » Syrie sur les bords du Belus à des Mar- » chands que la tempête y avoit poussés. » Obligés de s'y arrêter quelque temps, ils » firent du feu sur le rivage pour cuire leurs

(*a*) Haudicquer de Blancourt, Art de la Verrerie, *Par.* 1718, tom. I. p. 23 & 24.
(*b*) Préface de son Traité de l'Art de la Verrerie, traduit par M. le Baron d'Holback, *Par.* 1752.
(*c*) L'opinion la plus commune est que Job étoit contemporain d'Amram pere de Moyse.
(*d*) M. de Buffon, Hist. Natur. in-4°. tom. I. p. 259. regarde ces paillettes comme une dissolution de cette matiere vitrée & crystalline qu'il croit avoir servi d'enveloppe à la terre avant le débrouillement du cahos, & que l'agitation des eaux & de l'air réduisit en poussiere en les brûlant.

(*a*) Néri, p. 13 de la Trad. de sa Préf. de son Art de la Verrerie. Il n'a pas rendu fidélement le passage de Pline qu'il cite : c'est ainsi que le Naturaliste (*Lib. 36. cap. 26*) raconte cette avanture. Des Marchands de nitre, qui traversoient la Phénicie, ayant pris terre sur les bords du fleuve Belus, voulurent y faire cuire des aliments ; & ne trouvant pas de pierres assez fortes pour leur servir de trépied, ils s'aviserent d'y employer des morceaux de nitre. Le feu prit à cette matiere qui alors incorporée par l'action du feu avec le sable, s'étant liquéfiée, forma de petits ruisseaux d'une liqueur transparente, qui, s'étant figée à quelques pas de la, leur indiqua l'invention du Verre & la maniere de le fabriquer. Pline d'ailleurs ne raconte ce trait que comme un bruit que la renommée avoit accrédité : *Fama est, &c.*

» alimens. Il se trouva dans cet endroit une
» grande quantité de l'herbe appellée *Kali* (*a*),
» dont les cendres donnent la *Soude* & la
» *Rochette* : il s'en forma du Verre, la violen-
» ce du feu ayant uni le sel & les cendres de
» la plante avec du sable & des pierres pro-
» pres à se vitrifier ». Josephe dans son histoi-
re de la guerre des Juifs (Liv. 2. chap. 9),
Tacite dans ses Annales (Liv. 5), fournissent
matiere à étayer la crédibilité du récit de Pli-
ne. D'un autre côté Merret (*b*) traite cette
histoire de vrai *conte* ; & en homme des plus
expérimentés dans l'Art de la Verrerie, il
assure qu'aucun Verrier, de quelque nation
qu'on le suppose, n'est parvenu & ne parvien-
dra jamais à faire du Verre, en brûlant ainsi
au grand air le Kali, ou toute autre plante
ou matiere propre à cet usage, en telle quan-
tité que ce puisse être, quand il y emploie-
roit l'activité & l'ardeur du feu le plus vio-
lent : celui même d'un four à chaux le plus
concentré & le plus ardent n'est pas propre
à produire cet effet. D'ailleurs il répugne
que des Marchands, qui devoient d'autant
mieux connoître la nature de ce nitre
(mieux désigné sous le nom de *Natrum*),
qu'ils en faisoient un commerce ouvert,
ayent employé des morceaux de cette sub-
stance minérale & inflammable pour servir
de trépied à leurs marmites, plus propres,
en se fondant au feu qui les avoisinoit, à
la faire tomber & à la répandre qu'à la sou-
tenir. Tout ce qu'on pourroit donc inférer
des passages de Pline, de Josephe & de
Tacite, c'est que la qualité du sable du
rivage du fleuve Belus étant extrêmement
blanche & luisante, a pu servir d'appât à ces
Marchands Phéniciens pour en faire les pre-
miers essais de la Verrerie, dont ils avoient
déja quelques idées par la connoissance de la
vitrification possible avec le sable & les cen-
dres ; qu'ils chargerent à cet effet leurs vais-
seaux d'une certaine quantité de ce sable &
de la plante Kali ; qu'ils en firent usage à
leur retour dans leur patrie ; & que par con-
séquent on peut les regarder comme les
premiers Verriers, & comme ceux qui les pre-

miers ont fait le commerce du Verre, en
quoi ils ont été imités dans la suite par beau-
coup d'autres nations.

Enfin en rapprochant des passages cités
un endroit du second acte de la comédie
des Nuées d'Aristophane, on peut en con-
clure que la fabrique du Verre & son usage
étoient déja répandus plus de mille ans avant
l'Ere Chrétienne.

Pour moi peu crédule aux récits fabuleux *Sentiment*
qui obscurcissent la connoissance des anciens *de l'Auteur*
temps, toujours en garde contre des opi- *sur l'origine*
nions souvent incertaines, le plus souvent *du Verre, &*
opposées entre elles, je laisse à nos plus *sur-tout du*
habiles Antiquaires le soin de chercher des *Verre coloré.*
dates plus sûres de l'origine du Verre. Je
pense que l'homme, qui de tout temps s'est
piqué d'étudier & de copier la nature autant
qu'il est en lui, a rendu de tout temps à en
imiter les plus rares productions ; qu'ainsi
les pierres précieuses qu'il découvrit dans
le sein de la terre, telles que l'Emeraude,
la Topaze, la Chrysolithe, l'Hyacinthe, le
Grenat, le Saphir, le Béryl, le Diamant, le
Crystal-de-roche & autres crystallisations,
ayant attiré sa juste admiration par leur ra-
reté & le brillant plus ou moins attrayant
de leur éclat, conduit, comme nous l'avons
dit, par la connoissance qu'il avoit de la vitri-
fication possible, il se portera de bonne heure
à les imiter par l'action du feu & le mélange
des matieres sablonneuses & métalliques
qu'il mit en fusion ; que le premier essai lui
donna des pierres factices, d'abord moins
conformes au modele qu'il se proposoit d'i-
miter, mais qu'il perfectionna dans la suite
par la fréquente réitération de ses opérations
(*a*). De-là l'origine de toutes les sortes de
Verre, même colorées, dont la découverte
peut dater de la plus haute antiquité (*b*).

(*a*) Le Kali est quelquefois confondu mal-à-propos avec
l'*Aigue* ou le *Warech*.
(*b*) Préface de l'Art de la Verrerie, de Merret, p. 31,
trad. de M. le Baron d'Holback.

(*a*) « Les expériences réitérées, dit le Traducteur de
» M. Shaw (Disc. prélim. à ses Leç. de Chimie) ont for-
» mé des principes : de-là la méthode de les mettre en pra-
» tique. . . . La fausse lueur a précédé la vraie lumiere. . .
» Ce n'est qu'au prix de beaucoup de peine & de travail
» que nous pouvons espérer de parvenir à la perfection
» que elle nous est étrangere ». Voyez le Traité de Bernard
de Palissy, intitulé : *Discours admirable de la Nature des
Eaux,* &c. *des Métaux,* &c. *des Terres, du Feu & des
Emaux,* Paris 1580, livre très-rare, que nous aurons
lieu de faire connoître plus particulièrement dans la suite.
(*b*) Nous donnerons à la fin de ce volume un extrait
de deux savantes Lettres, *sur l'origine & l'antiquité du
Verre,* qui peuvent servir à confirmer ce que j'ai avancé
dans ce Chapitre.

CHAPITRE II.

De la connoissance pratique du Verre chez les Anciens (a).

Eloge du Verre.

Si l'objet principal de ce Traité n'étoit pas de considérer le verre dans celle de ses propriétés qui consiste particuliérement à mettre les hommes à couvert des injures de l'air, sans les priver de la clarté du jour, dans les demeures qu'ils se sont construites ; ce seroit ici le lieu d'en faire l'éloge par la considération de tous les avantages que la société en retire. L'usage du verre est si différencié, si utile, qu'il est presqu'impossible à l'homme de s'en passer. Semblable à l'or, le verre se perfectionne au feu ; il y acquiert le plus vif brillant éclat. Produit par l'art, il possede un avantage considérable sur les métaux même les plus précieux. Ceux-ci ont leurs terroirs dans différentes contrées, d'où l'exportation s'en fait à grands frais dans celles qui en sont privées, ou qui n'en ont pas encore découvert les minieres au milieu d'elles : le verre par un admirable effet de la Providence se peut former par-tout. Les matieres, d'où l'on tire une composition si nécessaire, sont répandues dans toutes les parties de la terre, en telle abondance, qu'en quelque lieu que ce soit on les rencontre aisément. A la vérité leurs productions sont plus ou moins belles dans certains lieux que dans d'autres, soit par la nature des sables, pierres & sels qui entrent dans la composition du verre, ou des minéraux qui servent à le colorer ; soit par l'expérience & l'habileté de ceux qui le fabriquent.

Les Egyptiens ont toujours passé pour les plus habiles imitateurs des pierres fines par le Verre coloré.

On a toujours regardé les Egyptiens comme ceux qui s'appliquerent avec le plus de succès à imiter le brillant, la couleur & la transparence des pierres précieuses. Leurs Prêtres s'occupoient beaucoup d'opérations Chimiques & Physiques : ils en faisoient au peuple un mystere aussi caché que celui de leur Théologie. De-là cet empressement des Grecs à se faire initier parmi ces Sages de l'Egypte, qui, habiles Chimistes, firent leurs délices de la vitrification, dont la connoissance, peut-être antérieure à la Chimie, (toutes deux étant filles ou sœurs de la (a) Métallurgie,) fût restée imparfaite sans son secours. En effet » toutes les substances qui composent l'Uni- » vers, en tant qu'elles pouvoient tourner à » l'utilité de l'homme, devinrent le but prin- » cipal de la Chimie. Les moyens les plus » sûrs d'y parvenir furent l'objet de son étu- » de ; &, dissipant petit-à-petit les ténebres » de l'ignorance, elle répandit la clarté sur » tous les objets dont elle s'occupa. Tous les » éléments furent de son ressort, & s'il n'en » est aucun que les Chimistes n'ayent trouvé » le moyen d'employer pour l'étendue & la » perfection de leur art, le feu fut celui de » tous qui leur devint le plus utile, *& la » découverte du Verre, qu'il leur procura, fut » regardée par eux comme la plus utile & la » plus merveilleuse* (b) ».

Ce fut à Coptos, ville de la haute Egypte, que se fabriquerent des vases fins & transparents qui rendoient une bonne odeur (c). Suétone & Strabon nous apprennent qu'Auguste étant en Egypte se fit représenter le corps d'Alexandre le Grand, renfermé dans une châsse de verre, dans laquelle Seleucus Eubiosactes l'avoit placé, après l'avoir tiré d'un coffre d'or où il avoit été d'abord déposé.

Les Verriers d'Alexandrie sur-tout excelloient dans la composition des vers transparents, sémi-transparents, opaques & mêlés de différentes couleurs ; & dans l'imitation des pierres précieuses, sans avoir néanmoins

(a) Lorsqu'il s'agit des Arts, sur-tout de l'Architecture, de la Peinture & de la Sculpture ; quand on les considere, ou par rapport à leur découverte, ou par rapport à leur progrès dans les *Anciens*, on doit entendre par ce mot, non-seulement ceux qui en furent les Inventeurs, mais encore les beaux génies de la Grece & de Rome qui les porterent à leur perfection, notamment depuis le siecle d'Alexandre le Grand, jusques vers l'an 600 depuis l'Incarnation du Verbe, où l'Italie fut ravagée par les Goths, les Vandales & les Lombards (Encyclopédie, au mot *Antique*). J'ai cru devoir placer cette observation en tête de ce Chapitre, avec d'autant plus de raison que c'est dans cette époque que se renferme la partie la plus instructive des recherches que la matiere que je traite m'a donné lieu de faire, entr'autres par rapport aux Romains.

(a) La Métallurgie avoit déja été portée à un certain degré de perfection avant le déluge ; car l'Ecriture-Sainte (Genes. Ch. 4. v. 22) nous apprend que Tubal-Caïn possédoit l'art de travailler avec le marteau, & qu'il fut habile pour faire toutes sortes d'ouvrages d'airain & de fer.

(b) Disc. prélimin. aux Leç. de Chim. de M. Shaw, déja cité.

(c) C'est sans doute, à l'instar de ces vases, qu'Athénée, dans ses Dipnosophistes ou banquet des Savants, dit que les habitants de l'isle de Rhodes formoient une pâte d'argile, de cendres de joncs & de myrrhe avec les fleurs de safran, de baume & de cinnamome ; qu'ils pâtrissoient ensemble & faisoient recuire dans un four, jusqu'à ce qu'ils en eussent acquis l'état d'une matiere vitrifiée, transparente, mais si délicate que les plats qui en étoient formés ne pouvoient bouillir sur le feu, ni contenir des liqueurs chaudes sans se casser. Il est aisé de reconnoître dans ces vaisseaux ou vases les *apyrous* d'Homere, distingués par ce Poëte des *agyatonpyras aidogas* qui supportoient la chaleur du feu, & qui ressemblant beaucoup à la porcelaine, doivent être mis dans la classe des *Murrhins*, que Saumaise après Pausanias estime avoir été d'une matiere plus belle que la porcelaine des Chinois.

jamais

jamais pû atteindre à leur dureté & à la beauté de leur eau. Nous lisons dans Vopiscus une lettre de l'Empereur Adrien au Consul Servien son beau-frere, par laquelle il lui donne avis de l'envoi qu'il lui fait de verres à boire de couleurs variées, dont le Prêtre d'un fameux temple d'Egypte lui avoit fait présent. Il l'invite à en faire part à sa sœur, & à ne s'en servir que dans les plus grands festins & dans les jours de fêtes les plus solemnelles.

Le même Auteur racontant la défaite de Firmus, un des principaux Officiers de Zénobie, des dépouilles duquel Aurélien s'étoit emparé après la victoire qu'il avoit remportée sur cette Reine de Palmyre, dit que cet Officier avoit porté le luxe à un si haut dégré que les murs de son Palais étoient ornés de tables de verre encadrées & cimentées de bitume & autres ingrédients qui entroient dans la composition de ce ciment ou mastic.

De l'antiquité des Fabriques de Verre chez les Phéniciens.

Nous avons deja parlé de l'antiquité de la connoissance pratique du verre chez les Phéniciens. Il y a des Auteurs qui prétendent que les premiers vases de verre & les premiers miroirs de cette matiere furent fabriqués à Sidon, une des trois principales Villes de la Phénicie. Cela peut avoir donné lieu à l'histoire vraie ou fausse que nous donne Pline de la découverte du verre, faite par hasard auprès de cette Ville. Ces Peuples en effet devinrent très-habiles dans l'art de la Verrerie. Il paroît qu'ils possédoient éminemment le talent de faire prendre au verre toutes sortes de formes des plus étendues, & qu'ils avoient le secret de le couler en moule, comme on coule de nos jours les canons & les cloches. On peut en donner pour preuve cette fameuse colonne du temple d'Hercule à Tyr, qu'Hérodote (*a*) & Théophraste (*b*) vantent comme une seule émeraude qui jettoit un éclat extraordinaire. Vraisemblablement elle n'étoit que de verre de couleur d'émeraude, creuse en dedans & éclairée, par l'industrie artificieuse des Prêtres de ce Temple, d'une grande quantité de lampions, qui rendoient cette colonne lumineuse pendant la nuit.

Cette conjecture est appuyée sur l'histoire des prodigieuses colonnes de l'Isle d'Arad, dont parle Saint Clément (*c*), Isle dans laquelle étoit bâtie la Tyr d'Hérodote. Ses Habitants ayant invité Saint Pierre à se transporter dans leur Temple pour les voir, elles surprirent l'admiration du Prince des Apôtres par leur grandeur & leur grosseur extraordinaires.

Les Sidoniens de leur côté étoient si habiles Verriers, qu'au rapport de Pline (*Lib. 36. Cap. 25*), ils furent les premiers qui soufflerent le verre, qui le tournerent & qui graverent sur sa surface toutes sortes de figures à plat & de relief, comme il se pratiquoit sur les vases d'or & d'argent.

Chez les Ethiopiens.

C'est encore Hérodote qui nous apprend que la fabrique du verre étoit connue & en usage parmi les Ethiopiens. Ils en faisoient, dit-il (*d*), des especes de châsses ou tours creuses dans lesquelles ils renfermoient les corps de leurs morts, après les avoir embaumés. Ils les y conservoient soigneusement dans leurs maisons, pendant la premiere année de leur décès, jusqu'à ce que, l'année étant révolue, ils les transportassent hors de la Ville dans un lieu où ils les déposoient.

Chez les Perses.

Chez les Perses, avant le regne d'Alexandre-le-Grand, on se servoit de vaisseaux de verre, & les Ambassadeurs que les Athéniens envoyerent à ces Peuples, firent rapport de cet usage parmi eux, comme d'une preuve capable de donner à leur nation une grande idée du luxe & de la magnificence des Perses (*e*). Ils ont conservé jusqu'à ce jour l'art de la Verrerie dans les Provinces les plus recommandables de cet Empire. Actuellement encore dans Schiras, Capitale du Farsistan, qu'ils regardent comme leur seconde Ville, on fabrique le plus beau verre de tout l'Orient, & ils savent en réunir les fragments comme ceux de la porcelaine (*f*).

Dans l'Inde.

Dans l'Inde, si on en croit Pline, on fabriquoit du verre de toutes couleurs & d'une grande beauté, dans la composition duquel les Verriers Indiens firent entrer les crystallisations (*g*). Ce Naturaliste nous apprend encore que les Gaulois & les Espagnols tenoient déja des fabriques de verre, avant qu'elles fussent établies à Rome. Mais il est bon d'observer que le verre de tant de différentes fabriques n'avoit pas la même qualité: car si les nations qui établirent chez elles des Manufactures de Verre, n'eurent pas la même sagacité pour les perfectionner, elles n'avoient pas non plus toutes les mêmes

Dans les Gaules & dans l'Espagne.

(*a*) Hérodote, trad. de du Ryer, troisieme édit. liv. 2. p. 240.
(*b*) Traité des pierres de Théophraste, trad. du Grec, avec les notes de M. Hill, trad. de l'Anglois, *Par.* 1754. *n.* 44 & 45.
(*c*) Récognitions de Saint Clément, liv. 7.

(*d*) Hérodote de du Ryer, liv. 2, p. 382. *Voy.* l'interprétation de ce passage à la derniere page de ce volume.
(*e*) Athénée, liv. 2. ch. 1.
(*f*) Géograph. mod. par M. Nicole de la Croix, troisieme part. ch. 3. de la Perse.
(*g*) Saumaise, dans ses Commentaires sur Solin, prétend au contraire que si les pierres factices en Verre de couleurs eurent tant de cours dans l'Inde, ce n'est pas qu'on les y fabriquât, mais que les Egyptiens faisant dans ce pays un assez grand commerce de ces pierres factices d'un plus grand volume que les pierres fines, dont ils possédoient la source; les Indiens en trafiquoient avec les Marchands des autres nations qui venoient chercher chez eux le Diamant, l'Hyacinthe & le vrai Rubis. Il paroît même accuser les Indiens de fraude dans le commerce en vendant aux étrangers, qui s'y connoissoient le moins, ces pierres factices pour de vraies pierreries. C'est, sans doute, suivant la remarque de Saumaise, ce qui fit naître dans l'ame de Pline, le scrupule qui l'empêcha de mettre sous les yeux de ses Lecteurs les secrets qu'il dit avoir trouvés dans des Auteurs pour contrefaire l'Emeraude & les autres pierres fines.

substances minérales capables de rendre le verre plus ou moins parfait.

Parmi ces différentes nations celles qui joignoient à la possession des plus belles matieres vitreuses la connoissance plus étendue de la Chimie, atteignirent plus sûrement au plus haut degré de perfection dans l'Art de la Verrerie ; & les expériences réitérées tendant toujours à corriger les premieres défectuosités, elles parvinrent à des opérations plus sûres, plus heureuses, plus étendues & plus variées.

Des Verreries chez les Grecs.

Les Grecs que le commerce attiroit sur les côtes de l'Asie, séjour constant de la vanité, du luxe & de la mollesse, & les colonies, qui de cette partie du monde & de l'Afrique vinrent s'établir en Grece, y apporterent l'usage du verre & la maniere de le fabriquer. On trouve dans la comédie des Nuées d'Aristophane (*a*), & dans le traité des Pierres de Théophraste (*b*), des passages qui prouvent que les Grecs de leur temps pratiquoient l'Art de la Verrerie, qui depuis s'étendit beaucoup parmi eux. On sait que l'Isle de Lesbos fut autrefois célebre par ses Verreries.

Les Romains connurent le prix du Verre long-temps avant de le fabriquer.

Les Romains connurent tout le prix de cet Art, avant de le mettre eux-mêmes en pratique. Au siecle d'Auguste l'épithete *Vitreus* étoit prodiguée dans tous les genres par les Poëtes & les Orateurs à tout ce qui tenoit du verre par son éclat ou par sa fragilité (*c*). Les nouveaux usages, sur-tout quand ils joignent l'agréable à l'utile, attirent ordinairement les regards des curieux & les réflexions des Savants.

Les Romains tirerent d'abord leurs ouvrages de Verrerie de la Phénicie, de la Syrie & de la Grece, avec autant de choix que de dépense ; témoin le superbe théâtre que Marcus Scaurus fit élever dans Rome avec tant de somptuosité, dont le second étage étoit orné de colonnes & d'incrustations de verre (*d*) : magnificence jusqu'alors inconnue dans Rome, mais qui trouva des imitateurs, lorsque le luxe & la mollesse eurent pris la place de l'ancienne simplicité des temps de la République.

Origine de l'établisse-

Déja sous l'empire d'Auguste, au lieu de tirer des nations étrangeres quantité d'ouvrages dont les frais de transport augmentoient considérablement le prix, on fit venir les Artistes mêmes. Leur nombre devint si prodigieux sous ses successeurs, que la Ville pouvoit à peine les contenir. Les Verriers furent de ce nombre ; & au moyen de la découverte qu'on fit des substances propres à ces Manufactures, on vit s'y établir des Verreries qui, en moins d'un siecle, y furent portées à une haute perfection.

ment des Verreries chez les Romains.

« Quand les loix n'étoient plus rigidement observées (parmi les Romains), dit M. de Montesquieu, les choses venoient au point où elles sont à présent parmi nous. L'avarice de quelques particuliers & la prodigalité des autres faisoient passer les fonds de terre dans peu de mains, & d'abord les Arts s'introduisoient pour les besoins mutuels des riches & des pauvres. Cela faisoit qu'il n'y avoit presque plus de citoyens ni de soldats : car les fonds de terre, destinés auparavant à l'entretien de ces derniers, étoient employés à celui des esclaves & des artisans, instruments du luxe des nouveaux possesseurs, sans quoi l'Etat, qui, malgré son déréglement, doit subsister, auroit péri. Avant la corruption, les revenus primitifs de l'Etat étoient partagés entre lui & les soldats, c'est-à-dire les Laboureurs : lorsque la République étoit corrompue, ils passoient à des hommes riches qui les rendoient aux esclaves & aux artisans, dont on retiroit, par le moyen des tributs, une somme pour l'entretien des soldats (*e*) ».

Mais pour revenir à l'établissement des Verreries chez les Romains, quelques Auteurs ont prétendu que les vases que l'on fabriquoit dans l'Etrurie y donnerent lieu. Pour se ranger de leur sentiment, il faudroit n'avoir aucune connoissance du genre de travail propre aux Etrusques. Ces vases, ainsi qu'il est aisé de le reconnoître par la quantité de toute grandeur qui s'en conserve dans les cabinets des curieux, & entr'autres dans celui des antiquités de l'Abbaye Royale de Sainte Genevieve-du-Mont à Paris, appartiennent plus à la Poterie qu'à la Verrerie ; quoique les couvertes d'Emaux dont ils sont enduits soient réellement du ressort de celle-ci, à cause de leur vitrification par le feu.

Il seroit à souhaiter qu'il fût possible de mettre sous les yeux des amateurs quelques monuments antiques de verre de quelqu'étendue, que l'on pût attribuer avec certitude aux Phéniciens, aux Egyptiens, aux Etrusques ou aux Grecs. Cependant M. le Comte de Caylus, qui n'a épargné ni soins, ni recherches, ni dépenses pour acquérir & nous transmettre tant & de si précieux monuments de

(*a*) Scholies Florentines, sur le 766ᵉ Vers.
(*b*) Traité des Pierres de Théophraste, avec les notes de Hill, n. 84.
(*c*) *Voyez* entr'autres les Odes d'Horace, Liv. 1. Od. 17 & 19, &c.
(*d*) Marcus Scaurus, au rapport de Pline, fit faire pendant son Edilité l'ouvrage le plus superbe qui soit jamais sorti de mains d'hommes. Il fit construire un théâtre dont la scene avoit trois étages en hauteur, & étoit ornée de 360 colonnes. Le premier étage étoit tout de marbre; le second étoit orné de colonnes, de revêtements & de lambris de verre ; le troisieme étoit lambrissé d'une boiserie dorée. Les colonnes du premier étage portoient trente-huit pieds de haut ; & 3000 statues de bronze placées entre les colonnes, mettoient le comble à la magnificence de la scene. Enfin ce théâtre étoit si vaste qu'il pouvoit contenir 80000 personnes.

(*e*) Considérations sur les causes de la grandeur des Romains, & de leur décadence. Par. 1748, p. 26.

l'antiquité, avoue qu'il n'en a pu recouvrer aucun de cette matiere qu'il pût attribuer à aucune de ces nations. Plus heureux par rapport aux ouvrages des Verreries des Romains, nous nous ferons un devoir de le suivre dans ce qu'il en dit dans ses recueils des Antiquités Romaines.

Epoque de cet établissement.

Pline croit que ce fut sous l'empire de Néron que les Verreries furent établies à Rome. Nous lisons dans Seneque (*a*) que de son temps on y exerçoit l'art, inventé par un certain Démocrite, de convertir les cailloux par le secours du feu en pierres de couleur d'émeraudes ; qu'on en faisoit même de différentes couleurs avec des pierres qu'on avoit découvertes, & qui dans la fusion étoient propres à prendre toutes sortes de teintures.

Le verre des Verreries Romaines étoit déja à très-bon compte à Rome, lorsque Pline écrivoit son Histoire naturelle (*b*). C'étoit d'abord un verre peu transparent, chargé de veines de nuances vertes, dont on voit des monuments de toutes especes dans les cabinets des curieux. C'est pourquoi le verre blanc dont la transparence imitoit celle du crystal, & qui venoit de l'Etranger, étoit très-recherché par les grands & les riches (*c*). Les plus opulents d'entre les Romains mirent tant de délices à boire dans ces verres que l'Egypte leur fournissoit, qu'ils leur donnerent pour le service de la table la préférence sur les vases d'or & d'argent. Ces coupes de verre leur coûtoient des sommes exorbitantes, puisque cette petite tasse à deux anses que Néron brisa dans un mouvement de colere, lui avoit couté six mille sesterces, ce qui revenoit à 750ᵗ de notre monnoie ; & que le vase que Pétrone fit réduire en poussiere avant de mourir, pour empêcher cet Empereur d'en orner son buffet après son décès, étoit d'un plus grand prix. Ces vases différoient encore de ceux des Verreries Romaines, en ce que ces derniers supportoient les liqueurs chaudes sans se casser (*d*), & que les premiers ne pouvoient résister à cette chaleur, à moins qu'on ne prît auparavant la précaution d'y passer de l'eau froide. Ce verre blanc étranger, semblable aux crystaux factices de Bohême, étoit sujet à pousser des sels qui en ternissoient l'éclat (*e*).

Habileté des Romains

Cependant les Verreries Romaines tendoient à cet état de perfection qu'elles avoient envié à l'Etranger ; &, dans les deux siecles qui s'écoulerent depuis Néron jusqu'à Gallien, « l'art de vitrifier, dit M. de Caylus (*f*), leur étoit aussi connu qu'à nous. Ils profiloient le verre, le tournoient, le gravoient & le coupoient avec une adresse admirable. Le nombre de procédés qu'ils connoissoient pour employer le verre est très-étendu, & nous sommes bien éloignés de savoir toutes leurs opérations... Ils firent en ce genre toutes les recherches imaginables : ils poussèrent jusqu'à la perfection toutes les opérations dépendantes du feu... Plus on fait de recherches, plus on les trouve admirables dans l'art de perfectionner tous les ouvrages de verre... Ils préféroient surtout le verre bleu, parce qu'il étoit plus exempt de bouillons, & ne prenoit aucun sel... » Ils connoissoient l'usage de refondre des fragments de verre fêlés. Enfin ils en échangeoient les groisils (*g*) contre des allumettes (*h*).

dans l'Art de la Verrerie.

Les Verriers occupoient à Rome des quartiers séparés. On voit par un vers de Martial, (*i*) que de son temps il y avoit une Verrerie dans le Cirque Flaminien ; & Martianus (*k*) les place dans le voisinage du Mont Cœlius, après les Charpentiers.

Les ouvrages de verre les plus ordinaires qui se faisoient dans les Verreries Romaines, consistoient en ustensiles de table, c'est à-dire en plats, pots, bouteilles, tasses & gobelets : & nous lisons dans Paul le Jurisconsulte (*l*), honoré du Consulat sous l'Empereur Alexandre Sévere, que les plats & les vases de verre étoient inventoriés au rang des meubles les plus précieux.

Ouvrages de Verre qui se fabriquoient dans les Verreries romaines.

Outre l'usage où étoient les Verriers Romains d'imiter en verre les pierreries de différentes couleurs, ils avoient encore le talent d'imiter de cette façon les perles, & savoient leur donner la figure des véritables. Pétrone (Ch. 67) parle de ces fausses perles de la grosseur & de la forme d'une feve ; & Trébellius Pollion raconte à ce sujet, que l'Impératrice épouse de Gallien avoit été trompée par un Jouaillier qui lui avoit vendu des perles de verre pour des perles fines & naturelles. Ces friponneries souvent répétées donnerent lieu à Tertullien de se plain-

(*a*) Seneque, Ep. 90. « Excidit porrò vobis eumdem » Democritum invenisse quemadmodum decoctus calculus in » Smaragdum converteretur, quâ hodiusque coctura inventi » lapides coctiles colorantur ».
(*b*) Lib. 37. Cap. 13.
(*c*) *Martialis Epigrammatum*, Lib. 12. Epigr. 75.
 Quum tibi Niliacus portet crystalla cataplus;
 Sunt mihi de circo pocula Flaminio.
(*d*) Martial. Epigr. Lib. 14. Ep. 94.
 Nostra nec ardenti gemma feritur aquâ.
(*e*) *Id. Epigr.* Lib. 9. Ep. 60.
 Et turbata levi questus crystallina nitro.

(*f*) Recueil d'antiquités, *Par.* 1752, tom. I. p. 193 *& suiv.* tom. III, p. 93 *& suiv.*
(*g*) On appelle *Groisils*, de menues parties de Verre cassé.
(*h*) Martial. Epigr. Lib. 1.
 *Sulphurata fractis*
 Permutat vitreis.
 Juvenalis Sat. 5.
 *Rupto poscentem sulphura vitro.*
(*i*) Le second des deux que nous avons cités à la page précédente, note *c*.
(*k*) Topograph. Rom. *Lib.* 4. *Cap.* 1.
(*l*) *Sententiarum Lib.* 33. Tit. 10.

L'ART DE LA PEINTURE

dre de ce qu'on vendoit un morceau de verre aussi cher qu'une perle fine : *Tanti vitreum, quanti margaritum.*

C'est encore dans ces Verreries, que se fabriquoient ces urnes de verre dans lesquelles on déposoit les cendres des morts, & que l'on renfermoit dans d'autres urnes de marbre. On y faisoit aussi des lacrymatoires, petits vaisseaux de verre de toutes couleurs, ressemblants assez aux petites phioles usitées dans la Pharmacie, un peu plus ouvertes néanmoins par le haut, à long col & panse ronde, dont les anciens se servoient pour recevoir les larmes qu'ils versoient sur leurs morts, ou les parfums qu'ils enfermoient avec eux dans leurs tombeaux. Ceux de ces vases qui servoient au premier de ces usages se nommoient *lacrymatoria*; & les autres destinés au second, *unguentaria*.

Les vases que les premiers Chrétiens employerent dans la célébration des saints Mysteres jusqu'au temps de Saint Jérôme, étoient de verre; & les phioles, dont nous venons de parler, sanctifiées par une nouvelle destination, servoient à recueillir le sang des Martyrs.

Buonarota, fameux Antiquaire (*a*), parle de plusieurs fragments de vases de verre dont les premiers Chrétiens se servoient dans leurs repas, sur lesquels étoient peintes ou incrustées des figures représentant quelques sujets de l'Histoire Sainte, afin, dit-il, de conserver, même dans leurs festins, cet esprit de piété dont ils craignoient toujours de s'écarter. Il rend dans sa Préface un compte fort étendu de l'antiquité de ces vases de verre, & dans le corps de l'ouvrage il examine la maniere dont il soupçonne qu'on les peignoit, doroit ou incrustoit.

Je ne finirois pas, & je m'écarterois trop de mon objet, si je voulois rechercher ici tous les différents usages que les Romains, à l'envi des Grecs, firent du verre, & les différents secours qu'ils tirerent (*b*) dans l'Agriculture, dans la Chimie, dans la Chirurgie, dans les Mathématiques & sur-tout dans l'Optique, & dans leurs Jeux mêmes, des instruments de verre fabriqués dans leurs Verreries.

J'observe, avant de finir ce chapitre, que si l'usage du verre eut ses partisans à Rome, & la Verrerie des amateurs, ils eurent aussi des indifférents. Entre les partisans les plus distingués du verre parmi les Romains, nous reconnoissons Néron, Adrien & ses successeurs jusqu'à Gallien. Trebellius Pollion, dans la vie de cet Empereur, dit qu'il se dégoûta du verre, comme d'une composition trop abjecte & trop vulgaire, & ne voulut plus boire que dans des vases d'or. Mais le même Auteur, qui nous a transmis ce trait d'histoire, nous apprend aussi que les Verreries, qui avoient commencé de tomber sous cet Empereur, se releverent de leur chûte sous Tacite, qui honora les Verriers d'une estime singuliere, & mit toute sa complaisance dans la perfection & la variété de leurs ouvrages. Alexandre Sévere (*c*), ennemi des désordres que le luxe & la débauche avoient occasionnés sous l'empire d'Héliogabale, mit la Verrerie au rang des Arts somptueux, sur lesquels il établit des impôts. Dès le siecle suivant, on vit les Empereurs Constantin & Constant exempter des charges & impôts publics les Verriers & tous les Ouvriers qui employoient le verre (*d*), exemple qui fut depuis suivi par Théodose le Grand, par tous ses successeurs, & même par nos Rois, qui y ajouterent de plus grands privilégés.

Enfin si l'on en croit l'Auteur de l'Essai sur l'Histoire Générale, les Chinois savent depuis 2000 ans fabriquer le verre, mais moins beau & moins transparent que le nôtre.

Révolutions que l'Art de la Verrerie éprouva à Rome jusqu'à Théodose.

Priviléges accordés aux Verriers par les empereurs Romains.

De l'antiquité du Verre chez les Chinois.

(*a*) Voyez le Traité de Buonarota, intitulé : *Observationes ad quædam fragmenta Vasorum Vitreorum quæ fuere inventa in Cœmeteriis Romanis; Florentiæ,* 1716.

(*b*) Columel. *De re rustica, xiij*, 3 — 52.
Martial. Epigr. Lib. 8. Ep. 68.
Condita perspicuâ vivit Vindemia gemmâ;
Et tegitur felix, nec tamen uva latet.

(*c*) Lampride, en la vie de cet Empereur, p. 121.
(*d*) Cujas, sur le titre 65, *de Excusationibus artificum*, au dixieme Livre du Code de Justinien.

CHAPITRE III.

CHAPITRE III.

De l'usage que les Anciens firent du Verre, tant pour la décoration des édifices publics & particuliers, que pour mettre leurs habitations à l'abri des injures de l'air; & des autres clôtures auxquelles le Verre succéda.

<small>Emploi du Verre de couleurs à l'ornement des pavés des Temples & des Palais, inventé par les Grecs, imité par les Romains.</small>

LES Grecs, dont nous avons annoncé l'habileté dans l'Art de la Verrerie & dans l'emploi du verre qu'ils tenoient des Phéniciens & des Syriens, ornerent les premiers les pavés de leurs Temples & de leurs Palais de compartiments & de tableaux recommandables par l'imitation de la nature. Ils y firent entrer le verre de couleur, soit à cause de sa dureté & de son brillant éclat, soit à cause de la facilité qu'ils avoient de lui donner toutes sortes de nuances, facilité qu'ils ne pouvoient trouver dans les marbres ou dans les autres pierres naturelles. Les Romains les imiterent dans leur temps de luxe, & en composerent leur *mosaïque* qu'ils firent servir aux mêmes usages.

Nous n'entrerons pas ici dans l'examen particulier de ce genre de peinture, célebre encore aujourd'hui dans l'Italie. Les détails qu'il demandoit, pour en donner au Public une connoissance suffisante, nous ont engagé à lui en présenter un *Essai*, auquel nous renvoyons le Lecteur (*a*).

<small>Les appartemens des Romains décorés d'especes de glaces & de miroirs.</small>

Les Romains faisoient encore usage dans leurs appartemens d'especes de glaces & de miroirs, & ils avoient un verre noir, à l'imitation du jayet, qu'ils plaçoient à dessein entre ces miroirs détachés dont les murs étoient ornés, afin de tromper ceux qui venoient s'y mirer: car au lieu d'y rencontrer leur ressemblance comme dans les autres, ils étoient tout surpris de n'y appercevoir que leur ombre (*b*).

Mais l'emploi du verre aux fenêtres ne date pas d'une haute antiquité. Le silence

<small>Lettre sur le miroir de Virgile que l'on voit au Tresor de Saint-Denys.</small>

En parlant ici des miroirs de Verre, usités chez les Anciens, je pense que le Public me saura gré de lui donner par extrait une Lettre savante, sur le *miroir de Virgile*, déposé dans le trésor de l'Abbaye de Saint-Denys en France. Dom Boucher, Bénédictin de la Congrégation de Saint Maur, ancien Prieur de l'Abbaye de Saint Germain-des-Prés, à Paris, l'a écrite à l'Abbé Lebœuf, le 20 Avril 1749. Je l'ai trouvée dans les manuscrits de ce profond Scrutateur de l'antiquité, conservés à la Bibliotheque de MM. de la Doctrine Chrétienne de la maison de Saint Charles en cette ville. Le Pere Serpette, Bibliothécaire, m'en a accordé le dépouillement de la maniere la plus obligeante.

« Ce miroir, dit Dom Boucher, avoit dans son entier » 14 pouces de hauteur & 12 de diametre; il formoit un » ovale; son poids étoit de 30 livres & plus. Il subsiste- » roit encore en entier, si, par une complaisance qui a » été souvent préjudiciable au Trésor, on ne l'avoit pas » laissé manier à un curieux, qui, voulant l'examiner de » près, le laissa échapper de ses mains, & le cassa *. Il reste » encore une moitié entiere de ce miroir, un morceau » considérable de l'autre moitié, & plusieurs autres petits » morceaux. Je vous envoie, Monsieur, un de ces mor- » ceaux: vous connoîtrez ainsi par vous-même que ce mi- » roir est transparent. On y découvre une couleur verre » adoucie par le jaune. Dans la partie la plus considéra- » ble qui nous en reste, on a perçu les épreuves de » ceux qui l'ont fondé plusieurs fois pour savoir quelle » en étoit la matiere. Dom Doublet, dans son Histoire » de l'Abbaye de Saint-Denys, a avancé qu'il étoit de » jayet.... Un Verrier habile & expert a mis devant moi, » dans un creuset, un morceau de ce miroir pour en » faire l'épreuve; & nous avons reconnu que c'étoit du » *Verre*, dans lequel il étoit entré beaucoup de mine de » plomb, ce qui n'avoit pas peu contribué à la pesanteur. Dom Boucher me permettra d'ajouter, & *à sa tenue de jaune.*

Après quelques courtes observations sur l'invention du Verre, & sur son usage dans l'antiquité, Dom Boucher passe ainsi à celui des miroirs chez les Anciens: « Bien avant » la découverte du Verre, ils n'étoient pas pour cela sans » miroirs. Les pierres luisantes, les marbres, les bois polis; » ensuite les métaux, l'or, l'argent, l'étain, l'airain, le fer » & les mélanges de ces matieres, en prenoient sa place: » l'eau bien claire même en rendoit l'effet ».

Ici ce Religieux, amateur de l'antiquité, renvoie M. l'Abbé Lebœuf aux Mémoires de Trévoux (Mars 1749. Art. 24. p. 475) sur la découverte que firent les Académiciens des Rois de France & d'Espagne, dans leur dernier voyage de l'Amérique « de plusieurs miroirs dans lesquels on » trouva des miroirs de pierres brunes & noires. Il y en » avoit des plans, des concaves & des convexes, aussi » bien polis que s'ils eussent été par nos meilleurs Ouvriers. » On doute cependant, ajoute-t-il, des miroirs ardents » d'Archimede, & de leurs violents effets sur la flotte de » Marcellus ». De là il passe aux moyens qui ont mis le Trésor de Saint-Denys en possession du miroir de Virgile.

« Naples, continue-t-il, a eu l'avantage de posséder » Virgile. C'est dans cette grande Ville qu'il étudia les Let- » tres Latines & Grecques, les Mathématiques & la Méde-

(*a*) Voyez notre *Essai sur la Peinture en Mosaïque*, Paris, 1768, chez Vente, Libraire, au bas de la montagne Sainte Genevieve. J'y traite de son origine, de ses différentes especes, des divers usages que les Anciens en firent, de ses progrès tant en Orient qu'en Occident, de son délaissement pendant quelques siecles, de sa restauration en Italie & de sa méchanisme.

Voyez encore le Journal d'Agriculture, de Commerce & de Finance, du mois d'Août 1768, où sont rapportées deux Lettres de M. Pingeron, l'une sur la *Mosaïque*, l'autre sur le *Composto de Venise*.

Enfin, voyez un Traité sur la *Fabrique des Mosaïques*, que M. Fougeroux de Bondaroy, de l'Académie des Sciences, &c. vient de donner au Public, à la suite de ses Recherches sur les Ruines d'Herculanum, Paris, 1770, chez Desaint, Libraire, rue du Foin-Saint-Jacques.

(*b*) « *Pauper quis sibi videatur ac jordidus, nisi parietes » magnis ac pretiosis orbibus refulserint.... Nisi vitro absconditur camera, &c.... Quantæ nunc aliqui rusticitatis » damnant Scipionem, quòd non in caldarium suum latis spe- » cularibus diem admiserat* »? Senec. Ep. 86.

Voyez aussi Stace, dans la description qu'il donne des bains d'un Etrusque.

* On lit dans l'Histoire Littéraire du regne de Louis XIV, par M. l'Abbé Lambert, Par. 1751, in-4°. tom. I. p. 566, que Dom Mabillon ayant été employé en l'année 1663 à montrer le miroir de Saint-Denys; il fut déchargé de cet emploi, *parce qu'il y cassa le miroir de Virgile.* Il est surprenant que Dom Boucher ait ignoré cette Anecdote.

Les Grecs & les Romains ne faisoient pas usage du Verre à leurs fenêtres.

des anciens Auteurs Grecs & Latins sur ce point prouve suffisamment qu'on n'en faisoit pas usage à cette fin chez les Peuples de la Grece & de Rome, quoique, sachant employer le verre de toutes les manieres, il leur fût facile d'en faire des vitres.

Nous avons établi ailleurs qu'ils fermoient leurs fenêtres avec ces especes de treillages que nous nommons *jalousies*, que les Romains nommoient *transennæ*, & les Grecs *thyris dedictyomenè* ou *thyra diaphanè*. Ils se servoient encore de pierres transparentes, connues de ceux-ci sous le nom de *diaphanès lithos*, & des Latins sous celui de *lapis specularis* (a).

Recherches sur le temps où commença l'emploi du Verre aux fenêtres.

En quel temps commença-t-on à faire usage du verre aux fenêtres? C'est ce qu'il s'agit d'examiner. Jaloux de voir remonter plus haut l'origine d'un art, que nous cherchons à tirer autant qu'il est en nous des ténebres dans lesquelles il se perd de plus en plus, nous avions cru lui trouver une date du premier siecle de l'Ere Chrétienne. Un passage de la relation que Philon Juif nous a laissée de son ambassade vers l'Empereur Caligula sembloit nous y autoriser; mais ce passage même est si susceptible d'incertitude, que nous nous sommes vus réduits à l'abandonner.

En effet Philon auroit-il regardé les ordres qu'il entendit donner par l'Empereur de garnir de vitres les fenêtres de cette grande salle, où il lui donnoit audience en courant, ainsi qu'à ses Co-députés, comme un usage assez frappant par sa nouveauté pour le faire entrer dans le corps de sa relation, lui, à qui cet usage, s'il eût existé, eût dû paroître d'autant plus familier, qu'il avoit sa résidence ordinaire à Alexandrie, Ville la plus célebre par l'art & le commerce de la Verrerie?

D'ailleurs les vitres dont il s'agit étoient-elles de verre? Les Savants ici me plongent dans le doute. Elles étoient *de verre blanc semblable aux pierres reluisantes*, selon une ancienne traduction Françoise du Grec de Philon (a); *de verre aussi blanc que le crystal*, suivant M. Arnaud d'Andilly (b). Sigismundus Gelenius & autres Interpretes & Traducteurs Latins de cet Auteur le disent aussi (c). C'étoit apparemment du *talc*, dit Dom Calmet (d). Enfin un des plus célebres Professeurs Emérites de l'Université de Paris (e) a bien voulu me donner la traduction du passage de Philon conçue en ces termes: « L'Empereur, en courant, entra brusquement dans une grande salle; &, en ayant fait le tour, il ordonna qu'on en garnît les fenêtres avec une espece de pierre transparente fort approchante d'un verre blanc ».

Pour sortir d'embarras dans ce conflit de traductions, disons avec Saumaise (f), sans rien conclure en faveur du verre, que les Grecs donnerent assez indifféremment le nom de *hyelion*, comme les Romains celui de *specular*, à toutes les clôtures faites de matieres diaphanes, soit qu'elles fussent de verre proprement dit, ou de quelque pierre transparente qui en approchât par son éclat ou par sa blancheur. Saumaise appuie ce sentiment de quelques passages de plusieurs Auteurs Grecs qui emploient le terme *hyelia*, en François *vitres*, pour désigner des endroits dont les fenêtres étoient closes même avec des pierres spéculaires. N'avons-nous pas parmi nous cet ancien proverbe: *L'Abbaye est pauvre; les vitres ne sont que de papier*.

M. Berneton de Perrin (g) produit, en faveur de l'antiquité de l'emploi du verre aux fenêtres, un passage de Séneque qui nous assure que ce fut de son temps qu'on inventa l'usage des vitres aux fenêtres, & que ces vitres font passer dans les édifices qu'elles éclairent une lumiere brillante qu'elles tirent elles-mêmes d'un corps transparent (h)». Sans employer ici les raisons que M. de Perrin allegue en faveur de son sentiment, je pense qu'on pourroit, pour venir à son secours, admettre le *testâ perlucente* de Séneque; le mot *testa* étant employé par les Auteurs des meilleurs temps de la Latinité également pour exprimer une composition vitreuse cuite au feu, & pour signifier une *coquille*. Or Pline (*Libro* 36 *capite* 25)

» cine, & qu'il composa plusieurs de ses belles Poésies....
» Il mourut à Brindes, dans la Calabre, âgé de 51 ans. Son
» corps fut transporté à Naples, & enseveli à deux milles
» de la Ville. Il s'est répandu plusieurs raretés du cabinet
» de ce grand Homme, à Naples, sans doute, plus qu'ail-
» leurs. Nos Seigneurs François, qui ont porté de fois
» la guerre dans ce Royaume, en rapporterent le miroir en
» question, qui par la suite entra dans le Trésor de l'Abbaye
» de Saint Denys. Cependant il n'est pas unique. On en
» voit un autre, qu'on assure lui avoir appartenu, dans le
» cabinet du Grand Duc de Toscane. Virgile, aussi bien
» que plusieurs autres grands Hommes, n'a pas manqué
» d'être regardé comme un magicien du premier rang »,
» un enchanteur, un sorcier, un nécromancien, & sur-
» tout un catroptromancien qui ont l'art de deviner par
» les miroirs. C'est par cet art sur-tout qu'on rapporte qu'il
» exerçoit ses plus grands secrets de magie ». Enfin Dom
Boucher finit ses observations sur ce monument de l'anti-
quité, en attribuant à un certain Gervais de Tilisburi,
Anglois, qui vivoit en 1110, d'avoir donné à Virgile cette
nouvelle qualité, que toute l'antiquité avoit ignoré pen-
dant onze siecles.

(a) *Voyez* notre *Dissertation sur la Pierre spéculaire des Anciens*, à la suite de notre *Essai sur la Peinture en mosaïque*, Paris, 1758, chez Vente, Libraire. La lecture de ces deux Ouvrages doit être jointe à celle de ce *Traité*, dont ils ont été détachés.

(a) Pierre Bellier, dans sa Traduction Françoise des Œuvres de Philon, Par. 1588, in-8°. *fol.* 527.
(b) Histoire des Juifs, de Josephe, traduite par M. Arn. d'And. Amsterd. 1700, in-fol. p. 757.
(c) *Philon, Opera Græco-Latina Luc. Parij. 1640. Ex Sigismundi Gelenii & aliorum interpretatione,* p. 1042.
(d) Histoire des Juifs, de Dom Calmet, *in-12. tom. IV. p.* 371.
(e) Feu M. Vauvilliers, Professeur en Langue Grecque, au College Royal.
(f) *Salmas. in Plinian. Exercit. sup. laud. tom. II. p.* 770 & 771.
(g) Dissertation sur l'Art de la Verrerie, insérée dans le Journal de Trévoux, du mois de Novembre 1733.
(h) Séneque, *Epist.* 90. « *Quædam nostrâ demum memoriâ prodisse scimus, ut speculariorum usum, perlucente testâ,*
» *clarum emittentium lumen* ».

nous apprend que les Anciens faisoient entrer dans la composition du verre non-seulement le sable, les pierres & les cailloux, mais même les coquilles de certains testacées. Ne pourroit-on pas en conjecturer, en faveur de l'antiquité de l'usage du verre aux fenêtres, qu'ici Séneque a pris la partie pour le tout, & a voulu désigner le verre proprement dit ?

D'un autre côté ne pourroit-on pas prendre le mot *testa* dans sa seconde signification, en l'entendant comme Cicéron d'une coquille ? Nous ne manquons pas d'exemples de coquilles employées aux fenêtres au lieu de carreaux de verre. Les Japonois, dit M. Vosgien (*a*), se servent au lieu de vitres, de grandes coquilles qu'ils tirent des Isles Léquios, où il s'en fait un grand commerce. M. l'Abbé Prévost (*b*) dit que les Chinois emploient dans la construction de leurs bâtimens l'écaille d'une grosse huitre que l'on prend dans le Canal de Chan-to ; que les Portugais les travaillent avec tant de finesse, qu'ils les rendent propres à tenir lieu de vitres aux fenêtres. Qui pourroit empêcher de croire que cet usage est ancien, & que les coquilles auroient été employées au même usage par les Romains ? Nous savons qu'ils tiroient, avec autant de profusion que de vanité, toutes les productions possibles des pays qu'ils avoient conquis, & qu'ils s'en approprierent sous les Empereurs tous les usages de luxe inconnus au temps de la République.

Si l'emploi du verre aux fenêtres ne remonte pas au siecle de Philon & de Séneque, on peut du moins le dater du temps de Lactance. Nous lisons en effet dans son livre de la conduite de Dieu dans ses ouvrages, que notre ame voit & distingue les objets par les yeux du corps, comme par des fenêtres garnies de verre ou de pierre spéculaire (*a*).

Saint Jérome s'explique plus nettement, & nous indique à n'en point douter la connoissance pratique de l'emploi du verre aux fenêtres dans deux endroits de ses Ouvrages. Les fenêtres, dit-il, étoient en forme de rets, comme des jalousies qui n'étoient point remplies de verre ou de pierre spéculaire, mais de bois, avec des espaces vuides qui étoient peints en rouge (*b*). Dans l'autre endroit (*c*) il parle de fenêtres fermées avec du verre en lames peu étendues ou très-minces.

Des passages de ces deux grands hommes nous pouvons conclure que l'usage du verre proprement dit aux fenêtres a pris naissance vers la fin du troisieme siecle, & s'est perpétué de siecle en siecle jusqu'à nos jours, sur-tout dans l'Occident.

Entre les Auteurs les plus anciens qui font expressément mention de l'usage des vitres aux fenêtres des Eglises, Fortunat de Poitiers, contemporain de Grégoire de Tours, s'est singulierement appliqué dans ses Poésies latines, à faire honneur aux Saints Evêques de son temps, du soin qu'ils prenoient de les éclairer de grandes fenêtres garnies de verre. Leur transparence, jointe à l'abondance de la lumiere des lampes qu'on y entretenoit en tout temps, y maintenoit une clarté continuelle. Le brillant éclat de ces lumieres, sur-tout aux approches de l'aurore, se répétoit dans les plafonds & sur les murs par celui des tableaux en mosaïque dont ils étoient ornés. La clarté du jour une fois admise dans l'enceinte de ces saints Temples sembloit y être captive, & ne pouvoir plus en sortir. Cette pensée sur l'effet de ces vitres étoit devenue si familiere à ce Poëte qu'il la reproduit continuellement, soit qu'il écrive à Saint Vital, Evêque de Ravennes, à l'occasion des vitres dont il garnit l'Eglise qu'il venoit d'y faire bâtir en l'honneur de Saint André (*d*), soit qu'il complimente

L'emploi du Verre aux fenêtres, paroit dater de la fin du troisieme siecle, & être en pleine vigueur au sixieme ; du moins pour les Eglises.

(*a*) Dictionnaire Géographique, portatif, de Vosgien, au mot *Léquios*.
(*b*) Histoire des Voyages, in-12. 1749, tom. XX. Liv. 1. M. l'Abbé de Marsy, Histoire moderne, *Par.* 1754. tom. I. p. 96, parle aussi des fermetures des fenêtres des Chinois ; p. 448, de celles des Cochinchinois ; & tom. IV. p. 52, de l'usage où sont actuellement les Indiens de se servir à cet effet de carreaux d'écaille où de nacre, qui temperent l'éclat du soleil sans trop affoiblir sa lumiere. M. l'Abbé de la Porte, dans le quatrieme tome de son Voyageur François, ajoute que les écailles de Crocodiles, ou de Tortues, ou de Nacre, employées à la fermeture des fenêtres, en rendent la lumiere plus agréable par la variété de leurs couleurs. Il paroit que cette variété de couleurs pour les vitres a toujours beaucoup flatté ; car l'Auteur de l'Hist. Mod. tom. V. p. 168, rapporte qu'à Batavia, capitale de l'Isle de Java, les fenêtres, dans la Chapelle du Gouverneur, sont fermées par des vitrages de toutes sortes de couleurs (qui y ont été vraisemblablement importés par les Hollandois, maîtres de cette Isle). Le même Historien, tom. VII. p. 53, dit que dans la Perse, les fenêtres des Grands sont fermées de carreaux de Verre épais ou ondés de différentes couleurs, qui représentent des fleurs, des vases & des oiseaux ; p. 58, que leurs Ouvriers réussissent parfaitement dans les carreaux d'émaux peints en mosaïque ; p. 63, que, quoiqu'ils ayent le secret de faire le Verre, ils ne produisent rien de parfait en ce genre ; que leur Verre est grisâtre & rempli de pailles, &c. Enfin, p. 252, que leurs bains ne reçoivent le jour que par quelques carreaux de Verre, placés au haut de la voûte, ainsi que ceux des Turcs, tom. IX, par des cloches de Verre.

(*a*) Lactance, Ecrivain Ecclésiastique du commencement du quatrieme siecle, *De opificio Dei*, Cap. 8. *Verius & manifestius est mentem esse, quæ per oculos ea quæ sunt opposita transpiciat, quasi per fenestras lucente Vitro aut speculari lapide obductas.* M. Nixon a employé ce passage dans sa Dissertation sur un morceau de Verre trouvé à Herculanum : elle se lit dans les Transactions Philosophiques de Londres, tom. L. p. 601.
(*b*) Saint Jérôme, dans son Commentaire, sur le Ch. 41 d'Ezéchiel, v. 16, s'exprime ainsi : *Fenestra quoque erant factæ in modum retis ad instar cancellorum, ut nos speculari lapide nec Vitro, sed lignis interrasilibus & verniculatis includerentur.*
(*c*) Il dit encore dans un endroit rapporté par du Cange, dans son Glossaire, au mot *Vitreæ*, sans citation de lieu : *Fenestræ quæ Vitro in tenues laminas fuso obductæ erant.*
(*d*) Fortunat. *Carmin. Lib.* 1.

Emicat aula potens solido perfecta Metallo,
Quo, fine nocte, manet continuata dies.
Invitat locus ipse Deum, sub luce perenni
Gressibus ut placidis intret amando lares.

l'Evêque Léonce sur celle qu'il venoit d'élever à Bordeaux sous l'invocation de la Sainte Vierge (a).

Le même Auteur fait-il la description de l'Eglise de Paris, construite & magnifiquement ornée par les ordres de Childebert & éclairée de fenêtres garnies de verre ; il releve l'admirable effet que le jour des croisées répand sur ses murs & dans ses voûtes aux premieres approches de l'aurore (b). Il n'oublie pas, dans l'éloge qu'il fait de l'Eglise que Félix Evêque de Nantes y avoit élevée en l'honneur des Apôtres Saint Pierre & Saint Paul, après avoir parlé du brillant éclat que jettoit au dehors la couverture d'étain qui couronnoit cet édifice, il n'oublie pas, dis-je, celui qu'elle tiroit en dedans des grandes croisées de verre dont elle étoit percée (c).

Enfin Fortunat reproduit sa pensée favorite sur le bel effet du verre dans les fenêtres des Eglises, tant dans le compliment qu'il adresse à Agéric Evêque de Verdun sur son zele à rétablir les anciennes Eglises de son diocese & à en construire de nouvelles (d), que dans celui qu'il fait à Grégoire de Tours sur la reconstruction que ce Prélat avoit ordonnée de l'Eglise de Saint Martin, Patron de son diocese (e).

Nous pourrions tirer des Ouvrages de Grégoire de Tours (f) & de la Vie de Saint Eloi, écrite par Saint Ouen Archevêque de Rouen (a) des passages aussi décisifs que ceux de notre Poëte : mais je crois avoir prouvé suffisamment que l'usage du verre aux fenêtres, sur-tout des grands édifices, a pu commencer vers la fin du troisieme siecle, & être en vigueur au sixieme, qui devient le terme ordinaire de ce que nous nommons les temps de l'antiquité, & celui que nous nous sommes prescrit en conséquence, du moins pour l'Occident.

Je ne puis terminer ce Chapitre sans dire un mot des fenêtres innombrables garnies de verre dont étoit éclairé le temple de Sainte Sophie. Différents Auteurs Grecs se sont plu à faire la description de cette superbe Basilique, que l'Empereur Justinien fit bâtir à Constantinople, & qu'il consacra au Verbe incarné. Ils parlent tous de ses vitres, & admirent la brillante clarté qu'elles y répandoient au soleil levant, sur-tout dans la croisée (h).

Voilà ce que j'ai pu recueillir sur l'origine de l'emploi du verre aux fenêtres chez les Anciens. Peut-être m'accusera-t-on de m'être trop arrêté sur cet objet : moins d'étendue m'auroit coûté moins de recherches & employé moins de temps. Mais l'étude de l'antiquité est un fonds inépuisable : c'est un champ si beau, si vaste, qu'on n'en sort pas aussi volontiers qu'on y est entré. Une découverte souvent nous conduit à une autre. Graces donc encore pour le Chapitre suivant : j'espere que le Public le verra avec d'autant plus d'indulgence, que la matiere en a été plus rarement traitée. Il n'y a point de vitres sans fenêtres, rien donc de plus dans l'ordre que de dire quelque chose de ces dernieres, après avoir établi l'usage des premieres dans l'antiquité.

(a) Ibid. De Leontio Episcopo.
Ecce beata sacræ fundasti Templa Mariæ,
Nox ubi victa fugit semper habendo diem.
Lumine plena micans imitata est aula Mariam :
Illa utero Lucem, claustri & ista diem.

(b) Fortunat. Lib. 2. §. II. De Ecclef. Parif.
Prima capit radios Vitreis oculata fenestris,
Artificisque manu clausit in arce diem.
Cursibus auroræ vaga lux laqueavia currit,
Atque suis radiis & sine sole micat.

(c) Idem. Lib. 3.
Tota capit radios patulis oculata fenestris,
Et quod mireris hic foris, intus habes.
Tempore quo redeunt tenebræ, mihi diceres fas sit,
Mundus habet noctem, detinet aula diem.

(d) Id. Lib. 3°. §. XXV.
Templa vetusta novas pretiosa & nova condis,
Cultior est Domini, te famulante, domus.
.
Candida sincero radiat hæc aula sereno,
Et, si sol fugiat, hic manet arte dies.

(e) Id. Lib. 10.
Fundamenta igitur reparans hæc prisca sacerdos,
Extulit egregius quàm nituere prius.
Nunc placet aula decens patulis oculata fenestris
Quâ noctis tenebris clauditur arce dies.

(f) Gregor. Turon. de Gloria Martyrum, Lib. 1°. Cap. 89. Lib. 6°. Cap. 10, & Lib. 7°. Cap. 29.

(a) In Vit. Sancti Eligii, Lib. 2. Cap. 45. *legitur per maximam Vitriariam*.

(b) Paul le Silentiaire, dans la description particuliere qu'il donne du Dôme de cette Eglise dit, au rapport de du Cange, qui a traduit & commenté fort au long les Œuvres de ce Poëte Grec, que le Dôme étoit percé de trois grandes fenêtres, divisées chacune en cinq parties, qui étoient garnies de petits carreaux de Verre, & que les approches de l'aurore répandoient dans cette Basilique au travers des vitres l'éclat e plus brillant : *Quinquefariam separata æ divisa lucis receptacula* (Concha) *aperit levioribus* Vitris *operta, per quorum medium bellè coruscans ingreditur aurora*. Du C. ad Vers. Paul. Silent. 173, sic interpretatum. Ailleurs ce savant Éditer de l'Empereur Justinien, en parlant des autres fenêtres de cette Eglise, avoir admiré le bel effet que ces vitres y produisoient : *Lucentium fenestrarum arcus fabricaverunt per quos auricoma lumen auroræ emittitur*. Ib. post lacunam Versus 90. du Cange cite Gillius sur la quantité prodigieuse de fenêtres vitrées, dont elle étoit ornée : *Ad arcus duos, septentrionalem scilicet & meridionalem, cui curvatura suam in arcu substructam habent, tenui pariete fenestellis vitreis pleno.* Ib. ex Gillio. Enfin l'Auteur inconnu, dont le P. Combesis nous donne la traduction, parmi celle de différents Auteurs Grecs qui ont fait l'éloge de ce magnifique Temple, parle aussi de ces fenêtres : *Dia tôn hyelíōn osóntōn*, id est, *per vitreas porticus*. Manipul. Orig. Rerumq. Constantinopol. var. Aut. à F. Franc. Combefis, Ord. Prædicat. reddit. & not. illustr. ; Ex inc. Aut, n. 14.

CHAPITRE IV.

CHAPITRE IV.

De l'état des Fenêtres des grands édifices chez les Anciens.

De la grandeur & de la forme des fenêtres dans l'antiquité, sur-tout aux Basiliques & aux premieres Eglises des Chrétiens.

ENTRE les édifices des Anciens, les Temples ont toujours tenu le premier rang. Or leur construction la plus ancienne n'admettant point de fenêtres dans l'intérieur du temple, mais quelquefois une seule ouverture au milieu du comble, par laquelle les Sacrificateurs pussent appercevoir le ciel pour prendre les augures, nous ne pouvons y trouver aucune indication utile à notre sujet (*a*). Cherchons-en donc dans la construction des Basiliques.

Les Romains d'après les Grecs donnerent le nom de *Basiliques* à des bâtiments publics, où les Rois d'abord, ensuite les Magistrats, rendoient la justice à couvert. Ces tribunaux étoient ainsi distingués du *Forum*, où ils tenoient leur séance en plein air. Les Basiliques étoient composées de vastes salles voûtées & de galleries élevées sur de riches colonnes. Des deux côtés étoient des boutiques de Marchands & au milieu une grande place pour la commodité des gens d'affaires. Les Tribuns & les Centumvirs y rendoient la justice, & les Jurisconsultes ou Légistes gagés par la République y répondoient aux consultations. Il y en avoit à Rome plusieurs qui portoient le nom de leurs fondateurs. Les principales étoient les Basiliques *Julia*, *Porcia*, *Siciniana*, *Caïa*, *Lucia*, *Sessoriana*. Elles étoient fort éclairées par de grandes fenêtres, percées dans la partie du bâtiment la plus élevée, afin que le jour qui venoit d'en haut causât moins d'éblouissement & communiquât assez de clarté pour lire les Mémoires des parties qui venoient y consulter (*b*).

Quelques-unes de ces Basiliques furent accordées aux Chrétiens par l'Empereur Constantin pour leur servir d'Eglises dans les temps de liberté. Ciampini, que je prends ici pour guide, comme l'Auteur qui s'est le plus étendu sur cette matiere, qu'il dit lui-même que personne n'avoit traitée avant lui, fait ainsi la description du nombre & de l'étendue des fenêtres de la Basilique Sicinienne (*a*). Cette Basilique, dit-il, dont il est parlé dans Ammien Marcellin (*Lib.* 27. *Hist. Part.* 1), qui du temps du Pape Simplice, & peut-être avant lui sous Constantin, avoit été changée en une Eglise de Chrétiens & dédiée par ce Saint Pape sous l'invocation de Saint André *in Barbard*, & qui depuis fut profanée & pillée; cette Basilique étoit éclairée par dix grandes croisées ou fenêtres, sans y compter la grande fenêtre du portail, dont chacune contenoit vingt-deux palmes & demie de hauteur sur quinze palmes de largeur (*b*).

La Basilique Sessorienne étoit, continue-t-il, éclairée de fenêtres en plus grand nombre & d'une plus grande étendue que la précédente. Chaque fenêtre des murs collatéraux portoit cinquante palmes de haut sur vingt de large (*c*), & celle du portail trente palmes de hauteur sur vingt de largeur (*d*).

Il y avoit aussi des Basiliques d'une moindre étendue de bâtiment, & dont par conséquent les fenêtres étoient moins amples. Elles servoient aux Ecoliers pour s'exercer dans la déclamation; ce qui donne lieu à M. l'Abbé Fleury de dire que les premieres Eglises des Chrétiens ressembloient beaucoup à des écoles publiques.

Le nom de *Basilique* passa par la suite aux édifices consacrés au culte du vrai Dieu & à ceux qui furent bâtis sur les tombeaux des Martyrs. Les premiers Auteurs de ces Basiliques Chrétiennes de nouvelle institution admirent dans leur construction à-peu-près les mêmes proportions que dans celles des Païens. Cependant le goût de Vitruve, qui aimoit à donner beaucoup de jour à ses édifices (*e*), ne fut pas toujours la regle des

(*a*) *Voyez* sur la construction des Temples des Païens, le Journal de Trévoux, seconde partie d'Octobre 1759, p. 2579 & suiv. Joan. Ciampini, *Vetera Monimenta*, Part. 1a, p. 4; D. de Montfaucon, *Diarium Italicum*, p. 166. M. l'Abbé de la Porte, dans son *Voyageur François*, après avoir reconnu une grande obscurité dans ceux de leurs Temples, qui ont échappé à l'injure des temps, en attribue la cause au besoin qu'ils en avoient pour la célébration de leurs Mysteres.

(*b*) Ciampini, *loc. cit.* L'Aut. du Sant-Evremoniana ou Dialog. des nouv. Dieux, déd. à M. Bontemps, Par. 1700, p. 403, remarque que les Romains ne s'accordoient pas dans la maniere dont le Barreau devoit être. « Caton, » dit-il, vouloit que le plancher fût tout hérissé de poin- » tes pour déchirer les pieds des Plaideurs : Marcellus au » contraire vouloit qu'il fût toujours bien couvert con- » tre les rayons du soleil & contre les injures du temps, » afin d'inviter plus de monde à y venir multiplier les » contestations ».

(*a*) Ciampini, *loc. cit.* Son ouvrage est divisé en deux parties, & imprimé à Rome, la premiere, en 1690; la seconde, en 1699.
(*b*) Quinze pieds sur dix pieds.
(*c*) Trente-trois pieds quatre pouces sur treize pieds quatre pouces.
(*d*) Vingt pieds sur treize pieds quatre pouces.
(*e*) Vitruve prenoit pour établir la hauteur des fenêtres, qu'il faisoit ouvrir, une moitié de la largeur convenue, qu'il ajoutoit à cette largeur entiere. *Voyez* la traduction de Vitruve, par Perrault, avec des notes, Liv. 6. Ch. 6, p. 107. Edit. de 1673, à Paris, chez Coignard,

CHAPITRE V.

Si le premier Verre qu'on employa aux fenêtres des Eglises étoit blanc ou coloré, & quelle a été la premiere maniere d'être de la Peinture sur Verre.

On peut regarder l'usage du Verre coloré aux fenêtres des Eglises comme le plus ancien.

L'USAGE du Verre de couleur fut toujours plus familier aux Anciens, que celui du Verre blanc. Nous avons vu que les Egyptiens & les Grecs estimoient mieux le Verre coloré, quoiqu'ils en fabriquassent de très-blanc & d'une belle transparence : qu'au contraire celui des Verreries des Romains étant peu transparent & tachant les objets de nuances vertes, leur Verre de préférence étoit le bleu, comme plus exempt de bouillons & ne prenant aucuns sels ; qu'ils ne s'étoient jamais avisés de faire usage pour leurs fenêtres de Verre blanc, qu'ils ne l'employoient que dans leurs pavés ou sur leurs murs, où la transparence étoit plus nuisible qu'avantageuse.

Lorsque la coutume s'introduisit dans le troisieme siecle de garnir de verre les fenêtres des Eglises, l'histoire ne nous dit pas s'il étoit blanc ou coloré. Le peu de détail qu'elle nous fournit sur cette matiere, nous présente tant d'incertitude que nous sommes obligés de nous renfermer dans les conjectures qu'elle nous met à portée de tirer.

Le plus ancien Auteur qui nous donne lieu de penser que les vitres des Eglises étoient de verre de couleur, est Grégoire de Tours. Cet Historien raconte (*a*), qu'un particulier ayant conçu le sacrilége dessein de voler une Eglise fort riche d'un des fauxbourgs de cette ville, & n'ayant pu surprendre la vigilance des Sacristains ou Gardiens de cette Eglise, s'avisa, faute d'un meilleur butin, d'en *détacher les vitres de leurs chassis*, & de les emporter pour faire quelqu'argent du verre qu'il en retireroit. Il fit sa route par le Berry, où ayant mis ce verre en fusion à un feu violent pendant trois jours consécutifs, il n'en put former que quelques masses informes qu'il vendit depuis à des Marchands étrangers. D'après ce récit, ne pourroit-on pas conjecturer que le mérite de ces vitres ne consistoit que dans leurs couleurs, & que leur éclat séduisant avoit servi d'appât au voleur qui les détacha, & aux Marchands qui lui compteroient le prix des pâtes qu'il en avoit formées ? Certainement des masses informes d'un verre blanc, sale, n'auroient pas donné une tentation si violente au premier, & ces mêmes masses, brutes, sans couleur, fondues par un homme, peut-être sans expérience dans la Verrerie, n'auroient pas été d'un si grand attrait pour les seconds. Ajoutons encore, pour appuyer cette conjecture, l'admirable effet que le soleil levant produisoit au travers des vitres dans les Eglises, effet si préconisé par Fortunat dans ses Poésies, & par Paul le Silentiaire, dans sa magnifique Description du Temple de Sainte Sophie. Or cet effet ne peut guere s'entendre que du verre de couleur : le verre blanc ne produit pas ordinairement au lever de l'aurore un effet si remarquable. D'ailleurs l'usage du verre coloré ne devoit point être rare dans nos Gaules, dans un temps, où, au rapport de Fortunat & de Grégoire de Tours, on y employoit une grande quantité pour les tableaux de mosaïque, dont on revêtissoit les voûtes & les murs des Eglises qu'on y construisoit de toutes parts : car la pratique des beaux Arts paroissoit avoir abandonné depuis quelque temps la Grece & l'Italie pour passer en France, où ils prirent de nouveaux accroissements depuis le commencement du septieme siecle jusques vers le milieu du neuvieme. Ainsi donc un premier essai du verre de couleur aux fenêtres en amena la mode, & le bel effet en perpétua l'usage.

Il ne nous reste plus de vestiges de ces anciennes Basiliques, qui, la plupart bâties en bois, sont devenues la proie des flammes, & dont celles qui avoient le plus long-temps subsisté, venant à menacer ruine, furent démolies & rebâties dans l'onzieme siecle. Il ne nous seroit peut-être pourtant pas si difficile de retrouver quelques portions des vitres qui en formoient les fenêtres. Ces vitres, formées de verre de plusieurs couleurs, n'étoient-elles pas d'un certain prix ? Et celles, qui échapperent aux atteintes du feu, ou qui resterent des démolitions des anciennes Eglises, méritoient bien, vu l'estime qu'on en faisoit dans ce temps, d'être conservées dans des magasins, pour être remployées par la suite dans les nouveaux édifices.

C'est ce que je crois être en droit d'augurer de plusieurs panneaux de vitres en compartiments de verre de couleur, taillées

(*a*) Lib. 1. Cap. 59. De Gloria Martyrum : *Fenestras ex more habens* (Ecclesia) *quas Vitro tignis incluso clauserat.*

SUR VERRE. I. PARTIE.

Les petites fenêtres dans les Eglises appartiennent-elles plus à l'antiquité que les grandes?

Ici le Prélat Ciampini ne diffimule point une difficulté qui naît de la différence des fentiments des Savants fur la plus ou moins grande étendue des bâtiments & des fenêtres des Eglifes que l'on regarde comme les plus anciennes. Les uns prétendent déterminer leur antiquité fur la plus petite étendue de leurs fenêtres. Ils prétextent pour raifon de leur fentiment, que les premiers Chrétiens, accoutumés dès les temps de perfécution à ne célébrer les faints Myfteres que dans des cryptes ou lieux fouterrains qui ne tiroient de jour que par de petites fenêtres fort étroites & en petit nombre, n'avoient rien voulu changer à un ufage, qui d'ailleurs écartant toute diffipation, entretenoit le repos qu'une fombre retraite procure à l'ame. L'opinion des autres, au contraire, eft que les plus anciennes Bafiliques, conftruites par les premiers Empereurs Chrétiens, fe reffentirent de la grandeur majeftueufe de leurs auguftes fondateurs; qu'un jour abondant nous entretient dans une certaine férénité d'ame qui n'eft pas fans édification de la part de ceux que nous voyons dans ces faints lieux & par qui nous y fommes vus; que d'ailleurs il eft befoin d'un auffi grand jour pour célébrer les faints Myfteres & pour les lectures faintes qui fe faifoient dans les Eglifes, que pour celles des Mémoires à confulter des plaideurs dans les Bafiliques des Gentils; enfin que les veftiges qui nous reftent des anciennes Eglifes prouvent également leur antiquité par le grand nombre & l'amplitude de leurs fenêtres.

A ces deux différentes opinions, Ciampini répond que dans ce qui nous refte des anciens monuments des Eglifes des premiers Chrétiens, il s'en trouve, en effet, qui ne font point éclairés, ou qui le font très-peu, & d'autres ouverts par de grandes fenêtres ; que les uns & les autres peuvent également dater d'une haute antiquité. Par rapport aux premiers, il prouve qu'elles avoient appartenu à des Monafteres de Religieux; que leur unique occupation dans les Eglifes étant de méditer & de prier, ils n'avoient pas befoin d'un fi grand jour; que toutes celles au contraire qui étoient occupées par l'Evêque & fon Clergé ne pouvoient être trop éclairées. Il étoit intéreffant d'ailleurs, continue notre Auteur, à l'Evêque & à fes Miniftres de s'affurer par eux-mêmes de l'affiduité des Fideles aux faints Offices, aux Inftructions & à la participation aux Sacrements, & de fe procurer auffi à eux-mêmes les moyens de faire leurs fonctions avec plus d'aifance & de fûreté. Il ajoute que s'il fe trouve quelqu'une de ces anciennes Eglifes moins éclairée que les autres, même celles où les Fidéles s'affembloient, fa conftruction ne remonte pas plus haut que l'irruption des Vandales, qui, après le ravage & le trouble qu'ils porterent dans l'Italie, fe chargerent de relever enfuite les Eglifes qu'ils avoient renverfées; que ces Peuples fuivirent dans leurs nouvelles conftructions le goût & l'ufage de leur pays; qu'accoutumés à ne percer que des jours fort étroits dans les édifices des contrées froides d'où ils étoient fortis, ils ne voulurent s'affujettir qu'à leurs ufages, fans adopter ceux du Peuple qu'ils avoient fubjugué; & que telle fut l'origine de la perte du bon goût dans l'Architecture.

Les fenêtres des Eglifes étoient ou rondes, ou quarrées, ou cintrées. Elles étoient la plupart divifées par plufieurs meneaux de pierre ou de marbre, & elles gardoient entre elles une telle analogie qu'il eft aifé de reconnoître par leurs formes celles qui font d'un même temps ou d'un fiecle différent.

Des fenêtres des Palais & des Maifons des Grands.

En voilà affez fur les fenêtres des Eglifes confidérées jufqu'à la fin du fixieme fiecle. Quant à celles des Palais & des Maifons des Grands, elles n'étoient pas d'une grande étendue. Elles étoient ordinairement quarrées, ou plus larges que hautes, mais divifées par meneaux de pierre ou de marbre. On en voyoit encore d'anciens monuments à Rome au-delà du Tibre, au temps de Ciampini, c'eft-à-dire, vers la fin du dix-feptieme fiecle, fur-tout dans les ruines d'un ancien Palais auprès de l'Eglife de Saint Etienne *in Rotundo*. Mais le Verre qu'on employa dans ces fenêtres étoit-il blanc ou coloré? C'eft ce que nous allons examiner.

Architectes de ces premiers temps de liberté, comme nous allons le voir.

La Basilique de Saint Paul à Rome, commencée par ordre de l'Empereur Valentinien le jeune & finie aux frais du Pape Honorius, avoit trois nefs. Elle étoit percée de cent vingt fenêtres. Celles des nefs avoient chacune vingt-quatre palmes de hauteur sur douze de largeur (*a*). Celles de la croisée portoient quarante palmes de haut sur vingt de large (*b*), & chacune des trois fenêtres de la croisée étoit surmontée par une autre fenêtre ronde, ou en œil-de-bœuf, de douze palmes de diametre (*c*).

Il est à présumer que ces fenêtres, sur-tout du côté de leur plus grande exposition au soleil, étoient fermées par des jalousies qui en écartoient les rayons les plus nuisibles; & mon Auteur m'apprend que dans la Basilique de Saint Clément, une des plus anciennes de Rome, il y avoit trois fenêtres entr'autres dont la surface étoit en pierre évuidée & percée à jour en forme de jalousie (*d*).

La Basilique des Saints Martyrs Jean & Paul, d'une construction du quatrieme siecle, étoit éclairée de chaque côté par treize fenêtres & de cinq autres au portail, dont chacune avoit quinze palmes de haut sur cinq de large (*e*), & étoit surmontée d'une ouverture ronde de cinq palmes de diametre (*f*).

Les fenêtres de la Basilique de Sainte Sabine, en même nombre que celles de la précédente, portoient vingt palmes de haut sur dix de large (*g*).

Celles de l'Eglise bâtie en l'honneur des Saints Côme & Damien, qui existoit encore vers la fin du 17ᵉ siecle, portoient dix-huit palmes de haut sur seize de large (*h*).

Enfin l'ancienne Eglise du Vatican étoit percée de quatre-vingt fenêtres, d'une hauteur & d'une largeur surprenante, suivant les plans qui en ont été levés avant sa démolition.

C'est sur les plans conservés dans les archives de ces différentes Eglises, dont un grand nombre a été reconstruit à neuf, que Ciampini nous a donné, selon qu'il le témoigne, toutes ces différentes mesures.

On peut de tout ce que nous venons d'établir, inférer que toutes les grandes Basiliques, même celles qui ont été construites avant Constantin, étoient fort ouvertes par la multiplicité & l'étendue de leurs fenêtres.

La premiere Eglise des Chrétiens, dont nous ayons une description exacte, est celle que Paulin, Evêque de Tyr, y fit bâtir. Le plan de cette ancienne Eglise servit de modele à celles qui furent bâties après par les autres nations. Cette Eglise, suivant la description qu'en donne M. l'Abbé Fleury, d'après Eusebe, (*a*) paroît tenir beaucoup plus de la construction des plus fameux Temples des Païens, que de celle des Basiliques dont nous venons de parler. Or si l'on en croit M. Perrault dans ses notes sur Vitruve, où ce Savant examine la différence des Temples & des Basiliques (*b*), « dans celles-ci
» les colonnes étoient au dedans des bâti-
» ments, & dans les Temples elles étoient
» au-dehors & formoient une enceinte au-
» tour de la muraille du dedans du Temple
» appellée *Cella*, qui étoit un lieu obscur
» dans lequel le jour n'entroit d'ordinaire
» que par la porte ».

Le passage de M. l'Abbé Fleury mérite d'autant plus d'attention qu'il nous fournit d'après un Auteur, contemporain à ces nouvelles constructions des Eglises d'Orient, l'idée la plus claire & la plus décisive de la maniere dont les premiers Chrétiens Orientaux se fermerent dans leurs Eglises contre l'intempérie de l'air. Ce que nous en avons déja dit ne deviendra que plus clair, par ce que nous allons copier de cet exact Historien.

« La cour d'entrée de l'Eglise de Tyr étoit,
» dit-il (*c*), environnée de quatre galleries
» soutenues de colonnes, c'est-à-dire, d'un
» péristyle. Entre les colonnes étoient des
» treillis de bois, en sorte que les galleries
» étoient fermées, mais à jour. Les bas côtés
» de la nef étoient éclairés par des fenêtres
» fermées de treillis de bois d'un ouvrage
» délicat, chargés de divers ornements ».
Eusebe remarque de plus que le jour venoit dans l'Eglise par le grand nombre de fenêtres dont elle étoit percée par le haut (*d*).

Le goût de placer ainsi beaucoup de fenêtres dans les Eglises passa dans l'Occident. Nous apprenons de Grégoire de Tours (*Lib.* 2. *Hist.*) que celle que Saint Perpétue, l'un de ses prédécesseurs, y avoit fait élever, étoit ouverte par cinquante-deux fenêtres; & nous avons vu Fortunat, contemporain de cet Historien, appliquer souvent, dans ses Poésies, l'épithete *patulæ* aux fenêtres des Eglises dont il y parle, pour en exprimer la grande étendue, quoiqu'il y en eût aussi de petites, comme en Orient, suivant la description de l'Eglise de Sainte Sophie.

(*a*) Seize pieds sur huit.
(*b*) Vingt-six pieds huit pouces sur treize pieds quatre pouces.
(*c*) Huit pieds de diametre.
(*d*) Veter. Monim. I. Part. p. 19. *Lapideæ tres fenestræ retis ad instar perforatæ quæ Transenna dicebantur.*
(*e*) Dix pieds sur trois pieds quatre pouces.
(*f*) Trois pieds quatre pouces de diametre.
(*g*) Treize pieds quatre pouces sur six pieds huit pouces.
(*h*) Douze pieds sur dix pieds huit pouces.

(*a*) Discours sur l'Histoire Ecclésiastique.
(*b*) Perrault sur Vitruve, 1673, Liv. 5. Ch. 1. p. 141.
(*c*) Fleury, Hist. Ecclés. in-12. tom. III. p. 4 & *suiv.*
(*d*) *Voyez* la Traduction Latine d'Eusebe, par M. de Valois: *Diversos dispositi aditus, quibus copiosum lumen supernè in ædem diffunderetur.*

en forme de *Cives* (a), que l'on distingue encore dans les amortissements des hautes formes de vitres de l'Eglise de Paris. On n'y remarque aucun trait de peinture, quoique les frises des mêmes formes de vitres soient assez richement peintes en feuillages & rinceaux qui datent du quatorzieme siecle.

Cet usage ne se renferma pas dans la France. Les Royaumes voisins en sentirent l'utilité & l'agrément. Ils se l'approprierent ; l'Angleterre dès le septieme siecle, l'Allemagne & l'Italie dans le huitieme, & les pays du Nord dans le neuvieme.

Les Anglois apprennent des François l'Art de la Verrerie & la Vitrerie dans le septieme siecle, & les portent dans le huitieme chez les nations Germaniques qui dans le neuvieme les communiquent aux Peuples du Nord.

Les Anglois vers la fin du septieme siecle ne savoient encore ce que c'étoit que Verrerie ni Vitrerie, jusqu'à ce que Saint Vilfrid eût fait venir de France des vitres & des Vitriers, pour fermer les fenêtres de sa Cathédrale d'Yorck, que Saint Paulin avoit fait bâtir. « Chose nouvelle en ce pays, dit » M. l'Abbé Fleury, & nécessaire contre la » pluie & les oiseaux (b) ». C'est le même Historien qui nous apprend (c), d'après le vénérable Bede & les Actes des Evêques d'Yorck, que Saint Benoît Biscop étant passé en France, cinq ans après Saint Vilfrid, en emmena des Maçons pour construire l'Eglise & les bâtiments de son Monastere de Viremouth, dans la Grande-Bretagne ; que peu de temps après il en tira des Verriers & des Vitriers, qui y firent les premieres vitres qu'on ait vues dans ce Royaume, & en garnirent les fenêtres de l'Eglise & du Monastere ; & que ce fut des *François* que les Anglois apprirent l'Art de la Verrerie (d) & celui de la Vitrerie. Ils ne tarderent pas à s'y rendre habiles ; car les saints Evêques, Villebrod, Oüinfrid & Villehade, Anglois d'origine, en porterent dans leurs Missions la connoissance pratique chez les nations Germaniques.

Ces saints Prélats, en chassant du milieu de ces Peuples les ténebres du Paganisme par le flambeau de l'Evangile, ne dédaignerent pas d'y porter aussi la connoissance des Arts utiles : non par esprit d'avarice ou d'intérêt personnel, mais dans la vue d'y détruire cette oisiveté pernicieuse, source du brigandage & de la cruauté. Ainsi ces Peuples, s'accoutumant au joug de la Religion Chrétienne, remplacerent par des travaux utiles à leur patrie & à un bon gouvernement, ces occupations de sang & de carnage, où les conduisoient auparavant leur naturel féroce & la corruption de leurs mœurs.

Les Saints Anschaire & Rembert, premiers Apôtres de la Suede & du Dannemarck, civiliserent de même les mœurs des Peuples de ces deux Royaumes, par l'enseignement des Arts utiles, en même-temps qu'ils travailloient à les convertir à la foi. On ne sauroit donner d'époque plus ancienne de l'usage des vitres dans le Nord, que la conversion de ces Peuples, qui s'opéra dans le courant du neuvieme siecle.

Premier emploi du verre coloré en Italie, date du huitieme siecle.

Quant aux Italiens qui connurent & pratiquerent si bien l'usage du verre de couleur dans les ouvrages de Mosaïque, il ne paroît pas que l'idée d'en garnir les fenêtres des Eglises leur soit venue avant le huitieme siecle. C'est la remarque que fait M. l'Abbé Fleury, sur un passage d'Anastase le Bibliothécaire, qui porte que le Pape Léon III fit mettre des vitres de couleur aux fenêtres de l'Eglise de Latran (a). Il dit que « c'est la premiere fois, à sa connoissance, qu'il » a été parlé de cet usage ». J'ajoute, en termes si clairs.

L'emploi du verre coloré aux fenêtres des Eglises donne naissance à la Peinture sur Verre, & est sa premiere maniere d'être.

L'emploi du verre coloré aux fenêtres des Eglises donna naissance à la *Peinture sur Verre*. Il est, si l'on peut parler ainsi, *la premiere maniere d'être* de ce genre de Peinture ; car on a commencé par former avec le verre coloré des compartiments de toutes sortes de couleurs, avant de représenter sur le verre même des sujets tirés de l'Histoire.

Elle prend sa source dans la Peinture en Mosaïque, abandonnée par les François, qui inventent sur son modele la Peinture sur Verre proprement dite.

L'une & l'autre maniere a sa source & son modele dans la Peinture en mosaïque. En effet, cet assemblage de morceaux de verre colorés, transparents, agréables à la vue par leur distribution & la variété des couleurs, avoit beaucoup de rapport avec le travail de ces Ouvriers, connus chez les Latins, sous le nom de *Quadratarii* : leur occupation particuliere que les Anciens nommoient *Ars quadrataria*, & qui tient à celle de nos Marbriers, consistoit à décorer avec goût les planchers des salles des plus beaux édifices en pieces de rapport de marbres de différentes couleurs & de différents calibres, quarrées, rondes, lozanges ou à plusieurs pans (b). Ce travail différoit de celui de ceux qu'ils nommoient *Musivarii*, en ce que ceux-ci savoient représenter des hommes, des animaux, des fleurs & des fruits, par l'assemblage de plusieurs petites pierres de marbres fins, d'émeraudes communes, de morceaux de verre coloré, quelquefois employés ensemble, quelquefois d'une seule espece. Mais au lieu que les Italiens se sont toujours appliqués à ce genre de travail, les François l'ont abandonné, & ont inventé sur son modele la *Peinture sur Verre*, proprement

(a) C'est ainsi que M. Félibien (Principes d'Architecture, &c. Par. 1690, p. 248 & 537) appelle des petites pieces de Verre de forme ronde, dont on faisoit anciennement les vitres, encore d'usage en Allemagne, & que les Vitriers Allemands appellent *Cicles*.
(b) Histoire Ecclésiastique, in-12. Edit. de 1740, tom. VIII. Ann. 670. p. 527.
(c) Id. tom. IX. vers l'an 675, p. 16.
(d) Il fait aujourd'hui parmi eux une branche de leur commerce dans leurs Colonies.

(a) Fenestras de absidâ ex Vitro diversis coloribus conclusit. Anastas. Bibl. in Vit. Leon. III. sub anno 795. Ex Typogr. Reg. p.139. Fleury, Hist. Eccl. in-12. tom. X. p. 158.
(b) Voyez notre Essai sur la Peinture en Mosaïque.

18 L'ART DE LA PEINTURE

dite, qu'on ne voit point s'être accréditée dans l'Italie avant le Pontificat de Jules II, ni même sous quelqu'un de ses successeurs. Nous allons nous occuper de cet Art dans les Chapitres suivants ; mais avant de finir celui-ci, il faut dire quelques mots de ce qui regarde la contexture ou liaison de ces pieces de verre de couleur, dont les fenêtres étoient ornées au temps dont nous parlons.

De la contexture ou liaison des pieces de verre de couleur employées aux fenêtres des Eglises.

La contexture ou liaison de cet assemblage de pieces de verre se fit vraisemblablement d'abord avec le plâtre ou le mortier dans des vuides pratiqués dans la pierre même de la construction des fenêtres, telles que sont ces pierres qui forment le tissu de nos *Roses* dans les Eglises, ou l'ornement de ces trop délicates balustrades qui regnent autour de leurs combles. Nous en avons vu des exemples dans ces fenêtres de pierre, percées à jour, en forme de filets, *in modum retis*, de la Basilique de Saint Clément à Rome, & dans le *Tenui pariete fenestellis vitreis pleno* du Temple de Sainte Sophie. Elle se faisoit encore dans des chassis de menuiserie évuidés & ornés, témoin le *Vitro tignis incluso* de cette Eglise, dont parle Grégoire de Tours. Mais nous voyons dans la suite l'Abbé Didier (*a*) faire contraster les vitraux de fer remplis de panneaux de verre enchassé avec le plomb, dont il orna le Sanctuaire, la Nef & le Portail de l'Eglise de l'Abbaye du Mont-Cassin, avec les fenêtres en plâtre dur, percées à jour & remplies de pieces de verre, dont il décora les galeries qui régnoient à chaque partie latérale (*a*). C'est cette derniere liaison que Saumaise nomme, après Philoponus, Auteur Grec du sixieme au septieme siecle, *Gypson plastiken technen*, à laquelle ce Savant ajoute que succéda la jointure des vitres avec le plomb (*b*).

Nous trouvons encore l'expression de cet ancien usage dans l'amortissement de la partie cintrée des fenêtres qui sont d'une forme gothique. Cet amortissement est rempli de différents ordres de pierres évuidées & percées, suivant le goût du temps, que les Vitriers connoissent même actuellement sous le nom de *remplissages*, & qui sert de couronnement aux pans de vitres de dessous formés par les meneaux de pierre qui les séparent.

Si l'on peut mettre au rang des Arts utiles, que les besoins naturels firent éclore dans les différents âges & dans les différents pays, l'invention de fermer les fenêtres avec le verre, sur-tout dans les pays froids ; cet Art acquit un double mérite, lorsque nos ancêtres ajouterent à l'utilité de ces cloisons transparentes l'agréable effet de la variété du verre de différentes couleurs. C'est ce que nous avons appelé *la premiere maniere d'être de la Peinture sur Verre* ; mais combien cette utilité ne s'accrut-elle pas, lorsqu'en lui conservant ce qu'elle avoit d'agréable, on l'employa à représenter des sujets d'histoire ? & c'est ce que nous allons considérer comme *la Peinture sur Verre proprement dite*.

(*a*) *Leonis Ostiensis Opera*, ensuite des ouvrages d'Aimoin, recueillis par Dom du Breul, Bénédictin de Saint Germain-des-Prés, Par. 1603, Lib. 3. cap. 27. p. 605 & cap. 31. p. 613. *Fenestras omnes navis & tituli plumbo ac Vitro compactis tabulis ferroque connexit inclusit... Illas quidem (Fenestras) quæ in navi sunt, plumbo simul ac vitro compactis tabulis ferro ligatis inclusit... Porro in frontispicio Ecclesiæ ipsius fenestras tres unamque in absida simili decore perfici jussit..... Quæ verò in lateribus utriusque Porticûs sunt (Fenestræ) Gypseas quidem sed aquâ pulchras effecit.*

(*a*) Ces galeries dans les Monasteres étoient des especes de Parloirs (*Locutoria*) où les Religieux recevoient les visites des personnes du dehors.
(*b*) *Plinian. Exercit. tom. II. p. 771. Trajecti ad Rhenum*, 1589. *Laminæ Vitreæ, quæ, sive sint tessera, sive orbes, invicem Gypso committebantur, hodie plumbo committuntur.*

CHAPITRE VI.

De la Peinture sur Verre proprement dite

La seconde maniere d'être de la Peinture sur Verre postérieure de 300 ans à la premiere.

LES premiers temps de la Peinture sur verre proprement dite, que nous regardons comme la seconde maniere d'employer le verre de couleur aux fenêtres des Eglises, sont incertains : on peut néanmoins en regarder l'invention comme postérieure d'environ trois siecles à la premiere maniere.

Pour répandre ici quelques lumieres favorables à ma conjecture, j'examine d'abord quel fut l'état des Arts en France depuis l'empire de Charlemagne, c'est-à-dire depuis la fin du 8e. siecle jusqu'à la mort du Roi Robert, décédé vers le tiers de l'onzieme.

Etat des Arts en France, depuis le huitieme siecle jusqu'au onzieme.

Les Arts ainsi que les Sciences & les Belles-Lettres acquirent plus de splendeur sous Charlemagne qu'ils n'en avoient eu sous Pepin son pere. Cet Empereur s'étoit particuliérement attaché à rendre la France remarquable par la somptuosité de ses grands édifices, soit en réparant ceux qui avoient été ruinés par les Sarrasins, soit en en faisant construire de nouveaux dans toutes les Provinces du Royaume. Sous son Empire, dont la durée fut de près d'un demi-siecle, l'Architecture fut cultivée principalement dans l'Occident, & sur-tout en France.

On ne voit pas néanmoins que la Peinture, la Sculpture & la Gravure ou Cizelure sur tous métaux ayent fait de grands progrès sous ses auspices. On dessina moins mal sous Louis-le-Débonnaire, c'est-à-dire, depuis le commencement du 9e. siecle jusques dans le 10e, plus mal dans l'onzieme & dans le douzieme. Dom Mabillon nous a conservé des dessins de quelques Peintures & Sculptures des 10 & 11e. siecles. Ces Monuments, comparés entre-eux, servent à prouver combien le goût du dessin dégénéra en moins d'un siecle dans notre France. Il ne faut pour cela que jetter les yeux sur la planche où est représentée la Sculpture grossiere de la voûte de la Chapelle de l'Eglise de l'Abbaye de la Trinité à Vendôme, construite en 1052, dans laquelle on conserve la sainte Larme, & la rapprocher du dessin des Peintures qui ornoient le Livre de prieres de la Reine Hemme, femme de Lothaire, ou encore de cette table d'autel, découverte vers l'an 948, sur laquelle sont si élégamment représentés les symboles caractéristiques des quatre Evangélistes (*a*). On peut juger d'ailleurs du goût du dessin de l'onzieme siecle par ce qui nous reste des bâtiments construits sous le regne du Roi Robert. Les sculptures des chapiteaux des colonnes & des piliers représentent des personnages d'un goût très-grossier & d'une exécution très-informe.

Au reste, les Arts qui dépendent du dessin ont été sujets à des révolutions étonnantes. On ne peut considérer sans admiration un ornement que l'on conserve dans le trésor de l'Eglise de Paris, & que l'on y connoît sous le nom de *l'ornement de la Trinité*, parce qu'on s'en sert ce jour-là seul à la Messe. L'Art & la richesse s'y sont également distinguer. L'année dans laquelle il fut fait y est clairement désignée sur des banderolles d'un fond de soie blanche remplies en soie noire, sur lesquelles on lit en caracteres du 9e. siecle (*a*): *Hoc opus insigne fecit fieri domnus Henricus Keddekin de Vessalia. uχ. Capellæ Thosan. Per Magistrum Jacobum anno 888.* (*b*).

Cependant quelles que soient ces révolutions, les Arts ne s'éteignent jamais entiérement ; dans leurs plus mauvais temps, il s'est toujours trouvé quelqu'un qui les a pratiqués avec quelque étendue, & qui, conservant au milieu de l'ignorance, qui avançoit à grands pas, une certaine portion d'intelligence de ces Arts, l'a transmise à d'autres. Ces derniers par leur application les rappellerent à la vie. Le goût a paru en effet quelquefois se dépraver, les lumieres s'obscurcir ; mais les principes fondamentaux, les éléments de ces Arts, même de ceux qui tomboient le plus en désuétude, n'ont pas été anéantis. On s'en est dégoûté pour un temps ; on y est revenu dans d'autres, souvent avec avantage pour ces Arts, qui,

(*a*) *Voyeχ les Tom. III & IV. des Annales de l'Ordre de Saint Benoît, par Dom Jean Mabillon.*

(*a*) On peut comparer ces caracteres avec ceux que M. l'Abbé Pluche nous fournit, dans sa Paléographie, pour exemple de l'écriture de ce siecle. *Spectacle de la Nature, tom. VII. Entret. 20. Planch. 24.*
(*b*) Ce Chronogramme en chiffres arabes du neuvieme siecle, peu connu des Européens avant l'onzieme d'une part ; de l'autre la délicatesse de la broderie des figures, qui servent à orner la chasuble fur-tout, ont donné lieu de croire à quelques Savants, qu'on ne peut attribuer cet ouvrage qu'à quelqu'un des meilleurs Artistes de la Perse, à qui pour lors la pratique du chiffre Arabe pouvoit être plus familiere, à cause du voisinage de ces deux Peuples. Les Archives de l'Eglise de Paris, que j'ai consultées ne font aucune mention de ce Dom Henri Keddekin de Vessalie. On n'y connoît rien du nom de la Chapelle à laquelle il fut destiné, ni du temps ni de la maniere dont il a passé en propriété à cette Eglise.

L'ART DE LA PEINTURE

à raison de leur importance ou de leur nécessité, selon les circonstances, acquirent & perdirent tour à tour quelque degré de splendeur.

La Peinture sur Verre proprement dite ne s'est montrée pour le plutôt que vers le commencement de l'onzieme siecle.

Quant à la Peinture sur verre proprement dite, il est vraisemblable qu'elle ne commença à se montrer que vers le commencement de l'onzieme siecle. C'est dans ce temps que l'on construisit sous les ordres du Roi Robert un grand nombre d'Eglises dans plusieurs Provinces de France. Il paroît même que la premiere maniere d'être de ce genre de peinture s'y prolongea jusques dans le 12me.

Nous avons déja témoigné notre surprise de ce que l'usage du verre aux fenêtres fût resté pendant plusieurs siecles inconnu aux Anciens, qui l'employoient si industrieusement à tant d'autres usages. Nous ne sommes pas moins étonnés de ce que l'idée de la Peinture sur verre proprement dite, ne soit venue à nos aïeux que trois cents ans, ou environ, après le premier emploi du verre aux fenêtres; & ce dans des siecles mêmes de barbarie, dans des temps proprement appellés des temps d'ignorance, devenus tels par l'irruption des Peuples du Nord, ennemis & destructeurs des Arts.

Nous devons ce genre de Peinture à l'ignorance & à la barbarie des onze & douzieme siecles.

C'est cependant à cette ignorance & à cette barbarie même, que nous sommes redevables de l'invention de cet Art. Nous en trouvons la source dans la piété des saints Evêques & des religieux Abbés qui étoient à la tête des plus célebres Monasteres du 12e. siecle. Seuls, dépositaires, ainsi que leur Clergé & leurs Religieux, des Sciences & des Arts dans ils avoient recueilli les précieux restes; honorés de la protection des Souverains, ils n'épargnerent dans la construction des Eglises dont ils se chargerent eux-mêmes, rien de ce qui pouvoit contribuer alors à étendre le regne de la piété & l'amour de la Religion, & regarderent la multiplication des peintures comme un moyen très-utile de parvenir à ce but. Ils crurent que c'en seroit un très-sûr de détruire l'ignorance des fideles, confiés à leur sollicitude pastorale, dans un temps où non-seulement le Peuple ne savoit pas lire, mais où les Souverains savoient à peine signer leur nom, au bas des Actes qui émanoient de leur autorité; car sans connoître la valeur des lettres dont il étoit formé, ils le dessinoient d'après le modele qu'on leur mettoit sous les yeux.

Ces Prélats ne se contenterent plus des peintures en mosaïque, dont leurs prédécesseurs avoient orné les absides de leurs Eglises, avec cette dédicace *Sanctæ Plebi Dei*, qui invitoit les Laïcs à les considérer avec d'autant plus d'attention, qu'elles paroissoient leur être singulierement adressées (a):

ils les firent passer dans les fenêtres. Ils s'attacherent de ces hommes qui ont toujours fait honneur à l'esprit, de ces Artistes intelligens que M. Pluche regarde comme les meilleurs livres après la nature, de ces hommes enfin qui, nés inventeurs, secourus par les éleves qu'ils s'appliquent à former, s'étudient à produire des êtres nouveaux, qui, en multipliant les ouvrages de commodité, savent les rendre aussi agréables qu'utiles. Ainsi la Peinture sur verre devint un nouveau moyen, plus facile & moins long que celle en mosaïque, d'étendre & de perpétuer la mémoire des faits les plus remarquables, des rapports les plus essentiels entre l'ancien & le nouveau Testament, & des Actes des saints Martyrs & Confesseurs que l'on proposoit au culte & à la vénération des fideles.

On sent aisément par ce que nous avons dit sur le goût de dessin de l'onzieme siecle, que la Peinture sur verre eut des commencements très-grossiers, ainsi que tous les Arts, lorsqu'on les essaye. Félibien prétend (a) que lorsqu'on voulut représenter en transparent sur le verre des figures, sans lesquelles point de peinture d'histoire, « on » le fit d'abord sur le verre blanc, avec des » couleurs détrempées à la colle, comme » pour peindre en détrempe. Mais parce » qu'on reconnut, ajoute-t-il, que ces cou- » leurs ne pouvoient résister à l'injure de » l'air, on en chercha d'autres qui, après » avoir été couchées sur le verre blanc, » même sur celui qui avoit été coloré aux » Verreries, pussent se parfondre & s'incor- » porer avec le verre en le mettant au feu: » en quoi, dit-il, on réussit très-heureuse- » ment, comme on en voit des marques par » les plus anciennes vitres ».

Ses commencements très-grossiers: sentiment de Félibien sur sa premiere exécution.

Je ne sai dans quelles sources Félibien a puisé ces découvertes. J'ai beaucoup étudié tout ce qui regarde le verre; je ne les ai trouvées nulle part. Je ne puis donc les regarder que comme des conjectures hasardées qui pourroient perdre leur vraisemblance, en leur en opposant de plus solides. Au commencement de ce Traité (b), j'ai donné pour base à l'origine de la Verrerie, le sentiment d'admiration qu'on eut pour les couleurs des différentes pierres naturellement colorées; j'ai établi les compartiments de marbres ou de verres de différentes couleurs sur le pavé, comme les modeles de la premiere maniere d'être de la Peinture sur verre; & la Peinture en mosaïque des voûtes & des murailles, comme le prototype de la seconde maniere ou de la Peinture sur verre proprement dite (c): or je pense qu'il ne fut pas bien difficile à nos premiers Peintres sur

Sentiment de l'Auteur.

(a) *Voy.* le Chap. 5 de notre Essai sur la Peint. en Mos.

(a) Principes d'Architecture, Liv. 1. Chap. 21. p. 249.
(b) *Voyez* le Chapitre premier de ce Traité, *ad calcem*.
(c) *Voyez* le Chapitre précédent.

verre,

verre, la plûpart experts, comme nous le verrons, dans les opérations chimiques, de trouver une couleur vitrifiable, qui, s'incorporant avec les autres, leur fît repréfenter toutes fortes d'objets par des traits ineffaçables. Ce fut, à mon avis, la couleur noire, qui, appliquée dès les commencements fur un verre d'un rouge pâle, fervit à former les linéaments, les contours des membres; & fur des verres d'autres couleurs, à marquer les plis des draperies. Voilà ce dont on reconnoît des marques dans les plus anciennes vitres peintes. Effayons d'en développer le méchanifme, avant de fuivre cet Art dans fes progrès.

CHAPITRE VII.

Du Méchanifme de la Peinture fur Verre dans fes premiers temps.

CE Chapitre, comme le précédent, eft fondé fur de fimples conjectures: je les ai puifées dans l'étude que j'ai faite de l'exécution des anciennes vitres peintes que j'ai été chargé de réparer, & dans les ufages que nos peres nous ont tranfmis pour le faire.

<small>Provifions de Verre de toute couleur, de plomb & d'étain néceffaires aux anciensPeintres Vitriers.</small> Je fuppofe d'abord dans nos anciens Peintres fur verre une attention finguliere à fe pourvoir fuffifamment de tables de verre tranfparent de toutes fortes de couleurs plus ou moins foncées, néceffaires aux différentes nuances qu'ils devoient employer, & d'environ deux lignes d'épaiffeur. C'étoit avec l'étain & le plomb, le fond principal de leurs atteliers. Je fens enfuite qu'ils devoient avoir reçu, long-temps avant de *vitrer*, des mains de l'Architecte qui dirigeoit la conftruction de l'édifice, le plan géométrique de la grandeur & de la forme des fenêtres qu'ils devoient remplir; ainfi que du propriétaire ou fondateur, l'ordre des fujets d'hiftoire ou d'ornement qu'ils devoient faire entrer. C'é- <small>Diftribution des tableaux.</small> toit alors au Peintre Vitrier à faire, d'après ces plans & ces ordres, la diftribution de la quantité de tableaux qui devoient fermer chaque fenêtre, & des fonds fur lefquels il devoit les placer. Sur les mefures données par cette diftribution, il devoit établir fon <small>Ufage des cartons.</small> deffin, & l'arrêter en couleur fur fes cartons (*a*). Le trait du contour des figures qu'il avoit à peindre, devoit y être formé fi exactement, que les pieces prefqu'innombrables, dont chaque panneau devoit être compofé, rapprochées l'une de l'autre, en obfervant de laiffer entre elles la place de l'épaiffeur du cœur du plomb, puffent remplir avec jufteffe tout l'efpace auquel le panneau de vitres étoit deftiné. Il paroit que ces cartons fe confervoient bien foigneufement par les entrepreneurs; car fouvent les mêmes fujets fe trouvoient répétés dans différentes Eglifes de différentes Provinces, quelquefois bien éloignées l'une de l'autre. Telles font des vitres peintes d'un même temps dans l'Eglife des Dominicains de Poiffy, dans la Cathédrale de Cambray, dans celles de Clermont en Auvergne, & de Saint Etienne de Limoges, qui fe reffemblent en diftribution, deffin & exécution. Je penfe que ces cartons devoient être triples; un pour fervir de modele dans l'exécution, le fecond pour être découpé en autant de parties que les différents contours des membres & des draperies demandoient de morceaux de verre de différentes formes & couleurs; le troifieme enfin pour y établir dans leur rang les pieces de verre taillées fuivant les contours du deffin.

On penfe bien qu'il n'étoit pas poffible de découvrir le trait de ces contours au travers de ce verre très-épais & fort haut en couleur, comme on le découvre au travers du verre blanc. Or les cartons découpés levoient cet inconvénient. On diftribuoit par ce moyen dans l'attelier à différents Ouvriers la coupe du verre de chaque couleur différente. On donnoit aux uns une couleur, aux autres une autre. Alors ces Ouvriers arrangeoient avec profit toutes les découpures de carton d'une même couleur fur une table de verre de cette couleur. Ils *fignoient* avec le blanc détrempé à l'eau de gomme & la *drague*, fur cette table de verre, les contours de chacune de ces différentes découpures, pour les entretailler enfuite. Les Peintres Vitriers n'avoient <small>Coupe du Verre avant la découverte du Diamant.</small> pas alors l'ufage du *diamant* pour couper le verre: il ne commença que vers le 16ᵉ. fiecle. On fe fervoit à cet effet d'une pointe d'acier ou de fer trempé très-dur, que l'on promenoit autour du trait, en appuyant affez fort pour qu'elle fît impreffion dans le verre. On humectoit enfuite légèrement le contour entamé. On appliquoit du côté oppofé, une branche de fer rougie au feu, qui ne manquoit pas d'y former une *langue* ou fêlure, qui, par l'activité de la chaleur du fer, fe continuoit autour de la partie entamée. Alors, au fecours d'un petit maillet de buis,

<small>(*a*) Voyez l'Encyclopédie, au mot *Carton*, article de M. Watelet.</small>

L'ART DE LA PEINTURE

ou autre bois dur, dont on frappoit les contours de la piece de verre tracée, elle se détachoit du fond sur lequel elle l'avoit été (a). S'il restoit dans ses contours quelque partie superflue ; car on pouvoit lui donner quelquefois trop d'étendue, ne fût-ce que par l'épaisseur du trait ; on ajustoit alors sur le second carton la piece taillée, de maniere qu'elle fût toujours en dedans du trait, pour laisser la place du cœur du plomb dans lequel elle devoit être agencée. On employoit, pour enlever ce superflu, une espece de pince ou des griffes de fer, ou, comme nous l'appellons à présent, un *gresoire* ou *égrisoir*. Les petites dents, que laissoient sur le bord des pieces coupées les écailles de verre enlevées par cet outil, entroient elles-mêmes dans la solidité de l'ouvrage ; car chassées avec un petit maillet de buis ou de plomb contre le cœur du plomb avec lequel on les joignoit, elles l'effleuroient de très-près, & ainsi retenues des deux côtés, elles consolidoient l'ensemble du verre & du plomb sur lequel elles ne pouvoient glisser.

Emploi de la couleur noire.

Toutes les pieces ainsi coupées & groisées devoient être exactement rapportées dans leur rang sur le troisieme carton. Alors le Peintre y traçoit avec la couleur noire les traits des membres & les hachures des plis des draperies. Lorsque ces traits étoient secs, on levoit toutes les pieces d'un panneau de rang : on les étendoit dans le même ordre dans la poële à recuire sur un ou plusieurs lits de chaux en poudre ou de plâtre bien recuit & tamisé, pour y parfondre, par la recuisson, la couleur noire qu'on y avoit employée. Après la recuisson, lorsque ces pieces avoient atteint un juste degré de refroidissement, on retiroit de la poële dans le même ordre qu'elles y avoient été placées, pour les disposer de nouveau sur le troisieme carton & les donner à ceux qui étoient chargés de les joindre avec le plomb, pour en faire des panneaux.

Recuisson du Verre peint.

Quantité d'Ouvriers dont devoit être fourni l'attelier des anciens Peintres sur verre.

On peut par ce plan se figurer que l'attelier d'un Peintre sur verre, de ces premiers temps sur-tout, devoit être fourni d'un grand nombre de différents Ouvriers. Je ne parle ici que des Vitriers ; car si le Peintre sur verre exploitoit lui-même une Verrerie pour ses verres de couleurs, la quantité d'Ouvriers qu'il employoit devoit être bien plus considérable. Pour s'en convaincre il ne faut que considérer un panneau de Peinture sur verre des 12 & 13ᵉ. siecles, où la quantité de pieces qui le composent est presqu'innombrable, & où il s'en trouve d'une si petite étendue qu'on peut à grande peine la tenir avec les doigts.

Il falloit dans cet attelier des Dessinateurs & des Peintres pour arrêter & colorier les cartons, des Découpeurs de carton & de verre, des Groiseurs, des Broyeurs de noir, des Peintres sur verre pour y peindre les traits, des Recuiseurs, des Fondeurs de plomb & de soudure dont il entroit une grande quantité dans ces ouvrages, des Raboteurs de plomb pour le refendre des deux côtés & le mettre en état de recevoir les pieces de verre (a). Il est certain que les Metteurs en plomb, c'est-à-dire ceux qui étoient chargés d'agencer & de joindre avec le plomb les pieces qui formoient l'ensemble des panneaux, arrêtoient leur ouvrage avec la soudure à fur & à mesure qu'ils en assembloient les pieces : mais je pense que, pour accélérer l'ouvrage, il y avoit d'autres Ouvriers employés à souder sur le revers, les panneaux que les Metteurs en plomb venoient de finir. Ce sont ceux que j'appelle *des Contre-soudeurs*. Il falloit encore des Poseurs & des Selleurs en plâtre ou mortier quand l'ouvrage étoit en place.

Leurs fonctions.

L'intelligence admirable que l'œil du Maître & des Inspecteurs ou Appareilleurs entretenoit dans ces atteliers, rendit cet ouvrage moins pénible & plus aisé à se produire fréquemment. Si c'est quelque chose de prodigieux que la quantité d'Eglises Cathédrales, Abbayes, Collégiales, Paroisses même de Village, qui, sans sortir de notre France, furent vitrées de cette maniere dans les 12ᵉ. & 13ᵉ. siecles, & qui étoient si percées de fenêtres que souvent les vitres l'emportoient en étendue sur le corps du bâtiment ; combien doit paroître étonnante la célérité avec laquelle ces sortes d'entreprises s'exécutoient ! On ne peut retenir sa surprise quand on lit que l'Eglise de la Sainte Chapelle de Paris, commencée en 1242, fut achevée en 1247 & se trouva close & en état d'être dédiée au mois d'Avril 1248..... Entrons dans quelque détail sur les vitres peintes de ces deux siecles, & continuons jusqu'au nôtre, l'histoire des progrès & des révolutions de la Peinture sur verre.

Célérité avec laquelle les anciens Peintres sur verre travailloient.

(a) Voyez sur les causes & le succès de cette opération, les Leçons de Physique Expérimentale de M. l'Abbé Nollet, Tom. IV. Leç. XIV. p. 349.

(a) On n'avoit pas alors la connoissance du Tire-plomb, dont il sera parlé dans l'Art de la Vitrerie.

CHAPITRE VIII.

Etat de la Peinture sur Verre au douzieme siecle.

Les plus anciennes vitres peintes en France sont dans l'église de l'abbaye royale de S. Denys.

On ne connoît dans notre France de monument plus ancien de Peinture sur verre actuellement existant, que la plus grande partie des vitres peintes de l'Eglise de l'Abbaye royale de St. Denys. Elles paroissent avoir été réservées de l'avant-dernier édifice de l'Eglise de cette Abbaye & placée dans celui qui subsiste de nos jours.

Suger, favori de Louis le Gros & Régent du Royaume sous Louis VII. son fils, Abbé de cette célebre Abbaye, n'avoit omis ni soins ni dépenses pour orner & enrichir le sixieme bâtiment de l'Eglise de son Abbaye qu'il avoit fait reconstruire, & dont la Dédicace fut faite en 1140. Il nous apprend lui-même dans l'histoire latine manuscrite qu'il a laissée de son gouvernement monachal, depuis traduite en François par Dom Doublet, Religieux de cette Abbaye, dont j'emploie ici la traduction (*a*), « Qu'il avoit recherché avec beaucoup de soin des faiseurs de vitres & des compositeurs de verre de matieres très-exquises, à savoir, de saphirs en très-grande abondance, qu'ils ont pulvérisés & fondus parmi le verre, pour lui donner la couleur d'azur ; ce qui le ravissoit véritablement en admiration : qu'il avoit fait venir à cet effet des nations étrangeres les plus subtils & les plus exquis maîtres, pour en faire les vitres peintes depuis la Chapelle de la Sainte Vierge dans le chevet, jusqu'à celles qui sont au dessus de la principale porte à l'entrée de l'Eglise... Que la dévotion, lorsqu'il faisoit faire ces vitres étoit si grande, tant des grands que des petits, qu'il trouvoit l'argent en telle abondance dans les *troncs* (*b*), qu'il y en avoit quasi assez pour payer les ouvriers au bout de chaque semaine. Il ajoute qu'il avoit établi à la tête de cet ouvrage, un Maître de l'Art très-expert, & des Religieux pour avoir l'œil sur la besogne, prendre garde sur les ouvriers & leur fournir en temps & saison tout ce qui leur étoit nécessaire ; lesquelles vitres lui ont beaucoup coûté pour l'excellence & rareté des matieres dont elles sont composées (*c*) ».

Ce fut dans cette occasion que cet Abbé fit présent à l'Eglise de Paris, d'un vitrau rempli de vitres peintes, dont quelques parties qui avoient été conservées dans un des vitreaux de la galerie du chœur, représentoient, très-grossiérement à la vérité, une espece de triomphe de la Sainte Vierge, mais qui ont été démolies depuis peu. On y reconnoissoit la même vivacité de coloris, sur-tout dans le verre bleu qui en formoit le fond, que dans les vitres du même temps qui subsistent encore dans quelques Chapelles du chevet de l'Eglise de Saint Denys. J'ai dit dans les vitres du même temps, car selon Dom Doublet, toutes les vitres du chevet ne sont pas du même siecle.

Les vitreaux, par exemple, de la Chapelle de la Sainte Vierge dans le chevet, dans l'un desquels l'Abbé Suger est représenté avec une crosse (*d*), & cette inscription peinte sur verre, *Sugerius abbas* ; celui d'une Chapelle vers le fond du chevet où Saint Paul est représenté tournant la meule d'un moulin, auquel les Prophétes apportent des sacs de bled, suivant l'inscription en vers latins, également peinte sur verre, qu'on lit au dessous, sont antérieurs à celui de la Chapelle de Saint Maurice dans le même chevet, dans laquelle fut déposé par les soins de Saint Louis, dans une châsse qu'il fit faire, le corps d'un des Martyrs de la Légion Thébaine, ainsi qu'on le lit dans les vers latins également peints sur verre, qui sont au bas dudit vitreau (*e*), sur lequel sont peints quelques actes de la vie de Saint Maurice.

On peut dire la même chose de plusieurs autres vitres peintes de la même Eglise qui représentent des actes de la vie de Saint Louis ; car ce Prince n'a commencé à régner que 80 ans après la consécration de cette Eglise, reconstruite par Suger ; dont une grande partie fut rebâtie à neuf par les soins de la Reine Blanche, suivant le témoignage de Guillaume de Nangis. Sa parfaite construction, telle qu'elle existe, ne commença que sous l'Abbé Eudes, en

(*a*) Antiquit. & Recherch. de l'Ab. de S. Den. par D. Doublet, Bénédict. *Par*. 1625 p. 243, 246, 247 & 285.
(*b*) L'usage des *troncs* dans les Eglises est donc très-ancien.
(*c*) *De administr. Sug. Abbat. loc. cit.* « Unde quia
» magni constant magnifico opere sumptuque profuso vi-
» tri vestiti & saphirorum materiæ, tuitioni & refectioni

» earum ministerialem magistrum... constituimus, qui...
» etiam admirandarum vitrearum operariosque & materiam
» saphirorum locupletem administrabit ».
(*d*) Les Abbés Réguliers n'obtinrent la mitre que sous Philippe Auguste.
(*e*) *Hic Thebæorum fremens miles jacet unus,*
 Regis Francorum Ludovici nobile munus.

1231, & ne fut achevée que 50 ans après, sous le regne de Philippe le Bel, par l'Abbé Matthieu de Vendôme, qui jouissoit d'une grande considération dans le Royaume. (a)

Vitres peintes du même temps à Braine-le-Comte.

On doit encore mettre au rang des plus anciennes vitres peintes du 12e. siecle , une partie de celles de l'Eglise de l'Abbaye de l'Ordre de Premontré à Braine-le-Comte , diocese de Soissons , sous l'invocation de S. Yved Archevêque de Rouen.

Entre le nombre considérable de vitraux remplis de vitres peintes des 12 & 13e. siecles, dont les fenêtres de cette Eglise sont fermées, il en est un au fond du sanctuaire derriere le grand autel, dans lequel au-dessous de deux Figures qui paroissent présenter de concert à la Ste. Vierge , l'élévation de l'Eglise de ce Monastere, on lit d'un côté *Robertus Comes* , & de l'autre *Agnes Comitissa*. Ce Robert étoit fils de Louis VI dit le gros, Comte de Dreux , & avoit épousé en troisiemes noces en 1153 , Agnès de Baudemont , héritiere de Braine & fondatrice de ce Monastere. Le Cartulaire de l'Abbaye & l'*Index Cænobiorum Ordinis Præmonstratensis* font mention que cette vitre avoit été envoyée à la Comtesse de Braine par la Reine d'Angleterre sa parente.

Cette notice qui m'a été adressée par un Amateur de ce canton (M. Jardel), m'a paru d'autant plus digne d'attention qu'elle sert mieux à expliquer le passage , où nous avons vu Dom Doublet raconter d'après Suger même , contemporain de la Comtesse de Braine , que ce magnifique Abbé avoit fait venir des nations étrangeres des faiseurs de vitres & des compositeurs de verre , & entre eux les plus exquis maîtres pour faire les vitreaux de son Eglise. Ces *Compositeurs de verre* étrangers , étoient, si je ne me trompe, des Allemands, & ces *Faiseurs de vitres* des Anglois. En effet, nous avons avancé 1°., que les Allemands avoient fermé les fenêtres de leurs édifices avec le verre contre la rigueur du froid ; 2°., que les hommes se sont naturellement appliqués à tirer toute l'utilité possible des productions de la nature, que la sage Providence a répandues ou occasionnées dans les différents pays , avec une abondance proportionnée aux besoins du climat. Or les deux nations étrangeres que je suppose ici avoir fourni à l'Abbé Suger des *maîtres subtils & exquis* pour les belles vitres de son Eglise , avoient & ont encore toutes les propriétés favorables à ma conjecture. Quel pays en effet plus abondant en mines métalliques que l'Allemagne ! Quelle na-

Les Allemands furent les meilleurs Veriers de ce temps , les Anglois les meilleurs Vitriers.

tion a porté & porte encore à un plus haut degré que les Allemands, l'étude & la connoissance pratique de la Chimie ! Quelles découvertes cette science ne leur a-t-elle pas décelées dans l'Art de la Verrerie & dans la coloration du verre, avec ces substances métalliques ! N'est-ce pas encore de la Boheme que nous tirons les plus beaux verres crystallins ? Ces Verreries imitées à la vérité par nos Verriers d'Alsace , ne fournissent-elles pas de très-beau verre de couleur en flacons , en verroterie & en tables ? Il faut en excepter le verre rouge , pour la perfection duquel on peut assurer que les Verriers Allemands craignent plus la dépense que l'inutilité des tentatives.

D'un autre côté , quelle nation plus industrieuse & plus active que les Anglois ! Emules de la nation Françoise pour le talent , comme ils en sont le modele pour l'intelligence & l'étendue du commerce , ils tendent aussi à assurer leurs succès en tout genre en prévenant les autres dans l'invention , ou a surpasser les premiers inventeurs par leur sagacité dans la perfection des Arts utiles , ou de pur agrément, dont ils n'avoient été d'abord que les imitateurs.

Enfin les Allemands ont pu donner du verre de toutes couleurs aux François , aux Flamands & aux Anglois. Les François dès le 7e. siecle avoient donné des Verriers & des Vitriers aux Anglois. Cinq siecles après les Anglois, devenus plus habiles dans la Vitrerie, dont la Peinture sur verre faisoit la partie la plus étendue , sont appellés à cet effet en France par Suger ; & la Reine d'Angleterre emploie par excellence le talent de ses sujets pour fournir à la Comtesse de Braine le principal vitreau de l'Eglise de l'Abbaye qu'elle venoit de fonder. De nos jours même , un Auteur Anglois vient de nous prévenir, en donnant au public un ouvrage très-utile entr'autres pour l'Art de la Verrerie, & pour celui de colorer le verre. Il espere, par les enseignements qu'il y prescrit, faire revivre en Angleterre l'Art de peindre sur verre (*a*). Qui fait si cet Art plus long-temps négligé dans cette Isle que partout ailleurs, n'y reparoîtra pas avec plus d'éclat ?

On comptoit encore à Paris, il y a 40 ans au plus , au rang des monuments de la Peinture sur verre du 12e. siecle , quelques anciens vitraux dans le haut du chœur de l'Eglise de Paris, dont j'ai démoli en 1741 les deux derniers, pour les remplir de vitres blanches.

Autres anciens monuments de Peinture sur verre dans l'église cathédrale de Paris , détruits en 1741.

(*a*) *Voy.* les Ant. de S. Den. par D. Doublet ; Duchesne tom. 4 ; la vie de S. Louis par Guillaume de Nangis ; l'Hist. de l'Abb. de S. Den. par D. Félibien ; enfin l'Hist. du Dioc. de Par. par M. l'Abbé Lebœuf, in-12, tom. 3.

(*a*) *Voyez* à la fin de ma seconde Partie les Extraits que je donne de cet Ouvrage, selon que je l'ai promis dans ma Préface.

Toutes

SUR VERRE. I. PARTIE.

Toutes les grandes fenêtres qui regnent autour de ce vaste édifice, dans la partie supérieure au dessus des galeries, quoiqu'il ait été plus de 200 ans à bâtir, sont uniformes dans leur construction. Une grande partie circulaire de tout le diametre de la largeur des fenêtres surmontée dans son amortissement par un panneau de vitres qui la termine en cintre gothique, & flanquée d'un panneau de chaque côté formant un triangle obtus, semble couronner les deux pans ou colonnes de vitres du dessous, dont les sommets terminés en pointes, laissent au milieu sous la partie circulaire un autre triangle isoscele. Ces deux pans de vitres sont séparés par un meneau de pierre qui sert de support à la partie circulaire ; or dans les anciennes fenêtres où j'ai mis des vitres neuves, la partie circulaire étoit avant la démolition des anciennes vitres, remplie de panneaux de verre, retenus par des traverses & des montants de fer, d'un verre fort épais, recouvert d'une grossiere grisaille dont les *lacis* (*a*) au simple trait étoient rehaussés de jaune. Au pourtour de cette partie circulaire régnoit une frise de verres de différentes couleurs, coupés en lozanges, dans le goût de la premiere maniere de la Peinture sur verre, dont nous avons parlé ci-devant, ainsi que les triangles des remplissages au dessus, au-dessous & aux côtés de la partie circulaire. On y retrouva, comme il en subsiste encore dans plusieurs autres fenêtres de cette vaste Eglise, beaucoup de vestiges des plus anciennes vitres, qui provenoient sans doute de la démolition des anciennes Basiliques dont elle a pris la place. La même frise de la largeur de 12 à 11 pouces qui régnoit dans la partie circulaire au-dessus desdits pans ou colonnes, y entouroit de grandes figures colossales qui portoient au moins dix-huit pieds de haut, représentant des Evêques coëffés de leurs bonnets en pointes, ou mitres, tenant entre leurs mains des bâtons pastoraux terminés par un simple bouton, au lieu d'une courbe comme les crosses d'à-présent ; le tout d'une maniere très-grossiere & au premier trait. Leurs draperies de verre coloré en blanc, n'étoient relevées que par une espece de galon ou de frange de couleur d'or. Ces vitres, les plus anciennes de celles qui avoient été faites pour la nouvelle Eglise, datoient au plus tard de 1182, temps où le chœur fut fini & son principal autel consacré par Henri, Légat du Pape Alexandre III, 22 ans après le commencement de sa construction, par Maurice de Sully son Evêque.

Enfin, on trouve encore dans un grand nombre d'Eglises de notre France, qui datent du 12ᵉ. siecle, des vitraux en verre de couleur, qui ne sont qu'un tissu de différents compartiments de ce verre, dont le fond est le plus ordinairement rouge ; verre si commun dans ce temps, & maintenant si rare, que ce n'est à proprement parler que par le défaut où nous sommes de ce beau verre rouge, qu'on pourroit regarder la Peinture sur verre, comme un secret perdu pour notre siecle.

(*a*) *Lacis* est le nom qu'on donne à ces ouvrages de fil ou de soie faits en forme de filets, ou de *réseuil*, dont les brins sont entrelassés les uns dans les autres. C'est de-là vraisemblablement qu'on pris le nom de *Lacis*, en fait d'Architecture, ces ornements composés de listels & de fleurons liés les uns avec les autres en différents sens, de maniere que le même listel passe quelquefois par dessus & quelquefois pardessous celui qu'il lie. Les Vitriers pour exprimer cette sorte d'assemblage se servent du mot *enrrelas* & l'art de faire exactement circuler ces listels, sans passer deux fois du même sens sur ceux qui leur répondent, fait encore à présent, en bien des Villes de France, le sujet du chef-d'œuvre qu'ils proposent aux Aspirants à la Maîtrise. Ces entrelas entrent aussi, quoique plus rarement que par le passé, dans la science des Jardiniers pour les compartiments des parterres ; dans celle des Sculpteurs & des Serruriers, pour remplir des appuis évidés des tribunes ou des balcons. Les Tapissiers & les Tailleurs les pratiquent aussi quelquefois avec beaucoup d'intelligence pour la conduite du galon qu'ils emploient.

Verre rouge fort commun dans le 12. siecle.

CHAPITRE IX.

Etat de la Peinture sur verre au XIII. siecle.

Goût des vitres peintes, accru dans le 13ᵉ. siecle.

LE goût des vitres peintes dans les Eglises augmenta beaucoup pendant le 13ᵉ. siecle. Leur traitement se développa de plus en plus ; elles devinrent d'un usage si fréquent dans les diverses contrées de l'Europe, & sur-tout dans notre France, que M. l'Abbé Lebœuf comptoit en 1754, dans la seule étendue du Diocese de Paris, plus de quarante Eglises de Collégiales, Monasteres & Paroisses, même de Villages, où il reste encore des vitres de ce temps, sans y comprendre celles où l'on avoit remplacé ces vitres peintes par des vitres blanches (*a*).

Sujets qu'on représentoit.

On vit paroître dans ce siecle sur les vitres beaucoup de sujets tirés de l'ancien & du nouveau Testament, ou des actes du Saint Patron du lieu, d'un goût conforme à la maniere de dessiner de ce temps-là, d'abord au simple trait & sans ombre, comme dans le siecle précédent. On essaya ensuite d'y former quelques hachures, qui, *en épargnant* le fond du verre, donnerent plus de relief aux draperies.

Forme de ces vitres.

Ces vitres étoient ordinairement retenues dans des vitreaux de fer d'une seule & même forme, ou séparés en plusieurs parties par des meneaux de pierre. Ces tableaux dont la figure & la superficie étoient souvent différentes dans les mêmes vitreaux, rondes ou ovales, posées en lozanges ou coupées à pans, étoient quant à la partie historique, appliqués sur un fond de vitres composées de pieces de rapport de toutes couleurs, d'un dessin varié & d'un assez bel effet, qui par l'ordre & la disposition des pieces & par le mélange heureux & bien entendu de ces couleurs brillantes, formoient une mosaïque transparente très-gracieuse à la vue. L'exacte symmétrie qui regne dans cet assemblage, cette correspondance & ce jeu des parties donnent au corps de l'ouvrage un ensemble qui séduit le spectateur, plus arrêté par le charmant effet de ces fonds que par les tableaux grossiers qu'ils entourent.

Charmant effet des fonds dont les tableaux grossiers étoient entourés.

Monuments de Peinture sur verre de ce siecle à S. Denys & ailleurs.

Telles sont entr'autres la plupart des vitres de l'Eglise de l'Abbaye de S. Denys en France, postérieures à celles que l'Abbé Suger y fit faire ; celles des deux roses latérales de l'Eglise de Paris, celles de la Chapelle de l'infirmerie de l'Abbaye de S. Victor de cette Ville, & surtout les vitres toujours admirables de la Sainte Chapelle à Paris. Elles sont bien dignes de la magnificence de S. Louis, qui mit toute sa complaisance à orner un édifice qu'il avoit fait construire pour y déposer les précieux restes des instruments qui avoient servi à la Passion du Roi des Rois ; instruments dont le recouvrement avoit fait l'objet de ses désirs les plus ardents.

Vitres de la Ste. Chapelle à Paris.

Non content de n'avoir rien épargné pour rendre ces vitres d'un magnifique éclat, ce pieux Monarque voulut pourvoir encore à leur entretien dans la postérité la plus reculée. Nous lisons dans l'Acte de sa seconde fondation du mois d'Août 1248, qu'il voulut que les offrandes que les Chapelains recevroient au saint Sacrifice de l'Autel servissent à l'entretien de ces vitres, & que dans le cas où elles ne suffiroient pas, le surplus seroit prélevé sur son trésor royal ou sur celui de ses successeurs, dont le dépôt étoit dans le Temple, jusqu'à ce qu'il en fût par lui ou par eux autrement ordonné (*a*).

Entretien desd. vitres assuré par St. Louis & ses successeurs.

Les intentions de ce saint Roi furent exactement suivies par ses successeurs. L'un d'eux ayant fait don des Régales à la Sainte Chapelle (*b*), Charles VIII. (*c*) en des-

(*a*) Hist. du diocese de Paris déja cité.

(*a*) « De prædictis obventionibus & oblationibus (quæ fiunt in missis ad manus sacerdotum) Vetrerias ejusdem Capellæ refici & reparari volumus, quoties opus fuerit & in bono statu servari... Si quid verò defuerit, volumus & præcipimus ut illud quod deerit de prædictis obventionibus aut oblationibus ad prædicta complenda (scilicet denariis nostris & successorum nostrorum Parisiis apud Templum, quousque super hoc aliter duxerimus ordinandum». Hist. de la Ville de Paris par Dom Félibien, *Par.* 1725.

(*b*) Lettr. Pat. de Charles VII. du 19 Mars 1452.

(*c*) Charles VIII s'exprime ainsi dans sa Charte du 4 Décembre 1483. « Pour plusieurs grandes considérations & mesmement que nous sommes tenus, soutenir & entretenir le service divin & autres nécessités & charges de ladite Sainte Chapelle, nous avons donné, & ou troyd, donnons & octroyons, de grace especiale, tous & chacuns les fruits & proffits, revenus & émoluments quelconques, venus & échus depuis notre avénement à la couronne, venants & issants, ou qui viendront & eschéeront des Régales & droits d'icelles, qui nous appartiennent & pourront compéter, appartenir & échoit en quelque maniere que ce soit, de & en toutes & chacune les Eglises, tant métropolitaines que cathédrales de notre Royaume, & en & par-tout icelui notre Royaume ou Seigneurie où lesdites Régales ont lieu, & à cause d'icelles & les droits d'icelles ; & les avoir & prendre doresnavant notre vie durant, à quelque valeur & estimation qu'ils se pourront monter, par

SUR VERRE. I. Partie. 27

tina une partie notamment *à soutenir & entretenir ses voiries* (*a*) ; & jusqu'au milieu du 17e. siecle le revenu des Régales a servi à l'entretien de cette auguste Basilique (*b*).

<small>Vitres colorées en blanc.</small>

L'amour de la simplicité & de la pauvreté qui régnoit dans les premiers Monasteres de l'Ordre de Cîteaux, avoit occasionné dans cette Religion des défenses portées par les statuts & réglements des Chapitres généraux, d'employer d'autres vitres que des vitres blanches : *Vitrea alba tantum fiant* (*c*). Or ces vitres blanches ne doivent pas s'entendre à la lettre d'un verre nud sans teinture ni couverte ; car ce dernier usage n'a pris naissance que vers le commencement du 14e. siecle. La plupart des vitres qu'on appelle ici *vitres blanches*, étoient teintes ou couvertes d'un blanc un peu opaque ; telles que celles qui éclairent encore actuellement beaucoup d'Eglises des Monasteres de Bernardins, lesquelles sont ornées de compartiments. On avoit vu des exemples de ces vitres blanches dès le siecle précédent : telles étoient celles qui subsistoient encore en 1741, dans les grandes parties circulaires des hauts vitreaux du chœur au midi de l'Eglise cathédrale de Paris.

D'autres fondateurs moins détachés ou plus magnifiques dans la décoration des temples dédiés au culte de l'Etre suprême, introduisirent dans l'assemblage de ces vitres blanches des fleurons de verre de couleurs. La grande Chapelle de la Sainte Vierge sous le cloître de l'Abbaye de S. Germain-des-prés à Paris, & l'Eglise du College de Cluni en la même ville, en sont ornées : on voit de semblables vitres qui se sont bien conservées dans la Cathédrale aux fenêtres de quelques Chapelles au nord & au levant, dans l'enceinte du chœur ; on en voit aussi dans un grand nombre d'Eglises de notre France, dont la construction date du 13e. siecle.

<small>Vitres connues sous le nom de grisailles.</small>

Ces vitres sont ordinairement connues sous le nom de *grisailles* ; les lacis qui en forment les compartiments, tout gothiques qu'ils sont, les fleurons de verre rouge ou bleu autour desquels ils serpentent & se croisent, présentent à la vue une aspect séduisant qui frappe & éblouit en quelque façon, & ressemble, sur-tout dans les fleurons de verre rouge, à un grand feu, au milieu du gris, du jaune & du noir qui les entourent.

<small>Bel effet de ces peintures.</small>

Dans d'autres, ces mêmes lacis serpentent autour d'autres pieces d'un fond blanc, sur lequel paroissent comme brodés en or toutes sortes d'ornements au simple trait, peints en jaune, comme des fleurs, des fruits & des animaux. L'exacte circulation de ces lacis est marquée d'un côté par un trait noir, & reçuit sur le verre qu'ils bordent, de l'autre par le plomb qui joint ensemble les pieces de verre.

Ces ouvrages d'un grand détail exigeoient de la part du Peintre Vitrier un soin des mieux entendus & des plus exacts pour en marier & détacher alternativement les couleurs & les ornements, avec d'autant plus de délicatesse & de patience, que l'Artiste cherchoit à rendre ces lacis plus spirituels & plus gracieux (*a*).

<small>Attention qu'elles exigeoient de la part de l'Artiste.</small>

„ les mains du Receveur général d'icelles, tout ainsi qu'ils
„ ont fait du vivant de notredit Seigneur & pere, pour
„ les convertir & employer, la moitié à la conservation &
„ entretenement dudit service divin en ladite Sainte Cha-
„ pelle ; l'autre moitié en ornements d'Eglise & en linge
„ pour ledit Service divin, *& à soutenir & entretenir les*
„ *voiries de lad. Ste. Chapelle* & autres réparations d'icelle;
„ lesquelles réparations, nécessités & autres charges dessus-
„ dites nous convenons autrement de fournir de nos
„ propres deniers... Si donnons en mandement par ces
„ Présentes à nos amés & féaux Gens de nos Comptes &
„ Trésoriers à Paris, que lesdits Trésorier & Chanoines
„ de la Sainte Chapelle ils fassent, souffrent & laissent jouir
„ & user paisiblement de notredit don & octroi, sans leur
„ y faire mettre, ni souffrir être fait, mis & donné, aucun
„ destourbier ou empeschement au contraire. „
(*a*) Nom que l'on donnoit pour lors à ce que St. Louis appelloit *verraria*, à présent un *vitreau* ou forme de vitres.
(*b*) On voit dans le tom. XI. des Mémoires du Clergé, que dès le regne de François I, on contesta à la Sainte Chapelle son don de Régale, & plus vivement encore, sous Henri II & Charles IX. Celui-ci lui en fit un nouveau don en 1566, dans lequel elle fut encore dans la suite tant & si souvent troublée, que Louis XIII, en 1641, prit le parti de le révoquer. Louis XIV en dédommagement unit à la Sainte Chapelle l'abbaye de Saint Nicaise.
(*c*) *Capit. Gener. Cistere. distinct.* 1. *cap.* 30.

(*a*) Voyez les antiquités de Paris par Sauval, édit. de 1724, tom. 1. liv. 4. p. 341.

CHAPITRE X.

Etat de la Peinture sur verre au XIV^e. siecle.

LES commencements de chaque siecle se sont toujours ressentis ou de la barbarie de celui qui le précédoit, ou du degré de perfection que les Arts & les Sciences y avoient acquis; jusqu'à ce que des révolutions plus ou moins heureuses y eussent apporté des changements en mieux ou en pis.

<small>Etat de la Peinture en général à la fin du 13e siecle.</small>

Le 13e. siecle vers son milieu, éprouva une de ces révolutions; Florence avoit produit un Cimabué, & ce Peintre avoit formé quelques éleves. Le goût de la Peinture, presqu'oublié dans l'Italie depuis un très-long-temps, parut y ressusciter; & la Peinture sur verre si familiere aux François fit de nouveaux progrès. Les Allemands, à qui sans doute on doit, comme nous l'avons dit, l'excellence dans la pratique de l'Art de la Verrerie, s'appliquerent de plus en plus à perfectionner leurs manufactures de verre coloré: les Flamands leurs voisins les imiterent, & les François qui tiroient des uns & des autres ce qui leur manquoit dans l'art de colorer le verre, s'efforcerent de les surpasser par une correction de dessin & d'exécution plus délicate. Mais combien l'art de peindre étoit-il encore éloigné de ces prodiges, qui ne se montrerent qu'après deux siecles de culture! On arrangea mieux à la vérité les figures d'un tableau; mais l'art de les disposer suivant les regles de la composition n'étoit pas encore retrouvé. Ces deux siecles, dit M. l'Abbé Dubos, donnerent quelques Peintres illustres, mais n'en formerent point d'excellens.

<small>Progrès de la peinture sur verre au 14.</small>

Cependant les détails trop minutieux de la Peinture sur verre des deux siecles précédents se traiteront plus en grand dans le 14e; on quitta l'usage des panneaux chargés de petites figures sur ces fonds brillants de pieces de rapport, connus des Peintres Vitriers sous le nom de *mosaïque*, à cause de leur ressemblance avec cette maniere de peindre des Anciens. On leur substitua des figures colossales de Saints, soutenues sur des pied'estaux en forme de baluftre, & couronnées par des especes de pyramides du goût de l'Architecture gothique de ces temps. Les fonds sur lesquels ces figures paroissoient appliquées, étoient ordinairement dans chaque pan ou colonne de vitres qu'elles remplissoient, de verre d'une seule couleur, qui s'y soutenoit depuis le haut jusqu'en bas. Lorsque ces pans ou colonnes se trouvoient un peu plus étendus en largeur que n'eût demandé la proportion des figures qu'on se proposoit d'y peindre, on y suppléoit par une frise de verre peint détachée du corps de l'ouvrage, & qui en formoit le contour. Ces frises si grossieres pendant les siecles précédents, devinrent vers le milieu du 14e. plus gracieuses dans leurs ornements, sans sortir encore du goût gothique: on vit succéder à ces listeaux en forme de bâtons rompus quoiqu'assez industrieusement entrelacés, des rinceaux & des fleurons en pieces de rapport. On commença à tâter l'art du clair-obscur, des ombres & du reflet dans ces ornements, comme dans les membres & les draperies des figures, qui auparavant n'avoient été peintes qu'au premier trait, & ensuite relevées par quelques hachures.

<small>L'Art du clair obscur commença à s'y faire sentir.</small>

On peignit mieux à mesure que l'art du dessin se développa: telles sont, quant aux figures, les vitres peintes de l'Eglise de S. Severin à Paris, & quant aux frises, celles qui regnent autour des plus hautes fenêtres du chœur de la Cathédrale, sur-tout du côté du nord, dans lesquelles on distingue des rinceaux avec leurs fleurons merveilleusement lacés, d'un travail très-assujetti & d'une belle union, où les ombres & les reflets sont déja employés avec un succès qui peut les mettre au rang des plus belles de ce temps là.

Les amortissements des grandes fenêtres, dans leur partie cintrée, qui auparavant n'étoient remplis que de verre nud de différentes couleurs, sans autre ordre que celui des vuides que formoit l'ordonnance de la pierre, commencerent à être ornés de têtes de Chérubins, ou de corps aîlés de Séraphins, ou de fleurons d'une certaine étendue.

On vit s'accroître de jour en jour l'usage de représenter aux pieds de ces figures de Saints dont nous venons de parler, les portraits des fondateurs des Eglises ou des donateurs de ces vitraux: on y voit aussi leurs armoiries. Les vitraux du sanctuaire de l'Eglise de St. Severin, sont, suivant la remarque

<small>L'usage de peindre les portraits & les armoiries des fondateurs des Eglises & des donateurs des vitraux s'accredite pendant ce siecle.</small>

remarque de M. l'Abbé Lebœuf (*a*), les plus anciennes de cette Ville où l'on apperçoive des armoiries de famille ; elles datent du regne de Charles VI. (*b*).

On voit aussi dans la Cathédrale de Strasbourg, dont l'édifice ne fut fini qu'en 1305, une grande quantité de vitres peintes du 13e. au 14e. siecle, dont une partie entr'autres représente au naturel les portraits de Pepin, de Charlemagne, de Charles *Junior*, Roi d'Allemagne & de la France occidentale, de Louis le Débonnaire, de Lothaire, de Louis son fils, fondateur de l'Evêché de Bamberg, de deux Henris, dont un qualifié *Rex* ; de Philippe, fils de Fréderic Barberousse & frere de Henri VI.

Si le zele de nos Rois pour détruire l'ignorance dans laquelle leurs sujets croupissoient encore dans les 12e. & 13e. siecles, les porta à étendre jusques sur les Laïcs qui feroient quelques progrès dans la lecture, les priviléges qu'ils n'avoient précédemment accordés qu'aux Clercs, quelle protection ne mériteroient pas de leur part ceux qui s'adonnerent à l'art de peindre !

La Peinture sur verre en France est la maniere de peindre la plus usitée pendant le 14e. siecle.

Or, la Peinture sur verre étoit la maniere de peindre la plus pratiquée dans le 14e. siecle. « L'attention bienfaisante des Souverains, l'admiration des contemporains pour les Arts, dit M. l'Abbé Dubos (*c*), excitent les Artistes à une grande application par l'émulation & l'amour de la récompense. Si ces deux causes morales deviennent ordinairement pour eux une occasion de perfectionner leur génie, elles leur rendent aussi le travail plus facile par les nouvelles découvertes, & par le concours des meilleurs maîtres qui abrégent les études, & en assurent le fruit. »

C'est ce qu'on vit arriver en France dans ce qui regarde les Arts, & sur-tout par rapport à la Peinture sur verre ; les trois Monarques qui en occuperent le Trône depuis le milieu du 14e. siecle jusques fort avant dans le 15e, sentirent qu'un Artiste sans crédit, qui travaille par nécessité, ou qui se trouve dépourvu des secours dont il auroit besoin pour le faire avec utilité, n'est pas propre à devenir un grand homme dans son art ; & qu'au contraire les récompenses & les graces distribuées avec équité, sont d'un grand encouragement pour les Sciences & pour les Arts. C'est dans ces vues sages & utiles aux Etats, que Charles V. & Charles VI. par priviléges donnés & octroyés aux *Peintres Vitriers*, les déclarerent *francs, quittes & exempts de toutes tailles, aides, subsides, garde de porte, guet, arriere-guet & autres subventions quelconques* ; priviléges déja insérés au Greffe de la Prévôté de Paris le 12 Août 1390, dans lesquels *Charles VII.* les confirma, à la *supplication de Henri Mellein, Peintre Vitrier à Bourges, dans sa personne & dans celles de tous autres de sa condition, tant dans ladite ville de Bourges qu'autres lieux de son Royaume* (*a*).

Priviléges accordés par nos Rois aux Peintres Vitriers.

Les distinctions qui méritent à ces Artistes les regards de leurs Souverains & l'estime de leurs concitoyens, appellent les Chimistes les plus expérimentés au secours des Peintres Vitriers ; les uns & les autres de concert donnerent une application singuliere à la coloration du verre, & la rendirent plus simple, moins dispendieuse & d'une plus prompte exécution.

Les Chimistes viennent à leur secours.

La Flandre possédoit vers la fin du 14e. siecle une famille née pour l'accroissement de l'Art de peindre, & qu'elle a toujours regardée comme les premiers Maîtres de l'Ecole Flamande. Hubert & Jean Van-

Jean de Bruges Peintre Flamand & habile chimiste, inventeur des émaux.

(*a*) Hist. du Diocese de Paris, &c.

(*b*) Il y en a cependant de plus anciennes dont la connoissance peut avoir échappé à M. l'Abbé Lebœuf ; tels sont en l'Eglise cathedrale, dans la chapelle de Saint Jean-Baptiste, placée entre celles de Gondi & de Vintimille, des panneaux de petites jointures de vitres peintes du 13e. siecle, représentant le repas d'Hérode & la décollation du Saint Précurseur de J. C. On y distingue à droite le Roi Philippe le Bel à genoux, & derriere lui l'écusson de France semé de fleurs-de-lys sans nombre, de très-petites pieces de rapport jointes en plomb ; & à gauche, Jeanne de Navarre qu'il épousa en 1284, derriere laquelle est l'écusson de Navarre de la même étendue, pareillement fait en petites pieces de rapport.

On voit encore dans l'Eglise du College & Couvent royal des RR. PP. Carmes, deux écussons au milieu d'un cartouche très-gothique, que l'on a conservés entre un très-grand nombre d'autres supprimés lors du renouvellement des vitres de cette Eglise, en 1750 & 1751 : ils sont manifestement antérieurs à ceux de S. Severin. L'écusson que l'on a placé dans le dernier vitreau du premier chœur de ces Religieux, à droite, est de France parsemé de fleurs-de-lys d'or sans nombre ; il peut être attribué à Charles IV, dit le Bel, au pere duquel ces Religieux doivent leur établissement, rue de la Montagne Sainte Genevieve : celui-ci est à gauche, opposé au précédent, parti de France & de Bourgogne, qui est semé de France, coticé de Bourgogne, composé d'argent & de gueule, doit être attribué avec crainte d'erreur à Blanche de Bourgogne sa premiere femme, si dignement remplacée dans un 3e. mariage par Jeanne d'Evreux, qui en 1349 combla cette Eglise des plus magnifiques présents ; ses armoiries pouvoient être également parmi celles qui ont été supprimées, antérieures d'un demi-siecle au moins, au commencement du regne de Charles VI.

(*c*) Réflexions critiques sur la Poésie & la Peinture.

(*a*) Les Lettres-Patentes que Charles VII. accorda dans sa Ville de Chinon le 3 Janvier 1430, aux Peintres Vitriers, à la requête de Henri Mellein, Peintre sur verre à Bourges, confirmées par autres de Henri II données à Saint-Germain-en-Laye le 6 Juillet 1555, & de Charles IX données à Melun au mois de Septembre 1563, & les différentes Sentences rendues en différentes Elections du Royaume sur le *Vidimus* d'icelles, pour faire jouir les Peintres Vitriers des priviléges à eux accordés par nos Rois, nous ont été conservés dans la Collection des Statuts, Ordonnances & Réglements de la Communauté des Maîtres de l'Art de Peinture, Sculpture & Gravure de la ville & fauxbourgs de Paris, imprimée avec permission à Paris chez Bouillerot, 1672. Nous les joindrons à la suite de cette premiere Partie, pour servir à la postérité de monument en l'honneur d'un Art qu'elle pourra voir revivre au milieu d'elle, si l'application des Artistes, les demandes des particuliers, & ce qui est au-dessus de tout cela, la protection des Souverains, se rendent par la suite favorables à cet Art, presque totalement abandonné de nos jours.

Eyck, natifs de Maſeyk ſur la Meuſe, acquéroient dans le pays de Liege une réputation de ſupériorité dans cet Art, que leur ſœur Marguerite voulut partager avec eux. Le cadet plus connu ſous le nom de *Jean de Bruges*, à cauſe du long ſéjour qu'il fit dans cette Ville, joignoit à l'Art de peindre, un goût décidé pour les Sciences, & en particulier pour la Chimie : inventeur de la Peinture à l'huile, il avoit ſu la ſubſtituer à l'eau d'œuf ou à la colle. On aſſure (*a*) qu'il trouva auſſi le ſecret de diminuer dans la Peinture ſur verre la dépenſe qu'entraînoit l'emploi du verre coloré, fondu tel dans toute ſa maſſe, par l'invention des émaux ou couleurs métalliques vitrifiables. Il les broyoit & délayoit à l'eau de gomme, & les *couchoit* de l'épaiſſeur d'une ou deux feuilles de papier ſur la face d'une table de verre blanc. Elles étoient propres à ſe parfondre par la recuiſſon au fourneau, après laquelle cette ſurface paroiſſoit auſſi lice & auſſi tranſparente que dans ces verres de toutes couleurs, fondus tels aux Verreries dans toute leur maſſe (*b*).

Avantages que la Peinture ſur verre retire de cette découverte.

Ces tables de verre ainſi colorées fournirent à notre Art des moyens inconnus juſqu'alors d'en enrichir & d'en hâter l'exécution. Les draperies des figures devinrent plus riches lorſqu'on s'aviſa de graver tous les ornements néceſſaires avec l'émeri & l'eau, qui rongeoit la couleur & découvroit le fond blanc du verre. On formoit une broderie par le moyen d'une nouvelle couverte d'or ou d'argent qu'on y appliquoit ſuivant le coloris arrêté ſur les cartons, compoſée elle-même de ces nouveaux émaux. Alors les fleurs-de-lys de l'écu de France, réduites à trois par Charles V, qui étoient inſérées & encaſtrées avec le plomb dans un carreau de verre bleu fondu tel dans toute ſa maſſe, percé à l'endroit des fleurs-de-lys, & rempli de ces trois fleurs-de-lys de verre jaune avec autant de ſoin & de riſque que de perte de temps ; ces trois fleurs-de-lys, diſ-je, ſe montrerent ſur un champ d'azur de ſeul morceau, ſur la ſurface duquel elles furent creuſées & recouvertes d'un émail de couleur d'or, ſur le revers du fond blanc que l'émeri avoit découvert. Dans d'autres écuſſons les plus chargés de pieces de blaſon, dont l'aſſemblage avoit auparavant employé un temps conſidérable à cauſe de la multiplicité des pieces de rapport qui entroient dans leur exécution, les différents quartiers ſe développerent ſur autant de morceaux de verre de la couleur de leurs champs : on y grava les pieces caractériſtiques du blaſon, on les recouvrit des émaux qui leur convenoient, *couchés* comme nous l'avons dit ſur le revers de la gravure, où l'on avoit découvert le blanc du verre, de peur qu'à la recuiſſon qu'il falloit en faire, les couleurs ne vinſſent à ſe mêler & à ſe confondre.

Tel fut entr'autres l'avantage de la découverte de ces émaux, faite par Jean de Bruges, qui par les belles qualités de ſon eſprit & l'emploi qu'il en fit, mérita ſinguliérement l'eſtime de Philippe le Bon, Duc de Bourgogne, auprès duquel il parvint à un ſi haut degré de conſidération, qu'il l'admit au rang de ſes Conſeillers privés.

Déja Charles V avoit ſignalé ſon inclination particuliere pour la Peinture ſur verre par la quantité d'ouvrages de ce genre qu'il avoit fait faire. Outre les ſix grands vitreaux dont il avoit décoré en 1360, ſon Egliſe favorite des Céleſtins à Paris, & qui furent briſés 178 ans après, lors de l'exploſion occaſionnée par la chûte du tonnerre ſur la Tour de Billy remplie de poudre à canon, Sauval nous apprend que toutes les fenêtres des chapelles & appartements de ſes maiſons Royales au Louvre & en l'hôtel de S. Pol, étoient remplies de vitres peintes auſſi hautes en couleurs que celles de la Sainte Chapelle, pleines d'images de Saints & Saintes, ſurmontées d'une eſpece de dais, & aſſiſes dans une eſpece de trône, le tout d'après les deſſins de Jean de S. Romain, fameux Sculpteur de ce temps, que ce Monarque employoit par préférence pour la décoration de ſes Palais. C'eſt encore de Sauval que nous apprenons, qu'outre ces images, quelques-unes des vitres des appartements du Roi, de la Reine, des Enfants de France & des Princes du ſang royal, étoient réhauſſées des armoiries de la perſonne diſtinguée qui les occupoit, & que chacun de ces panneaux coûtoit vingt-deux ſols (*a*).

Vitres peintes en très-grand nombre dans le Palais de Charles V, Roi de France.

Ce gout des Souverains & des plus puiſ-

Prix des panneaux de Peinture ſur verre ſous ce Monarque.

(*a*) Voyez le Livre intitulé : *Remarques ſavantes & curieuſes de M****. Paris, 1698, chez Langlois, p. 81.
(*b*) On ne doit cependant attribuer à Jean de Bruges que l'invention des émaux autres que le rouge ; car comme nous le verrons à la fin du Ch. II de notre ſeconde Partie, le verre rouge employé dans les plus anciennes vitres peintes étoit en plus grande partie enduit d'un émail rouge, couché & parfondu ſur un fond de verre blanc.

(*a*) Il eſt impoſſible d'apprécier au juſte la valeur du pied de verre peint de 12 pouces de ſuperficie, par rapport à ces vitres peintes dont parle Sauval, qui n'en donne point de meſure fixe ; il dit ſeulement (*tom.* 2. p. 20 de ſes Antiquités de Paris, édit. de 1724), que les croiſées des appartements du Louvre, où le Roi logeoit avec toute la famille royale, étoient très-petites. Quant au prix de chaque panneau qu'il fait monter à 22 ſols ; en réduiſant notre livre de 20 ſols à 10 liv. 7 ſols ou environ, & le ſol à 10 ſols 4 deniers, chaque panneau reviendroit à 11 liv. 8 deniers de notre argent. Ainſi ces ouvrages étoient à un très-bon compte dans un temps où l'argent étoit très-rare, l'affoibliſſement des monnoies très-commun, leur valeur numéraire fort augmentée, le peuple très-pauvre & le Roi fort économe, ſi l'on en croit l'Auteur de l'*Eſſai ſur l'Hiſtoire générale*, &c.

fants Seigneurs de faire peindre leurs armoiries fur les vitres des Chapelles de leurs Palais & des Eglifes qu'ils faifoient conftruire dans l'étendue de leurs domaines, n'étoit pas une nouveauté de ce fiecle. On en voit des monuments dès le 13e. (*a*); les armoiries, par exemple, de Bernard d'Abbeville 50e. Evêque d'Amiens, qui veilla fur la conftruction de la magnifique Eglife cathédrale de cette capitale de la Picardie, fe voient encore dans le principal vitreau au-deffus du maître autel de cette Eglife, achevée en 1269 : on les y diftingue blafonnées d'argent aux trois écuffons de gueule. Et M. l'Abbé Lebœuf pour prouver que l'Eglife actuelle de Saint Denys n'eft pas celle qui fut finie par l'Abbé Suger, mais celle à laquelle l'Abbé Matthieu de Vendôme mit la derniere main en 1261, fe fert des armoiries accollées de France & de Caftille peintes fur les vitreaux du chœur & de la croifée, qu'il regarde comme des témoignages authentiques des pieufes libéralités du Roi Saint Louis & de la Reine Blanche, qui avoient le plus contribué à la perfection de cette augufte Bafilique.

L'ufage de peindre, fur-tout fur les vitres des Eglifes, les armoiries de leurs fondateurs ou des donateurs de ces vitres, s'étendit pendant le 14e. fiecle, & s'accrut beaucoup pendant les fuivants. De quelque motif qu'il procede (ce qu'il ne me convient pas d'examiner ici), il fera toujours vrai de dire que nous lui fommes redevables des connoiffances pratiques qui nous reftent de la Peinture fur verre ; car les armoiries font prefque le feul objet fur lequel trois ou quatre Peintres Vitriers dans toute l'étendue de la France peuvent encore de nos jours exercer leur talent. C'eft de là je penfe que dans plufieurs villes principales du Royaume, fur-tout à Lyon, les Vitriers feuls font dans l'ufage, au décès des notables & même des fimples bourgeois, de peindre en détrempe fur le papier ou fur la carte, leurs armoiries ou chiffres pour être appofées fur des litres de velours noir.

L'ufage de peindre les armoiries des fondateurs ou des donateurs fur les vitres des Eglifes, a feul perpétué parmi nous les connoiffances pratiques de la Peinture fur verre.

CHAPITRE XI.

Etat de la Peinture fur verre au XV^e. fiecle.

Etat de la Peinture fur verre au commencement du 15e. fiecle.

LEs Peintres fur verre de la fin du 14e. & du commencement du 15e. fiecles, admettoient rarement dans chaque pan de leurs vitreaux plus d'une figure, à moins qu'ils ne fuffent dans le cas, fuivant l'ufage de ce temps, d'y introduire quelque fymbole propre à caractérifer le Saint ou la Sainte qu'ils s'étoient propofé de repréfenter : à l'image d'un faint Martyr ils joignoient quelquefois la repréfentation de l'inftrument qui avoit le plus contribué à fon fupplice ; à Saint Paul, par exemple, ils donnoient un glaive, pour fignifier qu'il avoit eu la tête tranchée ; des pierres fur la tête de Saint Etienne, ou dans le devant de fa dalmatique ; un gril à S. Laurent. Ils ne repréfentoient point Ste. Marguerite, S. Marcel ou S. Romain, fans un Dragon auprès d'eux ; ils donnoient une Biche à S. Leu, un Porc à S. Antoine, &c. &c. &c.

Application des peintres fur verre à bien finir les têtes.

Le principal favoir des Peintres ou Deffinateurs de ce temps, confiftoit dans la fubtilité ou délicateffe des traits : leur attention principale étoit de bien former jufqu'au moindre cheveu. On ne peut voir fans admiration dans la claffe de Théologie du College royal de Navarre, fur-tout vers la gauche, des vitres peintes du 14 au 15e. fiecle, dont les têtes entr'autres font d'un grand fini: les fonds fur lefquels les figures font appliquées, repréfentent des efpeces de tapis gauffrés des couleurs les plus vives, ornés de franges d'or. Les expreffions des vertus Théologales qui y font perfonifiées, ne font pas fans mérite.

Ce n'eft pas qu'on n'ait commencé dès ce fiecle à voir des vitreaux hiftoriés ; mais ils fe fentent de toute la barbarie d'une compofition fans ordre comme fans élégance. Telles font dans l'Eglife royale & paroiffiale de Saint Paul à Paris, les vitres que Louis Duc d'Orléans, frere de Charles VI, fit faire & peindre avec fes armoiries dans cette Eglife, « en laquelle il prit le facrement de Baptême auprès des fonts de ladite Eglife (*a*). »

Le goût gothique fe foutint encore vers le milieu du 15e. fiecle : on peut le remarquer dans les autres vitres de cette Eglife & dans la conftruction même de fon édifice, fini par les foins de Charles VII, après

Le goût gothique fe foutient encore au milieu de ce fiecle.

(*b*) Nous avons déja eu occafion dans une note de ce Chapitre, d'en rapporter des exemples pour Paris.

(*a*) *Voy.* le Teftament de ce Prince dans la Vie de Charles VI, par Jean Juvenal des Urfins, 2^e. Edit. Par. 1653, p. 636, Imprimerie Royale.

32　　L'ART DE LA PEINTURE

que la ville de Paris fut reprise sur les Anglois. Ces vitres ont donné occasion à M. l'Abbé Leboeuf de faire une remarque si curieuse que j'ai cru devoir la transcrire ici toute entiere. « Dans la nef, dit-il (a), à l'un des vitrages situé du côté méridional, presque vis-à-vis le pilier de la chaire du prédicateur, sont quatre pans ou panneaux ; voici ce qu'ils contiennent. Au premier est représenté Moyse tenant de la main droite un glaive élevé, & de la gauche les tables de la loi. Au second est peint un jeune homme vêtu de bleu, à cheveux blonds, tenant de la droite un sabre, & de la gauche une tête coupée ; c'est sans doute la figure du jeune David : dans le haut de ces deux panneaux regne cette inscription : *Nous avons défendu la loi.* Au 3e. pan est figuré un homme de moyen âge vêtu d'un habit court, sur le devant duquel est pendue une grande croix potencée comme celle du royaume de Jérusalem ou du duché de Calabre, laquelle est attachée à un collier en forme de chaîne : le Guerrier qui paroît être un Croisé, tient une épée de la main gauche, & de l'autre le nom de Jesus, JHS élevé ; & en lettres d'or gothiques au dessus de sa tête est écrit : *Et moi la foi.* Au 4e. panneau on voit une femme dont la coëffure est en bleu & les habits en verd ; elle a la main droite appuyée sur un tapis orné d'une fleur-de-lys, & de cette main elle tient une épée ; de sa main gauche appuyée sur sa poitrine, elle tient quelque chose qu'il n'est pas facile de distinguer ; au dessus de sa tête est écrit : *Et moi le roi.* J'ai pensé continuellement notre Scrutateur des Antiquités Françoises, que ce devoit être la Pucelle d'Orléans. C'est peut-être le seul endroit de Paris où soit représentée Jeanne d'Arc, qui rendit de si grands services à Charles VII contre les Anglois (a) : il y a apparence, ajoute-t-il, que ces vitrages ne furent faits que vers l'an 1436, auquel Paris fut repris sur les mêmes Anglois : car quoique cette Eglise ait été dédiée en 1431 ou 1432, par l'Evêque de Paris de ce temps, qui tenoit pour le roi d'Angleterre, on a plusieurs exemples de dédicaces d'Eglises faites avant que les édifices en fussent entiérement achevés ».

Portrait de la Pucelle d'Orléans sur des vitres de ce siecle, en l'Eglise de S. Paul à Paris.

Ce ne fut que vers la fin du 15e. siecle que l'on s'apperçut que le goût gothique commençoit à céder la place à l'antique ; les architectes sur-tout s'appliquoient à faire revivre cet ancien goût, & étoient curieux de le dessiner (a) : on vit même dans ce temps quelques Artistes se révolter contre les instructions de leurs Maîtres qu'ils n'estimoient plus que comme une routine sans art, qui ne devoit pas resserrer des génies capables de produire d'eux-mêmes des inventions singulieres. La perspective devint l'étude principale des meilleurs Peintres, les sites les plus gracieux & la belle nature le sujet de leur imitation ; les Peintres Vitriers sous la conduite d'Albert Durer l'un d'eux qui venoit de donner un Traité de Perspective, s'appliquerent à en profiter. On vit alors, à la place de ces fonds comme gauffrés, les figures sortir agréablement de ces niches en architecture délicatement peintes sur verre & d'un goût nouveau, quoiqu'encore chargés dans les commencements de quelques ornements qui se ressentoient de la derniere maniere. Telles sont les vitres peintes du réfectoire de l'Abbaye royale de Saint Victor à Paris, qui, quoique du commencement du 16e. siecle se ressentent beaucoup du gout qui dominoit sur la fin du 15e, & celles de quelques Eglises de la ville de Beauvais, dont la ressemblance parfaite semble annoncer qu'elles sortent de la même main. On assure qu'elles ont été exécutées les unes & les autres sur les cartons d'Albert Durer. Un développement d'un meilleur goût de dessin, qui se rapproche beaucoup de l'antique, se fait remarquer, particulierement au bas côté de l'Eglise des Grands Augustins à Paris, dans les figures peintes sur les vitres à la hauteur de deux panneaux seulement, dans le pan du milieu de chaque vitreau. Ce goût pourroit être proposé comme un modele à suivre, si la Peinture sur verre venoit à reprendre vigueur parmi nous.

Le goût gothique disparoît insensiblement à la fin du 15e. siecle.

Vitres des Grands Augustins à Paris, dont le goût pourroit servir de modele pour notre siecle.

Avant de passer à l'état de la Peinture sur verre dans son meilleur temps, je veux dire dans le seizieme siecle, nous dirons quelque chose des Artistes qui se distinguerent le plus pendant le quinzieme.

(a) Hist. de la ville de Paris & de tout le Diocese, Par. 1754, tom. 2. p. 513.
(b) Sans doute Messieurs les Curés & Marguilliers de cette Paroisse s'empresseront de conserver à la mémoire de Jeanne d'Arc un monument si précieux pour la nation, & dont il est glorieux pour cette Eglise de se trouver actuellement en possession. On auroit pu donner au choeur & à la nef un jour suffisant, sans détruire aucunes vitres peintes, en se servant des moyens qui seront rapportés au Chap. 18. de cette premiere Partie.

(a) Voyez la Préface du Cours d'Architecture de Daviler; édit. 1691.

CHAPITRE

CHAPITRE XII.

Peintres sur Verre qui se distinguerent au XV^e. siecle.

Causes de la difficulté de connoître les noms des Peintres sur verre des premiers siecles de cet Art.

S'IL est certain, comme on ne peut en douter, que nos peres cultiverent l'Art de Peindre avec plus d'application que les autres nations, il est aussi certain que le verre fut le fond principal sur lequel ils l'exercerent le premier & par préférence. On peut en juger par ces anciens monuments de Peinture sur verre du douzieme & du treizieme siecles, en les considérant comme antérieurs de plus d'un siecle aux efforts de Cimabué dans Florence.

Si d'un autre côté on demande pourquoi les noms des Peintres Vitriers des premiers siecles de cet Art ne sont pas consignés dans nos fastes, je répondrai d'abord que les hommes ne sont accoutumés à louer que ce qui est plus rare; qu'ainsi les Peintres Vitriers de ces temps & leurs ouvrages étant répandus avec une étendue prodigieuse, nos Historiens ne s'empresserent pas à nous conserver les noms de ces anciens Artistes, qui de leur côté laissoient à leurs descendants le soin d'étendre leur renommée par une émulation qui les conduiroit à les surpasser en capacité.

Quant au peu de soin que ces anciens Artistes prenoient de marquer leurs ouvrages de leurs noms, Dom Montfaucon nous apprend (*a*), que non-seulement l'usage de mettre son nom sur ses ouvrages n'étoit pas établi parmi les Artistes de la haute antiquité, mais encore qu'il n'étoit pas libre aux Architectes de ces premiers temps de mettre le leur à leurs travaux, & que ceux qui les remplacerent par la suite, ne parurent pas fort curieux d'interrompre cet usage.

Je remarquerai avec Florent le Comte (*b*), par rapport aux Peintres & Graveurs de ces temps, qu'il appelle *les vieux Maîtres*, qu'ils se contentoient (si l'on en excepte Albert Durer qui mettoit son nom, quelquefois même son portrait, sur ses tableaux & sur ses estampes), d'apposer certains caracteres ou certaines marques sur leurs productions, qu'il explique & qu'il indique fort au long; que d'autres, comme on voit dans certains ouvrages de Peinture sur verre des meilleurs temps, y mettoient seulement le chronogramme de l'année dans laquelle ils avoient été faits, quelquefois & ce^s marques & ce chiffre (*a*).

Enfin la haute réputation d'habileté dans leur Art, que les Peintres sur verre du quinzieme siecle & du suivant avoient acquise, leur paroissoit suffisante. Ils ne s'occupoient qu'à la maintenir par de nouveaux progrès, & laissoient à leurs admirateurs le soin de faire passer leur nom à la postérité.

Aucun François avant Félibien n'avoit entrepris d'écrire sur la Vie & les Ouvrages des meilleurs Peintres de sa nation; encore dit-il peu de choses & comme en passant des meilleurs Peintres sur verre; en quoi il a été imité par MM. de Piles & d'Argenville.

Les Flamands, dont la rivalité envers les François se soutint long-temps dans l'Art de la Peinture sur verre, & qui comme nous sont actuellement réduits à la plus grande disette de ces Artistes, ont été plus curieux de nous transmettre les noms de ceux qui s'y sont le plus distingués.

C'est dans l'esprit d'un grand attachement pour son Art & pour les plus célebres de ses compatriotes, en quelque maniere de peindre qu'ils se soient exercés, que marchant sur les traces des Carle-Van-Mander, des Houbraeken, des Weyermans & des Van-Gool, M. Descamps, Flamand d'origine, Peintre du Roi, membre de l'Académie Royale de Peinture & de Sculpture, &c, Professeur de l'Ecole du dessin de la Capitale de Normandie, a donné à la France un livre qui lui manquoit pour la Vie des meilleurs Peintres Flamands, Allemands & Hollandois (*b*).

Dans le dessein où nous sommes, à mesure que nous examinons l'état de la Peinture sur verre dans ses différents siecles, de faire connoître ceux qui se sont le plus distingués dans cet Art, tant en France qu'en

(*a*) Diarii Italici, p. 98.
(*b*) Cabinet d'Architecture, tom. 1. p. 160 & suiv.

(*a*) On en voit un exemple remarquable dans les quatre vitreaux du bas côté droit de l'Eglise Paroissiale de Saint Hippolyte à Paris, près l'hôtel royal des Gobelins, que le Brun & Mignard ne pouvoient se lasser d'admirer pour la correction du dessein & la beauté du coloris, toutes les fois que leur inspection sur les manufactures royales de tapisseries qui y sont établies, les y appelloit. Ces quatre vitreaux qui portent le chronogramme 1561, contiennent aussi dans les frises dont ils sont ornés ces lettres initiales, I. H. L. M., M. Y. I. H., A. T. H. S. J. V., & d'autres qui sont mutilées.
(*b*) Cet Ouvrage en 4 vol. in-8°., a paru en 1753, 1754, 1760 & 1763, à Paris chez Jombert, rue Dauphine, Desaint, Saillant, Pissot &c.; & en 1769 il y a ajouté un Voyage pittoresque de la Flandre & du Brabant.

pays Etrangers, nous profiterons avec empressement de l'ouvrage de ce studieux Artiste, qui n'a rien laissé à désirer dans son livre, de tout ce qu'il a pu acquérir de connoissances sur les noms & les ouvrages des plus célebres Peintres sur verre des trois nations qu'il parcourt. Nous y joindrons, relativement à ceux de notre nation, ce que nous en apprennent Sauval, Florent le Comte, Félibien, des Mémoires particuliers, nos propres recherches. Voici ceux qui ont acquis le plus de célébrité dans le quinzieme siecle.

S. Jacques l'Allemand, Dominicain, Peintre sur verre d'Allemagne. Le premier & le plus connu dans ce siecle, sinon par ses ouvrages au moins par son éminente piété, fut le bienheureux *Jacques l'Allemand*, ainsi nommé parce qu'il est né à Ulm en Allemagne. Après avoir parcouru l'Italie, il entra dans l'Ordre de Saint Dominique, où il fut reçu en qualité de Frere Convers. Il s'y appliqua sur-tout à la Peinture sur verre, dans laquelle il réussit très-bien. L'obéissance fut sa vertu principale. L'Historien de sa vie remarque qu'un jour ayant commencé sa recuisson, que, suivant les regles de l'Art, il ne devoit quitter qu'après sa perfection, il abandonna, pour obéir à son Prieur qui l'envoyoit à la quête, le gouvernement de son four, & qu'à son retour il trouva son ouvrage tel qu'aucune de ses recuissons n'avoit eu le même succès. Il mourut à Boulogne le 11 Octobre 1491, âgé de plus de 80 ans. Sa vie est écrite par Jean-Antoine Flamand, & se trouve dans le cinquieme tome de Surius. Les fréquents miracles qui se firent à son tombeau, l'ont fait placer au rang des Saints de son Ordre, & la Communauté des Maîtres Vitriers, Peintres sur verre à Paris, en célebre la Fête, comme de second Patron, le second Dimanche d'Octobre.

Henry Mellein, Peintre sur verre François. Les Lettres-Patentes que Charles VII. accorda en 1430 à *Henry Mellein*, tant pour lui que pour ceux de sa profession, nous apprennent qu'il étoit Peintre Vitrier à Bourges. Il est vraisemblable qu'il est l'Auteur de ces vitres peintes qui sont à l'Hôtel-de-Ville de Bourges, dans lesquelles on admire les portraits au naturel de Charles VII. à genoux, à demi nud, devant Renaud de Chartres, Archevêque de Rheims, en mémoire sans doute de ce que ce Monarque avoit été sacré & couronné à Rheims par ce Prélat environ six mois auparavant. On y distingue aussi ceux des douze Pairs de France, & celui de Jacques Cœur, son Argentier (*a*), qui ont toujours passé pour

Vitres de l'Hôtel-de-Ville de Bourges.

originaux. Il y a lieu de croire que ces Lettres-Patentes furent le témoignage le plus authentique de l'approbation que Charles VII. donna à cet ouvrage, consacré à la mémoire d'un événement si glorieux aux armes des François & si fatal à celles des Anglois.

On doit mettre au nombre des Peintres sur verre de ce siecle *Albert Durer*, regardé généralement comme le réformateur du mauvais goût de la Peinture dans l'Allemagne, & par-tout où ses desseins, cartons ou gravures, ont annoncé l'étendue de son génie. Ce Peintre naquit en 1470 à Nuremberg, dans le cercle de Franconie. Il fit de grands progrès dans la gravure sous Hupfe Martin, Peintre & Graveur, & de grands dans la Peinture sous Michel Wolgemut. Il eut par la suite de grandes relations avec Lucas de Leyde, Peintre sur verre & Graveur Hollandois (*a*), auprès duquel il passa quelque temps pour se remettre des mauvaises humeurs de sa femme, dont il ne pouvoit adoucir le caractere. Ces deux grands hommes s'estimerent, & une émulation digne d'exemple animoit la douceur de leur commerce. Les tableaux d'Albert Durer ainsi que ses desseins étoient en grande réputation dès le commencement du seizieme siecle; & la quantité qui s'en répandit dans l'Allemagne & dans l'Italie fut très-considérable. Jamais Artiste ne mit au jour tant de productions. Ses gravures qui se multiplierent devinrent d'un grand secours aux Peintres Vitriers, au talent desquels, à l'exemple de son ami. Lucas, il voulut s'associer. On voit de lui dans un temple de Luthériens dans le Comté de Marck en Vestphalie une forme de vitres représentant la Cêne du Seigneur. Il ne se borna pas à la simple pratique de la Peinture; il en laissa aussi des regles par écrit. On a de lui des Traités sur les proportions du corps humain, sur la Géométrie, & sur l'Architecture civile & militaire. On lui reproche trop de roideur dans le dessein. Plus de noblesse & de graces dans l'expression, moins d'ignorance du costume, auroient fait un homme unique de ce vaste génie, qui, sans modele comme sans guide, ne dut qu'à lui seul son habileté dans la pratique de tous les Arts qui sont du ressort du dessein. Il mourut en 1528 dans la Ville où il avoit pris naissance, regretté de l'Empereur & des Grands dont il avoit mérité l'estime.

Albert Durer, Peintre sur verre Allemand.

La célébrité des belles vitres peintes de ce temps dans plusieurs Eglises de Beauvais,

Enguerand ou Angrand le Prince, Peintre sur verre François.

(*b*) C'est-à-dire, Contrôleur général.

(*a*) Sa vie sera parmi celles des premiers Peintres sur verre du 16e. siecle.

SUR VERRE. I. PARTIE.

nous a engagé, pour en reconnoître les Auteurs, à recourir aux lumieres d'un amateur de cette Ville, aussi distingué par les précieuses qualités qui constituent le bon Magistrat, que par son érudition. Voici ce qu'il a bien voulu nous en apprendre (a).

Vitres de la Ville de Beauvais, féconde en bons Peintres sur verre.

« L'Art de peindre sur verre a été depuis long-temps possédé en cette Ville par les Vitriers : ils y excelloient. Nos Eglises renferment plusieurs chef-d'œuvres en ce genre ; & ce qui fait encore plus d'honneur à notre Ville, c'est qu'elle a produit ces habiles gens. Le plus ancien dont on ait connoissance est *Enguerand* ou *Angrand le Prince*, natif de Beauvais, mort en 1530. Il a fait des plus belles Peintures sur verre qu'il y ait en aucun lieu. S. E. Monseigneur le Cardinal de Janson, Evêque de Beauvais, les trouvoit plus belles que celles du Château d'Anet, qui cependant passent pour être excellentes. Aussi cette Eminence ne manquoit-elle pas de faire conduire à Saint Etienne, & aux autres Eglises décorées par ces belles vitres, les Etrangers de distinction qui venoient descendre chez lui. Il y conduisit lui-même le Cardinal de Furstemberg, qui étoit venu passer quelques jours à Beauvais, & qui ne se lassoit pas de les admirer ».

« Le Prince qui ne vouloit donner que du parfait, autant qu'il pouvoit, n'épargnoit pas la dépense pour y atteindre. Il envoyoit aux plus habiles Peintres d'Italie & d'Allemagne, le dessin des compartiments & ordonnances de la pierre des vitreaux qu'il vouloit peindre, afin qu'ils pussent mieux, dans les cartons qu'il leur demandoit, en ordonner les figures & les ornements, dont il reste plusieurs dessins de la derniere perfection ».

« Les curieux, qui passent par Beauvais, vont voir dans l'Eglise de Saint Etienne les vitres qu'il a peintes en la Chapelle de Notre-Dame de Lorette, & dans celle de Saint Jean, d'après les dessins de Raphaël ; & encore l'arbre de Jessé, les vitres de Saint Sébastien, d'après Jules le Romain ; la Nativité dans la Chapelle de Sainte Marguerite ; l'histoire de Saint Claude, de Saint André & de Saint Jean. Au-dessus de l'Autel de Saint Claude le Jugement dernier ; l'histoire de Saint Etienne donnée par la famille des *la Fontaine* ; Saint Nicolas secourant un vaisseau agité par la tempête ; Sainte Catherine au milieu des Docteurs. Dans l'Eglise de Saint Martin, les douze Apôtres & les douze articles du *Credo*, partagés & inscrits sur le verre au-dessous de chacune des douze figures ; & dans la Chapelle de Sainte Barbe, en la Cathédrale, un Crucifix. Ces treize morceaux d'après Albert Durer ».

« On voit encore dans l'Eglise de Saint Sauveur de cette Ville sur une vitre l'histoire de Sainte Genevieve & la Cêne dans la Sacristie des Cordeliers ».

« Dans toutes ces Peintures on est frappé de la vivacité des couleurs, de la correction du dessin & de la beauté des figures ».

« Angrand ou Enguerand le Prince eut pour gendre Jean le Pot de Beauvais, très-habile Sculpteur, qui devint la tige d'autres Peintres sur verre renommés de ce nom ». Nous aurons occasion d'en parler dans la suite.

(a) Mémoire manuscrit a nous adressé par M. le Maréchal, Lieutenant Particulier au Présidial de Beauvais.

CHAPITRE XIII.

Etat de la Peinture sur Verre au XVIe. siecle, c'est-à-dire, dans son meilleur temps.

LEs progrès d'un Art sont autant de degrés qui le portent vers la perfection, jusqu'à ce qu'en ayant atteint le sommet, il tombe d'une chûte plus rapide vers sa ruine. Traiter des meilleurs temps de la Peinture sur verre, c'est presqu'annoncer le dépérissement dont elle est menacée, & essayer nos regrets sur ses triomphes. Ne laissons pas néanmoins d'examiner les causes de sa subite élévation dans le seizieme siecle : nous ne pouvons arrêter le cours des vicissitudes humaines ; la Providence seule peut conduire toutes choses à leur perfection, comme elle en permet la chûte & la ruine. Payons-lui donc le tribut d'hommages que nous lui devons pour nos succès, & faisons nos efforts pour sauver notre Art du péril qui le menace.

La Peinture sur verre au 16e. siecle portée tout-à-coup au plus haut point de perfection.

Avant l'invention des émaux par Jean de Bruges, la Peinture sur verre, comme l'arc-en-ciel, dont les couleurs variées ne formant aucun dessein particulier, ne laissent pas de surprendre l'admiration ; ou telle qu'un parterre émaillé de fleurs de toutes couleurs & de toutes especes, qui quoique moins précieuses les unes que les autres, concourent à l'effet de ce tout ensemble dont les yeux ne peuvent se lasser ; la Peinture sur verre, dis-je, avoir plus frappé les yeux du corps que ceux de l'ame, par la beauté des objets représentés. Telle est maintenant encore parmi nous la sensation qu'éprouve le commun des hommes peu connoisseurs à la vue d'un tableau bien colorié : le coloris seul les frappe, sans égard aux autres parties de la Peinture. Cet attrait séduisant du coloris, accompagné de ce religieux frémissement qu'inspiroit le respect dû aux lieux saints que la Peinture sur verre décoroit, d'une part ; de l'autre, l'attention que portoient à ces objets, quoique grossierement représentés sur les vitres, ceux dont l'ame simplement Chrétienne y cherchoit des sujets d'instruction ou d'édification, avoient, comme nous l'avons vu, dans les siecles précédents, accrédité l'Art de peindre sur le verre. Les Eglises de la ville & de la campagne, les Palais des Rois & des Souverains, avoient pendant ce temps été fermés de vitres rehaussées de l'éclat du plus beau coloris, mais d'un dessein très-grossier. On vit tout-à-coup au 16e. siecle, cet Art devenir susceptible de ces sites gracieux, de ces lointains agréables, qui jusqu'alors avoient été impraticables à ses Artistes, & que l'étude de la perspective leur avoit rendu aussi faciles qu'à ceux qui s'exerçoient dans les autres genres de Peinture. Tel arbre, telle plante, qui, dans les siecles précédents, se voyoient grossierement chargés de leurs fleurs & de leurs fruits, pratiqués comme dans la mosaïque, par un lourd assemblage de pieces de rapport presqu'innombrables, jointes avec le plomb, les montrerent réunies avec leurs troncs, leurs tiges & leurs feuillages, peints sur un ou plusieurs morceaux de verre blanc d'une juste étendue, apprêtés de différents émaux colorants, & de leurs différentes nuances adaptées au ton propre & naturel de l'objet que le Peintre sur verre s'étoit proposé d'imiter. D'où pouvoir provenir un si heureux changement ? D'une révolution subite qu'éprouveront dans ce siecle tous les divers genres de Peinture.

Une révolution heureuse survenue dans tous les genres de Peinture, en est la cause.

Déja vers la fin du 15e. siecle on avoit senti quelques avant-coureurs d'une révolution considérable dans tous les Arts qui dépendent du dessein ; elle devint complette dès le commencement du 16e. On vit alors tout-à-coup les Souverains Pontifes, les Empereurs, les Rois & les Grands, se disputer à l'envi la gloire de faire revivre les Arts, & de tirer sur-tout la Peinture du tombeau dans lequel elle avoit été comme ensevelie durant dix siecles, si l'on en excepte la Peinture sur verre, qui, au moins en France, n'avoit pas souffert d'interruption. Jules II, & Léon X, Charles-Quint, François I, & Henri VIII, entretenoient entre-eux une espece de rivalité, qui leur fit désirer & rechercher les travaux de ces hommes vraiment précieux, dignes de la haute considération dont ils les honorerent, & qui immortaliserent ces maîtres du monde en s'immortalisant eux-mêmes. Cette heureuse révolution se fit sentir tout-à-coup, non dans quelques Royaumes, dans quelques Etats, dans quelques Provinces, mais tout à la fois dans tous les différents Royaumes, Etats & Provinces de l'Europe entiere. L'Italie eut presque dans le même temps ses Raphaël, l'Allemagne ses Albert Durer, l'Angleterre ses Holbein, la Hollande ses Lucas, & la France ses Léonard de Vinci, ses Rosso, & autres.

« Dans ces temps heureux, dit M. le Comte

» Comte de Caylus (*Tom. IV. p.* 75.) le génie de la Peinture, de la Sculpture & de l'Architecture, contraint & renfermé sous le Bas-Empire, s'est particuliérement développé sous le Pontificat de Léon X; & l'on peut dire qu'Alexandre-le-Grand & ce Pape, seront toujours à la tête des époques les plus illustres & les plus célebres des beaux Arts. »

<small>Accroissement de la perfection du dessin; nombre considérable d'habiles Dessinateurs.</small>

La science du Dessin devint l'objet principal de l'application des Maîtres de l'Art. Raphaël persuadé que sans cette premiere & essentielle partie de la Peinture, les autres ne sont rien, s'en occupa par préférence, & laissoit à ses Eleves l'exécution de ses tableaux qu'il se contentoit de dessiner. C'est ce qui lui faisoit dire au sujet d'un tableau qu'il peignoit en concurrence avec Sébastien del Piombo, dont le coloris étoit ravissant, *que ce seroit pour lui une foible gloire de vaincre un homme qui ne savoit pas dessiner*. Ainsi ce Prince des Peintres, découvrant à ses Disciples les trésors d'un Art dans lequel il n'avoit trouvé que Michel-Ange pour modele, les pressa de s'enrichir de ses découvertes. Le grand nombre des Dessinateurs multiplia celui des desseins; & l'on vit des Eleves capables d'ajouter de nouvelles beautés aux cartons de leur Maître, qui leur laissoit le soin de les arrêter & de les colorier; mais quelque grand que fût le nombre de ces habiles Dessinateurs, qui, sortis de l'école de Raphaël, se répandirent dans les différents Etats de l'Europe; quelqu'étendu que fût celui des Eleves que firent en France les Léonard de Vinci, les Rosso & les Primatice que les libéralités de François I avoient attirés dans son Royaume, leurs dessins multipliés ne pouvoient suffire à l'empressement général avec lequel on s'efforçoit de toutes parts de s'en procurer.

<small>Commencement de la Gravure; son utilité pour tous les Arts qui dépendent du dessin.</small>

Albert Durer, ce vaste génie qui embrassoit tous les Arts, avoit déja commencé, comme nous avons dit, à faire paroître son talent pour la Gravure dans l'Allemagne. Il l'avoit porté beaucoup plus loin qu'aucun de ceux qui s'en étoient occupés depuis la fin du 14. siecle. La célébrité de ses Estampes gravées sur bois, qui se répandirent partout, fit recourir à la Gravure. On la regarda comme un moyen de multiplier presqu'à l'infini le même dessin, & de faire parvenir jusques dans les régions éloignées, la pensée d'un Artiste, qui auparavant n'étoit connue que par le seul exemplaire sorti de ses mains. Marc-Antoine Raimondi, de Boulogne en Italie, se rendit l'émule & même le contrefacteur des Gravures d'Albert Durer. Raphaël & Lucas de Leyde s'exercerent à graver, & comme dans ce temps tout ce qui émanoit du dessin ne paroissoit pas difficile, l'Art de graver s'étendit & se perfectionna. On vit alors peu de bons Peintres qui ne joignissent ce talent à celui de peindre; la Gravure devint même un Art particulier; les Artistes qui s'en occuperent uniquement, s'empresserent de s'associer à la gloire des plus grands Peintres, en multipliant par leur talent ces ouvrages des grands Maîtres qu'ils ne pouvoient espérer d'atteindre par le mérite de l'invention, & trouverent le moyen d'éterniser leur mémoire, en prolongeant celle de leurs excellents originaux. Ainsi l'Orfévrerie, la Tapisserie, la Peinture en émail, & tous les Arts qui prennent leur source dans le dessin, marchoient d'un même pas vers la perfection. Le bon goût se forma partout; les Peintres sur verre sentirent particuliérement l'avantage qu'ils pouvoient attendre de la Gravure & du commerce des Estampes. Les plus habiles s'y exercerent, & crurent devoir au progrès qu'ils y firent, ceux qui se distinguerent si éminemment par la suite dans leur talent de Peintres sur verre. L'entente du Clair obscur si nécessaire dans la Gravure, ne l'étoit pas moins dans la Peinture sur verre, dont il releve tout le mérite; & l'éclat du coloris, qui manque souvent aux plus grands Maîtres, venoit s'y joindre : alors les plus habiles Dessinateurs ne se contenterent pas de fournir aux Peintres Vitriers comme aux Tapissiers, des cartons arrêtés & coloriés, que leurs Eleves rendoient avec autant de *prestesse* que d'art : ils ne dédaignerent pas d'entrer en lice avec ceux-là-même qu'ils pouvoient ne regarder que comme leurs Copistes. Ils pratiquerent ce travail d'un détail & d'un *faire* tout-à-fait étranger à la maniere ordinaire de peindre, mais que leur pratique de la Gravure leur rendoit plus aisé. Bientôt ils firent connoitre l'universalité de leur génie dans tout ce qui dépend du Dessin : ils traitoient avec la même habileté, le crayon & le bistre, le marbre & le bois, la détrempe & l'huile, le burin, le verre, les émaux & leur recuisson. Quelques-uns exercerent ces différents talents avec la même facilité & la même intelligence : ainsi la Peinture sur verre se vit portée à la plus haute perfection en France, en Allemagne & dans les Pays-Bas; accompagnée d'une privée du mérite de l'invention, elle y concilia une estime distinguée à ceux qui s'y appliquerent, inventeurs ou copistes.

La seule Italie, qui fournissoit aux François les plus excellents Maîtres dans le dessin, n'avoit personne propre à l'emploi des couleurs métalliques usitées dans l'Art de peindre sur verre; personne qui sût les faire recuire pour les incorporer avec le verre. Jules II ne put voir la Capitale du Monde Chrétien, devenue par ses soins le centre du goût pour le dessin, privée d'un talent qui faisoit de si grands progrès par-tout ailleurs; il chargea Bramante de lui en procurer des

<small>Les bons Peintres joignent le talent de la Gravure à l'Art de peindre.</small>

<small>Les Peintres sur verre s'exercent aussi dans la Gravure, & en retirent un grand avantage.</small>

<small>Le goût de la Peinture sur verre passe en Italie sous le Pontificat de Jules II.</small>

Artistes. Bientôt, à sa réquisition, frere Guillaume, de l'Ordre de Saint Dominique, & Maître Claude, tous deux habiles Peintres sur verre, quittent Marseille, arrivent à Rome, & sous les yeux & les cartons de Raphaël décorent de leurs Ouvrages des vitreaux de la Chapelle du Vatican : mais Claude n'ayant pas survécu longtemps à son arrivée, Frere Guillaume acheve seul les travaux commencés ; ensuite Cortone, Arezzo, deviennent le théâtre de ses veilles, & cette derniere ville le lieu de sa sépulture.

Elle n'y prend pas beaucoup d'accroissements.
Si les Etats d'Italie furent les derniers qui eurent des Peintres sur verre, ils en furent privés les premiers, soit à cause du peu de goût que les Italiens se sentoient pour cette maniere de peindre, soit par le petit nombre d'Éleves que ce Religieux y forma. On compte parmi eux George Vasari ; mais il nous apprend qu'il s'en dégoûta bientôt, & qu'il s'appliqua par préférence à la Peinture à l'huile, à laquelle il travailla sous Michel-Ange, & sous André del Sarto.

Elle fleurit de plus en plus en France, & s'yperfectionne par l'affluence desbons Dessinateurs.
Pendant ce temps, la France qui, comme nous le ferons voir plus amplement, possédoit en concurrence avec les Pays-Bas, les meilleurs Peintres sur verre, vit croître le nombre de leurs Éleves, & leur talent se fortifier avec une vitesse incroyable. C'est quelque chose de surprenant que la quantité prodigieuse des Ouvrages de Peinture sur verre de ce bon temps, dont non-seulement les Eglises, les Palais de nos Rois, les maisons des Grands ; mais encore les lieux d'assemblées publiques dans toutes les Villes, Oratoires, les Cloîtres des Monasteres, les salons des riches, les appartements des simples particuliers, les voitures même (a), furent ornées d'après les dessins & les cartons des François d'Orléans, des Simon & Claude de Paris, des Laurent de Picardie, des Lucas Penni, des Claude Baldouin, des le Roy, des le Rambert, des Dorigny, des Carmoy, des Rondelet, des Musnier, des Dubreuil, des de Hoey, des Dubois, des Rochetet, des Samson, des Michel & des Janet, tous Éleves du Rosso & du Primatice, qui fournirent des desseins en si grand nombre pour les Tapisseries & pour les vitres.

Les Peintres sur verre de ce siecle se distinguent beaucoup dans le portrait.
Entre les parties de la Peinture sur verre, dans lesquelles ces Artistes se distinguerent le plus pendant ce siecle, le Portrait ne tint pas le dernier rang. la plupart s'appliquerent avec mérite à cette portion de leur Art, qui en rendra toujours la conservation plus digne de nos soins.

Outre l'honneur qu'elle fait au Peintre, en qui, pour être exact, elle suppose une grande correction de dessin, beaucoup d'intelligence, de justesse & de précision, pour bien rendre les différentes inclinations & les passions caractéristiques des personnes représentées, de maniere qu'au premier coup d'œil on puisse y reconnoître celles que l'on a connues ; combien de satisfaction & d'instruction même ne nous fournit pas cette science !

Avantage de ces Portraits relativement aux personnes représentées.
Dans un Portrait bien rendu, nous retrouvons la figure de ce Monarque, qui par sa valeur étendit les limites de son Royaume, ou repoussa la violence d'un ennemi qui vouloit s'en emparer ; & assurant ainsi le bonheur & le repos de ses sujets, voulut encore leur laisser sous les yeux de pieux monuments de reconnoissance envers l'auteur de tout succès, & les consacrer à l'embellissement de ses saints Temples.

Nous y reconnoissons ce Prélat, distingué par ses enseignements comme par son exemple, qui nous donna les idées les plus relevées du culte dû à l'Etre suprême.

Nous y admirons la ressemblance de ce Magistrat défenseur des Loix, ami de la Justice & de l'équité, qui tira tant de malheureux des dangers que leur avoient suscité des adversaires mal intentionnés.

Nous y considérons celle de ce bienfaiteur de tout état, aussi précieux à la postérité par ses bienfaits, que par sa magnificence dans la décoration du Temple du Seigneur.

Les Mosaïques du 13e. siecle fournissent des exemples de ces Portraits qui ont passé sur les vitres dès les premiers temps de la Peinture sur verre & se sont perpétués jusqu'au nôtre.
Cette maniere d'honorer les hommes qui se sont rendus utiles à l'Eglise & à l'Etat, fut observée chez les Anciens dans les Peintures en mosaïque qui ornoient les Temples des Chrétiens dès le 3e. siecle ; elle passa sur les vitres peintes dès les premiers temps de la Peinture sur verre, puisque nous avons remarqué qu'on voit encore aujourd'hui à Saint Denys, le portrait de l'Abbé Suger dans des vitres du 12e. siecle, & à Saint Yved ceux du Comte & de la Comtesse de Braine, dans des vitres du même temps.

On a ordinairement regardé ces monuments, comme un témoignage sincere de la reconnoissance des fideles envers les saints Pontifes, les Empereurs, les Rois, ou autres fondateurs de ces saints Temples ; ou comme un effet de leur complaisance chrétienne dans l'offrande qu'ils faisoient à Dieu de ces saints lieux, lorsqu'ils les faisoient placer eux-mêmes ; quelquefois même en ce cas, comme un acte de vanité, ainsi que M. l'Abbé Fleury le reproche à Acace, Patriarche Arien de Constantinople.

Utilité de ces Portraits relativement au costume des différents siecles.
Quels que soient ces motifs, on ne peut savoir trop de gré à ceux qui nous ont conservé ces monuments. C'est dans ces portraits que nous puisons les connoissances les plus

(a) Nous lisons dans les Mémoires de la Reine Marguerite, édit. de Bruxelles 1658, p. 97, que « dans son voyage de Flandres, sa Litiere étoit toute vitrée, les vitres toutes faites à devises ; qu'elle portoit, tant en soie sur la doublure, qu'en peinture sur les vitres, quarante devises toutes différentes, avec des mors en Espagnol ou en Italien, sur le Soleil & sur ses effets. »

utiles fur le Coftume des fiecles antérieurs au nôtre. Ils font des garants plus fûrs des marques diftinctives de la dignité des perfonnes qu'ils repréfentent que les livres mêmes qui en traitent.

Je n'ai pas de peine à croire que les Chanoines ou Comtes de Saint Jean de Lyon portoient des foutanes violetes dès le 13e. fiecle, lorfque je les vois ainfi repréfentés fur des vitres de ce temps.

Je conçois bien plus aifément que nos Evêques fe mettoient à la tête des armées, lorfque je vois dans les anciennes vitres de Saint Sauveur de Bruges, d'un côté les fix Pairs Eccléfiaftiques revêtus des pieces de leur blafon, portant un long manteau rejetté en arriere, la mître en tête & l'épée nue à la main; de l'autre les fix Pairs Séculiers fous le même vêtement, diftingués feulement des premiers par d'autres bonnets que les leurs (a). J'apprendrai que cet ufage n'étoit point encore aboli dans le quinzieme fiecle, tant que l'on confervera ces vitres peintes de l'Hôtel de Ville de Bourges, où parmi les portraits de Charles VII, de Renaud de Chartres, & de Jacques Cœur, paroiffent les fix Pairs Eccléfiaftiques vêtus en militaires (b).

Si je veux reconnoître les différents portraits des Ducs d'Orléans, la nature des ornements royaux qui revêtoient la majefté de nos Rois, & les marques diftinctives des Princes du Sang Royal, depuis Charles V.

jufqu'à François I. inclufivement, je trouverai le tout parfaitement rendu dans les vitres peintes de la Chapelle d'Orléans, aux Céleftins de Paris (a). Où peut-on encore reconnoître plus fûrement cette reffemblance dans les vifages, ces marques de dignité dans les habillements, que dans celles des Cordeliers de la même Ville, de la Sainte Chapelle de Vincennes, & de beaucoup d'autres Eglifes du Royaume, fur-tout à Nantes & à Angers (b), qui font du même temps ? Ne jouiroit-on pas encore des mêmes avantages dans l'Eglife de l'Hôpital des Enfants Rouges à Paris, où étoient peints fur les vitres les portraits de François I, de Marguerite Reine de Navarre fa fœur, fondatrice de cette Hôpital, & du Préfident Briçonnet, chargé pendant le fiege de Pavie de veiller à la conftruction de cette Eglife, fi ces vitres du feizieme fiecle, dont Sauval (e) releve la beauté, & qui avoient déja beaucoup fouffert de fon temps, n'avoient été en plus grande partie remplacées par des vitres blanches ?

Ainfi la poftérité découvrira la forme des habits des Magiftrats du fiecle où j'écris, dans les portraits de famille dont a été ornée, au commencement de ce fiecle, la frife peinte fur verre de la Chapelle de Sainte Anne en l'Eglife Paroiffiale de Saint Étienne-du-Mont à Paris.

(a) Monum. de la Monarchie Franç. par Dom Montfaucon, tom. 3. p. 75. Pl. 20.
(b) Manufcrits de M. l'Abbé Lebœuf.

(c) Defcrip. de Par. par Germain Brice, tom. 2.
(b) Monum. de la Monarchie Franç. Loc. fup. cit.
(d) Antiq. de Paris, tom 1. p. 594.

CHAPITRE XIV.

Peintres sur Verre qui se distinguerent au seizieme siecle.

Maître Claude & Frere Guillaume de Marseille Dominicain, Peintres sur verre François.

QUOIQUE nous ayons déja parlé de *Maître Claude* & de *Frere Guillaume de Marseille*, Peintres sur verre François, ne craignons pas de répéter ce que nous en dit Vasari dans sa Vie des Peintres. Il y avoit à Rome, sous le Pontificat de Jules II, un François Peintre en apprêt sur le verre nommé *Maître Claude*. Cet habile homme étoit à la tête des ouvrages de Peinture sur verre qui se faisoient aux Eglises & au Palais Papal. Le Bramante qui avoit entendu parler de l'habileté dans cet Art d'un Religieux Dominicain de Marseille nommé Frere *Guillaume*, engagea Maître Claude à le mander auprès de lui, avec promesse d'une forte pension de la part du Pape. Ce Religieux, supérieur en talent à Maître Claude, muni de l'obéissance de ses Supérieurs, se rendit à Rome, où il peignit sur verre, en concurrence avec lui, les grandes vitres de la salle près la Chapelle du Pape (qui dans la suite ont été fort endommagées par des coups d'arquebusade lors du sac de Rome). Guillaume, que Vasari appelle *de Marcilly*, survécut à Maître Claude; car celui-ci, suivant Félibien, mourut peu de temps après l'arrivée de Frere Guillaume en cette Ville. Guillaume y fit seul plusieurs morceaux de Peinture sur verre pour les appartements du Vatican & pour les Eglises de Sainte Marie *del Popolo* & *del l'Anima*.

Vitres peintes à Rome.

Le Cardinal de Cortone, qui connoissoit l'étendue du talent de ce Religieux dans l'invention de ses sujets & dans l'admirable variété de ses compositions, le conduisit dans sa Ville de Cortone, où il peignit, tant sur le verre qu'à fresque, plusieurs morceaux qui furent fort estimés. De Cortone il passa à Arezzo, où vivant doucement des revenus d'un Prieuré que le Pape lui avoit donné, il s'appliqua particuliérement à se perfectionner dans le dessin. Il se mit par ce moyen en état de faire de plus belles choses que celles qu'il avoit faites à Rome. Il y peignit pour la Cathédrale les vitres des grandes fenêtres de la Chapelle des Albergotis. Vasari qui fut son éleve, ne craint point de dire que ces Peintures sur verre étoient si bien traitées qu'il y avoit quelque chose de divin dans les belles expressions des figures, & sur-tout dans celle de Jesus-Christ à la vitre où est représentée la vocation de Saint Matthieu. Il ajoute que l'Architecture & les sites cham-

Vitres peintes à Cortone & à Arezzo.

pêtres, qui entroient dans la composition de ce vitreau, étoient d'un goût & d'une exécution admirables. Ce Religieux Peintre sur verre, mourut à Arezzo en 1537, âgé de 62 ans (*a*).

Vers le même temps travailloit aux vitres peintes de la Cathédrale de la Ville d'Ausch, Capitale de Gascogne, un nommé *Arnaud Desmoles*, très-habile Peintre sur verre François, ainsi que son nom l'indique; car nous ne connoissons ni le nom de sa patrie, ni celui de ses Maîtres, ni le temps de sa mort. François-Guillaume de Lodeve, Cardinal, Archevêque d'Ausch, que sa magnificence envers sa Cathédrale rendra à jamais mémorable à ses diocésains, chargea ce Peintre sur verre de l'exécution de ces incomparables vitres, qui, depuis deux siecles & demi, ont fait & feront toujours à bon titre le sujet de l'étonnement & de l'admiration des connoisseurs. Ces vitreaux, dont le dessin se trouve répété en Sculptures d'un très-bon goût sur les dossiers des stales des Chanoines de cette Eglise, sont au nombre de vingt, de quarante-cinq pieds de hauteur sur quinze de largeur. La plûpart des figures qui y sont peintes, sont de grandeur naturelle,

Arnaud Desmoles Peintre sur verre François.

Vitres de la Cathédrale d'Ausch.

(*a*) Le peu de crédit que la Peinture sur verre a acquis en Italie lui seroit-il donc fatal même parmi nous! On voit que toutes les tentatives qui ont été faites pour y en introduire le goût, sont toujours restées sans succès; en effet, il n'y avoit pas 30 ans, que le B. Jacques l'Allemand, aussi Dominicain, étoit mort à Boulogne en Italie, après en avoir parcouru les differents Etats, en travaillant de la Peinture sur verre, où il avoit assez bien réussi, mais sans y faire d'Eleves, lorsque Jules II se vit obligé de faire venir des François à Rome pour travailler à peindre les vitres du Vatican. Depuis la mort de Frere Guillaume de Marseille, c'est-à-dire, depuis plus de 200 ans, on ne lit point dans les vies des Peintres Italiens, qu'aucun d'eux, excellents d'ailleurs dans toute autre maniere de peindre, sur-tout en mosaïque, se soit appliqué à peindre sur verre (*).

Quoi donc! Parce que les Italiens n'ont pas montré de goût pour ce genre de Peinture, faut-il que nos François qui y ont excellé de tout temps, abandonnent aussi cet Art si noble & si noblement traité par leurs aïeux? N'est-il pas plutôt de leur honneur de faire de nouveaux efforts pour le faire revivre? Et seroient-ils assez inconséquents pour creuser eux-même le tombeau d'un Art auquel ils donnerent naissance, dont leurs différentes Provinces, & dont celles de leurs voisins devinrent à l'envi le ber-

(*) L'Auteur de ce Traité n'a point connu un Peintre sur verre Italien, dont parle le grand Vocabulaire François. On y lit au mot Sienne, que « les vitres de la Rosette, qui est au-dessus du portail (de » la Cathédrale de cette ville) furent peintes en 1549, par *Pastorino* » di Giovanni Micheli de Sienne, qui apprit cet Art de Guillaume Mar- » tilla, François, l'un des plus grands Maîtres qu'il y eût alors pour » ces sortes d'ouvrages ». Ce *Guillaume Martilla* ne seroit-il pas le frere *Guillaume de Marseille*, que Vasari appelle *De Marcilly*? Il auroit pu faire un Eleve en Toscane, puisqu'il est fixé à Arezzo, & qu'il y a fini ses jours. *Note de l'Editeur.*

& les

SUR VERRE. I. PARTIE.

& les principaux sujets qui y sont traités sont pris dans les histoires de l'ancien & du nouveau Testament. La premiere de ces grandes vitres commence par la création d'Adam, & la derniere finit à l'apparition de Jesus-Christ à ses Apôtres qui le reconnurent à la fraction du pain. La correction du dessin, la vivacité du coloris y sont également répandues. Une inscription peinte sur verre dans le dernier de ces vitreaux encore indique l'année dans laquelle ces vitres furent finies. Elle est en patois Gascon en ces termes : *Acabades sont las presentes Beyrines a l'aunour de Diou & de Nostre-Dame, lou vingt & cinq Jouin 1509, Arnaud Desmoles:* c'est-à-dire, Les présents vitreaux, faits en l'honneur de Dieu & de Notre-Dame, furent achevés le 25 Juin 1509 par Arnaud Desmoles. S'il est surprenant que nous ne trouvions pas dans l'histoire d'autres traces de cet habile Peintre, il est très-glorieux pour le Chapitre de cette Cathédrale d'avoir apporté des précautions infinies pour conserver ce monument à la postérité.

David Jorisz ou David George, Peintre sur verre Flamand ou Hollandois.

David Jorisz ou *George* naquit à Gand d'un Bateleur, si l'on en croit Moreri, & à Delft selon M. Descamps. Il étoit, dit celui-ci, bon Peintre sur verre, plein d'esprit, d'une figure aimable & d'un langage séduisant, mais enthousiaste. Moreri rapporte dans un assez grand détail l'histoire des rêveries de cet hérésiarque qui se disoit le vrai Messie, le troisieme David, petit-fils de Dieu non par la chair, mais par l'esprit. La guerre que les Catholiques faisoient à ses sectateurs l'obligea à passer dans la Frise & de-là à Basle, où pour se dérober aux poursuites de la Justice, il prit le nom de *Jean Van-Broek*. Il y mourut l'an 1556, & fut enterré dans la principale Eglise. Il avoit promis à ses Disciples, en mourant, qu'il sortiroit du tombeau trois jours après ; & l'on pourra remarquer qu'il ne fut pas tout à fait un faux devin : car le Sénat de Basle, informé que celui à qui on avoit donné la sépulture chrétienne, sous un nom supposé, étoit l'hérésiarque Jorisz, fit exhumer son corps trois jours après, & livrer son cadavre aux flammes. M. Descamps ne dit rien de ses ouvrages de Peinture sur verre, mais seulement de quelques dessins assez corrects qui se conservent chez les curieux. Il tenoit beaucoup de la maniere de Lucas de Leyde.

Lucas de Leyden, Peintre sur verre Hollandois.

Lucas de Leyden, né dans cette Ville en 1494, ne s'est pas tellement adonné à la Peinture sur verre, qu'on puisse le considérer uniquement sous cet aspect. Son pere, habile Peintre, plus connu sous le nom d'*Hugues Jacobs*, lui donna de très-bonne heure les premieres leçons de dessin, qui furent perfectionnées par Cornille Enghelbrechtsen. Sa mere craignant pour sa santé, qu'une trop grande application dans un âge encore tendre pouvoit altérer, s'efforçoit tant qu'elle pouvoit à l'en détourner. La Gravure lui plaisoit ; il s'y appliqua. Il ne fréquentoit que ceux en qui il sentoit un même ardeur pour le travail. Dès l'âge de neuf ans, il se mit en état de graver. A douze il mit au jour sa fameuse planche de Saint Hubert. A quinze il peignit toute la vie de ce Saint. Travaillant jour & nuit, tous les genres de peinture lui devinrent familiers. On doute encore dans quel genre il excella. Sur le verre, en détrempe, à l'huile ; dans le portrait, dans le paysage, il réussit également. Ses Gravures, parfaitement traitées à l'eau forte, lui acquirent une grande réputation & se vendirent fort cher, même de son vivant. Cette réputation attira auprès de lui le célebre Albert Durer. La douceur & les agrémens de leur conversation firent naître entre eux cette aimable rivalité que produit une noble émulation. L'envie n'y prit jamais la moindre part. Ils traitoient les mêmes sujets, & s'admiroient l'un l'autre. Ils crurent ne pouvoir se donner une plus grande preuve de leur parfaite union, qu'en se peignant tous deux sur un même tableau. S'il amassa de gros biens, il sçut s'en faire honneur. Il recherca la connoissance des plus grands Maîtres. A trente-trois ans il fit équiper un navire à ses dépens pour rendre visite à Jean de Mabuse, excellent Peintre à Midelbourg, & aux plus célebres Artistes de Gand, de Malines & d'Anvers, auxquels il donna de belles fêtes. Ce grand homme, si digne de vivre, ne jouit pas d'une vie bien longue. Après en avoir passé au lit les six dernieres années, il mourut en 1533, âgé de 39 ans, & put à peine finir une Pallas qu'il avoit gravée dans ce tombeau anticipé. M. Descamps nous apprend que le nombre de ses ouvrages en tout genre de Peinture fut extraordinaire ; mais il ne nous fait connoître l'emplacement d'aucun de ceux qu'il exécuta sur le verre.

Aert Claessoon dit Aerigen, Peintre Hollandois, & Lievin de Witte, Peintre Flamand, Dessinateurs pour les Peintres sur verre.

Dans le même temps vivoient deux Artistes, qui, par l'utilité dont ils furent pour les Peintres sur verre, méritent d'occuper une place parmi eux.

Le premier nommé *Aert* (Arnaud)*Claessoon*, mais communément appellé *Aerigen*, étoit un grand Dessinateur. Né à Leyden en 1498, il entra en 1516 chez Cornille Enghelbrecht-

sen & devint habile Peintre. Il prenoit ses sujets dans l'ancien & le nouveau Testament, & ne recommandoit rien tant que ce choix à ses éleves. Ses compositions étoient fort belles & d'une facilité étonnante. Ce choix décidé pour des sujets pieux le fit rechercher par les Peintres sur verre. Il fit beaucoup de desseins ou de cartons pour eux. Il ne recevoit jamais plus de sept sols pour un dessein d'une feuille de papier : aussi n'a-t-on jamais guere vu de Dessinateur qui ait mis au jour une si grande quantité d'ouvrages. La modicité du gain qu'il en retiroit, ne lui permit pas une grande correction de dessein. Il se noya par une chûte qu'il fit sur les bords d'un Canal en 1564.

L'autre, originaire de Gand, se nommoit *Lievin de Witte*. Il étoit excellent Peintre d'histoire, d'architecture & de perspective. Ses ouvrages sont rares. On voit dans cette Ville en l'Eglise de Saint Jean beaucoup de vitres peintes d'après ses cartons. On ne sait point l'année de sa mort.

Charles d'Ypres, Peintre sur verre Flamand.

Au commencement de ce siecle *Charles d'Ypres* naquit dans cette Ville, dont il porta constamment le nom jusqu'au jour de son décès. Il travailla beaucoup en Peinture sur verre, tant dans sa patrie que dans ses environs ; mais au retour d'un voyage qu'il fit en Italie, il peignit à fresque & à l'huile. Il a fourni aux Peintres Vitriers une très-grande quantité de cartons, & est mort suicide vers 1564.

Jacques de Vriendt, Peintre sur verre Flamand.

Jacques de Vriendt, bon Peintre sur verre Flamand, eut plusieurs freres distingués dans les Arts, entr'autres François, plus connu sous le nom de *Franc Floris*, & surnommé de son temps *le Raphaël des Flamands*. M. Descamps dans son ouvrage pittoresque nous apprend qu'on voit de lui une Nativité de Jesus-Christ peinte sur une vitre de l'une des croisées de la Cathédrale d'Anvers ; & il a représenté le Jugement dernier sur le vitrage au-dessus du grand portail de l'Eglise Collégiale de Sainte Gudule à Bruxelles.

Rogiers, Peintre sur verre Hollandois.

Dans la Chapelle du St. Sacrement de cette Collégiale, on voit des vitres d'un autre Peintre sur verre de ce temps nommé *Rogiers*. Il falloit qu'il excellât dans son Art ; car elles sont autant de présents faits par des Souverains. La premiere en entrant a été donnée par Jean III, Roi de Portugal ; la seconde par Marie, Reine de Hongrie ; la troisieme par François I, Roi de France ; la quatrieme par Ferdinand, frere de l'Empereur Charles-Quint ; & la cinquieme par cet Empereur.

Robert Pinaigrier, Peintre sur verre François.

Dans le même temps vivoit un François Peintre sur verre, nommé *Robert Pinai-*

grier, dont les ouvrages connus seront toujours des modeles pour nos neveux. Mes recherches ne m'apprennent rien du jour & du lieu de sa naissance, non plus que de sa mort. Ce qui est certain, c'est qu'il travailloit en concurrence avec Jean Cousin, Peintre sur verre François, dont nous parlerons bientôt. On voit à Chartres dans l'Eglise Paroissiale de S. Hilaire, des vitres peintes par Pinaigrier en 1527 & 1530, d'un bon goût de dessein & d'un bel apprêt de couleurs. Entre ces vitraux on en remarque un plus particuliérement, qui depuis a été copié en différentes Eglises de Paris. Il est la vive expression d'une allégorie qui rapporte à l'effusion du Sang de Jesus-Christ, l'émanation des graces que les Sacrements conferent ; ouvrage néanmoins dans lequel il est difficile de discerner si les vues du Peintre sont plus religieuses que politiques, plus pieuses que ridicules. D'ailleurs cette allégorie, dont le premier sens est admirable, se trouve plus ou moins chargée d'épisodes dans les différentes copies qui en ont été faites en divers lieux (*a*). La description que Sauval donne de cette vitre allégorique est très-conforme à une de ces copies, merveilleusement peinte sur verre, qui étoit autrefois sous le charnier de l'Eglise Paroissiale de Saint Etienne-du-Mont à Paris, &, que, de l'ordre des Marguilliers de cette Eglise, j'ai transporté au côté droit de la Chapelle de la Sainte Vierge, qui sert de Chapelle de la Communion. Voici comme notre Auteur s'en explique : « On voit dans
» cette vitre des Papes, des Empereurs, des
» Rois, des Evêques, des Archevêques, des
» Cardinaux, tous en habits de cérémonie,
» occupés à remplir & rouler des tonneaux,
» les descendre dans la cave, les uns montés sur un poulain (*b*), les autres tenant
» le traîneau à droite & à gauche ; en un
» mot on leur voit faire tout ce que font les
» Tonneliers. Tous ces personnages au reste
» ne sont que des portraits de caprice. Ce
» sont ceux de Paul III (*c*), de Charles-
» Quint, Empereur, de François I, Roi de
» France, de Henri VIII, Roi d'Angleterre,
» du Cardinal de Chatillon & autres, presqu'aussi ressemblants que si on les avoit
» peints d'après eux, le tout sur ces paroles
» de l'Ecriture, *Torcular calcavi solus*; *quare
» est rubrum vestimentum meum*. Les muids
» qu'ils remuent sont pleins du Sang de J. C.

Vitres de S. Hilaire de Chartres.

Vitre allégorique très-curieuse par sa singularité.

(*a*) *Voyez* Les Antiquités de Paris par Sauval, p. 33 de l'addit. au tom. 1. sous le Titre de *Vitres ridicules*.
(*b*) C'est le nom que l'on donne à deux pieces de bois arrondies, assemblées par des traverses, autour desquelles les Tonneliers filent leurs cables pour descendre de grosses pieces dans les caves.
(*c*) Sauval ou son éditeur, a fait ici un lourd anachronisme. Cette vitre, selon lui, a été peinte en 1530, & Paul III n'a succédé dans le Saint Siege à Clément VII. qu'en 1534.

» étendu sous un pressoir, qui ruisselle de
» ses plaies de tous côtés. Ici les Patriarches
» labourent la vigne, là les Prophetes font
» la vendange. Les Apôtres portent le raisin
» dans la cuve : Saint Pierre la foule. Les
» Evangélistes dans un lointain, figurés par
» un Aigle, un Taureau & un Lion, la traî-
» nent dans des tonneaux sur un chariot que
» conduit un Ange. Les Docteurs de l'Eglise
» la reçoivent au sortir du corps de Notre-
» Seigneur, & l'entonnent. Dans l'éloigne-
» ment & vers le haut du vitreau, sous une
» espece de charnier ou galerie, on distin-
» gue des Prêtres en surplis & en étole qui
» administrent aux Fideles les Sacrements de
» Pénitence & d'Eucharistie ».

Vitres de Saint Gervais à Paris.

Le même Peintre fit aussi à Paris de très-belles vitres pour l'Eglise Paroissiale de Saint Gervais : telles sont dans le chœur de cette Eglise, l'histoire du Paralytique de la Piscine, celle du Lazare ; &, dans la nef, la forme de vitres peintes de la Chapelle de Saint Michel, sur laquelle sont représentées les courses des jeunes Pélerins, qui, près d'atteindre la cime du rocher escarpé sur lequel est située l'Abbaye de Saint Michel *in tumbâ*, s'exercent à des danses & à des amusements champêtres. Ce vitreau a toujours été fort estimé pour la correction du dessin, le vrai qui regne dans la composition & la beauté du coloris. Il est formé en partie de verre de couleurs en table, découpé suivant les contours du dessin, & en partie *couché d'émaux*. Ce Peintre s'appliqua néanmoins singulierement à perfectionner & à rendre les émaux plus fréquents dans ses ouvrages que n'avoient fait ses prédécesseurs. Il fut même regardé en France comme leur *inventeur*. Pinaigrier pourroit bien aussi être l'Auteur des vitres peintes de la Chapelle de la Sainte Vierge dans la même Eglise, quoique l'emploi des émaux y soit plus rare.

Vitres de S. Victor à Paris.

Sauval, aux recherches duquel nous sommes redevables de la conservation des noms des plus habiles Peintres sur verre François de ce siecle, qui ont laissé dans Paris des preuves de leur savoir faire, attribue encore à Pinaigrier les vitres de la Chapelle de Saint Clair, en l'Eglise de l'Abbaye Royale de Saint Victor de cette Ville, sur lesquelles les débauches de l'Enfant prodigue & une partie de la vie de Saint Léger sont représentées. Il dit que ces vitres ont été estimées comme les plus belles de Paris qui ayent été peintes d'après les desseins de cet habile Maître, sur-tout à cause de la beauté & du fini des têtes. On peut néanmoins lui faire sur le dessin des vitres de cette Chapelle, le reproche que l'on fit à Albert Durer du défaut de la pratique du costume, si l'on fait attention que l'habillement des figures se rapproche plus du goût moderne que de la maniere de s'habiller des Juifs à qui le Sauveur adressoit sa parabole. On remarque d'ailleurs dans ses ouvrages un reste du goût gothique dont Jean Cousin, le modele de nos bons Peintres François, ne fut pas exempt.

On pourroit attribuer à Angrand ou Enguerrand le Prince les vitres des Chapelles de Sainte Marguerite, de Saint Nicolas, de Saint Pierre, de l'Arbre de Jessé, de l'Adoration des Mages au-dessus de la porte qui conduit au cloître, & celles de la Chapelle de Saint Denys, comme ayant beaucoup de ressemblance avec celles de Beauvais, dûes à cet excellent Peintre sur verre de cette Ville, dont nous avons parlé à la fin du siecle précédent. Au reste Sauval ne nomme pas leur Auteur.

Quant aux Chapelles du côté gauche du chœur en allant à celle de Saint Jean, ou, comme on dit, du côté de Montholon, on peut assurer sans crainte de se tromper, qu'elles ne sont pas des mêmes Maîtres que les autres. Les touches en sont beaucoup plus larges & la maniere d'un goût plus noble & plus frappant, sans le céder aux précédentes par la vivacité pétillante de leur coloris. On pourroit en attribuer le dessin à Lucas Penni, dont le séjour à Paris peut être du temps de Montholon, & l'exécution à Robert Pinaigrier. Il paroît que Jean de Montholon, Chanoine Régulier de cette Abbaye, n'a pas peu contribué par ses libéralités à la dépense des vitres peintes de ces dernieres Chapelles. Ce célebre Docteur en Droit, de qui nous avons un ouvrage de Jurisprudence, intitulé, *Breviarium Juris*, imprimé en 1520 par Henri Etienne, est représenté sur les vitres d'une de ces Chapelles qui sert à présent de sacristie à celle de Saint Jean, avec ses armoiries sur son prie-dieu. Enfin Félibien dit que Pinaigrier fixa son séjour à Tours, où ses eleves se rendirent très-célebres dans la Peinture sur verre, & soutinrent, comme nous le verrons en parlant des belles vitres du charnier de l'Eglise Royale & Paroissiale de Saint Paul à Paris, la haute réputation de leur pere.

La Ville de Metz possédoit vers le même temps, *Valentin Bouch* : je ne connois ce Peintre sur verre que par une copie de son Testament qu'un Maître Vitrier de cette Ville vient de me faire passer. Ce Testament ou *Devise*, comme il est intitulé, est daté du 25 Mars 1541 ; il nous apprend que Maître Valentin Bouch, *Peintre & Varrier*, a fait les vitres peintes de la grande Eglise de Metz, à laquelle il legue *tous ses grands Patrons, desquels il a fait les varrieres de ladite Eglise, pour s'en servir & aider à l'avenir à la réparation d'icelles varrieres, toutes & quand-des fois nécessité sera*. Il paroît que Bouch peignoit aussi à l'huile ; car il legue à la même Eglise un sien *Tableau de Notre-Dame fait en huile, avec deux écus d'or au soleil pour faire*

Valentin Bouch, François, Peintre sur verre.

Vitres de la Cathédrale de Metz.

dorer les lettres qui sont à l'entour d'icelui tableau, le tout pour prier Dieu pour son ame. On peut juger par les différentes dispositions de son testament, qu'il étoit fort riche, & qu'il avoit voyagé en Italie. Après beaucoup de legs pieux en faveur des Religieux des quatre Ordres dits Mandians, de plusieurs Monasteres de Religieuses de Metz, & des pauvres honteux & *quétans leur pain* de ladite Ville, il legue au nommé Harman Foliq, qu'il appelle *son vieux serviteur*, outre un béchin d'argent pesant quatre onces, douze pieces de portraictures d'Italie ou d'Albert à son choix; autant à Mangin le Peintre, son Chirurgien, telles qu'il semblera duisant à lui; en outre, toutes ses couleurs pour peindre & une dague ferrée d'argent; à George le *Varrier*, un béchin d'argent pesant environ quatre onces, & douze Apôtres sur papier rehaussés de blanc & de noir, avec un moule pour jetter du plomb....; à Collin, son mortier de gray, &c. Ce Testament contient de plus une singuliere disposition en faveur de ses Confreres; *s'en donne*, y est-il dit, *aux Maîtres & six du métier de Varrier de Mets*, dix sols de Mets pour une fois pour eux aller boire ensemble le jour de *son service & obit, & pour Dieu prier pour l'ame de lui.* Elle est aussi ridicule que celle de Martin Léemskerck, Peintre Hollandois, mais moins impie. Celui-ci avoit fait un legs considérable pour marier quelques jeunes filles, à la charge de *danser sur sa fosse* (a). Bouch donne encore à Antonin *le Varrier*, une robe à la discrétion de sa *main bourse* (b), avec 400 *liens de blanc voir* (verre blanc) *pour une fois, pour prier, &c.* Enfin il établit Idate, sa femme, sa légataire universelle, *sa garde, main-bourse & departeresse.* Ce Peintre sur verre ne survécut à son Testament que l'espace de cinq mois; car cette Devise ou Testament fut acceptée & détenue par Idate, le 22 Août 1541.

Legs singulier de Bouch à ses confreres.

Les opinions sont partagées sur la patrie de deux freres Peintres sur verre, qui brillerent le plus en Hollande vers ce temps-là. Entre les Historiens de la Ville de Gouda, à qui leur mérite étoit d'autant plus connu que cette Ville possede leurs plus belles vitres, les uns les font originaires d'Allemagne, les autres les croient François. Leur propre postérité les fait naître aux Pays-Bas. Ces deux habiles Peintres, nommés *Dirck* (Thierri) & *Wouter* (Gauthier) *Crabeth*, réussirent parfaitement dans l'Art de Peindre sur verre, en grand comme en petit, avec une promptitude extraordinaire, surtout de la part de Dirck.

Dirck & Wouter Pietersze Crabeth freres, Hollandois, Peintres sur verre, auteurs en partie des belles vitres peintes de Gouda.

Wouter visita la France & l'Italie; sa coutume étoit de laisser un carreau de vitres ou un panneau peint de sa main dans chaque Ville où il passoit : les connoisseurs disent que Wouter l'emportoit sur son frere dans le coloris comme dans le dessin, mais que Dirck donnoit plus de force à ses ouvrages; ce qui fit dire dans le temps que Dirck étoit supérieur dans les ouvrages où il falloit une Peinture mâle, & Wouter dans ceux qui demandoient des lumieres plus brillantes. La force de Dirck consistoit dans des coups de pinceau plus hardis; il formoit ses ombres par des hachures larges & bien entendues; il *épargnoit* (c) beaucoup le verre dans les contours des membres & des draperies : cela supposé, on a moins lieu d'être surpris de sa plus prompte exécution. Wouter, au contraire, s'étoit approprié une pratique constante du clair-obscur, par la dégradation du lavis de la couleur noire, habilement étendu sur le verre, qu'il épargnoit moins que son frere, mais dont il entendoit parfaitement les *rehauts.* Or, cette maniere de faire ne pouvoit manquer de donner plus de brillant dans les lumieres, mais lui demandoit plus de temps & de délicatesse.

Nous avons en notre possession un livret de 31 pages d'impression, intitulé : *Explication de ce qui est représenté dans le magnifique vitrage de la grande & belle Eglise de Saint Jean à Gouda,* pour la satisfaction tant des habitants de cette Ville, que des étrangers qui viennent y admirer cette merveille, imprimé à *Gouda, chez André Endenburg, Imprimeur de la Ville, avec privilége,* mais sans date de son année d'impression. Suivant ce livret, qui se vend à Gouda par l'autorité du Conseil de cette Ville, cette Eglise ayant été réduite en cendres par la foudre le 12 Janvier 1552, fut promptement relevée par les magnifiques libéralités de Philippe II Roi d'Espagne & dernier Comte de Hollande, de la Duchesse de Parme sa sœur, Gouvernante des Pays-Bas, d'autres Seigneurs de ces Provinces, tant Ecclésiastiques que séculiers, & des Cours Souveraines. Le peuple même y contribua par ses travaux gratuits comme par ses dons volontaires. Le monument le plus distingué de cette restauration brille encore sur son superbe vitrage : *Dirck & Wouter Pietersze Crabeth* s'y distinguerent par préférence.

Les vitraux de cette Eglise sont au nombre de 44, tous remplis de vitres peintes de la plus grande beauté, tant pour leur ordonnance & la correction du dessin, que

(a) *Voy.* Félib. Entret. sur la vie & les Ouvr. des Peintr. tom. 1. p. 582, & M. Descamps, tom. 1. p. 66. Ce Peintre mourut en 1574.
(b) Son exécutrice testamentaire.

(a) *Epargner* se dit en Peinture, d'un endroit où on ne couche point de lavis, ce que nous expliquerons par la suite relativement à la Peinture sur verre.

pour

pour leur admirable coloris. Il paroît que les troubles de Religion qui répandirent de si tumultueuses allarmes dans les Provinces de Hollande, occasionnerent quelque interruption dans la continuation de cette entreprise. La datte de ces vitres, qui, commencées en 1555, ne paroissent avoir été finies qu'en 1603; la différence qu'on y remarque entre les Sujets qui y furent traités, lorsque les Provinces étoient encore Catholiques, & ceux qui datent d'après les exploits du Prince d'Orange, qui les arracha à la domination Espagnole, en sont une preuve existante.

Notre Livret détaille exactement tous ces vitreaux, rapporte les inscriptions peintes au bas de chacun par les différents bons Peintres sur verre qui les ont faits (a), dont plusieurs sont inconnus à M. Descamps, & distingue les Copistes des Inventeurs qui en ont fait les cartons. Quelques inscriptions latines annoncent les principaux donateurs, & sont consacrées à leur mémoire.

Vitres de Wouter Crabeth, à Gouda.

Entre ces belles vitres peintes, il y en a quatre de la main de Wouter Crabeth, deux de ses Eleves, neuf de Dirck & quatorze de ses Eleves. Nous parlerons de celles des autres Peintres Vitriers à leurs articles.

Le premier vitreau de Wouter, représente Salomon dans toute sa pompe recevant la Reine de Saba. On voit au-dessous le portrait de Madame Gabrielle Boetzelaer, Abbesse de Rynsburg, qui en a fait présent à l'Eglise de Gouda: elle est assistée de l'Ange Gabriel, avec ses armoiries & celles des alliances de sa Maison; l'inscription mise au bas annonce qui en est l'Inventeur & le Peintre: on y lit *Wouter Crabeth fig. & pinx.* (Figuravit & pinxit.) *Goudæ*, 1561.

La naissance de J. C. est peinte dans le second; ce vitreau a été donné par les Chanoines de Saint Salvator d'Utrecht, qui y sont figurés dans le bas, présidés par J. C., avec leurs armoiries derriere eux; l'inscription porte *Wouter Crabeth*, &c. 1565.

Le troisieme représente l'histoire d'Héliodore: il a été donné par le Prince Eric, Duc de Brunswick, &c. qui est peint au bas, ayant derriere lui Saint Laurent avec ses attributs. Les armoiries de la maison du Duc sont au-dessus de l'inscription, qui porte *Wouter*, &c. 1566.

Le quatrieme donné en 1562, par Marguerite d'Autriche, Duchesse de Parme & Gouvernante des Pays-Bas, paroît n'avoir été peint qu'en 1576. On y voit le Sacrifice d'Elie & le Lavement des pieds. La Princesse y est représentée au-dessous, & derriere elle, sa Patrone avec un Dragon sous ses pieds. On lit dans l'inscription *Wouter*, &c. 1576.

Deux de ses Eleves ont peint, sans doute d'après ses cartons, dans deux vitreaux de la même Eglise la Passion, la Résurrection & l'Ascension de Jesus-Christ. Ces vitreaux, qui avoient été destinés pour le cloître des Réguliers d'Emmaüs dans le pays de Steyn, furent donnés à l'Eglise de Gouda, l'un par Théodore Cornelisze, Trésorier du Roi d'Espagne pour le ressort de Ter-Goude, & par le Bourguemestre Jean Hey; l'autre par Nicolas Van-Nieuland, Evêque de Harlem. On lit dans leurs inscriptions: *Peints par les Disciples de Wouter Crabeth*, à *Gouda* 1580.

Vitres de Dirck Crabeth à Gouda.

Quant aux vitres peintes par Dirck Crabeth, la premiere qu'il a faite pour cette Eglise représente le Baptême de Notre-Seigneur: George d'Egmont, Evêque d'Utrecht & Abbé de Saint Amand en est le donateur. On y reconnoît le portrait de ce Prélat, ses armoiries & celles des alliances de la maison d'Egmont. L'inscript. porte: *Theod.* (Theodoricus, en François Thierry) *Crabeth, fig. & pinx. Goudæ* 1555.

Il a peint dans la seconde, d'une part Saint Jean qui baptise dans le Jourdain, de l'autre Jesus-Christ qui donne mission à ses Apôtres pour instruire & baptiser les nations. Dans cette vitre donnée par Cornille de Mycrop, Prévôt, Archidiacre & Chanoine du Chapitre de Saint Salvator à Utrecht, on remarque le portrait de ce dignitaire assisté de la Sainte Vierge & de Saint Benoît, avec les attributs relatifs à l'histoire du Patriarche des Moines de l'Occident. On lit dans l'inscript. *Theod. Crabeth*, &c. 1556.

On voit dans la troisieme la Prédication de Jesus-Christ & les disciples de Jean députés vers le Sauveur, qui fait plusieurs miracles devant eux. En haut, dans l'éloignement, est la prison du Précurseur du Messie: en bas sont les portraits de Gerard Hey Gerritsze, de sa femme & de sa fille, tous trois donateurs de cette vitre. L'inscript. porte: *Theod.* &c. 1556.

Dans la quatrieme, on apperçoit vers le haut la dédicace du temple de Salomon à Jérusalem, & les offrandes qui s'y firent: au bas la derniere Cêne de Jesus-Christ avec ses Apôtres. Le Roi d'Espagne Philippe II, donateur de cette vitre, & la Reine son épouse, y sont représentés avec toutes les marques distinctives de la majesté royale. On y lit plusieurs devises en leur honneur. L'inscript. porte: *Theod.* &c. 1557.

La cinquieme, donnée par l'Evêque de Liege, Abbé de Bergue, représente vers le haut, David à la tête de son armée, qui envoie des députés à Nabal pour en obtenir des vivres; vers le bas, la premiere prédication de Saint Jean-Baptiste aux Soldats,

(a) Le seul dont notre Livret ignore le Peintre, représente la Décollation de Saint Jean-Baptiste; il a été donné par le sieur Henry Van-Zwol, Commandeur de l'Ordre de Saint Jean à Harlem, l'an 1570. Au-dessous de l'histoire est son portrait, & derriere lui la figure de ce Saint.

PEINT. SUR VERRE. I. Part. M

Toutes les armoiries des différentes alliances de la maison de ce Prince Evêque y sont peintes. On lit dans l'inscript. *Theod.* &c. *1557*.

Dans la sixieme, donnée par le Prince Philippe, Comte de Zour, &c. sont représentées trois histoires, savoir, celle du baptême de l'Eunuque de la Reine de Candace par le Diacre Philippe, celle de la guérison du Boiteux à la porte du temple, & celle du Paralytique de trente-huit ans auprès de la Piscine de Bethsaïde. L'inscript. porte : *Theod.* &c. *1559.*

La septieme représente le siege de Béthulie & la mort d'Holopherne. Au-dessous de cette histoire sont les portraits & les Patrons du Prince Jean de Bade, Duc d'Arschot &c. Chevalier de la Toison d'Or, & de Catherine, Comtesse de la Marck, son épouse, avec les armoiries de ces deux Maisons & de leurs alliances. L'inscript. porte : *Theod.* &c. *1571.*

Dans la huitieme, donnée par Guillaume de Nassau, Prince d'Orange, on admire la belle ordonnance & l'excellente peinture de l'histoire de Jesus-Christ chassant les Marchands du temple. On lit dans l'inscr. *Theod.* &c. *1576.* On y a ajouté en 1657 les armoiries des vingt-huit Conseillers de Gouda.

Enfin une neuvieme vitre de Dirck, placée au-dessus des orgues de l'Eglise, représente Jonas sortant du sein de la Baleine, avec cette devise, *Ecce plus quàm Jonas hic.* Elle a été donnée par le corps des Poissonniers de Gouda. L'inscr. porte : *Theod. Crabeth fig. & pinx. Goudæ*, sans Chronogramme.

Un des Eleves de cet habile Peintre a peint pour la même Eglise, sans doute d'après ses cartons, les treize vitreaux du haut du chœur, représentant dans l'un Jesus-Christ, & dans chacun des douze autres la figure de chaque Apôtre. Ils datent de *1556*, *1557*, &c.

On ne sait si c'est le même Eleve qui a peint une vitre près la Tour du Midi, donnée sans date d'année par le corps des Bouchers de Gouda. Elle représente le reproche de l'Anesse de Balaam au Prophète qui la maltraitoit.

Tels sont les magnifiques vitreaux dont Dirck & Wouter Crabeth furent les inventeurs & les Peintres. Quoique ces deux freres fussent amis, ils se cachoient leur secret, ou pour mieux dire leur maniere de *faire*. Le frere qui recevoit la visite de son frere, couvroit son ouvrage en sa présence. Il arriva même qu'un des deux ayant demandé à l'autre comment il s'y prenoit pour réussir dans ce qui lui paroissoit si difficile à trouver, il ne put avoir d'autre réponse que celle-ci : *Mon frere, j'ai trouvé par le travail ; cherchez, & vous trouverez de même.* Ils se contenterent dès-lors de se voir peu, & de s'écrire lorsqu'ils avoient quelque affaire à se communiquer. Ils firent tant de recherches & tant de frais dans leur Art, qu'ils se virent obligés de travailler comme de simples Vitriers, pour éviter l'indigence.

Des deux freres, il n'y eut que Wouter qui se maria. Il épousa une fille de la famille de Proyen, dont il eut un fils, nommé Pierre, qui depuis a été Bourguemestre ; & une fille qui fut mariée à Reynier Parsyn, Graveur, qui a donné au Public les portraits de Dirck & de Wouter. Son petit-fils, nommé comme lui Wouter Crabeth, le meilleur des Eleves de Cornille Ketel, s'est distingué dans l'histoire & le portrait, après avoir parcouru toutes les Villes de France & avoir séjourné long-temps en Italie, entr'autres à Rome.

Dirck (Thierry) *Van-Zyl*, Peintre sur verre d'Utrecht, fut assez célebre pour être employé dans l'entreprise des vitres de Saint Jean de Gouda. Les cinq qu'il a faites pour cette Eglise, dans le même temps que celles des freres Crabeth, doivent donner une grande idée de ses talents & de la confiance qu'on y mettoit. Il paroît cependant qu'il étoit plus copiste que compositeur ; car il a peint ses cinq vitreaux d'après les desseins ou cartons de *Lambert Van-Noord Van-Amersfoort*. On a lieu d'être surpris que M. Descamps n'ait parlé ni de l'un ni de l'autre.

<small>Dirck Van-Zyl, Peintre sur verre Hollandois.</small>

Suivant notre Livret, la premiere vitre que Van-Zyl a peinte pour l'Eglise de Gouda représente Saint Jean qui reproche à Hérode son inceste. On voit au-dessous le portrait & les armoiries de Wouter Van-Bylaert, Bailli de la Commanderie de Ste. Catherine d'Utrecht, qui en est le donateur. Sainte Elisabeth est devant lui, qui tient son fils entre ses bras. On apperçoit par derriere Saint Jean tenant un agneau, & à côté Hérodias avec une épée nue. On lit dans l'inscription : *Lamb. Van-Noord Van-Amersfoort inv. & fig. Theod. Van-Zyl pinx. Utrecht 1556.*

<small>Vitres de Van-Zyl à Gouda.</small>

Dans la seconde, on voit l'Ange Gabriel qui annonce à la Sainte Vierge l'incarnation du Verbe : elle a été donnée à l'Eglise de Gouda en *1559*, par Spiering de Wel, Abbé de Berne. La même inscription ne s'y trouve pas, quoiqu'elle soit dûe au crayon & au pinceau de ces deux habiles Maîtres, parce qu'ayant été maltraitée par un ouragan, mais rétablie en 1655, on y a substitué ce distique :

1559. *Me dedit antistes Bernardi Wellius olim ;*
1655. *Ædiles Senoi jam periisse vetant.*

La troisieme représente l'Apparition de l'Ange à Zacharie faisant ses fonctions sacerdotales dans le Temple, & la Prédiction de la naissance de Saint Jean. On reconnoît

SUR VERRE. I. Partie. 47

au-dessous le portrait de Dirck Cornelisze Van-Oudewater, donateur, celui de sa femme & ceux de leurs quinze enfants. Deux fils Religieux & deux filles Religieuses sont figurés sous leurs habits de religion. L'inscription est la même que dans la premiere vitre, avec le chronogramme *1561*.

La Nativité de Saint Jean-Baptiste est peinte sur la quatrieme, donnée par les héritiers de *Hermes Letmatius*, natif de Gouda, premier Professeur en Sorbonne, Chanoine & Doyen de l'Eglise de Sainte Marie à Utrecht. On voit les portraits de cinq d'entre-eux auprès de Saint Jean & de Sainte Elisabeth. L'inscription est la même, avec le chronog. *1561*.

Enfin la cinquieme représente Jesus-Christ assis au milieu des Docteurs. Des lettres hébraïques marquent la loi de Moyse. L'Abbé de Mariawaert en est le donateur. Il est représenté au-dessous de l'histoire assisté de la Sainte Vierge & de l'Apôtre Saint Pierre, avec quatre écussons. On lit toujours au bas la même inscription. Mais il n'y a point de date.

Attention que MM. les Régens de l'Eglise de Gouda apportent à la conservation des cartons de leurs vitres peintes.

Il seroit à souhaiter que tous ceux qui ont été propriétaires ou dépositaires de beaux morceaux de Peinture sur verre qu'on admire encore dans notre France & dans les Pays-Bas, ou qui ont été détruits en entier à cause de leur délabrement, eussent tenu la même conduite que MM. les Régens de l'Eglise de Gouda, qui ont soigneusement conservé les cartons de leurs vitres peintes. Christophe Pierson, aussi bon Poëte que Peintre célebre (*a*), en a bien senti l'utilité, lorsqu'en 1675 il se chargea, suivant son livret, de dessiner & d'arrêter en grand celui de la troisieme vitre de Dirck Crabeth qui manquoit seul. Il peignit encore en petit sur le parchemin les desseins de toutes les vitres, & on les conserve aussi précieusement dans la chambre des Régens, où les curieux qui passent par Gouda ne manquent pas de les aller voir. De quel avantage ne furent pas les anciens cartons en 1655 lors du rétablissement de la seconde vitre de Van-Zyl ? C'est pour faciliter une semblable réparation que nous avons vu Valentin Bouch léguer à l'Eglise Cathédrale de Metz les cartons d'après lesquels il en avoit peint les vitres.

Germain Michel & Guillaume Commonasse Peintres sur verre.

J'ai trouvé dans les manuscrits de M. l'Abbé Lebœuf, copie d'un acte Capitulaire du Chapitre de la Cathédrale d'Auxerre, du 8 Mai 1528, qui accorde à *Germain Michel*, Peintre Vitrier, deux charretées de bois, pour être employées aux échaffauds nécessaires pour poser en place les nouvelles vitres qu'il venoit de faire pour le portail neuf de cette Eglise.

Vitres de la Cathédrale d'Auxerre.

On voit encore par une copie de compte en date du mois d'Avril 1575 présenté à ce Chapitre, qu'un autre Peintre Vitrier, nommé *Guillaume Commonasse*, avoit reçu 30 liv. pour avoir rétabli à neuf la Verriere du côté de la Cité. Par la comparaison d'un autre article de ce compte, qui porte emploi d'une somme de 24 liv. payée au maître Maçon, pour réparations faites à la pierre de la rose au-dessus du grand portail, & pour autres faites aux dalles de pierre au-dessus de la tour, avec celle de trente livres, payée à Commonasse, il paroît que le prix des ouvrages de Peinture sur verre étoit supérieur à celui de la grosse Maçonnerie, qui, suivant la remarque de l'Abbé Lebœuf, ne coûtoit que deux sols le pied, dans un temps où l'argent étoit très-rare.

Prix des ouvrages de Peinture sur verre au 16e. siecle.

Je ne puis omettre la mémoire qu'il nous a conservée dans le même manuscrit, d'une délibération de son Chapitre, en date du 14 Juillet 1576. Elle porte défenses de tirer des coups d'arquebusade sur les Verrieres de la Cathédrale, sous prétexte de détruire les pigeons & autres oiseaux avides des sels qui se trouvent dans le mortier, qui forme le *jointoyement* des pierres des grands bâtimens d'ancienne construction : précaution dont l'oubli & la négligence n'ont pas peu contribué jusqu'à présent au dépérissement des vitres peintes des autres grandes Basiliques.

Délibération importante du Chapitre d'Auxerre pour prévenir le dépérissement de ses vitres peintes.

Dans un de ses manuscrits, le même Historien fait mention des belles vitres peintes en 1529, dans le réfectoire des Bernardins de l'Abbaye de Cerfroy, dans le Soissonnois, par *Dom Monori*, Prieur de cette Abbaye, ainsi que le porte l'inscription d'une de ces vitres, où il se qualifie *Prior humilis*. Exemple plus remarquable que la Peinture sur verre a paru proscrite dans l'Ordre de Citeaux, par les statuts d'un Chapitre Général dont nous avons parlé ailleurs.

Dom Monori, Prieur de l'Abbaye de Cerfroy, François, Peintre sur verre.

Le Mémoire manuscrit des belles vitres peintes de Beauvais, nous apprend que cette Ville possédoit vers l'an 1540, un habile Peintre Vitrier, nommé *Nicolas le Pot*, qui peignoit sur-tout élégamment en grisaille. L'Auteur du Mémoire dit, qu'il est de lui en ce genre, une tentation de Saint Antoine, qui s'est très-bien conservée ; on y reconnoît, ajoute-t-il, de l'imagination & du talent : un des diables figuré en oiseau monstrueux, avec un capuchon sur la tête, porte une bande ou rouleau sur lequel on voit les trois lettres initiales du nom du Peintre,

Nicolas le Pot & autres François, Peintres sur verre.

(*a*) M. Descamps, qui nous a donné la vie de cet habile Peintre, n'a pas parlé de ses talens pour la Poésie. Pierson est né à la Haye en 1631, & est mort à Gouda en 1714. Ses portraits, ses tableaux d'histoire, & sur-tout ses attributs de chasse sont estimés.

N. L. P. 1540. La plupart des Vitriers de Beauvais portent encore le nom de *le Pot*, & sont de la famille d'un le Prince, qui maria sa fille à un le Pot, Sculpteur de cette Ville ; mais aucun d'eux n'a conservé le talent de ses aïeux.

Notre Mémoire remarque encore que la Ville de Beauvais est de plus redevable à un autre Peintre Vitrier, non moins habile, & qu'il ne nomme pas, d'une vitre de la Chapelle de Saint Eustache en l'Eglise de Saint Etienne, dans laquelle Charles IX est peint au naturel, avec des accompagnements qui ont donné lieu à des critiques historiques. Cette Peinture a, dit-il, mérité de trouver place dans le Livre des Monuments de la Monarchie Françoise de Dom Montfaucon, Tome V.

Le même Mémoire nous apprend aussi qu'il y a peu de maisons dans Beauvais où l'on ne trouve des vitres peintes d'une bonne maniere, soit en portraits, paysages ou armoiries d'un très-bon goût & d'une grande vivacité de coloris; qu'on en voit quelques-unes dans les hôtels des Compagnies d'Arbalêtriers & autres de cette Ville; mais que tous ces morceaux déperissent tous les jours par le nouveau goût & l'usage des croisées à la moderne.

Simon Meheftre, de la Rue pere & fils, Martin Hubert, René & Remi le Lagoubaulde, Jean & Jean Beuselin, Laurent Lucas, Robert Heruffe, Philippe Bacot, Pierre Eudier, &c. François, Peintres sur verre.

Divers François Peintres sur verre, à peu-près des mêmes temps, sont nommés dans ces Lettres-Patentes & autres Actes & Sentences, dont nous avons annoncé au Chapitre X que nous donnerions copie à la fin de ce volume. Tels sont les freres *Beuselin*, qui obtinrent de Charles IX en 1563 la confirmation des Priviléges des Peintres Vitriers, que Henry II en 1555 venoit de confirmer en faveur de *René & Remi le Lagoubaulde* pere & fils ; à Anet, Election de Dreux, *Laurent Lucas* & *Robert Heruffe* ; à Boussi, *Philippe Bacot* ; à Fécamp, *Pierre Eudier* ; enfin de la seule Vicomté de Caen, *Simon Meheftre*, de la Rue pere & fils, *Martin Hubert*, *Gilles & Michel Dubosc freres*, mis en jouissance de ces Priviléges avant le regne de Henry II. Ces mêmes Actes & Sentences émanés de différents Sieges, la plupart de la Province de Normandie, ne nomment pas un grand nombres d'autres Peintres sur verre, dont ils se contentent de nous apprendre l'existence par des termes collectifs. Mais comme il n'y est fait aucune mention des ouvrages qui ont le plus accrédité les habiles Maîtres dont ils nous ont conservé les noms, renonçons au détail des vitres peintes ; une grande partie n'en subsiste plus, ou par l'injure des temps qui les a ruinées, ou par l'abandon de ceux qui les ont négligées, comme nous regrettons à Paris la plus grande partie des belles vitres peintes de l'Hôpital des Enfants rouges, & de celles du charnier de l'Eglise Paroissiale de Saint Jacques de la Boucherie, qui, selon Sauval, étoient de la main de Robert Pinaigrier.

Jean Van-Kuyck, Peintre sur verre Hollandois.

Un Hollandois Peintre sur verre, nommé *Jean Van-Kuyck*, se rendoit alors aussi fameux par ses erreurs sur la Religion, que par son habileté dans son Art. Arrêté à Dort & emprisonné, l'Ecoutet ou Chef de la Justice, en considération de ses talents, employa toutes sortes de moyens pour obtenir sa grace ; Van-Kuyck en reconnoissance le peignit sous la figure de Salomon quand il prononce son Jugement. Mais le reproche que les Ecclésiastiques firent à ce Magistrat, jusques dans leurs sermons, de vouloir le sauver pour s'enrichir de ses ouvrages, fut cause de sa condamnation : moins heureux que David Jorisz, il fut brûlé vif le 28 Mars 1572, laissant après lui une malheureuse veuve & une fille âgée de sept ans.

Marc Willems, Marc Guerards, & Lucas de Héere, Peintres Flamands dessinateurs pour les Peintres sur verre.

Un juste sentiment de reconnoissance nous a porté à mettre la liste de nos Peintres sur verre du nom de ceux qui par leur habileté dans le dessin, la facilité & l'excellence de leurs compositions, doivent être regardés comme les auteurs de la célébrité d'une grande partie des meilleurs Peintres Vitriers du seizieme siecle : ceux-ci, avec moins de talent dans l'invention & plus grande sécurité, s'estimerent assez heureux de bien rendre sur le verre la production du crayon, la plume & du pinceau de ces grands Maîtres, au rang desquels nous mettons :

1°. *Marc Villems*, né à Malines vers l'an 1527 : ce Peintre Flamand surpassoit ses contemporains pour le genre & la facilité de composer. Son inclination bienfaisante qui le portoit naturellement à obliger, le rendit le compositeur, non-seulement de beaucoup de Peintres sur verre, mais encore de nombre de Peintres & de Tapissiers. Ses Ouvrages lui ont mérité l'estime des connoisseurs : aimé pendant sa vie, il mourut en 1561 généralement regretté.

2°. *Marc Guerards* : ce Peintre un des meilleurs de Bruges, étoit, dit M. Descamps, universel ; il peignoit l'Histoire, l'Architecture, le Paysage. Il étoit bon Dessinateur, & gravoit à l'eau forte. La Ville de Bruges & celles des environs ont de lui de bons tableaux. Il dessina beaucoup pour les Peintres sur verre ; & il arrêtoit en couleur les cartons qu'il leur fournissoit : c'est sans doute ce qu'on a voulu exprimer en le qualifiant aussi d'*Enlumineur*. Il passa de la Flandre en Angleterre, où il mourut on ne sait en quelle année.

3°. *Lucas de Héere*, né de parents qui lui avoient inspiré le goût, le talent & l'exemple, ne pouvoit manquer de devenir

un grand Peintre. Il se distingua sur-tout par sa propreté dans le maniement de la plume & par l'intelligence qu'il donnoit à ses desseins. Il y ajouta tant de force & de facilité, que Franc-Floris, ami de son pere, le lui demanda pour Eleve. Il ne tarda pas longtemps à égaler & même à surpasser son Maître, qui le fit composer & dessiner longtemps pour les Peintres sur verre. Franc-Floris adoptoit comme siens les desseins de son Eleve, & les faisoit passer sous son nom. De Héere le quitta pour passer en France, où la Reine mere l'employa à faire des desseins pour les Tapissiers. Après un long séjour à Fontainebleau, où il étudia les antiques de cette Maison Royale, il revint dans sa patrie & y fixa son établissement : il y fut recherché des plus grands Seigneurs. La Peinture n'étoit pas son seul talent ; il fut un des plus beaux génies de son temps. Savant dans la Chronologie, il fut aussi bon Poëte ; il mit en vers le Jardin de la Poésie, le Temple de Cupidon & la Vie des Peintres Flamands. On a de lui quelques traductions de Marot. Il mourut honoré de charges distinguées en 1584, âgé de 50 ans.

Jean Cousin, François, Peintre sur verre.

Le temps de la naissance & de la mort de *Jean Cousin*, le premier modele des Peintres François, nous est absolument inconnu : on sait seulement qu'il naquit à Souci, près la Ville de Sens, & qu'il vivoit encore en 1589, dans un âge fort avancé.

Bon Géometre & grand Dessinateur, il fit de la Peinture sur verre sa premiere & sa plus fréquente occupation ; il y excella comme inventeur & comme copiste ; il abonda en belles pensées comme en nobles expressions ; les connoisseurs lui reprochent un reste de ce goût gothique qui l'avoit devancé.

Il seroit presqu'impossible de raconter la grande quantité d'ouvrages qu'il a faits pendant le cours d'une vie longue & laborieuse, principalement sur des vitres qu'il peignit lui-même, ou dont il fournit des cartons dans plusieurs Eglises de Paris & de la Province, pour les nombreux Eleves qu'il dût faire dans cet Art, qui pour lors étoit dans la plus grande vogue. Les plus belles de ses

Vitres de S. Gervais à Paris, de la Sainte Chapelle de Vincennes, &c.

vitres sont dans l'Eglise Paroissiale de Saint Gervais à Paris, qu'il paroit avoir entrepris en concurrence avec Robert Pinaigrier, dont nous avons parlé. On lui attribue entr'autres celles du chœur de cette Eglise ; il y a peint lui-même le martyre de Saint Laurent, l'histoire de la Samaritaine ; & dans une Chapelle autour du chœur à droite, la réception de la Reine de Saba par Salomon, ouvrage digne de l'admiration des connoisseurs pour sa belle exécution & la brillante vivacité de son coloris. On distingue dans le frontispice de l'Architecture du Palais de

ce Roi, le Chronogramme 1551. On lui attribue aussi les belles grisailles du château d'Anet, dont nous parlerons dans le Chapitre suivant, & les vitres de la Sainte Chapelle de Vincennes, d'après les desseins de Lucas Penni & Claude Baldouin. On voit aussi beaucoup de ses ouvrages de Peinture sur verre, à Moret & à Sens, entr'autres, où il a peint le Jugement dernier dans l'Eglise de Saint Romain. Il peignit à l'huile ce même sujet qui l'a fait regarder comme le premier Peintre d'histoire en France. Cet excellent tableau qu'il avoit fait pour l'Eglise des Minimes du bois de Vincennes, ayant été arraché des mains d'un voleur par un Religieux qui survint fort à propos, se conserve depuis cet accident dans la Sacristie de cette Eglise. Il a été gravé par Pierre de Jodde, Graveur Flamand, & excellent Dessinateur : il peignit encore dans une vitre des Cordeliers de Sens, J. C. en croix, figuré par le Serpent d'airain, dont l'histoire y est admirablement représentée.

On voit sous le charnier orné de vitres peintes de l'Eglise paroissiale de Saint Etienne du Mont à Paris, dans le vitreau qui sert de porte au petit cimetiere, le pareil sujet représenté d'un goût exquis en dessin, & d'un merveilleux détail. Ce vitreau a été transporté sous ce charnier après avoir décoré pendant longtemps la Chapelle des onze mille Vierges dans la nef de cette Eglise ; il s'y trouve beaucoup de parties effacées par le peu de fusion que la Peinture noire a prise au fourneau de recuisson. La beauté de la composition de ce vitreau donne lieu de croire qu'il pourroit avoir été peint par Jean Cousin ou par quelqu'un de ses meilleurs Eleves d'après ses cartons.

On voit encore dans la Chapelle du Château de Fleurigny, à trois lieues de Sens, un de ses ouvrages, dans lequel il a représenté la Sibylle Tiburtine, qui montre à Auguste l'Enfant Jesus porté dans les bras de la Sainte Vierge, environné de lumiere, & cet Empereur qui l'adore ; le tout peint d'après les cartons du Rosso.

Jean Cousin ne posséda pas le seul talent de la Peinture, il y joignit celui de la Sculpture ; le tombeau de l'Amiral Chabot, qui est dans la Chapelle d'Orléans, en l'Eglise du Monastere des RR. PP. Célestins à Paris, est dû à l'art avec lequel il manioit le ciseau, comme à la profondeur & à l'élévation de son génie : enfin on reconnoît dans tous ses ouvrages la bonté de son goût & l'étendue de ses talents.

Il a écrit sur la Géométrie & sur la Perspective : son livre sur les proportions du corps humain, toujours estimé & toujours estimable, lui suscitera toujours de nouveaux Eleves.

La réputation de ce grand Maître s'accrut de jour en jour sous les regnes de Henri II,

de François II, de Charles IX & de Henri III, dont il fut fort confidéré.

On le foupçonna d'avoir été attaché à la prétendue réforme. La figure d'un Pape précipité dans l'Enfer, & expofé à toute la fureur des démons qui le tourmentent, a donné lieu à ce foupçon. Sa probité & la régularité de fes mœurs, lui gagnerent pendant une longue fuite d'années l'eftime de tous ceux qui le connurent.

Claude & Ifraël Henriet pere & fils, François, Peintres fur verre.

Vitres de la Cathédrale de Chaalons en Champagne.

Félibien & Florent le Comte, mettent au rang des bons Peintres fur verre François *Claude* & *Ifraël Henriet* fon fils: ce que nous favons du pere, c'eft qu'il peignit les vitres de la Cathédrale de Chaalons en Champagne, qui font de toute beauté pour la correction du deffin & pour le choix & la vivacité des couleurs. Florent le Comte femble donner à entendre qu'il travailla même à l'huile, & qu'il fit heureufement plufieurs copies de la Sainte Famille d'après André del Sarto: il dit de plus, qu'après avoir rempli avec fuccès plufieurs entreprifes qu'il fit à Nancy, où il s'étoit établi, il y mourut. Callot, Bellange & de Ruet reçurent de lui les premiers principes du deffin, avec fon fils Ifraël Henriet, qui fut l'ami inféparable de Callot, dont il partagea la célébrité de talents & la fortune, en s'attachant par préférence au tableau. Félibien ajoute à cela, que Claude travailla beaucoup de Peintures fur verre pour plufieurs Eglifes de Paris: il n'y a pas lieu de douter qu'on ne doive à fes talents une partie des vitres peintes dans la partie fupérieure de l'Eglife de Saint Etienne du Mont en cette Ville, parmi lefquelles il s'en trouve qui ont les caracteres qu'on admire dans les meilleurs ouvrages de ce Peintre Vitrier, qui y travailla fans doute en concurrence avec les meilleurs de fon temps. On y remarque entr'autres plufieurs qui pourroient avoir été faits d'après les deffins d'Angrand ou Enguerrand le Prince, de Beauvais, telles que la Nativité de la Sainte Vierge, l'hiftoire de Saint Etienne & celle de Saint Claude: la defcente du Saint Efprit fur les Apôtres, qui eft de la plus grande beauté, n'eft pas d'après le même Peintre, & peut bien être de Claude Henriet, ainfi que celle, derriere la chaire admirable de cette Eglife, repréfente Jefus Docteur de la loi, l'enfeignant dans le Temple, dont les touches larges & faciles & la beauté des têtes annoncent un grand Maître.

Vitres de l'Eglife de S. Etienne du Mont à Paris.

Monnier pere & fils, & Héron, François, Peintres fur verre.

On admiroit en France vers le même temps les talents des *Monnier* de Blois, pere & aïeul de Jean Monnier, dont nous aurons par la fuite occafion de parler; on n'y eftimoit pas moins ceux de *Héron*. Entre les monuments de l'habileté de ce Peintre fur verre François, Sauval en diftingue un qui fubfifte encore de nos jours, & qui mérite bien les regards des connoiffeurs. Ce vitreau fe voit à Paris, dans la Chapelle de M. le Curé de la Paroiffe de Saint André des Arts, attenant le paffage à la tour du clocher. Ce Peintre y a repréfenté la défobéiffance de nos premiers parents; l'Adam & l'Eve font d'un deffin des plus élégants. Des Paroiffiens plus fcrupuleux que le Peintre les ont beaucoup défigurés par des feuillages peints à l'huile qu'ils ont fait ferpenter autour des corps nuds de ces deux figures: la promeffe d'un Rédempteur, qui fuivit de près leur défobéiffance, y eft infinuée par cette infcription latine en forme de rouleau porté par des Anges, *Rorate cœli defuper*. On voit auffi à Saint Merry des vitres de Héron.

Vitres de S. André des Arts à Paris.

Les chroniques de Gouda, les defcriptions des Villes de Harlem & de Delft, & M. Defcamps nous apprennent que, dans le temps des freres Crabeth, parurent deux fort bons Peintres fur verre, favoir, *Willem* (Guillaume) *Thibout* & *Cornille Isbrantfche Kuffeus*. Il paroit que ces deux Artiftes, morts, le premier en 1599, le fecond en 1618, s'affocierent dans leurs entreprifes, ou travaillerent en concurrence.

Willem Thibout ou Tibaut & Cornille Ifbrantfche Kuffeus ou Kuffens, Hollandois, Peintres fur verre.

L'Eglife de Sainte Urfule de Delft a de Thibout une belle vitre faite en 1563. Philippe II, Roi d'Efpagne, & fa femme Elifabeth de Valois, fille aînée de Henri II, Roi de France, y font peints revêtus de leurs habits royaux, ayant à leur côté leur Ange Gardien & les armoiries de ces deux Maifons fouveraines. L'Adoration des trois Rois accompagnés d'une multitude de Peuple eft repréfentée au haut de cette vitre; le tout d'un auffi bon goût de deffin que bien peint.

Vitres de Ste. Urfule de Delft.

Notre livret des magnifiques vitrages de l'Eglife de Gouda, qui, comme on verra bientôt, écrit différemment le nom de famille de ces deux Peintres, dit qu'elle poffede une vitre de chacun d'eux. On voit dans celle de Thibout, donnée par les Bourguemeftres de Harlem, la prife de Damiette en Egypte, l'an 1219, par les Seigneurs qui fe croiferent fous l'empire de Frédéric I. On dut le fuccès de cette expédition à Guillaume fils de Florent de Harlem, qui, à la tête des troupes croifées de cette Ville, rompit la principale chaîne qui fermoit l'entrée du port de Damlette & y introduifit l'armée des croifés. Cette devife, *Vicit vim virtus*, annonce le courage du héros. On lit dans l'infcription au bas de cette vitre: *Wilhelmus Tibaut, fig. & pinx. Haerlemi 1597.*

Vitres de Gouda.

Celle de Cornille Kuffeus eft, fuivant le même livret, un préfent fait à l'Eglife de Gouda par les Bourguemeftres d'Amfterdam. Les armes de cette Ville font peintes

SUR VERRE. I. PARTIE.

au-dessous du sujet historique qui représente les suites différentes de la priere du Pharisien & du Publicain dans le Temple. L'inscription parle de celui qui en a fourni les cartons : on y lit, *Henry Keyser, Ingénieur d'Amsterdam, inv. Corn. Kussens fig. & pinx. Amst. 1597.*

<small>Vitres du salon des Butes de Leyde.</small> Les mêmes Peintres sur verre représenterent aussi en pied les portraits de tous les Comtes de Flandres. On les voit encore aujourd'hui, dit M. Descamps, sur les vitres du grand Salon des premieres Butes de la Ville de Leyde.

<small>Laurent Van-Cool, Hollandois, Peintre sur verre.</small> On admire aussi dans la Chapelle du Conseil privé de Delft un vitreau peint par *Laurent Van-Cool*, où les Conseillers sont peints grands comme nature & cuirassés depuis la tête jusqu'aux pieds. Je pense que c'est de ses dessins, dont Florent le Comte dit qu'ils furent gravés en France dans le seizieme siecle sous le nom de *Laurent le Vitrier*.

<small>Goltzius pere & fils, Allemands, Peintres sur verre.</small> *Henry Goltzius*, Peintre sur verre Allemand, naquit au mois de Février 1558 le Bourg de Mulbrack, près de Venloo, dans le Duché de Juliers. Issu d'une famille distinguée dans les Arts, il comptoit de ses aïeux & de ses oncles au rang des plus habiles Peintres & Sculpteurs, & l'illustre Hubert Goltzius entr'autres, à qui son voyage de Rome ouvrit une si illustre carriere. Henri fit voir par la suite qu'il n'étoit pas indigne de porter le nom de ces grands Hommes. Il avoit appris le dessin de son *pere* qui peignoit habilement sur le verre. Dès l'âge de sept à huit ans, il avoit déja fait tant de progrès que ses dessins lui avoient mérité l'estime des connoisseurs. Continuellement occupé par son pere à dessiner sur le verre, c'est-à-dire à *retirer* ou prendre sur le verre le trait du dessin que le Peintre s'est proposé d'y traiter, ce qui avançoit le travail du pere, il n'étoit guere possible au fils d'étudier. Il en témoigna du chagrin, & s'adonna de lui-même à la Gravure. Il y avança si rapidement que Coornhert, habile Graveur, qui l'avoit demandé pour éleve à son pere, l'employa non comme un de ses écoliers, mais comme un maître. Son burin, aussi facile que son génie étoit profond, produisit beaucoup de bons morceaux en gravure. Il séjourna quelque temps à Harlem, où Coornhert l'avoit engagé à le suivre, lui & sa famille; car il s'étoit marié dès l'âge de vingt & un an. Il avoit conçu une grande envie de voir l'Italie: son mariage paroissoit s'y opposer; il s'en chagrina si fort qu'il en tomba dangereusement malade. Il éprouva pendant trois années un crachement de sang, qui lui causa un épuisement considérable. Abandonné des Médecins, foible & languissant, il ne put renoncer à sa forte passion de voir les antiques de Rome. Résolu, puisqu'il falloit périr, d'en courir tous les risques, uniquement occupé de la consolation qu'il se procureroit s'il pouvoit entrevoir les beautés de Rome, il laisse chez lui sa femme, ses éleves & son Imprimerie, part pour Amsterdam, s'y embarque, accompagné d'un seul domestique, parcourt les Villes d'Allemagne sous différents déguisements, & entend ainsi, sans être connu, les jugements que l'on porte de ses gravures. Le changement d'air, la fatigue améliorent son tempérament: sa santé se rétablit: son désir de voir Rome augmente avec elle; il y arrive enfin, & y vit inconnu sous le nom de *Henri Bracht*. Il s'y occupe avec une activité sans égale à dessiner & à rechercher les plus belles antiques, au milieu même de la corruption des cadavres les plus infects que la famine & la mortalité avoient alors rendus très-fréquents. En un an & quelques mois que dura son voyage, il parcourt toutes les Villes d'Italie, en dessine les plus beaux morceaux, & rentre dans le sein de sa famille. A son retour, il s'occupa à graver plusieurs de ses dessins. On en conserve de lui en forme de camaïeux faits à la plume sur la toile. Ces dessins hachés comme la gravure font un grand effet. Habile dans la Peinture à l'huile, qu'il n'avoit commencé de pratiquer qu'à l'âge de 42 ans, il fit sur-tout des prodiges sur le verre. C'est en général ce que M. Descamps nous en apprend, sans dire rien des endroits où ces prodiges furent placés. L'air du pays lui étant vraisemblablement contraire, & ne cessant de s'occuper, il retomba dans ses anciennes infirmités, & mourut à Harlem en 1617, âgé de 59 ans. Il eut plusieurs bons éleves, tels que Jacques Mathan, de Gheyn & Pierre de Jode, d'Anvers.

Jacques de Gheyn, né à Anvers en 1565, peignoit sur verre & gravoit alternativement. <small>Jean & Jacques de Gheyn pere & fils, Flamands, Peintres sur verre.</small> Ce double talent, aussi heureusement rempli par de Gheyn que par Goltzius, prouve qu'il y a une espece de consanguinité entre la Gravure & la Peinture sur verre, que nous aurons occasion de faire remarquer plus particuliérement dans la suite de cet Ouvrage. *Jean de Gheyn*, son pere, étoit bon Peintre sur verre, en détrempe & à gouasse. Ce ne fut que vers la fin de sa vie, qu'il s'avisa de peindre ses cartons à l'huile sur des toiles. Il mourut en 1582 âgé de 50 ans. *Jacques* son fils n'en avoit alors que 17: mais il étoit déja si habile dans son Art qu'il fut chargé de finir ses ouvrages. Son pere qui avoit reconnu sa capacité dans la Gravure, lui conseilla en mourant de quitter le pinceau pour ne se livrer qu'au burin; mais il ne laissa pas de pratiquer l'un & l'autre.

Il éprouva par la suite combien est fatale à un jeune homme la perte d'un bon pere. Les liaisons qu'il contracta dès lors trop librement avec des jeunes gens de son âge, lui firent négliger ses travaux. Il reconnut

enfin son erreur; &, dans l'intention de suivre son talent avec plus d'application, il prit le parti du mariage. Persuadé que la Peinture conduisoit mieux à l'imitation de la nature que la Gravure, il abandonna celle-ci & regretta beaucoup le temps qu'il y avoit employé. Or le coloris à l'huile lui étoit inconnu. Il ne voulut point de maître pour l'instruire dans les différents tons de couleurs que le seul lavis ombré & éclairé, ou le trait haché avec la couleur noire appliquée sur le verre coloré, operent dans la Peinture sur verre. Son génie lui indiqua un moyen qui lui réussit. Il prépara une planche qu'il divisa en cent petits quarrés peints sous les différentes combinaisons des couleurs. Il donna des ombres & des lumieres à chacun de ces petits quarrés: il distingua les couleurs amies d'avec celles qui ne s'accordent pas. Chaque quarré étoit numéroté, & il eut soin de transcrire sur un petit livre ses observations. C'est de cette maniere qu'il apprit à peindre à l'huile. Un pot de fleurs fut son coup d'essai, & ce tableau fut l'admiration des premiers Peintres de son temps. Du pinceau dont il peignoit le cheval du Prince Maurice à la tête de son armée, il traçoit Vénus & l'Amour. On ne dit pas le temps de la mort de ce Peintre, qui a fait de bons Eleves en Gravure, entr'autres Cornille qui passa en France.

Bernard de Palissy, François, Peintre sur verre, grand Physicien.

Bernard de Palissy pouvoit alors en ce Royaume, ce que peut en fait de science un bon génie armé de patience & de persévérance. Natif d'Agen, Peintre sur verre de profession, cet homme célebre vivoit encore en 1584, où il avoit atteint l'âge de 60 ans. Il fut, dit l'historien de l'Académie des Sciences (a), un aussi grand Physicien que la nature seule puisse en former un. Il nous apprend lui-même, dans le second de ses ouvrages dont nous allons parler, qu'il ajoutoit à la pratique du dessin & de la Peinture sur verre celle du Génie, de la Géométrie & de l'Arpentage, & qu'il fut chargé par ordre des Magistrats de lever des plans qui servoient à régler les procédures. Il s'étoit établi à Xaintes, où il s'employoit par préférence à la Peinture sur verre & à la Vitrerie. Un génie vaste & laborieux, quoique sans culture, le rendoit capable de beaucoup d'observations sur la nature des différents exercices auxquels il s'adonnoit. Dès 1563 cet homme sans lettres avoit néanmoins fait imprimer in-4°. à la Rochelle son traité intitulé: *Recette véritable par laquelle tous les hommes de la France pourront apprendre à augmenter leurs trésors, avec le dessein d'un jardin délectable & utile & celui d'une forteresse imprenable*, que l'on regarde comme le plus curieux de ses ouvrages. Dix-sept ans après, il en fit imprimer un autre à Paris, sous le titre de *Discours admirable de la nature des eaux & fontaines, des métaux, des sels, des salines, des pierres, des terres, du feu & des émaux; avec un Traité de la marne (a) nécessaire à l'agriculture*. On y voit qu'ayant essayé de passer de son premier état (b), sans cependant l'abandonner entiérement, à celui de modeler la terre & de la revêtir de peinture en émail par la recuisson; après environ vingt années d'épreuves & d'essais plus ruineux les uns que les autres; après, comme il le dit lui-même, *un millier d'angoisses très-cuisantes*, il réussit enfin, & mérita le titre glorieux d'*Inventeur des rustiques figulines du Roi & de la Reine sa mere*. Son second ouvrage fut le fruit de différentes observations que ses essais divers sur les émaux lui avoient donné occasion de faire. Ce qu'il sera toujours difficile de concevoir, c'est que l'expérience suppléa chez lui la science à un tel point, que, sans savoir ni latin ni grec, il se mit en état de donner dans Paris même, sous les yeux des plus habiles Physiciens de son temps & des hommes les plus expérimentés, des leçons d'Histoire naturelle. Après un sommeil de plus de cinquante ans, dans le cours desquels son nom étoit tombé dans l'oubli & comme mort, les idées qu'il y donna se sont réveillées dans la mémoire de plusieurs Savants, & y ont fait une espece de fortune. Ses ouvrages ont été réimprimés à Paris en 1636 en un volume *in-8°*. sous ce titre: *Le moyen de devenir riche, ou la maniere véritable par laquelle tous les hommes de la France pourront apprendre à multiplier & à augmenter leurs trésors & possessions; avec un Discours de la nature des eaux & fontaines tant naturelles qu'artificielles*.

Jean de Connet, François, Peintre sur verre.

Nous sommes redevables à Palissy de la connoissance d'un autre Peintre sur verre François, mais par une anecdote que nous ferons valoir ailleurs. « J'en ai connu un, » dit-il, nommé *Jean de Connet*; parce qu'il » avoit l'haleine punaise, toute la Peinture » qu'il faisoit sur le verre ne pouvoit tenir » aucunement, combien qu'il fût savant en » cet Art. »

Jacques Lenards, Hollandois, Peintre sur verre.

Plus nous avons avancé dans la lecture des *Vies des Peintres Flàmands, &c.* plus nous avons trouvé lieu à une réflexion que nous ne devons pas omettre, & qui releve infini-

(a) Hist. de l'Ac. des Sciences, ann. 1710, p. 5. & suiv. Hist. Natur. de M. de Buffon, in-4°. tom. 1. p. 267.

(a) Dans l'édit. de Paris de 1580, que j'ai sous les yeux, ainsi que dans Moréri, édit. de 1759 au mot *Palissy*, on lit *Marine*; ce qui étant inintelligible, j'ai cru pouvoir rendre ce terme par celui de *Marne*.
(b) Nous aurons occasion de rapporter ailleurs le passage où Palissy dit pourquoi il s'étoit déterminé à quitter la Peinture sur verre & la Vitrerie.

ment.

C'étoit à l'Ecole des Peintres sur verre, chez les Hollandois surtout, que se formoit la jeunesse destinée à l'Art de peindre.

ment le mérite & l'habileté des Peintres sur verre du seizieme siecle, & du commencement du suivant. Il falloit qu'ils fussent bien versés dans les Principes du dessin ; car ils tenoient le plus ordinairement à l'école, par laquelle on fait passer d'abord la jeunesse que les Parents ou les Protecteurs destinent à l'Art de peindre. L'Artiste dont nous nous glorifions de n'être ici que l'écho dans ce que nous rapportons des Peintres sur verre Etrangers, &, qui, comme nous l'avons dit, est à la tête de l'Ecole de Dessin d'une des plus florissantes Villes du Royaume, remarque dans la vie de Guérard Hoët, dont nous parlerons dans la suite, que ce Peintre avoit toujours pensé qu'une Ecole de Dessin, en formant des Eleves dans un Pays, perfectionnoit le Maître lui-même. L'occasion fréquente de corriger les dessins de ses Ecoliers devient pour lui celle de dessiner souvent. Les plus habiles Maîtres, en quelqu'Art que ce soit, ont toujours été convaincus qu'ils ont encore tous les jours quelque chose à apprendre. Ce n'étoit qu'après s'être assurés de la force & de la correction du dessin de leurs Eleves, que ces premiers Maîtres les exhortoient à passer sous les Grands-Maîtres, qui les admettoient alors au rang des leurs.

C'est ainsi que *Jacques Lenards*, d'Amsterdam, qui excelloit dans l'Art de peindre sur verre, d'une maniere facile & qui lui étoit particuliere, avança en très-peu de temps Guérard Pieters, & le mit en état d'entrer chez Cornille Cornelissen, dont il fut le premier & le meilleur Eleve. Qu'il seroit à souhaiter que tous les Eleves, pour se rendre parfaits dans leur Art, eussent de la Peinture une aussi haute idée que Pieters ! Cet habile homme conçut de sa profession une estime si relevée, qu'on lui entendit souvent répéter qu'*il aimoit mieux être Peintre que Prince*. On ignore le temps de la mort de Lenards, & de Pieters qui fut un des plus grands maîtres dans le *Nud*.

Vytenwaël, pere & fils, & Adrien de Vrije, Hollandois, Peintres sur verre.

Les sujets des vitres de Saint-Jean de Gouda changerent avec les sentiments sur la Religion. On choisit pour dessiner ces nouvelles vitres *Joachim Vytenwaël*, & pour les exécuter sur verre *Adrien de Vrije*.

Vytenwaël, né à Utrecht, en 1566, étoit fils d'un Peintre sur verre de cette Ville, & petit-fils par sa mere de Joachim Van-Schuyck, assez bon Peintre. Il exerça la profession de Peintre-Vitrier jusqu'à l'âge de 18 ans. Mais entierement dégoûté de cet Art, par les inconvéniens qui l'accompagnent, il le quitta pour la Peinture à l'huile. Il s'y appliqua pendant deux ans sous les yeux de Joseph de Bier, Peintre médiocre. Il prit ensuite la route d'Italie, & la parcourut en entier. Le séjour qu'il fit à Padoue lui procura la connoissance de l'Evêque de Saint-Malo qui l'employa beaucoup à peindre pour lui. Il lui fut attaché pendant quatre années, dont il passa deux en France. Il retourna ensuite à Utrecht, où il a toujours demeuré. Si M. Descamps ne désigne aucune de ses entreprises de Peinture sur verre, nous verrons bientôt d'après notre Livret des vitres de Gouda, qui le nomme *Vytenwaël*; qu'il fut l'Inventeur de la composition de deux vitres pour cette Eglise. M. Descamps, d'ailleurs, loue sa correction dans le dessin, qui sans doute, fut le fruit de l'application qu'il y apporta dans ses premieres années, passées dans la pratique de la Peinture sur verre.

A l'égard d'Adrien de Vrije, nous ne le connoissons que par notre Livret, qui nous apprend qu'il a peint quatre vitres pour l'Eglise de Gouda.

Vitres de Gouda.

La premiere représente Guillaume II, Roi des Romains, dix-huitieme Comte de Hollande, avec les emblêmes de la Justice & de la Grandeur d'ame. Ses armoiries jointes à celles de Hollande, y sont accompagnées de celles des hauts Heimraden de Rynland, donateurs de cette vitre, en mémoire des privileges que ce Prince leur avoit accordés à Leyden, en 1255 ; on lit dans l'inscription : *Adrian. de Vrije, fig. & pinx. Goudæ 1591.*

Vitre allégorique relative à l'Histoire de la Religion en Hollande.

La seconde donnée par les États de Zud-Hollande, représente *la Liberté de conscience*, sous la figure d'une Reine en triomphe dans un char, suivie de la Foi ; la Tyrannie est écrasée sous ses roues ; le char est tiré par cinq femmes, savoir l'Amitié, l'Union, la Constance, la Justice & la Fidélité ; on distingue dans cette même vitre, les armoiries du Prince d'Orange, de la Hollande & de toutes les Villes de Zud-Hollande. Les vers suivants expliquent le sens de cette allégorie.

Ces peuples ont senti la cruauté d'Espagne :
Un tyran furieux ravagea leur campagne :
L'ambition, la mort, la discorde & les feux
Se rassemblent ici & s'unissent contre eux ;
Mais Dieu qui fut toujours à ces Peuples propice
Fait succéder l'Amour, l'Union, la Justice,
La Constance s'y trouve & la Fidélité,
Traînant un chariot avec la Liberté ;
On l'y voit triompher comme une grande Reine,
Et tenir à ses pieds la Tyrannie même,
Peuples de ce Pays que vous êtes heureux,
De qui les justes Loix répondent à vos vœux !

On lit dans l'inscription, *Joachim Vytenwaël tot Utrecht, invent. Adrian. de Vrije, fig. & pinx. Goudæ 1596.*

Cette inscription & ce chronogramme répétés dans la troisieme vitre de Vrije, nous font connoître qu'il l'a peinte la même année d'après les cartons de Vytenwael. Elle a été donnée par les Etats de Nord-Hollande, & est

54 L'ART DE LA PEINTURE

connue sous le nom du *Chevalier chrétien*; elle représente la remontrance du Prophète Nathan à David après son péché, & les armoiries des Etats.

De Vrije fut chargé l'année suivante par les Bourgmestres de Dordrecht, de peindre une quatrieme vitre dite la *Pucelle de Dordrecht*. Cette vitre contient en outre les armoiries de quatorze Villes ou Bourgs de la dépendance de Dordrecht, avec cette inscription : *Divæ amicitiæ, cum S. P. Q. Goudano religiosè hactenùs cultæ sanctèque deinceps colendæ, hoc vitrum sacrum esse voluit Senatus populusque Dordracenus*. L'inscription porte : *Adrian. de Vrije, fig. & pinx. Goudæ 1597*.

Notre Livret nous apprend encore qu'il a peint en 1593 & 1594, les armes de la Ville de Gouda dans les vitres de la nef.

Van Dyck pere, Hollandois, Peintre sur verre.

Quelques talents que les enfants apportent en naissant, leurs progrès dans les Sciences & dans les Arts, dépendent assez ordinairement de la bonté de leur premiere institution. Le célebre Antoine Van-Dyck, presqu'aussitôt émule qu'éleve de Rubens, reçut à Bois-le-Duc où il naquit vers l'an 1599, les premiers principes du dessin de *Van-Dyck* son pere, habile Peintre sur verre de cette Ville. Au défaut de connoissance de l'excellence & de l'emplacement des ouvrages de Peinture sur Verre de Van-Dyck pere, n'est-ce pas faire son éloge de dire qu'il fut le premier Instituteur d'un fils que les Pays-Bas, l'Italie, la France & l'Angleterre ont généralement estimé, & dont on a recherché avec une grande distinction les ouvrages, surtout les portraits ?

Jean-Baptiste Vander-Véecken, Flamand, Peintre sur verre.

Jean-Baptiste Vander-Véecken, Peintre sur verre, Flamand, ne m'est connu que par ce qu'en dit M. Descamps dans son Voyage Pittoresque. Il nous apprend que la grande croisée de la Chapelle de la Communion de l'Eglise Paroissiale de Saint-Jacques à Anvers, a des vitres peintes par Véecken, mais presqu'effacées. Elles sont d'après les dessins de Henri Van-Baclen, qui, après avoir voyagé en Italie, mérita de tenir sa place parmi les meilleurs Peintres Flamands, & fut le premier maître où ait été placé Antoine Van-Dyck.

Jean & Léonard Gontier freres, Linard, Madrain, Cochin, François, Peintres sur verre.

Il n'est peut-être pas de canton en France qui renferme des vitres peintes aussi précieuses & en si grand nombre que la ville de Troyes en Champagne, & ses environs. Les *Gontier*, les *Linard* & les *Madrain*, qui ont encore des descendants dans cette Ville, y fleurissoient vers la fin du seizieme siecle dans l'Art de peindre sur verre ; ainsi que *les ancêtres de M. Cochin*, Ecuyer, Chevalier de Saint-Michel, Secretaire & Historiographe de l'Académie Royale de Peinture & de Sculpture, Garde des Desseins du Cabinet du Roi, & Censeur Royal (*a*). Voici ce que m'écrivoit en 1759, à l'occasion des freres Gontier, un des notables de cette Ville, qui avoit lu dans la *Feuille nécessaire*, que je me préparois à donner au Public un Traité historique & pratique de la Peinture sur Verre. *Je me fais un vrai plaisir, Monsieur, de vous informer qu'il y a dans notre Ville de très-belles vitres du seizieme siecle, peintes par les célebres freres Gontier. On les voit à la Cathédrale, à la Collégiale, à Saint-Martin-ès-Vignes, à Moutier-la-Celle, à l'Arquebuse. Elles méritent l'attention des Connoisseurs, & surprennent même l'admiration de ceux qui ne le sont pas.* Le Dictionnaire de Moréry, édition de 1759, parle avec distinction des deux freres *Jean* & *Léonard Gontier*. Il dit qu'ils sont peut-être originaires de Troyes, célebres pour la figure & pour l'ornement. Il vante entr'autres la vitre de la Chapelle de la Paroisse de Saint-Etienne, que Léonard peignit à l'âge de 18 ans, remarque qu'il en peignit encore d'autres pour la même Eglise, & nous apprend qu'il mourut à l'âge de vingt-huit ans, laissant un fils qui travailloit à l'ornement. Les deux Bénédictins de la Congrégation de Saint-Maur, Auteurs des Voyages Littéraires (Paris, 1717, Tom. I. pag. 93), disent que le Cardinal de Richelieu avoit offert 18000 livres, du seul vitrau qui est dans le fond du Sanctuaire de Saint-Pantaléon à Troyes, & parlent très avantageusement des vitres de la Bibliotheque des Dominicains de cette Ville, & de celles de l'Abbaye de Notre-Dame des Prés, Ordre de Cîteaux, qui est dans son voisinage. Mais continuons notre Lettre : *J'ai moi-même d'assez bons morceaux de ces deux Freres. Je possede, au surplus, un manuscrit de ces deux grands Artistes, tant pour peindre le verre de toutes couleurs que pour la recuisson des verres peints, & empêcher qu'ils ne cassent au fourneau.*

Vitres de Troyes en Champagne.

On reconnoît ici un de ces Amateurs de la Peinture sur Verre, si rares de nos jours. Qui ne croiroit que, citoyen zélé, ce notable ne m'annonçoit ce manuscrit, que dans le dessein de me charger d'en enrichir la postérité dans un Traité, où les secrets & les préceptes de ces grands Maîtres auroient trouvé une place aussi durable qu'utile ! Mais non ; je n'obtins rien : mes sollicitations les plus empressées, les offres de payer les frais du Copiste sont restées sans succès. Les leçons que ces Peintres célebres

La ténacité des Possesseurs

(*a*) Que ne nous est-il parvenu quelque Mémoire sur la réputation que se firent dans notre Art les Ancêtres de ce célebre Artiste ! Cette découverte eût admirablement servi à prouver ce que j'ai avancé, qu'à l'école des Peintres sur verre se formerent en France comme dans les Pays-Bas, les meilleurs Dessinateurs, talent qui s'est transmis de pere en fils dans cette famille.

avoient laissées à la postérité, dans la vue sans doute de l'instruire sur un Art, dans lequel ils excelloient, resteront, par la ténacité des Possesseurs de ces manuscrits, ensevelis sous la poussiere d'un cabinet, pour passer ensuite à des héritiers, qui, n'en connoissant pas le prix, les mépriseront au point d'en faire, pour ne rien dire de plus, des sacrifices à Vulcain. Pendant ce temps ci vitres inestimables périssent faute d'en avoir conservé les cartons, & d'avoir formé des Artistes capables de les réparer. Telles sont les vitres magnifiques de Saint-Pantaléon, endommagées par de fréquents orages, auxquelles le talent des Peintres sur verre qui subsistent encore à Troyes ne peut remédier, à cause de la disette des verres de couleurs & de la perte des cartons.

Combien de productions semblables à celle des freres Gontier, faute d'avoir été révélées ou rendues publiques, ont accéléré la ruine de certains Arts! Nous osons même assurer que celui de la Peinture sur Verre n'a point eu d'autre cause physique de son oubli. Ces habiles Peintres sur verre & en émail, qui se distinguerent sous le regne de François I, contents de mériter les graces d'un Souverain, qui témoignoit une singuliere prédilection pour ces deux Arts, &

seurs des manuscrits des Artistes cause de la perte des Arts.

La Peinture sur Verre n'a pas eu d'autre cause physique de sa décadence que la perte de ses secrets.

de l'emporter sur les autres Artistes par l'excellence de leurs ouvrages, ne donnerent à leurs Eleves que d'un certain genre de couleurs, & se réserverent les plus belles & les plus précieuses. Encore les leur donnoient-ils souvent toutes prêtes à être mises en œuvre. A l'égard du secret, ils le laissoient à leurs enfants ou héritiers en qui ils connoissoient les qualités requises pour le faire valoir, sinon il restoit enseveli avec ces hommes rares, & se perdoit pour leur propre famille. Alors les Eleves de ces grands Maîtres, privés de la connoissance de la fabrique de leurs plus belles couleurs, s'ingérerent d'en composer à la lueur d'un génie moins éclairé: & comme ils ne réussirent pas aussi bien dans leurs compositions, ils se virent obligés de donner à un plus bas prix des ouvrages qui n'avoient pas le mérite des travaux de ces grands Hommes, aussi bons Chimistes dans la coloration du verre, que savants dans l'Art de peindre sur ce fond (*a*).

Les Peintres sur verre revêtoient souvent de les communiquer à leurs Eleves.

(*a*) Voyez le Livre intitulé: *l'Art du Feu ou de peindre en Email*, par Ferrand, à Paris, 1721, de l'Imprimerie de Colombat, vers la fin. Voyez aussi un Mémoire de M. de Vigny, Surintendant des Bâtiments de M. le Duc d'Orléans, inséré dans le Journal Œconomique, Mars 1757, *pag.* 132 & *suiv.*

CHAPITRE XV.

Très-beaux Ouvrages de Peinture sur Verre du seizieme siecle, dont les Auteurs sont inconnus.

Vitres peintes du seizieme siecle dont les Auteurs sont inconnus.

Quoique mon dessein n'ait jamais été de donner dans ce Traité un Voyage vitro-pittoresque des différents endroits où la Peinture sur Verre a été le plus en vigueur & le mieux pratiquée, j'ai cru néanmoins qu'il étoit à propos de faire connoître, autant qu'il est en moi & le plus succinctement que je pourrois, les plus beaux ouvrages de Peinture sur verre du seizieme siecle, tant en France qu'en Flandre, &c. dont les Auteurs sont inconnus. Quant aux monuments de cet Art dont la connoissance auroit pu facilement m'échapper, je laisse, en quelque part qu'ils existent, aux Amateurs le soin de juger eux-mêmes de leur beauté & d'y applaudir, & à ceux qui les possedent le désir soigneux & efficace de pourvoir à leur conservation.

Vitres de l'Eglise du Temple à Paris.

On doit mettre au rang des vitres peintes du seizieme siecle, celles de la Chapelle du Saint Nom de Jesus en l'Eglise du Grand-Prieuré du Temple, à Paris. Cette Chapelle, construite par les libéralités de Philippe de Villiers de l'Isle-Adam, Grand-Maître de l'Ordre de Saint-Jean de Jérusalem, & bénite en 1532, est éclairée par plusieurs grandes fenêtres remplies de vitres peintes de la meilleure maniere, où sont représentés plusieurs traits de la vie de Jesus-Christ. Le coloris en est des plus vifs: les têtes en sont très-belles & d'un grand fini. La ressemblance de quelques-unes, de celle sur-tout du premier Mage qui est en adoration devant la Crêche du Sauveur, avec celle qui entre dans la composition du grand tableau de l'autel, semble annoncer que ces vitres ont été peintes d'après les cartons du Maître qui a peint le tableau.

Ces vitres ont été levées hors de place & rétablies en plomb neuf depuis une trentaine d'années, avec autant de soin que d'intelligence, par feu Nicolas Montjoie, Maître Vitrier à Paris, & l'un des meilleurs de son temps. Il ne lui manqua pour les remettre en leur premier état que le talent de la Peinture sur Verre; mais il s'est efforcé de le sup-

Vitres de la Chapelle d'Harcourt à la Cathédrale de cette Ville.

On fait assez de cas à Paris des vitres peintes qui remplissent le haut du vitrau de la Chapelle d'Harcourt en l'Eglise Cathédrale, ainsi que de quelques panneaux au bas du même vitrau, sur lesquels on a conservé les portraits des Donateurs. Ces vitres sont de la fin du seizieme siecle.

Vitres des Cordeliers de la même Ville.

Il n'est pas d'Eglise en cette Ville, qui contienne une aussi grande quantité de vitres peintes de la bonne maniere & du même temps, que celle des Révérends Peres Cordeliers, sur-tout dans les vitraux du côté gauche de la Nef, qui sont d'un assez beau coloris. Cette Eglise, ayant été incendiée en 1580 & totalement réduite en cendres, fut reconstruite en partie par la munificence de Henri III, & par les soins de Christophe de Thou, Premier Président, & de Jacques Auguste de Thou son fils, Président à Mortier & Conseiller d'Etat. On y distingue leurs portraits, ainsi que ceux des plus grands Seigneurs de ce temps, qui, à l'exemple du Roi, avoient contribué à la restauration de cet édifice. Il ne fut fini qu'au commencement du dix-septieme siecle, sous le regne de Henri le Grand, dont on voit le portrait très-bien conservé, dans un des vitraux du Chœur, près du Sanctuaire à gauche.

Vitres de Montmorenci, Groslai & autres Bourgs & Villages du Diocese de Paris.

L'enceinte de la Capitale ne renferme pas seule de belles vitres peintes du seizieme siecle. Le goût de la Peinture sur Verre étoit si accrédité dans ce temps, qu'elle fut prodiguée, si j'ose m'exprimer ainsi, dans les Eglises même de la campagne. Celles de Montmorenci, Groslay, Margency, Domont, Ecouen, Attainville, Puteau, Limours, Villeneuve-Saint-George, Brie-Comte-Robert, Cossigni, Malnoüe & Champeaux conservent encore de très-bonnes vitres peintes de ce siecle. On remarque entr'autres beautés à celles de Margency une tête de Christ inestimable.

Vitres du Château d'Anet.

A Anet, Diocese de Chartres, Election de Dreux, toutes les vitres du Château étoient autrefois peintes sur verre en grisaille & contenoient divers sujets tirés de la Fable. Mais M. de Vendôme les fit ôter, pour y substituer des croisées vitrées à la moderne. C'est une tradition à Anet, que le grand Dauphin, qui connoissoit ces anciennes vitres & en faisoit beaucoup de cas, reprocha à M. de Vendôme son peu de goût. Au surplus celles de la Chapelle de ce magnifique Château, que Henri II fit bâtir pour Diane de Poitiers, sa favorite, sont très-estimées. Elles ne sont pas rehauffées par l'éclat des couleurs, mais de simple grisaille. Les sujets y sont rendus avec beaucoup d'expression. On diroit que les figures sortent du verre. On distingue sur-tout le premier vitrau à gauche qui représente Moyse levant les mains vers le ciel pendant le combat des Israélites: mais on ne sait rien du nom des Peintres de ces admirables vitres qui furent seulement ordonnées être faites & peintes de cette maniere par Philibert de Lorme qui conduisoit la construction de ce Château, en qualité d'Architecte.

Vitres des Eglises de Dreux, la plûpart fort singulieres.

Quoique la grêle en 1766 ait détruit une bonne partie des belles vitres des quinze & seizieme siecles, dans la partie qui est exposée au couchant de l'Eglise Paroissiale de Saint-Pierre à Dreux, & sur tout la belle Rose du portail, il en reste assez pour contenter les Amateurs. Les vitraux de la Chapelle de la Sainte Vierge, qui paroissent être du quinzieme siecle, se sont bien conservés, ainsi que le Crucifix qui est au-dessus du grand Autel. Un vitrau de la Chapelle de Notre-Dame de Pitié, représente un miracle arrivé en cette Ville du temps de la Ligue, ce que je rapporte sur la foi d'un manuscrit du temps. On y voit un âne à genoux devant une Sainte Hostie qu'un Prêtre lui présente. A côté de l'âne est un homme qui lui offre de l'avoine : l'âne n'en veut point & paroît se détourner. Mais voici une autre ridiculité qui prouve combien peu les Peintres s'attachoient au costume. Dans la Chapelle de Saint-Crespin & Saint-Crespinien, le Préfet, qui condamne les deux Saints à perdre la tête, est représenté dans le vitrau tenant un bâton de justice terminé par une fleur-de-lys, & porte sur sa tête une couronne fermée semblable à celle du Roi de France. Le Bourreau qui décapite les deux freres est habillé à l'Espagnole avec un grand rabat. Dans la Chapelle de Saint-Marin, un des vitraux représente une histoire fort singuliere. Un jeune homme est à table au milieu de plusieurs convives ; derriere lui est un vieillard presque nud qu'il paroît mépriser ; c'est son pere. Le jeune homme ouvre un pâté ; il en sort un crapaud qui lui saute au visage & y demeure attaché. Plus bas on voit le jeune homme aux pieds d'un Evêque qui tient un livre ouvert : il exorcise le crapaud qui se détache & tombe à terre. La peinture & le coloris de ces vitres sont admirables & annoncent partout & en tout le siecle où elles ont été peintes (*a*).

(*a*) On admire aussi au-dessus de la porte de la Sacristie de cette Eglise, un vitrau qui date de 1640, & représente la Chaire de Saint-Pierre. Le dessin en est excellent, & la tête du Saint a quelque chose de majestueux, qui frappe au premier abord. C'est le célebre Merezeau, natif de Dreux, & Architecte de Louis XIII, qui fit faire ce vitrau, en réparant cette partie de l'Eglise, dont la voûte plate & le portail lui font autant d'honneur que la digue de la Rochelle.

L'Eglise

L'Eglife Paroiffiale de Saint-Jean, dans un des Fauxbourgs de Dreux, poffede auffi deux vitraux très-renommés de 1580, dans la Chapelle des Confreres de la Charité. L'un repréfente un enterrement fait par ces Confreres avec toutes leurs cérémonies, l'autre toute l'hiftoire de Tobie. Ces deux vitraux font d'un goût de deffin exquis : on diroit que les figures vont parler. Dans un panneau où l'on voit les deux époux en prieres au pied du lit nuptial, le Peintre a imaginé d'y mettre des draps blancs & deux oreillers fur le chevet.

J'avois prié un des Chanoines de la Collégiale (M. Plet) de s'intéreffer pour moi à la recherche des noms des Auteurs de ces belles vitres : mais le fuccès a démenti fon zele. C'eft à lui néanmoins que je dois tout ce que j'en ai dit, ainfi que de celles du Château d'Anet (a).

<small>Vitres de diverfes Eglifes de Rouen.</small>

S'il n'eft point de Province en France où les Temples dédiés au culte du Seigneur foient plus fréquents que dans la Normandie, il en eft peu où la dévotion des Fideles ait plus éclaté dans leur décoration. La feule Ville de Rouen nous offre dans la quantité & la beauté des vitres peintes dont les Eglifes Paroiffiales fur-tout font ornées, un témoignage bien certain du goût que fes habitants prirent à la fin du quinzieme fiecle, & dans le feizieme pour les en enrichir. Ce qui m'a furpris, c'eft que l'Auteur de l'Hiftoire de cette Ville célebre, qui par une continuité de ce goût national eft entré dans des détails affez étendus fur la beauté des vitres peintes de ces Eglifes, paroiffe avoir autant négligé fes recherches fur les noms de ceux qui les ont peintes, qu'il a apporté d'application à nous tranfmettre ceux des particuliers qui les ont fait peindre.

Entre les vitres peintes de ces Eglifes, celles des Paroiffes de Saint-Etienne-des-Tonneliers, de Saint-Jean, de Saint-Martin-fur-Renelle, de Saint-Vincent, de Saint-André, de Saint-Nicolas & de Saint-Godard, font les plus eftimées. On admire particuliérement la vivacité de coloris de celles de Saint-André, & encore plus de celles de Saint-Godard. La beauté éclatante du verre rouge employé à celles-ci a donné lieu à Rouen, à l'afpect d'un vin rouge velouté, de dire ce proverbe : *Il eft de la couleur des vitres de Saint-Godard.*

Les peintures de deux vitraux de cette Eglife, dont un au-deffus de la Chapelle de la Sainte Vierge, communément connu fous la dénomination de l'Arbre de Jeffé, fur lefquels font peints les Rois de Juda dont elle eft defcendue & dont Jeffé eft la tige, & l'autre au-deffus de la Chapelle Saint Nicolas, repréfentant la vie de Saint Romain, font regardées comme des plus belles qui foient en France. Les Connoiffeurs croyent y reconnoître le crayon de Raphaël ou plutôt celui de Lucas Penni, fon eleve, qui fournit en grande partie les cartons de celles de la Sainte Chapelle de Vincennes. Ces vitraux contiennent chacun trente-deux pieds de haut fur douze de large.

On eftime auffi dans cette Capitale de Normandie, entre les vitres peintes les plus parfaites de l'Europe, deux formes de vitres de l'Eglife de Saint-Nicolas, qui datent de la fin du feizieme fiecle, & repréfentent, dans la Chapelle de la Sainte Vierge, fa Vifitation & fon Affomption, que l'on dit avoir été peintes d'après les cartons de Raphaël Sadeler. Une autre, d'après ceux de Rubens ou de quelqu'un de fes meilleurs éleves, repréfente la Pêche miraculeufe.

Ces Eglifes de la Ville de Rouen ne font pas les feules dont on célebre les vitres peintes. On y en trouve encore qui font dignes des Curieux, entr'autres les excellentes grifailles de la Chapelle du cimetiere de l'Hôtel-Dieu, plus connue fous le nom des *Saints Morts*, & conftruite vers la fin du feizieme fiecle, aux frais de Guérard Louf, Allemand, Peintre & Sculpteur, domicilié en cette Ville. Celles fur-tout qui donnent fur le cimetiere ont mérité de tout temps l'eftime des connoiffeurs & l'admiration des fpectateurs.

<small>Vitres du Cloître de l'Abbaye de Saint-Vandrille, près Caudebec.</small>

Je place au même rang comme étant du même fiecle les belles grifailles du Chapitre fous le cloître de l'Abbaye Royale de Saint Vandrille, près Caudebec, dans lefquelles eft repréfentée l'Hiftoire des trois Chevaliers de la famille des Marchaix & de la Princeffe Ifmérie, qui fert de fondement à la dévotion qui attire un fi grand concours à Notre-Dame de Lieffe, près Laon en Picardie.

<small>Vitres de Bloffeville en Caux.</small>

Les vitres peintes de la Chapelle de la Sainte Vierge de l'Eglife de Bloffeville en Caux, fur lefquelles j'ai prié M. Marye, Receveur des Décimes du Diocefe de Rouen, à qui cette terre appartient, à me donner quelques détails, font de toute beauté, & il y en a peu qui approchent de leur fineffe. Cette Chapelle eft éclairée par quatre fenêtres à chacune defquelles, fuivant le croquis qu'il me donne de leur forme, font deux pans de vitres peintes féparés dans le milieu par un meneau de pierre & furmontés dans l'amortiffement par un ovale rempli d'armoiries très-belles & très-riches dont il ne

<small>(a) Nous avons remarqué à l'article de *Jean Coufin*, qu'on lui attribuoit les belles grifailles du Château d'Anet : mais *Laurent Lucas* & *Robert Héruffé*, déchargés du rolle des tailles d'Anet, en 1570, par Sentence contradictoire rendue en l'Election de Dreux, & rapportée à la fin de ce volume, parmi les Privileges des Peintres fur verre, pourroient bien être les Auteurs de quelques vitres des Eglifes de Dreux.</small>

développe point le blason. Chaque pan de vitres est composé de quatre panneaux de hauteur, dont deux représentent des Actes particuliers de la vie de Saint Lezin, au bas desquels une inscription indique ce qui y est représenté. Chacun de ces pans est surmonté par un petit panneau cintré, où sont assemblés, comme des trophées, les ornements qui ont le plus de relation aux traits historiques qui font le sujet du pan entier. L'art du Peintre & la correction du dessin y brillent beaucoup plus que la connoissance du costume. En effet si, comme l'annonce l'inscription, *Saint-Lezin gagne la bataille*, il place avantageusement ses batteries de canons ; au septieme siecle (a)! Si pour complaire au Roi & à sa famille le Saint prend le parti de se marier, l'Epousée & les Dames qui l'accompagnent sont parées dans le goût du siecle du Peintre, qui nous apprend que *Saint Lezin approchant de son affidée la trouve ladre*. S'il le fait passer de Connétable & de Gouverneur d'Angers à la dignité d'Evêque de cette Ville, il peint une procession qui va au-devant de lui, une Chapelle Episcopale, un Evêque entouré de ses Grands-Vicaires, qui lui confere les saints Ordres avec tout l'appareil du cérémonial usité dans le siecle où il peignoit, & le Saint revêtu de l'habit violet avant qu'il les eût reçus, avec ces mots *Saint Lezin prend les Ordres*.

Son sacre s'y fait en présence du Roi, reconnoissable par le sceptre & la couronne. Ailleurs il le fait monter en chaire, & laver les pieds aux pauvres revêtu de ses ornements pontificaux. Ici il est représenté conférant le Sacrement de Confirmation avec toutes les cérémonies en usage au temps du Peintre. Là se voit une Procession générale dans laquelle on distingue au milieu du Clergé un aveugle que le saint Evêque a guéri. Ailleurs on le remarque écoutant une femme en confession. Là habillé pontificalement il est prêt à partir avec son Clergé pour exorciser une femme possédée qu'un homme robuste s'efforce de retenir dans l'accès de sa fureur. On lit au bas de ce panneau : *Dix-sept péchés mortels pires que sept diables*.

Dans l'autre moitié de ce pan de vitres, *boiteux & aveugles garis par l'imposition des mains du saint Prélat*, sont représentés en très-grand nombre avec un ordre admirable. Ici d'autres s'empressent pour obtenir leur guérison. Il prie pour eux. *Douze boiteux & aveugles s'en revont garis*, remportant comme autant de trophées leurs béquilles sur leurs épaules, & témoignant sur leur visage la gaie-té & la joie qu'ils ressentent de leur guérison. Là les prisons sont ouvertes : on y distingue des prisonniers les fers aux pieds & aux mains ; ce sont des *prisonniers délivrés au seul seing de la Croix*.

Ailleurs il guérit deux ladres, & leur sert lui-même à manger. Jamais il n'est sans ses habits pontificaux ; & on remarque, quelque fonction qu'il exerce, toujours le même Prêtre à ses côtés.

S'il s'agit de le représenter mourant, les Anges voltigent autour de son lit, sur lequel il paroît couché, environné de ses Prêtres, à qui il semble donner des instructions avant de les quitter. L'inscription porte : *Anges vus par Saint Lezin en mourant*.

Enfin après sa mort, au devant de son tombeau, le Peintre a représenté un Crucifix, deux cierges allumés, quatre autres petites croix, six chandeliers & huit flambeaux, & à côté un aveugle en prieres. On lit au bas : *Aveugle né gari en priant au tombeau du Saint*.

Une composition si diversifiée dans ses objets, & exécutée sur le verre avec tant d'intelligence qu'on ne sait ce qu'on doit le plus admirer de la beauté du dessin ou de la vivacité du coloris, auroit demandé pour être parfaite que l'Auteur y eût peint les usages du septieme siecle & non ceux du seizieme. Car on peut d'autant moins s'empêcher d'attribuer à quelqu'habile Peintre de ce siecle ces beaux vitraux, que l'on voit dans la même Chapelle une statue du même Saint qui date de 1577.

Vitres de Sainte Foy de Conches, près Evreux.

L'élégante Eglise de Sainte Foy de Conches, à quatre lieues d'Evreux, est éclairée par vingt-trois vitraux de différentes grandeurs, dont quatre inférieurs en mérite & en beauté servent à relever l'éclat des dix-neuf autres. Entre ceux-ci seize sur-tout réunissent la correction du dessin au coloris le plus vif & le plus brillant.

Quoique le détail de chacun de ces vitraux soit exactement déduit dans un Mémoire que feu M. Sorhouet pere, Conseiller honoraire au Grand-Conseil, m'a envoyé de sa terre de Bougy près Conches (a), nous insisterons seulement, crainte de prolixité, sur ceux qui nous ont paru les plus dignes de remarque.

Dans le chœur, qui est un heptagône, on compte sept vitraux de quarante pieds de haut sur treize ou quatorze de large. Un cintre établi en la partie mitoyenne de chaque pan de vitres forme un cordon qui sépare en deux parties égales les six séries d'histoire qui y sont

(a) Cette anticipation est ici plus déplacée que celle de Milton : car, en plaçant des canons dans sa description du combat des bons & des mauvais Anges, ce grand Poëte n'en caractérisoit que mieux le mauvais génie des démons, qui seuls ont pu suggérer aux hommes l'invention de ces machines infernales.

(a) Le choix que ce Magistrat a fait d'un homme à talent, originaire de cette Ville (M. Gosseaume), pour dresser ce Mémoire, justifie bien le goût qu'il avoit pour les Arts, & c'auroit été manquer à l'un & à l'autre, de n'en pas insérer ici du moins un Extrait.

peintes les unes fur les autres.

On ne peut fe laffer d'admirer le vitrau qui repréfente l'hiftoire de Sainte Foy, dans fa premiere divifion. On y voit, en effet, fa naiffance, fa confeffion, les différentes épreuves par lefquelles le Préfet la fait paffer, fa proftitution détournée par un miracle, qui, en la fauvant du péril dont elle eft menacée, fait écrouler la maifon & écrafe fous fes ruines les foldats à l'impudence defquels elle devoit être livrée.

La vue du bûcher auquel elle eft condamnée ranime la fermeté & le courage de Saint Caprais, Evêque d'Agen, qui, témoin de fa conftance, fe réfout à partager fes fouffrances & fa gloire. Enfin Foy périt par le glaive. Pendant qu'on s'occupe à l'enfevelir, les boiteux & des malades de tout genre s'empreffent à demander leur guérifon par fon interceffion, & l'obtiennent. Sa pompe funebre termine l'hiftoire; & la vénération que les Fideles rendent à fes Reliques annonce la juftice du culte qu'on lui rend.

La feconde divifion repréfente les principales actions de Jefus-Chrift, fource de toute juftice, fa Réfurrection, fon Afcenfion & la defcente du Saint-Efprit fur les Apôtres.

On admire fur-tout dans cette vitre un Portique foutenu fur un grand nombre de colonnes, fur le fronton duquel font peints en miniature beaucoup de perfonnages. C'eft un morceau d'une délicateffe fans exemple. Les ruines de la maifon fous lefquelles font écrafés les foldats deftinés à corrompre Sainte Foy font fort eftimées. Le coup-d'œil le plus rapide fe trouve fatisfait dans la totalité de ce vitrau.

Dans celui qui repréfente la Nativité de Jefus-Chrift, on admire par-deffus tout un lointain, où un grouppe de Bergers danfants forme par leurs attitudes naïves un point de vue des plus gracieux.

Il eft un de ces vitraux dans la Chapelle de la SainteVierge, qui repréfente fur un fond d'azur des plus éclatants fa figure coloffale. Toutes les épithetes allégoriques par lefquelles cette Sainte Mere de Dieu eft défignée dans la Sainte Ecriture, y font peintes avec beaucoup de foin. Telle eft une Ville avec cette infcription: *Civitas Dei;* un puits avec celle-ci: *Puteus aquarum viventium,* &c. Enfin on y diftingue trois figures d'Anges qui déploient en trois endroits différents un rouleau fur lequel on lit cette Légende finguliere: *Seule fans fi dans fa Conception.*

Dans un autre vitrau eft peinte l'Annonciation faite à la Sainte Vierge par l'Ange Gabriel. On y fent toute la force de l'imagination du Peintre qui dans le moment de la falutation Angélique fait defcendre le Saint-Efprit fur Marie, & le fait fuivre immédiatement par Jefus-Chrift portant déja fa croix & annonçant à fa Sainte Mere le glaive de douleur que fon humble docilité à la parole de l'Ange lui deftinoit de toute éternité, & dont le vieillard Siméon la fit reffouvenir lorfqu'elle alla au Temple pour fe purifier & le préfenter à Dieu fon Pere.

Celui de ces vitraux qui repréfente le Triomphe de la Sainte Vierge, quoique le plus compliqué de tous par la multiplicité des perfonnages, ne fouffre néanmoins aucune confufion. Trois Temples ou Palais occupent fa partie fupérieure. Le premier porte fur fon fronton cette infcription: *Le Palais Virginal;* le fecond, *le Temple d'honneur;* le troifieme, *Palais de Jeffé.* Une troupe de peuple portant des bannieres, des couronnes & des palmes fort du Palais Virginal, & porte fes pas vers le Temple d'honneur. Elle eft fuivie de Rois, entre lefquels on reconnoît David à fa harpe ou lyre. Jefus-Chrift portant fa croix les fuit immédiatement à la tête des fept Vertus, reconnoiffables aux emblêmes qui les caractérifent. Elles précédent le Char de la Sainte Vierge, auquel font enchaînés les fept Vices qui leur font oppofés, & le fuivent dans le plus grand abattement. On y voit un flambeau renverfé & la tête du ferpent écrafée. A travers les colonnes de fon Palais, Jeffé paroît admirer ce fpectacle. Six vers, en ftyle du temps, expliquent ainfi le fens de cette allégorie.

Vitre allégorique.

La noble Vierge va triomphant en bonheur
Du Palais Virginal jufqu'au Temple d'honneur;
Jeffé en fon Palais a la vue épandue
Pour voir les douze Rois dont elle eft defcendue;
Et leur dit: Nobles Rois, voici de Dieu l'Ancelle
Qui tous vous ennoblit, & non pas vous icelle.

Les Verfets 1, 3, 4 & 15 du douzieme Chapitre de l'Apocalypfe forment le fujet de la feconde divifion de ce vitrau. La femme couverte du foleil y eft peinte ayant la lune fous fes pieds, de même que le ferpent roux dont la queue entraîne la troifieme partie des étoiles du ciel, & dont une gueule vomit un fleuve.

On voit auffi repréfentée dans un autre vitrau une Pâque Juive qui en occupe le tiers. Un autre tiers repréfente David recevant un des pains de propofition des mains du Grand-Prêtre. L'autre repréfente la manne qui tombe dans le défert. Il eft d'un coloris très-vif & d'une compofition très-variée.

Il en eft un qui repréfente l'allégorie de Jefus-Chrift dans le preffoir, avec cette légende: *Torcular calcavi folus.* Tous les Ouvriers qui travaillent à la vigne y font peints d'un côté, & de l'autre les portraits de la famille du Donateur.

Un des plus beaux a pour fujet la derniere Cêne de Jefus-Chrift avec fes Apôtres, dont tous les perfonnages font grands & réguliers.

Le cadavre du Donateur y est peint avec le portrait de son Epouse à ses pieds.

Il y a encore dans cette Eglise d'autres vitraux, dans lesquels l'art ne brille pas moins que dans ceux-ci.

Toutes ces vitres peintes, sur-tout celles du chœur, se sont conservées dans tout l'éclat de leur origine. Si quelques-unes, entr'autres du côté de l'Evangile, sont un peu altérées, l'entier des personnages n'y laisse rien à désirer.

De ces beaux vitraux, qui sont du meilleur temps de la Peinture sur verre, il en est qui portent des Chronogrammes, tels que ceux de l'Annonciation & du Pressoir qui datent de 1552, & le Triomphe de la Sainte Vierge, de 1553.

L'Auteur du Mémoire ne s'est pas borné à nous donner des détails si circonstanciés : ses soins ont été jusqu'à feuilleter les Archives des familles originaires de Conches, pour nous faire part du nom des Donateurs de ces vitraux. Il s'est dirigé dans ses recherches à cet égard par les armoiries qui y restent empreintes.

Noms des Donateurs de ces vitres.

Il donne pour certain que Messire Jean le Vavasseur, Abbé Régulier de l'Abbaye de Conches, fit présent de ceux du chœur ; que la Nativité de Jesus-Christ est un don de M. Baudot, lors Lieutenant Général de cette Ville ; que M. Ducoudray a donné celle de l'Autel de la Sainte Vierge qui est la plus estimée ; que l'allégorie du Pressoir & l'Annonciation ont été données par M. le Tellier des Brieux ; que l'on doit à la pieuse libéralité de M. Berthelot, Procureur du Roi, le vitrau admirable du Triomphe de la Sainte Vierge ; enfin que celui de la Cêne a été légué par un Sieur Duval Martel, suivant la légende qu'on y découvre.

Quant aux Artistes qui les ont si admirablement inventées ou peintes sur le verre, notre Auteur avoue qu'il ne lui a pas été possible, quelques recherches qu'il ait pu faire, d'en découvrir les noms.

Il y a lieu de croire que les vitres de cette Eglise, celles de Blosseville, celles des Paroisses de Rouen, celles de la Chapelle de Gaillon, maison de campagne de ses Archevêques, & un très-grand nombre d'autres répandues dans toute l'étendue de la Normandie, auront été faites par ces excellents Peintres sur verre y domiciliés, que nous avons vus dans le Chapitre précédent (*pag.* 72) avoir été maintenus par ses différents Tribunaux, dans les Priviléges accordés par nos Rois, dès le quatorzieme siecle, à tous ceux de cette profession.

Vitres de Saint-Nicolas, à Nantes.

A Nantes, dans l'Eglise Paroissiale de Saint Nicolas, les vitres peintes du grand vitrau du Sanctuaire, au-dessus du Maître-Autel, méritent singulierement l'attention des curieux par la correction de leur dessin & la vivacité de leur coloris. Dans cette forme de vitres d'une étendue extraordinaire sont représentés cinquante-six miracles, émanés de la toute-puissance de l'Homme-Dieu, dans l'ordre desquels les cinquante-six têtes du Sauveur se ressemblent toutes avec la plus grande vérité, vues sur leurs différents profils.

On ne peut se lasser d'admirer à Bourbon-l'Archambaud, les vitres de la Sainte Chapelle peintes dans le seizieme siecle ; car si elle a été commencée par Jean II du nom, & continuée par son auguste frere Pierre II, Duc de Bourbon, qui lui succéda, elle n'a été finie qu'en 1508. Ces vitres, d'une grande beauté, se sont très-bien conservées. Entre les principales histoires qui y sont représentées, on remarque celle de la guérison du Paralytique sur le bord de la piscine de Bethsaïde, sans doute par allusion à ce que les Eaux de Bourbon ont de salutaire pour ceux qui sont atteints de cette maladie : le sacrifice sanglant de Jesus-Christ sur la croix & la figure de ce sacrifice représenté par celui d'Isaac qu'Abraham son pere est prêt à immoler : l'apparition de l'Ange à Constantin, & le signe miraculeux de la Croix que cet Empereur vit dans le ciel, avec cette inscription : *In hoc signo vinces* : les perquisitions qu'Hélene sa mere fit faire pour découvrir le lieu où la croix du Sauveur avoit été déposée : le succès des pieuses sollicitudes de cette Impératrice par la découverte qu'elle en fait en 326 : le recouvrement de ce signe du salut par Héraclius, après la défaite de Chosroës par cet Empereur : enfin le culte d'adoration qu'il lui rend en la rapportant les pieds nuds en grand triomphe à Jérusalem, après qu'elle eût été pendant quatorze ans entre les mains des Infideles.

Vitres de la Sainte Chapelle de Bourbon-l'Archambaud.

Moréry, dans son Dictionnaire, au mot *Bourbon-l'Archambaud*, rapporte un trait singulier relativement à ces vitres peintes. On voit, dit-il, dans ces vitres des armoiries qui sont de France, avec un bâton péri en bande pour brisure ; ce que je remarque, ajoute-t-il, parce que divers Historiens racontent que dans le même-temps que Henri III, le dernier des Princes de la maison de Valois fut assassiné, un coup de tonnerre emporta la brisure de ces armes, sans toucher au reste de l'écu ; ce qu'ils regardent comme un présage que la branche des Valois alloit céder la couronne de France à celle des Bourbons.

Trait singulier relatif à ces vitres.

On ne peut passer par Bourg-en-Bresse sans y admirer la magnifique Eglise qui y fut construite entre les années 1511 & 1536, sous les ordres de Marguerite d'Autriche, veuve en dernieres noces de Philibert le Beau,

Vitres de l'Eglise de Brou, à Bourg-en-Bresse.

Beau, Duc de Savoye. Elle ne s'occupa plus depuis ce dernier veuvage, que des soins d'accomplir en partie le vœu de Marguerite de Bourbon, femme de Philippe II, Duc de Bourgogne, sa belle-mere, de faire bâtir à Brou une Eglise & un Monastere. Elle ne fit que changer la destination, mettant son Eglise sous l'invocation de Saint-Nicolas de Tolentin, & donnant à des Augustins de la Province de Lombardie le Monastere que sa belle-mere avoit destiné pour des Bénédictins. Elle le commença dès 1506, malgré toutes les difficultés qu'elle éprouva de la part de la situation du lieu, & de la part même de son Conseil, qui fit de grands efforts pour l'en détourner. Elle n'en fut que plus active à en presser l'exécution; & sa magnificence, dans cette entreprise, fut portée au plus haut degré. On en estime entr'autres les vitrages, dans lesquels on ne sait ce qu'on doit le plus louer, ou la majesté & la correction du dessin, ou la beauté des peintures & des objets qu'elles représentent. Nous ne nous occuperons pas d'en donner ici la description: on peut la voir aisément dans un petit Ouvrage que vient de rendre public un Pere Augustin réformé de la Congrégation de France (a). Toutes les figures de ces vitraux sont parlantes & parfaitement caractérisées. Elles paroissent de grandeur naturelle, malgré leur élévation. A l'extrémité septentrionale de la croisée, il y avoit aussi des vitraux en peinture à grands personnages qui ont été détruits par la grêle dès l'an 1539. Cet accident a déterminé à couvrir avec des treillis en laiton tous ceux qui resterent entiers. On trouve dans les Archives de cette maison les noms des Verriers qui en firent la Brou. Ils se nommoient *Jean Brochon*, *Jean Orquois* & *Antoine Voisin*. Comment, s'écrie ici l'Auteur de la Description, ne nous a-t-on pas transmis les noms de ceux qui les ont peints? On ne doit pas douter que ces morceaux ne soient des plus excellents Maîtres, puisque, comme il le dit lui-même, la France, l'Italie, la Flandre & l'Allemagne y fournirent un grand nombre de leurs Artistes. Informés du dessein où étoit Marguerite d'Autriche, & invités par cette Princesse de contribuer par leurs ouvrages à parfaire cette Eglise magnifique, ils s'y étoient rendus avec empressement.

Elles sont couvertes avec des treillis en laiton pour les conserver.

Noms des Verriers qui en firent le verre.

Vitres des Dominicains & des Récollets, à Aix en Provence.

A Aix en Provence, les vitres peintes de l'Eglise des Dominicains sont remarquables par la beauté du dessin & par l'éclat du coloris. On y en voit aussi de très belles, chez les Peres Récollets, sur lesquelles on reconnoît par les armoiries du Maréchal de Vitry, qu'il en fut le donateur.

Nous terminerons cette notice des belles vitres du seizieme siecle, dont les Auteurs sont inconnus, par celles que l'on voit en Flandres & dans les Pays-Bas; & nous célébrerons avec les deux Bénédictins, Auteurs des Voyages Littéraires,

Vitres de diverses Abbayes en Flandres, & dans les Pays-Bas.

1°, Celles du grand & magnifique Cloître de l'Abbaye d'Anchin, sur lesquelles sont représentées avec des couleurs très-vives les douze plaies d'Egypte & le passage de la mer rouge, où la tête de Pharaon est, au dire des Connoisseurs, un morceau si parfait, que, quand on la couvriroit de louis d'or, on n'y mettroit pas sa valeur.

2°, Celles du Cloître de l'Abbaye de Marchiennes, sur lesquelles la Vie de Jesus-Christ admirablement représentée, devient le digne objet de la méditation des Religieux, dont l'usage étoit de passer la plus grande partie du jour à méditer sous ce cloitre.

3°, Celles du Cloître de l'Abbaye de Grimbergue, Ordre de Prémontré, sur lesquelles on voit tous les jours avec une nouvelle satisfaction l'histoire de la Vie de Saint Norbert, Instituteur de cet Ordre.

4°, Celles du Cloître de l'Abbaye de Stavelo, sur lesquelles sont peints les portraits des Abbés successifs de ce Monastere, avec des inscriptions en vers Latins, qui ont trait aux Actes de jurisdiction que ces Abbés exerçoient sous ce Cloître sur ceux de leurs Religieux qui étoient tombés en faute.

5°, Celles du Cloître de l'Abbaye d'Affighen, en Brabant, représentant d'un côté la Vie de la Sainte Vierge, de l'autre celle de Saint Benoît, avec des inscriptions peintes après coup en vers Latins, composés par Haësten, Prévôt de cette Abbaye, qu'il réforma en 1626.

6°, Celles du Cloître du Monastere des Chanoines Réguliers de Rouge-Cloître en Flandres, qui sont peintes avec la plus grande délicatesse, ainsi que celles de leur Réfectoire & de leur Bibliotheque.

Nous conduirons encore nos Amateurs avec la Guide universelle des Pays-Bas ou des dix-sept Provinces, par le Révérend Pere Boussingault, Chanoine Régulier de Saint Augustin, de l'Ordre de Sainte Croix, sous les Cloîtres des Monasteres de cet Ordre à Namur, à Liege & à Tournay, où les Actes de la Vie de Saint Quiriace & de Saint Odille, leurs Patrons, sont si merveilleusement peints sur verre; dans la Bibliotheque des Dominicains d'Anvers; sous le Cloître des Chartreux de Louvain, aussi curieux par sa longueur extraordinaire que par l'éclat & la beauté des vitres peintes qui le ferment; & enfin à Saint-Omer, dans l'illustre Abbaye de Saint Bertin.

(a) Histoire & Description de l'Eglise Royale de Brou, &c., par le Révérend Pere Pacifique Rousselet, Augustin réformé de la Congrégation de France, Province de Dauphiné. Paris, 1767, chez Desaint, Libraire, rue du Foin. Chap. VI. *Des Vitraux de l'Eglise*, pag. 67 jusqu'à la page 107.

PEINT. SUR VERRE. I. Part.

CHAPITRE XVI.

Etat de la Peinture sur Verre aux dix-septieme & dix-huitieme siecles.

Nous avons avancé ailleurs que traiter des meilleurs temps de la Peinture sur verre, c'est annoncer le dépérissement dont elle est menacée. Bernard de Palissy, Peintre sur verre, & par conséquent digne d'être cru sur ce qu'il raconte de l'état de ce genre de Peinture, dès la fin du seizieme siecle, va justifier notre assertion.

« Il vaut mieux, dit-il (a), qu'un hom-
» me, ou un petit nombre d'hommes, fassent
» leur profit de quelque Art en vivant honnê-
» tement, que non pas un grand nombre
» d'hommes, lesquels s'endommageront si
» fort les uns les autres, qu'ils n'auront
» pas moyen de vivre, sinon en profanant les
» Arts & laissant les choses à demi-faites,
» comme l'on voit communément de tous
» les Arts auxquels le nombre des Ouvriers
» est trop grand.... ».

L'Art de la Verrerie & celui de la Peinture sur Verre tombés en discrédit dans quelques Provinces de France, dès la fin du seizieme siecle.

L'Art de la Verrerie & celui de colorer le verre, si célebre depuis quatre siecles & plus, vers la fin du seizieme « commençoit
» à tomber sur-tout dans le Périgord, le Li-
» mousin, la Xaintonge, l'Angoumois, la
» Gascogne, le Béarn & le Bigorre. Les
» verres qui en provenoient étoient, continue-
» t-il, méchanisés en telle sorte qu'ils étoient
» vendus & criés dans les villages par ceux
» mêmes qui crient les vieux drapeaux & la
» vieille féraille, tellement que ceux qui les
» font & ceux qui les vendent travaillent
» beaucoup à vivre. L'état de Verrier est
» noble, mais plusieurs sont Gentilshommes
» pour exercer ledit Art qui voudroient être
» roturiers & avoir de quoi payer les subsides
» des Princes, & vivent plus méchanique-
» ment que les Crocheteurs de Paris.....
» L'Art des Emailleurs de Limoges est de-
» venu si vil, qu'il leur est devenu difficile d'y
» gagner leur vie au prix qu'ils donnent leurs
» œuvres si bien labourés & les émaux si bien
» fondus sur le cuivre qu'il n'y avoit peinture
» si plaisante. Les *Imprimeurs* ont endommagé
» les Peintres, & les *Pourtrayeurs* (b). Les
» histoires de Notre-Dame, imprimées de
» gros traits après l'invention d'un nommé
» Albert (c), vinrent une fois à tel mépris à

» cause de l'abondance qui en fut faite, qu'on
» donnoit pour deux liards chacune desdites
» histoires, combien que la pourtraicture fût
» d'une belle invention ».

La Peinture sur verre & la Vitrerie éprouverent le même sort. Palissy nous apprend qu'il ne se détermina à les quitter pour faire des vaisseaux de terre émaillés & autres choses de belle ordonnance, que parce que déjà, c'est-à-dire, vers l'an 1570, elles tomboient en discrédit dans la Xaintonge. « J'entrai, dit-il (a), en dispute avec ma
» propre pensée, en me remémorant plusieurs
» propos qu'aucuns m'avoient tenus en se
» mocquant de moi lorsque *je peindois des*
» *images* (b). Or voyant qu'on commençoit
» à les délaisser au pays de mon habitation,
» aussi que la Vitrerie n'avoit pas grande re-
» quête.... je vais penser... parce que
» Dieu m'avoit donné d'entendre quelque
» chose de la pourtraicture... à chercher les
» émaux pour faire des vaisseaux de terre
» (entreprise que son peu de succès le mit
» bientôt dans la nécessité d'abandonner).
» En effet, après de grands frais, perte de
» temps, confusion & tristesse (c), il avoit
» vu qu'il ne pouvoit rien faire de son inten-
» tion, & tombant en nonchaloir de plus
» chercher le secret des émaux & sur-tout de
» l'émail blanc ; car touchant les autres cou-
» leurs (dont il connoissoit la préparation
» pour la Peinture sur verre qu'il pratiquoit)
» je ne m'en mettois, dit-il, aucunement en
» peine ; il prit relâche pendant quelque
» temps & se remit à peindre sur verre ».

Raisons de cette décadence.

On ne sera plus surpris que du temps de Palissy l'Art de la Verrerie & celui de la Peinture sur verre fussent déjà si fort déchus dans la Xaintonge & dans toutes les autres Provinces adjacentes & ultérieures, si l'on considere que le nouvel établissement des Gabelles & les troubles de Religion y avoient occasionné dès le milieu du seizieme siecle, & y occasionnerent encore dans la suite des mouvements séditieux & turbulents.

Les guerres qui s'allumerent en France & dans la Flandre, préparées sous le regne de

(a) Discours admirable de la nature des Eaux & Fontaines.... du Feu, des Emaux, &c. Paris, 1580, chez Martin le jeune, devant le College de Cambray, *pag.* 270.
(b) Par les *Imprimeurs*, Palissy entend ici les Graveurs d'estampes, comme par le mot *Pourtrayeurs*, il entend les Dessinateurs.
(c) Je ne sais si Palissy veut parler d'*Albert Durer*, ou d'un autre *Albert Aldegref*, né en Westphalie, dis-

ciple de Durer, qui avoit saisi la maniere de graver de son Maître, & s'est fait une grande réputation.
(a) Discours admirable ci-dessus cité, *pag.* 271.
(b) Ces propos étoient sans doute une suite des progrès que la Religion prétendue réformée faisoit dans cette Province, comme nous le verrons bientôt.
(c) Discours admirable ci-dessus cité, *pag.* 277.

François I, & continuées sous les regnes suivants; ces guerres d'autant plus désastreuses que la Religion sembloit leur servir de prétexte, ne contribuerent pas peu, jointes au déchaînement des Huguenots contre les images, à la décadence d'un Art, dont Charles IX confirma encore lui-même les priviléges, mais dont il paroit que ses Successeurs ne firent pas un grand cas.

Les temps de troubles & de divisions dans les Etats, sur-tout lorsqu'elles sont intestines, n'ont jamais été favorables aux Sciences & aux Arts. Il n'y a que celui de la paix, qui puisse engager les plus grands Princes à fomenter l'émulation entre les Savants & les Artistes. C'est alors que ceux-ci s'empressent à l'envi d'attirer les regards des Souverains sur les productions de leur génie & de mériter les récompenses auxquelles il leur est aussi naturel d'aspirer qu'il est glorieux & intéressant pour les Souverains de les répandre avec magnificence.

<small>Les morceaux sur verre de grande exécution abandonnés: extinction des Verreries de verre coloré.</small>

La considération qu'on avoit eue pour les Peintures sur verre affoiblie par leur multitude, les grandes entreprises de Peinture sur verre devenues plus rares par les malheurs des temps; le verre coloré devint inutile; les Verriers se virent contraints d'éteindre ce grand nombre de fours qui pouvoit à peine suffire un siecle auparavant à la quantité considérable d'ouvrages dont les Peintres-Vitriers étoient chargés. Les émaux inventés par Jean de Bruges, perfectionnés en France par Pinaigrier, devenus susceptibles de ces nuances de détail par ces Chimistes Hollandois (*a*) auxquels Néri, Florentin, s'associa au commencement du dix-septieme siecle,

<small>Les Peintres sur verre obligés de se faire une nouvelle maniere de peindre de petits tableaux par les émaux.</small>

suffirent aux Peintres sur verre pour colorier en petit les sujets sur lesquels ils s'exercerent. A peine reconnoît-on dans les ouvrages de Peinture sur verre des vingt ou trente pre-

<small>(*a*) Il y auroit bien des choses à savoir sur le compte de ces habiles Chimistes, je veux dire si *Isaac* & *Jean Isaac*, sont le même individu? Dans le cas contraire, lequel seroit le pere de l'autre? Si le nom Hollandus est leur nom de famille ou un surnom tiré de leur pays? On n'avoit encore l'année derniere (1767) aucune certitude sur le siecle dans lequel vivoit Isaac. Un célebre Bibliographe, que j'ai consulté, m'ayant mis en état de résoudre ce doute, je vais en rendre compte dans cette note, & éclaircir par son secours un point de critique qui paroit avoir embarrassé les Savants.

M. Eloy, Médecin consultant de son Altesse Royale Madame la Princesse de Lorraine, & Pensionnaire de la Ville de Mons, dans son *Dictionnaire historique de la Médecine*, imprimé à Liege en 1755, tom. II, au mot *Isaac*, le fait naître à Stolck, Village de Hollande: mais il nous laisse dans l'incertitude sur la pluralité ou la singularité de ces ou cet Alchimiste, dont il célebre beaucoup le mérite & la sincérité du Traité qu'il a donné sur *l'Art d'Emailler & de colorer le Verre & les Pierres*, qu'il regarde comme un chef-d'œuvre. D'ailleurs, il ne nous apprend rien du temps où il vivoit: il se contente de dire qu'il vivoit selon toute apparence dans le treizieme siecle, *quoique*, dit-il, *cela ne soit point absolument décidé*.

M. l'Abbé Lenglet du Fresnoy, qui en fait deux Auteurs, le pere sous le nom d'*Isaac*, & le fils sous celui de *Jean Isaac*, nous dit qu'ils écrivirent l'un & l'autre en Hollandois. Il célebre la traduction Latine qui fut faite de leur ouvrage, vers les premiers temps du dix-septieme siecle; mais il s'en tient aux simples conjectures, en les faisant vivre dans le seizieme. Il se fonde sur ce que, dans leurs Traités, ils parlent des Eaux-fortes & de l'Eau régale, qui ne furent inventées que sur la fin du</small>

<small>Point de critique fort douteux éclairci.</small>

quatorzieme. *Histoire de la Philosophie hermétique*. Paris, 1742, tom. I. pag. 233.

Enfin le Traducteur des *Leçons de Chimie* de M. Shaw, les faisoit vivre vers la fin du quinzieme siecle. Il fondoit sans doute sa conjecture sur ce que l'Histoire nous apprend du renouvellement de l'Art de peindre en Email dans notre France, qui s'opéra au plutôt au commencement du seizieme.

Pour moi je me rappellois que Néri, dans son Traité sur *l'Art de la Verrerie*, déclaroit quelque part avoir fréquenté Isaac Hollandus, dans son voyage en Flandres, & avoir reçu de lui des procédés pour imiter les pierres précieuses. Connoitre le temps de Néri, disois-je, c'est connoitre le temps d'Isaac: mais comment connoitre le temps de Néri? M. le Baron d'Holback n'en dit rien dans la Préface qu'il a mise en tête de sa traduction Françoise, non plus que Merret dans sa traduction Latine du Traité original Italien de l'Art de la Verrerie de Néri.

Je fis part de mon embarras sur ce point à M. de Bure le jeune: il m'en a tiré de la maniere la plus prompte, la plus obligeante & la plus satisfaisante. Néri lui-même, cité par ce Savant, va nous apprendre le temps auquel il s'exerçoit dans l'Art de la Verrerie, & celui où il exécuta de concert avec Isaac Hollandus, plusieurs opérations de ce genre. Voici ces passages extraits de la traduction Latine du Traité de Néri, avec les notes de Merret, qui a paru en 1669, tels que M. de Bure a bien voulu me les faire passer. Il paroitra moins surprenant que ces passages m'ayent échappé dans la lecture que j'ai faite de l'Art de la Verrerie de Néri, ne l'ayant faite que dans la traduction Françoise de M. le Baron d'Holback, où le premier passage est totalement omis, & où le second, qui n'y est employé qu'en partie, se trouvoit dans un Chapitre qui n'avoit point de rapport avec les notions propres à la Peinture sur verre qui m'intéressoient uniquement.

Dans le premier de ces passages, Extrait du Chapitre XLII du second Livre, vers la fin, Néri nous apprend qu'étant à Florence en 1601, il employa les recettes qu'il prescrit dans ce Chapitre pour préparer la Calcédoine; qu'il en fit des soucoupes d'une grande beauté dans un fourneau de Verrerie, que son ami Nicolas de Land, célebre Emailleur à la lampe, venoit d'y faire construire: *Atque hic ille modus est, quo ego anno* MDCI *Florentiæ in catino & fornace Vitrariâ usus sum, qua astate egregius Dom. Nicolaus Landus, familiaris meus & insignis in smalti ad lucernam elaborandi negotio artifex, fornacem illam extrui curabat, quo tempore etiam præparatâ ante materiâ & servatis iisdem regulis, plures ex hujus generis Chalcedonio patellas insigniter pulchras feci*. Lib. 2. Cap. 42. ad calcem.

Le second passage est extrait du même Livre, Chapitre XLIV. Néri, sur la troisieme maniere qu'il prescrit dans ce Chapitre pour bien imiter la Calcédoine, dit qu'il en fit l'expérience à Anvers, où il avoit établi sa résidence en Janvier 1609, & où il demeuroit, depuis plusieurs années, dans la maison du Seigneur Emmanuel Ximenes, Chevalier de l'Ordre de Saint-Etienne, Portugais de Nation, & Bourgeois d'Anvers, & qu'avec la poudre, dont il donne la recette dans ce Chapitre, il fit de très-belle Calcédoine, dans le fourneau de Verrerie du Sieur Giroldf : *Hunc tertium modum expertus sum Antuerpiæ anno* 1609, *mense Januario, quo tempore morabar & per plures annos habitabam in ædibus Domini Emmanuelis Ximenii, Equitis Sancti Stephani, natione Portugalensis & civis Antuerpiani.... Atque hoc pulvere Antuerpiæ in fornace Vitrariâ Domini Philippi Giridolfi, hominis valdè officiosi, Chalcedonium feci*. Lib. 2. Cap. 44. ad calcem.

Enfin dans son cinquieme Livre, Chap. XCI, il fait mention des expériences, qu'il avoit faites sous les yeux d'Isaac le Hollandois ou *Hollandus*, pendant son séjour en Flandres, & qu'il tenoit de lui : *Hic modus imitandi gemmas, quem ab Isaaco Hollando, cùm in Flandria essem, mutuatus sum*. Lib. 5. Cap. 91.

Ainsi par les soins aussi éclairés qu'obligeants de M. de Bure le jeune, nous sommes en état d'établir sur le fondement le plus solide, comme des vérités incontestables : 1°, Qu'entre nos Chimistes Hollandois, s'il y en a eu deux, *Isaac* est celui qui s'est le plus adonné à la connoissance pratique de l'Art de la Verrerie, sur-tout dans la partie des Emaux colorants, par les substances métalliques, science sur laquelle nous avons déja annon-

mieres années de ce siecle l'usage du verre en table coloré aux Verreries. A mesure que ce siecle s'avança, ces morceaux de grande exécution, dont il formoit les draperies de différentes couleurs, céderent la place aux tableaux de chevalet, s'il est permis de s'exprimer ainsi en traitant de la Peinture sur verre.

Les Artistes des derniers temps de ce siecle s'étant fait en conséquence une maniere de travailler différente de celle des siecles précédents ; c'est de cette maniere, qui est celle des Peintres sur verre actuels, dont nous traitons principalement dans notre seconde Partie. Rentrons ici dans le détail, en parlant, comme nous avons fait relativement au seizieme siecle, des noms & des ouvrages des plus habiles Peintres-Vitriers des dix-septieme & dix-huitieme siecles.

ce qu'il avoit donné un excellent Traité : 2°, Qu'Isaac établi à Anvers y avoit déja acquis une grande réputation en 1609 : 3°, Qu'il s'y rendit très-utile à tous ceux qui employoient les Emaux, & par conséquent aux Peintres sur verre, Flamands, qui se distinguerent le plus dans les commencements du dix-septieme siecle, par la beauté de leur coloris : 4°, Que Néri déja celebre à Florence dans l'Art de la Verrerie en 1601, avoit quitté sa patrie pour se rapprocher d'Isaac Hollandus, & suivre auprès de lui, à Anvers, ses procédés dans l'Art d'imiter les pierres précieuses, d'où il retourna à Florence pour y faire imprimer son Traité Italien sur *l'Art de la Verrerie*, chez les Giunti, en 1612, in-4°, édition que M. de Bure regarde comme l'originale de cet Auteur, à laquelle néanmoins les Savants ont préféré la traduction Latine : 5°, Enfin que l'Art d'Emailler à la lampe possédoit d'habiles Artistes dès le seizieme siecle & dans le dix-septieme.

C'est la seule qui soit en usage parmi les Peintres sur verre actuels.

CHAPITRE XVII.

Peintres sur Verre qui se distinguerent aux dix-septieme & dix-huitieme siecles.

Claës-Jansze, Hollandois, Peintre sur verre.

C'EST à notre Livret des belles vitres de Saint Jean de Gouda que nous sommes redevables du premier Peintre sur verre Hollandois de ce siecle. Nous y apprenons qu'il fut chargé en 1601 par les Bourguemestres de Rotterdam de peindre une vitre pour cette Eglise, représentant l'histoire de la Femme adultere. Il paroît par l'inscription qu'il a peinte au bas du vitrau, qu'il étoit inventeur & Peintre sur verre : on y lit *Claës Jansze fig. & pinx. Rotterdam, 1601.*

Vitres de Gouda.

Corneille-Clock, Hollandois, Peintre sur verre.

C'étoit une gloire pour chaque Ville de Hollande d'avoir contribué d'un ou de plusieurs vitraux à la clôture de l'Eglise de Gouda. Les Bourguemestres de Leyden & de Delft en donnerent en 1601 & 1603, peints d'après les cartons de *Swanenburg* par *Corneille Clock*, Peintre sur verre de Leyden. Celui de cette Ville représente la levée du siége de Samarie fortement pressée par le Roi Benadad, & celui de Delft celle du siége de Leyden. Dans le bas de celui-ci, on distingue la Ville de Delft & les Villages circonvoisins. On y reconnoît le Prince d'Orange, Boisot & les personnes les plus recommandables qui eurent part à cette affaire. Tout ce qui y contribua, soldats, bateaux qui les portent, & les magasins de munition y sont admirablement exprimés. On lit au-dessous de l'un & de l'autre vitrau cette inscription qui ne differe que par le chronogramme : *le Bourguemestre Swanenburg inv. & fig. Leyden. Corneille Clock pinx. Leyden, 1601 & 1603.*

Vitres de Gouda.

Vers le même temps se distinguoient à Paris dans la Peinture des vitres de S. Médéric, dit vulgairement Saint Merry, *Heron*, dont nous avons parlé au rang des Peintres sur verre du siecle précédent, *Jacques de Paroy, Chamu* & *Jean Nogare*. Ils représenterent en concurrence dans le chœur de cette Eglise, qui ne fut finie qu'en 1612, à droite, l'histoire de Saint Pierre tirée des Actes des Apôtres avec des citations latines ; à gauche, l'histoire de Joseph dans la même ordonnance. Ils peignirent dans les vitres de la nef, d'un côté la vie de Saint Jean-Baptiste, & de l'autre celle de Saint François d'Assise. Ils exécuterent aussi sur le verre d'autres sujets pour des Chapelles de la même Eglise.

Jacques de Paroy, Chamu, & Jean Nogare, François, Peintres sur verre, Auteurs des vitres de Saint-Merry, à Paris.

Voici d'abord ce qu'Haudicquer de Blancourt (a) nous apprend de Jacques de Paroy. Il le fait naître à Saint-Pourçain sur Allier, & le donne pour un des plus habiles que nous ayons eu pour la Peinture sur verre. Il a écrit sur son Art (b). Son génie le portoit

(a) A la fin de la Préface de son Art de la Verrerie.
(b) Aucune Bibliotheque publique ni particuliere n'a pu me communiquer l'ouvrage de ce célebre Peintre sur verre. Il faut qu'il n'ait paru que manuscrit. C'est vraisemblablement dans cette source, connue pour lors de peu de Savants, que Félibien, dans ses Principes d'Architecture ; Florent le Comte, dans son Cabinet d'Architecture ; Haudicquer de Blancourt, dans son Art de la Verrerie, & les autres qui les ont copiés, ont puisé ce qu'ils ont donné sur la Peinture sur verre & sur la composition des Emaux colorantes qui lui sont propres, tant leurs enseignements ont de ressemblance entre eux. Nous en ferons usage dans notre seconde Partie, mais sans les admettre comme notre seule ressource.

naturellement

naturellement au Dessin & à la Peinture : il s'y appliqua avec affection, & y réussit. Il crut ne pouvoir mieux se perfectionner qu'en entreprenant le voyage de Rome qu'il regardoit comme l'école universelle de la Peinture & de la Sculpture. Il y étudia un très-long-temps sous le célebre Dominique Zampini, dit le Dominicain. On ne peut douter qu'il n'ait fait de grands progrès sous un maître qui ne cessoit d'inculquer à ses Eleves qu'il ne devoit sortir de la main d'un Peintre aucun trait ou aucune ligne qu'elle n'eût été d'abord formée dans son esprit ; qu'un Peintre ne devoit considérer aucun objet comme en passant, mais avec une longue & sérieuse attention, parce que c'est à l'esprit & non à l'œil à bien juger des choses. Après avoir acquis beaucoup d'habileté sous un tel maitre, de Paroy alla à Venise où il a fait quantité de très-beaux ouvrages. De retour en France & dans la Province d'Auvergne, son pays natal, il en fit encore de fort beaux dans le Château du Comte de Catignac, & depuis à Paris dans l'Eglise de Saint Merry, où l'on admire entr'autres dans une Chapelle, le Jugement de Susanne exécuté sur le verre d'après ses desseins par Jean Nogare ; ouvrage exquis, aussi bien que les vitraux du chœur, pour lesquels il paroit qu'il s'est plus occupé d'en fournir les cartons que de les peindre sur le verre. On voit encore de lui à Gannat, près Saint-Pourçain sur Allier, dans la grande Chapelle de l'Eglise Collégiale & Paroissiale sous le titre de Sainte Croix, des vitres peintes où sont représentés les quatre Peres de l'Eglise Latine, S. Ambroise, S. Jérôme, S. Augustin & S. Grégoire. Les têtes de S. Ambroise & de S. Augustin y sont reconnues pour être les portraits de MM. de Filhol, dont un étoit Archevêque d'Aix. Leurs armoiries peintes sur verre sont aussi répandues sur les autres vitraux de cette Eglise. Cet habile Peintre décéda âgé de 102 ans dans la Ville de Moulins en Bourbonnois, où il reçut les honneurs funebres dans l'Eglise des Jacobins.

A l'égard de Chamu, il y a lieu de croire qu'il fut un des meilleurs Peintres sur verre du commencement du dix-septieme siecle. La quantité d'entreprises en ce genre dont il étoit chargé, attira dans son attelier plusieurs Artistes, même étrangers, entre lesquels étoit Jean Van-Bronkorst, Hollandois, bon Peintre sur verre, dont nous parlerons dans la suite. On lui doit l'exécution d'une bonne partie des vitraux de l'Eglise de Saint Merry, d'après les desseins de Jacques de Paroy ; mais Sauval n'a point distingué ceux qui sortirent de son attelier. Il paroit qu'il ne forma dans sa famille aucun Eleve de son Art. J'ai connu dans ma jeunesse un Vitrier de ce nom qui n'avoit aucune notion de Peinture sur verre. Il étoit entrepreneur de la Vitrerie

PEINT. SUR VERRE. I. Part.

des Palais & Châteaux de Monseigneur Philippe Duc d'Orléans, Régent du Royaume, de qui il obtint des faveurs distinguées pour l'avancement de sa famille.

Sauval ne distingue pas davantage les vitres peintes par Jean Nogare pour Saint Merry, si l'on en excepte celle qu'il avoit peinte d'après les cartons de Jacques de Paroy, représentant le Jugement de Susanne. Cet Auteur, à l'endroit où il parle des *vitres ridicules* (a), cite de ce bon Peintre sur verre des vitres peintes, mais qui n'existent plus, dans un vitrau qui se voyoit de son temps dans la croisée de l'Eglise Paroissiale de Saint Eustache à Paris, du côté de la rue des Prouvaires. Jules III, Charles V, & Henri II, y étoient représentés, le premier coëffé de sa thiare, les deux autres couronnés en tête, & revêtus tous trois de leurs habits Pontificaux, Impériaux & Royaux. Ils adoroient l'Enfant Jesus que la Sainte Vierge tenoit entre ses bras (b).

Les charniers de l'Eglise Royale & Paroissiale de Saint Paul à Paris sont sans contredit les plus beaux de cette Ville. Ils sont ornés de vitres peintes à l'envi par les meilleurs Peintres sur verre du commencement du dix-septieme siecle ; car les plus anciennes datent de 1608, & les plus nouvelles de 1635. Nous allons extraire ce que Sauval nous a laissé sur ces vitraux & sur les talents particuliers des Artistes qui en ont été chargés : nous y joindrons quelques réflexions relatives à cet Art, que l'étude particuliere que nous en avons faite nous a dictées.

Le côté de ces charniers qui touche à la Chapelle de la Communion n'est pas d'une beauté supérieure, quoique la plus grande partie en ait été exécutée sur les cartons de *Vignon*, par *Nicolas le Vasseur*, Peintre sur verre, & par d'autres en concurrence. C'est ce même Peintre qui paroît avoir peint sur les cartons du même, les quatre vitraux de la Chapelle de la Communion à main droite, où la composition de Vignon se fait reconnoître.

Le côté qui regarde l'Arsenal est moitié exécuté par les mêmes Peintres sur verre, & l'autre moitié par un *Robert Pinaigrier*. Ce qu'il y a peint, est d'une bonté médiocre. On y voyoit autrefois sur des ovales, qui entrent dans l'ornement des soubassements des vitraux, des paysages d'une bonne maniere, que l'injure du temps a détruits

Robert, Nicolas, Jean & Louis Pinaigrier ; Nicolas le Vasseur ; Jean Monnier ; François Pernier, Nicolas Desangives ; François Porcher, Peintres sur verre, François, contemporains, Auteurs des belles vitres des charniers de Saint Paul, à Paris.

(a) *Page* 33 de l'addition au *tom. I.* de ses Antiquités de Paris.
(b) Les hauts vitraux du Chœur de cette Eglise, ont été peints vers 1642, & représentent à droite & à gauche sous une galerie voûtée d'une assez belle perspective, des figures de Saints, beaucoup plus fortes que nature, à cause de leur élévation, qui semblent diriger leurs pas vers le vitrau du fond du Sanctuaire, comme vers le terme de tout cet édifice.

R

ou que quelque main avide auroit pu s'approprier.

La partie des vitraux de ce côté & du précédent, qui dans chaque vitrau est marquée I. M. est d'après les desseins & de la main de *Jean Monnier*.

Félibien dit de cet Artiste qu'il fut un des meilleurs Peintres François du commencement de ce siecle. Il avoit pour aïeul & pour pere des Peintres sur verre dont nous avons fait mention parmi ceux du siecle précédent. Son aïeul étoit de Nantes, & s'étoit établi à Blois. Jean avoit appris de son pere l'Art de peindre jusqu'à l'âge de 16 ou 17 ans. Dès-lors il copia pour Marie de Médicis un tableau d'André Solarion, dit la Vierge à l'oreiller verd. Il lui mérita une pension de cette Reine de France & sa protection auprès de l'Archevêque de Pise qui s'en retournoit à Florence. Ce Prélat l'emmena avec lui, & delà à Rome. Monnier revint ensuite en France, où il fit quantité de beaux ouvrages.

Du même côté, vers le milieu, *François Perrier* a peint l'histoire du premier Concile de l'Eglise, & l'ombre de Saint Pierre guérissant les malades.

Félibien & d'Argenville ne disent point que Perrier ait peint sur le verre. Le peu de cours que cet Art avoit en Italie où Lanfranc mit le pinceau à la main de Perrier encore jeune, ne donne pas lieu de le penser; mais il peut avoir fourni les cartons de ces deux beaux vitraux & de quelques autres de la même bonté.

Le dernier côté qui est parallele à la rue Saint Antoine est fermé par les plus belles vitres de tout le Charnier, & peut être aussi bonnes qu'aucunes de Paris.

Le second vitrau de ce côté représentant l'imposition des mains par Saint Paul aux Ephésiens, ainsi que le troisieme dans lequel on admire la guérison des malades par l'attouchement des linges & de la ceinture de cet Apôtre, sont l'un & l'autre de la main de *Nicolas Desangives*, Peintre sur verre, qui avoit une liberté de travailler incroyable.

On remarque en effet une intelligence admirable dans la distribution & la coupe des contours des membres & des draperies de ses figures. Leur jointure par le plomb est si délicate & si peu sensible que, loin d'appésantir l'ensemble d'un panneau, elle n'y marque que le trait nécessaire pour former les contours. Elle en réunit si parfaitement les parties qu'on croiroit volontiers que tout le panneau n'est qu'un même morceau, comme la toile est au tableau : talent si essentiel à un bon Peintre Vitrier qu'actuellement même, lorsque la Peinture sur verre paroit totalement oubliée, dans plusieurs Villes de France, & notamment à Toulouse, les Gardes & Jurés du corps des Maîtres Vitriers proposent pour chef-d'œuvre à leurs Aspirants à la maîtrise, la distribution la plus élégante des contours des figures d'une estampe & la coupe du verre la plus industrieuse, comme si ces morceaux, qui par leur jointure doivent former l'ensemble du panneau, devoient être peints sur le verre.

Le quatrieme dans lequel sont représentés les sept fils de Sceva, Magicien, chassés par le diable, est de Desangives ou de *Porcher*.

Nous ne connoissons ce Peintre sur verre que par ce qu'en dit ici Sauval. Il falloit qu'il excellât dans son Art, puisque dans l'alternative que cet Ecrivain donne sur le véritable Auteur de ce vitrau, il ne craint point de le mettre sur une même ligne avec Desangives. Nous savons néanmoins qu'en 1677 un nommé *François Porcher*, lors Juré de la Communauté des Maîtres Vitriers Peintres sur verre, se porta appellant avec elle d'une Sentence de M. de la Reynie, Lieutenant de Police, qui paroissoit favoriser le monopole dans la marchandise de Verre. Il y a même encore à Paris des Maîtres Vitriers de ce nom qui ne sont point Peintres sur verre, quoiqu'ils en ayent le titre en commun avec tous les Maîtres de cette Communauté; mais nous ne savons pas si ce François Porcher est celui dont parle ici Sauval.

Les meilleures vitres de ce charnier sont la cinquieme de ce côté, représentant Saint Paul battu par les Orfévres du Temple de Diane à Ephese; la sixieme représentant le départ de Saint Paul de cette Ville, & la septieme représentant la résurrection d'Eutyque dans la même Ville. On les doit à l'habileté de *Nicolas Pinaigrier*, que Sauval appelle encore *l'inventeur des Emaux*.

Cet Artiste, & ceux qui suivent du même nom, sont vraisemblablement des fils ou des petits-fils de cet excellent Peintre sur verre, émule de Jean Cousin, dont nous avons parlé au rang des bons Peintres Vitriers du seizieme siecle; ainsi ce que dit ici Sauval, que Nicolas fut l'inventeur des émaux, ne doit pas s'entendre strictement de celui-ci : nous avons vu que le premier Pinaigrier fit dans ses ouvrages un emploi plus fréquent & plus détaillé des émaux que ses confreres, ce qui lui réussit parfaitement. Nicolas, héritier des talents & des couleurs de son aïeul, se sera appliqué plus attentivement que les autres de ce nom dont nous allons parler : ses émaux plus transparents, plus fondants & plus sûrs pour ce concert de fusion à la recuisson si nécessaire pour la beauté & la bonté du coloris de la Peinture sur verre, auront pu par comparaison aux autres, lui mériter le nom d'*inventeur des Emaux*.

Les 1, 8, 9, 10 & 11 vitraux du même côté

font d'une beauté passable, & ont été peints par *Jean* & *Louis Pinaigrier*.

On remarque dans les vitraux que Sauval attribue aux Robert, Jean & Louis Pinaigrier, & même dans ceux de Jean Monnier & de Nicolas le Vasseur, beaucoup d'émaux qui, en bouillonnant à la recuisson, se sont écaillés; d'autres, qui trop durs, se sont écartés dans la fusion de ce concert au fourneau de recuisson, dans lequel nous venons de remarquer que Nicolas Pinaigrier excelloit, & qui ne s'obtient que par l'expérience soutenue par l'étude de la Chimie.

Les vitraux de la main de Desangives sont reconnoissables à cette marque **N**, abbréviation de *Nicolaus Desangives fecit*. Elle est pratiquée dans de petits ovales qui entrent de chaque côté dans l'ornement qui sert de base à ces vitraux.

Il paroît par un autre ovale resté entier dans un des meilleurs vitraux que Sauval attribue à Nicolas Pinaigrier, que la marque de ce Peintre sur verre étoit un compas ouvert, posé sur ses deux pointes, entrelassé d'une branche de laurier. Quant aux autres Pinaigriers, Sauval donne lieu de croire qu'ils se faisoient connoître par ces petits ovales représentant des paysages dont nous avons déja parlé.

Ces vitraux, dont quelques-uns ont moins souffert de l'injure du temps que de l'étourderie des enfants qu'on instruit des premiers principes de la religion dans ce Charnier, & du voisinage des fosses que l'on creuse dans le vaste cimetiere auquel il sert de cloître, ont été entretenus autant bien que puisse le permettre un siecle qui manque de Peintres sur verre, & où ce qui s'en casse ne peut être remplacé que par des morceaux de verre peint assortis au mieux possible. Cet entretien étoit confié aux soins de feu Guillaume Brice, Maître Vitrier à Paris. Son intelligence & son activité dans toutes les parties de sa profession l'auroient fait regarder comme un homme digne de ses meilleurs temps, s'il y eût joint la pratique de la Peinture sur verre dont il recueilloit chez lui de très-jolis morceaux avec autant de goût que de choix. Il en avoit acheté une belle suite de la veuve de M. *Restaut*, Avocat au Conseil & Auteur d'une Grammaire Françoise, le plus grand amateur de Peinture sur verre de son temps. Ses soins aussi vigilants qu'empressés, aussi heureux qu'intelligents, pour poser en place dans leur ordre primitif l'immense quantité de panneaux de verre peint remis en plomb neuf que contient la grande rose de la croisée de l'Eglise de Paris du côté de l'Archevêché; l'habileté avec laquelle il a conservé à la postérité les magnifiques & anciennes vitres de la Sainte Chapelle de cette Ville qu'il a remises aussi en plomb neuf; le goût avec lequel il vient d'assortir, deux ou trois ans avant sa mort (*a*), par forme de continuité, une partie fort étendue d'un des grands vitraux de cette auguste Basilique qui avoit été muré depuis long-temps, sans rien déparer de l'ordre des anciennes vitres, seront pour la postérité un témoignage certain de la justice que j'ai cru devoir rendre ici à ses talents dans sa profession.

Ce seroit actuellement le lieu de faire connoître, s'il étoit possible, les noms des habiles Peintres sur verre qui nous ont laissé sur les vitres peintes du Charnier de l'Eglise Paroissiale de Saint Etienne-du-Mont à Paris, les preuves les plus distinguées de leur excellence dans leur Art, par la délicatesse du travail le plus fini, par la beauté du coloris le plus éclatant, par le concert de fusion le plus soutenu des Emaux dont ces vitres sont rehaussées : vitres qui, comparées à ces grands vitraux sortis de la main des meilleurs Peintres sur verre du seizieme siecle, sont dans leur proportion ce qu'est un tableau de chevalet d'un bon maître par rapport à un tableau de grande exécution, & la miniature la plus délicate relativement à un bon tableau de chevalet.

Le silence que Sauval, qui s'est si soigneusement appliqué à nous conserver les noms des Peintres sur verre du Charnier de Saint Paul, a gardé sur ceux du Charnier de Saint Etienne, m'avoit paru réparable, si je pouvois obtenir de MM. les Marguilliers de cette Paroisse, dont l'entretien m'a été confié depuis le décès de mes pere & mere, la permission de compulser leurs Registres de délibérations, ainsi que les comptes des anciens Marguilliers de cette Fabrique, depuis le commencement du dix-septieme siecle & même vers la fin du seizieme : ma demande me fut accordée avec autant d'urbanité que de joie de répondre à l'empressement que je témoignois à la Compagnie de transmettre à la postérité la mémoire d'un dépôt si précieux en ce genre. J'en feuilletai les Registres depuis 1580; j'y reconnus qu'en 1604 la construction de ce Charnier avoit été projettée sur le terrain accordé à cet effet par les Abbé & Chanoines réguliers de l'Abbaye de Sainte Genevieve-du-Mont, & j'y appris qu'en 1622 les vitraux dudit Charnier avoient été achevés. Mais mes espérances sur la découverte des noms des habiles Maîtres qui en peignirent les vitres, furent trompées & mes recherches infructueuses.

Tout ce que j'en ai pu recueillir, c'est 1°, que la Fabrique ne s'étant point chargée de la dépense de ces vitres, MM. les Marguilliers n'ont pu ni dû les porter dans leurs comptes, & que par conséquent les noms

Les mêmes probablement Auteurs des vitres des Charniers de Saint-Etienne du Mont, à Paris, peintes dans le même-temps.

(*a*) Il est mort en 1768.

des Peintres Vitriers qui les ont faites n'ont pu ni dû y être employés : 2°, que ces vitres peintes depuis l'année 1612, dont on reconnoît la date fur les premiers vitraux, ont été l'effet des libéralités des plus notables Paroiffiens ; qui en confierent l'exécution à ceux des meilleurs Peintres fur verre de ce temps qu'ils payerent de leurs deniers, & dont par conféquent les quittances, foufcrites de leurs noms, refterent entre les mains de ceux qui les avoient employés : 3°, que le vitrau dans lequel eft repréfenté le Banquet du Pere de famille, n'a coûté, y compris fa ferrure & le chaffis de fil-d'archal au devant, que quatre-vingt-douze livres dix fous. Enfin que l'empreffement des Paroiffiens à fermer ce Charnier de vitres peintes étoit fi grand, que la Fabrique crut faire une chofe plus utile de prier ceux qui paroiffoient dans la difpofition d'y donner un vitrau, de contribuer, pour une fomme de cent livres chacun, aux frais de la conftruction du portail & de la fonte des cloches.

Ce Charnier, qui forme autour du petit cimetiere de cette Eglife un cloître à trois galeries, eft éclairé par vingt-deux vitraux (*a*) d'environ fix pieds de haut fur quatre de large, à deux pieds & demi de hauteur d'appui. Ils n'ont pas pour objet une hiftoire fuivie, comme ceux du Charnier de Saint Paul ; mais celle que le goût & la dévotion de chaque Donateur lui ont infpiré.

Noms des Donateurs de ces vitres.

Les Regiftres de la Fabrique nous font connoître les noms de quelques-uns des Donateurs, tels que Madame la Préfidente de Viole, dame d'Andrefel ; Maître François Chauvelin, Avocat ; Maître Germain, Procureur au Parlement ; MM. Boucher, Marchand Boucher, & le Juge, Marchand de Vin, qui ont été alternativement chargés de l'Œuvre & Fabrique de cette Paroiffe pendant les premieres années du dix-feptieme fiecle ; M. Renauld, Bourgeois de Paris, qui a fait faire le vitrau repréfentant le Jugement dernier, devant lequel il a défiré d'être inhumé ; & enfin une dame Soufflet-Verd, qui a donné de plus une fomme de cent cinquante-cinq livres pour faire garnir de vitres peintes la rofe du grand portail, avec promeffe de payer le furplus, fi furplus y avoit.

Entre les vingt - deux vitraux de ce Charnier, celui de la porte du cimetiere eft d'un temps antérieur à fa conftruction (*b*). Parmi les vitraux fuivants on ne peut fe laffer d'admirer celui qui repréfente la cruelle audace de Nabuchodonofor, qui, voulant faire adorer par les Ifraëlites, la ftatue d'or qu'il s'étoit fait élever, irrité de la courageufe réfiftance des compagnons de Daniel qu'il avoit fait conduire captifs à Babylone, les fit jetter vivants dans une fournaife ardente, d'où l'Ecriture Sainte nous apprend qu'ils fortirent fains & faufs.

Les deux vitraux fuivants, dont l'un repréfente le défi du Prophete Elie aux faux Prophetes de Baal, l'autre les premiers Miniftres de l'Eglife, les Empereurs, les Rois, tous les Peuples de la terre adorant Jefus-Chrift élevé en Croix, figuré dans la partie fupérieure par le ferpent d'airain, font, comme le précédent, d'une beauté admirable. Ils paroiffent tous trois dignes de Defangives ou de Nicolas Pinaigrier, qui travailloient dans le même temps à ceux du Charnier de Saint Paul.

On pourroit encore attribuer aux Peintres qui ont travaillé avec moins de fuccès aux vitraux de ce Charnier, ceux de celui de Saint Etienne dans lefquels on remarque, comme à Saint Paul, des émaux bouillonnants qui fe font écaillés par la fuite ; par exemple, le vitrau qui repréfente l'hiftoire de Saint Denys, & celui où font repréfentés la multiplication des pains & des poiffons, & la fraction du pain en préfence des Pélerins d'Emmaüs. Ce dernier ne fe voit pas fous le Charnier, mais dans la Chapelle de la Sainte Vierge où il a été tranfporté.

Rien ne vient fi bien à l'appui de la conjecture qui me fait admettre Nicolas Pinaigrier au rang des Peintres fur verre qui ont travaillé aux vitres du Charnier de Saint Etienne, que les fujets repréfentés dans un autre vitrau qui a auffi été tranfporté dans la même Chapelle. J'ai obfervé ci-devant (*a*) en donnant la defcription de l'allégorie du preffoir, peinte par Pinaigrier en 1520 pour l'Eglife de Saint Hilaire de Chartres, que ce fujet avoit été copié par la fuite pour plufieurs Eglifes de Paris. Or le vitrau de Saint Etienne où il eft repréfenté doit avoir été peint par les defcendants de ce célebre Artifte, qui, propriétaires des cartons originaux de cette allégorie, en auront fait l'objet de leur complaifance & de leur application, toutes les fois qu'ils auront eu occafion de répéter fur le Verre ce morceau chéri de leur Auteur. Et comme Sauval nous apprend que les Marchands de Vin avoient adopté par choix ce fujet pour en orner leurs Chapelles de Confrairie ou de dévotion, j'en augure que le vitrau de Saint Etienne où l'on a peint cette allégorie aura été donné pour l'ornement du Charnier de cette Eglife par Jean le Juge, Marchand de Vin, un des plus grands ama-

(*a*) Il y en avoit autrefois vingt-quatre, y compris l'impofte de la porte du petit cimetiere ; mais les changements occafionnés par l'agrandiffement de la Sacriftie du chœur, ont forcé d'en ôter deux qui ont été incorporés dans les vitraux de la Chapelle de la Vierge.
(*b*) Nous en avons parlé, *pag.* 49, à l'article de *Jean Gouffin*.

(*a*) *Page* 42, à l'article de *Robert Pinaigrier*.

teurs

teurs de Peinture fur verre de fon temps. Je crois être fondé à le croire, par une délibération de la Fabrique de cette Paroiſſe en 1610. On y lit que ce Marguiller avoit perſiſté avec fermeté dans la réſolution qu'il avoit priſe de faire peindre à ſes frais la grande vitre qui eſt dans la nef au-deſſus de la Chapelle Sainte Anne, malgré l'avis de ſa compagnie qui avoit arrêté en ſon abſence, qu'il ſeroit prié de *convertir en valeur, pour être employés à la conſtruction du Charnier, les deniers deſtinés à cette varriere hiſtoriée, qui ôteroit beaucoup de jour à cette partie de l'Egliſe, déja obſcurcie par le voiſinage de la tour du clocher*.

On doit mettre au rang des plus beaux vitraux de ce Charnier, celui du Jugement dernier, également diſtingué par le fini des figures & l'éclat du coloris. Mais la délicateſſe du travail, la beauté des émaux, leur induſtrieux emploi & leur réuſſite à la recuiſſon, brillent ſur-tout dans celui qui repréſente la fin du Monde. La variété des objets qu'il renferme, tels que l'obſcurité que laiſſent les aſtres qui tombent du firmament, la confuſion des élémens, la frayeur de tout ce qui a vie dans l'air, ſur la terre & au ſein des eaux, qui touche au moment de ſa deſtruction, hommes de tout ſexe & de tous états, animaux, poiſſons, oiſeaux, bâtimens, monumens de toute eſpece, fruits de la nature & de l'art prêts à rentrer dans le néant; cette ſurprenante variété, dis-je, y eſt caractériſée avec une expreſſion qui ſaiſit le ſpectateur d'effroi à la vue de ces ſujets de terreur, & d'admiration pour le travail de l'Artiſte qui a ſi bien peint & ſi heureuſement colorié ſur le verre tant & de ſi différents objets du plus menu détail.

Tel eſt encore, malgré ſon défaut eſſentiel de correction dans le deſſin & de pratique dans le coſtume, le vitrau dans lequel le Peintre s'eſt occupé de la parabole du Banquet du Pere de famille rapportée par Saint Luc. Tous les détails en ſont ſurprenants & de la plus grande délicateſſe. La ſalle du feſtin entr'autres y paroît éclairée par des vitraux, dont les plus grands portent neuf pouces de haut ſur un pouce & demi de large. On y diſtingue ſans confuſion des friſes ornées de fleurs au pourtour d'un fond de vitres blanches, dont la façon paroît le plus exactement conduite, & ſert elle-même de cadre à des panneaux de verre hiſtoriés & coloriés dans la préciſion de la miniature la plus délicate. Au bas d'un de ces vitraux diſtribué en quatre panneaux de hauteur, dans leſquels l'art du Peintre, preſqu'incompréhenſible, repréſente la Nativité, la Réſurrection & l'Aſcenſion de Jeſus-Chriſt; on reconnoît dans le dernier panneau les armoiries du Préſident de Viole, Seigneur d'Andreſel, dont la veuve fit préſent de ce vitrau

PEINT. SUR VERRE. I. Part.

en 1618. Les fleurs dont le pavé de cette ſalle paroît jonché, ſont du coloris le plus naturel & le plus vif.

Je ne puis omettre, en faiſant mention de ce vitrau, une anecdote qui n'eſt pas indifférente à l'éloge du Peintre qui la fait.

Tous les vitraux de ce Charnier furent réparés & remis en plomb neuf en 1734 par les ordres du Marguiller lors en exercice, homme d'un grand ſens & d'une vivacité encore plus grande. Il n'omettoit rien pour rendre à ce lieu reſpectable, où le plus grand nombre des Fideles de cette grande Paroiſſe reçoit la Communion au temps Paſchal, toute la décence qui lui convient. Il veilloit à toute heure ſur les Ouvriers & ſur les travaux. Sa délicateſſe & ſa ſagacité ne laiſſoient rien échapper à ſes remarques. Les vitres ſur-tout, & l'application que demandoit de la part de ceux qui y étoient employés le rétabliſſement de pluſieurs parties d'entre elles, par le rapport des pieces les mieux aſſorties qu'il falloit fournir à la place de celles qui étoient caſſées, lui parurent mériter toute ſon attention. Nous l'avions, mes freres & moi, continuellement ſur les bras. On venoit de remettre en place les panneaux du vitrau du Banquet : il arrive, il obſerve & crie auſſi-tôt à la négligence. Je m'y attendois preſque ; car ce qui pouvoit occaſionner ſon mécontentement ne m'avoit pas échappé : *Ne ſont-ce pas là des vitres bien nettes ? Que fait-là cette mouche ? Elle y fait beaucoup, Monſieur, en faveur du Peintre, puiſque la ſimple imitation de cette mouche a paru pouvoir vous autoriſer à me taxer de négligence*. Il n'en veut rien croire ; il s'emporte, il mouille, il eſſuye, il gratte ; mais la mouche reſte & reſtera ſans doute long-temps, pour en tromper d'autres qui s'appliqueroient à la regarder d'auſſi près.

Je ne m'attacherai point ici à donner la deſcription de tous les autres vitraux de ce Charnier. Les ſujets qui y ſont repréſentés en plus grande partie ſont des figures de l'ancien Teſtament accomplies dans le nouveau. Ils ſont indiqués au bas par des inſcriptions peintes ſur verre dans un cartouche tant en proſe latine & françoiſe qu'en vers françois du ſtyle des Poëtes du temps.

Quoique tous ces vitraux ne ſoient pas de la même beauté, le plus grand nombre mérite l'admiration des connoiſſeurs, & pourra ſervir un jour de modele aux Peintres ſur verre, ſi cet Art reprend vigueur, ſur-tout dans des parties d'un détail auſſi menu & auſſi délicat que le demanderoient, ainſi que je l'inſinuerai ailleurs, des ſujets tirés de l'Hiſtoire ſainte ou profane, ou de la Fable, peints ſur des carreaux de verre, pour orner des Chapelles domeſtiques ou voiler dans les appartemens des Grands ces lieux qui ne demandent que le ſecret.

Enfin au défaut d'une connoiſſance cer-

Anecdote relative à une de ces vitres.

S

taine des noms des Peintres sur verre qui ont peint ces admirables vitres, si nous considérons leur date, ce qu'elles ont d'excellent, ce qu'il y a de médiocre, la ressemblance dans la distribution & les ornements des cartouches qui renferment leurs inscriptions, tout semble devoir nous porter à les attribuer en grande partie à ces Maîtres habiles qui ont peint celles du Charnier de Saint Paul. On peut les regarder les unes & les autres, toute proportion gardée, vu l'oubli presque général de la Peinture sur verre, comme ces feux qui, en expirant, jettent une plus brillante clarté & ne font jamais mieux appercevoir leur éclat que lorsqu'ils sont prêts de s'éteindre.

Ce qui est bien digne de nos regrets, c'est que ces belles vitres ayent été & soient encore exposées aux plus grands dangers dans un lieu destiné à faire les catéchismes des enfants, & dans lequel elles servent de clôture à un petit cimetiere où l'étourderie d'un Fossoyeur, souvent ivre, malgré les chassis de fil-d'archal qui servent à les défendre, fait voler contre ces vitres précieuses des terres & des cailloutages qui en ont endommagé plusieurs, inconvénient qui, pour être le même sous le Charnier de Saint Paul, paroît avoir été moins préjudiciable à celles qui le décorent, à cause de la vaste étendue de son cimetiere.

Bylert, Hollandois, Peintre sur verre.

Tandis que les meilleurs Peintres sur verre François du commencement du dix-septieme siecle se distinguoient à Paris aux vitres de Saint Merry, de Saint Paul, & de Saint Etienne, la Hollande possédoit d'habiles Artistes en ce genre, que nous allons faire connoître successivement sous les auspices de M. Descamps. Cet Auteur ne dit qu'un mot de *Bylert*, Peintre sur verre à Utrecht, qui donna les premieres leçons de dessin à Jean Bylert son fils. Celui-ci les mit à profit, malgré une jeunesse un peu bruyante & livrée aux plaisirs; car il devint par la suite un bon Peintre d'Histoire.

Both, Hollandois, Peintre sur verre.

Both, Peintre sur verre en la même Ville, ne nous est également connu que par ses deux fils Jean & André, qui, toujours inséparablement unis, passerent de l'école de leur pere à celle d'Abraham Bloëmaert, voyagerent en France & en Italie à l'aide du produit de leurs ouvrages, & se distinguerent par un beau fini dans tout ce qu'ils ont peint.

Jean-Verburg & Jean Van-Bronkhorst, Hollandois, Peintres sur verre. Pierre Matthieu, François, Peintre sur verre.

Jean Verburg, Hollandois, Peintre sur verre, donna les principes de dessin à *Jean Van-Bronkhorst* né à Utrecht en 1603. Dès l'âge d'onze ans ce dernier avoit été confié à ce Maître, d'où il passa sous deux autres, mais médiocres. A dix-sept il quitta sa patrie, & travailla dix-huit mois à Arras chez *Pierre Matthieu* qui avoit la réputation de bien peindre sur verre. Il en partit pour Paris où il demeura long-temps chez Chamu, habile dans ce genre, dont nous avons parlé. Peu content d'un talent qu'il n'avoit exercé jusqu'alors que comme subordonné à l'entreprise de ses différents Maîtres qui l'employoient pour leur compte, il retourna à Utrecht, & y fit une étroite liaison avec Poëlemburg. L'habitude de voir peindre & graver ce Maître, habile sur-tout dans l'art du clair-obscur, le détermina à quitter la Peinture sur verre pour ne s'appliquer qu'à la Peinture à l'huile. Quelques ouvrages de Peinture sur verre qui lui étoient commandés, & qu'il falloit finir, le détournerent encore quelque temps de ce projet. Sitôt qu'ils furent achevés, il s'y livra par préférence. Poëlemburg étoit passé en Angleterre, ainsi Van-Bronkhorst ne dut son avancement dans la Peinture à l'huile qu'à son propre génie. On est surpris quand on examine ses ouvrages, dans un genre si différent de celui qu'il avoit pratiqué, du progrès qu'il y fit sans maître. Ses tableaux sont recherchés & ses vitres admirées, sur-tout celles qu'il a peintes pour la nouvelle Eglise d'Amsterdam.

Abraham Van-Diépenbeke, Hollandois, Peintre sur verre.

Bois-le-Duc donna le jour à un excellent Peintre sur verre, *Abraham Van-Diépenbeke*. On ignore l'année de sa naissance & le nom de ses premiers maîtres dans le dessin & dans la Peinture sur verre. Mais on sait qu'il s'y fit de bonne heure une telle réputation que Rubens l'admit volontiers dans son école. La force de son génie le mit bien-tôt en état de composer lui-même les sujets qu'on le chargeoit de peindre sur verre. Ses compositions étoient agréables; il inventoit avec génie, il exécutoit avec feu. Mais sa facilité à composer & à dessiner, la grande quantité d'ouvrages dont il étoit surchargé ne lui donnoient pas le loisir de les finir avec tout le soin dont il eût été capable, s'il eût travaillé moins à la hâte. Notre jeune Artiste, encouragé par ses succès, quitta la Flandre pour parcourir l'Italie, où il fut fort employé à dessiner. A son retour de Rome il revint à Anvers. Sa grande vivacité & sa grande promptitude n'étoient pas des dispositions bien propres à lui faire supporter patiemment les inconvéniens attachés à la Peinture sur verre. Les accidents de la recuisson, dans laquelle la trop grande activité d'un feu trop hâté détruit souvent les plus beaux ouvrages en changeant les couleurs, le rebuterent; & sa supériorité sur les Peintres-Vitriers de son temps ne l'empêcha pas de quitter ce genre de Peinture pour s'appliquer uniquement à la Peinture à l'huile. Il rentra à cet effet à l'école de Rubens, où, sous cet inimitable coloriste,

SUR VERRE. I. PARTIE.

il fit de grands progrès dans cette partie de la Peinture. Il donnoit à ses ouvrages une force soutenue d'une belle entente du clair-obscur, partie la plus distinguée de la Peinture sur verre. On voit de lui plusieurs vitres à Anvers, à Bruxelles & à Lille : M. Descamps, qui en rend un compte exact dans son Voyage pittoresque, en a trouvé la composition fine, spirituelle, & le dessin ferme & correct.

Vitres de ce Peintre, à Anvers.

Diépenbeke a peint à Anvers les vitres d'une des deux croisées de la Cathédrale, dédiée à la Sainte Vierge. Dans le haut sont représentées les œuvres de miséricorde ; au bas sont les portraits des Administrateurs des pauvres en exercice en 1635. Quelques têtes sont aussi belles que si elles étoient de Van-Dick. On conserve à la salle du Saint Esprit, dans une boëte de fer-blanc, le dessin de cette croisée. Les vitres de l'autre croisée sont de la main de Jacques de Vriendt, dont nous avons parlé ailleurs (p. 42).

Diépenbeke a encore peint dans cette Ville les belles vitres de la croisée de la Chapelle de la Sainte Vierge dans l'Eglise Paroissiale de Saint Jacques : les dix vitraux du chœur des Jacobins, où plusieurs événements de la vie de Saint Paul sont bien peints & bien dessinés ; enfin les vitres du cloître des Minimes, où l'on voit avec plaisir quarante sujets sur la vie de Saint François de Paule. Ce sont des petits tableaux transparents ; la couleur a l'air d'un lavis, mais dégradée de façon que l'on y apperçoit les teintes locales, & des masses qui forment des effets, sans la marqueterie des couleurs éclatantes entieres & presque opaques.

A Bruxelles.

On voit à Bruxelles avec la même satisfaction les vitres des quatre croisées de l'Eglise Collégiale de Sainte Gudule. Sur la premiere cet habile Peintre a représenté la Présentation au Temple, & l'Empereur Ferdinand ; sur un des côtés de la seconde le mariage de la Vierge, & sur l'autre côté l'Empereur Léopold ; sur la troisieme l'Annonciation, & au bas l'Archiduc Albert & l'Infante Isabelle ; sur la quatrieme la Visitation, & au bas l'Archiduc Léopold.

A Lille.

Enfin Diépenbeke a peint à Lille toutes les vitres du cloître des Minimes. Le ton est à-peu-près comme des dessins lavés. Il y a plus d'harmonie que dans ce que le vulgaire admire dans les vitrages, où le beau rouge, le jaune & le bleu ne sont qu'autant de taches, ou des pieces de marqueterie, sans intelligence & sans effet. C'est dommage que celles-ci commencent à s'effacer.

Diépenbeke fut nommé en 1641 Directeur de l'Académie d'Anvers, une des plus anciennes de l'Europe. Il mourut dans cette Ville en 1675.

L'Allemagne possédoit dans le même temps *Spilberg*, assez bon Peintre sur verre & à l'huile pour avoir été successivement pensionné par les Ducs de Gulic & de Wolfgand. Il donna les premieres leçons du dessin à Jean Spilberg son fils, né à Dusseldorp en 1619, qui, après avoir fini ses études, s'adonna tout entier à un Art de famille pour lequel il sembloit né, car il avoit un oncle Peintre du Roi d'Espagne. Mais quoique le pere pratiquât la Peinture sur verre, il paroit que le fils ne s'attacha qu'à la Peinture à l'huile, dans laquelle il excella pour l'histoire & pour le portrait, d'où il devint premier Peintre de trois Electeurs.

Spilberg, Allemand, Peintre sur verre.

On ne sait lequel des deux talents de la Peinture à l'huile ou de la Peinture sur verre acquirent une plus haute réputation à *Bertrand Fouchier*, Peintre Hollandois, né à Berg-op-zoom le 10 Février 1609. Il témoigna fort jeune du goût pour la Peinture. Son application aux leçons d'Antoine Van-Dyck, à l'école duquel son pere l'avoit fait passer, le rendit en peu de temps capable de bien faire un portrait. Le peu de loisir que les grandes occupations de Van-Dyck lui laissoient pour veiller sur ses Eleves, déterminerent Fouchier à quitter Anvers pour passer à Utrecht. Il y demeura deux ans chez Jean Billaert, le même sans doute dont nous avons parlé ci-devant sous le nom de Jean Bylert, qui jouissoit de la réputation de bon Peintre d'histoire. Ces deux années expirées, il retourna chez son pere pour y exercer son talent. L'envie de voyager ne lui permet pas de s'y fixer : il part pour Rome. A peine y est-il arrivé qu'il s'y fait distinguer par son assiduité à étudier les ouvrages des grands Maîtres, & à imiter sur-tout ceux du Tintoret. Urbain VIII, souverain Pontife, protecteur des Arts & des Artistes, sembloit déja lui préparer une grande fortune, lorsqu'une querelle d'un de ses amis, dans laquelle il prit malheureusement parti, l'oblige de quitter Rome avec lui. Tous deux furent à Florence, delà à Paris, & de Paris à Anvers, où ils se quitterent. L'un s'en retourna au Fort de Wick près Utrecht, & Fouchier à Berg-op-zoom sa patrie, où il travailla de Peinture à l'huile & sur le verre. Il mourut en 1674, & y fut enterré dans la principale Eglise.

Bertrand Fouchier, Hollandois, Peintre sur verre.

Deux ans auparavant, la Hollande avoit perdu un fort habile Peintre sur verre nommé *Pierre Janssens*, né à Amsterdam en 1612, & placé par ses parents chez *Jean Van-Bockorst*, autre Peintre sur verre ; il suivit la maniere de son maître. On voit de lui dans les Pays-Bas plusieurs vitres qui ne sont pas

Jean Van-Bockorst, & Pierre Janssens, Hollandois, Peintres sur verre.

L'ART DE LA PEINTURE

sans mérite. Ses deffins font d'un affez bon goût.

Gérard Douw, Hollandois, Peintre fur verre.

Le peu que M. Defcamps nous raconte de la célébrité de *Gérard Douw* dans la Peinture fur verre, en venant à l'appui de ce que nous avons dit du choix fpécial que les Hollandois fur-tout faifoient des écoles des Peintres fur verre pour former la jeuneffe dans le deffin, doit être confidéré comme une leçon raccourcie, mais énergique, fur les qualités plus particuliérement propres à quiconque veut s'avancer dans cet Art. En effet on remarque dans Gerard Douw affez d'intelligence dans l'art de graver; une connoiffance bien entendue & foutenue du clair-obfcur, c'eft-à-dire de l'effet des ombres & des reflets, une patience infinie, une propreté exquife, & cette grande délicateffe de pinceau que demande le beau fini, qualités effentielles à un bon Peintre fur verre.

Gérard Douw naquit à Leyden le 7 Avril 1613; fon pere nommé Douw-Janfzoon étoit Vitrier, originaire de Frife; il s'apperçut de l'inclination de fon fils pour la Peinture, & le plaça en 1622, chez Bartholomé Dolendo, Graveur, pour y apprendre le deffin: fix mois après il le fit entrer chez *Pierre Kouwhoorn*, Peintre fur verre; en peu de temps le jeune Douw furpaffa de beaucoup fes camarades; fon pere enfuite le retira auprès de lui, & le fit travailler fous fes yeux. Satisfait au-delà de fon efpérance du gain que fon fils lui rapportoit, il ne voulut plus l'expofer aux croifées élevées des Eglifes, & le plaça à l'âge de quinze ans chez Rembrand. Trois années d'étude dans cette école lui fuffirent pour n'avoir plus befoin d'étudier que la nature; il mit en pratique les leçons de Rembrand avec une affiduité fans égale, & devint un grand Peintre à l'huile; il préparoit lui-même tout ce qui lui étoit néceffaire; il broyoit fes couleurs, & faifoit fes pinceaux : fa palette, fes pinceaux, fes couleurs étoient exactement enfermés dans une boëte, pour les préferver, autant qu'il étoit poffible, contre la pouffiere; il tenoit les croifées de fon attelier fermées au point que l'air pouvoit à peine y paffer; lorfqu'il y entroit c'étoit très-doucement, il fe plaçoit de même fur fa chaife; & après être refté pendant quelque temps immobile jufqu'à ce que le moindre atome de duvet fût tombé, il ouvroit fa boëte, en tiroit avec le moins de mouvement qu'il pouvoit fa palette, fes pinceaux & fes couleurs, & fe mettoit à l'ouvrage. Quelle gêne ! Quel efclavage ! s'écrie ici M. Defcamps ! Mais quelle gloire ne fuit pas ces attentions fi minutieufes, (& fi effentielles pour le fini de la Peinture fur verre) quand on en tire le parti que ce Peintre délicieux en a tiré !

Pierre Kouwhoorn, Hollandois, Peintre fur verre.

L'affiduité de Gérard Douw à fon travail & le prix qu'il vendoit fes ouvrages lui procurerent de bonne heure une fortune confidérable : dès l'âge de 33 ans, il eut befoin de lunettes. Je puis ajouter ici que l'application qu'il apporta à la Peinture fur verre depuis l'âge de 9 ans confécutivement jufqu'à 15, auxquels il paffa chez Rembrand, & les fujets en petit qu'il peignit depuis à l'huile, ne contribuerent pas peu à lui affoiblir la vue.

Gérard Douw mourut à Leyden; on ne fait en quelle année ; on fait feulement qu'il vivoit encore en 1662, lorfque Cornille de Bie écrivoit fa vie ; & qu'il eft mort fort âgé. Ses Hiftoriens au furplus ne nous apprennent rien de l'emplacement de fes plus beaux ouvrages de Peinture fur verre.

On admiroit alors à Delft *Abraham Toornevliet*, habile Peintre fur verre & le meilleur deffinateur du pays. Mieris, Peintre Flamand, qui s'immortalifa par fa maniere de peindre, & furpaffa par un beau fini ceux même qui ont eu la noble & pénible ambition de bien terminer leurs ouvrages, fut imbu par Toornevliet des premiers éléments du deffin: fous un tel inftituteur les premiers effais de Mieris furent regardés comme des coups de maître, & Gérard Douw à l'école duquel il paffa, ne craignit pas de l'appeller le Prince de fes Eleves.

Abraham Toornevliet, Hollandois, Peintre fur verre.

Pierre Tacheron, Peintre fur verre François, fe diftinguoit à Soiffons à-peu-près dans le même temps; c'eft à lui que la Compagnie de l'Arquebufe de cette Ville doit la célébrité des vitres de fa Salle d'affemblée : elles ont toujours piqué la curiofité des Voyageurs les plus diftingués par leur rang comme par leurs connoiffances. Voici la copie d'un Mémoire fur ces vitres, qui nous a été adreffé par un citoyen de cette Ville.

Pierre Tacheron, & Charles Minouflet, François, Peintres fur verre.

La falle de l'Arquebufe de Soiffons eft éclairée par dix vitraux, dont les fix plus grands portent environ dix pieds de haut fur trois de large ; ces vitraux font remplis de panneaux de vitres peintes, repréfentants plufieurs fujets tirés des Métamorphofes d'Ovide, peints en 1622 par Pierre Tacheron, Maître Vitrier, Peintre fur verre de cette Ville : elles font d'une correction de deffin & d'un coloris admirable. Autour de ces vitraux hiftoriés regne une frife ornée de fleurs d'une très-belle exécution. Louis-le-Grand en paffant par Soiffons en 1663 pour fe rendre en Flandres, informé de la beauté de ces vitres peintes, voulut les voir : il fe fit accompagner à l'Arquebufe par M. l'Intendant : Sa Majefté après avoir paffé l'efpace d'une heure à en parcourir toutes les beautés, demanda quatre de

Vitres de l'Arquebufe de Soiffons, admirées par Louis XIV.

ces

SUR VERRE. I. PARTIE. 73

ces panneaux pour les faire placer dans son cabinet : la Compagnie lui offrit la totalité : le Roi remit à lui faire connoître sa décision à son retour de Flandres, & n'y pensa plus. On attribue à ce même Peintre les excellentes vitres peintes en grisaille que l'on admire sous le cloître des Minimes de cette même Ville.

Soissons compte encore au rang de ses Peintres sur verre *Charles Minousset*, qui, entre autres bons ouvrages de son art, a peint les vitres de la rose de l'Abbaye Saint Nicaise à Rheims, dans le courant de ce siecle.

<small>Perrin, François, Peintre sur verre.</small>

Sauval, met au rang des bons Peintres sur verre de Paris, du même siecle, un nommé *Perrin*, qui exécuta d'après les cartons de le Sueur, de très-belles grisailles, en l'Eglise de Saint Gervais pour la Chapelle de M. le Roux, à présent à MM. le Camus. Il dit qu'elles ont été très-estimées de son temps pour la correction du dessin & le naturel des différentes attitudes des figures : le peu qu'on en a conservé est très-mutilé, & a été reporté dans la Chapelle de la Communion. Perrin pourroit bien avoir peint les armoiries & les chiffres du Cardinal de Richelieu, prodiguées sur toutes les vitres de l'Eglise & des bâtiments de la Sorbonne, construits par ordre de ce grand Ministre, qui a y son superbe mausolée dû au ciseau de Girardon.

<small>Jacques Vander-Ulst, Hollandois, Peintre sur verre.</small>

On vit à-peu-près dans le même temps en Hollande un de ces hommes, dont on peut dire que c'est un problème de savoir si le mérite propre de l'Artiste a plus illustré son Art, ou si l'Art a plus contribué à la gloire de l'Artiste. Il naquit à Gorcum l'année 1627, & se nommoit *Jacques Vander-Ulst* : entre les qualités qui servirent à le rendre estimable, son application aux Sciences & sur-tout à celle de la Chimie, ne tint pas le dernier rang : c'est à l'étude particuliere qu'il en fit, qu'il dut la vivacité des couleurs qu'il employa dans ses vitres peintes ; en quoi elles approchent beaucoup de celles des freres Crabeth, de Gouda.

<small>Vitres de ce Peintre à Gorcum & dans le pays de Gueldres.</small>

On voit de Vander-Ulst de fort belles vitres dans la Ville de Gorcum, & dans le Pays de Gueldres : il ne s'en tint pas à ce genre de peinture : il excella pareillement dans la peinture à l'huile, & mérita d'être regardé comme un des plus habiles Peintres Hollandois. Plus copiste qu'inventeur il fut en copiant se rendre original ; ses figures étoient d'un bon goût de dessin & d'un beau coloris : l'esprit que leur donnoit une touche fine & légere, l'avantage qu'il tiroit de l'entente du clair-obscur pour ses grouppes, caractérisoient singuliérement ses ouvrages : mais ce qui le rendit encore plus

PEINT. SUR VERRE. I. Part.

recommandable & plus utile à sa patrie, ce fut la beauté de son esprit & la douceur de ses mœurs ; elles lui mériterent les vœux unanimes qui l'éleverent à la place de Bourguemestre : le temps qu'il donna avec tant de capacité & d'intelligence au traitement des affaires publiques ne l'empêchoit point d'en trouver encore qu'il consacroit à la Peinture. Excellent Peintre, Juge integre, ce sont les titres que la postérité lui accorde : l'année de sa mort est restée inconnue.

<small>Holsteyn, Hollandois, Peintre sur verre.</small>

Holsteyn peignoit alors à Harlem, à gouache & sur le verre ; nous ne le connoissons qu'à l'occasion de Cornille Holsteyn son fils, né dans cette Ville en 1653. Celui-ci devint un bon Peintre d'histoire sans que l'on sache de qui il fut Eleve : on croit qu'il avoit reçu de son pere les premiers éléments du dessin.

<small>Tomberg ou Tomberge, Hollandois, Peintre sur verre.</small>

Notre Livret des magnifiques vitrages de l'Eglise de Saint Jean à Gouda, & M. Descamps, parlent d'un *Tomberg* ou *Tomberge*, Peintre sur verre de cette Ville, qui fut chargé au milieu de ce siecle, de la restauration de quelques vitres peintes de cette Eglise.

M. Descamps nomme ce Peintre *Wilhem* Tomberge ; il nous apprend (*Tom.* 1. *pag.* 126, & *Tom.* 2. *pag.* 9.) qu'il travailla sept ans chez *Westerhout* (sans doute Peintre sur verre) d'Utrecht ; que delà il fut à Bois-le-Duc chez Vandyck pere, qui y pratiquoit cet Art avec succès ; que néanmoins il fut toujours Peintre médiocre sur verre : il ajoute que les belles vitres des freres Crabeth ayant été presque détruites par un orage (qu'il place) en 1574, ce Tomberge (mort 104 ans après) eut ordre dans la suite de les réparer. On reconnoit, dit-il, à leur médiocrité ses ouvrages & ses couleurs parmi les beautés qui restent de nos deux Peintres ; il mourut en 1678.

L'éditeur de notre Livret appelle ce Peintre *David* (& ailleurs *Daniel*) Tomberg ; il dit qu'il fut chargé en 1655 de rétablir une vitre donnée en 1559 par l'Abbé de Berne, & peinte par Dirck-Van-Zyl, laquelle avoit été endommagée par un orage dont il ne donne pas la date : mais il rapporte l'époque du rétablissement de cette vitre dans un distique que nous avons inséré (*p.* 46) à l'article de Van-Zyl.

<small>Vitres de Gouda.</small>

Il ajoute que deux ans après Tomberg reçut ordre des Conseillers de la Ville de Gouda de peindre leurs armoiries dans une vitre qu'ils avoient projeté d'agrandir, vitre donnée en 1576, par Guillaume Prince d'Orange, & peinte par Dirck Crabeth.

Or, selon M. Descamps, ce sont les vitres peintes par les Crabeth qui furent presque détruites par un orage, & rétablies par Tom-

T

berge : le Livret de son côté n'en reconnoît qu'une qui ait été endommagée, savoir celle de Dirck Van Zyl, & ne fait mention d'aucun autre dommage souffert par les vitres de Gouda. Ainsi c'est ici une discussion de faits que je renvoie aux citoyens de cette Ville : mais ce qui fait le plus à la matiere que j'ai embrassée, c'est que la Peinture sur verre soit assez déchue en moins d'un siecle dans les Provinces Unies, où cet Art s'étoit accrédité avec autant & plus de célébrité qu'en aucun autre Etat de l'Europe, pour qu'au moment où Tomberge fut requis pour réparer ou augmenter les vitres peintes de Gouda, ce Peintre sur verre ait pu avancer que *depuis la mort des Freres Crabeth le secret de la Peinture sur verre étoit perdu.*

Regardons plutôt ce dire de Tomberge comme un acte de modestie, lorsqu'il se vit chargé d'ajouter à la vitre peinte par Dirck Crabeth les armoiries de vingt-huit Conseillers de Gouda ; il pouvoit bien sentir & annoncer l'inégalité qui se rencontreroit entre la grande & belle maniere & le coloris des Freres Crabeth dans une même vitre, peinte en partie par un Crabeth, & augmentée en l'autre partie par un Peintre dont le talent étoit assez connu pour mériter d'y faire une addition, mais qui se faisoit un mérite d'avouer son infériorité à celui qui l'avoit commencée.

Qu'il me soit permis de représenter à M. Descamps sur son observation à l'occasion de ce dire de Tomberge, que beaucoup de personnes confondent assez ordinairement l'Art de peindre sur verre avec celui de le colorer. L'Allemagne & l'Angleterre nous fournissent à la vérité des tables (ou feuilles) & des vases de verre coloré ; je ne sai si l'Allemagne & l'Angleterre a conservé des Peintres sur verre, comme l'Art de faire du verre de toutes sortes de couleurs ; mais je suis en état d'assurer qu'après cet ouvrage Anglois, dont j'ai promis quelques extraits traduits en François, qu'en 1758, lorsque ce Livret parut, si les Anglois connoissoient l'Art de colorer des tables de verre, ils n'avoient pas, ou très-peu de Peintres qui sussent le colorier, c'est-à-dire en faire des tableaux transparents par le secours de la recuisson, qu'ils pourront cependant porter un jour plus loin que nous (*a*).

<small>Guillaume le Vieil, François, Peintre sur verre.</small>

La Ville de Rouen possédoit pour lors un assez bon Peintre sur verre, qui comptoit au rang de ses aïeux les plus reculés des Peintres de cet Art : il y naquit en 1640 de Guillaume *le Vieil* & de Marie Marye. Celui dont nous parlons, nommé aussi *Guillaume*, donna dans plusieurs endroits de Normandie des preuves de ses talents. Entre ses différents ouvrages, on voyoit encore avant la démolition & le transport de l'Hôtel-Dieu de Rouen, dont l'Eglise étoit dédiée sous l'invocation de la Magdeleine, un vitrau qui servoit d'imposte à la porte de l'escalier qui conduisoit aux salles des malades. Il y avoit peint la figure de cette Sainte de grandeur naturelle, mais à demi couchée, qui n'étoit pas sans mérite. Son génie entreprenant le porta en 1685 à se rendre adjudicataire des vitres de l'Eglise Cathédrale de Ste Croix d'Orléans. Il y avoit des vitres à peindre pour les roses de la croisée & des vitres peintes & blanches à fournir pour la nef de cette Eglise : cette entreprise dispendieuse l'obligea de se séparer de sa famille. Il s'étoit marié en 1664 avec Catherine Jouvenet, d'une famille originaire d'Italie, & établie dans la Capitale de Normandie, où depuis longtemps elle professoit l'Art de peindre (*a*) : il partit pour Orléans avec le troisieme de ses fils qu'il avoit déja initioit dans la Peinture sur verre, & laissa à son épouse la conduite de ses intérêts de Rouen ; mais le peu de secours qu'elle avoit de ses enfants, dont l'aîné achevoit ses études, & le cadet avoit à peine quatorze ans, fit qu'elle ne put la conduire avec toute la capacité possible, sur-tout ayant été élevée dans un commerce différent qu'elle avoit jusqu'alors soutenu avec succès. Rappellée à Rouen par les sollicitations de son épouse, il se pressa de finir son entreprise d'Orléans : mais la mort la lui ayant enlevée en 1693, presqu'aussitôt qu'il se fut rapproché d'elle, il disposa deux ans après en faveur de son cadet de ses travaux de Rouen ; & ne s'occupa plus que de quelques ouvrages de Peinture sur verre avec son troisieme fils, le seul qui ait pratiqué cet Art, & dont nous parlerons dans la suite. Après de si belles entreprises, il mourut néanmoins peu fortuné vers la fin de 1708 : mais il eut la consolation, avant de mourir, de voir l'aîné de ses fils parvenu à la Prêtrise dès l'an 1697 ; le cadet établi à Rouen, le troisieme déja chargé à Paris d'entreprises de Peinture sur verre ; & le quatrieme à la veille d'y former un bon établissement.

<small>Vitres de Sainte Croix d'Orléans.</small>

Dans le même temps vivoit un Artiste, que M. Descamps assure avoir été sans con-

<small>Guérard Hoët, son pere & son</small>

(*a*) Voyez au Chapitre VI de la seconde Partie, une note où je parle de deux Peintres sur verre actuels de cette Nation.

(*a*) Catherine Jouvenet, petite-fille de *Noël* Jouvenet, dont le Poussin fut élève, étoit fille de *Jean*, Peintre à Rouen. Elle avoit pour oncles *Laurent*, pere de *Jean* Jouvenet, l'un de nos plus grands Peintres François qui ait réuni dans la pratique les principales parties de la Peinture, & *François*, Peintre de l'Académie, habile dans le Portrait. Elle avoit pour frere un autre *Jean* Jouvenet, Peintre à Rouen, auquel il n'a manqué que la qualité d'Inventeur. Enfin elle étoit Tante à la mode de Bretagne de feu M. *Restout*, mort, Recteur de l'Académie Royale de Peinture, & Sculpture, à cause de Magdeleine Jouvenet sa mere.

SUR VERRE. I. PARTIE.

frere; Hollandois, Peintres sur verre. crédit un des plus précieux Peintres de Hollande, né à Bommel en 1648. *Guérard Hoët*, Peintre sur verre & à l'huile, reçut dès son enfance les premieres leçons du dessin, de son pere, qui peignoit sur le verre. Le goût & les dispositions de Guérard, engagerent Hoët pere à le mettre à l'âge de seize ans, auprès de Warnar Van-Rysen, qui, fort-à-propos pour lui, vint alors s'établir dans cette Ville: il ne put cependant rester qu'un an sous cet habile maître. La perte qu'il fit de son pere, la tendresse qu'il avoit pour sa mere, le rappellerent auprès d'elle; le pere avoit des entreprises de Peinture sur verre déja commencées, il crut devoir les finir de concert avec son frere, aussi Peintre sur verre, & préférer à son propre avancement les services qu'il rendroit à une famille qui n'avoit pas d'autres ressources. Il n'abandonna pas pour cela son goût décidé pour la Peinture à l'huile; depuis qu'il eut quitté Rysen jusqu'en 1672, qu'il se réfugia à la Haye pour éviter les calamités de la guerre, il s'appliqua également à ces deux manieres de peindre, si différentes entr'elles : la nature lui tint lieu de maître, & le goût de préceptes.

C'étoit avec la France que la Hollande étoit en guerre : un Officier général du Royaume, M. Salis, lors en quartier à Bommel, vit & acheta tous les ouvrages de Guérard Hoët: celui-ci alla quelque temps après le joindre à Reez, dans le Duché de Cleves, en fut reçu comme l'est un grand Peintre par un amateur de Peinture, & trouva chez lui trois autres Peintres dont il fut fort considéré. Demandé en France, il y resta une année sans grande vogue, & même s'y vit réduit à graver des paysages de Francisque Millé : de retour dans sa patrie, il alla à Utrecht où il étoit connu, & s'y fixa en se mariant.

Toujours occupé de son Art, il y ouvrit une école de dessin sur le produit de ses ouvrages ; voyant diminuer en cette Ville le nombre des acheteurs, & sachant qu'à la Haye ses productions étoient moins communes, il y alla en 1714, & y fut fort employé; quoique déja avancé en âge, il avoit la touche la plus fine & le génie de la jeunesse.

Parvenu à une grande vieillesse, épuisé par ses travaux; après un an de foiblesse qui ne passa pas jusqu'à son esprit, mais qui le retint dans sa chambre, il rendit les derniers soupirs dans cette Ville, le 2 Décembre 1733, entre les bras d'un fils & d'une fille, héritiers de la tendresse que leur pere avoit toujours eue pour eux.

Ses tableaux de grande exécution dans les Eglises des Pays-Bas, les plafonds des hôtels qu'il peignit en Hollande seront toujours des preuves du feu de son génie, de la vivacité de son imagination, de la profondeur de son érudition dans les usages & coutumes des Anciens qu'il avoit beaucoup étudiés, de la belle harmonie de son coloris, & de son intelligence parfaite dans l'art de l'opposition des lumieres & des ombres, qui constitue le grand Peintre ; comme le beau terminé de ses tableaux de chevalet annonce le Peintre précieux.

Les Peres Récollets avoient à la fin du dix-septieme siecle, deux Freres de leur Ordre Peintres sur verre, que le hasard m'a fait connoître ; il m'étoit tombé entre les mains, comme j'avois fait une bonne partie de ce traité, un Manuscrit intitulé : *L'Art & la maniere de peindre sur le verre, tant pour faire les couleurs que pour les coucher; avec le dessin du fourneau & la maniere de faire pénétrer les couleurs ; le tout tiré des vénérables F. F. Maurice & Antoine, Religieux Récollets ; très-habiles Peintres sur verre : à Paris, sans date d'année.* Charmé de cette découverte, je m'adressai au R. P. Protais, Définiteur, pour avoir quelques lumieres sur ces deux Freres : voici ce qu'il m'en apprend d'après le Nécrologe historique & chronologique de son Ordre. *Article de Verdun : Frere Antoine Goblet, lay, natif de Dinant, Profès en 1687, mort le 18 Avril 1721, âgé de 55 ans, & 35 de Religion, avoit le talent de peindre sur le verre. Article de Nevers : Frere Maurice Maget, lay, natif de Paris, Profès en 1681, mort à Nevers le 17 Décembre 1709, âgé de 49 ans, & 29 de Religion;* sans rien de plus. Ces deux Religieux étant contemporains, le Frere Maurice a pu travailler avec Frere Antoine : il existe encore aux Récollets à Versailles, un Frere Juvenal qui a connu le Frere Antoine, & a vu plusieurs de ses ouvrages, entr'autres son portrait peint sur verre par lui-même & très-ressemblant. Nous ferons usage dans notre seconde Partie, du Manuscrit de nos Récollets, qui nous apprend que de leur temps vivoit un Peintre Vitrier nommé *Bernier*, sans nous rien dire de sa capacité.

Freres Maurice Maget & Antoine Goblet, Récollets, & Bernier, François, Peintres sur verre.

Nous ne savons rien sur le lieu de la naissance de *le Clerc*, ni sur les maîtres sous lesquels ce Peintre sur verre s'avança dans cet Art ; je n'en rapporterai donc ici que ce que j'en ai souvent entendu dire à mon pere. Le Clerc fut, suivant cette tradition, chargé de l'entreprise des Peintures des grands vitraux du chœur de l'Eglise neuve de la Paroisse de Saint Sulpice à Paris, & de quelques panneaux historiés du même genre dans quelques-unes des Chapelles qui l'entourent. Il paroît avoir montré plus d'art dans ces panneaux que dans les figures de grande étendue des vitraux du chœur ; il y a tout lieu de croire qu'il fut aussi chargé

Le Clerc, pere & fils, François, Peintres sur verre.

des Peintures sur verre de la Chapelle du Collége Mazarin, vulgairement dit des quatre Nations, dont l'établissement est une suite des dispositions testamentaires du Cardinal Ministre de ce nom.

Le Clerc a laissé un Eleve en la personne de son fils, aux talents duquel j'ai souvent entendu mon pere donner son suffrage : ce fils ne pouvant élever un fourneau de recuisson dans Paris, parce que son pere ne lui avoit donné aucune qualité, prit le parti de se rendre le protégé de Michel Dor, Maître Vitrier, à la charge d'enseigner son Art au sieur Dor fils, dont nous parlerons dans la suite.

Benoît Michu, François, Peintre sur verre, & P. A. Sempi, Flamand, Peintre sur verre.

Benoît Michu soutenoit alors dans Paris la réputation d'habile Peintre sur verre, par le travail le plus assidu : je n'ai pu découvrir le lieu ni le temps de sa naissance, on croit néanmoins qu'il étoit Parisien, fils & Eléve d'un Peintre sur verre Flamand : ce que j'en sais de plus certain, c'est qu'il fut reçu en 1677 Maître Vitrier Peintre sur verre à Paris, & qu'il est mort vers l'an 1730, dans un âge fort avancé. Quoiqu'il tînt boutique ouverte de Vitrerie, il s'adonna par préférence à la Peinture sur verre. On remarque dans tous ses ouvrages un grand fini & beaucoup d'intelligence du clair-obscur; on ne sauroit dire dans quel genre il a mieux réussi de la figure ou de l'ornement : les frises, les tableaux & les armoiries peintes sur verre que nous avons de lui sous le cloître des Feuillants de la rue Saint Honoré, font un monument public de son habileté, qui, tant que ce cloître subsistera, méritera les regards des curieux & l'estime des connoisseurs.

Vitres du Cloître des Feuillants, à Paris.

Ce cloître qui forme un quarré long, est éclairé par quarante vitraux cintrés d'une très-belle forme, savoir onze au Midi, autant au Septentrion, neuf au Levant & neuf autres au Couchant ; ils sont remplis chacun de douze panneaux de verre à quatre de haut & trois de large, bordés de frises peintes sur verre, & ornés, à la troisieme rangée, dans le milieu, d'un panneau historié, & dans les panneaux à côté, des armoiries des donateurs.

On voit par les chronogrammes des plus anciennes frises & par le goût de travail des Peintres sur verre qui ont fait les premiers vitraux, que cet ouvrage a été commencé dès 1624 & continué jusqu'en 1628, il ne fut repris qu'en 1701, & achevé qu'en 1709.

Les actes les plus mémorables de la Vie du bienheureux Jean de la Barriere, Abbé de Feuillants, Ordre de Cîteaux, qui, ayant mis la réforme dans son Abbaye, fut Instituteur de la Congrégation de Notre-Dame des Feuillants, font le sujet des panneaux historiés.

Nous ne connoissons point les noms de ceux qui les ont commencés. Michu, & *P. A. Sempi*, Peintre sur verre Flamand, les continuerent en 1701 d'après les desseins de *Matthieu Elias*, Flamand d'origine, éleve du Corbéen, grand Paysagiste & Peintre d'histoire, né à Dunkerque. Elias, le meilleur de ses éleves, avoit été par lui envoyé à Paris dès l'âge de vingt ans : il s'y étoit marié, & y avoit acquis une assez grande réputation.

Des dix-neuf vitraux qui restoient à remplir, Michu peignit les tableaux de onze & les frises & armoiries de neuf. Le reste fut confié à Sempi. Ceux des panneaux historiés qui sont faits par Michu l'emportent beaucoup sur ceux de Sempi par l'intelligence du clair-obscur, le chaud du coloris, la bonté & la transparence des émaux & leur concert de fusion à la recuisson. Rien n'est plus délicatement traité & si heureusement colorié que les frises & les armoiries de Michu.

Michu fut aussi employé aux vitraux de la Chapelle de Versailles & à ceux de l'Eglise de l'Hôtel Royal des Invalides concurremment avec Sempi & Guillaume le Vieil, comme nous le verrons à l'article de celui-ci. Il peignit aussi en 1726 les armoiries de Monseigneur le Cardinal de Noailles qui furent placées au milieu de la grande rose reconstruite aux frais de ce Prélat, du côté de l'Archevêché, dans l'Eglise de Paris dont il étoit Archevêque ; & le Christ en Croix du Chapitre sous le Cloître de l'Abbaye de Sainte-Genevieve-du-Mont.

Vitres de la Chapelle de Versailles & de l'Eglise des Invalides.

Outre une très-grande quantité d'autres vitres peintes qui firent l'occupation d'une vie longue & laborieuse, on ne peut regarder sans une vraie satisfaction un vitrau surmonté d'une gloire & entouré d'une frise de bon goût dans laquelle sont peints les portraits & les alliances des familles de Messieurs Boucher & le Juge, en la Chapelle Sainte-Anne de l'Eglise de Saint-Etienne du Mont.

Vitre de la Chapelle Ste. Anne à Saint Etienne-du-Mont, à Paris.

Michu a formé un eleve en la personne d'un de ses neveux dont nous parlerons dans la suite.

Guillaume le Vieil, contemporain de Michu, naquit à Rouen d'un Peintre sur verre dont nous avons parlé dans le cours de ce Chapitre (pag. 74). Il reçut de Jean Jouvenet, son aïeul maternel, oncle du fameux Peintre de ce nom, les premieres leçons du dessin, & de son pere les premiers enseignements de la Peinture sur verre. L'entreprise des vitres peintes de Sainte-Croix d'Orléans devint pour le jeune le Vieil, qui y accompagna son pere à l'âge de dix à onze ans, une occasion d'avancer de plus en plus dans la pratique de cet Art. De retour à Rouen avec lui il s'occupa sous ses yeux jusques vers l'an 1695 à la Peinture sur verre & à se perfectionner dans le dessin sous le crayon d'un

Guillaume le Vieil, François, Peintre sur verre, Auteur de plusieurs morceaux de Peinture sur verre en différentes Eglises de Paris & à Versailles.

autre

SUR VERRE. I. Partie. 77

Un Frere Convers de Saint Ouen de Rouen, François, Peintre sur verre.

autre Jean Jouvenet, son oncle maternel (a). Il avoit pendant cet intervalle lié connoissance avec un *Frere Convers de l'Abbaye de Saint-Ouen de Rouen*, qui y travailloit de Peinture sur verre pour les Maisons de sa Congrégation, & que ses Supérieurs envoyoient à Paris pour y peindre les frises des vitres de l'Eglise des Blancs-Manteaux qui venoit d'être achevée. Ce bon Religieux, à l'instance du jeune Artiste, obtint de son pere la permission de l'emmener à Paris pour l'aider à cet ouvrage. Comme il connoissoit la supériorité des talents de le Vieil sur les siens propres, il lui fit confier pour son coup d'essai dans cette Ville la peinture du Christ en croix qui est dans le plus haut vitrau du sanctuaire de cette Eglise. Le bon exemple excita en lui quelques mouvements de ferveur, qui dans un jeune homme de 19 ans ne sont pas souvent de longue durée. Il demanda à postuler dans cette maison pour y être admis au rang des Freres convers; mais il changea de dessein, &, de l'avis même des Supérieurs, passa au mois de Janvier 1696 un brevet d'apprentissage de Vitrerie avec François Gaillard, chargé de l'entreprise des vitres blanches de cette Eglise. Il employa à la pratique de la Peinture sur verre la majeure partie des quatre années que dure l'apprentissage. Ayant été appellé par M. Mansart, Surintendant des Bâtiments Royaux, pour travailler à Versailles aux frises des vitraux de la Chapelle du Roi; ce fut vers ce temps que, concurremment avec Michu & Sempi, il fit sur des glaces d'une grande étendue les tentatives infructueuses d'y peindre sur un seul morceau les armoiries & les chiffres de S. M. La glace étant d'une composition trop tendre ne pouvoit servir de fond à la Peinture sur verre. Il fut ensuite chargé seul de peindre les armoiries de Monseigneur le Dauphin sur les vitres de l'escalier de la tribune du Château de Meudon. Revenu à Paris chez son maître, & son temps expiré, il entra chez Pierre Favier, où il fut traité comme un homme à talent. En effet ce nouveau maître lui offrit sa maison pour travailler sans trouble en cette Ville à ses entreprises de Peinture sur verre. Alors par les soins du célebre Jouvenet son parent, il fut présenté de nouveau à M. Mansart pour peindre une partie des frises du dôme de l'Hôtel Royal des Invalides, d'après les desseins de MM. le Moyne & de Fontenay. Les ouvrages des Invalides ne l'occuperent pas seuls. Il peignit aussi des panneaux de verre historiés, des armoiries, des frises & des chiffres pour les vitraux du dôme de la grande Chapelle de la Sainte Vierge de l'Eglise Paroissiale de Saint Roch (a). M. le Comte d'Armenonville voyoit tous les jours avec une nouvelle satisfaction, à l'extrémité d'une galerie de son hôtel, un vitrau percé sur la rue qui paroissoit couvert d'un rideau de damas blanc, artistement imité sur le verre, avec une bordure en façon d'une large broderie d'or, aux quatre coins de laquelle ses armoiries paroissoient relevées en broderie. Le Vieil peignit aussi par reconnoissance plusieurs bons morceaux tant coloriés qu'en grisailles, d'après les estampes des meilleurs maîtres, pour décorer les huit panneaux des deux croisées de la chambre de celui dont il n'étoit alors que le protégé & dont il devint le gendre par la suite. En effet en 1707 son maître lui donna en mariage Henriette-Anne Favier sa seconde fille. Une entreprise assez considérable suivit de près cet établissement. La nef de l'Eglise Paroissiale de Saint Nicolas-du-Chardonnet & ses Chapelles venoient d'être finies. Le Vieil fut chargé d'en fournir les vitres tant peintes que blanches, & même de réparer toutes les anciennes. Les pieces neuves qu'il a peintes pour remplacer les morceaux cassés des anciennes frises furent calquées sur l'ancien dessin; ainsi que l'épaule gauche & le pied droit du Christ en croix qui est dans le principal vitrau du chœur. Les frises des vitraux neufs sont d'après les desseins de M. Jouvenet. Celles de la Chapelle de la Communion représentent divers attributs d'ornements qui servent au culte des saints Autels. Une gloire rayonnante couronne à travers de nuages sur lesquels on distingue des têtes de Chérubins. Le Vieil se fit aider dans cette entreprise par un jeune Peintre sur verre, de Nantes, nommé *Simon*, qui, se trouvant alors fortuitement à Paris, ne le quitta que pour retourner en sa patrie où il continua de travailler de Peinture sur verre sans qu'il paroisse néanmoins qu'il ait formé aucun éleve dans sa propre famille. La Chapelle Royale du Château de Versailles n'ayant été finie qu'en 1709, le Vieil fut appellé de nouveau pour en completter les frises peintes sur verre sous les ordres de M. Audran Peintre du Roi. Il fit seul la frise du vitrau de la tribune la plus proche de la Chapelle de

Simon-François, Peintre sur verre.

(a) Il n'a manqué à celui-ci que le mérite de l'invention. On estime beaucoup d'excellentes copies qu'il a faites de plusieurs tableaux des grands Maîtres pour plusieurs Abbayes & Eglises de la Province de Normandie. Les Capucins de Rouen le chargerent de leur en faire une du Tableau de la mort de Saint François, que Jouvenet de Paris avoit peint pour ceux de Sotteville. Cet habile Peintre étant venu quelques années après à Rouen, y fut trompé lui-même; il prit la copie pour l'original, qu'il crut que les Capucins de cette Ville avoient engagé leurs Confreres à leur céder. Ce seul trait fait l'éloge de Jouvenet de Rouen.

(a) Tous les vitraux de ce Dôme ornés de frises & tableaux historiés ont été supprimés depuis quelques années. On y a substitué de grands carreaux de verre blanc de Bohême, dont le jour plus étendu sert à rehausser l'éclat des peintures du plafond de la calotte du Dôme faites par M. Pierres.

PEINT. SUR VERRE. I. Part. V

la Sainte Vierge, celles des deux vitraux de ladite Chapelle, & celles des quatre vitraux au rez-de-chaussée au-dessous de cette Chapelle. M. Jouvenet, lors Directeur de l'Académie Royale de Peinture & Sculpture, loin de mépriser le talent de notre Peintre sur verre, comme on le méprise de nos jours, ne lui refusa jamais ses desseins, ses regards & ses avis sur ses entreprises. Il dessina lui-même un Christ en croix que le Vieil exécuta sur le verre pour le Chapitre, dans le cloître des Célestins, & ne cessa jusqu'à sa mort de lui donner des preuves de son estime. M. Restout, digne Eleve d'un si grand Maître, & qui, comme son oncle, a mérité le grade de Directeur de l'Académie, suivit son exemple. C'est en effet d'après ses desseins que le Vieil a peint sur verre deux tableaux ronds représentants à mi-corps, l'un un Saint Pierre, l'autre un Saint Jean-Baptiste, pour être placés au-dessus des deux portes collatérales de l'Eglise Paroissiale de Saint Sulpice. Mais ayant changé leur destination, il fit présent du Saint Jean à l'Eglise de l'Hôtel-Dieu, & du Saint Pierre à la Chapelle de la Vierge de l'Eglise de Saint Etienne-du-Mont sa Paroisse. On voit encore dans cette Chapelle un panneau peint par lui qui représente la Sainte Vierge recevant des instructions de sa sainte Mere, pendant que son pere contemple avec admiration la docilité avec laquelle la plus humble de toutes les Vierges paroît les écouter.

L'Eglise Paroissiale de Saint Roch, outre les vitres peintes par le Vieil dont j'ai déja parlé, renfermoit encore dans deux Chapelles, l'une à droite au-dessus de la croisée, un Ange Gardien & un Saint Augustin méditant au bord de la mer sur le Mystere de la Sainte Trinité; l'autre à gauche, dans la nef, un panneau représentant Jesus-Christ qui confie l'autorité des clefs à Saint Pierre, dont le pendant est de Benoît Michu. Autour du vitrau qui contenoit les deux premiers panneaux régnoit une frise fort élégante ornée de fleurs & de fruits d'un beau coloris, à laquelle le Vieil avoit apporté beaucoup de soins.

J'interromprai ici la suite de ses ouvrages pour faire remarquer que Michu & lui étant d'égale force dans leur Art, vécurent & travaillerent ensemble comme de bons émules, sans rien montrer de part ni d'autre de cette odieuse rivalité qu'une sombre jalousie nourrit trop ordinairement entre des Artistes. Ils s'applaudissoient mutuellement sur leurs succès. Ils se communiquoient même dans le besoin les émaux qui leur manquoient, lorsque, trop pressés de fournir leurs ouvrages, ils n'avoient pas eu le temps d'en préparer.

Le Vieil préparoit & calcinoit lui-même ses émaux colorants. Il avoit sur cette importante partie de son Art l'expérience que donne une longue habitude. La grande quantité qu'il en avoit vu préparer par son pere pendant sa grande entreprise d'Orléans, quoi-qu'il y eût encore dans ce temps des Verreries où l'on fabriquoit du verre en tables coloré, le rendoit comme certain de leur succès. *Nos secrets*, lui écrivoit son pere, en 1705, lorsqu'il apprit que son fils étoit chargé de l'entreprise des Peintures sur verre du dôme de l'Eglise des Invalides, *ne réussissent que par une longue habitude: on n'en vient pas à bout du premier coup*.

Le Vieil a peint plusieurs têtes d'après les desseins qui lui étoient envoyés, pour mettre à la place de celles que la grêle avoit brisées dans les beaux vitraux de la Sainte Chapelle de Bourges, & des Cordeliers d'Etampes. On a encore de lui un très-grand nombre d'armoiries d'une ou de plusieurs pieces pour différents Seigneurs, entr'autres un assez bon nombre pour les dames Bernardines de l'Abbaye aux Bois.

Entre tous ses ouvrages celui qu'il finit avec le plus d'exactitude est un panneau représentant Saint Pie V, sur l'estampe gravée par De places d'après le grand tableau du Frere André Dominicain, exposé dans l'Eglise des Religieux de cet Ordre au Fauxbourg Saint Germain. Le Saint Pontife y est représenté à genoux au moment où il invoque le secours du Ciel pour en obtenir la victoire sur les Turcs, dans le temps que ses galeres jointes à celles du Roi d'Espagne & des Vénitiens sont aux prises avec les forces navales du Grand Seigneur, sur lesquelles elles remporterent le cinq Octobre 1571 une victoire signalée. Ce panneau admirable, ainsi que celui de la famille de la Sainte Vierge dont il a été parlé, avoit été peint avec la frise qui devoit entourer le vitrau, pour être placé à Saint Roch dans la Chapelle d'un riche Financier. Mais les révolutions que celui-ci éprouva dans sa fortune l'ayant fait changer d'avis, il resta ainsi que la frise & l'autre panneau à le Vieil, qui aima mieux le garder que de le vendre au Frere André qui lui en avoit offert jusqu'à cent cinquante livres; il mettoit toute sa complaisance dans ce panneau, qui rassembloit plus qu'aucun de ceux qu'il avoit peints jusqu'alors tous les degrés de perfection désirables dans la Peinture sur verre. Le bonheur singulier avec lequel il avoit échappé au danger le plus certain, sembloit lui promettre une fin plus heureuse que celle qu'il éprouva. Voici le fait : le Vieil près de finir la recuisson, dans laquelle étoit compris ce panneau, s'apperçut que le pan de bois contre lequel il avoit appuyé son four, après y avoir fait néanmoins un contre-mur assez épais, s'intendioit. Il fait

administrer promptement le secours de l'eau, au risque de perdre toute sa recuisson. On ne la ménage pas. Le feu ne fait point heureusement de progrès ; il s'éteint, & la recuisson qui devoit être perdue & brisée par le refroidissement le plus précipité, se trouve la plus belle & la plus entiere que le Vieil eût jamais faite. Ce succès inespéré pouvoit-il avoir une fin plus malheureuse ? Ce panneau, qui avoit été préservé comme par miracle avant sa perfection, périt en un instant par le coup le plus imprévu : il fut la victime d'une domestique par l'impulsion d'une chaise dont elle le heurta assez rudement pour le briser.

Pendant les dernieres années de sa vie, le Vieil fut accablé d'infirmités. Il lui survint douze ans avant sa mort un tremblement presque continuel dans les bras & dans les jambes, qui le mirent hors d'état de pratiquer son Art, pour lequel l'indifférence augmentoit de jour en jour. Il se fit une fracture à l'une de ses jambes ; elle fut accompagnée d'une grosse fievre ; il mourut le 21 Octobre 1731, à l'âge de 55 ans ou environ.

On me pardonnera sans doute de m'être un peu étendu sur cet article : c'est un juste tribut que je dois à la mémoire d'un bon pere qui n'épargna aucuns soins pour procurer à tous ses enfants une bonne éducation, & à moi en particulier des études que sa mort & les secours dûs à la plus tendre des meres m'ont fait interrompre ; pour partager avec le plus jeune de mes freres, décédé en 1753, le soin de ses entreprises, qui l'ont fait reconnoître pour un des meilleurs Vitriers de son temps, & auquel il ne manquoit, pour en faire un Vitrier accompli, que la pratique de la Peinture sur verre, dont je m'efforce ici de communiquer la théorie au Public.

Les descendants de G. le Vieil, seuls Peintres sur verre, à Paris.

Jean le Vieil, mon frere cadet, filleul du fameux Jouvenet s'exerçoit lors de la mort de mon pere au dessin, pour la figure, chez François Jouvenet, Peintre de l'Académie, dont on a de fort bons portraits, & frere du précédent ; & pour l'ornement, sous M. Varin, Fondeur & Ciseleur du Roi. Mon pere n'avoit pu lui donner qu'en passant quelques leçons de son Art, & la rareté des ouvrages qui étoient demandés, ne lui permit pas d'atteindre sous ses yeux à ce degré de savoir que la grande habitude du travail peut seule procurer. Ce n'est donc pas tant aux leçons de son pere qu'à son application & aux vues naturelles de perpétuer sous son nom un Art dont il étoit instruit seul entre ses freres, qu'il doit le progrès qu'il y auroit fait depuis. Après la mort de Jean-François Dor, dont nous parlerons dans la suite, il est resté seul initié dans cet Art à Paris. Il a donné des preuves de son talent dans l'entretien des frises des vitraux de la Chapelle du Roi à Versailles dont il a été chargé, dans plusieurs armoiries & chiffres pour différents Seigneurs du Royaume, entr'autres pour M. le Comte de Rugles dans ses terres en Normandie, & pour feue Madame la Marquise de Pompadour en son Château de Crecy ; enfin dans Paris, à la Cathédrale, dans les Chapelles de Noailles & de Beaumont ; dans le sanctuaire du College des Bernardins ; à l'Hôtel de Toulouse sur le grand escalier, &c. &c Plus heureux que son pere, *Louis le Vieil*, formé de bonne heure sous ses yeux à la pratique journaliere de la Peinture sur verre, est à portée d'atteindre à cette perfection à laquelle l'expérience, soutenue par son application au dessin, sous le crayon de M. Demachy, de l'Académie Royale de Peinture & Sculpture, donne lieu d'espérer de le voir un jour parvenir, si cet Art abandonné reprend vigueur parmi nous.

Paris renfermoit encore dans son enceinte, vers les commencements du dix-huitieme siecle, un Peintre sur verre, mais assez médiocre. Il étoit fils d'un Maître Vitrier nommé *Langlois*, principalement occupé de l'entretien des vitres de l'Abbaye Royale de Sainte Genevieve. Le fils avoit passé la plus grande partie de sa jeunesse au service de la sacristie de cette Abbaye. On ne sait si c'est de Michu ou de le Clerc fils que les Chanoines Réguliers lui firent prendre des leçons de Peinture sur verre. On ne s'est jamais apperçu qu'il y ait fait de grands progrès. Les deux panneaux qu'il fit pour être placés au-dessus des tambours des portes collatérales de la Paroisse de Saint Sulpice représentant l'un Saint Pierre, l'autre Saint Jean, & qui devoient être remplacés par ceux de mon pere, sont un monument qui atteste sa médiocrité dans cet Art. L'Abbaye de Sainte Genevieve a de lui quelques frises & des armoiries d'un succès aussi médiocre dans quelques vitraux autour de la châsse. Ce qu'elle en a de mieux est un camaïeu, ou carreau en grisailles, dans une des Chapelles de l'Eglise souterraine, assez bon pour faire douter s'il n'est pas plutôt de la main de son maître. Il représente une procession de la châsse de la Sainte Patrone de Paris. Langlois mourut Marchand Fayancier de cette Ville vers l'an 1725.

Langlois, François, Peintre sur verre.

M Descamps ne dit qu'un mot en passant de *Jean Antiquus*, Hollandois, né à Groningue le 11 Septembre 1702, relativement au talent de Peintre sur verre, qu'il exerça jusqu'à l'âge de 20 ans, chez *Guerard-Vander-Véen*. Prévenu en faveur de la Peinture à l'huile, il quitta le premier genre pour donner à l'autre toute son application. A la faveur de ses heureuses dispositions & de

Jean Antiquius, & Guérard Vander Véen, Hollandois, Peintres sur verre.

différents ouvrages qu'il entreprit dans ses voyages, sur-tout en Italie, il mérita d'être distingué dans les fastes de la Peinture. Il mourut de retour à Groningue en 1750, âgé de 46 ans, avec la réputation de bon Dessinateur, de Peintre facile & de bon coloriste.

Huvé, & Mademoiselle de Montigny, François, Peintres sur verre.

Huvé, neveu & éleve de Michu, vivoit à Paris dans le même temps, mais ne porta pas le talent de la Peinture sur Verre à un aussi haut degré de perfection que son oncle. Le sieur de Montigny, Maître Vitrier, chargé de l'entretien des vitres de l'Hôtel des Invalides, se l'étoit attaché particuliérement pour peindre des frises pour les vitraux de l'Eglise de l'Hôtel, à mesure qu'il s'en cassoit. Ce fut sous les leçons d'Huvé que Mlle de Montigny fit ses premiers essais dans la Peinture sur Verre, Art dans lequel elle eût beaucoup surpassé son maître, si la mort ne l'eût enlevée à la fleur de son âge.

Huvé fut pareillement chargé de peindre des frises d'attente pour les vitraux de la Chapelle de Versailles, qu'il est d'usage d'emmagasiner pour remplacer celles qui se cassent. Comme il n'étoit pas Maître, la crainte d'être inquiété par les Jurés de sa profession, à cause de ses autres entreprises, le détermina à se retirer au lieu dit, la Croix-Saint-Leufroy, où il est mort vers l'an 1752. Il a été depuis remplacé par mon frere dans cet entretien pour Sa Majesté.

Jean François Dor, François, Peintre sur verre.

Vitres du petit Cloître des Carmes Déchaussés, à Paris.

Le petit cloître des RR. PP. Carmes Déchaussés est fermé de vitraux ornés de Peinture sur Verre, attribués, selon les inscriptions qu'on y lit, à *Jean-François Dor*, Eleve de le Clerc. Tous ces vitraux ne sont pas de la même bonté. Les panneaux qui remplissent les parties circulaires vers le haut ne sont pas ce qu'il y a de meilleur. Les frises qui entourent quelques-uns de ces vitraux, qui datent de 1717 & 1718, sont mieux terminées : on y remarque entr'autres quelques camaïeux représentant des actes de la Vie de la Sainte Vierge, de sainte Thérèse, &c. qui ne sont pas sans mérite. Les autres frises, dont les plus nouvelles datent de 1738, quoiqu'elles paroissent souscrites du même nom, sont de beaucoup inférieures pour la correction du dessin & le traitement de la Peinture. Les armoiries des alliances de la famille de Bec-de-Lievre, originaire de Normandie, font le sujet de la plus grande partie des panneaux circulaires qui ornent la partie supérieure de ces vitraux. Les armoiries de cette famille sont de sable à deux croix tréflées au pied, fiché d'argent, accompagnées en pointe d'une coquille de même, avec cette devise, *Hoc tegmine tutus eris*. Au bas de deux ou trois de ces vitraux, on lit, *ab anno 1363, ad annum 1738*, ce qui a trait à l'ordre des alliances de cette famille jusqu'au temps où elles furent peintes sur les vitres de ce Cloître.

Frere Pierre Regnier, Bénédictin, François, Peintre sur verre.

Nos plus célebres Villes de France manquoient de Peintres sur Verre, lorsque la Congrégation de S. Maur en possédoit un qui vient de mourir au mois d'Avril 1766. Nous ignorons en quel temps il étoit entré dans cette Congrégation, & quels ont été ses premiers maîtres. Ce que nous savons du *Frere Pierre Regnier*, c'est que le désintéressement de ce bon Religieux, soutenu par un grand amour de la Regle & par la plus profonde humilité, ne lui permit point d'exercer son talent pour d'autres que pour les Maisons de son Ordre, & sur-tout dans l'Eglise de l'Abbaye de S. Denys. Il y trouva une abondante matiere à son amour pour le travail dans le rétablissement auquel il s'y occupa des vitres peintes innombrables de cette Eglise, tronquées & mutilées par l'injure des temps, sans rien cependant omettre des vertus Religieuses, qui semblent lui promettre le rang dont l'Eglise a honoré celles du Bienheureux Jacques l'Allemand, Frere Convers de l'Ordre de S. Dominique, Peintre sur Verre, dont nous avons parlé au commencement du quinzieme siecle.

CHAPITRE XVIII.

CHAPITRE XVIII.

Causes de la Décadence de la Peinture sur Verre; & réponses aux inconvénients qu'on lui reproche pour excuser ou perpétuer son abandon.

<small>Causes de la décadence de la Peinture sur verre.</small> Nous avons déjà insinué comme cause de la décadence de la Peinture sur verre, cette vicissitude des choses humaines, qui fait que les Arts & les Sciences ne sont jamais plus près de leur chûte que lorsqu'ils sont parvenus à un plus haut dégré de perfection. Nous avons dit que les temps de troubles & de divisions intestines, & sur-tout ceux que l'esprit de la Religion prétendue Réformée excita parmi nous, furent très-préjudiciables aux Arts. Les calamités qui accompagnent ces temps malheureux, & celles qui les suivent, sont peu propres à leur culture. On préfere alors les choses qui sont de premiere nécessité à celles qui sont d'une moindre utilité, ou qui ne sont que de pur agrément. Quelqu'estimé que soit alors un Art ou une Science, ses productions ne causent plus que du dégoût par la difficulté de se les procurer ou le prix exorbitant qu'il faut y mettre. L'abandon suit de près le défaut d'émulation entre des Artistes sans occupation, & de l'abandon à l'oubli général il n'y a qu'un pas.

<small>Petit nombre de ces Artistes en France, en Flandre, en Hollande & en Allemagne.</small> Tel est le sort actuel de la Peinture sur verre. On aura peine à croire que dans la Capitale du Royaume, au temps où j'écris (1768) il ne se trouve qu'un Artiste de ce talent, dans lequel il éleve un fils âgé de 19 à 20 ans, & que ce seul Artiste soit assez peu occupé autour de quelques armoiries ou quelques frises, que son Art ne pourroit suffire à ses besoins, s'il ne joignoit un commerce de Vitrerie plus étendu à ses entreprises de Peinture sur verre.

La Flandre Françoise & Autrichienne, les Pays-Bas Hollandois & quelques Contrées de l'Allemagne, qui donnerent naissance aux plus habiles Peintres sur verre des derniers siecles, pourroient à peine en montrer deux au rang de leurs habitans, qui s'exercent actuellement à la pratique de cet Art. Que dis je? Ceux qui le regrettent le <small>Les inconvénients qu'on lui reproche servent de prétextes pour en couvrir l'abandon.</small> plus, sont les premiers à fournir des prétextes pour en excuser ou même perpétuer l'abandon.

Comment, dit-on, porter amitié à une chose si fragile & de si peu de vie que le verre? (*a*) C'est bien un bon exemple à se remettre devant les yeux pour se rappeller le peu de durée de la vie de l'homme & de toutes les choses humaines, de quelque beauté qu'elles soient accompagnées. <small>Premier prétexte ou inconvénient; fragilité du verre.</small>

L'Art de peindre sur verre est très-beau, dit-on ailleurs (*a*). C'est néanmoins un grand <small>Second prétexte; pourriture du plomb.</small> dommage d'employer beaucoup de temps & l'industrie de très-habiles ouvriers à travailler sur un corps aussi fragile que le Verre, qui doit être exposé à plusieurs accidents, sans parler de celui du plomb, qui fait l'assemblage de tout l'ouvrage, qui se pourrit assez facilement dans la suite des temps; ensorte que lorsqu'on est obligé de réparer ou de remettre ces vitres en plomb neuf, on ne puisse le faire sans les endommager.

Plus instruits que nos peres, disent quelques-uns, nous savons lire, & nous avons <small>Troisieme; obscurité des vitres peintes.</small> des Livres d'Eglise. Comment nous en servir, pour nous entretenir dans l'attention dûe aux saints Mysteres & aux saints Offices, dans des Temples obscurcis par tant de vitres peintes? Il est des Eglises où pendant l'hiver sur-tout, ou dans des jours sombres, il faut allumer de la bougie, quelquefois avant trois heures après-midi.

D'autres nous disent encore: Il y avoit dans beaucoup de vitres peintes de nos Egli- <small>Quatrieme; indécence de certaines vitres.</small> ses des images si ridicules & même si indécentes, que nous avons cru ne pouvoir mieux couvrir l'ignorance & la superstition des Peintres sur verre, même du meilleur temps, ou la corruption de leur cœur, que par la soustraction de ces Peintures fabuleuses ou scandaleuses dans lesquelles les meilleurs Artistes dans ce genre s'étoient montrés plus exacts imitateurs de la nature, qu'observateurs fideles du respect dû à la sainteté de nos Eglises & du Dieu qu'on y adore.

Enfin, nous dit-on pour dernier retranchement, la plus grande partie de ces vitres <small>Cinquieme; dégradation de la plûpart des vitres peintes, faute de couleur & d'Artistes pour les réparer.</small> peintes que nous avons démolies, exposées depuis long-temps aux injures de l'air & du temps, étoient estropiées. Elles étoient restées sans réparation, faute de pouvoir trouver des Peintres sur verre pour les réparer. Et où ceux-ci eussent-ils trouvé des matériaux pour le faire? Il n'y a plus de verre de

(*a*) *Voyez* Vanuccio Beringuccio, dans son Traité de la Pyrotechnie, traduit par Jacques Vincent, Francfort, 1627.

(*a*) Mémoires de l'Académie des Inscript. *tom.* IX. *pag.* 725 & *suiv.*

couleur; c'est un secret perdu.

Tels sont les principaux prétextes dont on essaye de couvrir l'oubli général dans lequel la Peinture sur Verre paroit ensévelie. Tâchons d'y répondre & de faire voir leur insuffisance pour l'anéantir.

Réponse au premier prétexte ou inconvénient : on achete bien cher des vases & des bijoux de même nature que le verre.

D'abord nous demanderons aux premiers, si ces précieuses porcelaines qui ornent avec profusion les appartemens & les buffets des Grands, sont moins susceptibles de fragilité que le verre ? Cependant jusqu'où le luxe actuel ne porte-t-il pas la prodigalité dans l'acquisition dispendieuse de ces vases & de ces bijoux si fragiles ? La France, la Saxe, l'Angleterre & la Prusse, n'entrent-elles pas en concurrence avec la Chine & le Japon pour les progrès de leurs manufactures en ce genre, sources de dépenses exorbitantes ? A quelle cherté ne monte pas le prix des glaces d'une certaine étendue ? Un seul carreau de verre blanc de Bohême ou de la Verrerie de S. Quirin dans le pays de Vosges, n'absorbe-t-il pas lui seul souvent presque le double du prix de la totalité des carreaux dont se garnissoit une croisée entiere du verre de France le mieux élité ? Cependant toutes ces compositions si cheres, où sont du verre elles-mêmes, ou n'en font que des modifications : ce qui nous prouve bien que les hommes ont toujours été ce qu'ils sont, & qu'ils seront toujours les mêmes au fond, malgré les variations des modes auxquelles la légereté les assujettit. S'ils ont apprécié l'or & les pierreries comme les chef-d'œuvres de la nature, ils ont toujours considéré le verre comme celui de l'Art. Il n'est pas d'épreuve par laquelle ils n'ayent essayé de le faire passer depuis son origine. Ils en ont regardé la teinture & le coloris comme un sujet digne de leurs recherches & de la considération la plus distinguée pour ceux qui s'y appliquoient. Ils

Les Anciens connoissoient comme nous sa fragilité, & n'en ont pas pour cela proscrit l'usage.

connoissoient comme nous sa fragilité : en ont-ils pour cela proscrit l'usage ? Non; mais ils ont opposé à cette fragilité des précautions dans le traitement des vases & des ornemens qu'ils en ont tiré. N'y a-t-il donc plus contre la fragilité des vitres peintes ? & seroit-elle, par rapport à cet emploi du verre, une raison plus pressante de l'anéantir que dans les autres usages auxquels on l'emploie ? La vie de l'homme est plus fragile que le verre ; mais les précautions d'un bon régime peuvent lui promettre une longue durée. Les belles vitres de la Cathédrale d'Auseh, & tant d'autres dont la construction date de siecles plus reculés, par les précautions que l'on a prises pour les conserver, sont encore, & peuvent faire long-temps dans la suite le digne sujet de l'admiration des spectateurs. Je sais qu'il n'en est pas contre les corrosions auxquelles certain verre est sujet par une surabondance de sels moins épurés par une cuite insuffisante : mais c'est

On peut obvier à la fragilité des vitres peintes, en prenant les précautions nécessaires pour les conserver.

un vice de l'Ouvrier que toute sorte de verre n'éprouve point.

Quant à la pourriture du plomb qui fait la contexture, l'assemblage & la jointure des vitres peintes, on peut obvier aisément à cet inconvénient, en les remettant en plomb neuf, sans rien déranger de leur ensemble. Il faut seulement les lever hors de place avec la précaution qui convient à une matiere si fragile, & d'ailleurs si précieuse par la beauté du travail qui y est appliqué. Cette précaution, dont j'ai souvent fait une heureuse expérience, consiste à lever les verges de fer qui soutiennent le panneau, à en arracher tous les liens de plomb, à coller sur le panneau en place, après l'avoir bien brossé pour en enlever la poussiere, des bandes de papier gris bien appliquées sur-tout sur les bords, & à les laisser sécher avant d'ôter le plâtre ou ciment de la feuillure. Alors si malgré les soins de l'Ouvrier, il se forme quelque rupture sous les coups de la *besaiguë*, qui sert à cet effet, les morceaux conservés & retenus par les bandes de papier, réunis lorsqu'on les remet en plomb par un plomb plus étroit, ne laissent point, ou presque point, de traces sensibles de cet accident.

Réponse au second prétexte ; on peut remettre en plomb neuf les vitres peintes sans les gâter.

Nous répéterons à ceux qui se plaignent de l'obscurité des vitres peintes, que dès leur commencement elle entroit par cette frayeur religieuse qu'elle inspiroit, dans la préparation au recueillement que demandent la priere & la méditation. Nous les inviterons avec Milton (a) *à considérer ces Temples augustes, dont les vitrages précieux n'admettent qu'une lumiere sombre, qui par-là inspirent une religieuse horreur : vitrages dont les peintures sont comme autant de fastes des siecles passés, & le précis des annales du vieux temps.* Nous leur dirons que si l'usage où sont à présent les Fideles de suivre dans les Livres que l'Eglise leur met entre les mains, la récitation des saints Offices, & de se joindre au Chœur dans la Psalmodie, souffre quelque difficulté de la part de cette obscurité, sur-tout dans nos Eglises paroissiales, il y a déja quelques-unes de ces Eglises où l'on a trouvé le moyen de procurer aux Fideles assemblés un jour suffisant non qu'on ait détruit entiérement les vitres peintes ; mais par des retranchemens de parties qui pouvoient être supprimées sans rien détruire des objets principaux, on les a conservés sur des fonds de vitres blanches neuves, qui, les environnant, leur donnent un nouveau relief.

Réponse au troisieme ; les anciennes Eglises étoient obscures pour inviter au recueillement.

On peut leur procurer un jour suffisant sans détruire les vitres peintes.

Je me garderois bien néanmoins de conseiller de suivre en cela l'exemple de ce qui s'est pratiqué depuis quelques années dans l'Eglise paroissiale de S. Merry. C'est un des

(a) *Voyez* à la suite du Paradis perdu de Milton, son *il pensiero*, traduit par le Pere de Mareuil.

dommages occasionnés par le goût de ce siecle, ennemi de la Peinture sur verre, que le retranchement qu'on a fait dans cette Eglise d'une partie confidérable de ses belles vitres peintes, vitres dans lesquelles, comme nous l'avons dit, les plus habiles Peintres sur verre du seizieme au dix-septieme siecle, les *de Paroy*, les *Chamu*, les *Héron* & les *Nogare* avoient concurremment représenté, avec autant d'ordre que de beauté, des morceaux d'histoire de la plus heureuse exécution. Au lieu de leur substituer, en les estropiant, un pan de vitres blanches toutes nues entre des pans de vitres peintes, on auroit pu donner à cette Eglise un jour aussi étendu que celui qu'on s'y est procuré, & conserver néanmoins ces belles vitres. En détruisant peu à peu la pierre des meneaux & des amortissements des croisées, on auroit élevé à leur place des vitraux de fer, dans le milieu desquels on auroit renfermé, comme dans un tableau, les sujets entiers d'histoire qu'elles contenoient. Dans le pourtour, & pour remplir le vuide que la démolition de la pierre auroit laissé, on eût pratiqué des vitres blanches, bordées si l'on eût voulu d'une frise très-leste, ornée sur un fond blanc de filets de verre jaune, qui n'est pas sans effet dans les vitres où elle a été employée. Feu le sieur Denis, un des bons Vitriers de son temps, avoit donné l'exemple de ces tableaux de vitres peintes encadrés dans des vitres blanches dans l'Eglise paroissiale de S. Jean-en-Greve; & je l'ai suivi avec succès sous les ordres de M. Payen, Architecte Juré-Expert, dans celle de S. Etienne-du-Mont.

On fupplée à l'obfcurité dans des Eglifes par des candélabres.

D'ailleurs l'épargne de quelques bougies, prodiguées tous les jours avec plus de vanité, est-elle donc ici d'une assez grande importance pour servir de prétexte à la destruction & à l'abandon d'un Art qui renfermoit l'utile & l'agréable, & qui supposoit des bons Artistes des connoissances si étendues? Combien de nos Fabriques suppléent à cette dépense, en plaçant par intervalle dans les Eglises, des candélabres entretenus de lumieres suffisantes, sur-tout dans la croisée de ces bâtiments; car c'est-là que se rassemblent plus ordinairement les Paroissiens les moins aisés, & qui n'auroient pas, comme ceux qui en occupent la nef, le moyen de s'éclairer à leurs dépens.

Le feu des cierges & des bougies entre dans le culte dû à la Divinité.

Si tant de Chrétiens ont oublié que le feu des cierges & des bougies est une partie du culte dû à l'Être Suprême, M. l'Abbé Fleury (a) leur apprendra qu'il n'y fut point primitivement employé à raison de l'obscurité & pour la chasser des Eglises: que quoique ce qui pouvoit y donner lieu & en prescrire l'usage comme de nécessité dans les temps de persécution, où les premiers Chrétiens s'assembloient pour assister à la célébration des saints Mysteres dans des cryptes souterraines, eût cessé, on brûloit dès le quatrieme siecle, dans les temps de liberté, beaucoup de cierges dans les Basiliques des Chrétiens, outre la grande quantité de lampes qu'on y entretenoit. C'étoit depuis long-temps, dit cet exact Historien, une marque de respect & de joie: témoins ces flambeaux allumés que Jason fit porter devant Antiochus à son entrée dans Jerusalem. (Machab. liv. 2, ch. 4, v. 21.) De-là ces deux chandeliers allumés, posés sur une table aux côtés d'un Livre ouvert mais voilé, qui servoient de marques de distinction aux grands Officiers de l'Empire Romain: de-là les cierges & les bougeoirs qu'on porte, même en plein jour, devant nos Prélats: de-là les offrandes & les redevances en cire si anciennes dans les Cathédrales & dans les Paroisses: de-là enfin ces lustres garnis de bougies & ces grandes illuminations qui brillent dans nos Temples, au milieu de la plus éclatante clarté du jour, dans les grandes solemnités, sur-tout dans ceux où le Rit Romain prévaut; ce qui faisoit dire à un Italien, peu éclairé d'ailleurs sur le véritable esprit de la Religion, qu'elle périssoit en France, parce que, dans une seule Eglise de Rome, on brûloit, en un seul jour, plus de cierges en plein midi, qu'on n'en brûloit en un mois dans les Eglises de Paris aux Saluts les plus solemnels.

La trop grande clarté nuit plus qu'elle ne fert dans une Eglife.

Si l'on m'oppose ici que les Architectes n'ont introduit que peu de jour dans les Eglises d'Italie, je répondrai avec M. Dumont, Professeur d'Architecture à Paris, que le caractère propre à une Eglise est mieux exprimé en Italie qu'en France (a); que l'air de recueillement y est mieux rendu qu'en la plûpart de nos Eglises, où, tous les jours étant indifféremment répandus de toutes parts, la trop grande clarté les rend indécis, pesants à la vue, & en ôte cet air tranquille, si propre à inspirer le respect dû aux lieux saints; qu'on n'a besoin de jour dans les Eglises que dans les bas pour lire plus aisément, & que les seconds jours (tels que ceux que je viens de proposer comme un moyen de conserver les vitres peintes dans nos Eglises) suffisent dans les chevets & au-dessous des voûtes; qu'enfin les grands jours ne sont propres que dans des belvéderes ou autres édifices destinés à inspirer la gaité.

En voilà je crois assez pour réfuter le sentiment de ceux qui voudroient que l'on sacrifiât à l'esprit d'une épargne, aussi déplacée que mince, un Art dont les productions ont

(a) Mœurs des Chrétiens, n°. 36, sur l'ornement des Eglises.

(a) *Voyez* dans le Mercure de Janvier 1761, deuxieme Volume, les Observations de M. Dumont, sur le ménagement des jours dans les Edifices publics.

fait depuis plusieurs siecles, & seroient encore long-temps le sujet de l'admiration, de l'édification & du recueillement des Fidéles.

Réponse au quatrieme prétexte: Les vitres peintes ridicules & scandaleuses doivent être supprimées.

Quant à ces vitres peintes ridicules, fabuleuses, ou même indécentes, c'est entrer dans le véritable esprit de l'Eglise que de les enlever de nos saints Temples. Le Concile de Trente (Sess. 25. Decr. 2. ad calc.), les Ordonnances de nos Evêques veulent qu'on écarte des lieux saints toutes décorations profanes, licentieuses, & même celles où, sous prétexte de religion, on entretiendroit les Fidéles dans des idées superstitieuses qu'elle n'adopta jamais, & qui appartiennent plus à l'ignorance & à la corruption des mœurs de quelques Peintres du seizieme siecle, fort suspects en matiere de catholicité, qu'au véritable culte du suprême Auteur de notre sainte Religion.

Nécessité du consentement des Donateurs des vitres peintes pour leur suppression.

Il n'y a pas même lieu de douter que les descendants des Donateurs de semblables vitres, ne consentissent à en ordonner eux-mêmes l'abolition; consentement d'ailleurs si nécessaire en pareil cas, que, faute de cette précaution, les Curés & les Fabriques ont eu des procès considérables à soutenir, dans lesquels ils ont succombé. L'Eglise des RR. PP. Cordeliers de Paris leur avoit paru trop sombre, à cause de la grande quantité de vitres peintes dont elle étoit remplie: ils s'étoient avisés, il y a plus de soixante ans, d'en supprimer quelques panneaux à une certaine hauteur dans le bas des vitraux pour se procurer plus de jour dans leur chœur, & de les remplacer de vitres blanches; ils se trouverent bien d'avoir conservé les vitres peintes, lorsque les descendants des Donateurs parurent disposés à la contraindre de remettre en place ces anciennes vitres, ou de les renouveller dans leur premier état.

Arrêt célebre qui ordonne le rétablissement de vitres peintes supprimées sans aucun droit.

Nous trouvons dans Denisart un Arrêt de la Cour du 14 Juillet 1705, rendu entre les Marguilliers de la Fabrique de S. Etienne de Bar-sur-Seine & le Chapitre de l'Eglise de Langres, dans le cas d'une suppression de vitres peintes bien plus digne d'indulgence. Cet Arrêt a condamné ce Chapitre, gros Décimateur de cette Paroisse, à faire rétablir les vitrages des croisées du chœur de cette Eglise, *abattus par les vents & orages*, dans le même état & le même dessin où étoient lesdites croisées *en verre peint*, quoique le Chapitre offrît de les faire rétablir en *verre blanc* (a).

Réponse au cinquieme prétexte: Les vitres peintes ne sont tombées en dé-

Enfin on allegue pour dernier prétexte que la plûpart des vitres peintes, tombées en dégradation faute d'un entretien convenable, ne sont plus qu'un assemblage informe de verre de toute couleur; qu'il n'existe plus parmi nous de manufactures de ces verres colorés si éclatans à la vue, ni de ces Ouvriers qui en entendoient si bien l'emploi, & qui savoient y appliquer les tons de la Peinture. Mais de ce que la négligence de quelques indifférents pour toute autre chose que pour l'accroissement des revenus attachés à leurs bénéfices, ou gens sans goût pour la conservation des Arts, a laissé périr de très-bons morceaux de vitres peintes, est-ce une raison pour laisser également tomber en ruine, ou pour détruire ceux que des hommes plus soigneux nous ont conservés jusqu'à ce jour avec tant de précautions ? Doit-on prendre parti contre un Art, autrefois si estimé, parce que le grand nombre paroît l'avoir négligé & ne tendre à le proscrire que par avarice, ou peut-être par l'empressement, aussi nuisible que déplacé, de voir ou d'être vus dans des lieux particuliérement consacrés au recueillement ? Pendant combien de siecles l'Art de peindre n'a-t-il pas paru enseveli dans le plus profond oubli ? Cimabue méritoit-il donc les dédains de ses Contemporains, parce qu'il s'efforçoit de le restaurer ? La Peinture sur verre a été négligée vers la fin du dernier siecle par ceux même qui pouvoient, encore mieux qu'à présent, en conserver les bons morceaux, lorsque le nombre des Artistes, capables de les entretenir & d'en réparer les dégâts, étoit plus grand: sous ce prétexte faut-il détruire ce qui nous en reste ? Pensons mieux: si la cessation des grands travaux de Peinture sur verre, dès les commencements du dix-septieme siecle, a donné lieu parmi nous à l'extinction des fours des Verreries où l'on composoit les Verres de couleurs, le secret n'en est point perdu; la seconde Partie de cet Ouvrage sera toute remplie de leurs recettes, & de la maniere de peindre sur verre. Il n'y a que l'esprit d'épargne pour cette matiere, plus sur toute autre, qui empêche de la remettre en vigueur. Nous l'avons déja dit, nous ne nous lasserons point de le répéter: dans quelque désuétude qu'un Art ait pu tomber, il s'est toujours trouvé quelqu'un qui le pratiquoit dans une certaine étendue, & pouvoit, en excitant l'émulation de ces hommes qui sont de tous les temps, faire naître avec l'occasion, la bonne volonté, les moyens & les secours nécessaires pour lui rendre son premier lustre. Le nombre de nos Peintres sur verre ne peut être plus petit: mais est-ce ainsi, en le laissant sans occupation & sans demande, qu'on le verra s'accroître ? Ce n'est pas comme ont pensé & agi MM. les Grand Prieur & Religieux de l'Abbaye de saint Denys, qui, pendant vingt-cinq ans ou environ, avec l'approbation du Régime de leur vénérable & savante Congrégation, ont appliqué à la conservation & à la restauration

gradation que parce qu'on a négligé de les entretenir.

C'est par erreur qu'on s'imagine que le secret du verre de couleur est perdu.

Si le nombre des Peintres sur verre est très-petit, il peut devenir plus grand.

(a) Collection de Décisions nouvelles & de notions relatives à la Jurisprudence actuelle, par Maître Denisart, Procureur au Châtelet de Paris, au mot *Décimateur*.

des

des anciennes vitres peintes presqu'innombrables de leur augufte Bafilique, les talents de cet excellent Religieux dont nous avons parlé à la fin du Chapitre précédent. Au défaut du verre coloré, qu'on ne fabrique plus dans nos Verreries, n'employoit-il pas ces Tables de Verre teint de différentes couleurs dans toute leur maffe, que la Bohême, & à préfent l'Alface, nous fourniffent, pour rétablir, au mieux poffible, les draperies des figures de ces vitres que les injures du temps & de l'air avoient détruites ou altérées; pendant que, fans de grands efforts, il pouvoit faire revivre des têtes ou autres membres dont la peinture n'étoit qu'au premier trait? Il eft encore dans Paris un Artifte de ce genre: il forme, avons-nous dit, un Eleve dans la perfonne d'un fils dont l'application au deffin donne lieu de concevoir une bonne efpérance. Des travaux plus abondants fourniroient au Maître & à l'Eleve des moyens plus fréquents & plus fûrs de faire du progrès dans leur Art, & les mettroient dans le cas de former eux-mêmes de nouveaux Eleves, dont le talent & le nombre venant à croître, pourroit rendre à la Peinture fur verre fon ancien éclat, ou du moins conferveroit fes meilleurs monuments.

Après avoir détruit tous les différents prétextes que nous oppofent les ennemis de la Peinture fur verre ou ceux qui la regardent d'un œil indifférent, réduifons en derniere analyfe tous ces prétextes à celui-ci, comme à celui qui leur tient le plus au cœur. La Peinture fur verre, fuivant le cri public, eft trop difpendieufe, & dans fa premiere fourniture & dans fon entretien. Il eft vrai que cet Art a féduit longtemps les Souverains & les riches. C'eft le propre de tous les Arts féduifants d'être portés à un certain excès de faveur pendant un temps, & de finir par devenir défagréables, parce qu'ils deviennent trop à charge. . . .

Mais ici la féduction que l'on fuppofe peut-elle donc être regardée comme un pur effet du caprice? L'Art dont il s'agit. étoit-il fans utilité & fans agrément? Ces fortes de féductions ne font pas, dans le vrai, de longue durée. Cependant nous avons fait voir que la Peinture fur verre a mérité, pendant le cours non interrompu de plus de cinq fiecles, de la part de nos Rois & des Grands, la protection la plus diftinguée & les privileges les plus étendus; que faint Louis prévit même la néceffité d'affurer l'entretien des vitres de fa fainte Chapelle, en quoi il fut imité par tous fes Succeffeurs.

CHAPITRE XIX.

Moyens poffibles de tirer la Peinture fur Verre de fa léthargie actuelle, & de lui rendre fon ancien luftre.

SI les morceaux de Peinture fur verre de grande exécution, ufités dans les fiecles précédents, effrayent, ne peut-on pas pour les Eglifes s'en tenir à ces frifes & à ces tableaux dont nous avons parlé, qui, délicatement peints fur le verre, orneroient, fans ôter le jour, les bords & le milieu de nos vitraux? N'eft-il donc plus de riches parmi nous? notre fiecle eft-il tellement celui de l'indigence qu'on n'y puiffe plus compter de ces Amateurs que l'abondance de leurs revenus rend fupérieurs à ces craintes infpirées par l'efprit d'avarice & dont l'effet feroit d'étouffer les Arts même les plus utiles? Rendons plus de juftice à notre fiecle; l'encouragement eft offert par des Sociétés, qui protégeants les Arts de premiere utilité ne négligent pas ceux qui ne font que de pur agrément, & fe propofent de les porter tous au plus haut degré de perfection. C'eft ainfi qu'un Royaume voifin, qui a déja fait connoître fes vues fur le renouvellement de l'Art pour lequel je m'intéreffe, excite tous les jours une noble émulation entre fes fujets pour l'accroiffement des Arts.

Le dirai-je? eh! pourquoi ne le dirois-je pas, s'il n'eft que ce moyen de reffufciter notre Art? Qu'une de ces riches Citoyens qui s'efforcent continuellement à repouffer les traits que l'envie ne ceffe de lancer contre l'immenfité de leurs richeffes par leur amour foutenu pour les Arts, dont les favantes productions décorent à l'envi les plus petits recoins de leurs fplendides & commodes demeures: Qu'un de ces hommes qui fe font un mérite propre de répandre leur munificence fur les Artiftes qu'ils emploient avec choix à la décoration de leurs bâtiments fomptueux, & d'en former leur cour: Qu'un de ces hommes, fi utiles aux Arts, fi chéris des Artiftes, daigne marquer au coin de l'amabilité l'Art que je loue: Qu'un Grand effaye d'orner fa Chapelle domeftique dequelques carreaux ou de grifaille ou colorés, repréfentant quelques fujets de l'Hiftoire facrée: Qu'il introduife quelques autres fu-

jets peints sur le verre tirés de l'Histoire profane ou de la Fable, représentants des sites gracieux, des animaux, des fleurs & des fruits, dans les cabinets de toilette, ou dans ces endroits écartés pour la solitude desquels il s'en rapporte à la gaze; il aura bientôt des imitateurs. Cet usage une fois adopté dans la Capitale, s'y soutiendra par la multiplication journaliere des moyens de leur exécution, à laquelle les héritiers des talents Chimiques d'un autre *Montami* (*a*) se feront honneur de se prêter par de nouvelles découvertes. L'Artiste alors saisira avec empressement l'occasion d'acquérir de la célébrité dans son Art. Encouragé par l'appas d'une récompense honnête, il tendra de jour en jour vers la perfection, & se trouvera en état de supporter les difficultés & les risques presqu'inséparables de son Art.

<small>Encouragement des Peintres sur verre, nécessaire pour le rétablissement de leur Art dans son ancienne splendeur.</small>

Ils étoient bien moins considérables qu'à présent pendant le quinzieme siecle, où, comme durant les précédents, on n'employoit que des tables de verre coloré aux Verreries. Cependant ce fut sur l'*humble supplication de Henri Mellein*, Peintre-Vitrier de ce siecle, à Bourges, *expositive de plusieurs grandes peines, pertes, dommages, qu'il est convenu à supporter, & ce au moyen de sondit Art*, que Charles VII lui accorda par ses Lettres patentes *la confirmation des privileges donnés & octroyés aux Peintres-Vitriers par les Rois ses Prédecesseurs*. Aujourd'hui que cet Art est devenu plus risquable dans la préparation, l'emploi & la recuisson des émaux colorants qui s'appliquent sur le verre colorié par le travail de blanc & de noir du Peintre sur verre; aujourd'hui que cet Art se trouve dépouillé de ces augustes privileges transférés à l'Académie Royale de Peinture & de Sculpture, on ne peut, pour l'encourager, trop généreusement le récompenser. Tout en effet y dépend de la plus ou moins grande activité du feu, qui elle-même est dépendante de tant de causes, que la plus heureuse industrie ne peut pas toujours les prévoir & les empêcher. Quel préjudice ne peut pas porter à la recuisson, qui est le complément de l'ouvrage du Peintre sur verre & sa derniere opération, l'impression subite d'un air plus sec ou plus humide, plus froid ou plus chaud, soit dans le temps même de la recuisson, soit dans son refroidissement lorsqu'elle est terminée! Un changement inopiné du vent portera quelquefois toute l'activité du feu vers le fond ou sur un des côtés du four qui renferme l'ouvrage: les émaux y brûleront, pendant que le devant,

ou le côté, moins chauffé, n'aura pu procurer la *parfusion* de ceux qui sont exposés à une moindre action du feu, ni même donner à l'Artiste par ses essais une notion sûre de l'état de sa fournée. Enfin un refroidissement précipité par un air trop vif fera casser tout l'ouvrage. Il est extrêmement difficile de trouver le point fixe qui rendroit une matiere vitrifiée toujours égale. Ce sont ces rebutantes difficultés, disent les Maîtres de Verrerie dans un Mémoire qu'ils présenterent au Conseil en 1751, qui ont souvent culbuté la fortune de plusieurs d'entre eux. En inférera-t-on qu'il faut abandonner le travail des Verreries? Au contraire, les représentations de leurs Entrepreneurs ont toujours prévalu au Conseil de Sa Majesté contre les plaintes des Vitriers, moins instruits des malheurs attachés à l'Art de la Verrerie; malheurs qui arrivent & cessent souvent sans que les entrepreneurs puissent en connoître les causes. Les augmentations de prix, que le Conseil leur a accordé dans la vente de leur verre, les ont mis en état, sinon de réparer les pertes qu'ils ont soufsertes, au moins de supporter celles qu'ils pourroient craindre par la suite.

Ce sera par ces moyens généreux que les Grands & les Riches, qui aiment à se distinguer par l'amour qu'ils portent aux Arts & aux Artistes, donneront une nouvelle vie à la Peinture sur verre, & la rapprocheront de l'éclat où l'avoient portée ces célebres Artistes du seizieme siecle. Ce sera par leurs libéralités; car le nombre même des Peintres sur verre des meilleurs temps, qui ont trouvé dans leur Art les moyens d'une fortune honnête, est très-petit, en comparaison de ceux, qui, comme nous l'avons vu, n'ont abandonné cet Art, que parce qu'ils n'y trouvoient ni leurs soins récompensés ni leurs pertes réparées.

Je finis par une observation qui pourra ne pas déplaire aux Amateurs. Nous avons détaillé dans cette premiere Partie les plus beaux ouvrages de Peinture sur verre connus, tant en France que dans les Pays étrangers. Or pour confirmer ce que nous avons avancé sur les progrès successifs de cet Art par des exemples rassemblés dans un même lieu, j'engage les Amateurs à se transporter dans la célebre & ancienne Abbaye royale de Saint-Victor à Paris: ils y trouveront, peut-être uniquement, les moyens les plus sûrs d'asseoir leur jugement sur l'état de ce genre de Peinture en France dans les différents siecles.

<small>Invitation aux Amateurs d'aller à l'Abbaye de Saint Victor, à Paris, voir des vitres peintes de tous les temps, pour s'assurer par eux-mêmes de l'état de la Peinture sur verre, dans ses différens siecles.</small>

Les vitreaux de la Chapelle de l'Infirmerie leur remettront sous les yeux des vitres peintes des premiers temps, c'est-à-dire, du douzieme siecle ou au plutôt du treizieme; ils en verront du quatorzieme au quinzieme dans la Chapelle dite des Apôtres, qui sert de passage du Noviciat à l'Eglise. La Chapelle de Saint-Denys derriere le chœur, & le Re-

(*a*) Habile Chimiste, aussi cher à la société par ses vertus que par son application à lui rendre utiles ses connoissances. Les secours que ce Savant a rendus à la Peinture en Email par un ouvrage, dont nous parlerons dans le Chap. VI de notre seconde Partie, pourront servir d'exemple à d'autres, pour aider la Peinture sur verre à se reproduire sous de plus belles couleurs.

fectoire fur-tout, leur en montreront du quinzieme; ils ne pourront retenir leur admiration pour celles du feizieme dont les Chapelles des bas côtés du chœur & de la nef, & la Chapelle de Saint-Thomas, fous le cloître, font fi richement ornées. Enfin, ils en trouveront du dix-feptieme dans les deux grands vitraux de l'Eglife en forme de rofes & dans les trois petits vitraux de la Chapelle fouterraine de la Sainte Vierge.

C'eft dans ce notable rendez-vous que fe font rangés fous mes yeux tous ces précieux monuments des différents âges de la Peinture fur verre, qui m'ont mis à portée de juger plus fainement des progrès de l'Art fur lequel je me propofois d'écrire; & j'en ai fait mon étude particuliere dans l'entretien qui en a paffé fucceffivement de mon pere à moi depuis plus de foixante ans.

Je regarde d'ailleurs comme un jufte tribut de reconnoiffance de déclarer ici que c'eft dans la riche Bibliotheque de cette Abbaye fur-tout, qu'encouragé par l'accueil bienfaifant des dignes Chanoines, qui depuis neuf ou dix ans en ont la direction, j'ai puifé la meilleure part des recherches qui font entrées dans la compofition de ce Traité.

Fin de la premiere Partie.

PRIVILÉGES

Accordés par plusieurs Rois de France aux Peintres-Vitriers, dès l'an 1390, qui nous ont été conservés dans le Recueil des Statuts, Ordonnances & Réglements *de la Communauté des Maîtres de l'Art de Peinture & Sculpture, Gravure & Enluminure de la Ville & Fauxbourgs de Paris, tant anciens que nouveaux, imprimés suivant les Originaux en parchemin, & scellés du grand sceau,* &c. *A Paris, chez Pierre Bouillerot,* 1672, *avec Permission.*

LETTRES-PATENTES DU ROI CHARLES VII. (a).

Données à Chinon le 3 Janvier 1430, en faveur de Henri Mellein, Peintre-Vitrier à B & de tous autres de sa Profession; portant confirmation de l'exemption, à eux accordée es Rois ses Prédécesseurs, de toutes Tailles, Subsides, Emprunts, Commissions, Subventions, Guet, Arriere-Guet, Garde-de-Porte & autres Charges & Servitudes quelconques, avec divers Actes qui mettent en jouissance de ces Priviléges plusieurs Peintres-Vitriers.

Lettres-Patentes de Charles VII, en 1430, en faveur de Henri Mellein, Peintre sur verre, & de tous autres de sa condition.

CHARLES, PAR LA GRACE DE DIEU, ROY DE FRANCE, à nostre amé & féal Messire Regnier de Boullagny, Général & Conseiller par Nous ordonné sur le fait & gouvernement de toutes nos Finances, en Languedoil & Languedoc ; aux Capitaines des Villes & Chasteaux, & Places de Bourges que Angers & aux Esleus-Receveurs, & aux Collecteurs commis ou à commettre à l'Impost asseoir, cueillir, lever, & recevoir les Aydes, Tailles, Subsides, Emprunts, Commissions, ou autres Subjections quelconques mis ou à mettre sur lesdites Villes de Cortentin, d'Usy, Bourges, Orléans, Angers & ailleurs ; & à tous les autres Justiciers de nostre Royaume, ou leurs Lieutenants, Commis ou Députés : SALUT & Dilection. Humble supplication de *Henry Mellein*, à présent demeurant à Bourges, contenant que combien qu'il ait toujours continuellement obéi à sondit Art en toutes les besognes qui nous sont nécessaires, & encore est prest de faire, & qu'à cause de ce qu'il est convenu à supporter plusieurs grandes peines, travaux, pertes, dommages, & ce au moyen de sondit Art, & à tous autres de sa condition, par *Priviléges donnez &*

Anciens Priviléges des *octroyez par nos Prédécesseurs Roys de France, aux*

Peintres & Vitriers, ont accoutumé estre francs, quittes & exempts de toutes Tailles, Aydes, Subsides, Gardes-de-Portes, Guets, Arriere-Guets & autres ventions quelconques ; Néanmoins il doute que Vous Capitaines, Esleus, Receveurs, Collecteurs & autres desdits lieux de Bourges & d'ailleurs où il y feroit sa demeurance, de vouloir contraindre sans avoir égard à ce que dit est, à contribuer auxdites Aydes & faire Guet, Arriere-Guet, Garde-Porte, comme l'un des autres qui ne sont pas de la condition dudit Suppliant, qui seroit contre ses droits, franchises & libertez, & à son très-grand préjudice & dommage ; & plus pourra estre au tems advenir, si sur ce ne luy estoit parNous pourveu de remede convenable ; si comme il requeroit humblement, qu'attendu, comme dit est, la bonne volonté & intention qu'il a de soy toujours loyalement employer en nostre service audit fait de sondit Art, & aussi qu'à l'occasion de ce que dessus, dont il est grandement endommagé, & pour ce il Nous plaist luy pourvoir de nostre remede sur ce ; pourquoy Nous ces choses considérées, voulant ledit Suppliant & tous autres de sa condition estre préservez en libertez & franchises, & en faveur des bons & agréables services qu'il nous a fait & fait de jour en jour de sondit Art, & espérons que encore fasse à l'advenir icelui Suppliant ; Avons exime, franchisé & exempté, eximons, franchisons & exemptons, en tant que Metier lui en seroit, de grace spéciale, & tous ceux de sa condition par ces présentes, de toutes Aydes, Subsides, Emprunts, Commissions, Subventions, Guet, Arriere-Guet, Garde-de-Porte & autres choses & service quelconque, mis ou à mettre sur en quelconque maniere, & pour quelque cause que ce soit en nostre Royaume. Si vous mandons expressément ; enjoignons à chacun de vous, si comme à luy appartiendra, que de nostre présente

Peintres sur verre reconnu par lesdites Lettres.

Confirmation de ces Priviléges.

grace

(a) L'imprimé porte ici & par tout ailleurs Charles VI ; mais c'est une faute : car ce Prince, mort en 1422, n'a pu donner ces *Lettres-Patentes* en 1430, neuvieme année du regne de Charles VII. Elles sont transcrites en entier dans l'un des *Actes* ci-dessous rapportés ; mais nous avons jugé plus convenable de les mettre ici à leur tête, puisqu'ils n'ont été délivrés que sur le vu d'icelles. Quant aux Lettres antérieures & postérieures à celles-ci, accordées par nos Rois aux Peintres-Vitriers, on en trouvera l'extrait & la date dans la *Sentence contradictoire* qui est à la suite. Elle fait aussi mention de plusieurs autres Actes & Sentences rendues en leur faveur, pour les faire jouir de leurs Priviléges.

Priviléges accordés aux Peintres-Vitriers. 89

grace & volonté & octroy, vous fassiez, souffriez & laissiez ledit Suppliant & tous autres de sa condition, jouir & user pleinement & paisiblement, sans peine luy faire, mettre ou donner, ne souffrir être à lui, fait, mis ou donné ores, ne pour le tems à venir, aucun empeschement ne destourbier en corps ne en biens en quelconque maniere que ce soit au contraire ; mais si aucun de ses biens ou choses estoient pour ce pris & arrestez, saisis & empeschez, les luy mettre ou faire mettre tantost & sans délay en pleine délivrance, en la faisant rayer des papiers, roolles & écritures de vos Esleus, Commissaires & Collecteurs dessusdits, & aussi de vous Capitaines, Lieutenants & autres Officiers qui auroient les Gardes des Villes, Chasteaux, Forteresses où ledit Suppliant feroit demeurance : car ainsi Nous plaist estre fait, & audit Suppliant l'avons octroyé & octroyons par ces présentes de grace spéciale, nonobstant quelconques Ordonnances, Commandement ou deffenses à ce contraires. Et pour ce que ledit Suppliant & tous autres de sa condition pourroient avoir affaire en plusieurs lieux du double de ces présentes, Nous voulons qu'au *Vidimus* d'icelles, fait sous le scel Royal ou authentique, soit foy adjoustée comme au présent Original. Donné à Chinon le tiers jour de Janvier l'an 1430, & de nostre Regne le 9e. *Ainsi, par le Roy, le Maréchal, de Saint-Ovier, les sieurs de Cerisay, & autres présens & allans, avec un paraphe :* Ensemble la teneur de ladite attache.

<small>Attache ou consentement du Ministre des Finances de Charles VII.</small>

Nous Regnier de Boullagny, Général, Commissaire du Roy Nostre Sire sur le fait & gouvernement de toutes ses Finances ès Pays de Languedorbe & Languedoc : Veuës les Lettres du Roy Nostre Sire, esquelles ces présentes sont attachées sous nostre signe, consentons & sommes d'accord en tant qu'à Nous est, que Henry Mellein, *Peintre & Vitrier*, demeurant à Bourges, nommé esdites Lettres Royaux, & tous autres de sa condition, soient francs, quittes & exempts de toutes Tailles, Aydes & Subsides, Emprunts, Commissions, Subventions, Guet, Arriere-Guet, Garde-de-Porte & autres charges & servitudes quelconques, mis ou à mettre sur nostredit Royaume, en quelconque maniere, ne pour quelconque cause que ce soit, & pour lesques, tout ainsi & par la forme & maniere qu'iceluy Sire le veut & le mande par sesdites Lettres, & au contenu des Privileges anciens à eux donnez, sous nostre signe, le dix-septieme jour de Décembre 1431. *Ainsi signé* Enquechon.

ACTES qui mettent en jouïssance de ces Lettres-Patentes divers Peintres-Vitriers.

<small>Acte qui met en jouissance des Priviléges contenus en ces Lettres-Patentes divers Peintres-Vitriers.</small>

A TOUS CEUX QUI CES LETTRES VERRONT ; Antoine le Comte, Notaire & Tabellion de la Cour Royale du Bourg-Nouvel : SALUT. Sçavoir faisons qu'aujourd'huy 18e jour du mois de Juin l'an 1535, par Nous a esté veuë, tenuë, leuë & diligemment regardée, mot après mot, une Lettre-Patente avec attache d'icelle, écrite en parchemin, saine & entiere ; & dont la teneur ensuit : CHARLES, &c. (comme dessus). En tesmoin desquelles choses, Nous avons signé ces présentes de nostre seing, & pour plus grande approbation scellé de l'un des sceaux de ladite Cour Royale de Bourg-Nouvel ledit jour, mois & an premiers dits ; présent à ce honneste homme Maistre Pierre Boullay, Secretaire du Roy & Reyne de Navarre ès Duchez d'Alençon, & Mathurin Boittard d'Alençon, tesmoins. *Ainsi signé* le Comte & Boullay, d'eux paraphé, & scellé de cire verte sur simple queue.

A TOUS CEUX QUI CES PRÉSENTES LETTRES VERRONT ; Louis Richard, Escuyer, Garde du scel des obligations de la Vicomté de Caen, SALUT. Sçavoir faisons, qu'aujourd'huy 2e jour de Janvier l'an 1542, par Denis de la Haye & Richard Noël, adjoints de Lucas de la Lande, Tabellions Jurés & Commis pour le Roy Nostre Sire en la Ville & Banlieue dudit Caen, Nous a esté témoigné & relaté avoir veu, tenu & leu, mot après autres, certaines Lettres en sain sceau & écriture, desquelles la teneur ensuit : CHARLES, &c. (comme dessus). En tesmoin desquelles choses Nous Garde dessus nommé, à la relation desdits Tabellions premiers nommés, Avons mis à ce présent *Vidimus* & transcrit le scel aux obligations de la Vicomté de Caen, les an & jour dessus dits : Desquelles Lettres de *Vidimus* estoit Porteur Maistre *Simon Meheftre, Peintre & Vitrier*, auquel lesdites Lettres ont esté rendues, & à présent demeurées ès mains de *Liom de la Rue, & de Présent de la Rue son fils dudit Art & Estat de Peintre & Vitrier*. Signé de la Haye & Noël, d'eux paraphé ; & au bas est écrit : Collation faite & scellée sur double queue de cire verte ; en quoi est imprimé une armoirie en forme de Chasteau ou Ville.

<small>Autre en faveur de Simon Mehestre & de la Rue, pere & fils.</small>

A TOUS CEUX QUI CES LETTRES VERRONT ; Louis Richard, Escuyer, Garde du scel des obligations de la Vicomté de Caen, SALUT. Sçavoir faisons qu'aujourd'hui 6e jour de Janvier, en 1545, par Payen Filleul, Notaire du Roi Nostre Sire, des Sergenteries de Villers, & Charles Remy, & Nicolas Picot, Tabellions pour ledit Seigneur audit Siege, Nous a esté témoigné & relaté avoir veu, tenu & leu, mot après autres, certaines Lettres en forme de *Vidimus*, écrites en parchemin, saines & entieres en sceaux & écritures, desquelles la teneur ensuit : CHARLES, &c. (comme dessus). En tesmoin desquelles choses Nous Garde dessusdit, premier nommé, à la relation dudit Notaire & Tabellion, avons mis à ce présent *Vidimus* & transcrit le scel aux obligations de ladite Vicomté de Caen, pour & à la requeste de *Martin Hubert de l'Art de Peintre & Vitrier*, demeurant en la Paroisse de Jurgues, à ce présent, pour lui servir & valoir au fait & liberté de sondit Art qu'il appartiendra ; les an & jour premiers dessusdits, en la présence de Messire Pierre Houllebec, Prêtre de Tracy, & Noël le Roux, d'Espiney-sur-Ouldon, & desquelles Lettres de *Vidimus* estoit Porteur ledit Martin Hubert, auquel elles ont esté rendues. *Ainsi signé* Payen Filleul.

<small>Autre en faveur de Martin Hubert.</small>

A TOUS CEUX QUI CES PRÉSENTES LETTRES VERRONT ; Louis Richard, Escuyer, Garde du scel des Obligations de la Vicomté de Caen, SALUT. Sçavoir faisons qu'aujourd'huy 8e jour de May l'an 1549, par Payen Filleul & Geoffroy Hamel, Tabellions Royaux, Jurés-Commis en ladite Vicomté de Caen, Maistres des Sergenteries de Villers, & en ceci, Nous a esté témoigné & relaté avoir veu, tenu & leu, mot après autres, certaines Lettres en forme de *Vidimus*, écrites en parchemin, saines & entieres,

<small>Autre en faveur de Gilles & Michel du Bosc, freres.</small>

PEINT. SUR VERRE. I. Part. Z

Priviléges accordés aux Peintres-Vitriers.

& en fain fceau & écriture ; defquelles la teneur enfuit : CHARLES, &c. (comme deffus). En tefmoin defquelles chofes Nous Garde deffufdit, premier nommé, à la relation defdits Tabellions, avons mis & appofé à ce préfent *Vidimus* & tranfcrit le fcel aux Obligations de ladite Vicomté de Caën, pour & à la requefte de *Gilles du Bofc & Michel du Bofc*, freres, de *l'Art de Peintre & Vitrier*, demeurant en la Paroiffe de Saint-George d'Aulnay, pour leur fervir & valoir au fait & liberté de leurdit Art, ainfi qu'il appartiendra, defquelles Lettres de *Vidimus* eftoit Porteur Martin Hubert, auquel elles ont été rendues préfentement, & à ce préfent, demeurées audit du Bofc ; le tout fait en préfence de Maiftre Guillaume Soufflans , Preftre, & Jean Acquan de Tracy. Signé Filleul & Hamel, chacun un paraphe & apparoift avoir efté fcellé.

Et deffous eft encore,

Copie des Lettres-Patentes & Actes ci-deffus délivrée en 1617, en faveur de Pierre Eudier.

Collation faite fur l'Original de la préfente copie en parchemin (defdits Actes & Lettres-Patentes) portée par Charles Gruchet, & demeurée en fes mains après ladite Collation faite par Nous Nicolas Helame, Notaire & Tabellion Royal en la Vicomté de *** pour le fiege de Fefcamp, ce jourd'huy premier jour d'Avril 1617 ; Inftance & Requefte de *Pierre Eudier*, Peintre, demeurant à Fefcamp, pour la préfente copie lui valoir & fetvir en temps & lieu que de raifon ; en approbation & vérité defquelles chofes ledit Gruchet a figné avec Nous ces préfentes, l'an & jour deffus dits. Fait comme deffus. Ainfi *figné*, Charles Gruchet & Nicolas Helame, avec paraphes.

(Il a été fait une copie collationnée defdits Actes & Lettres-Patentes, lors de l'impreffion en 1672, des *Statuts*, d'où nous les avons extraits ; car on lit encore au bas de ces mêmes Actes).

*Collationné fur ladite copie en papier, ce fait rendue par les Notaires Garde-notes, du Roy Noftre Sire, en fon Châtelet de Paris, fouffignés ce *** jour de *** 1672*.

SENTENCE CONTRADICTOIRE
du Préfident de l'Election de Dreux, rendue en 1570, en faveur des Peintres-Vitriers, contre des Collecteurs qui les troubloient dans la jouiffance de leurs Priviléges confirmés par Charles IX, en 1563.

Sentence de Dreux en 1570, en faveur de Laurent Lucas & Robert Herüffe, Peintres-Vitriers à Anet.

A TOUS CEUX QUI CES PRÉSENTES LETTRES VERRONT ; Pierre Fournaize, Efleu pour le Roy Noftre Sire, par luy ordonné fur le fait de fes Aydes & Tailles en la Ville & Eflection de Dreux, SALUT. Sçavoir faifons que entre Maiftre Thomas de Montbrun, premier Syndic des Manans & Habitans de la Ville & Paroiffe d'Annet, chargé & ayant pris la caufe pour Allain Brochand, & Jacques Duraye, Collecteurs en l'année préfente mil cinq cens feptante, des Tailles de ladite Paroiffe d'Annet, Demandeurs & exécutans d'une part ; & Mᵉˢ. *Laurent Lucas & Robert Heruffé*, *Maîftre-ès-Arts & Sciences de Sculpture & Peinture*, Deffendeurs, exécutés & oppofans d'autre part. Veu le Procès d'entre lefdites Parties, l'Expédition de commandement, & Exécution faite des biens defdits Deffendeurs, oppofans à la Requefte defdits Collecteurs, par André de Haumont, Sergent-Commis audit Annet, le 14ᵉ jour de Février dernier 1570 ; l'Acte & Appointement de conteftation donné de Nous entre icelles parties le 6ᵉ jour de Mars audit an, par lequel Nous avions icelles parties appointées en droit à écrire & fournir & produire dedans les délais y mentionnez, & par forclufion les écritures & advertiffemens defdits Deffendeurs oppofans ; l'Enquefte par Nous faite d'un adjournement fur les faits probatifs mis & déduits audit Procès par iceux Deffendeurs ; certain Extrait en parchemin figné Drouart, de quelques Articles & certaines Ordonnances faites & inférées au Greffe de la Prevofté de Paris, dès le 12ᵉ jour d'Aouft 1390, un contenant, entr'autres chofes, immunité & exemption de toutes Tailles, Subfides, Impofitions, données & octroyées aux Perfonnes de l'eftat & fcience de Peinture & Sculpture : *Anciens Privileges inférés au Greffe de la Prévôté de Paris, dès 1390.* Autre Lettre en parchemin contenant un tranfcrit de *Vidimus* fait par Jean Fermethean & Jean Mercade, Tabellions-Jurés en la Prevofté de Bayeux, le 8 jour d'Avril audit an 1517 : Autre tranfcrit & *Vidimus* fait pardevant le Tabellion & Notaire Royal de la Cour Royale de Bourg-Nouvel, le 28ᵉ de Juin 1537 : *Autres Lettres-Patentes de feu bonne mémoire le Roy Charles VII de ce nom, Roy de France, données à Chinon le 3ᵉ jour de Janvier 1430, contenant immunité & exemption données & octroyées par ledit feu Roy à Maiftre Henri Mellein, Peintre, lors demeurant à Bourges, & à tous autres Peintres-Vitriers, Imagers, Sculpteurs, de toutes Tailles, Aydes, Subfides, Emprunts, Commiffions, Subventions, Guet, Arriere-Guet, Garde-de-Portes, & autres charges, que auffi de l'attache du Général de toutes les Finances du Roy ès Pays de Languedorbe & Languedoc, portant confentement que lefdites Lettres fortiffent effet :* *Lettres-Patentes de Charles VII, ci-devant rapportées.* Un autre *Vidimus* ou tranfcrit fait pardevant Maiftre Michel le Breton, & Philippes Freuchart, Tabellions en la Prevofté de Vernon, le 15 jour de Mars 1555 : Et certaines Lettres-Patentes du feu Roy Henry, données à Saint-Germain-en-Laye, le 6ᵉ jour de Juillet, l'an de grace 1555, portant confirmation des Priviléges, exemptions & immunitez déclarées efdites Lettres-Patentes du feu Roy Charles VII, aux Perfonnes de Maiftres René & Remi le Lagoubaulde, pere & fils, Imagers & Sculpteurs, & autres de femblable & pareil Art, eftat & vacation : *Lettres-Patentes d'Henri II, en 1555, à la Requête de René & Remy le Lagoubaulde, pere & fils.* Autre *Vidimus* en parchemin fait par Jean Jonan & Pierre Reoult, Tabellions Royaux en la Vicomté d'Orbec, le 8ᵉ jour de Mars 1570, fur l'Original : *Autres Lettres-Patentes obtenues du Roy Noftre Souverain Seigneur Charles IX, à préfent regnant, & données à Melun, au mois de Septembre 1563, portant confirmation faite des deffufdits Priviléges, immunitez & exemptions à tous Maiftres Sculpteurs, Imagers, Peintres & Vitriers, à la fupplication de Maîtres Jean & Jean Beufelin, freres, dudit Art de Sculpture, Imagers, Peintres & Vitriers :* *Lettres-Patentes de Charles IX, en 1563, à la Requête des freres Beufelin.* Autres *Vidimus* & tranfcrits faits par ledit Jonan & Reoult, Tabellions audit Orbec, le 18ᵉ jour de Mars audit an : Un *Vidimus* de deux Lettres de Sentences ; la premiere donnée à la Cour des Efleus de Rouen, le mardi 2ᵉ jour de Juin 1543 ; & la feconde en l'Election de Caen, le 9ᵉ jour de Février 1544 : Pareillement deux autres Lettres de Sentences données en l'Elec- *Sentences rendues en conféquence en faveur de divers Peintres-Vitriers.*

Priviléges accordés aux Peintres-Vitriers.

tion d'Evreux; la premiere le 16^e jour de Décembre 1564; & la seconde le 7^e jour de Décembre 1566; *par lesquelles Piéces appert les Sculpteurs, Peintres, Imagers & Vitriers, y dénommés, avoir joui des Priviléges, immunitez, exemptions & franchises données par ledit Roy Charles VII, aux Personnes dudit Art & Science, suivant iceux avoir esté déclarez exempts & immuns de toutes Tailles, Subsides & Impositions.* Veu aussi autres deux Lettres en parchemin, l'une *signée* Varin, datée du 10 jour d'Avril 1567; & l'autre *signée* Herbin & Feroult, datée du 29^e jour de Mars dernier, par lesquelles appert de la réception aux Maîtres desdits estats de Peinture & Sculpture desdits Deffendeurs opposans, & tout ce que par iceux a esté mis & produit pardevers Nous : Et que de la part desdits Collecteurs n'a esté fait, écrit, ny produit aucune chose audit Procès, ainsi qu'il nous est apparu par le Certificat du Greffier de cette Eslection, en date du 8^e jour de Septembre, l'an présent 1570, mis & produit audit Procès par iceux opposans. Le tout veu & consideré, & en sur ce Conseil ; « **N o u s**

Dispositif de la Sentence de 1570.

» pour ces causes à plein portées, contenues & » vérifiées par ledit Procès, **D i s o n s** qu'à bonne » & juste cause lesdits Deffendeurs opposans se » sont opposés à l'exécution faite en leurs biens » à la Requeste desdits Brochand & Duraye, » Collecteurs susdits ; laquelle en ce faisant, » avons déclaré & déclarons nulle, tortionnaire » & déraisonnable, & que les biens pris par » icelle seront rendus & restitués auxdits Deffendeurs opposans ; à quoy faire seront lesdits » Collecteurs déja & tous autres qu'il appartiendra, contraints par toute voye deue & raisonnable : Et lesquels opposans avons déclaré & » déclarons, suivant les Priviléges, exemptions » & immunités à eux & leurs semblables données & octroyées par le feu Roy de France, » confirmées par le Roy Nostre Sire Charles IX, » à présent regnant, immuns, exempts de » Tailles, Subsides & Impositions : Disons & » ordonnons que à chacun d'eux en droit soy, » seront dérouléz & mis hors des roolles des » Tailles d'icelle Paroisse, & leurs cottes & assiettes portées & mises sur la Généralité de ladite Paroisse, sans que à l'advenir ils puissent » estre assis & cottisez esdites Tailles, nonobstant tout ce que par ledit Chevalier audit » nom pourroit avoir esté dit & empesché, dont » nous le déboutons ; & si l'avons condamné » & condamnons en l'amende de la Cour, des-

» pens de l'instance, dommage & intérêts, & » procédant à cause de ladite exécution & opposition envers lesdits Deffendeurs opposans tels » que de raison, la taxe d'iceux par devers nous » réservée par nostre Sentence & Jugement, en » la présence dudit *Herusse*, comparu tant pour » lui que pour ledit *Lucas*, & en l'absence dudit » Procureur Syndic, le Lundi treizieme jour » de Septembre 1570 ». Si te mandons au premier Sergent Royal de ladite Eslection sur ce requis, qu'à la Requeste desdits Deffendeurs opposans, ces présentes il aye à signifier, notifier & faire deuement à sçavoir audit Procureur Syndic demandeur, luy faisant lecture du *Dictum* d'icelles de mot après autres ; ce fait, icelles dites présentes mettre à exécution deue selon leur forme & teneur, en ce qu'elles requierent & pourront requerir exécution, & en ce faisant qu'il adjourne à jour certain & compétant, pardevant Nous ou nostre Commis audit Dreux, ledit Demandeur, pour voir décerner, taxabler & liquider les dommages & intérests, esquels il est par lesdites présentes condamné & intimé, qu'il comparût ou non, que néantmoins son absence sera par Nous à ce procédé comme de raison ; de ce faire lui donnons pouvoir & commission. Donné audit Dreux, en tesmoin de ce, sous le scel Royal establi audit Dreux, les an & jour dessusdits. *Signé* Suzarier, un mere ou paraphe, & scellée de cire verte.

Et au bas est écrit:

Collation de la présente copie cy-dessus transcrite, a esté faite sur l'Original en parchemin par Nous soussignés, Gilles Fromont & Gilles Escorchevel, Tabellions Royaux à Egis, Requeste & instance de *Philippes Baccot*, Peintre, demeurant à Boussi, pour lui servir & valoir ce que de raison, comme d'Original, le unziesme jour de Février 1587. *Ainsi signé* Escorchevel & Fromont, avec paraphe.

Copie de la dite Sentence délivrée en 1587, en faveur de Philippe Baccot.

(Il a été fait pareillement une copie collationnée de cette Sentence, lors de l'impression en 1672, des *Statuts* d'où nous l'avons extraite ; car on lit encore au bas de ladite Sentence) :

*Collationné sur une copie collationnée estant en papier, en fin de laquelle est une autre copie de Sentence collationnée par ledit Escorchevel, audit jour onzieme Février 1587. Ce fait, rendu par les Notaires soussignés le *** jour de *** 1672.*

EXTRAIT *de deux Lettres insérées dans la Gazette Littéraire de l'Europe, du premier Décembre* 1765, N°. 24, *sur l'Origine & l'Antiquité du Verre.*

J'AI promis (*a*) de donner ici un Extrait de deux Lettres manuscrites, insérées dans cette Gazette, sous le titre de *Lettre d'un Savant de France à un Savant de Dannemarck, sur l'Origine & l'Antiquité du Verre*, avec la *Réponse* de ce dernier. Je m'y suis porté d'autant plus volontiers que cette Réponse contribue beaucoup à justifier & à étendre le système que j'ai embrassé sur ces deux objets. L'Auteur Danois y établit cette Thèse :

L'invention du Verre est aussi ancienne que celle des Métaux ; ces deux Arts marchent d'un pas égal, & remontent l'un & l'autre aux premiers âges du monde.

Voici comme il le prouve :

« Le mot propre du Verre en Hébreu est » *Zekoukit*, *à puritate sic dictum, à radice Zakak,* » *purus, nitidus fuit*. Tout comme le mot Latin » *Vitrum* vient de *Videre, quia est visui pervium.* » Ce mot *Zekoukit* ne se trouve qu'en un seul en- » droit dans la Bible ; savoir, dans Job (Ch. » XXVIII. v. 17) : *Non adæquabitur ei* (scilicet sa- » *pientiæ*) *aurum vel vitrum*. Ainsi vous voyez » déja que Saint Jérôme a mieux entendu ce pas- » sage que les Interpretes modernes qui se sont » avisés de critiquer ce savant Homme ».

« Personne ne doit mieux connoître la signi- » fication & la propriété des termes Hébreux » que les Hébreux mêmes. Or tous les Interpre- » tes Juifs & les Rabins qui ont précédé Jésus- » Christ conviennent généralement que leur Lan- » gue n'a jamais eu, & n'a encore d'autre ter- » me pour désigner le verre que celui de *Zekou-* » *kit* ; & que ce mot ne signifie autre chose que le » *verre*. Ils appellent des vases de verre *maasé Ze-* » *koukita*. L'usage du verre pour les fenêtres est à » la vérité moderne... Mais l'usage des coupes » de verre remonte aux premiers âges du monde. » C'étoit une cérémonie essentielle des noces chez » les anciens Hébreux, de faire boire l'Epoux » & l'Epouse dans un vase de verre, & de le » casser ensuite ».

« L'Etymologie que je viens de vous présen- » ter prouve déja l'Antiquité du verre ; car si » Job, qu'on croit avec beaucoup de fondement » avoir été contemporain d'Amram, a connu » le verre avec son nom propre, on ne peut » guere remonter plus haut, sans toucher au pre- » mier âge du monde ».

« Il est vrai que quelques Interpretes moder- » nes, voyant que, dans ce texte de Job, le ver- » re est mis à côté de l'or, ont traduit le mot » *Zekoukit* par celui de *Diamant*. Mais ils au- » roient dû considérer que si le verre a perdu » de son prix, aujourd'hui qu'il est devenu si » commun, il n'en étoit pas de même dans ces » anciens temps, où la Fabrique du Verre étoit » encore peu connue. Les vases de verre & de » cristaux blancs étoient alors recherchés, esti- » més autant que les vases d'or. Le plus célebre » des Interpretes qui ayent fleuri avant Jésus- » Christ, dit pour un Texte du Deutéronome (*b*) » que nous expliquerons bientôt ; *le verre blanc*

(*a*) Dans la derniere note du Chap. I. de cette premiere Partie.
(*b*) Jonathan 33. v. 19.

L'invention du Verre aussi ancienne que celle des Métaux.

Antiquité du Verre prouvée par son Etymologie hébraïque, &c.

» *ne le céderoit point à l'or, si la matiere n'en étoit* » *pas fragile* ».

« Les Grecs appellent le verre *Hualos* & *Hue-* » *los* : ce mot vient de *Huelis*, qui signifie le » sable dont on fait le verre ; & *Huelis* vient du » mot Hébreu *Hol*, qui signifie le beau sable en » général, & en particulier celui dont on fait le » verre ».

« Cette seconde étymologie montre que c'est » des Hébreux que les Grecs ont appris la Fabri- » que du verre, & que les premiers l'ont con- » nue de tout temps, puisque la matiere dont on » le fait, & par conséquent sa Fabrique, se » trouvent dans les premieres racines de leur » Langue ».

« Un peu de réflexion suffit pour faire com- » prendre que l'invention de la fusion des mé- » taux & celle du verre ont une même origine ».

« La premiere ou l'invention des Métaux est » généralement attribuée à Tubalcaïn, d'après » ce passage de la Genese (Ch. IV. v. 22). *Tubal-* » *caïn qui fuit malleator & faber in cunctâ opera æris* » *& ferri*. Mais comme l'original peut aussi signi- » fier, & même plus proprement, que *Tubalcaïn* » *enseigna à graver en cuivre & en fer*, il y a des » Savants qui prétendent que l'invention des » Métaux est antérieure à Tubalcaïn. Reimma- » nus dit dans son Histoire Antédiluvienne (Sect. » I. §. 41. pag. 39). *Avant Tubalcaïn on ne gra-* » *voit les Monuments que sur des pierres ; il ensei-* » *gna la méthode de les graver sur le cuivre, sur le* » *fer & autres métaux, pour les mieux préserver* » *des injures du temps*. Aussi ne paroît-il pas pro- » bable qu'on ait pu entièrement se passer de » métaux jusqu'à Tubalcaïn ; & puisque Caïn » étoit Laboureur, il est naturel de penser qu'il » connut l'usage du fer ».

« Mais quel qu'ait été l'inventeur de la fusion » des métaux, que ce soit Tubalcaïn ou un autre, » toujours paroît-il certain qu'on n'a pu voir la » fusion des métaux sans voir en même-temps » celle du Verre ».

« Celui qui, d'une masse aussi informe, aussi » grossiere, aussi peu ressemblante à un métal » que l'est un bloc de minéral sortant de la mine, » obtint le premier, par le moyen du feu, un » métal fusible, ductile & malléable, ne put pas » ne pas comprendre la fusion & la fabrique du » Verre, puisqu'en fondant son minéral il voyoit » non-seulement le métal, dégagé des pierres qui » le tenoient emprisonné, couler au fond de son » fourneau ; mais aussi les pierres & les scories » du minéral, nageant en même-temps, » sur le métal en fonte, & se vitrifier ensuite par » le refroidissement lorsqu'il avoit fait couler » son métal du fourneau. Delà il lui étoit » aisé de conclure qu'en employant des matieres » plus nettes, il obtiendroit une vitrification » plus pure & plus belle, & qu'en prenant ces » matieres dans le temps même de leur fusion, » il pourroit les mouler & les figurer, comme » il le jugeroit à propos ».

« La fusion des Métaux & celle du Verre parois- » sent donc deux Arts inséparables, & dépen- » dants l'un de l'autre ; la découverte de l'un est » donc l'époque de l'origine de l'autre. Cette

La découverte de la fusion des Métaux, époque de l'Origine du verre.

» induction

Lettres sur l'Origine & l'Antiquité du Verre.

Faits qui prouvent que la fabrique du verre remonte à la plus haute antiquité.

» induction est autorisée par les étymologies
» précédentes : il s'agit maintenant de la confir-
» mer par des faits qui montrent que la fabri-
» que du verre remonte à la plus haute anti-
» quité ».

« Le premier est tiré de la Bénédiction que
» Moyse donna aux enfants de Zabulon (Deut.
» 33. v. 19). où il dit : *Qui* (scilicet Zabuloni-
» tæ) *inundationem maris quasi sugent, & the-
» sauros absconditos arenarum*, selon la Vulgate ;
» mais il y a proprement dans l'Original : *Abun-
» dantiam maris & thesauros reconditissimos arenæ* ».

« On doit plutôt regarder ces Bénédictions
» que Moyse donne aux Tribus, comme des
» instructions sur les qualités du pays qu'elles
» alloient occuper & sur les avantages qu'elles
» pouvoient en retirer, que comme des Béné-
» dictions proprement dites ».

« La tribu de Zabulon confinoit du côté
» de l'Orient à la mer de Galilée, & du côté de
» l'Occident à la mer Méditerranée. Elle pou-
» voit donc jouir de l'abondance de la mer. Le
» Patriarche Jacob lui avoit promis le même
» avantage (Gen. 49. v. 13). *Zabulon in littore
» maris habitabit, & in statione navium pertingens
» usque ad Sidonem* ».

« Par les *trésors les plus cachés du sable* tous les
» Interprêtes Juifs, tant anciens que modernes,
» entendent le verre. Ils regardent la fabrique
» du verre, comme une des trois bénédictions
» que Moyse promet aux Zabulonites. Cette
» Tradition universelle des Juifs sur le sens de
» ce texte ne peut guères s'expliquer que par
» l'effet que produisit l'avertissement de Moyse
» sur les Habitants de ce pays-là, & les Ver-
» reries qui y étoient établies de temps immé-
» morial ».

« Il paroît, en effet, par tous les Auteurs an-
» ciens qui ont écrit sur cette contrée, que le
» sable de la riviere de Bélus, qui traversoit le
» Pays de Zabulon, étoit le plus propre à faire
» de beau verre ; que les Zabulonites compri-
» rent très-bien le sens de cet avertissement de
» Moyse, puisqu'ils établirent des Verreries dans
» leur pays, qui ont été les premieres qu'il y ait
» eu au monde ; que cet Art se communiqua de
» là en Phénicie & en Egypte ; que les verres
» & les cristaux qu'on y fabriquoit, étoient les
» plus beaux qu'on connût dans ces temps-là,
» & qu'ils conserverent leur réputation & leur
» prix pendant plusieurs siecles, & même jusques
» sous les Empereurs Romains (*a*) ».

« Ce verre étoit si estimé que sous l'empire de
» Néron, on paya six mille sesterces pour deux
» seules coupes. Nous lisons dans Martial que,
» les vases de ce verre étoient d'un très-grand
» prix, en comparaison de ceux qui se fabri-
» quoient à Rome, & qu'il n'y avoit que les
» grands Seigneurs qui pussent s'en procurer.
» L'art & le travail devoient être portés à un
» beaucoup plus haut degré de perfection dans
» ces anciennes Fabriques ; ce qui ne contri-
» buoit pas peu à augmenter le prix de la ma-
» tiere ».

Conséquences qui en résultent.

« Ces faits, si je ne me trompe, expliquent
» infiniment mieux ce texte du Deuteronome
» que toutes les imaginations des Commenta-
» teurs modernes. Je crois maintenant être en
» droit de conclure ; 1°, Que l'invention du ver-
» re est aussi ancienne que la fusion des métaux ;
» 2°, Que Moyse en connoissoit la fabrique,
» puisqu'il donna sur ce sujet des instructions
» aux Zabulonites ; 3°, Que ceux-ci la connois-
» soient aussi, puisqu'ils comprirent tout ce
» que Moyse vouloit leur dire, & se condui-
» sirent en conséquence ; 4°, Que ces Verreries
» du fleuve Bélus sont les premieres Verreries
» considérables qui ayent été établies ; 5°, Que
» cet Art s'est répandu de-là dans les Pays voi-
» sins, & qu'il a été connu en Orient long-temps
» avant qu'on en eût la moindre connoissance
» en Grece ».

« Au témoignage de Moyse, j'ajoute celui
» de Salomon, lorsqu'il dit (Prov. 23. v. 31):
» *Ne intuearis vinum quando flavescit, cùm splen-
» duerit in vitro color ejus*, selon la Vulgate ;
» mais il y a dans l'Original : *Ne intuearis vinum
» quando rubescit, cùm splenduerit in poculo color
» ejus*. J'ai déja remarqué que l'usage du verre
» pour les coupes remontoit à la plus haute
» Antiquité. On en voit une nouvelle preuve
» dans ce passage. On se servoit au temps de
» Salomon de coupes de verre pour boire, &
» même de beau cristal blanc, au travers duquel
» on se plaisoit à voir petiller le vin ».

« En se donnant la peine de fouiller plus
» exactement dans les anciens Monuments, il
» seroit peut-être facile d'y trouver d'autres preu-
» ves de l'antiquité du verre. Mais celles que je
» viens d'exposer suffisent, je pense, pour con-
» firmer ma These ».

La réponse du Savant Danois, que je me suis attaché plus particuliérement à extraire, remplit parfaitement l'objet de la demande. Elle distingue, au désir du Savant François, les différents sens dont le mot *Verre* est susceptible dans les Langues Orientales, & sur-tout celui dans lequel les Auteurs Hébreux l'ont employé, lequel a donné matiere à leurs Commentateurs d'élever bien des doutes sans les résoudre. Les Grecs sur-tout, en appellant *Hualos* non-seulement le verre, proprement dit, mais en général tout ce qui est de couleur cristalline, ont donné lieu à leurs Traducteurs, entr'autres à ceux d'Hérodote, de faire croire qu'il y avoit dans l'Ethiopie, il y avoit des verres fossiles dont les Habitants se servoient pour enchasser les corps de leurs morts. Nos deux Savants sont ici parfaitement d'accord (*b*), & soutiennent qu'on ne doit entendre par le mot *Verre* qu'une composition faite pour le secours du feu & de l'art ; que par conséquent on ne doit point donner le nom de verre à aucun fossile ; que l'*Hualos* d'Hérodote n'étoit autre chose qu'un vernis bitumineux, fossile & transparent, dont on enduisoit le plâtre qui renfermoit les Momies, pour les garantir des injures de l'air, & non du verre proprement dit ; que s'il arrive quelquefois que l'on découvre dans la terre des matieres vitrifiées, elles ne peuvent être produites que par des feux souterrains ; ce qui ne seroit pas rare près des Volcans. Ceci sert à redresser ce que j'avois avancé d'après la Traduction d'Hérodote par du Ryer, dans le Chap. II de cette premiere Partie.

On a cru mal à propos qu'il y avoit des verres fossiles.

Le verre est une composition faite par le secours du feu & de l'art.

(*a*) *Voyez* Tacite, Liv. 5. Chap. VII; Pline, Liv. 5. Chap. XIX ; & Josephe, Liv. 2. *de Bello Judaico.*

(*b*) Lettre du Savant François, *ad calcem*: Réponse du Savant Danois, *initio*.

PEINT. SUR VERRE. I. PART. Aa

TABLE
DES CHAPITRES

Contenus dans la Premiere Partie de la Peinture sur Verre, considérée dans sa partie historique.

PRÉFACE. Pag. iij
CHAPITRE I. *De l'Origine du Verre.* 1
CHAP. II. *De la connoissance pratique du Verre chez les Anciens.* 4
CHAP. III. *De l'usage que les Anciens firent du Verre, tant pour la décoration des édifices publics & particuliers, que pour mettre leurs habitations à l'abri des injures de l'air; & des autres clôtures auxquelles le Verre succéda.* 9
CHAP. IV. *De l'état des fenêtres des grands édifices chez les Anciens.* 13
CHAP. V. *Si le premier Verre qu'on employa aux fenêtres des Eglises étoit blanc ou coloré, & quelle a été la premiere maniere d'être de la Peinture sur Verre.* 16
CHAP. VI. *De la Peinture sur Verre proprement dite.* 19
CHAP. VII. *Du Méchanisme de la Peinture sur Verre dans ses premiers temps.* 21
CHAP. VIII. *Etat de la Peinture sur Verre au douzieme siecle.* 23
CHAP. IX. *Etat de la Peinture sur Verre au treizieme siecle.* 26
CHAP. X. *Etat de la Peinture sur Verre au quatorzieme siecle.* 28
CHAP. XI. *Etat de la Peinture sur Verre au quinzieme siecle.* 31
CHAP. XII. *Peintres sur Verre qui se distinguerent au quinzieme siecle.* 33
CHAP. XIII. *Etat de la Peinture sur Verre au seizieme siecle, c'est-à-dire, dans son meilleur temps.* 36
CHAP. XIV. *Peintres sur Verre qui se distinguerent au seizieme siecle.* 40
CHAP. XV. *Très-beaux Ouvrages de Peinture sur Verre du seizieme siecle, dont les Auteurs sont inconnus.* 55
CHAP. XVI. *Etat de la Peinture sur Verre aux dix-septieme & dix-huitieme siecles.* 62
CHAP. XVII. *Peintres sur Verre qui se distinguerent aux dix-septieme & dix-huitieme siecles.* 64
CHAP. XVIII. *Causes de la décadence de la Peinture sur Verre; & réponses aux inconvénients qu'on lui reproche pour excuser ou perpétuer son abandon.* 81
CHAP. XIX. *Moyens possibles de tirer la Peinture sur Verre de sa léthargie actuelle, & de lui rendre son ancien lustre.* 85
PRIVILÉGES accordés par nos Rois aux Peintres sur Verre. 88
LETTRES-PATENTES de Charles VII, en faveur de Henri Mellein, Peintre-Vitrier à Bourges, & de tous autres de sa Profession; portant confirmation de l'exemption, à eux accordée par les Rois ses Prédécesseurs, de toutes Tailles, Subsides, Emprunts, Commissions, Subventions, Guet, Arriere-Guet, Garde-de-Porte, & autres charges & servitudes quelconques. Ibid.
ACTES qui mettent en jouissance de ces Lettres-Patentes divers Peintres-Vitriers. 89
SENTENCE contradictoire du Président de l'Election de Dreux, rendue en 1570, en faveur des Peintres-Vitriers, contre les Collecteurs qui les troubloient dans la jouissance de leurs Priviléges, confirmés par Charles IX, en 1563. 90
EXTRAIT de la Gazette Littéraire de l'Europe; Lettres sur l'Origine & l'Antiquité du Verre. 92

Fin de la Table de la Premiere Partie.

TRAITÉ
HISTORIQUE ET PRATIQUE
DE LA
PEINTURE SUR VERRE.

SECONDE PARTIE.

De la Peinture fur Verre confidérée dans fa partie Chimique & Méchanique.

CHAPITRE PREMIER.

Des matieres qui entrent dans la compofition du Verre, & fur-tout dans les différentes couleurs dont on peut le teindre aux fourneaux des Verreries.

Plan de cette feconde Partie.

NOUS n'avons épargné ni foins ni recherches pour mettre fous les yeux du Lecteur dans la premiere Partie de ce Traité, tout ce qui appartient à l'Hiftoire de la Peinture fur Verre, depuis les premiers moments connus de l'invention du Verre blanc ou coloré : nous n'apporterons pas moins d'attention à celle-ci, dans laquelle nous rendrons compte de ce qui regarde fa pratique, fur tout dans l'Art de le colorer & la maniere actuelle de traiter ce genre de Peinture.

Importance du coloris dans la Peinture fur verre.

Le coloris a toujours été regardé comme une des plus importantes parties de la Peinture. Donner à chaque objet cette couleur naturelle qui le diftingue d'un autre & qui en défigne le caractere, c'eft à quoi les Peintres, à quelque genre de Peinture qu'ils s'exercent, ne peuvent apporter trop d'application.

Dans la Peinture fur Verre, la beauté du coloris par l'éclat de fa tranfparence fait une illufion fi forte fur les fens, qu'elle y répand une efpece d'enchantement qui arrête & furprend les yeux du fpectateur, très-fouvent indépendamment du fujet même traité dans le tableau.

Nous ne pouvons donc être trop exacts à bien faire connoître la nature fubftantielle des couleurs métalliques vitrefcibles dont on teignoit le Verre aux fourneaux des Verreries & des Emaux colorants qu'on y a depuis appliqués.

De l'Art de la Verrerie relativement à ce genre de Peinture.

Mon deffein n'eft pas de traiter ici de l'Art de la Verrerie dans toute fon étendue, mais feulement des différentes matieres qui entrent dans la compofion du Verre & des différentes couleurs dont on peut le teindre. Je ne rapporterai pas ce qu'Agricola *de Re metallicâ*, Libavius dans fon Commentaire Alchimique (Part. 1. Chap. 20), Ferrant Imperatus (Liv. 12. Chap. 14 & 15.) & Porta (Liv. 6. Chap. 3) nous ont appris

sur la construction, la forme, la matiere & le nombre des fourneaux des Verreries, sur la matiere & la forme des creusets ou pots destinés à cette Fabrique, sur les noms des instruments dont les Verriers se servent, & sur la maniere dont ils travaillent leur matiere lorsqu'elle est suffisamment cuite. On peut sur toutes ces choses consulter ces Auteurs, ainsi que ce qu'en ont écrit après eux Christophe Merret, Anglois, dans ses Observations sur l'Art de la Verrerie de Neri, Florentin (*a*), & Haudicquer de Blancourt (*b*).

Des matieres qui entroient dans la composition du verre chez les Anciens.

Je ne peux néanmoins passer sous silence ce que Pline (Liv. 36. Chap. 25), nous apprend sur la maniere dont les anciens préparoient le Verre. D'abord, dit ce Naturaliste, les Phéniciens s'en tinrent au mélange du nitre avec le sable qu'ils trouvoient en abondance sur la plage du Fleuve Belus. Ils y ajouterent ensuite la Magnésie, qu'il paroît avoir confondue avec l'Aimant, & que nos Verriers ont appellée *le savon du Verre*, à cause de la propriété de cette substance pour le purifier. On essaya par la suite de substituer au sable les pierres & les cailloux transparents, même les coquilles de certains poissons. Enfin les sables des carrieres y furent employés. On y mêla le cuivre. On mettoit ces matieres en premiere fusion dans un fourneau. Lorsqu'elles étoient refroidies, elles donnoient une masse de couleur de verd noirâtre. On brisoit cette masse pour la mettre une seconde fois en fusion. On la teignoit pour lors de différentes couleurs par le mélange des différentes substances colorantes. Enfin Pline, pour rendre compte de la maniere dont on composoit le verre de son temps en Italie, dans les Gaules & dans l'Espagne, dit qu'on y employa le sable le plus blanc & le plus mol; qu'on le réduisoit en poudre par la pression des moulins & des mortiers; que, pour le mettre en fusion, on y mêloit trois portions de nitre; & que de cette composition, après avoir passé par plusieurs fusions différentes dans différents fourneaux, on en faisoit des masses de verre d'une grande netteté & transparence.

Des matieres qui y entrent chez les Modernes.

Les matieres qui entrent actuellement dans la composition du verre & qui se réunissent à l'aide de l'Art & du feu sont toutes sortes de pierres fossiles ou de sables, mêlés dans une certaine proportion avec des sucs concrets ou des sels tirés d'autres substances, qui ont une affinité naturelle avec ces sables ou ces pierres. Parmi ces dernieres les plus claires & les plus transparentes ont toujours mérité la préférence; & entre les sables, les plus mols, les plus blancs & les plus fins ont toujours rendu un plus bel effet. Les pierres tachées de noir ou de jaune, un sable dans lequel on trouve des veines, quelquefois jaunes ou chargées de fer, tachent ordinairement le verre des couleurs qu'elles ont contractées.

Généralement parlant toutes pierres blanches & transparentes, que le feu ne réduit point en chaux, sont plus ou moins propres à donner du verre. Mais comme elles demandent plus de temps & plus de dépense dans leur apprêt, on leur préfere le sable qui en demande beaucoup moins & qui est plus fusible.

Quant à la préparation & la qualité des sels propres à mettre ces pierres ou sables en fusion, on peut consulter l'Art de la Verrerie de Néri, avec les Observations de Merret, & les Remarques de Kunckel (*a*).

C'est de la calcination faite dans un four particulier de ces matieres mélangées dans une juste proportion que l'expérience seule peut dicter, que se fait *la fritte*, pour en séparer toutes les matieres grasses, huileuses ou autres qui pourroient tacher le verre. On la met ensuite fondre & se purifier dans les pots ou creusets dont on tire le verre, lorsqu'il est dans son degré de fusion nécessaire pour le travailler. C'est de cette fusion bien digérée, beaucoup plus que de la matiere, que dépend la bonté du verre.

De la fritte ou calcination de ces matieres, avant de les mettre en fusion.

On compte parmi les substances propres à la plus grande perfection du Verre la Magnésie ou Manganèse. C'est une mine de fer d'un gris tirant sur le noir, fuligineuse & striée comme l'antimoine. Elle ressemble beaucoup à l'aimant par sa couleur & par son poids. Lorsqu'elle est employée avec choix & discernement, elle contribue à rendre le verre plus blanc & plus transparent.

Des matieres propres à la plus grande perfection du verre.

Cette même substance mêlée avec la fritte dans des doses différentes, connues des Verriers, sert aussi à teindre le verre en rouge, en noir & en pourpre.

Nous entrerons dans le détail des recettes propres à le teindre en différentes couleurs dans les Chapitres suivants: exposons succinctement dans celui-ci les ingrédients métalliques propres à ces teintures différentes.

Des Ingrédiens métalliques propres à teindre le verre de différentes couleurs.

1°. Le saffre. C'est une préparation fort connue des Allemands d'un minéral nommé *Cobalt*. Il s'en trouve en très-grande quantité dans les mines de Schnée berg en Misnie & dans d'autres lieux de la Saxe. On en fait un gros négoce en Hollande, où on l'envoie tout préparé. Ce minéral sert à teindre le verre en bleu foncé.

2°. Le ferret d'Espagne. Il s'en trouve de naturel dans les minieres: mais celui qui est connu sous le nom d'*æs ustum*, est une pré-

(*a*) (*b*) *Voyez* la Traduction que M. le Baron d'Holback a donnée de ces Auteurs, & sur cette Traduction la premiere note du Chapitre suivant.

(*a*) Art de la Verrerie, Paris, 1718, 2 Vol. *in*-12, premiere Partie, Chapitre II & suiv.

paration

paration du cuivre seul ou du fer & du cuivre, qui, dosée suivant les regles de l'Art conduites par l'expérience, entre dans un grand nombre des différentes couleurs dont on veut teindre le verre.

3°. Le *crocus martis* ou safran de Mars. C'est une calcination du fer qui donne au verre une couleur très-rouge & qui contribue à y faire paroître & à y développer toutes les autres couleurs métalliques, qui, sans une juste mixtion du safran de Mars, resteroient cachées & obscurcies.

4°. L'oripeau ou clinquant, qui n'est autre chose qu'une préparation du laiton très-propre à teindre le verre en bleu céleste ou couleur d'aigue-marine.

Il paroît qu'entre ces matieres le cuivre est le métal qui, relativement à ses différentes préparations, entre le plus dans la teinture du verre en diverses couleurs. Les préparations variées de ces substances colorantes étant exactement enseignées par Néri & ses Commentateurs, je me contente d'y renvoyer le lecteur (*a*).

Il paroît encore, comme je le justifierai par les recettes insérées dans le Chapitre suivant, que pour teindre le verre en noir, ou en blanc opaque ou blanc de lait, le plomb & l'étain entrent aussi dans l'ordre des substances métalliques & colorantes propres à cet effet.

Enfin, suivant Néri, il est des verres de plomb qui reçoivent admirablement toutes sortes de couleurs & qui sont une des plus belles & des plus délicates compositions qui puissent se préparer aux fourneaux des Verriers. Mais cette espece de verre très-fragile, supérieur néanmoins par la transparence des couleurs, n'ayant pas assez de solidité, ne peut entrer dans l'ordre des verres teints propres aux Peintres-Vitriers, mais beaucoup mieux dans celui des Emaux dont on le colore, ou des pâtes dont on fait les pierres factices.

Les substances métalliques colorantes pour le verre une fois connues, il est à propos d'observer ce qui peut le mieux contribuer à porter avec plus de perfection dans le verre les couleurs dont elles font le principe.

D'abord les creusets ou pots, dans lesquels on met la composition en fusion, pour quelque couleur que ce soit, ayant toujours quelque chose de grossier & de terrestre qui peut se communiquer au verre la premiere fois qu'on s'en sert, & en ternir l'éclat, Néri recommande de les vernir au feu en dedans avec du verre bleu avant que l'on s'en serve.

2°. Il demande un creuset ou pot en particulier pour chaque couleur. Celui qui a servi à préparer une couleur, ne doit jamais servir à la composition d'une autre.

Il requiert en troisieme lieu une grande attention à la calcination des poudres métalliques & colorantes qui doivent entrer en mixtion avec la fritte. Le trop ou le trop peu de calcination causeroient de l'altération dans leurs mélanges.

Il en est qui doivent être jointes à la fritte lorsqu'on la met dans le pot où elle doit entrer en fusion ; & d'autres ne doivent être incorporées qu'avec le verre fondu, lorsqu'il est bien purifié, comme nous verrons au Chapitre suivant.

Enfin Néri recommande comme un soin essentiel, de bien chauffer un four de Verrerie avec un bois sec & dur ; le bois verd ou trop tendre, outre qu'il ne communique point une chaleur suffisante, court le risque de gâter par la fumée la matiere qui est en fusion.

Des précautions nécessaires pour assurer la beauté du Verre teint en différentes couleurs.

(*a*) Néri, de la Traduction du Baron d'Holback, Chapitre XXIV, XXV, XXVIII, & XXXI.

CHAPITRE II.

Recettes des différentes couleurs propres à teindre des masses de Verre; avec des Observations sur le Verre rouge ancien.

Recettes pour teindre des masses de verre en différentes couleurs. CE Chapitre, dans lequel je ne suis que le copiste de Néri & de ses Commentateurs, n'a de moi que l'abbréviation de quelques endroits qui m'ont paru trop diffus (*a*). J'ai tâché néanmoins de n'en rien retrancher d'essentiel : la citation que je donne des différents Chapitres, d'où j'ai extrait ces recettes, facilitera le recours à l'original. J'y ai joint quelques observations sur le verre rouge, qui pourront faire plaisir aux curieux & avoir leur utilité.

Belle couleur de bleu céleste ou d'aigue-marine. Sur soixante livres de frittes, mêlez, petit à petit & à différentes reprises, une livre & demie d'écailles de cuivre préparées, auxquelles vous aurez ajouté quatre onces de saffre préparé, le tout mis en poudre très-fine & bien unie. Remuez souvent cette mixtion. Si la fritte est d'un cryſtal bien purifié, la couleur sera plus brillante. Si la fritte est moitié cryſtal & moitié roquette (*b*), ou soude d'Espagne, la couleur sera très-admissible pour sa beauté, quoiqu'inférieure à la premiere (*a*).

Porta (Liv. 6. Chap. 5.) ne prescrit, pour faire de cette couleur un fort beau bleu céleste, qu'une dragme de cuivre calciné sur une livre de verre (*b*).

Cette couleur n'admet la magnéſie ou manganese en aucune dose.

Couleur de ſaphir, ou beau bleu plus foncé que le précédent. Sur cent livres de fritte de roquette, mettez une livre de saffre préparé, mis en poudre impalpable, & mêlé avec une once de magnésie de Piémont préparée & bien tamisée. Exposez ensuite votre pot, peu à peu au feu du fourneau avant de le mettre en fusion ; & lorsqu'il commence à y entrer, remuez souvent le tout & laissez bien purifier la matiere (*c*).

Porta, sur chaque livre de fritte, ne prescrit que deux dragmes de saffre préparé. Plus on laisse long-temps la matiere en fusion, plus elle devient belle (*d*).

Kunckel prétend que trop agiter la matiere lorsqu'elle est en fusion, c'est y occasionner des bulles qui s'y forment par l'agitation (*e*).

Belle couleur verte, qui imite l'émeraude. Le verre destiné à recevoir une couleur verte doit être moins chargé de sels que tout autre : trop de sels l'altere & la fait dégénérer en bleu. La magnésie ne doit point entrer dans sa composition.

Pour y réussir, sur cent livres de verre bien entré en fusion & bien purifié, mettez trois onces de safran de Mars, ou *crocus martis*, préparé & calciné selon les regles de l'Art : remuez la mixtion ; laissez-la reposer pendant une heure ; ajoutez ensuite à cette premiere mixtion deux livres de cuivre, calciné à trois fois suivant l'indication des Chapitres 24, 25 & 28 de Néri, non tout à la fois, mais à six reprises par portions égales. Mêlez bien le tout, & le remuez pendant quelque temps. Laissez reposer cette nouvelle mixtion pendant deux heures, & la tenez en fusion pendant vingt-quatre, en remuant souvent, parce que la couleur est plus claire à la surface qu'au fond (*f*).

(*a*) Antoine Néri, Florentin, a écrit en Italien son *Art de la Verrerie*. Il est diffus & peu correct dans le style; mais il embrasse son objet dans toute son étendue, avec une exactitude qui va même jusqu'au scrupule.

Christophe Merret, Médecin Anglois & Membre de la Société Royale de Londres, a donné une Traduction Latine de l'ouvrage de Néri, avec des *Notes* remplies de traits curieux, les uns relatifs à la Botanique, les autres à l'Histoire Naturelle & à la Chimie.

Le célebre Jean Kunckel de Lowenstern, plus renommé chez les Chimistes par l'opiniâtreté de son travail, l'exactitude de ses procédés & l'importance de ses découvertes, que par la profondeur de sa science & la correction de son style, après avoir répété, dans les Verreries des différents Princes qui l'employerent successivement, toutes les opérations prescrites par Néri, nous a laissé une Traduction de son ouvrage en Allemand. Il y a joint aux Notes de Merret des *Remarques* d'un très-grand poids. Avant sa Traduction il en avoit déja paru deux autres en la même Langue, dont une de Geisler avec des Notes, qui lui attira des injures & de mauvaises plaisanteries de la part de Kunckel.

M. le Baron d'Holback, qui a senti, en bon Connoisseur, toute l'importance du Traité de Néri, des Notes & des Remarques de ses deux Commentateurs, a su mériter les applaudissements du Public par la Traduction Françoise qu'il en a donnée sous le titre d'*Art de la Verrerie*, Vol. in-4°. *Paris*, 1752, *chez Durand, rue Saint-Jacques, & Pissot, Quai des Augustins*. Il y a joint celle de quelques autres Traités Chimiques sur la composition du Verre rouge, la vitrification des végétaux, la maniere de faire le saffre, &c ; & il promet de nous donner la traduction des meilleurs ouvrages Allemands sur l'Histoire Naturelle, la Minéralogie, la Métallurgie & la Chimie.

(*b*) On appelle ainsi ce que nous nommons ordinairement *cendres du Levant*. Il en vient aussi de Tripoli & de Syrie qui ne contient pas tant de sels que celle qui vient de Saint-Jean-d'Acre, à dix lieues de Jérusalem. Dictionnaire d'Histoire Naturelle, de M. Valmont de Bomare, [où au lieu de *Jérusalem*, il faut lire *Tyr*.]

(*a*) Néri, Chapitre XXIX.
(*b*) Merret sur ce Chapitre.
(*c*) Néri, Chap. XLIX.
(*d*) Merret sur ce Chapitre.
(*e*) Kunckel sur ce Chapitre & le suivant.
(*f*) Néri, Chapitre XXXII.

SUR VERRE. II. PARTIE. 99

Porta dit que pour faire cette couleur, qui sera d'un verd de poireau, il faut sur une couleur d'aigue-marine déja donnée au verre, ajouter au quart de cuivre préparé, qui est déja entré dans la premiere couleur, un huitieme de safran de Mars & un autre huitieme de cuivre préparé, le tout bien réuni, mis en poudre impalpable (*a*).

Néri, Chapitre 34, substitue au safran de Mars des écailles de fer qui tombent de l'enclume des Forgerons, bien nettoyées, édulcorées avec de l'eau, broyées, séchées & tamisées, en même dose qu'au Chapitre 32; ce qui donnera un verd tirant un peu plus sur le jaune.

Belle couleur de jaune d'or. Sur cinquante livres de fritte de crystal faite avec le tarse (*b*) & cinquante autres livres d'autre fritte faite avec la roquette & le tarse, bien pulvérisées & réduites en poudre impalpable, mêlez six livres de tartre rouge en morceaux, une livre & demie de bois de hêtre ou de bouleau, ou de cette poudre jaune que l'on trouve dans les vieux chênes, le tout bien pulvérisé & tamisé. Mettez la fritte & les poudres ensemble en fusion, sans les remuer. Cette composition étant fort sujette à se gonfler dans les pots, veut être travaillée telle qu'elle s'y trouve sans être agitée, & demande en même temps d'être souvent écumée & purifiée de ses sels (*c*).

Bernard de Palissy, dans son Chapitre des pierres (*d*), après avoir démontré que les pierres jaunes qui se trouvent en terre ont pris leur teinture du fer, du plomb, de l'argent, ou de l'antimoine par l'écoulement & la congélation d'eaux qui passent par des terres contenant de la semence de ces minéraux, prétend que la dissolution & putréfaction, jointe à la faculté salsitive de certains bois pourris en terre, détrempée en temps de pluie, amenant avec soi sa teinture, donnera une couleur jaune à une pierre encore tendre & en opérera la congélation par les sels qui s'y rencontrent comme dans les minéraux; « & de ce ne sais douter, » ajoute-t-il; car je sais que le verre jaune » qui se fait en Lorraine pour les Vitriers » n'est fait d'autre chose que d'un bois pourri, » qui est un témoignage de ce que je dis que » le bois peut teindre la pierre en jaune ».

Cette maniere de teindre le verre en jaune est encore actuellement en usage dans la Bohême, où le verre jaune que nous en tirons, qui est d'une très-belle couleur d'or, est fait de la sciure d'un certain bois qui y croît abondamment. Je tiens ce fait de feu M. Heller & Compagnie, Marchands de Cryſtaux & de Verre en tables de toutes couleurs, de Bohême, qui en tiennent un fort beau Magasin au Village de S. Cloud près Paris.

Belle couleur de grenat, ou rouge couleur de feu. Sur cent livres de verre de cryſtal & sur cent autres livres de fritte de roquette, ensemble deux cents livres, qu'on mêlera avec soin, bien pulvérisées & tamisées, ajoutez une livre de magnésie ou manganese de Piémont, préparée comme il est prescrit au Chapitre 13 de Néri, & une once de saffre préparé, pulvérisé, tamisé & réuni à la manganese. Mêlez le tout bien exactement: remplissez votre pot petit à petit, parce que la manganese fait gonfler le verre. Quatre jours après, lorsque le verre sera bien purifié & qu'il aura pris couleur à un feu continuel, vous pourrez l'employer.

Cette couleur est une de celles qui demandent de la part du Verrier toute l'intelligence possible, pour augmenter ou diminuer la dose des poudres colorantes, selon qu'il veut faire sa couleur plus ou moins foncée (*a*).

Kunckel contredit ici formellement Néri, & dit qu'il s'en faut de beaucoup que les doses de saffre & de magnésie ci-dessus indiquées donnent une couleur de grenat; que pour réussir dans cette composition, il faut quelque chose de plus (que Kunckel ne dit pas), & qu'après les expériences réitérées qu'il a faites de ce que Néri prescrit ici, il n'a pu avoir qu'une couleur de rubis spinel (*b*).

Haudicquer de Blancourt, au lieu de deux cents livres de fritte pour supporter la mixtion colorante dosée par Néri, n'en prescrit que cent livres (*c*).

Belle couleur violette, ou d'améthyste, etc. Sur chaque livre de fritte de cryſtal faite avec le tarse (*d*), mais avant qu'il entre en fusion, prenez une once de la poudre qui suit, & la mêlez. Composez cette poudre d'une livre de magnésie de Piémont & d'une once & demie de saffre. Mêlez avec soin ces deux matieres après les avoir réduites en poudre. Joignez-les à la fritte de cryſtal. N'exposez votre pot que petit à petit au fourneau. Faites fondre & travaillez ce verre aussi-tôt qu'il est purifié & qu'il a pris

(*a*) Merret sur ce Chapitre.
(*b*) *Voyez* sur la composition de cette fritte les Chapitres II, III, IV, V, VI & VII de Néri, avec les Notes de Merret, & les Remarques de Kunckel.
Néri dit au Chapitre II, que le *Tarſo* est une espece de marbre très-dur & très-blanc, que l'on trouve dans la Toscane au-dessus & au-dessous de Florence. *Voyez* l'observation de M. le Baron d'Holback, à ce sujet.
(*c*) *Voyez* le Chapitre XLVI de Néri, corrigé par Kunckel.
(*d*) Discours admirable de la Nature des Eaux & Fontaines, Paris, 1580, *pag*. 232.

(*a*) Néri, Chap. XLVII.
(*b*) Remarques de Kunckel sur ce Chap.
(*c*) Art de la Verrerie d'Haudicquer de Blancourt, Chapitre LXIII.
(*d*) *Voyez* sur la composition de cette fritte la note (*b*) de la colonne précédente.

la couleur désirée : on peut en augmentant ou diminuant la dose de la poudre, tenir la couleur plus foncée ou plus claire, ce qui dépend de l'expérience ou de l'intelligence du Verrier (*a*).

Porta (Liv. 6. Chap. 5) n'admet qu'une dragme de magnésie pour mieux imiter l'améthyste. (*b*).

Kunckel se regle pour la beauté de cette couleur sur la meilleure ou la moins bonne qualité du saffre qui la charge à proportion de ce qu'il est plus foncé. Il enseigne que c'est de l'habileté à trouver la dose convenable que dépend le plus ou le moins de ressemblance de cette couleur avec l'améthyste (*c*).

Couleur noire.

Prenez des fragments ou *groisils* de verre de plusieurs couleurs : joignez-y de la magnésie & du saffre, mais moitié moins de la premiere substance que de la seconde. Lorsque le verre sera bien purgé, vous pourrez le travailler : il prendra une couleur de noir luisant & sera propre à toutes sortes d'usages.

Autre. Sur vingt livres de fritte de cryſtal & autant de fritte de roquette, ajoutez quatre livres de chaux de plomb & d'étain, le tout bien pulvérisé & tamisé. Jettez ces mélanges dans un creuset au pot déja chaud, avant de le mettre dans le fourneau. Lorsque le verre sera bien purifié, ajoutez y six onces de la poudre suivante. Prenez pour faire cette poudre égales parties d'acier bien calciné & pulvérisé, & de ces écailles de fer qui tombent sous l'enclume des Forgerons, également pulvérisées & tamisées, réunis avec l'acier. Lorsque vous aurez mêlé six onces de cette poudre à votre verre en fusion, comme elle est sujette à faire gonfler le verre, remuez bien le tout, & le laissez pendant douze heures au feu avant de travailler votre verre (*d*).

Kunckel, après avoir fait l'éloge des deux compositions précédentes, prétend qu'en laissant le mélange de la derniere plus de douze heures au feu, la couleur en deviendra plus transparente & sera plus brune que noire (*e*).

J'ai omis quelques recettes prescrites par Néri pour faire du verre de plusieurs couleurs, comme de blanc de lait, de fleurs de pêcher & de marbres, parce que ces couleurs n'étant point transparentes & n'étant utiles qu'à faire des vases de verre de ces différentes couleurs, elles ne peuvent entrer dans l'ordre de celles qui sont propres aux Peintres sur verre : ainsi je passe aux différentes recettes pour teindre des masses de verre de couleur rouge.

Couleur rouge foncé.

Cette couleur demande des soins si vigilants & mérite tant d'attention à cause des altérations qu'elle prend au feu & de l'opacité qu'elle peut y contracter, que Kunckel semble avoir abandonné Néri sur cet article. Il seroit à souhaiter que l'on pût découvrir quelque jour la recette de la composition qu'il y a substituée, & de laquelle il a obtenu, dit-il, un rouge qui imite le rubis. Celle de Néri opére, suivant sa remarque, une couleur rouge si foncée, qu'à moins qu'on soufflât le verre très-mince on ne pourroit en distinguer la couleur (*a*).

Voici néanmoins l'indication de la composition de cette couleur sur la recette qu'en donne Néri.

Prenez vingt livres de fritte de crystal, une livre de *groisils* ou morceaux de verre blanc, deux livres d'étain calciné. Mêlez le tout ensemble : faites-le fondre & purifier. Lorsque tout ce mélange sera fondu, prenez parties égales de limaille d'acier pulvérisée & calcinée & d'écailles de fer bien broyées. Mêlez ces deux substances, & les réunissez ensemble en poudre impalpable. Mettez-en deux onces sur le verre fondu & purifié. Ce mélange le fera gonfler considérablement. Laissez le tout en fusion pendant cinq ou six heures de temps, afin qu'il s'incorpore parfaitement. Prenez garde de ne pas mettre une trop grande quantité de la poudre indiquée ; elle rendroit le verre noir, au lieu de lui donner cette couleur d'un rouge foncé qui doit néanmoins être très-transparente. Lorsque vous serez parvenu à lui donner la couleur désirée, prenez environ six dragmes d'*æs uſtum* préparé & calciné à trois fois. Mêlez cette poudre dans le verre en fusion, & la remuez plusieurs fois. Dès la troisieme ou quatrieme fois votre matiere paroîtra avoir pris un rouge de sang. Enfin après de fréquentes épreuves de votre couleur, sitôt que vous la trouverez telle que vous la demandez, mettez-vous promptement à la travailler ; autrement le rouge disparoîtroit, & le verre deviendroit noir. Pour obvier à cet inconvénient, il faut que le pot soit toujours découvert. Quand le verre aura pris une couleur de jaune obscur, c'est le moment qu'il faut saisir pour y ajouter la dose prescrite d'*æs uſtum*. Pour lors votre verre deviendra d'une belle couleur. Il faut encore que la matiere ne s'échauffe pas trop dans le pot, & qu'elle ne demeure pas plus de dix heures dans le fourneau. Si dans cet intervalle la couleur venoit à disparoître,

(*a*) Néri, Chap. XLVIII.
(*b*) Merret, sur ce Chap.
(*c*) Kunckel, sur ce Chap.
(*d*) Néri, Chap. LI & LII.
(*e*) Kunckel, sur ces Chapitres.

(*a*) Remarques de Kunckel, sur le cinquante-huitieme Chapitre de Néri.

SUR VERRE. II. PARTIE.

on la rétabliroit en y ajoutant de nouveau de la poudre d'écailles de fer (*a*).

Rouge plus clair & plus transparent.

Prenez de la magnésie de Piémont réduite en poudre impalpable : mêlez-la à une quantité égale de nitre purifié. Mettez calciner ce mélange au feu de réverbere pendant vingt-quatre heures ; ôtez-le ensuite ; édulcorez-le dans l'eau chaude ; faites-le sécher ; séparez-en le sel par des lotions répétées : la matiere qui restera, sera de couleur rouge. Ajoutez-y un poids égal de sel ammoniac : humectez le tout avec un peu de vinaigre distillé ; broyez-le sur le porphyre, & le laissez sécher. Mettez ensuite ce mélange dans une cornue à long col & à gros ventre. Donnez pendant douze heures un feu de sable & de sublimation : rompez alors la cornue ; mêlez ce qui sera sublimé avec ce qui sera resté au fond de la cornue : pesez la matiere ; ajoutez-y en sel ammoniac, ce qui en est parti par la sublimation. Broyez le tout, comme auparavant, après l'avoir imbibé de vinaigre distillé ; remettez-le à sublimer dans une cornue de même espece ; répétez la même chose jusqu'à ce que la magnésie reste fondue au fond de la cornue.

Cette composition (plus propre aux pâtes & aux émaux qu'au grand verre) donne au cryftal & aux pâtes un rouge transparent semblable à celui du rubis. On en met *vingt onces* sur *une once* de cryftal ou de verre. On peut augmenter ou diminuer la dose selon que la couleur semblera l'exiger. Il faut surtout que la magnésie soit de Piémont & bien choisie (*b*).

Kunckel trouve ici une faute considérable dans la traduction Latine de l'Italien de Néri, en ce qu'elle prescrit *vingt onces* de magnésie préparée, sur *une once* de cryftal ou de verre. Après avoir confronté avec cette traduction Latine deux autres traductions Allemandes de son Art de la Verrerie, dont une prescrit *une once* de magnésie préparée sur *une once* de cryftal ou de verre, & l'autre *une once* de magnésie sur *vingt livres* de cryftal ou de verre, il donne la préférence à cette derniere recette, comme au vrai sentiment de Néri. Il trouve même cette derniere dose trop forte. Il croit qu'une *demi-once* de manganese suffit, & qu'en supposant le succès de l'opération, on aura une couleur très-agréable. Il ne s'agit que de la bonne préparation de la magnésie, conformément à l'enseignement de Néri, pour en obtenir une belle couleur de grenat. Il assure même qu'il est en état d'en montrer qu'il a obtenue de cette maniere (*c*).

Haudicquer de Blancourt prescrit vingt onces de cette magnésie fusible sur une livre de matiere en bonne fonte, ajoutant plus ou moins de magnésie jusqu'à ce que la matiere soit au degré de perfection de la couleur du rubis (*a*).

Je mets à l'écart les préparations des couleurs de rouge sanguin & de rose dont on peut teindre des masses de verre. Elles sont plus dans l'ordre des émaux & des pâtes que dans celui des verres à vitres. On peut voir sur ces préparations les Chapitres 121, 122, 124, 125, 127 & 128 de Néri. Je me contente de rapporter la recette qu'il donne au Chapitre 129, à cause de ce qu'elle a de plus précieux, quoique le succès, comme l'assure Kunckel, en soit très-difficile & rare (*b*).

On dissout de l'or dans de l'eau régale que l'on fait évaporer ensuite. On réitere cette opération cinq ou six fois, en remettant toujours de nouvelle eau régale après chaque opération, ce qui donne une poudre que l'on fait calciner au creuset jusqu'à ce qu'elle devienne rouge. Cela arrive au bout de quelques jours. Cette poudre mêlée peu à peu dans un cryftal ou verre en fusion & purifiée par de fréquentes extinctions dans l'eau, donne une fort belle couleur de rubis transparente au verre.

Rouge transparent plus beau.

Merret remarque que Libavius (Livre 2. de son premier Traité, Chapitre 35) semble avoir rencontré juste en conjecturant que cette couleur pourroit se faire avec de l'or. Voici les termes de Libavius rapportés par Merret (*c*) : « Je pense que l'on pourroit » bien imiter la couleur du rubis, en mêlant » avec le cryftal une teinture rouge d'or » réduit en liqueur ou en huile par la dis- » solution ». La raison qu'il en donne, c'est que les rubis se trouvent le plus souvent dans les endroits où il y a de l'or ; ce qui rend probable, selon lui, que l'or s'y change en pierres précieuses.

Le savant, mais trop mystérieux Kunckel, n'ose pas ici démentir Néri. Mais, sans se mettre à découvert, il se contente de dire qu'il faut quelque chose de plus que ce qu'indique Néri pour que l'or puisse donner au cryftal ou au verre une couleur qui tienne de celle du rubis.

Faites dissoudre de l'or dans de l'eau régale, étendez la dissolution jaune qui en proviendra dans une grande quantité d'eau claire & pure : ajoutez ensuite à ce mélange une quantité suffisante d'une dissolution d'étain, faite aussi par l'eau régale & *saturée* (*d*) par plusieurs fois. Il tombera quelque temps après au fond du

Rouge couleur de rubis ou pourpre de Cassius.

(*a*) Art de la Verrerie d'Haudicquer de Blancourt, Chap. CLXX.
(*b*) Kunckel, sur le Chap. CXXIX de Néri.
(*c*) Merret, sur ce Chap.
(*d*) *Voyez* le Dictionnaire de Chimie, par M. Macquer, Paris, 1766, au mot *Saturation*.

(*a*) Néri, Chap. LVIII.
(*b*) Néri, Chap. CXX.
(*c*) Kunckel, sur ce Chap.

vaisseau une très-belle poudre rouge & colorée en pourpre. Décantez alors la liqueur, & faites sécher cette poudre. Lorsqu'elle sera seche, faites-en fondre quelques grains avec du verre blanc ; & elle lui communiquera une couleur de pourpre extrêmement belle, ou une couleur de rubis.

Par le moyen de cette expérience, l'art des Anciens pour colorer le verre en rouge, qu'on a regardé long-temps comme perdu, paroît entiérement retrouvé. M. Shaw (*a*) la rapporte comme de Cassius, & renvoye à la page 105 de son Traité *de Auro* (*b*).

Partage de sentiments des plus habiles Chimistes sur la nécessité d'employer l'or par la dissolution, pour donner au verre une couleur rouge ou de rubis.

On sent bien que la maniere de produire du verre d'un beau rouge de rubis, par la dissolution de l'or, convient beaucoup mieux pour de petites masses de verre, dont on voudroit faire des *rubis factices*, que pour ces tables de verre que les Peintres-Vitriers découpoient pour leurs panneaux. Mais les Chimistes, auteurs des différents Traités dont M. le Baron d'Holback a donné la traduction à la fin de son *Art de la Verrerie*, paroissent opposés entre eux sur la nécessité d'employer l'or par la dissolution, pour donner au verre cette belle couleur rouge, approchante de celle du rubis.

Exposition du sentiment d'Orschall.

Orschall, Inspecteur des mines du Prince de Hesse, après avoir annoncé avec la plus ferme confiance dans son traité intitulé : *Sol fine veste* (*c*), qu'il possede le secret de la dissolution radicale de l'or, par le moyen de laquelle il fait des rubis qu'on ne pourroit lui disputer, soutient que sans l'or il est impossible de les faire ou de donner au verre la vraie couleur de pourpre ; que ceux qui sont dans le cas de peindre le verre, ou de forcer des couleurs dans les émaux, n'ont point d'autre pourpre que celui qu'ils tirent de l'or ; enfin qu'on ne réussit dans ces talents qu'en sachant bien la maniere de le travailler. Il hésite à croire Kunckel sur sa découverte du verre rouge couleur de rubis sans or, & prétend qu'il y entre au moins un soufre doré. Il n'ose cependant pas le contredire ; car il nous apprend lui-même, en parlant de Kunckel, que savant Artiste en verre... cet homme qui sait parfaitement distinguer les couleurs... très-versé dans l'Art de faire des verres... qui entend si bien la maniere de préparer des verres & des rubis, assure qu'il a la méthode de faire un beau verre rouge de cette couleur, sans y employer l'or.

Grummer dans son Traité *Sol non fine veste* (*a*), s'efforce pour réfuter le sentiment d'Orschall, à prouver par des expériences que la couleur pourpre ne vient pas de l'or seul ; qu'on peut la tirer de tous les autres métaux, & que c'est à la magnésie revivifiée par l'acide nitreux qu'on en est redevable. Nous allons extraire de cet ouvrage ce qui me paroît faire le plus à mon sujet, sauf à l'expérience qui est le plus sûr guide en matiere de Chimie, à s'assurer de la vérité des faits que Grummer rapporte, & à lui appliquer à lui-même la regle qu'il propose en tête de ses opérations : *Fide ; sed cui, vide*.

Réfutation de ce sentiment par Grummer.

Il convient d'abord que la grande beauté des émaux, que les Orfévres & les Emailleurs tirent de leur poudre d'or brune, avoit excité sa curiosité, &, que, voulant se mettre au fait de la préparation de cette couleur, il y avoit procédé de la maniere suivante.

Il avoit fait dissoudre de l'or dans de l'eau régale, il en avoit précipité la solution avec l'huile de tartre, il avoit mêlé la matiere précipitée dans une grande quantité de verre blanc de Venise, il avoit mis le tout en fusion, &, en suivant ce procédé, il assure qu'il eut un fort beau verre pourpre ou couleur de rubis. Le succès le détermina à une seconde expérience.

Premiere Expérience.

Il prit des petits morceaux de verre blanc ou crystallin, exactement pilés, auxquels il joignit un peu de borax (*b*) ; il mit le tout dans un creuset ; il y ajouta un peu de solution d'or dans l'eau régale ; il fit fondre doucement cette composition, & obtint par ce procédé un verre pourpre ou couleur de rubis.

Seconde Expérience.

Encouragé par ce nouveau succès, il entreprit la vitrification de l'argent, qu'il fit dissoudre dans l'eau-forte jusqu'à saturation ; il y versa de l'esprit d'urine jusqu'à la cessation de l'effervescence ; il fit bouillir ce mélange ; il en obtint une seconde dissolution de la plus grande partie de l'argent qui avoit été précipitée ; il humecta des morceaux de verre pilés, mêlés d'un quart de borax calciné avec la solution ; il fit fondre ce mélange à un feu modéré, & obtint un beau verre pourpre ou couleur de rubis. L'opération devenoit moins coûteuse ; il voulut l'essayer sur d'autres métaux.

Troisieme Expérience.

Il fit dissoudre du plomb dans de l'esprit de nitre ; il précipita la solution avec une quantité suffisante d'esprit de sel ammoniac, sans qu'il fût besoin d'une seconde solution dans le dissolvant, comme à l'argent ; il prit

Quatrieme Expérience.

(*a*) Leçons de Chimie de M. Shaw, traduites de l'Anglois.

(*b*) Voyez aussi le Dictionnaire de Chimie, ci-dessus cité, au mot *Précipité d'or par l'étain*, & le n°. 5 de la Section III. du Chapitre de la Peinture en Email, dans le premier Extrait de l'ouvrage d'un Auteur Anglois, dont nous donnons des morceaux, à la fin de ce Volume.

(*c*) Page 516 de l'Art de la Verrerie de M. le Baron d'Holback, qui nous a donné une Traduction Françoise de ce Traité.

(*a*) *Voyez* ce Traité au rang de ceux que ce Savant a traduit : il est à la page 543, & est précédé d'un autre qui a pour titre, *Heliofcopium videndi fine veste folem Chimicum*.

(*b*) *Voyez* sur le Borax & ses propriétés, les Dictionnaires de Trévoux, d'Histoire Naturelle & de Chimie.

l'eau claire d'où le plomb avoit été précipité; il en humecta du verre blanc pilé, mêlé avec un quart de borax calciné; il fit fondre ce mélange, & en obtint un verre de couleur de rubis.

Cinquieme Expérience. Surpris du succès de cette opération, qu'il attribuoit à l'ame ou teinture d'or cachée dans tous les métaux, il prit une seconde fois du plomb; il le fit dissoudre dans de l'eau-forte ordinaire, mêlée d'une bonne partie d'eau de pluie qui le fit entrer plus vite en dissolution; il précipita la solution avec de l'esprit de sel marin; la fit bouillir pendant un quart-d'heure au bain de sable; le plomb tomba sur le champ en chaux blanche comme la neige: il se servit de ce dissolvant fort clair, qui étoit au-dessus pour mouiller le verre blanc pilé, mêlé avec un quart de borax calciné; il fit fondre ce mélange, & en obtint un verre pourpre ou couleur de rubis, aussi beau que les précédents. Il n'ose pourtant pas garantir le même succès pour cette expérience. Il en voulut aussi faire une sur le fer.

Sixieme Expérience. Il fit dissoudre du fer dans de l'eau-forte, il précipita la solution avec l'esprit de sel ammoniac; le fer tomba au fond sous la forme d'un très-beau *crocus*, sans qu'il restât de sa substance dans le dissolvant; il décanta l'eau toute claire qui surnageoit au *crocus*; il s'en servit pour humecter du verre blanc pilé, mêlé d'un quart de borax calciné; il fit fondre le tout; & le fer, qui donne ordinairement du jaune dans la vitrification, lui produisit un beau verre rouge transparent, de couleur de rubis. Cette expérience le conduisit à celle du cuivre.

Septieme Expérience. Il fit dissoudre du cuivre dans de l'eau-forte; il précipita la solution avec de l'huile de tartre; tout le métal tomba au fond; il se servit du dissolvant qui étoit demeuré tout clair, pour en humecter du verre blanc pilé & mêlé d'un quart de borax calciné; il fit fondre le tout, & obtint pareillement un verre pourpre & couleur de rubis.

Huitieme Expérience. Il obtint le même effet de l'étain dissous dans l'esprit de nitre affoibli par l'eau. Il humecta son verre pilé & mêlé d'un quart de borax calciné de ce dissolvant clair qui surnageoit; &, après la fusion il en eut un verre pourpre.

A toutes ces expériences, par lesquelles Grummer dit s'être convaincu que l'on peut tirer une couleur pourpre, semblable à celle qui est tirée de l'or, même des métaux les moins précieux, il ajoute qu'il est encore d'autres métaux & minéraux qui, traités avec le nitre, produisent le même effet; mais réservant de s'en expliquer à une autre temps, il s'efforce de prouver par les deux expériences qui suivent que cette belle couleur & teinture ne doit son origine ni à l'or, ni à l'argent, ni aux autres métaux; qu'elle vient plutôt d'une autre substance riche en couleur. Nous allons le voir dans le procédé suivant où il enseigne à préparer une belle couleur de pourpre & de rubis par le moyen du nitre.

Neuvieme Expérience. Prenez, dit-il, des morceaux de verre blanc ou de verre tendre de Venise, qui produit le même effet, à volonté; réduisez-les en poudre; mêlez-y un quart, un huitieme, ou encore moins de nitre purifié; vous pourrez aussi y joindre un peu de borax calciné, pour en rendre la fusion plus aisée. Faites fondre ce mélange d'une maniere convenable; vous obtiendrez un verre pourpre de la couleur des plus beaux rubis, qui ne le cédera en rien à tous ceux qu'on auroit faits suivant les procédés ci-dessus.

Grummer s'attache ici à répondre aux différentes difficultés que peuvent lui proposer ceux qui se sont imaginés jusqu'à présent que c'est de l'or que procede la couleur pourpre. Il garantit le succès de ses expériences contraires à ceux qui paroîtroient en douter, en leur répliquant que ces mêmes expériences cent fois réitérées en un jour ne manqueroient jamais.

C'est, prétend-il, à la magnésie, qui est contenue & cachée dans le verre blanc ou le verre tendre de Venise, ressuscitée & ranimée par un sel magnétique qui contient une teinture analogue, que cette couleur pourpre est donnée.

Après s'être étendu sur les propriétés de la magnésie dans la vitrification, il passe à d'autres objections fondées sur les expériences dans lesquelles il n'est point entré de nitre. On peut consulter sa réponse dans son ouvrage même (*a*), ensuite de laquelle il passe à la dixieme expérience.

Dixieme Expérience. Il y démontre que la précipitation ou la solution de l'or, quand on la joint à du verre dans lequel on n'auroit pas fait entrer originairement la magnésie, ne donne point de couleur pourpre. Faites, dit-il, du verre sans magnésie: on peut se servir pour cela de pierres à fusil pilées & mêlées avec une partie égale de sel de tartre ou de potasse: on fait fondre suffisamment ce mélange; on le tire ensuite du pot, & on le verse pour en former des pains, tels que ceux de verre tendre de Venise. On le pile dans un mortier de fer bien net, on le tamise avec soin. Ce verre préparé de la maniere qu'on vient de décrire porte à l'extérieur la même apparence que celui dans lequel la magnésie est entrée: mais si l'on vient à l'employer de l'une des manieres qui ont été indiquées, soit avec or, soit sans or, jamais il ne sera possible d'obtenir une couleur pourpre ou de rubis.

(*a*) *Voyez* les pages 553 & 554 de l'Art de la Verrerie de M. le Baron d'Holback.

Pour prouver aux curieux que dans les compositions de cette couleur avec l'or, ce même or ne se vitrifie point, mais ne fait que se mêler au verre, il prétexte la dissipation qui se fait peu à peu de la couleur dans un mélange de cette espece à un degré de feu trop actif ou de trop de durée. L'or, dit-il, commence d'abord à former une pellicule à la surface de la matiere fondue, & enfin tombe au fond du creuset. Il ajoute que la même chose arrivera à la composition du verre qu'il vient d'indiquer, avec cette différence qu'étant dépouillé de la magnésie, il ne se colorera point du tout.

C'est au développement de la magnésie par le nitre, & non à la réduction de l'or, qu'on doit la couleur rouge ou de rubis.

De ces procédés clairs & circonstanciés qu'il vient de donner, il se flatte que chacun pourra conclure que la couleur pourpre du verre ne doit point son origine à la réduction de l'or qu'on y auroit mêlé au commencement de l'opération, mais à la magnésie qui étoit entrée dans la composition du verre.

Observations sur le verre rouge ancien.

J'ajoute ici quelques observations sur le verre rouge, que je dois à l'expérience que j'ai acquise par les réparations dans différentes Eglises, de plusieurs vitraux de vitres peintes anciennes & modernes: & après avoir remarqué, avec les plus habiles Maîtres dans l'Art de la Verrerie que j'ai consultés, que, pour donner au verre différentes couleurs & les nuances que l'on désire, il faut souvent essayer sa matiere, augmenter ou diminuer les doses des ingrédients colorants, hâter ou arrêter l'activité du feu; après avoir sur-tout fait observer que la couleur rouge demande plus de soins, d'intelligence & d'expérience qu'aucune autre, comme plus sujette à noircir & à prendre une opacité qui lui ôte sa transparence, ou enfin à perdre sa couleur qui s'efface totalement à un trop grand feu; je dis 1°, qu'entre les verres rouges des plus anciens vitraux il s'en trouve peu de celui que les Peintres sur verre nomment improprement *verre naturel*, terme qu'ils ont adopté pour distinguer un verre teint dans toute sa masse de celui qui n'est coloré que sur une surface, & dont nous traiterons dans le Chapitre suivant: 2°, que pour peu qu'il s'en trouve, il est plus mince de plus de moitié que le verre des autres couleurs: 3°, que deux morceaux de ce verre rouge naturel appliqués l'un sur l'autre présentent à la vue une couleur plus noire que rouge. J'en augure que la difficulté du succès dans la teinture des masses de verre en rouge porta les Peintres Vitriers à faire, ou par eux-mêmes ou par les Verriers, l'essai d'un émail rouge fondant, qui, réduit en poudre impalpable & détrempé à l'eau, étoit étendu & *couché* avec art sur le verre destitué de couleurs, par le secours du pinceau ou de la brosse, en autant de couches que la nuance désirée le demandoit; que ces tables, ainsi enduites de ce *vernis rouge*, étoient portées dans un fourneau pour y faire cuire & *parfondre* la couleur qui y avoit été couchée; que delà ils obtinrent ces différentes nuances de verre rouge plus clair ou plus foncé suivant le besoin, sans lui rien ôter de sa transparence.

Ma conjecture paroît d'autant mieux fondée qu'entre tous les verres de couleur employés dans les plus anciennes vitres peintes, il n'y a guere que le verre rouge qui soit ainsi coloré, les autres étant plus ordinairement fondus dans toute leur masse. J'ai entre les mains & sous les yeux des morceaux de verre rouge du treizieme au quatorzieme siecles, sur lesquels on distingue aisément la trace de la brosse dont on se servoit pour étendre & coucher sur un verre nud ce *vernis rouge*, ainsi que Kunckel l'appelle. Enfin soit à cause du précieux de l'or qui pouvoit y entrer, soit à cause de ce double apprêt, le verre rouge, quoique coloré sur une superficie seulement, a toujours été plus cher que le verre de toutes autres couleurs teint au fourneau des Verriers dans toute sa masse.

Le verre rouge a toujours été plus cher que tout autre verre de couleur.

J'ai voulu faire faire du verre rouge dans les Verreries de Bohême, d'où j'ai tiré une assez grande quantité de verre en tables de toutes les autres couleurs de parfaite beauté (si l'on excepte le verd); & quoique j'eusse consenti à une augmentation de deux tiers en sus du prix des autres couleurs, je n'ai pu obtenir des Verriers de ce Royaume de m'en faire un envoi.

Je finis ces observations sur le verre rouge par la copie que j'ai trouvée dans les papiers de feu mon pere, d'un compte arrêté en 1689, entre le sieur Perrot, Maître d'une Verrerie près Orléans, & Guillaume le Vieil mon aïeul, Entrepreneur des vitres des roses & des vitraux de la nef de l'Eglise de Sainte Croix de la même Ville. Elle servira entr'autres choses à prouver que le prix du verre rouge étoit à la fin du dix-septieme siecle du tiers en sus de celui du verre des autres couleurs.

« Du 3 Septembre 1689 (porte ce compte),
» M. le Vieil, Entrepreneur des vitres de
» Sainte Croix, doit au sieur Perrot de la
» Verrerie d'Orléans, pour les vitres de cou-
» leur qu'il lui a livrées cejourd'hui, savoir:
» cent trente-sept pieds & demi de couleur
» bleue, à 25 sous le pied, valent 171ˡ 15ˢ
» Plus soixante & quinze pieds
» de verre audit prix 93 15
» Plus soixante & quinze pieds
» de rouge, à 35 sous le pied, 131 5 » .

Au bas est l'acceptation & reconnoissance de cette fourniture par le Vieil, puis la quittance du sieur Perrot, de la somme de trois cents quatre-vingt-seize livres quinze sous pour le total.

Cette copie de compte peut encore servir

à prouver

à prouver qu'on faifoit du verre de couleur dans nos Verreries de France, même à la fin du dernier fiecle.

J'ai confervé deux tables de ce verre de couleur d'environ un pied de fuperficie chacune, l'une bleue, l'autre verte, que mon pere fit venir de Rouen après le décès du fien. Elles montrent affez par leur contexture d'un verre dur & épais, & leur furface ondée & raboteufe, combien l'Art de la Verrerie dans ce genre étoit déchu de l'état où il étoit dans le feizieme fiecle.

On en faifoit encore dans nos Verreries à la fin du dix-feptieme fiecle.

CHAPITRE III.

Maniere de colorer au fourneau de recuiffon des Tables de Verre blanc, avec toutes fortes de couleurs fondantes auffi tranfparentes, auffi liffes (a) & auffi unies, que le Verre fondu tel dans toute fa maffe aux Verreries.

IL n'y a nul fujet de douter que la maniere de colorer le verre en maffe n'ait été dans le commencement très-difpendieufe, & qu'on n'ait cherché dans la fuite des moyens d'en diminuer la dépenfe. Nous avons vu, dans l'hiftoire des plus anciens monuments de la Peinture fur verre, Suger, Abbé de S. Denys, enchérir même fur celle en ufage dans fon temps, en faifant entrer dans la compofition de fon verre de couleur, les matieres les plus exquifes, pour en embellir l'éclat. Mais fi ce magnifique Abbé prodigua dans fes vitres tout ce que la nature & l'Art pouvoit ajouter à leur beauté, on peut dire que les Vitriers qu'il y employa étoient très-ménagers, qu'ils favoient y faire entrer les plus petits morceaux. Leur patience dans ce traitement fe fentoit encore des temps de la Peinture en mofaïque. On étoit refferré dans des bornes très-étroites pour l'emploi d'une compofition fi précieufe : on effaya par la fuite de fe mettre plus au large, en diminuant la dépenfe ; & les Chimiftes, comme nous l'avons vu dans notre premiere Partie, vinrent au fecours des Peintres-Vitriers. C'eft ce changement qui fera fucceffivement la matiere des Chapitres fuivants.

Et d'abord celui-ci mérite d'autant plus d'attention que la pratique qui en eft l'objet eft celle qui, dans l'Art de la Peinture fur verre, a été le plus négligée, & dont l'abandon a donné lieu au bruit qui s'eft répandu de toutes parts que le fecret de peindre fur verre eft perdu.

Les préparations que je me fuis appliqué à en retracer ici d'après Kunckel, peuvent raffurer les Amateurs fur la fauffeté de ce bruit. Non, le fecret de la Peinture fur verre, c'eft-à-dire de faire valoir fur des vitres l'Art de peindre fur un verre en tables coloré fur une furface feulement, découpé fuivant fes contours, ombré & éclairé felon le befoin, & recuit enfuite au fourneau, n'eft pas perdu : il n'eft que mis à l'écart pour un temps. S'il prenoit envie de le faire revivre, les indications fuivantes fuffiroient pour rendre à la Peinture fur verre fon premier éclat & fon ancienne perfection ; indications enfeignées, expérimentées & garanties par un célebre Chimifte, qui a paffé parmi ceux de fon Art pour le plus célebre Artifte en verre, & qui poffédoit éminemment cette partie d'une fcience fi étendue.

Ce que j'ai obfervé dans le Chapitre précédent fur le verre rouge qui en plus grande partie, même dans les premiers temps où il a été en ufage pour les vitres, n'étoit rouge que fur une de fes furfaces & non dans toute fa maffe, fe pratiqua auffi par la fuite pour les autres couleurs. Il en devint que plus aifé aux Verriers d'inventer dans chaque couleur une *couverte* fondante dont ils puffent enduire des tables d'un verre nud, qui pût fe *parfondre* fur le verre qui lui fervoit de fond auffi parfaitement que dans la couleur rouge ; puifque la maniere d'appliquer ou de faire recuire cette couverte ou *vernis*, comme l'appelle Kunckel, étoit déja ufitée pour le verre rouge.

Ce qui put occafionner cette nouvelle recherche fut fans doute la confidération du temps qu'on employoit à compofer d'un nombre prefqu'infini de petits morceaux de verre réunis par le fecours du plomb, certains tons d'un grand détail, comme je l'ai fait remarquer, lorfque j'ai traité des premiers temps de la Peinture fur verre.

Je penfe que cette invention put avoir lieu lorfque les puiffants Seigneurs, qui s'empreffoient à décorer nos Eglifes de vitres peintes, voulurent que les écuffons de

Le verre teint dans toute fa maffe étoit d'abord fi difpendieux, qu'on a cherché à en diminuer la dépenfe.

Le fecret de peindre fur verre n'eft pas perdu.

Origine du verre en tables coloré fur une de fes furfaces feulement.

(a) On entend ici par *liffe*, l'égalité d'éclat & de fuperficie du Verre.

leurs armoiries, blasonnées sur les vitres, serviroient de monument durable à leur pieuse générosité. Quelle différence, en effet, entre le travail d'un écusson de France d'azur aux fleurs-de-lys d'or sans nombre, de la mesure de 12 à 13 pouces de haut, sur 10 à 11 de large, fait & composé de pieces de verre de rapport jointes avec le plomb, & celui du même écusson formé d'un seul morceau de verre coloré en bleu d'un seul côté sur une table de verre blanc, usé, comme nous avons vu dans notre premiere Partie, avec l'émeri & l'eau, du côté des fleurs-de-lys, & recouvert, sur chacune d'elles, d'une couche de couleur d'or! La même observation peut se faire par rapport à d'autres armoiries écartelées & chargées de pieces de différents émaux.

Les opérations prescrites par Kunckel, pour colorer ainsi le verre, viennent d'un excellent Peintre sur verre.

Suivons donc ici toutes les différentes opérations que Kunckel, lui-même, nous déclare avoir essayées, & dont aucune ne lui a manqué. Il assure qu'elles venoient d'un excellent Peintre sur verre dont il ne sait pas le nom, & qu'il les a fait examiner par un autre Artiste fort versé dans ce genre de Peinture. Il nous apprend de plus qu'il ne s'est déterminé à les rendre publiques, que pour rendre son Ouvrage plus intéressant & plus complet, & parce que le plus simple de ces secrets, contenant un fait vrai, mérite, par cet endroit, de la considération (*a*).

Je tâcherai de donner à ces Recettes un ordre plus suivi que ne semble le comporter une suite d'expériences recueillies pêle-mêle par un Artiste, plus expérimenté dans l'art d'en faire usage pour lui-même, que dans la maniere de l'enseigner à d'autres. Ainsi avant d'entrer dans l'examen de la préparation des différentes couleurs que l'on peut employer sur le verre, je commencerai par établir, d'après Néri & les remarques de Kunckel, la préparation des substances qui servent de base & de fondant à ces mêmes couleurs, beaucoup moins opaques que les émaux qui sont usités dans la Peinture sur verre actuelle: tels sont l'émail & le verre de fonte ou la rocaille.

Fondants qui servent de base aux couleurs.

1°. L'émail. Recette pour faire un bon émail fondant.

Prenez trente livres de plomb & trente-trois livres d'étain bien purs; faites calciner ces métaux de la maniere prescrite par Néri (*b*): passez-en la chaux au tamis; faites-la bouillir dans un vase de térre neuf vernissé, rempli d'eau bien claire. Lorsqu'elle aura un peu bouilli, retirez-la du feu. Otez l'eau par inclination: elle entraînera avec elle la partie la plus subtile de la chaux. Reversez de nouvelle eau sur la chaux qui restera dans la terrine; faites-la bouillir comme auparavant, & la décantez comme on vient de le

dire. Réitérez cette opération jusqu'à ce que l'eau n'entraîne plus de chaux. Recalcinez de nouveau les parties les plus grossieres qui sont restées dans le fond de la terrine, puis retirez-en la partie la plus déliée de la maniere que l'on vient d'enseigner. Faites ensuite évaporer toute cette eau qui aura emporté la partie la plus subtile de la chaux, en observant toujours de donner un feu lent vers la fin de l'évaporation; autrement la chaux qui se trouve au fond du vase courroit risque d'être gâtée.

Prenez de cette chaux si déliée & de la fritte faite avec le tarse (*a*) ou le caillou blanc, bien broyé & tamisé avec soin, de chacune cinquante livres; de sel de tartre bien blanc, huit onces: mêlez ces matieres & les mettez au feu pendant dix heures dans un pot neuf de terre cuite. Au bout du temps vous les retirerez; &, après les avoir pulvérisées, vous les mettrez dans un lieu sec, mais à couvert de toute poussiere.

Cette poudre mise en dose convenable, ainsi qu'on le prescrira dans la suite, devient la matiere principale & la base de tous les émaux fondants (*b*).

Kunckel, après avoir fait l'éloge du 6e. Livre de Néri, comme de la partie de son Ouvrage la plus recommandable, substitue aux huit onces de sel de tartre, huit onces de potasse purifiée de toutes saletés (*c*).

Quant au verre de fonte ou rocaille, il y en a de plusieurs especes. Le meilleur est celui qui vient de Venise en forme de gâteaux: il n'a point de couleur particuliere; son épaisseur se fait seulement paroître un peu jaunâtre, à peu-près de la couleur de la cire la plus pure. Les grains de chapelets ou de rocaille verds, jaunes, &c; l'ancien verre des Eglises, & celui dont se servent les Potiers, sont fort propres à cet usage (*d*).

2°. Le verre de fonte ou rocaille.

Avant de mêler ce verre de fonte avec les émaux colorants pour les mettre en fusion, il faut le réduire en poudre très-fine, après l'avoir broyé pendant vingt-quatre heures avec le vinaigre distillé (*e*).

Maniere de le préparer.

Haudicquer de Blancourt (*f*) donne la maniere de faire la rocaille ainsi qu'il suit.

Prenez une livre de sable très-blanc & très-fin, avec trois livres de mine de plomb; pilez le tout ensemble au mortier; mettez le tout dans un bon & fort creuset bien luté; &, le lut étant sec, mettez-le dans un fourneau de Verrier, ou dans un fourneau à

Rocaille jaune.

(*a*) Préface de Kunckel, en tête de la seconde Partie qu'il a ajoutée à l'Art de la Verrerie de Néri.
(*b*) Au Chapitre LXII.

(*a*) Voyez sur cette fritte la note (*b*) de la page 99.
(*b*) Néri, Chap. XCIII, qui est le premier de son sixieme Livre.
(*c*) Kunckel, sur ce Chapitre.
(*d*) Kunckel, à la page 337 de l'Art de la Verrerie du Baron d'Holback.
(*e*) Kunckel, à la page 367.
(*f*) Haudicquer de Blancourt, Chapitre CCXI, de son Art de la Verrerie.

vent, dont le feu soit violent, pour réduire cette matiere en verre, & votre rocaille sera faite.

Le même Auteur donne la composition d'une autre espece de rocaille, mais blâme beaucoup l'emploi qu'en font les Peintres sur verre & les Peintres en émail, comme ayant de méchantes qualités, & étant pleine d'un plomb impur : la voici.

Rocaille verte. Prenez trois livres de sable fin, contre une livre de mine de plomb : elle sera plus dure. Cette matiere changera de couleur en la refondant ; car elle deviendra d'un rouge pâle.

Telle est la préparation des substances qui servent de base aux différentes couleurs propres à peindre sur verre. Ces couleurs se font par les opérations suivantes (a).

Recettes de toutes sortes de couleurs fondantes pour colorer sur une surface des tables de verre au fourneau de recuisson.

Couleur noire. Prenez une partie d'écailles de fer, une partie d'écailles de cuivre, & deux parties de l'émail ci-dessus indiqué :

Ou des grains de rocaille, des écailles de fer & de l'antimoine, par parties égales :

Ou des écailles de cuivre, de l'antimoine & des grains de rocaille, par parties égales :

Ou des écailles de fer & des grains de rocaille, par parties égales :

Ou une livre d'émail, trois quarterons d'écailles de cuivre, & un quarteron d'écailles de fer :

Ou une livre d'émail, trois quarterons d'écailles de cuivre, & deux onces d'antimoine :

Ou deux onces de verre blanc d'Allemagne, deux onces d'écailles de fer, & une once d'écailles de cuivre :

Ou trois parties de verre de plomb, deux parties d'écailles de cuivre, une partie d'écailles de fer, & une partie d'antimoine :

Ou deux parties de plomb, une partie d'antimoine, & mêlez-y un peu de blanc de céruse :

Ou des grains de rocaille & d'écailles de cuivre en quantité égale ; une demi-partie d'écailles de fer : ajoutez-y des cendres de plomb ; lavez les écailles de cuivre & les cendres de plomb jusqu'à ce que vous en ayez emporté toute la saleté.

Quelque recette que vous ayez adoptée entre les dix ci-dessus prescrites, broyez les matieres y désignées pendant trois jours sur une plaque de fer, en les humectant avec de l'eau claire. Vous jugerez de la perfection de votre couleur lorsqu'elle prendra sur la plaque un œil jaunâtre, & qu'elle deviendra assez épaisse pour s'y attacher. Relevez ensuite votre composition ; faites-la sécher & la passez par un tamis très-fin ; puis délayez-la avec de l'eau gommée, & la portez sur le verre, suivant l'art que j'indiquerai, en la couchant plus ou moins épaisse à proportion que vous désirerez qu'elle soit plus ou moins noire.

Kunckel observe ici que dans cette composition, au lieu de grains de rocaille, on peut prendre du verre de plomb tel que les Potiers l'emploient, & qu'il produit le même effet.

Autre. Prenez deux parties de cendres de cuivre & une partie d'émail ; broyez bien ces deux matieres avec de l'esprit-de-vin. Cette couleur est très-pénétrante. *Noir plus beau.*

Autre. Prenez une once de verre blanc, six gros d'écailles de fer, une demi-once d'antimoine, un gros de magnésie ou manganese ; broyez toutes ces matieres avec de fort vinaigre au lieu d'eau. Le reste comme à la premiere composition. *Noir encore plus beau.*

Prenez une once de verre blanc ou d'émail ; joignez-y une demi-once de bonne magnésie : broyez le tout pendant trois jours, comme à la couleur noire, en les humectant d'abord avec du vinaigre, ensuite avec de l'esprit-de-vin, ou même avec l'eau claire : faites sécher, &c. comme au noir. *Couleur brune.*

Prenez une demi-once de bon crayon rouge, une once d'émail bien broyé & pulvérisé : joignez-y un peu d'écailles de cuivre, afin que le mélange ne se consume pas si facilement au feu : broyez bien le tout ; faites en d'abord un essai en petit sur un morceau de verre : s'il perdoit sa couleur au feu, ajoutez-y un peu d'écailles de cuivre : mêlez & broyez avec le reste de la composition. *Couleur rouge.*

Autre. Prenez du crayon rouge qui soit dur, c'est-à-dire, qui ne marque pas trop aisément sur le papier, semblable partie d'émail, & un quart d'orpiment :

Ou une demi-once d'écailles de fer, une once d'émail & autant d'écailles de cuivre :

Ou une partie de couperose, une égale partie de grains de rocaille, un quart de crayon rouge, & mêlez en broyant :

Ou une partie de crayon rouge fort dur, deux parties d'émail, & un quart de partie de grains de rocaille.

Quelque recette que vous choisissiez parmi les quatre prescrites ci-dessus, broyez les matieres y désignées avec de l'eau claire, à l'exception de la premiere, qu'il faut broyer avec du vinaigre : faites sécher, &c. comme à la couleur noire.

Autre. Prenez du safran de mars ou de la rouille de fer ; du verre d'antimoine, qui soit d'un rouge jaunâtre, ou de la rocaille jaune, de chacune de ces substances égale quantité : ajoutez-y un peu de vieille monnoie que vous aurez calcinée avec le soufre ; broyez toutes ces matieres jusqu'à ce qu'elles puissent être *Rouge plus beau.*

(a) Seconde Partie, ajoutée par Kunckel à l'Art de la Verrerie de Néri, pag. 353 & suiv. de la Traduction du Baron d'Holback.

réduites en poudre impalpable, après qu'elles auront été séchées : le reste comme à la couleur noire.

Couleur de chair. Prenez une demi-once de minium (a), une once de l'émail rouge dont la préparation est indiquée dans le Chapitre précédent (b). Après avoir ajouté à cet émail pareille quantité de verre de fonte ou rocaille pour le rendre fondant, broyez le tout avec de l'esprit-de-vin sur un marbre très-dur : faites sécher, &c. comme à la couleur noire.

Cette couleur demande, au fourneau de recuisson, une calcination très-modérée, & est du nombre de celles qu'il est bon de mettre dans le milieu de la poêle à recuire dont nous parlerons dans la suite.

Couleur bleue. Prenez du bleu de montagne (c) & de grains de rocaille parties égales ; broyez ; faites sécher ; réduisez en poudre impalpable, comme dans les couleurs fondantes ci-dessus.

Bleu d'émail. On peut substituer le bleu d'émail au bleu de montagne, avec égale quantité de verre de rocaille. Voici, suivant Néri (Chap. 96), la maniere de préparer le bleu d'émail.

Prenez quatre livres de la fritte dont on fait l'émail qui sert de base aux couleurs, quatre onces de saffre, ou moins, à proportion que le saffre est plus foncé en couleur, ou suivant la nuance bleue que vous desirez : ajoutez-y quarante-huit grains d'*æs ustum*. Le tout bien pulvérisé doit être mis au fourneau des Verreries, dans un pot bien vernissé en blanc. Lorsque ce mélange est bien en fusion, il faut le tirer du pot, le verser dans de l'eau claire pour le bien purifier, le mettre fondre de nouveau, réitérer la fusion & l'extinction dans l'eau par deux ou trois fois : on obtient par ce moyen un très-beau bleu d'émail.

Couleur verte. Prenez de rocaille verte deux parties, de limaille de laiton une partie, de minium deux parties : broyez bien le tout sur une plaque de cuivre en humectant avec de l'eau claire ; faites sécher ; pulvérisez, &c. comme aux autres couleurs fondantes.

(a) Le minium est une chaux de plomb, d'un rouge jaune assez vif. On prétend que par une calcination lente, & par la réverbération, qu'on parvient à faire prendre cette couleur à la chaux de plomb. Cette calcination ne se fait qu'en grand dans les Manufactures de Hollande, & rarement dans les Laboratoires. Son propre, ainsi que celui des autres chaux de plomb, est de hâter la fusion des matieres vitrifiables. Dictionnaire de Chimie, par M. Macquer, aux mots *Minium* & *Plomb*.
(b) Voyez la recette indiquée sous le nom de *Couleur rouge foncée*.
(c) En latin *lapis armenus* ou *cæruleum montanum*. C'est un minéral ou pierre fossile bleue, plus tendre, plus légere & plus cassante que le *lapis lazuli*. Cette pierre se trouve en France, en Italie, en Allemagne & sur-tout dans le Tirol. On la contrefait en Hollande, en faisant fondre du soufre, auquel on ajoute du verd de gris pulvérisé.

Il est constaté par l'expérience, que c'est de l'argent que se tire le plus beau jaune propre à la Peinture sur verre (a) : or, pour le préparer, on procede de l'une des manieres suivantes. **Couleur jaune.**

Prenez de l'argent en lames ; faites-le dissoudre dans de l'eau-forte : lorsqu'il sera entiérement dissous, en ajoutant dans l'eau-forte des lames de cuivre, l'eau-forte agit sur le cuivre, & lâche l'argent qui tombe au fond. On peut se contenter, au lieu de cuivre, d'y verser du sel commun dissous dans l'eau. Lorsque l'argent sera précipité au fond, décantez-en l'eau-forte : mêlez l'argent à de l'argile bien calcinée, de maniere qu'il y en ait trois fois plus que d'argent : broyez ; faites sécher, &c. comme dans les couleurs précédentes.

Autre. Prenez de l'argent en lames à volonté : faites-le fondre dans un creuset ; lorsqu'il sera entré en fusion, jettez-y peu-à-peu assez de soufre pour le rendre friable ; broyez-le, sur une écaille de mer, assez pour le réduire en poudre très-fine : joignez-y ensuite autant d'antimoine que vous aurez employé d'argent : broyez & mêlez bien ces deux matieres ; prenez de l'ochre jaune : faites-la bien rougir au feu ; elle deviendra d'un rouge brun. Faites-en l'extinction dans de l'urine ; prenez de cette ochre deux fois autant que de l'antimoine & de l'argent : mêlez bien ces matieres en les broyant avec soin : faites sécher, &c. **Jaune très-beau.**

Autre. Prenez une demi-once d'argent ; une demi-once de soufre, une demi-once d'ochre ; commencez par faire calciner l'argent avec le soufre, jusqu'à ce qu'il devienne assez friable pour être broyé. Faites aussi bien calciner l'ochre ; faites-en l'extinction dans de l'urine. Broyez l'argent & l'ochre pendant une journée : faites sécher ; pulvérisez, &c. **Jaune très-beau.**

Autre. Prenez de la vieille monnoie d'argent, calcinez-la avec le soufre ; prenez aussi de la terre jaune de Cologne, telle que celle dont se servent les Peaussiers ; calcinez cette terre comme on a dit de l'ochre ; dosez de même : broyez le tout en l'humectant avec de l'esprit-de-vin ; faites sécher ; pulvérisez, &c.

(a) C'est une tradition assez ancienne chez les Peintres-Vitriers, que la découverte de cette maniere de colorer le verre en jaune, est due à un accident survenu au B. Jacques l'Allemand. Ce Religieux, dont nous avons parlé parmi les Peintres sur verre du quinzieme siecle, étant occupé à empoëler l'ouvrage qu'il avoit peint, pour le faire recuire, laissa tomber dans sa poêle un *bouton d'argent*, d'une de ses manches, sans s'en appercevoir. Ce bouton se perdit dans la chaux tamisée, dont on se sert à cet effet. La poêle couverte, les émaux se parfondirent. Le bouton, ou partie de ce bouton entra aussi en fusion ; il teignit de couleur jaune l'espace du verre au-dessus duquel il se répandit, & cette couleur jaune pénétra la piéce sur laquelle celle-ci avoit été stratifiée.

Autre.

SUR VERRE. II. PARTIE.

Jaune à préférer sur un verre dur & raboteux.

Autre. Prenez une partie d'ochre sans être calcinée, & une partie d'argent calciné avec le soufre : broyez, faites sécher, &c. Vous pourrez vous servir de ce jaune sur un verre dur & raboteux.

Autre. Prenez une drachme de limaille d'argent, & deux drachmes de soufre pilé ; mettez-les dans un creuset, en observant de placer l'argent entre deux lits de soufre. Faites-le calciner jusqu'à ce qu'il devienne assez friable. Prenez ensuite une partie de cet argent calciné, deux parties d'ochre, une partie de verre d'antimoine ; réduisez ces matieres en poudre impalpable, pour vous en servir dans le besoin.

Jaune fort beau.

Autre. Prenez de la vieille monnoie d'argent, faites-en de la limaille fine ; mettez cette limaille dans un creuset ; faites-la rougir au feu ; jettez par-dessus, lorsqu'elle sera bien rouge, du soufre de la grosseur de deux ou trois pois ; remuez ce mélange avec une baguette de fer, afin qu'il ne s'attache point au creuset : de cette façon le soufre consumera l'alliage, & l'argent se changera en une poudre grise : mêlez-y deux ou trois fois autant d'ochre calcinée : broyez le tout au moins pendant deux tiers de jour ; faites sécher, pulvérisez, &c.

Kunckel remarque que le jaune qu'il vient d'indiquer, paroît fort beau, & prend mieux sur le verre de Bohême & de Venise, pourvu néanmoins qu'avant de l'appliquer, on frotte la table de verre qui en doit être enduite, avec un morceau de drap trempé dans de l'eau bien claire, & du verre en poudre qu'on y étendra en frottant, pour nétoyer parfaitement cette table de verre (*a*).

Jaune clair.

Autre. Prenez des lames de laiton fort minces, mettez-les dans un creuset : broyez du soufre & de l'antimoine sur la pierre ; répandez de cette poudre sur vos lames de laiton ; mettez d'autres lames par-dessus ; couvrez-les de votre poudre, & continuez cette stratification jusqu'à ce que vous présumiez en avoir assez. Faites calciner le tout jusqu'à ce que le feu s'éteigne de lui-même : jettez ensuite ce mélange tout rouge dans de l'eau froide ; il deviendra friable & propre à être broyé. Prenez ensuite cette calcination de laiton & six parties d'ochre jaune calcinée & éteinte dans le vinaigre ; broyez le tout bien exactement au moins pendant deux tiers de jour sur la pierre ou écaille de mer ; faites sécher, pulvérisez, &c.

Kunckel observe très-prudemment que cette couleur est très-tendre, & qu'elle entre très-aisément en fusion dans le fourneau de recuisson ; mais qu'on peut, en variant les doses de l'ochre, la rendre plus ou moins dure. Par exemple, pour donner au verre une couleur de bois ou d'un jaune très-clair, il faut augmenter la dose de l'ochre jusqu'à ce que la couleur soit au point désiré. On peut en juger par des essais en petit, calcinés dans la cheminée comme pour la couleur de chair.

Couleur violette.

Cet habile Chimiste n'ayant pas donné dans l'ordre de ses Recettes, une composition propre à colorer les tables de verre en violet & en pourpre, il semble que pour le copier fidélement, j'aurois dû passer comme lui ces compositions, & me contenter de renvoyer au Chapitre suivant, où je traiterai de la préparation des Emaux colorants qui servent dans la Peinture sur verre actuelle. Cependant, en suivant avec attention ce grand Maître dans ses Remarques sur les Chapitres 84 & 107 de Néri, j'ai pensé qu'on pouvoit tirer un violet fondant propre à notre objet, en ajoutant aux recettes pour le bleu un peu de magnésie, à proportion de la nuance désirée : broyez, séchez, pulvérisez comme à la couleur bleue (*a*).

Couleur pourpre.

Prenez une demi-once de minium, une once de l'émail pourpre prescrit aux Chapitres 103 & 104 de Néri, auquel, pour le rendre fondant, vous ajouterez une pareille quantité de verre de fonte ou de rocaille : broyez, séchez, pulvérisez, &c. comme à la couleur de chair.

Email pour pre ou couleur de lie de vin.

Voici la composition de cet émail que Néri, dans le Chapitre 103, donne sous le titre d'*Email pourpre* ou *couleur de lie de vin*, propre aux Bijoutiers pour l'appliquer sur l'or.

Sur quatre livres de fritte d'émail, prenez deux onces de magnésie : ayez soin de mettre ce mélange dans un pot vernissé assez

(*a*) Je crois devoir faire ici mention d'une de ces découvertes que l'expérience seule peut montrer. Il est certain que le *jaune* est, dans la Peinture sur verre, la couleur la plus *tendre* à se *parfondre* au fourneau de recuisson. Cependant, il est un verre ordinaire d'une de nos nouvelles Verreries de Franche-Comté, sur lequel le jaune ne marque presque pas à la recuisson, dans le temps que les émaux y sont fondus plus lisses & plus unis que sur aucun autre verre. Je pense qu'en pareil cas, le moyen indiqué par Kunckel, dans cette recette, ne seroit pas à mépriser. D'ailleurs, il paroit à la cinquieme de ces recettes que le jaune prend plus difficilement *sur un verre dur & raboteux*. Alors il ne sera pas mal-à-propos d'employer la composition de la poudre qui suit, propre à user le verre avant de s'en servir pour peindre.

Prenez deux parties d'écailles de fer, une partie d'écailles de cuivre, trois parties d'émail ; broyez le tout sur le marbre ou sur une plaque de cuivre ou de fer ; réduisez ce mélange en une poudre aussi fine qu'il se pourra : détrempez de cette poudre avec de l'eau claire ; frottez-en la table de verre avec un morceau d'étoffe ; le poli du verre disparoîtra, & il en deviendra plus propre à recevoir la couleur, qui y prendra beaucoup mieux, & n'en sortira après la calcination que plus transparente.

PEINT. SUR VERRE. II. Part.

(*a*) *Voyez* au surplus dans le Chapitre suivant, à l'article de la *couleur bleue*, la maniere dont Félibien dit qu'on peut faire le *violet* & le *pourpre*.

E e

grand pour qu'il y reste du vuide, parce que cette matiere ne manquera pas de se gonfler. Faites fondre le tout à un fourneau de Verrier ; lorsque la matiere sera bien fondue, jettez la dans de l'eau bien claire pour en faire l'extinction & la purification. Faites trois fois la même chose. Quand la matiere aura été mise en fonte pour la quatrieme fois, examinez si elle est de la couleur désirée : si vous voyez qu'elle soit d'un pourpre pâle, ajoutez-y un peu de magnésie.

Merret (*a*) préfere le safran de mars à la magnésie.

Kunckel (*b*), qui trouve la dose de magnésie trop forte, remarque qu'il est difficile de rien prescrire ici sur les doses ; que si c'est aux yeux à décider, c'est à la direction du feu qu'il faut principalement s'appliquer ; que les émaux demandent un feu tempéré pour être mis en fonte ; que sans cette application établie sur l'expérience, la couleur désirée disparoît à un feu violent, & qu'on en trouve souvent une qu'on ne cherchoit pas.

Quant à l'émail pourpre du Chapitre 104 de Néri, il se fait ainsi qu'il suit.

Autre émail pourpre.

Prenez six livres de la matiere dont on fait l'émail, trois onces de magnésie, six onces d'écailles de cuivre calciné par trois fois ; mêlez bien ces matieres après les avoir réduites en poudre ; au surplus procédez comme dans la composition précédente.

Kunckel remarque que celle-ci lui ayant manqué deux fois, sans savoir s'il devoit s'en prendre aux substances colorantes ou à la direction du feu, il réussit la troisieme fois, non sans y apporter beaucoup de soins ; qu'il observa que le succès dépendoit de la bonté de la magnésie, jointe à l'attention à bien ménager l'activité du feu. Il ajoute que dans l'Art de la Verrerie, on ne peut trop peser les circonstances, par exemple, d'un temps plus lourd, plus vif ou plus âcre, ainsi que les qualités du bois ou du charbon plus dur ou plus tendre. Ne pas retirer à propos la matiere du feu, l'y laisser trop ou trop peu de temps, c'en est assez pour manquer les compositions les mieux dosées & les mieux entendues (*c*).

Maniere de porter ou coucher ces différentes couleurs sur des tables de verre.

Toutes les couleurs dont nous avons donné la préparation dans ce Chapitre, après avoir été broyées, séchées & réduites en poudre très-fine, étoient soigneusement enfermées dans des boëtes bien closes contre les approches de la poussiere. On les y gardoit, jusqu'à ce qu'on s'en servît, dans des lieux bien secs & impénétrables à l'humidité.

Lorsqu'on vouloit en faire usage, on les délayoit avec plus ou moins d'eau, dans laquelle on avoit fait dissoudre du borax, comme il se pratique parmi les Orfévres. On se régloit en cela par le plus ou moins de force qu'on vouloit donner à ses couleurs.

Avant de les *coucher* sur les tables de verre, on en usoit la surface la plus raboteuse ; car le verre en table a toujours un côté plus uni & plus lisse : on se servoit à cet effet de la poudre dont nous avons donné cidevant la préparation (*a*).

Le verre ainsi préparé, on couchoit sur la surface usée les couleurs dont on vouloit le colorer. On se servoit, pour les premieres couches, d'une brosse de soie de porc, puis d'une autre de cheveux bien flexibles, de la forme des larges pinceaux dont les Doreurs font usage. Ces pinceaux étoient ordinairement emboîtés dans des tuyaux de plume.

On couchoit ces couleurs plus ou moins épaisses, à proportion des tons que l'on en attendoit. Un soin bien recommandé dans cette opération, étoit d'agiter continuellement la matiere délayée ; la poudre ayant, par sa pesanteur, beaucoup d'inclination à se précipiter vers le fond du vase.

La méthode d'user le verre sur une de ses surfaces avant de le colorer, & d'en ôter ainsi le poli, a pu donner lieu à Dom Pernetti d'écrire *qu'on n'emploie point de blanc sur le verre, tant parce que le verre coloré en blanc paroîtroit opaque, que parce que le verre paroît blanc quand il se trouve entre la lumiere & le spectateur* (*b*). Il est néanmoins des occasions indispensables de peindre le verre en blanc, par exemple, dans des armoiries, des couleurs de linge, &c. Je donnerai la recette de la composition de cette couleur blanche au rang des émaux qui sont actuellement en usage dans la Peinture sur verre, & qui ont pris la place des anciens verres de couleur teints ou colorés. Les meilleurs Peintres-Vitriers du 16e. siecle, ont connu cette couleur blanche, & l'ont utilement employée. On voit encore de très belles grisailles anciennes, glacées d'un *lavis* de cette couleur.

Observations préliminaires à leur calcination & recuisson.

Avant de passer à la calcination & recuisson des tables de verre enduites de différentes couleurs fondantes, il est à propos d'observer 1°. qu'il est très-important que le verre qu'on se propose de colorer, soit tout de même fabrique, c'est-à-dire, s'il est possible, du même pot, d'une même journée, ou au moins d'une même Verrerie ; car il y a différentes especes de verre dont la matiere

(*a*) Merret, sur le Chapitre CIII de Néri, d'après Libavius.
(*b*) Kunckel, sur ce Chapitre.
(*c*) Kunckel, sur le Chapitre CIV de Néri. Les Peintres sur verre ne peuvent faire trop d'attention à cette remarque.

(*a*) *Voyez* la note (*a*) de la page précédente, col. 1.
(*b*) Dict. port. de Peint. Sculpt. & Grav. Par. 1757, *pag*. 109, du Traité pratique des différentes manieres de peindre, qui est à la tête.

SUR VERRE. II. PARTIE.

est plus dure ou plus tendre (a), plus blanche ou plus bise, c'est-à-dire, plus jaunâtre, ou tirant plus ou moins sur le verd ou sur le bleu. Or, dans le cas où des tables de verre seroient plus ou moins blanches l'une que l'autre, elles prendroient à la calcination du fourneau de recuisson, des tons de couleurs différents à proportion, quoiqu'enduites des mêmes couleurs. 2°. Toutes les substances qu'on emploie pour colorer le verre, produisant autant de différentes nuances, & ayant autant de différentes qualités que la Chimie emploie d'opérations différentes pour y porter les couleurs, celles dont on se sert ici doivent être mises toutes, autant que faire se peut, dans un égal degré de fusibilité, n'être pas plus dures les unes que les autres, mais également aisées à fondre, de façon qu'elles puissent toutes s'attendre dans un parfait concert pour entrer en même temps en fusion.

Si cette attention est nécessaire pour toutes les couleurs en général, parce qu'elles courent risque de perdre leur éclat & leur vivacité à un feu trop violent, elle l'est surtout par rapport au *jaune*, qui est de toutes les couleurs la plus tendre & la plus facile à se *parfondre*. Trop de feu lui ôte la couleur désirée, & lui donne un rouge sanguin plus opaque que transparent, ce qu'on appelle *jaune brûlé*; c'est pourquoi, comme nous l'avons déja fait entendre, cette couleur de *jaune doré*, dans sa préparation, est susceptible d'un mélange d'ochre plus ou moins dosé, à proportion que les autres couleurs sont plus ou moins dures. Cette opération dépend de l'expérience que le Peintre sur verre, ou le Chimiste qu'il emploiera à la préparation de ses couleurs, doit avoir acquise par les calcinations & recuissons précédentes.

C'est de cette calcination & de cette recuisson que je vais traiter, en suivant entre les enseignements de Kunckel (b), ceux qui m'ont paru les plus clairs. Je tâcherai d'éviter les répétitions dans lesquelles il est tombé, en copiant lui-même le manuscrit de cet habile Peintre sur verre dont il fait mention sans le nommer (c).

Calcination & recuisson des tables de Verre enduites de différentes couleurs.

Les tables de verre étant enduites des différentes couleurs & bien sèches, il faut que la poële dans laquelle on doit les calciner & parfondre par la recuisson, soit proportionnée, dans son étendue, à la capacité du four dans lequel elle doit être placée. Si donc le four ou fourneau, & c'est ici la mesure la plus étendue qu'on puisse lui donner, contient depuis le foyer jusqu'à la calotte, un pied dix pouces de profondeur dans œuvre, autant de largeur, & deux pieds & demi de longueur; une forme oblongue étant toujours plus convenable qu'un quarré parfait : la poële, qui doit toujours laisser un espace de trois pouces entr'elle & chacun des quatre parois du fourneau; & donner ainsi lieu à la flamme de circuler également autour & de l'envelopper, doit avoir un pied quatre pouces de large, dix pouces de profondeur, sur deux pieds de longueur. Ainsi, en gardant les proportions susdites, moins le foyer a d'étendue, moins la poële doit être grande, en observant toujours, quelque dimension qu'on lui donne, une distance de six pouces depuis le foyer jusqu'au dessous de la poële, & une égale distance du dessus de la poële au dessus de la calotte ou couvercle du four.

La poële est ordinairement de terre à faire les creusets, sans être vernissée, parce qu'elle ne doit contenir aucun esprit subtil. Kunckel préfere néanmoins à cette espece de poële, celles qui sont faites de forte tôle ou de lames de fer.

Lorsqu'on veut recuire les pieces de verre ou tables enduites de leurs couleurs, on prend de la chaux vive qu'on a fait rougir dans un creuset ou pot. Quand elle est totalement refroidie, on la passe au travers d'un tamis bien serré; ensuite on met au fond de la poële deux couches de morceaux de verre inutiles. On répand par-dessus une couche de cette chaux tamisée, de l'épaisseur du doigt; on égalise bien cette couche avec les barbes d'une plume. Sur cette couche, on place une ou deux tables de verre coloré; on remet ensuite sur le verre, en la passant au tamis, une nouvelle couche de chaux, & ainsi successivement, jusqu'à ce que la poële se trouve presque remplie, de maniere que sur la derniere couche de verre, enduit de couleurs, il se trouve assez de place pour y mettre une couche de chaux de l'épaisseur d'un doigt comme la premiere. Ensuite on pose la poële sur les barres de fer adaptées aux parois du four pour la supporter. Je donnerai une description exacte de ce four à recuire, lorsque je traiterai de la maniere actuelle de peindre sur verre.

La poële ainsi posée sur les barres de fer qui lui servent de support, de façon qu'il se trouve un vuide égal à chacun des quatre bords de la poële, & un de six pouces au-dessous & au-dessus jusqu'à la calotte, ce que nous répétons comme essentiel au succès de la recuisson, on place perpendiculairement des morceaux de verre dans la chaux qui couvre le haut de la poële, en sorte qu'ils la débordent de deux pouces. On appelle ces morceaux de verre des *Gardes*;

(a) Le verre de Venise, par exemple, entre plus vite en fusion & soutient moins l'activité du feu, que celui des Verreries d'Allemagne, de Hesse & de Saint-Quirin en Vosges; & ces derniers sont plus tendres que le verre de France, qui est bien moins chargé de sels.
(b) Dans la seconde Partie, ajoutée à l'Art de la Verrerie de Néri.
(c) Préface de cette seconde Partie.

parce qu'ils servent à faire connoître quand l'opération est achevée; car lorsqu'ils commencent à plier & à se fondre par la chaleur, il ne faut plus pousser le feu.

Avant de mettre le feu au four, on le couvre avec des tuiles ou carreaux de terre cuite, supportés par des barres de fer qui portent sur chaque côté des parois de droite & de gauche, bien joints & enduits de terre grasse, afin que la chaleur du feu se concentre, & ne se porte point au dehors. On observe néanmoins de pratiquer aux quatre coins de la calotte, pour la sortie de la fumée, quatre trous d'environ deux pouces de diametre chacun.

On prend, pour commencer cette opération, du charbon bien sec, qu'on allume à l'entrée du foyer du four. On y en substitue de nouveau à mesure que le premier commence à s'éteindre. On continue ce feu doux pendant deux heures. On l'augmente peu-à-peu avec de petits morceaux de bois de hêtre bien secs, afin que la flamme en soit claire & donne contre le fond de la poële, sans occasionner de fumée. On continue le feu en employant de plus gros morceaux de ce même bois, que l'on place au-dessous de la poële de chaque côté. On observe de les mettre les uns après les autres, c'est-à-dire, on met un nouveau morceau de bois lorsque le premier commence à tomber en braise.

Il y a des Peintres sur verre qui ne calcinent qu'à vue d'œil; d'autres comptent les heures : mais le moyen plus sûr c'est de porter son attention aux gardes & aux barres de la grille sur lesquelles la poële est posée; si les gardes plient, si les barres deviennent d'un rouge clair, & la poële d'un rouge foncé; si vous remarquez par les ouvertures des coins de la calotte ou couverture du fourneau, qui sont placées sur le devant, qu'il part des étincelles de la partie supérieure de la poële; si le dernier lit de chaux vous paroît liquide comme de l'eau, ce qui est l'effet d'une grande chaleur, laissez le feu s'éteindre, vous en aurez donné suffisamment. Pour appercevoir ces traces de feu ou ces étincelles plus distinctement, tirez le bois du four, de maniere qu'il ne circule plus de flamme sur la poële, & remuez la braise avec une baguette de fer : cette manœuvre vous fera remarquer les étincelles, s'il y en a à la partie supérieure de la poële. Quant aux gardes, si vous vous appercevez qu'elles ont fléchi, vous aurez des signes certains que votre verre a pris une belle couleur. Si après six heures de feu au moins, vous ne remarquez aucune des indications ci-dessus, vous donnerez un plus grand feu jusqu'à ce que les étincelles se forment, & que la vapeur qui sort de la chaux vous la fasse paroître coulante ; car alors, comme je l'ai déja dit, il faudroit cesser le feu, fermer l'entrée du four, & laisser le tout se refroidir lentement, de peur qu'un trop grand air ne saisisse le verre, & ne le casse.

On doit encore observer que si dans une recuisson on étoit obligé de mettre dans la même poële du verre plus dur & d'autre plus tendre & plus fusible, il est bon de placer ce dernier dans le milieu de la poële, afin qu'il ne sente pas si vivement l'atteinte du feu qui pourroit le gâter. Ainsi le verre le plus dur occupant le dessus & le dessous de la poële, ces verres de différentes qualités se recuiront dans le même espace de temps avec le même succès. On ne peut d'ailleurs prescrire aucun temps limité pour cette opération. Quelques Artistes y emploient six à sept heures, d'autres jusqu'à neuf. La conduite la plus exacte consiste à ne point trop presser le feu dans le commencement, à ne se servir que de charbon de bonne qualité, & de bois sec & bien dur, coupé par éclats à proportion de la grandeur du four, & à bien suivre les indications qui annoncent une parfaite calcination & une bonne recuisson.

Lorsque le four est bien refroidi, on en retire la poële avec soin; on ôte la chaux avec précaution, afin qu'elle puisse servir plusieurs fois, n'en devenant que meilleure ; on nétoie le verre des deux côtés avec un linge doux, & on voit le succès de cette opération si essentielle à la Peinture sur verre, & qui en fait tout le prix; car son plus grand éclat consiste dans la beauté & la vivacité du coloris.

Pour suivre l'ordre que je me suis prescrit, après avoir traité dans le Chapitre précédent & dans celui-ci des différentes compositions employées par les anciens Peintres-Vitriers, tant pour teindre le verre dans toute sa masse, que pour le colorer sur une surface seulement, en lui conservant tout son lisse & sa transparence, je traiterai dans les Chapitres suivants de la composition des Emaux plus opaques & moins lisses, dont on se sert dans la Peinture sur verre actuelle. Ces Emaux ont succédé aux anciennes couleurs vives & transparentes, lorsqu'on a cessé de se servir des verres en tables pour les draperies, & lorsque les tableaux de Peinture sur verre ont été réduits, suivant l'usage actuel, à des morceaux de plus petite étendue. Entre tant de différentes Recettes, qui ont pour objet la coloration du verre, ne s'en retrouvera-t-il pas quelqu'une de celles qui étoient employées par ces excellents Coloristes, qui nous ait été transmise par quelqu'Artiste en ce genre plus ami de la postérité ? L'expérience que nous avons du surprenant effet que produisent parmi nous ces pieces factices de toutes couleurs, dont le brillant éclat & la dureté même surprennent quelquefois le Lapidaire & le Metteur-en-œuvre, ne semble-

Les émaux ont succédé aux tables de Verre teint ou coloré, lorsqu'on cessé de faire des morceaux de grande exécution.

t-elle

t-elle pas nous assurer que nous sommes en possession d'un grand nombre de secrets dans l'Art de colorer le verre, que les meilleurs Peintres-Vitriers du 16ᵉ. siecle ne connoissoient même pas ? Il ne seroit peut-être pas si difficile qu'on le pense, si le goût de la Peinture sur verre venoit à se renouveller, sinon de surpasser les meilleurs Coloristes en verre, au moins de les égaler.

On ne peut nier que Néri, Merret, & sur-tout Kunckel, ont porté très-loin leurs connoissances pratiques dans cette partie de la Chimie. Toutes les Recettes que nous avons données sur cette matiere, quelques-unes mêmes de celles que nous allons y joindre, sont extraites de leurs Ouvrages. Ce dépôt nous est devenu plus familier par la traduction de M. le Baron d'Holback. Nous ne manquons ni dans notre France, ni parmi les autres Nations, sur-tout en Allemagne, d'excellents Chimistes. Que le goût de la Peinture sur verre se reproduise, que l'usage encourage ses Artistes, ne pourront-ils pas, ou en suivant les compositions indiquées par ces grands Maîtres, ou par des découvertes nouvelles dûes à la force de leur génie, quelquefois même au hasard, nous donner des couleurs sur le verre aussi fondantes & d'un aussi grand effet que celles que nous admirons dans les anciens vitrages ?

CHAPITRE IV.

Recettes des Emaux colorants dont on se sert dans la Peinture sur Verre actuelle ; avec la maniere de les calciner, & de les préparer à être portés sur le Verre que l'on veut peindre.

Des émaux colorants, dont on se sert dans la Peinture sur verre actuelle.

JE mets au rang des Emaux propres à peindre sur verre, ceux dont Kunckel dit (*a*) que les secrets lui ont coûté beaucoup de peines & de dépenses dans ses voyages en Hollande, & lui ont été communiqués par ceux qui travailloient à la Fayence, & qui, jusques-là, en avoient fait des mysteres. Car, en même temps qu'il déclare qu'entre ces différents secrets il y en a de communs aux Peintres sur verre & aux Ouvriers en Fayence, il ajoute que les uns & les autres peuvent compter sur ces secrets avec d'autant plus de sûreté, qu'il les a vus pratiquer tous de ses propres yeux, & qu'il en a essayé un très-grand nombre avec succès. J'ai d'ailleurs appris de mon pere que travaillant à la Peinture sur verre au commencement de ce siecle pour les frises & armoiries des vitraux de l'Hôtel Royal des Invalides, il fit connoissance avec M. Trou, alors Entrepreneur de la Manufacture de Fayence & Porcelaine de Saint-Cloud ; qu'ils firent sur les différents secrets de leurs entreprises des essais réciproques de leurs Emaux particuliers avant de s'en communiquer les recettes, & que le succès fut aussi prompt & aussi heureux sur l'une & l'autre matiere.

Mais aux recettes de Kunckel, je joindrai celles enseignées par Félibien, Haudicquer de Blancourt & autres, celles qui m'ont été transmises en héritage, que je nommerai mes *secrets de famille*, enfin celles que ces Récollets Peintres sur verre, dont j'ai parlé dans ma premiere Partie (*a*), rapportent dans leur Manuscrit, précieux sur-tout pour la manipulation qui y est déduite avec étendue & clarté.

Des matieres qui entrent dans leur composition.

Il est bon d'observer d'abord que les matieres nécessaires pour la composition des Emaux colorants dont on se sert actuellement dans la Peinture sur verre, sont très-analogues & même quelquefois semblables à celles que nous avons indiquées dans les Chapitres précédents. On y emploie les pailles ou écailles de fer qui tombent sous les enclumes des Forgerons ; mais on préfere celles qui tombent sous le marteau des Maréchaux ; le sablon blanc dit d'Etampes, ou les petits cailloux de riviere les plus transparents, tels que ceux de la Loire ; la pierre à fusil la plus mûre, c'est-à-dire, la plus noire ; la mine de plomb ; le salpêtre ; la rocaille dont nous avons donné la préparation (*b*), mais qui nous vient de Hollande toute préparée. Cette composition n'entre dans les matieres nécessaires pour nos Emaux, qu'en qualité de fondant. On peut ranger dans la même classe la glace de Venise, les stras & les cristaux de Bohême.

Entre les substances minérales qui servent à colorer ces Emaux, on compte l'argent,

(*a*) Livre II, de la seconde Partie, ajoutée par Kunckel à l'Art de la Verrerie de Néri, pag. 407, de la Traduction de M. le Baron d'Holback.

(*a*) Voyez au Chapitre XVII de la premiere Partie de ce Traité, l'article des Freres *Maurice* & *Antoine*.
(*b*) Ci-devant Chapitre III, pag. 106.

le harderic ou ferret d'Espagne, le périgueux ou la magnésie ou manganese, l'ochre calcinée au feu, le gypse ou plâtre transparent, les litharges d'or & d'argent, qui sont les scories ou écumes provenants de la purification de ces métaux par le plomb.

Entrons à présent dans le détail de nos recettes, & commençons par la couleur noire.

Maniere de faire la couleur noire. Les recettes de Kunckel pour la composition de cette couleur, étant les mêmes que celles qu'il a enseignées pour colorer une table de verre en noir, je passe à celle qui a été prescrite par Félibien.

Prenez des écailles de fer, broyez-les bien pendant deux ou trois heures au plus sur une platine de cuivre avec un tiers de rocaille; puis mettez la couleur dans quelque vaisseau de terre vernissée ou de fayence, pour la garder au besoin. Ce noir est sujet à rougir au feu. Il est bon d'y mettre un peu de noir de fumée en le broyant avec de l'eau claire, ou plutôt un peu de cuivre brûlé ou d'*æs ustum*, avec la paille de fer; car le noir de fumée n'a pas de corps (*a*).

La recette donnée par M. de Blancourt, ne differe de celle-ci que dans la diction. Mais en voici une autre un peu différente, prescrite par mes secrets de famille.

Prenez quatre portions de rocaille jaune, & deux de pailles de fer; broyez le tout sur une plaque de cuivre un peu convexe pendant quatre heures au moins, puis mêlez-y, en broyant, quelques grains de gomme d'Arabie, à proportion de la quantité de cette couleur que vous voudrez préparer.

Nos Religieux Artistes étendent davantage la manipulation de ces Recettes, dont ils admettent les substances & les doses. Ils veulent d'abord que parmi les écailles que l'on ramasse sous l'enclume du Serrurier ou du Coutelier, on choisisse les plus luisantes & les plus minces, en prenant soin de ne les pas écraser: les plus grosses n'étant point assez brûlées, seroient trop dures à piler & à broyer. Nétoyez-les, disent-ils, bien soigneusement sur une assiette, pour en séparer toutes sortes d'ordure & de saleté; pilez-les ensuite dans un mortier de laiton bien net & qui n'ait contracté aucune graisse. Pour maintenir le mortier dans cet état, ils conseillent, avant de s'en servir, d'y piler (tant pour cette couleur que pour d'autres) des morceaux de vieux verre que l'on y réduit en poudre, de frotter l'intérieur du mortier de cette poudre, & de l'essuyer promptement avec un linge blanc. Les écailles étant réduites en poudre, on les passe au travers d'un tamis de gaze de soie. On pile de nouveau le résidu, que l'on passe de même. Plus les écailles sont réduites en poudre fine, moins elles sont dures à broyer.

Quant à la rocaille, après avoir observé que c'est elle qui, comme fondant, fait pénétrer & attire à soi les couleurs, ils veulent qu'on la pile comme les écailles de fer, & qu'on la réduise en poudre aussi fine.

Après avoir mêlé ces poudres, il faut les broyer avec de l'eau bien claire & bien nette sur un *bassin* ou platine de cuivre rouge. Ils se servoient, pour broyer, d'une *molette* faite d'un gros caillou plus dur que le marbre, qui s'use trop vite sur le cuivre; ou ils avoient une molette de bois dont le dessus étoit garni d'une plaque d'acier ou de fer, d'un demi-pouce au moins d'épaisseur. Pour que la couleur ne pût gagner le bois en broyant, cette plaque l'excédoit de quatre à cinq lignes, & elle étoit retenue dans cette emmanchure par une vis qui passoit à travers de l'une & de l'autre, & étoit bien rivée & limée au niveau de la plaque. Pour rassembler la couleur, à mesure qu'ils la broyoient, ils avoient une *amassette* de cuir fort & maniable. La corne, disent-ils, ne vaut rien à cet effet, parce qu'elle fait tourner la couleur. Ils n'en broyoient jamais beaucoup à la fois, parce qu'elle se broie mieux en petite quantité. Pour connoître si elle étoit assez broyée, ce qui demande au moins trois grandes heures, ils en mettoient un peu sous la dent; s'ils la trouvoient *douce*, c'étoit signe qu'elle étoit assez broyée: mais lorsqu'elle *crioit* encore sous la dent, ils continuoient de broyer jusqu'à ce qu'elle fût devenue très-douce.

Sur une quatrieme partie du poids de ces poudres bien mêlées ensemble & broyées sur la platine, ils prescrivent, en broyant, sur la fin, l'addition, comme d'un pois à manger, de gomme d'Arabie bien seche & très-blanche, & moitié autant de sel marin que de gomme, ce qui la tient séchement, & la rend plus aisée à broyer. On ne doit broyer cette addition de sel & de gomme, que jusqu'à ce qu'elle ne crie plus sur la platine.

Si vous voulez, ajoutent-ils, avoir toujours de la couleur noire prête à employer, broyez-la sans gomme, puis la mettez sécher sur un morceau de craie blanche, qui en retirera l'eau. Serrez-la promptement; &, lorsque vous voudrez l'employer, vous la repilerez & la rebroyerez avec de l'eau claire pendant peu de temps, & ajoutant, à la fin, la gomme & le sel comme dessus. Vous la leverez ensuite de dessus la platine avec l'amassette, & la ferez tomber avec un liteau de verre, qui l'en détachera, dans le *plaquesein* de cuivre ou de plomb, plus sur son bord que dans le fond; puis vous verserez sur cette couleur du *lavis* ou *eau de gomme*, dont voici la préparation.

Prenez six ou sept grains de gomme d'A-

(*a*) Félibien, Principes d'Architecture, &c. Paris, 1690, pag. 254.

rabie bien feche; mêlez-y fix ou fept gouttes d'urine & de votre couleur noire autant qu'il en fera befoin pour rendre ce lavis fort clair. Pour bien faire, il faut que la couleur noire foit dans un petit baffin de plomb, toujours couverte de ce lavis, afin qu'elle ne fe deffeche pas fitôt. Ce lavis fert pour la premiere ombre & la demi-teinte (a).

Mes fecrets de famille fubftituent, à la place des fix ou fept gouttes d'urine, fix ou fept grains de fel, ce qui eft plus convenable & plus propre, dans le cas où font les Peintres fur verre d'*appointer* ou preffer leurs pinceaux fur le bord de leurs levres, pour les tenir pointus.

Nos Récollets, fans donner la dofe de la gomme, difent d'en piler & de la broyer tant foit peu, de la mettre dans une bouteille où l'on fera entrer telle quantité d'eau que l'on voudra, plutôt moins que trop. Pour la garder toujours, ajoutent-ils, il faut l'entretenir d'eau, finon elle fe fécheroit & deviendroit comme du favon, quand il faudroit s'en fervir pour broyer, & dès-lors fe trouveroit hors de fervice.

Il ne faut employer au furplus la gomme dans aucune couleur, que lorfque la couleur eft fuffifamment broyée.

Quand vous voudrez travailler, continuent-ils, panchez le *plaque-fein*, afin que l'eau gommée s'incline toujours vers le bas; mouillez enfuite votre pinceau dans l'eau; trempez-le dans la couleur épaiffe; effayez-en fur un morceau de verre; adouciffez-la avec le balai. Lorfque vous voudrez reconnoître fi votre couleur eft feche, vous pafferez la langue deffus. Si à la troifieme fois la couleur ne s'efface pas, travaillez-en; fi elle s'efface, remettez-y de l'eau de gomme. Si elle ne tenoit pas encore, il faudroit y faire diffoudre gros comme un pois de borax de roche.

Enfin ils terminent cet article par répéter qu'il ne faut jamais tant broyer de noir à la fois, & qu'il vaut mieux recommencer plufieurs fois, parce que cette couleur, qui eft la principale de toutes par le deffin qu'elle exprime feule, & qui fert de fond à toutes les autres, s'emploie mieux lorfqu'elle eft fraîchement broyée.

Couleur blanche.
Les Recettes enfeignées par Kunckel (b) pour faire les couvertes blanches, quoique mifes au rang des Emaux communs aux Peintres fur verre & aux Fayenciers, ayant fingulierement trait à la Fayence & à la Peinture en émail, je les paffe ici fous filence, & me contente de celles qui fuivent.

Prenez du fablon blanc ou d'Etampes, ou de petits cailloux blancs transparents; mettez-les rougir au feu dans une cuiller de fer: jettez-les enfuite dans une terrine d'eau froide pour les bien calciner, & réitérez plufieurs fois; faites-les fécher: pilez-les bien dans un mortier de marbre avec un pilon de même matiere ou de verre; broyez-les fur le caillou ou fur le marbre, pour les réduire en poudre impalpable. Mêlez à cette poudre une quatrieme partie de falpêtre; mettez le tout dans un creufet: faites bien calciner. Pilez de nouveau; faites calciner pour une troifieme fois à un feu plus vif que celui des calcinations précédentes. Retirez le tout du creufet, & gardez-le pour le befoin.

Pour vous en fervir à peindre, vous en prendrez une once; vous y ajouterez autant de gypfe, après l'avoir bien cuit fur les charbons, de maniere qu'il foit très-blanc, & qu'il fe mette en poudre, & autant de rocaille. Vous broyerez bien le tout enfemble fur une platine de cuivre un peu creufe, avec une eau gommée, & cela jufqu'à ce qu'elle foit en bonne confiftance pour être employée dans la Peinture, & votre blanc fera préparé (a).

Cette Recette de M. Haudicquer de Blancourt, eft conforme à celle donnée par Félibien (b). M. l'Abbé de Marfy (c) ne demande que deux calcinations.

Mes fecrets de famille difent de prendre, pour faire cette couleur, deux portions de cailloux blancs, que l'on aura fait calciner au creufet, & éteindre dans l'eau froide; deux portions de petits os de pieds de moutons brûlés & éteints de même, & deux portions de rocaille jaune, de broyer le tout comme le noir, & d'y mêler de la gomme d'Arabie.

Dans un cas preffant où le temps néceffaire pour la préparation de ces compofitions manqueroit, on peut employer pour le blanc, en Peinture fur verre, la rocaille jaune feule, en la broyant finement, & la lavant à plufieurs reprifes après l'avoir broyée. Ce blanc, à la vérité, ne fera pas d'une fi grande blancheur; mais il ne fera pas fans effet. Je l'ai vu pratiquer ainfi par mon pere, lorfque le blanc plus compofé lui manquoit, ainfi que le loifir d'en préparer. Quelquefois pour donner à la rocaille plus de blancheur, il y ajoutoit moitié de fon poids de gypfe, brûlé & blanchi comme on a dit, c'eft-à-dire, fur deux onces de rocaille une once de gypfe, qu'il broyoit enfemble fur l'écaille de mer auffi long-temps que le noir & de la même maniere.

Nos Artiftes Religieux n'emploient, pour faire le blanc, que la rocaille toute pure;

(a) Félibien, ib. pag. 258.
(b) Art de la Verrerie du Baron d'Holback, pag. 410.

(a) Haudicquer de Blancourt, Chap. CCIII de fon Art de la Verrerie.
(b) Félibien, Principes d'Architecture, pag. 254.
(c) Dict. abr. de Peint. & d'Archit. Paris, 1746, pag. 232.

pilée & broyée, non sur un baffin de cuivre, ce qui changeroit le ton de la couleur, mais sur une table de glace ou de gros verre de Lorraine, d'environ un demi-pouce d'épaisseur, montée à-plomb sur un chaffis de bois, & cimentée avec le plâtre. Leur molette étoit de verre, telle que les *liffoires* dont les Blanchisseuses se servent pour repasser certaines pieces de linge. Cette couleur, disent-ils, est sujette à noircir au feu, à moins qu'elle ne soit couchée fort déliée.

Quant à leur maniere de préparer la rocaille, ils ne font qu'ajouter au sable blanc, ou aux cailloux luisants & transparents, trois fois autant de mine de plomb rouge, & une demi-fois de salpêtre rafiné; & ils ne font passer le tout qu'à une calcination à un feu vif de cinq quarts-d'heure seulement, à cause de la quantité de mine de plomb qui y entre pour en hâter la fusion. Ils connoissent qu'elle est suffisamment liquéfiée, lorsque le filet de matiere, qu'ils tirent du creuset avec le bout d'une verge de fer quand il est refroidi, paroît glacial & uni.

Ils ajoutent une observation, qui est plus de pratique pour les Emailleurs que pour les Peintres sur verre, afin de donner à la rocaille toutes sortes de couleurs.

Pour la rendre blanche, ils y mettent, lorsqu'elle est calcinée, un peu de cryftal pulvérisé.

Pour lui donner une couleur verte, ils vuident le creuset sur du cuivre jaune.

Pour la rendre rouge, sur du cuivre rouge.

Noire, sur du marbre noir.

Pour la rendre entièrement verte, ils jettent, en fondant dans le creuset, une pincée de paille de cuivre rouge.

Pour la rendre d'un violet foncé, un peu de périgueux.

Plus noire, un peu de paille de fer.

Bleue, un peu d'azur en poudre.

Enfin ils recommandent les cailloux blancs préparés & calcinés, par préférence au sable blanc, non-seulement parce que ce dernier ne se trouve pas par-tout comme eux, mais encore parce que ceux-ci lui donnent une surface plus glaciale & plus lisse; & parmi ces cailloux, ils veulent qu'on choisisse les plus luisants & les plus transparents, qu'il ne s'y trouve pas de veines rouges ou noires, & qu'ils ne tiennent pas de la nature des pierres à fusil.

Couleur verte.

Pour faire le verd, prenez, suivant Kunckel; une partie de verd de montagne (*a*), une partie de limaille de cuivre, une partie de minium, une partie de verre de Venise; faites fondre le tout ensemble au creuset, vous aurez un très-beau verd : vous serez même le maître de vous en servir sans l'avoir fait fondre.

Ou prenez deux parties de minium, deux parties de verre de Venise, une partie de limaille de cuivre; faites fondre ce mélange, broyez & vous en servez.

Ou prenez une partie de verre blanc d'Allemagne, une partie de minium, une partie de limaille de cuivre ; faites fondre ce mélange ; broyez ensuite la masse : prenez deux parties de cette couleur, & y ajoutez une partie de verd de montagne; broyez de nouveau, vous aurez un très-beau verd (*a*).

Suivant Félibien, le verd se fait en prenant de l'*æs uftum* ou cuivre brûlé une once, de sable blanc quatre onces, de mine de plomb une once : on pile le tout ensemble dans un mortier de bronze ; on le met pendant environ une heure au feu de charbon vif dans un creuset couvert : on le retire ; lorsqu'il est refroidi, on le pile dans le même mortier ; puis y ajoutant une quatrieme partie de salpêtre ; on le remet au feu jusqu'à trois fois, & on l'y laisse pendant deux heures & demie ou environ. On tire ensuite la couleur toute chaude hors du creuset ; car elle est fort gluante & mal-aisée à avoir. Il est bon, avant l'opération, de lutter les creusets avec le blanc d'Espagne, parce qu'il s'en trouve peu qui ayent la force nécessaire pour résister au grand feu qu'il faut pour ces calcinations (*b*).

La Recette donnée par M. de Blancourt, admet les mêmes matieres, mais à des doses différentes. Prenez, dit-il, deux onces d'*æs uftum*, deux onces de mine de plomb, & huit onces de sable blanc très-fin ; pilez & broyez bien le tout dans le mortier de bronze ; ajoutez-y une quatrieme partie de son poids de salpêtre, les broyant & les mêlant bien ensemble. Mettez le tout dans le creuset, couvert & lutté, au même feu, pendant près de trois heures ; ôtez ensuite votre creuset du fourneau ; tirez-en tout auffi-tôt la matiere avec une spatule de fer rouge, parce qu'elle est fort gluante. Tout le secret, remarque-t-il, pour bien faire cette couleur, dépend de la calcination des matieres, & d'avoir des creusets luttés d'un très-bon lut (*c*), parce qu'ils restent pendant long-temps exposés à un feu vif (*d*).

Selon mes secrets de famille, on doit, pour faire cette couleur, prendre un poids

(*a*) Le verd de montagne est la même substance que M. Valmont de Bomare (Dict. d'Hist. Natur.) désigne sous le nom d'*Ochre de cuivre*, qu'il dit être un cuivre dissous & précipité dans l'intérieur de la terre, où on la trouve en poussiere ou en morceaux. Il y en a beaucoup dans les montagnes de Kernaufen en Hongrie. On s'en sert particuliérement pour peindre en verd d'herbe.

(*a*) Art de la Verrerie du Baron d'Holback , *pag*. 420.
(*b*) Félibien , Princip. d'Architect. *pag*. 257.
(*c*) *Voyez* le Dictionnaire de Chimie , déja cité au mot *Lut*.
(*d*) Art de la Verrerie d'Haudicquer de Blancourt , Chap. CCIX.

de

de mine de plomb, un poids de pailles de cuivre, & quatre poids de cailloux blancs: faire d'abord calciner le tout sans salpêtre, laisser refroidir, piler au mortier de bronze, calciner une seconde fois en ajoutant une quatrieme partie de salpêtre, laisser refroidir de nouveau, piler encore, recalciner une troisieme fois en mettant de nouveau salpêtre, le broyer pour s'en servir.

Ou prenez un poids de mine de plomb rouge ou minium, un poids de limaille de cuivre jaune, que vous ferez premierement calciner dans un four de Verrerie ou de Fayencerie. Vous pilerez ensuite & passerez par un tamis bien fin; puis vous prendrez quatre fois autant de cailloux calcinés & pilés très-fin. Vous mettrez le tout ensemble dans un creuset de terre bien net & le ferez calciner pendant deux heures à un pareil fourneau, après l'avoir tamisé par un tamis fort fin: vous pilerez & tamiserez de nouveau; vous y mêlerez une troisieme partie de salpêtre; vous ferez recalciner le tout encore deux heures: vous pilerez & tamiserez de nouveau; puis y ajoutant une huitieme partie de salpêtre, vous calcinerez votre composition pour la quatrieme fois, & vous verrez merveille.

Cette recette fort usitée par mes aïeux, très-voisins de la Fayencerie de Rouen, & par mon pere dans celle de Saint-Cloud, est très-fondante.

L'expérience qui nous apprend que le mélange du jaune & du bleu donne une couleur verte, a fourni aux Peintres sur verre l'idée d'employer quelquefois ces deux couleurs pour en faire des verds de différents tons, & sur-tout du verd de terrasse; voici comment ils s'y prennent. Après avoir couché du côté du travail (c'est-à-dire, du côté ou le dessin, ses ombres & ses clairs sont tracés sur le verre avec la couleur noire); après avoir couché, dis-je, la couleur bleue qu'ils veulent rendre verte, ils *couchent de jaune* sur le revers de la piece de verre, c'est-à-dire, sur le côté où elle n'est point travaillée, l'endroit qu'ils veulent faire paroître verd. Cet usage donne, après la recuisson, des différentes nuances de couleur verte, à proportion que l'une ou l'autre de ces deux couleurs ont été couchées plus ou moins épaisses.

Nos Récollets suivoient exactement pour la couleur verte le premier des procédés que je viens d'indiquer d'après mes secrets de famille: voici ce qu'ils y ajoutent. Pour donner le verd à vos feuillages & le rendre un peu plus gai & plus transparent, couchez de jaune foible derriere le travail, c'est-à-dire, sur le côté opposé à la peinture: pour avoir un verd foncé, couchez de jaune plus fort.

Couleur bleue.

Kunckel s'étant beaucoup étendu dans ses différentes recettes sur la composition d'une couleur bleue, dont l'usage fût commun aux Peintres sur verre comme en Fayence, je me contente d'extraire ici celles qui m'ont paru plus fondantes, & par conséquent plus propres à la Peinture sur verre. J'ai excepté de ce nombre celles dans lesquelles il prescrit l'usage du tartre, par la raison qu'il en donne lui-même, c'est-à-dire, à cause de l'obscurité que peut y porter l'abondance des sels que le tartre contient.

Prenez une partie de litharge, trois parties de sable, une partie de saffre, ou, à son défaut, de bleu d'émail (*a*).

Ou prenez deux livres de litharge, un quarteron de cailloux & un quarteron de saffre:

Ou quatre livres de litharge, deux livres de cailloux & une livre de saffre:

Ou quatre onces de litharge, trois onces de cailloux pulvérisés, une once de saffre & une once de verre blanc.

Quelque recette que vous choisissiez, faites fondre ce mélange; faites-en l'extinction dans l'eau; remettez-le ensuite en fusion; répétez cette opération au moins trois fois. Il seroit bon de faire calciner ce mélange, le laissant jour & nuit, pendant quarante-huit heures à chaque calcination, dans un fourneau de Verrerie (*b*).

Pour faire la même couleur, selon Haudicquer de Blancourt, prenez deux onces de saffre, autant de mine de plomb, & huit onces de sable blanc très-fin. Mettez ces matieres dans un mortier de bronze pour les y piler le plus que vous pourrez. Mettez-les ensuite dans un bon creuset couvert & lutté au fourneau à vent, auquel vous donnerez un feu vif pendant une heure. Retirez votre creuset du feu, & lorsqu'il sera refroidi, versez la matiere dans le même mortier; pilez-la bien; ajoutez-y la quatrieme partie de son poids de salpêtre en poudre; mêlez bien le tout ensemble; remplissez-en le creuset que vous couvrirez & que vous mettrez au même fourneau, pendant deux heures, donnant le feu comme ci-devant. La matiere étant refroidie, vous la rebroyerez, &, y ajoutant une sixieme partie de salpêtre, vous ferez récalciner de nouveau au même feu pendant trois heures. Vous retirerez ensuite la matiere du creuset avec la spatule de fer rougie au feu, comme pour le verd (*c*).

Félibien, en parlant de la préparation de la couleur bleue propre à peindre sur verre, se contente de dire (*d*) que l'azur ou le bleu,

(*a*) *Voyez* ci-dessus, *pag.* 208, la maniere de le préparer.
(*b*) Art de la Verrerie du Baron d'Holback, *pag.* 422.
(*c*) Haudicquer de Blancourt, Chap. CCVI.
(*d*) Félibien, Princ. d'Archit. *pag.* 257.

le pourpre & le violet se font de même que le verd, en changeant seulement la paille de cuivre en d'autres matieres; savoir pour l'azur ou le bleu en saffre, pour le pourpre en périgueux (*a*); & pour le violet en saffre & périgueux, à mêmes doses, autant de l'un que de l'autre (*b*).

Mes secrets de famille en disent davantage, & donnent sur cette couleur les trois recettes suivantes.

Prenez trois onces de bleu d'émail, du meilleur qu'on tire de la Saxe par la Hollande; ajoutez-y une once & demie de soude de Genes ou d'Angleterre (qui néanmoins nous vient meilleure d'Alicante en Espagne): mettez le tout calciner à un fourneau de Verrier, de Fayencier ou d'un Potier de terre. Les calcinations réitérées rendront cet émail plus fondant. On peut en user comme au verd, quoique deux calcinations puissent suffire pour rendre cette couleur fondante.

Autre. Prenez du sel Gemme (*c*), trois onces du bleu d'émail de Hollande, environ la quatrieme partie de salpêtre & autant de borax. Mettez le tout bien pilé & mêlé ensemble calciner dans un creuset: vous le laisserez refroidir: vous pilerez de nouveau dans le mortier de bronze; vous y ajouterez une quatrieme partie de salpêtre, autant de borax, & ferez calciner une seconde fois; ce qui suffira.

Autre. Prenez une livre d'azur ou bleu de Cobalt (*d*), une quatrieme partie de salpêtre, une semblable partie de cryftal de Venise (auquel on peut substituer celui de Bohême), une sixieme partie de mercure (*e*), autant d'étain de glace ou bismuth (*a*), & autant de bon borax de Venise. Faites calciner le tout à un feu très vif, pendant deux ou trois heures, & vous aurez un très-beau bleu & très-fondant.

J'ai vu mon pere tirer des effets merveilleux de ce bleu, dont il tenoit le secret de ses aïeux.

Nos Artistes Religieux ont des recettes pour cette couleur qui leur sont propres.

Prenez, disent-ils, une once de mine de plomb rouge, six onces d'azur en poudre grossiere & foncée (*b*), & deux onces de salpêtre rafiné:

Ou quatre onces d'azur d'émail (*c*), & une once d'aigue-marine (*d*):

Ou six onces d'azur de mer (*e*), deux onces de salpêtre rafiné, & demi-once de borax de Venise:

Ou deux onces d'azur d'émail (*f*), autant d'aigue-marine, & une once de salpêtre:

Quelque recette que vous choisissiez, pi-

(*a*) Le bismuth ou l'étain de glace est un demi-métal ou un métal imparfait. On en trouve beaucoup en Saxe, dans les mines de Schnéeberg & de Freyberg, ainsi que dans toutes les mines d'où l'on tire le cobalt. La vraie mine de Bismuth contient 1°. beaucoup d'arsénic; 2°. une partie semi-métallique ou réguline; 3°. une terre pierreuse & vitrifiable, qui donne une couleur bleue au verre. Le bismuth facilite considérablement la fonte des métaux qu'il divise & pénetre. Lorsqu'il a été fondu avec eux, ces métaux deviennent plus propres à s'amalgamer avec le mercure ou vif-argent. Quand le bismuth est en fonte, il produit, ainsi que le cobalt, qui, comme lui, a pour base une terre bleue propre à faire le bleu d'émail, des vapeurs d'une odeur arsénicale, très-sensible & très-dangereuse dans sa préparation. *Voyez* sur ce mot les Dict. d'Hist. Nat. & de Chim. & l'Encyclop.

(*b*) Cet azur est le même que le *smalt*, exactement vitrifié, éteint dans l'eau & pulvérifé, plus connu sous le nom d'*azur à poudrer*.

(*c*) C'est ce même azur en poudre plus fine, qu'on nomme aussi *azur fin*.

(*d*) Cette recette ne paroît pas bien claire dans l'emploi qu'elle prescrit de l'*aigue-marine*. Si par ce terme nos Récollets entendent la pierre précieuse que nous connoissons également sous ce nom, & sous celui de *Béril*; on ne retrouveroit pas dans ce procédé l'esprit de pauvreté des enfants de Saint François: car ils auroient pu se procurer une couleur bleue, par des moyens aussi surs & infiniment moins dispendieux. Il n'appartenoit qu'à un Abbé Bénédictin, tel que *Suger*, de faire broyer les *saphirs* dans la préparation du verre bleu, dont il enrichit les vitraux de l'Église qu'il fit reconstruire en l'honneur du saint Patron de son Abbaye, la plus auguste du Royaume, comme peut-être la plus riche. Il paroît que nos Religieux, Peintres sur verre, ont employé ici métaphoriquement ce terme, en l'entendant, non de la pierre précieuse, dite *aigue-marine* ou *béril*, mais de ces verres, émaux ou pâtes de couleur d'aigue-marine, dont il est parlé dans l'Art de la Verrerie de *Néri*, *pages* 79, 85, 90, 162, 100 & 107, de la Traduction de M. le Baron d'Holback. D'ailleurs par l'indication que nos deux Artistes donnent à la fin de leur manuscrit de la demeure des Émailleurs les plus accrédités de leur temps à Paris pour la vente de ces couleurs toutes faites, on peut soupçonner que, peu versés dans la Chimie, ils n'acheptoient toutes préparées plus qu'ils n'en apprêtoient eux-mêmes.

(*e*) L'*azur de mer* doit être pris ici pour ce qu'ils ont nommé plus haut *aigue-marine*; car cette couleur tire sur celle de l'eau de la mer, lorsqu'elle est calme & apperçue dans l'éloignement.

(*f*) L'*azur d'émail* se distingue de l'*azur de mer*, en ce que Kunckel dit du renversement des doses des substances du premier de ces azurs au second. *Voyez* l'Encyclopédie au mot *Bleu d'émail*.

(*a*) Le périgueux, ou pierre de Périgord, en latin *Lapis Petracorius*, est une substance métallique ou pierre pesante, compacte, noire comme du charbon, difficile à mettre en poudre, qui ressemble beaucoup à l'aimant tant par sa couleur que par sa pesanteur. Elle a été ainsi nommée parmi nous, parce que la premiere a été trouvée en terre perdue à deux lieues de Pérouse dans le Périgord. Elle est à tous égards une sorte de manganèse, & la même que les Anciens nommoient *magnésie*, qu'ils confondoient même avec l'aimant, à cause de leur ressemblance. La manganèse se trouve en plusieurs mines en Angleterre & dans le Dauphiné. On en apporte aussi d'Allemagne. La meilleure vient du Piémont, quoiqu'il y en ait aussi du côté de Viterbe, qui est parfaitement bonne. Il est encore une sorte de périgueux, qui est la plus ordinaire, mais poreuse, d'un noir jaunâtre, facile à casser & difficile à mettre en poudre, qui n'est qu'une espece de scorie de fer ou de macherer. Cette derniere n'est nullement propre à notre préparation. Dict. de Trév. & d'Hist. Natur.

(*b*) Cette observation de Félibien, peut servir de supplément à l'omission que nous avons remarquée dans le Chapitre précédent, *pag.* 109, avoir été faite par Kunckel, des recettes propres à colorer les tables de verre nud en *violet* & en *pourpre* fondant.

(*c*) *Voyez* sur le sel Gemme, qui est un fossile, M. Valmont de Bomare, au mot *Sel*, dans son Dictionn. d'Hist. Natur.

(*d*) Le cobalt ou saffre font une même chose. *Voyez* la maniere de le préparer dans l'Art de la Verrerie de M. le Baron d'Holback, *pag.* 189 *& suiv.*

(*e*) Le Mercure *s'amalgame* (s'allie) très-bien avec le bismuth. *Voyez* sur les propriétés du Mercure, le Dictionnaire de Chimie de M. Macquer aux mots *Mercure*, *Amalgame*, *Alliage*.

SUR VERRE. II. PARTIE.

lez, tamifez; calcinez une bonne fois à feu vif, & broyez fur la table de verre avec la molette de verre, comme au blanc.

Couleur violette. Pour faire le violet, prenez une once de faffre, une once de périgueux bien pur & bien net, deux onces de mine de plomb, & huit onces de fable fin. Broyez toutes ces matieres dans un mortier de bronze, pour les réduire en poudre la plus fine que vous pourrez; mettez ces poudres dans un bon creufet, couvert & lutté, au fourneau à vent, & leur donnez bon feu, pendant une heure, puis retirez votre creufet. Lorfqu'il fera refroidi, vous en broyerez la matiere dans le même mortier; vous y ajouterez la quatrieme partie de falpêtre en poudre, procédant au furplus, comme il a été indiqué ci-devant par M. de Blancourt pour le verd (a).

Selon mes fecrets de famille, prenez un poids de pierre de périgueux avec autant de faffre que vous mettrez dans un creufet : faites fondre; pilez enfuite du verre, ajoutez-y un tiers pefant de falpêtre; calcinez le tout quatre ou cinq fois à un feu vif, en ajoutant à chaque calcination le même poids de falpêtre.

Suivant nos Récollets, prenez une once de périgueux le plus clair & le plus luifant; car le noir vaut moins; autant de mine de plomb rouge, & fix onces de fable ou de cailloux calcinés. Suivez au refte tout ce qu'ils ont dit ci-devant pour la couleur verte. Ajoutez-y feulement une quatrieme calcination avec une fixieme partie de falpêtre.

Quand vous emploierez, difent-ils, le violet, fi vous le voulez un peu couvert, couchez-le fort épais : il n'eft pas alors fujet à noircir.

Si vous voulez, ajoutent-ils, avoir du violet très-haut en couleur, quand vous en ferez à la derniere calcination, partagez toute la couleur vitrifiée par les trois premieres calcinations en deux parties égales; calcinez-en une pour la quatrieme fois avec la dofe ordinaire de falpêtre : partagez cette moitié en quatre autres parties; ajoutez-y une quatrieme partie d'azur déja calciné; recalcinez de nouveau avec une huitieme partie de falpêtre; mêlez, pilez, tamifez & broyez comme à la couleur bleue.

Enfin, continuent-ils, fuppofé que vous manquiez de violet, & de temps pour en préparer, couchez fur votre travail de l'azur un peu clair, & par derriere le travail couchez de la carnation toute pure, ce qui vous donnera un violet foncé.

Couleur pourpre. Pour faire la couleur pourpre, prenez, fuivant mes fecrets de famille, une portion de périgueux, deux portions de fable blanc, quatre de falpêtre & quatre de mine de plomb. Pilez, mêlez, calcinez jufqu'à cinq fois, & mêlez à chaque calcination de nouveau falpêtre.

Selon le manufcrit de nos Récollets, prenez une once de la couleur bleue, & une once de la couleur violette, calcinées comme deffus; pilez, mêlez, recalcinez en y ajoutant une quatrieme partie de falpêtre, & broyez comme à l'azur : vous aurez une très-belle couleur de pourpre.

Lorfque vous n'en avez pas de préparé, prenez, ajoutent-ils, de l'azur & du violet calcinés; mêlez le tout enfemble en broyant fur la table de verre avec la molette de même matiere. Si vous couchez clair ce pourpre, il vous donnera une fort belle couleur de vinaigre.

Les émaux ou couleurs propres à peindre fur verre, dont je viens de donner les recettes, fur-tout le blanc, le bleu, le verd, le violet & le pourpre, étant produits par des calcinations & vitrifications des différentes fubftances dont ils font compofés; j'ai cru, à l'exemple des grands Maîtres, dont j'ai fuivi les enfeignements, ne devoir pas conclure ce Chapitre, fans parler de la nature & du choix des creufets & des fourneaux propres à cet effet; & comme les cinq émaux fufdits s'emploient tous de la même façon, je finirai par la maniere de les préparer avant de s'en fervir pour peindre. **Des creufets propres à la calcination & fufion des émaux fufdits.**

Les curieux, dit M. de Blancourt, pourront éviter les inconvéniens de voir les creufets fe rompre avant que la matiere foit cuite & purifiée, & de courir rifque de la gâter, en la verfant dans un autre creufet, fi, au lieu des creufets ordinaires, ils en font faite de la même terre dont les Verriers font leurs pots, qui réfiftent plus de temps qu'il n'en faut pour notre cuiffon, & même à feu plus violent que celui qui doit nous fervir.

Ceux d'Allemagne peuvent être encore d'un bon fecours pour cette opération, parce qu'ils endurent mieux le feu que les creufets ordinaires. Mais je veux, continuet-il, abréger tous ces foins par une maniere aifée de préparer le creufet ordinaire que j'ai vu éprouver & réfifter un très-long temps au feu.

Il faut pour cet effet prendre un creufet ordinaire, encore mieux un d'Allemagne; le faire un peu chauffer; le tremper dans de l'huile d'olive, le laiffer un peu emboire & s'égoûter : enfuite avoir du verre pilé & broyé impalpablement, y joindre du borax en poudre qui aide à la fufion du verre, en *faupoudrer* le creufet dehors & dedans autant qu'il pourra en retenir, puis le mettre dans un fourneau, d'abord à petit feu, & le pour-

(a) Haudicquer de Blancourt, Art de la Verrerie, Chap. CCVIII.

suivre de la même force que si on vouloit fondre. Alors le verre se fondra & se corporisiera si bien avec le creuset qu'il sera capable de résister au feu beaucoup plus de temps qu'il n'en faut pour la cuisson de la matiere. Mais tout dépend de faire cuire les creusets à un feu très-violent qui resserre les pores de la terre, & la rend compacte comme le verre ; encore mieux si, au sortir de ce grand feu, on jette du sel commun en abondance sur les creusets, qui les rend polis comme le verre, & capables de retenir les esprits dans le feu (*a*).

M. Rouelle, dont les Cours de Chimie qu'il fait à Paris depuis plusieurs années sont, de l'aveu même des Etrangers, ce qu'il y a jamais eu de mieux en ce genre, a éprouvé que les petits pots de grès dans lesquels on porte à Paris le beurre de Bretagne, & qu'on trouve chez tous les Potiers, sous le nom de *Pots à beurre*, étoient les plus excellents creusets qu'on pût employer ; qu'ils pouvoient remplir les désirs de plusieurs Chimistes, qui, ayant des prétentions sur le verre de plomb, se sont plaints de n'avoir point de vaisseaux qui pussent le tenir long-temps en fonte (*b*).

C'est aussi le sentiment de M. Macquer, qui, examinant la difficulté de se procurer pour les différentes opérations de Chimie des creusets plus durables, dit que des creusets ou pots de terre cuits en grès résistent mieux aux matieres vitrescentes & d'un flux pénétrant, comme le verre de plomb (*c*).

D'autres Chimistes ont encore employé des creusets doubles, c'est-à-dire, un creuset justement emboîté dans un autre creuset, pour exposer à un feu long-temps continué des mélanges difficiles à contenir. M. Pott, qui a traité expressément de la bonté des creusets, a eu recours avec succès à cet expédient.

Au reste les qualités essentielles d'un bon creuset sont ; 1°, De résister au feu le plus violent sans se fendre ou sans se casser ; 2°, Il ne doit rien fournir du sien aux matieres qu'on a à y mettre ; 3°, Il ne doit pas être pénétré par ces matieres, ni les laisser échapper à travers de ses pores, ou à travers des trous sensibles que ces matieres se pratiquent dans son paroi ou dans son fond.

C'est un excellent usage de lutter les creusets en dedans & en dehors avec un lit de craie délayée dans l'eau, d'une consistance un peu épaisse.

Des fourneaux propres à leur vitrification. A l'égard des fourneaux, la plûpart des Auteurs que nous avons cités renvoient à ceux de Verrerie & de Fayencerie pour la vitrification de nos émaux : mais tous les Peintres sur verre n'étant pas à portée de s'en servir à cause de leur éloignement, voici la description d'un fourneau à vent, d'après M. de Blancourt, avec lequel ils pourront faire telle vitrification qu'il leur plaira, ayant soin d'ailleurs de bien lutter & couvrir les creusets (*a*).

Ce fourneau doit être fait de bonne terre à creuset. Plus il sera épais, plus il sera en état de résister à un très-grand feu & d'en entretenir la chaleur. M. de Blancourt dit qu'on peut donner à ce fourneau, par le feu de charbon, tel degré de chaleur qu'on voudra, pourvu qu'il ait cinq à six pouces d'épaisseur. Mais comme il veut qu'il ait une grandeur raisonnable ; comme d'ailleurs, il ne prescrit rien de fixe sur cette grandeur, voici la proportion la plus exacte que j'ai cru pouvoir lui donner.

Je suppose le fourneau à vent de forme ronde : je lui donne trois pieds & demi de hauteur sur seize à dix-sept pouces de diametre dans œuvre. Il faudra qu'il ait un pied d'intervalle depuis le *cendrier*, qui doit être élevé pour attirer plus d'air, jusques & compris la grille, & deux pieds & demi du dessus de la grille jusqu'au dessous de l'extrémité du couvercle. La grille doit être de la même terre que le fourneau, parce que le fer, si grosses que fussent les barres qui la composeroient, est sujet à se fondre à la grande chaleur. Le couvercle aussi de même terre & en voûte bien close. L'*Ouvroir*, c'est-à-dire, l'espace qui se trouve depuis le bas du couvercle jusqu'à la grille, contiendra un pied neuf pouces de haut. Vers le milieu de l'ouvroir, on pratiquera une porte de forte tôle, par laquelle on puisse mettre & ôter les creusets & introduire le charbon dans l'ouvroir. Par conséquent le couvercle, en forme de dôme, aura dans son milieu dans œuvre neuf pouces de haut ; non compris la cheminée qui lui sert de couronnement, & qui doit être pratiquée de façon qu'on puisse y ajuster des tuyaux de tôle plus ou moins, à proportion qu'on voudra tirer plus ou moins d'air. Si l'on veut avoir beaucoup d'air par le bas du fourneau, M. de Blancourt veut qu'on ajuste avec de bon lut de terre grasse, à la porte du cendrier, un tuyau de pareille tôle, qui se termine par une espece de trompe.

Ce fourneau ne peut faire qu'un bon effet, lorsqu'on veut calciner & vitrifier une portion un peu considérable de couleurs : mais dans le cas où il s'agiroit d'en préparer une moindre quantité, on peut y substituer un fourneau portatif, tel que celui que je vais décrire.

(*a*) Haudicquer de Blancourt, Art de la Verrerie, Chapitre CIX.
(*b*) Encyclopédie, aux mots *Chimie* & *Creusets*.
(*c*) Dictionnaire de Chimie, au mot *Poteries*.

(*a*) Haudicquer de Blancourt, Chap. CXLVI.

Il y a quarante ans au moins que mon pere ayant pris avec un Milanois des engagemens pour lui montrer l'Art de peindre sur verre & l'apprêt des couleurs qui y sont propres, je fus chargé de procéder en leur préfence aux différentes opérations pour la calcination des émaux colorans; je me servis d'un petit fourneau de fusion, fait en terre à creuset par un Fournaliste de Paris, de forme ronde, d'environ quinze à seize pouces de hauteur, onze pouces de diametre & deux pouces d'épaisseur hors d'œuvre. Ce fourneau avoit deux anses pour la facilité du transport. Il avoit une forte grille de même matiere, élevée à trois pouces du cendrier. Il étoit percé de quelques trous dans son contour, surmonté de son couvercle en dôme, dans lequel étoit pratiquée une porte de même terre, amovible, par où l'on introduisoit le charbon pour l'entretien du feu, & pour retirer, quand la fusion étoit faite, le creuset du fourneau avec des tenailles ou pinces de fer qu'on faisoit rougir par le bout. Le tout réussit à souhait, en suivant les indications de mes secrets de famille, les seules qui étoient connues de mon pere, pour les avoir expérimentées plusieurs fois. J'observerai néanmoins qu'à la vitrification des substances colorantes pour le verd, il fendit deux creusets par l'effervescence de la composition qui se répandit dans l'ouvroir & coula dans le cendrier, cette couleur s'élevant plus que le blanc, le bleu, le violet & le pourpre.

Je me souviens aussi d'avoir vu mon pere vitrifier ces mêmes émaux en introduisant le creuset qui contenoit la composition dans la *case* d'une forge de Fondeur (*a*).

Nos Artistes Récollets, après avoir remarqué qu'il est plus avantageux, pour ceux qui en ont la commodité, de calciner les couleurs à la Verrerie qu'au feu de charbon, parce qu'elles en sortent plus belles & plus glaciales (*lisses*), ajoutent:

Ce seroit encore mieux faire d'imiter les anciens Peintres sur verre. Ils avoient à cet effet des creusets d'un grand pied de hauteur: ils mettoient leurs compositions dans ces creusets sans y mêler de salpêtre; ils les introduisoient dans un four à chaux, d'environ trois toises de haut, rempli de pierres calcaires; ils les plaçoient vers le milieu du four, à distance d'un pied l'un de l'autre; ils les couvroient d'un fort carreau de terre cuite; ils les flanquoient, dans le vuide qui se trouvoit entre chacun d'eux & tout autour, de pierres à chaux bien serrées les unes contre les autres. Ils ne mettoient gueres que deux rangs de ces pierres au dessus des creusets, de peur que la pesanteur des pierres ne les fît casser. Le feu ayant été, comme il doit être, pendant vingt-quatre heures à la fournaise, leurs couleurs devenoient parfaitement belles & glaciales.

Lorsque le four étoit refroidi & les premiers rangs de pierres retirés, ils en ôtoient les creusets & les cassoient pour en avoir la couleur qui étoit extrêmement belle, si l'on en excepte le dessus, qui restoit couvert de l'écume dont on n'avoit pu la purger. Cette maniere est des plus commodes, parce qu'en une seule fois on calcine plus de couleurs que l'on n'en pourroit employer en six mois quand on en travailleroit tous les jours. On avoit soin de laisser dans chaque creuset au moins un pouce & demi de vuide, de peur que la couleur venant à se gonfler, ne se répandit dans le feu.

On ne connoissoit pas encore vraisemblablement au temps où nos Récollets travailloient, les fourneaux de nos Fournalistes de Paris, pour faire calciner les couleurs; car ils enseignent dans leur manuscrit la maniere d'en construire un dans la cheminée, que nous ne rapporterons point, puisque nous avons plus qu'eux la facilité d'user de ces fourneaux de Chimie, qui se trouvent par tout où cette Science est cultivée.

[A tous ces fourneaux, l'Editeur se fait un devoir d'ajouter la description de celui dont son pere & lui-même se servent pour vitrifier leurs émaux. Ils en doivent l'idée à l'esprit d'économie dans la main-d'œuvre, qui doit entrer dans le plan de tout Artiste intelligent, tant qu'elle n'altere pas la bonté de ses résultats. C'est un fourneau quarré, bâti en briques, portant deux pieds de largeur sur chaque face, & ayant deux pieds & demi de hauteur; les murs ont sept pouces d'épaisseur. On observera que la base de ce fourneau est voûtée jusqu'à la hauteur de dix pouces, & que le mur qui sépare cette voûte du reste du fourneau a sept pouces d'épaisseur, ce qui fait depuis le sol du laboratoire, où est construit le fourneau, jusqu'au sol intérieur du fourneau, une hauteur de treize pouces; ainsi l'intérieur ou capacité du fourneau a en dedans œuvre dix-sept pouces de hauteur, dix pouces de largeur dans toutes les faces. Cette capacité du fourneau se divise en deux parties, dont l'inférieure, que dans tout autre fourneau on appelleroit le *Cendrier*, porte trois pouces de hauteur; là est une grille qui a onze pouces de diametre en tout sens, afin qu'ayant un pouce de scellement à chaque face, il reste dix pouces qui font le diametre juste du fourneau. Cette grille differe des autres pieces de fourneau du même nom; 1°, en ce qu'elle est formée de barreaux

Fourneau moderne de la famille le Vieil.

(*a*) On appelle *Case* cette boëte ou four rond ou quarré, d'un pied de diametre, & profond à peu près d'autant, où les charbons allumés sont arrangés autour du creuset du Fondeur, & reçoivent le vent d'un soufflet double qui y porte l'air en dessous.

d'un pouce d'équarissage, croisés à la distance d'un pouce par d'autres barreaux de même volume, ce qui rend cette grille assez semblable à celles qui bouchent les Parloirs dans les Monasteres de Filles Religieuses; 2°, en ce qu'en son centre est un vuide rond de quatre pouces & demi de diametre, formé par un cercle de fer sur le bord extérieur duquel viennent se perdre les barreaux formant la grille.

La capacité inférieure, dont nous avons parlé, a de plus sur la face intérieure du fourneau, une porte de trois pouces en quarré qu'on ferme à volonté, soit avec un bouchon de terre cuite, soit avec un cadre de fer garni de sa porte en tôle, & loquet.

La capacité supérieure occupe le reste de la hauteur du fourneau. On fait faire chez le Potier de terre un dôme quarré, portant huit à neuf pouces dans sa plus grande hauteur, & dix pouces de largeur intérieure. On lui fait donner une bonne épaisseur, sa cheminée à trois pouces d'ouverture, & est disposée à collet pour recevoir au besoin des tuyaux de poële de pareil diametre. Ce dôme a, en outre, sur une de ses faces, une ouverture de cinq pouces de largeur sur trois pouces & demi de hauteur, qui se bouche avec une porte de terre modelée dessus & pareillement cuite.

Ce dôme doit se poser sur le fourneau ouvert, ainsi que nous l'avons dit; de maniere cependant qu'au lieu de dix pouces qu'il a dans son intérieur, il ne porte que six pouces en quarré vers cette ouverture ou orifice de ce que l'on nomme *Ouvroir*.

Voici l'usage de ce fourneau : sur son sol on place une brique pour appuyer & soutenir le creuset qu'on pose dans le rond de la grille, de maniere à y être plongé à moitié de sa hauteur : le creuset posé, chargé des matieres à vitrifier & couvert selon l'usage, on pose le dôme, & on allume du charbon sur le sol du fourneau par sa porte, & sur la grille par l'ouvroir; on entretient convenablement le feu, & on l'augmente en tenant au besoin les deux espaces séparés par la grille pleins de charbons, tenant la porte inférieure toujours ouverte, & plaçant le tuyau de poële au-dessus du dôme. Il est rare qu'après cinq heures de feu, une vitrification ne soit achevée. Ce fourneau épargne donc & du côté de l'espace, & du côté de la matiere combustible, & du côté du temps; toutes épargnes qu'un Artiste ne doit pas négliger].

De la maniere de préparer le blanc, le verd, le bleu, le violet & le pourpre, calciné & vitrifié pour s'en servir à peindre.

Les cinq couleurs, ou émaux vitrifiés par les calcinations répétées, forment lorsqu'elles sont tirées du creuset & refroidies, des masses de verre transparent, quand on les divise en écailles minces.

Lorsqu'on veut les préparer à être portées sur le verre, on brise la masse avec un marteau; on en prend la quantité que l'on juge à propos, à proportion de l'ouvrage que l'on a entrepris; on la pile dans un mortier de fonte; on la passe au tamis de soie, & on la broie sur une pierre dure comme le porphyre, ou l'écaille de mer dont la dureté ne fournit aucun mélange de leurs substances aux matieres broyées. En broyant chaque couleur, on la détrempe avec eau simple bien nette, jusqu'à ce qu'elle soit en bonne consistance pour être employée, c'est-à-dire ni si molle qu'elle coule, ni si dure qu'on ne puisse la détremper avec le doigt.

Tous ces émaux ne doivent pas être broyés trop fins : il faut qu'ils le soient à un tel degré, que, si on les laissoit sécher, ils tinssent plus de la consistance d'un sable très-fin que d'une poudre impalpable.

Quand chaque couleur est broyée, on la leve de dessus la pierre avec l'amassette pour la mettre dans un godet de grès bien net. Il est bon d'en avoir plusieurs pour chaque couleur.

Avant d'indiquer la raison & la maniere de procéder au *trempis* de ces couleurs, je prie le Lecteur de se rappeller que je n'ai point admis au rang des émaux propres à la Peinture sur verre ceux dans lesquels Kunckel fait entrer le tartre qui donne beaucoup d'obscurité aux compositions où il entre, par l'abondance de ses sels. On peut dire la même chose des cinq émaux colorants sujets à des calcinations précipitées par le salpêtre. L'abondance de son sel, que la violence du feu le plus ardent ne peut consumer entierement, venant à se mêler à la couleur, lui ôteroit aussi beaucoup de sa transparence, & la mettroit même dans le cas de noircir au feu. C'est pourquoi sitôt qu'on a mis la couleur broyée dans le godet, on commence par la détremper avec le bout du doigt dans l'eau claire, assez long-temps pour bien mêler le tout. On la laisse un peu reposer; on la décante en versant la partie la plus claire par inclination dans un autre godet, & ainsi successivement jusqu'à ce qu'ayant rassemblé dans un seul & même godet tout ce qui s'est précipité vers le fond des premiers, la derniere eau dans laquelle on l'aura lavé reste claire & sans aucun mélange apparent de sel cru. C'est ce que j'ai appelé le *Trempis*. On peut alors laisser surnager cette derniere eau sur la couleur qui est restée dans le fond du godet, jusqu'au moment où l'on voudra l'employer à colorer les différentes places auxquelles elle est destinée, de la maniere que je l'indiquerai dans le Chapitre du coloris.

Chacune de ces couleurs s'emploie à l'eau gommée. On met de cette eau dans le godet avec la couleur qu'on veut en détremper, &

on la délaye exactement avec cette eau du bout du doigt bien net.

On ne peut recommander avec trop de soin aux Peintres sur verre de tenir toutes ces couleurs soigneusement renfermées contre les approches de la poussiere. C'est souvent d'où dépend une grande partie de la beauté de leur travail. Chaque Peintre sur verre devroit en cette partie être un *Gérard Dow* (a).

Dans le manuscrit de nos Récollets, la préparation des émaux colorants par le broiement & les lotions répétées est la même que nous venons de décrire, à ce qui suit près.

On ne doit point, y est-il dit, broyer les émaux trop clairs. Il faut, après qu'ils ont été broyés, les couvrir d'eau bien nette & les laisser reposer en cet état un jour &

une nuit. Le lendemain, après avoir renversé doucement l'eau qui surnageoit, on y en remet d'autre, que l'on fait tourner à l'entour & par-dessus la couleur, pour la mieux laver, & enlever les ordures blanchâtres qui sont dessus. On doit répéter ces lotions jusqu'à quatre ou cinq fois pour chaque couleur, en conservant à part dans des godets séparés ce qui se seroit précipité de la couleur après ces différentes lotions, pour se servir de ces résidus de couleur, après de nouvelles lotions, faites comme les précédentes. La couleur étant bien égouttée, on verse de l'eau de gomme par-dessus, sans la détremper, ni mêler. On se contente d'en détremper un peu au bout du pinceau avec l'eau gommée, pour faire ce que nous nommons ailleurs *eau de blanc, de bleu*, &c. qui doit faire sur le travail la premiere assiette de chacune de ces couleurs, avant d'y en coucher de plus épaisse, suivant le besoin.

(a) *Voyez* au Chapitre XVII de notre premiere Partie, l'article de *Gérard Dow*.

CHAPITRE V.

Des Couleurs actuellement usitées dans la Peinture sur Verre, autres que les Emaux contenus dans le Chapitre précédent.

Suite des émaux colorants dont on se sert dans la Peinture sur verre actuelle.

OUTRE les émaux colorants dont il a été parlé dans le Chapitre précédent, il en est encore plusieurs autres, enseignés par les mêmes Auteurs, dont nous allons nous occuper.

Couleur jaune.

Je ne répéterai pas ici les recettes que j'ai données ailleurs (a) d'après Kunckel pour la composition du jaune ; je passerai tout de suite à celle de M. Haudicquer de Blancourt.

Prenez de l'argent de coupelle (b) ; réduisez-le en lames très-minces : *stratifiez* (c) ces lames dans un creuset avec le soufre en poudre, ou même avec le salpêtre, en commençant & finissant par les poudres. Mettez ce creuset couvert au fourneau, pour bien calciner la matiere ; le soufre étant consumé, jettez la matiere dans une terrine pleine d'eau ; faites la sécher ; pilez-la bien dans le mortier de marbre, jusqu'à

ce qu'elle soit en état d'être bien broyée sur le caillou, ce que vous ferez pendant six bonnes heures ; détrempez la matiere, en la broyant avec la même eau dans laquelle vous l'aurez éteinte. Votre argent étant bien broyé, ajoutez-y neuf fois son poids d'ochre rouge ; broyez-bien le tout ensemble encore une bonne heure : alors votre couleur jaune sera faite & en état de vous servir à peindre (a).

La recette que Felibien (b), l'Abbé de Marsy (c) & autres prescrivent pour faire cette couleur, ne differe de la précédente qu'en ce que M. de Blancourt se contente de ne faire broyer l'argent que pendant l'espace de six heures, & que les autres en demandent sept ou huit ; le premier semble exiger qu'on y emploie l'argent de coupelle, les autres semblent y admettre toute espece d'argent.

J'observerai ici en passant que l'ochre jaune, rougie au feu, mérite d'être préférée à l'ochre rouge naturelle, comme plus chargée des parties métalliques dont elle approche davantage. Car, quoiqu'à proprement parler,

(a) *Voyez* les recettes pour le jaune données au Chap. III, *pag.* 108 & *suiv*.
(b) C'est ainsi qu'on nomme l'argent le plus fin, qui a passé par la coupelle, ou l'examen du feu, & qui est ordinairement en grenaille.
(c) Terme de Chimie, qui signifie mettre différentes matieres alternativement les unes sur les autres, ou lit sur lit, ce qu'on appelle en Latin *Stratum super stratum*. On emploie cette opération dans la Chimie, lorsqu'on veut calciner un minéral ou un métal avec des sels ou quelques autres matieres. *Dictionn*. Hermétiq.

(a) Haudicquer de Blancourt, Art de la Verrerie, Chap. CCV.
(b) Félibien, Principes d'Architect. *pag.* 255.
(c) Dictionn. abr. de Peint, & d'Architect. *pag.* 332.

elle ne paroisse servir que de véhicule aux parties déliées de l'argent auquel elle est mêlée; quoique ce qu'elle a de grossier & de terrestre reste après la recuisson sur la surface du verre, d'où on l'ôte avec une brosse, on peut néanmoins inférer, par la couleur rouge dont elle tache le verre lorsqu'elle est trop recuite, qu'elle lui communique quelqu'une des parties métalliques dont elle est chargée.

Selon mes secrets de famille, prenez une once de *brûlé* (a), & par préférence celui des galons d'or, parce qu'il foisonne davantage : prenez de plus une once de soufre & autant d'antimoine cru. Pulvérisez grossièrement les deux dernieres matieres dans un mortier de fer ; stratifiez le tout dans un creuset, de sorte que le premier & le dernier lit soient formés de ces deux poudres, entre lesquelles vous mettrez un lit de cet argent brûlé, & ainsi de lit en lit jusqu'au dernier. Vous lutterez le creuset avec le blanc d'Espagne à sec, avant que d'y rien mettre. Lorsque vous aurez stratifié les poudres & le brûlé, vous couvrirez le creuset d'un carreau de terre cuite, & le mettrez au fourneau de fusion avec le charbon. Quand vous vous appercevrez que la flamme ne donnera plus une couleur bleuâtre & empourprée, mais sa couleur ordinaire, tirez votre creuset du fourneau ; versez promptement la matiere toute rouge dans une terrine neuve, vernissée, pleine d'eau nette, & laissez refroidir. Versez l'eau par inclination dans un autre vaisseau : laissez dessécher l'argent qui se sera précipité au fond de la terrine ; broyez-le ensuite sur la platine de cuivre, ou sur l'écaille de mer pendant sept heures sans interruption ; ajoutez-y douze fois autant d'ochre jaune que vous aurez fait rougir & calciner au feu, & réduite en poudre. Continuez de broyer le tout ensemble pendant une bonne heure au moins avec la même eau que dessus : levez votre couleur de dessus la platine ou écaille de mer, & la mettez dans un pot de fayence bien net.

Lorsque vous voudrez vous servir de cette couleur, vous la détremperez avec de l'eau claire, en la réduisant à la consistance d'un jaune d'œuf délayé, & observerez très-exactement de remuer continuellement la couleur, avant de la *coucher* sur le verre.

Au lieu de creuset pour calciner l'argent par le soufre & l'antimoine mêlés ensemble, nos Récollets se servoient d'une cuiller de fer qu'ils faisoient d'abord rougir au feu pour en emporter la rouille & les ordures qu'elle auroit pu contracter. Ils stratifioient dans cette cuiller refroidie un lit d'antimoine, un lit de soufre & un lit d'argent qu'ils avoient réduit sur l'enclume, à coups de marteau, en lames bien minces & coupées de la grandeur d'un sou marqué. Ils mettoient le tout sur le feu, jusqu'à ce que l'argent fût fondu. Ils le reconnoissoient pour tel, lorsque la composition bien rouge ne donnoit plus de fumée. Alors ils la versoient dans une écuelle d'eau bien nette, qu'ils tenoient auprès d'eux. Ils l'en retiroient ensuite pour la faire sécher sur un morceau de craie blanche, qui en épuise l'humidité dont il s'imbibe, ou sur une tuile seche, bien nette, échauffée sur un réchaud de cendres rouges. Ensuite ils la broyoient avec la même eau qui avoit servi à l'éteindre & à la rendre friable, ou sur une écaille de mer, ou sur la platine de cuivre avec la molette d'acier.

Pour faire une belle couleur d'or, ils broyoient huit fois autant d'ochre jaune, ou de terre glaise, ou de vieille argile provenant de la démolition du four, pourvu qu'elle fût bien douce & point sablonneuse. Ils mettoient l'ochre ou la terre glaise au feu ; l'éteignoient dans l'eau claire, lorsqu'elle étoit rouge ; la laissoient sécher ; la broyoient ensuite à sec & séparément, puis la mêloient avec l'argent qu'ils avoient broyé à part pendant six ou sept heures : ils broyoient enfin le tout ensemble pendant une bonne heure. Quand le tout avoit été ainsi broyé, ils le détrempoient dans un pot ou gobelet de plomb, où ils l'avoient déposé, peu à peu, avec la même eau qui avoit servi à éteindre l'argent en fusion, jusqu'à la consistance d'une bouillie claire, & couvroient ensuite le pot avec un couvercle de même métal.

Pour avoir un jaune plus couvert, au lieu de huit onces d'ochre ou de terre glaise rougie au feu, ils n'en ajoutoient au poids de l'argent que six onces. Il n'y a point de danger de la trop détremper, en prenant soin, avant de s'en servir & lorsqu'elle est rassise, de retirer par inclination le trop d'eau qui y surnage, pour la réduire à l'épaisseur désirée ; &, après en avoir employé ce qui étoit nécessaire, d'y remettre cette même eau, pour l'empêcher de sécher, ce qui nécessiteroit à la rebroyer de nouveau.

Le jaune foible, qui se couche derriere la couleur verte pour lui donner dans les feuillages un ton plus gai, se fait avec la terre de l'ochre qui a déja passé par la recuisson. On la brosse pour l'enlever de dessus le verre recuit, & on la ramasse à cet effet sur une feuille de papier. On la détrempe avec de l'eau claire, en prenant la précaution d'y ajouter un peu de jaune, lorsqu'il

(a) Terme d'Orfévrerie, dont on se sert pour désigner l'argent qu'on retire des étoffes ou galons d'or & d'argent. On les jette dans le feu pour y faire *brûler* la soie ou le fil auquel l'argent étoit uni, de façon qu'il ne reste plus que l'argent, le reste étant converti en cendres, qu'on en sépare avec art, par le secours du marteau dont on le frappe.

paroît

paroît trop foible ; ce dont on peut juger par les essais qu'on en fait au feu de la cheminée.

Ils observent encore fort à propos, comme une chose constatée par l'expérience, que le jaune qui paroît encore foible en retirant les essais du feu, se fortifie en refroidissant, & que la qualité d'un verre trop sec & trop chargé de sable prend plus difficilement le jaune à la recuisson. Ils n'aimoient point à employer pour fond dans leurs ouvrages le verre qui se fabriquoit à Nevers de leur temps, comme étant trop cassant au fourneau : ils donnoient aussi la préférence au verre de Lorraine sur le verre de France.

La couleur jaune peut se transporter facilement à la campagne dans une boëte bien couverte. On l'y enferme après l'avoir fait sécher, pour l'y rebroyer ensuite & l'y détremper pour le besoin avec un petit bâton garni d'un linge à l'extrémité, comme *l'appuie-main* d'un Peintre. Nous verrons ces Religieux faire usage de ce petit bâton dans la préparation de leur couleur rouge ou *carnation*.

Couleur rouge dite carnation.

Cette couleur qui a fait à si juste titre l'objet des recherches de nos aïeux, & dont la vivacité nous surprend tous les jours dans les belles vitres peintes qui décorent nos anciennes Eglises, soit qu'elle soit incorporée dans toute la masse du verre, soit qu'elle soit parfondue sur une de ses surfaces seulement, est, dans le siecle où nous vivons, celle dont le défaut a pu donner lieu de croire & de crier si haut, que le secret de la Peinture sur verre est perdu.

L'habile mais trop mystérieux Kunckel, je ne saurois trop le répéter, s'est contenté d'écrire qu'il avoit le secret de ce beau *vernis rouge* pour le verre (*a*). Puisque pour augmenter notre juste dépit, après nous avoir donné trois recettes propres à faire une couverte rouge commune à la Fayence & à la Peinture sur verre, il observe que déja de son temps la couleur rouge n'étoit plus guere connue, & qu'il s'interdit d'en dire davantage (*b*) ; n'aurois-je pas aussi bien fait de passer sous silence ce qu'il prescrit dans ces recettes, & de m'en tenir aux autres manieres de préparer cette couleur, usitées dans le siecle précédent & celui-ci ? Mais comme les enseignements de Kunckel ont tenu le premier rang dans l'ordre que je me suis prescrit, je ne m'en écarterai pas encore ici. J'observerai néanmoins que les trois sortes de couvertes ou émaux transparents rouges que ce Chimiste indique, étant destinées pour être appliquées sur d'autres couvertes opaques, comme le blanc, produiroient difficilement, sur le verre nu, l'effet désiré. Etant d'ailleurs très-fondantes, elles ne seroient pas propres à ce concert que nous devons attendre au fourneau de recuisson de la part de tous les émaux qui s'emploient dans la Peinture sur verre, concert duquel dépend toute la perfection de l'ouvrage.

Mon frere ayant fait essai de l'émail rouge transparent, dont se sert M. Liotard dans ses Peintures sur l'émail, ne trouva au concours de fusion de ses autres couleurs qu'une teinte très-légere de ce rouge fort difficile à distinguer. L'activité du feu avoit dévoré la substance colorante de ce rouge qui promettoit merveille avant d'y passer.

Prenez, dit Kunckel, dans la premiere de ses trois recettes ci-dessus annoncées, trois livres d'antimoine, trois livres de litharge & une livre de rouille de fer : broyez ces matieres avec toute l'exactitude possible, & servez-vous-en pour peindre.

Autre. Prenez deux livres d'antimoine, trois livres de litharge, une livre de safran de mars calciné, & procédez comme dessus.

Autre. Prenez des morceaux de verre blanc d'Allemagne, réduisez-les en poudre impalpable ; prenez ensuite du vitriol calciné jusqu'à devenir rouge, ou plutôt du *Caput mortuum*, qui reste après la distillation du vitriol verd ; édulcorez-le avec de l'eau chaude pour en enlever les sels ; mêlez, avec le verre broyé, de ce *Caput mortuum*, autant que vous jugerez en avoir besoin. Vous aurez, par ce moyen, un rouge encore plus beau que les précédents, dont vous pourrez vous servir à peindre. Vous ferez ensuite recuire votre ouvrage.

Suivant Haudicquer de Blancourt, il faut, pour faire cette couleur, prendre un gros d'écailles de fer, un gros de litharge d'argent, un demi-gros de harderic ou ferret d'Espagne, & trois gros & demi de rocaille. Broyez bien le tout ensemble sur la platine de cuivre, durant une bonne demi-heure, pendant laquelle vous aurez soin de faire piler, dans un mortier de fer, trois gros de sanguine (*a*). Mettez-les sur les autres matieres. Ayez ensuite un gros de gomme arabique très-seche ; pilez-la dans le même mortier, en poudre subtile, afin qu'elle attire ce qu'il peut y être resté de sanguine.

(*a*) Art de la Verrerie, trad. du Baron d'Holback, *pag.* 148 & 149.
(*b*) Ibid, *pag.* 426.

(*a*) La pierre hématite, le ferret d'Espagne, la *sanguine* à brunir ou le crayon rouge, sont des especes de mines de *fer* qui fournissent le plus de ce métal. Le fer, dans l'état de mines, est susceptible des différentes formes & couleurs sous la dénomination desquelles nous le connoissons. La meilleure, sous les dénominations que nous envisageons ici, vient d'Espagne dans la Galice. Elle est d'un rouge pourpre. Ces différentes sortes different par le plus ou moins de dureté. La plus tendre est bonne pour faire des crayons, & c'est celle qu'il faut préférer. Dictionnaire d'Histoire Naturelle de M. Valmont de Bomare, au mot Fer.

Ajoutez-la aux autres matieres qui font fur la platine de cuivre, mêlant bien le tout enfemble & le broyant promptement, crainte que la fanguine ne fe gâte.

Pour broyer toutes ces matieres, prenez un peu d'eau, & n'en verfez peu-à-peu qu'autant qu'il en faut pour leur donner une bonne confiftance, de maniere qu'elles ne deviennent ni trop dures ni trop molles, mais comme toutes autres couleurs propres à peindre. Etant en cet état, vous mettrez le tout dans un verre à boire, dont le bas foit en pointe, & verferez au-deffus un peu d'eau claire, pour le détremper avec un petit bâton bien net, ou avec le bout du doigt, ajoutant à mefure de l'eau jufqu'à ce que le tout foit de la confiftance d'un jaune d'œuf délayé, ou même un peu plus clair. Couvrez enfuite le verre d'un papier, crainte qu'il ne tombe dedans de la pouffiere. Laiffez-le repofer pendant trois jours & trois nuits, fans y toucher. Verfez le quatrieme jour, par inclination, dans un autre vaiffeau de verre bien net, le plus pur de la couleur qui furnage, & prenez garde d'en rien troubler. Laiffez repofer la liqueur extraite pendant deux autres jours, après lefquels continuez de verfer ce qui en furnage comme la premiere fois. Mettez-le dans le fond d'un matras caffé qui foit un peu creux, puis le faites deffécher lentement fur un feu de fable doux, pour le garder.

Pour s'en fervir, on prend un peu d'eau claire fur un morceau de verre, avec laquelle on détrempe de cette couleur, la quantité dont on a befoin, & on l'emploie dans les carnations, à quoi elle eft très-bonne.

A l'égard de la couleur reftée au fond du verre, & qui eft fort épaiffe, on la fait auffi deffécher, & on s'en fert pour les draperies, pour les couleurs de bois, & autres auxquelles elle peut être néceffaire, en la détrempant de même avec de l'eau (a).

Félibien (b), & l'Abbé de Marfy (c) enfeignent pour la compofition de cette couleur les mêmes fubftances, dofes & manipulations que M. de Blancourt.

Selon mes fecrets de famille, prenez deux gros de rocaille jaune, un gros de pailles ou écailles de fer, un gros de litharge d'or, un gros de gomme arabique, & autant pefant de fanguine que le tout. Pilez toutes ces matieres dans un mortier de bronze, & les broyez enfuite fur une platine de cuivre. Quand le tout fera fuffifamment broyé, c'eft-à-dire, réduit à une confiftance plus dure que molle, levez votre couleur de deffus la platine, & la mettez dans un verre de fougere. Délayez-y le tout avec de l'eau bien claire, puis laiffez repofer la liqueur pendant trois jours confécutifs. Vous verferez enfuite lentement ce qui en furnagera fur une boudine creufe (a); & vous le mettrez fécher au foleil, en le couvrant de maniere que la pouffiere ne le puiffe gâter.

Autre. Prenez un gros de pailles de fer, autant de litharge d'argent, autant de gomme d'Arabie, un demi-gros de harderic ou ferret d'Efpagne, trois gros & demi de rocaille jaune, & autant de fanguine que le tout. Pilez les pailles de fer, le harderic, la rocaille & la litharge enfemble, & les broyez fur la platine de cuivre pendant une bonne demi-heure. Faites piler & réduire en poudre très-fine la fanguine avec la gomme. Mêlez-les aux matieres déja broyées, & rebroyez de nouveau le tout enfemble, prefqu'auffi long-temps que la premiere fois. Levez enfuite la couleur de deffus la platine la plus dure que faire fe pourra : mettez-la dans un verre de fougere, dans lequel vous la délayerez avec eau nette & bien claire du bout du doigt, jufqu'à ce que toute votre couleur ait pris la confiftance d'un jaune d'œuf délayé. Vous la laifferez repofer trois jours au foleil, en la couvrant foigneufement d'un morceau de verre que vous aurez chargé d'un poids affez lourd, pour empêcher que le vent ne les renverfe. Enfin le quatrieme jour, vous épancherez fur un ou plufieurs morceaux de verre creux, c'eft-à-dire, pris à la boudine, la liqueur la plus claire qui aura furnagé, en prenant la précaution de n'en rien troubler. Vous expoferez enfuite cette liqueur au foleil, de maniere que la pouffiere ne puiffe s'y attacher.

Cette liqueur, en féchant, fe réduit par écailles d'une couleur de rouge brun. Elle reffemble affez, dans cet état, à la gomme gutte, qui ne montre une couleur jaune que lorfqu'on la détrempe à l'eau avec la pointe du pinceau.

Lorfque vous voulez vous fervir de cette couleur rouge, vous laiffez tomber une goutte d'eau bien claire fur un morceau de verre bien net, en l'étendant de la largeur d'un fol marqué. Vous détrempez avec cette eau de la pointe du pinceau autant de cette couleur defféchée que vous favez devoir en employer, & à proportion de la teinte plus ou moins foncée que vous défirez.

Cette couleur eft de toutes celles qu'on emploie actuellement à peindre fur verre, quoique la moins épaiffe, la moins tranfparente & la plus difficile à s'incorporer dans le verre à la recuiffon. Il eft affez d'u-

(a) Haudicquer de Blancourt, Art de la Verrerie, Ch. CCVII.
(b) Félibien, Principes d'Architecture, pag. 255.
(c) Dict. abr. de Peint. & d'Architect. pag. 332.

(a) On appelle de ce nom cet endroit plus épais du plat de verre qui en occupe le milieu, par lequel on le finit, & dont les contours font ordinairement plus creux que le refte de fon étendue.

fage lorsqu'on l'emploie dans des parties un peu étendues de coucher une teinte un peu forte de jaune fur le côté du verre oppofé au travail; le rouge en emprunte plus de corps & plus d'éclat.

Ce qui vraifemblablement a donné lieu aux Peintres fur verre de nommer cette couleur *Carnation*, c'eft qu'on s'en fert d'une légere teinte pour les couleurs de chair, comme pour donner à certaines fleurs & à certains fruits, les demi-teintes & les reflets néceffaires d'après les plus fortes ombres.

On garde les *fondrilles* qui font reftées dans le verre qui a fervi à détremper la maffe de cette couleur broyée. On les fait fécher & on les emploie à faire des couleurs de bois, de cheveux, d'oifeaux ou d'autres animaux, de groffes draperies de couleur rougeâtre, & des cartouches d'armoiries qui en renferment les écuffons.

Carnation des freres Maurice & Antoine. Les fubftances ainfi que les dofes que nos Récollets, Peintres fur verre, font entrer dans la compofition de la couleur rouge dite *carnation*, different des recettes que nous venons de donner, & la manipulation en eft détaillée dans leur manufcrit d'une maniere beaucoup plus étendue. C'eft pourquoi j'ai cru devoir le copier exactement, & en faire un article féparé.

Prenez une once de pailles ou écailles de fer, deux onces de rocaille, une demi-once de litharge d'or, autant d'étain de glace ou bifmuth, & le quart d'une once de gomme d'Arabie très-feche que l'on fait fondre à part. Pefez enfuite autant de fanguine que le tout; mettez la fanguine à part; commencez à piler toutes les autres fubftances féparées l'une de l'autre, & la fanguine enfuite, que vous aurez choifie entre la plus douce & la plus haute en couleur; pilez-la bien menue.

Il fera bon que vous ayez fait provifion d'eau de pluie, comme étant la plus légere, quoiqu'à fon défaut celle de riviere pût fervir. Vous recevrez cette eau de pluie dans un pot de terre. Lorfqu'elle aura dépofé fa faleté vers le fond, & qu'elle vous paroîtra bien nette & bien claire, vous la verferez par inclination dans une bouteille que vous aurez foin de bien boucher, pour qu'elle fe garde long-temps. Faites fondre votre gomme dans une jufte quantité de cette eau, moins que plus, parce qu'il faudra qu'après avoir broyé le tout, comme nous dirons, la dofe de gomme fondue entre toute entiere dans la compofition.

Pendant que la gomme fondra, mêlez votre premiere compofition : prenez-en lorfqu'elle fera mêlée, peu à chaque fois, & la broyez fur la platine de cuivre rouge avec la molette d'acier. C'eft affez de broyer alors à moitié cette premiere compofition avec l'eau de pluie : après quoi, vous prendrez autant de fanguine à vue d'œil que vous avez pris de la premiere compofition, & vous broierez bien le tout enfemble le plus féchement qu'il vous fera poffible. Mettez chaque broyée dans une écuelle ou taffe de fayence. Tâchez de ne point toucher cette couleur, en la ramaffant de deffus la platine avec les doigts, parce que la graiffe qu'ils contractent pourroit la faire tourner.

Quand le tout fera bien broyé, ayez un verre de criftal le plus grand que vous pourrez : verfez enfuite un peu de votre eau de gomme dans le vaiffeau où eft votre couleur. Détrempez-la peu-à-peu avec une cuiller. Ayez un petit bâton au bout duquel il y ait un petit linge lié avec du fil, pour aider à mieux détremper la couleur jufqu'à ce qu'elle foit réduite à la confiftance d'une bouillie cuite, mais un peu claire. S'il arrivoit que vous n'euffiez point affez d'eau de gomme pour détremper votre couleur, ajoutez-y de l'eau claire de votre bouteille, & prenez garde que votre carnation ne foit trop claire ou trop épaiffe.

Lorfqu'elle fera ainfi bien détrempée, vous la verferez dans le verre, & vous l'y remuerez encore quelque peu avec le petit bâton ci-deffus. Vous l'expoferez enfuite dans un endroit où le foleil donne depuis le matin jufqu'au foir, & vous la couvrirez d'un morceau de verre commun, ayant foin tous les matins & foirs d'effuyer avec un linge l'humidité qui auroit pu s'y attacher, & évitant d'ébranler le verre. Pour obvier à cet inconvénient, faites un couvercle en forme de chapiteau, compofé de quatre pieces de verre collées enfemble ou jointes avec plomb, de façon que ce couvercle foit plus large de trois ou quatre lignes que le verre dans lequel eft la carnation. Ce couvercle fera foutenu à deux pouces au-deffus de la hauteur du verre, par trois fourchettes de bois, fur lefquelles il poferà, qui feront plantées fur un fond de terre glaife, ainfi que la patte du verre, afin que le vent ne puiffe rien renverfer, ni brouiller, obfervant toujours de le couvrir avec un morceau de verre.

Vous laifferez ce verre, qui contient la couleur, expofé au foleil, fans y toucher, pendant trois jours & trois nuits, ou même pendant quatre ou cinq jours, fuppofé qu'il n'eût pas fait un beau foleil. Mais ne l'y laiffez pas plus long-temps; car les drogues qui doivent donner la carnation, tomberoient entierement au fond du verre, parce que c'eft le propre de la fanguine & de la rocaille, de faire ternir la couleur qui en fait la fubftance; la litharge & l'étain de glace ne pouvant tout au plus fervir qu'à lui donner de l'éclat.

Au bout de deux jours, vous prendrez garde fi la couleur s'attache autour du verre

en forme de cercle rouge. Si cela eſt ainſi, vous pourrez préſumer que votre couleur ſera bonne.

Après les trois ou cinq jours expirés, vous retirerez votre verre doucement ſans l'ébranler, puis verſerez doucement par inclination la ſubſtance, c'eſt-à-dire, le deſſus de la couleur qui eſt le plus vif, dans une taſſe de fayence.

Lorſqu'après avoir décanté la partie la plus claire de la couleur, ce qui en reſte commence à paroitre noirâtre & moins vif que le deſſus, vous ceſſerez de le verſer dans la premiere taſſe, mais dans une autre qui ſera préparée pour ſécher au ſoleil. Vous la laiſſerez néanmoins pencher un peu de côté, afin que s'il vous paroit encore quelque peu de la ſubſtance rouge qui ſoit bien vif, vous puiſſiez la verſer doucement ſur la premiere taſſe, après l'avoir laiſſé repoſer pendant ſix ou ſept heures. Vous en mettrez ſécher au ſoleil le réſidu, & cette couleur vous ſervira à faire de la couleur de chair, en l'employant toute pure, & de la couleur de bois, en y alliant tant ſoit peu de noir.

Quant à votre ſubſtance de carnation, vous la mettrez à l'ombre, couverte d'un morceau de verre.

Ayez enſuite un petit gobelet de verre ou de fayence d'un pouce & demi de hauteur ou environ, que vous mettrez au même endroit qu'étoit votre verre au ſoleil.

Prenez alors de la ſubſtance de carnation avec une cuiller bien nette; verſez-la dans le petit gobelet; faites-la ſécher au ſoleil. Quand elle ſera ſeche, vous en verſerez d'autre par-deſſus, & ainſi juſqu'à la fin.

Il faut toujours prendre avec la cuiller le deſſus de la couleur. Quand vous approcherez de la fin, ſi le fond eſt noir, ne le mêlez pas avec la bonne.

Toute la couleur étant ſéchée, vous mettrez le verre qui la contient, ſéchement & proprement à l'abri de la pouſſiere, pour vous en ſervir dans le beſoin.

Si après avoir vuidé dans la taſſe la ſubſtance de carnation, vous apperceviez encore de la couleur vive dans le verre où elle s'étoit faite, reverſez bien doucement dans ce verre un peu de la ſubſtance de carnation, puis la remuez légérement, en tournant, pour faire décremper ce qui ſeroit reſté de couleur vive & qui ſe ſeroit raſſis. Lorſque vous vous apperceverez qu'il ſera détrempé, vous ceſſerez de remuer, & vous le verſerez ſur la bonne carnation.

Vous vuiderez enſuite le fond du verre pour le faire ſécher tel qu'il eſt; c'eſt ce qu'on appelle *fondrilles de carnation*.

Suppoſé que vous manquaſſiez de ſoleil pour ſécher votre carnation, vous pourrez la faire ſécher au feu ſur une tuile poſée ſur un réchaud de cendres rouges; en mettant votre petit verre par-deſſus, & tenant la même conduite que nous avons enſeignée plus haut.

Vous pouvez auſſi faire la carnation en hiver. Préparez-la d'abord, comme nous avons dit; enſuite mettez le verre, dans lequel vous aurez détrempé votre compoſition, dans un poële ou dans une armoire pratiquée dans la cheminée, en y entretenant une chaleur douce avec un feu de cendres rouges, dans un réchaud que vous y introduirez, ou en faiſant bon feu dans la cheminée, autant de jours & de nuits que vous l'euſſiez laiſſé expoſée au ſoleil. Au ſurplus procédez pour l'épurer & la faire ſécher, comme il eſt dit plus haut. La carnation ainſi faite ſe décharge davantage, & n'eſt pas ſi haute en couleur que celle qui ſe fait au ſoleil.

Le vrai temps pour faire la carnation au ſoleil doit être celui des grandes chaleurs, c'eſt-à-dire, les mois de Juin, Juillet & Août.

Si vous aviez détrempé de la carnation plus qu'il n'en faut pour remplir votre verre, vous en verſerez dans deux; mais elle eſt meilleure lorſqu'elle ſe fait dans un ſeul. Si cependant la grande quantité d'ouvrages & l'occaſion de la ſaiſon vous déterminoient à en faire deux verres, peſez les drogues pour chaque verre, broyez-les les unes après les autres, & procédez au ſurplus pour chaque verre comme pour un ſeul. L'effet de chacun de ces verres au ſoleil ſera plus certain que ſi vous faiſiez le tout dans un verre trop grand.

Cette carnation où il n'entre point de ferret d'Eſpagne, très-difficile à trouver dans les Provinces éloignées de la Capitale (a), eſt auſſi belle qu'un velours de couleur rouge, & tient très-bien ſur le verre à la recuiſſon.

En voici une autre auſſi bonne, & qui tient encore mieux, quoiqu'il n'y entre pas tant de drogues.

Prenez une once de ſanguine, deux onces de rocaille, & le quart d'une once de gomme fondue à part. Au ſurplus procédez comme dans la précédente.

Cette carnation ne couvre pas tant; c'eſt pourquoi on la couche des deux côtés de la piece, plus épaiſſe du côté de l'ouvrage, & plus claire ſur le revers.

Notez que la carnation, dans laquelle on fait entrer la paille de fer, ne doit ſe coucher que du côté du travail, d'autant qu'elle

(a) Le ferret d'Eſpagne, à cauſe de ſa conformation par petites aiguilles pyramidales, demande d'ailleurs beaucoup d'attention de la part de ceux qui le pilent : les piquures qu'il fait, diſent nos Récollets, ſont fort difficiles à guérir.

a plus

à plus de corps que celle où il n'y en entre point.

Autre. Prenez une once de litharge d'or, une once de rocaille, une once de gomme mife à part, une demi-once de ferret d'Efpagne, & une demi-once de pailles de fer : mêlez le tout comme ci-devant, excepté toujours la gomme, & pefez fur le total autant de fanguine fans la mêler d'abord : enfuite pilez & préparez le tout, comme dans le premier procédé.

Cette carnation tient encore mieux que les deux précédentes. Vous pouvez au refte effayer les trois, & vous en tenir à celle que vous jugerez la meilleure.

Autre. Prenez une once de pailles de fer, une once de mine de plomb, une once d'étain de glace, & une demi-once d'antimoine. Pilez toutes ces drogues avec deux onces de rocaille & une once de ferret d'Efpagne : mêlez bien le tout, & pefez fur le total deux onces de fanguine & une demi-once de gomme. Procédez au furplus comme dans la premiere recette.

Autre. Prenez une once de fanguine, le quart d'une once de rocaille, autant de ferret d'Efpagne que de rocaille; mettez toutes ces parties féparément, puis prenez la huitieme partie de votre fanguine. Pefez fur cette huitieme partie autant de bifmuth ou étain de glace; mêlez enfuite le tout; pilez & broyez & ajoutez, vers la fin, en broyant, une feizieme partie de gomme détrempée, & féchez comme dans la premiere recette.

Autre. Prenez une once de pailles de fer, une once de rocaille, une once de litharge, une demi-once d'étain de glace, & le quart d'une once de gomme que vous mettrez à part. Mêlez le tout en le pilant, hormis la gomme. Pefez autant de fanguine que le tout. Pilez fans la mêler d'abord avec votre premiere compofition que vous broyerez féparément, en y ajoutant la fanguine lorfque tout fera broyé à peu près à la moitié, puis la gomme fur la fin en broyant; procédez au furplus comme dans la premiere recette.

Enfin felon la derniere recette de nos Religieux Artiftes, prenez une once de pailles de fer, une once de litharge, une once de gomme mife à part, une once d'étain de glace, une once de ferret d'Efpagne, & trois onces de rocaille. Pefez & mêlez autant de fanguine que le tout ; au furplus comme à la premiere recette.

Couleur de chair. Il eft une compofition propre à faire les teintes, pour les carnations ou couleurs de chair, également prefcrite par MM. Félibien, de Blancourt, &c. (*a*).

(*a*) Félibien, Principes d'Architecture, *pag.* 258.

Prenez une partie de harderic ou ferret d'Efpagne, naturel ou compofé, & une égale partie de rocaille : broyez bien ces deux matieres enfemble, après les avoir pilées & paffées au tamis de foie, les détrempant avec l'eau gommée pendant l'efpace de trois ou quatre heures, tant que cette compofition foit en bonne confiftance, comme le noir, pour pouvoir être employée fur le verre.

A la compofition derniere, qui émane de la couleur rouge, les Auteurs fufdits en ajoutent une propre à peindre fur verre des cheveux, des troncs d'arbres, des briques & autres tons rouffeâtres. *Couleur de cheveux, de troncs d'arbres, &c.*

Prenez une once de harderic ou ferret d'Efpagne, une once de fcories ou écailles de fer, & deux onces de rocaille : au furplus procédez comme dans la précédente compofition. Celle-ci vous donnera un rouge jaunâtre, dont vous ferez ufage fuivant le befoin.

Nos Artiftes Religieux qui paroiffent avoir travaillé beaucoup en *grifaille* (*a*), rouffe ou blanche, prefcrivent la maniere de préparer ces couleurs, que nous n'avons point trouvé ailleurs fous cette dénomination. *Grifaille rouffe & blanche des freres Maurice & Antoine.*

Pour la grifaille rouffe : Prenez une once de pailles de cuivre rouge, & une once & demie de pailles de fer : faites-en quatre parts égales : pefez autant de rocaille & de rouillure de fer, que le poids d'une de ces quatre parties, c'eft-à-dire, autant de l'une que de l'autre. Pilez, tamifez & broyez fur la platine de cuivre rouge avec la mollette d'acier. Le refte comme à la couleur noire.

Ou prenez une once de pailles de cuivre rouge, une once & demie de pailles de fer ; mêlez le tout, & le partagez en quatre parties : prenez autant de rocaille qu'une de ces quatre parties, en réfervant les trois autres pour le befoin ; pilez & broyez comme à la couleur noire.

Pour la grifaille blanche : Prenez de l'eau gommée du godet à la couleur blanche, ou même à la couleur bleue, & la couchez derriere le travail, d'une maniere fort déliée & fort mince.

On a pu remarquer dans le cours de ce Chapitre & du précédent, que le mélange ou affemblage de différentes couleurs *maîtreffes* ou principales formoit des couleurs *mixtes*. Or comme il eft aifé de fe procurer par-là les différents tons de couleur dont *Couleurs mixtes.*

Haudicquer de Blancourt, Art de la Verrerie, Chapitre CCX.
(*a*) On appelle *Grifailles* en Peinture fur verre, ce qu'on nomme en Peinture ordinaire *Camaïeux* : lorfqu'ils font *Gris*, on les nomme *Grifailles* ; *Cirages*, lorfqu'ils font *jaunes*, &c.

on peut avoir besoin, j'omets les recettes enseignées par Kunckel, pour avoir des couleurs brunes, ou des couleurs de fer de toutes sortes de nuances, recettes plus convebles d'ailleurs à un fond opaque, comme la fayence, qu'à un fond transparent comme le verre.

Ce que j'appellerai dans les recettes suivantes *eau de blanc*, *de bleu*, *de verd*, *de violet* & *de pourpre*, se fait en détrempant à la pointe du pinceau, avec de l'eau gommée, une partie du plus épais de chacun de ces émaux colorants, qui, par sa pesanteur, se précipite ordinairement au fond du godet; ce *trempis* formant une nuance plus claire que celle de la couleur dans sa premiere préparation.

On obtient une couleur *brune*, en détrempant dans un godet de grès neuf & bien net, de la couleur noire avec de l'eau de blanc, plus ou moins, à proportion de la teinte qu'on désire.

On obtient une couleur *grise*, en mêlant dans un godet plus d'eau de blanc que de couleur noire.

Ou en mêlant de cette eau de blanc avec du bleu, suivant les nuances que vous désirez.

Pour faire une couleur *de fer*, couchez une eau de bleu sur un lavis de noir.

Pour faire un *jaune mat*, couchez un lavis de blanc, plus ou moins délié du côté de l'ouvrage, & du jaune sur le revers. Les dégradations de jaune se font en le couchant plus ou moins épais.

On fait une couleur *de rose pâle*, en couchant un lavis d'eau de blanc du côté opposé à l'ouvrage, sur lequel la couleur rouge aura été couchée assez claire.

On obtient un rouge tirant sur la couleur de *rose foncée*, si, au lieu du rouge, on a couché l'ouvrage d'une eau de pourpre, plus ou moins chargée de cette couleur, en procédant comme dessus par rapport au lavis de blanc.

Le *marbre* s'imite en laissant tomber, goutte à goutte, sur un lavis frais d'eau de blanc, des taches de violet, de pourpre, de verd & de rouge, qui doivent être promptement étendues avec la pointe du pinceau, suivant le goût du Peintre, & conformément au marbre qu'il veut imiter.

La pratique au surplus apprend mieux que les préceptes dans quelle proportion se doivent faire ces différents mélanges ou assemblages. Un Peintre sur verre intelligent ne doit ici consulter que le goût & l'expérience. Le moyen de s'assurer de l'effet de ces mélanges est d'en faire des essais en petit à la cheminée.

Observations importantes sur les couleurs indiquées dans ce Chapitre & le précédent, sur-tout sur la couleur noire.

Mais quoique dans toutes les recettes, que nous avons recueillies d'après les meilleurs Maîtres, il n'y en ait aucune dont le succès ne soit certain, il n'est pourtant rien de plus essentiel, suivant Kunckel, que d'employer dans la composition de ses couleurs de bons matériaux, dont le choix & l'exacte manipulation puissent bien établir ce parfait concert de fusibilité à un feu de même durée, qui doit se trouver entre les différentes couleurs que le Peintre sur verre emploie dans un même ouvrage. Sans ce concert d'où dépend tout le succès dudit ouvrage, & que la seule expérience peut établir, certaines couleurs *brûleroient*, & sur-tout le jaune, avant que les autres fussent attachées au verre.

C'est, sans doute, la connoissance pratique de ce concert possible entre toutes les différentes couleurs employées par mes Aïeux, qui les portoit à admettre, relativement à ce degré de fusibilité qu'ils avoient expérimenté dans leurs autres couleurs à la recuisson, trois fois plus d'ochre dans la préparation de leur jaune que les autres n'en prescrivoient.

Nous observerons encore comme une pratique essentielle à la Peinture sur verre, que le noir ne peut jamais être trop fondant : c'est en effet cette couleur qui fait tout le corps de l'ouvrage ; c'est en elle que réside essentiellement l'œuvre du Peintre. On ne peut pratiquer cet Art, pas même le concevoir, sans le secours de la couleur noire. Sans elle point de moyen durable de prendre le trait des formes que le Peintre sur verre se propose d'exécuter. La couleur noire est à cet Artiste, ce que le crayon est au Dessinateur, & le burin ou la pointe au Graveur. Point d'imitation des objets de la nature sans lignes, sans jours & sans ombres : dans la Peinture sur verre, cette seule couleur, ou son lavis, fournit des lignes, des jours & des ombres. Avec cette seule couleur on peut, sans employer les verres teints aux Verreries ou colorés par nos émaux transparents, mériter le titre de bon Peintre sur verre. On connoît d'excellents ouvrages de cette maniere, sous le nom de *Grisailles*; c'est à proprement parler le *Monochromate* des Anciens. Cela supposé, la couleur noire qui n'est pas assez fondante à la recuisson ne s'attachant point sur le verre, tout le fond de l'ouvrage disparoît, sur-tout dans les carnations, & le tableau n'est plus qu'un amas informe de verre de couleurs sans trait, sans ombres & sans demi-teintes, lorsqu'on vient à le nettoyer.

Nous avons remarqué dans notre premiere Partie, qu'on voyoit parmi les vitres peintes de l'Eglise de Saint Etienne-du-Mont à Paris, de très-bons vitraux, tant pour le dessin que pour le coloris, qui ont éprouvé cette fâcheuse altération, faute par le

Peintre sur verre, qui les a entrepris, d'avoir rendu sa couleur noire assez fondante, ou de lui avoir donné une recuisson suffisante. Ce sont ces inconvéniens qui ont dégoûté de cet Art les *Henri Goltzius*, les *Joachim Vytenwaël*, les *Abraham Diépenbeke*, & tant d'autres, qui ayant commencé par la Peinture sur verre l'ont quittée pour s'appliquer à d'autres genres de Peinture ou à la Gravure, qu'ils ont pratiqués avec tant d'honneur & de gloire pour eux, & pour ceux dont ils ont été les dignes Eleves.

CHAPITRE VI.

Des Connoissances nécessaires aux Peintres sur Verre pour réussir dans leur Art.

<small>Connoissances nécessaires aux Peintres sur verre.
1°, L'étude de la Chimie sur-tout en ce qui concerne la vitrification des métaux.</small>

ENTRE les connoissances principales dont les Peintres sur verre ont besoin pour réussir dans leur Art, celle de la Chimie, sur-tout en ce qui concerne la vitrification des métaux, doit tenir le premier rang. Cette science, d'où dépend le coloris de leurs ouvrages, par la juste préparation des émaux qui y sont propres, ne leur sait jamais plus nécessaire que lorsque les Verreries, faute d'emploi de leurs verres colorés, cesseront de s'en occuper avec la même assiduité.

Les Manufactures de Venise, de Geneve & de Londres nous fournissent, à la vérité, des émaux de toutes couleurs. Celle d'Angleterre, excitée par les récompenses de la Société pour l'encouragement des Arts, est déja même parvenue à un tel degré de perfection que, loin de les tirer des Vénitiens & des Genevois, comme par le passé, les Anglois en font à présent de fréquentes exportations. Cependant je me crois en droit d'assurer que jamais un Peintre sur verre, qui aime son Art, n'atteindra à cette parfaite pratique du concert de fusibilité de ses émaux par la même recuisson, que par les essais réitérés de leurs différentes préparations. Ceux que nous tirons de l'Etranger sont la plupart plus particuliérement destinés à la Peinture en émail, qu'à la Peinture sur verre, & par conséquent applicables sur un fond bien différent. Ceux-ci ne doivent se parfondre qu'une fois à un même feu & tous ensemble; ceux-là sont dans le cas de souffrir le feu plusieurs fois, & à différentes reprises.

<small>L'Histoire Naturelle & la Physique expérimentale doivent faire partie de cette étude.</small>

Ce n'est donc pas trop, pour rendre un Peintre sur verre sûr de son succès dans les opérations si incertaines de son Art, qu'une étude un peu étendue de l'Histoire Naturelle, de la Physique Expérimentale & de la Chimie. Je voudrois que cette étude fût le premier objet de son application, & comme le fondement de ses progrès futurs. Le temps que lui demandera la correction du dessin, & les autres parties qui font l'habile Peintre lui en laisseroient trop peu, pour s'appliquer à la fois à ces connoissances & à celle des substances propres à la composition de ses couleurs. C'est cette vue qui m'a dirigé dans l'ordre de cette partie, en donnant aux recettes propres à colorer le verre, envisagées par rapport au Peintre sur verre, le pas sur les autres connoissances qui font partie de son Art. J'ai voulu le mettre en état de préparer lui-même ses couleurs avant de lui enseigner l'art de les employer. Si le succès n'est pas sans difficulté pour ceux-là même qui s'en occupent avec le plus d'attention, que sera-ce pour des Artistes, qui, peu instruits des propriétés des émaux qu'ils emploient à tout risque sous le simple directoire d'une recette telle quelle, ignorant les principes qui ont dirigé ceux qui les ont préparés, & les différentes vues qu'ils s'y étoient proposées, travaillent aveuglément & sans aucune certitude de réussir?

<small>Application & patience nécessaires dans la préparation & l'emploi des émaux.</small>

Que notre Peintre sur verre ne se décourage pas par les pénibles opérations qui doivent précéder son succès. Qu'il apprenne d'un très-habile homme dans l'Art de préparer & d'employer des émaux, également propres à se parfondre sur un fond de verre & d'émail, & à endurer l'action du feu sans se ternir & s'éteindre, que cet Art n'est pas encore pour lui sans difficulté; qu'il n'a point que parce qu'il avoit des couleurs, & qu'il n'en a eu que parce que son pere, très-versé dans la Chimie, qui cherchoit peut-être quelqu'autre chose, a trouvé ces couleurs qu'il lui a laissées avec le secret d'en préparer d'autres (a).

<small>(a) *Mémoire de M. Taunai, sur les qualités essentielles aux Emaux*, inséré dans les Observations périodiques sur la Physique, l'Histoire Naturelle, & les beaux Arts, à Paris, chez Cailleau, Libraire, Quai des Augustins, Cahier de Septembre 1756, pag. 172 & suiv.
On peut consulter sur les émaux, outre ce Mémoire, les notions élémentaires que les Editeurs de l'Encyclopédie donnent sur leurs compositions, au mot Email; *le secret des vraies Porcelaines de la Chine & de Saxe*, traduit de l'Allemand, par M. le Baron d'Holbach, & inséré à la page 601 de son Art de la Verrerie; *deux Mémoires du Pere d'Entrecolle*, dans les Lettres édifiantes, Tom. XII. pag. 252 & suiv. ou dans la Description</small>

Pour le mieux fortifier & encourager dans la patience, je pourrois encore le renvoyer au Colloque que Bernard de Palissy fait tenir entre *Théorie & Pratique*, sur les ennuis & miseres qui accompagnerent son labeur en l'Art d'émailler la terre. *Tu te dois assurer, y est-il dit, que, quelque bon esprit que tu ayes, il t'aviendra encore un millier de fautes, lesquelles ne se peuvent apprendre par lettres, & que quand tu les aurois même par écrit, tu n'en croiras rien, jusqu'à ce que la pratique t'en ait donné un millier d'afflictions.... Tu verras qu'on ne peut poursuivre ni mettre en exécution aucune chose pour la rendre en beauté & perfection, que ce ne soit avec grand & extrême labeur, lequel n'est jamais seul, ains est toujours accompagné d'un millier d'angoisses* (a); mais angoisses qu'il n'eut pas toujours lieu de regretter, puisque nous avons vu que par les expériences assidues & continuelles, il parvint à l'Art d'émailler la terre, & mérita le titre d'*Inventeur des Rustiques figulines du Roi & de sa Mere.*

Moyens de s'assurer du plus ou moins de bonté des émaux de Venise, &c. qu'on achete tout faits.

Enfin supposons que notre Peintre sur verre n'ait ni le temps, ni la patience que demandent ces expériences ; cherchons-lui un homme versé dans la théorie & la pratique de l'Art pittoresque par les émaux, qui puisse le mettre en état de juger avec certitude de la bonté ou de la mauvaise qualité de ceux qu'il voudroit se procurer tout faits, soit qu'il les tire de Venise par la Hollande, soit qu'il veuille donner la préférence à ceux d'Angleterre. Qu'il écoute sur cela M. Taunai, que nous avons déja présenté comme un guide d'autant plus sûr qu'il est plus expérimenté, moins mystérieux que Palissy. Celui-ci, par une disposition bien humiliante pour la nature humaine, a paru trop piqué de jalousie d'être seul dans son Art : celui-là lui fera part de ses lumieres avec autant de modestie que de bienveillance, quoique cependant avec quelque réserve.

« Comme, dit cet habile Artiste (b), dans » la grande quantité des émaux qui nous » viennent de Venise.... (c) tous ne peu- » vent se trouver d'une égale perfection , » il faut en avoir fait usage pour connoître » à peu près à l'œil leurs défauts & leurs » bonnes qualités ». Or, voici les marques qu'il nous donne pour reconnoître leur plus ou moins de bonté.

« On peut connoître la qualité des différents » émaux de Venise par les cachets que les » Vénitiens appliquent dessus. Le plus ten- » dre n'est marqué que de deux cachets, & » le dur de trois, ou même de quatre, selon » le degré de dureté qu'ils lui connoissent. » Celui qui est marqué aux trois cachets » est le plus usité pour les fonds blancs de » Peinture en émail, qui servent de toile » au tableau ». Suivons cet Auteur dans ce qu'il nous enseigne pour bien juger des émaux clairs, transparents, colorés de différentes couleurs.

Du choix de l'émail bleu.

« L'émail bleu transparent est facile à con- » noître. Il faut casser le *pain* (a), en pren- » dre un morceau de médiocre épaisseur, en » regarder le transparent au grand jour. » Pour qu'il rende un bel effet, il doit don- » ner un bleu comme celui des anciens vi- » trages, tel qu'on en voit encore à la Sainte » Chapelle de Paris, pur, sans ondes. Sur » le bord, dans l'endroit mince, il doit être » blanc comme du cristal. S'il conservoit sa » teinte dans sa moindre épaisseur, il seroit » trop dur à la façon, & par conséquent » mauvais à l'effet ».

J'omets ici ce que notre Auteur prescrit sur le choix de l'émail jaune, qui n'a pas lieu entre les couleurs propres à la Peinture sur verre.

Du choix de l'émail dit verd gai.

« L'émail verd, dit *verd gai*, montre sou- » vent, à son seul aspect, s'il sera d'un em- » ploi favorable. Si on remarque dessus ou » dessous un ton de couleur d'or changeant , » c'est-à-dire, imitant la gorge de pigeon, » il est rare qu'il soit défectueux ; & on peut, » après l'épreuve de la casse, comme je l'ai » dit au *bleu*, s'en servir avec avantage. Si » au contraire, il n'offre à l'œil qu'un noir » bien luisant, on est bien certain qu'il est » dur & qu'il brûle plutôt qu'il ne fond ».

Du choix de l'aigue-marine ou verd d'eau.

« Quant à l'aigue-marine ou *verd d'eau*, » comme les pierres fines qui portent ce nom » sont assez connues, on pourra se rendre » certain de la perfection de l'émail qui les » imite, s'il se trouve d'une couleur aussi » pure : il est ordinairement le plus tendre » de tous les verds.... Il y a dans les verds » plusieurs teintes : le *verd jaune* est le plus » difficile à rencontrer.... (b) On ne peut » se servir du *verd gai dur* qu'en le mêlant » avec moitié d'*aigue-marine*, ce qui se fait » facilement en broyant ensemble ces deux

de la Chine, du Pere Duhalde qui les a copiés ; enfin le *Traité de la Fabrique des Mosaïques de M. Fougeroux*, à la suite de ses Recherches sur les ruines d'Herculanum, Paris, 1770, chez Desaint, Libraire, rue du Foin, *pag. 193 & suiv.*

(a) *Discours admirable des Eaux & Fontaines*, Par. 1580, *pag. 273.*

(b) Mémoire sur les Emaux, cité plus haut.

(c) Les émaux colorés de Venise nous viennent en petits pains ou gâteaux, de forme platte, de différentes grandeurs. Ils ont ordinairement quatre pouces de diametre, & quatre à cinq pouces d'épaisseur. Chaque pain porte empreinte la marque de l'Ouvrier, qui se donne avec un gros poinçon sur l'émail encore chaud. C'est ou un nom de Jesus, ou un Soleil, ou une Sirene, ou un Sphinx, ou un Singe. Encyclopédie, au mot Email.

(a) On casse le pain, en le soutenant de l'extrémité du doigt, pendant qu'on le frappe à petits coups de marteau, & en recueillant les petits éclats dans une serviette qu'on étend sur soi.

(b) Les Peintres sur verre peuvent y suppléer, en couchant du jaune plus ou moins fort le revers de la piece de verre qu'ils désirent de cette couleur.

» émaux.

» émaux. La facilité que l'aigue-marine ou
» le verd d'eau a pour se fondre, aide au
» premier à couler plus aisément, & du mé-
» lange des deux naît une plus belle couleur
» d'émeraude ».

Du choix de l'émail blanc. Quoique les émaux *opaques* n'entrent point dans l'ordre de la Peinture sur verre, qui n'admet que les émaux clairs & transparents, j'ai cru néanmoins ne devoir pas passer sous silence ce que M. Taunai prescrit par rapport à l'émail blanc, qui peut y être employé utilement dans les draperies, dans les linges & dans la grisaille couverte d'un émail blanc, tel qu'on en voit dans plusieurs Eglises, & sur-tout dans la Chapelle du Château d'Anet, aux vitres que Philibert de Lorme, le plus grand Architecte de son temps, y fit faire; vitres qui, comme il le dit lui-même (a), sont des premieres peintes de cette maniere qu'on ait vues en France.

« Il y a de l'émail blanc de plusieurs qua-
» lités, & sur-tout de deux, qu'on distingue
» entre elles par les noms de *dur* & de *ten-*
» *dre*. Le tendre, en le cassant, n'a point de
» brillant, la *mie* en est terne : il est ordinai-
» rement grisâtre & fort aisé à couler à la
» fusion. Le dur au contraire est d'un beau
» blanc, d'un œil aussi vif dans la mie que
» sur le dessus du pain. Il est lent à la fusion,
» & sujet à beaucoup d'inconvéniens, quand
» on ne le fait pas préparer comme il l'exige ».

« Il y a, continue notre Artiste, beau-
» coup de choix dans les émaux. On doit
» encore remarquer en cassant le pain, s'il
» n'est pas sujet à bouillonner, ce qu'on re-
» connoit aisément lorsque l'émail se trou-
» ve criblé de trous ou de vents qui se for-
» ment lorsqu'on le coule. Il est rare que
» l'émail, dans lequel ce défaut se rencontre
» soit d'un bon service. Il conserve cette
» imperfection à l'emploi qu'on en fait. Il
» s'éleve alors sur l'ouvrage, à la fusion, des
» petits bouillons que les Emailleurs appel-
» lent des *œillets*, dont il est très-difficile
» de guérir son morceau, quelque précau-
» tion qu'on prenne ; ce qui souvent chagri-
» ne l'Artiste, quand il n'a pas la connois-
» sance du choix ».

Dangers qui résultent du défaut de choix de ces émaux. Le Peintre sur verre ne peut avoir été trop attentif sur ce choix, attendu que ces émaux imparfaits s'attachent difficilement sur le verre, & que ces bouillons, à la recuisson, se détachant de dessus leur fond, se levent par écailles, de façon que le trait s'enleve même avec la couleur. Le défaut de cuisson des émaux qu'il peut se procurer tout faits, à prix d'argent, n'est pas la seule cause de ce bouillonnement : les meilleurs émaux peuvent bouillonner lorsqu'ils sont mal em-

ployés. Le trop de gomme avec laquelle on les délaye, les fait souvent écailler & bouillonner au feu, & les fait *brûler* ou noircir à la recuisson. Les inégalités d'épaisseur des émaux en les *couchant* peuvent aussi causer ces inconvéniens.

Les meilleurs Chimistes trop mystérieux sur la couleur rouge. Mais ô fatalité des plus beaux émaux rouges transparents ! ceux qui ont essayé votre découverte avec tant de soins, qui vous ont enfin trouvé, font un secret de la connoissance qu'ils en ont. Kunckel, & long-temps après lui M. Taunai, vous annoncent comme des découvertes précieuses qui leur sont propres. *J'ai*, dit M. Taunai (a), *un carmin foncé qui a un feu très-vif, approchant de l'écarlate, & dont le mérite particulier est que plus il retourne au feu, plus il acquiert de vivacité & de beauté.* Cependant aucun d'eux ne nous indique votre préparation !

Remarque sur le Traité des couleurs de M. de Montami. M. de Montami, cet homme ennemi du mystere, élevé au-dessus de toute considération d'intérêt, que l'Editeur de l'Encyclopédie (au mot *Email*), nous annonce sur ce ton, a laissé un *Traité des couleurs pour la Peinture en Email & sur la Porcelaine* (b), où je croyois trouver des découvertes très-utiles sur-tout à la Peinture sur verre. Je n'eus rien en conséquence de plus pressé, dès que cet ouvrage parut, que de me le procurer, me proposant d'enrichir celui-ci de ce que j'y remarquerois de plus analogue à mon objet. Mais comme les procédés de l'Auteur, fondés à la vérité sur une étude profonde de la Chimie, sont tous nouveaux, tant par rapport à la composition du fond qui doit recevoir les couleurs, qu'à celle de ces couleurs elles-mêmes, & du fondant seul propre à les parfondre & à les lier avec le fond sans vitrification antérieure desdites couleurs ; comme d'ailleurs, ainsi que je l'ai déja remarqué plusieurs fois, le fond est bien différent dans la Peinture en émail, de celui de la Peinture sur verre, jusqu'à ce qu'une fréquente expérience en ait assuré le succès pour ces deux genres de Peinture, je me contente de renvoyer à ce Traité, qui par lui-même n'est pas susceptible d'analyse.

Lumieres que les Peintres sur verre, &c. peuvent tirer des deux Extraits d'un livre Anglois, qui seront à la fin de ce Volume, relativement C'est dans la vue, si digne de l'humanité, de venir au secours des hommes à talents, que j'ai pressé un de mes amis, avant son départ pour la Russie, de me faire la Traduction d'une partie du Livre Anglois intitulé, *The handmaid to the Arts*, dont j'ai promis de donner des Extraits à la suite de mon Traité. Son Auteur, fondé sur les expé-

(a) Traité d'Architecture de Philibert de Lorme, Chap. XIX.

(a) Mémoire sur les Emaux cité plus haut, article *des couleurs pour peindre en Email.*
(b) Cet ouvrage posthume de M. d'Arclais de Montami, a paru au mois d'Octobre 1765, par les soins de M. Diderot, chargé par l'Auteur, dans les derniers instants de sa vie, de le donner au Public. Il se vend chez G. Cavelier, Libraire à Paris, rue Saint-Jacques, au Lys d'or.

134 L'ART DE LA PEINTURE

aux substances qui entrent dans la composition de leurs émaux & à leur préparation.

riences réitérées qu'il dit avoir faites des substances colorantes propres à la Peinture en émail & sur le verre, entre avec un très-grand détail dans toutes les préparations des émaux transparents & opaques. Il paroît qu'un de ses buts principaux est de faire revivre par l'encouragement l'Art de peindre sur verre, qu'on regarde, dit-il avec nous, comme un *secret perdu*. Il assure que par la recherche pratique des plus belles couleurs, les Anglois donneroient des ouvrages d'autant plus beaux dans cette maniere de peindre, qu'ils possédent, dans un degré plus parfait que dans les siecles précédents, la connoissance & la préparation des substances colorantes vitrifiables, par les soins qu'ils ont pris de tirer des Chinois, des lumieres en ce genre, supérieures à celles de leurs devanciers (*a*).

Les Peintres sur verre doivent constater la valeur de leurs couleurs par de fréquentes expériences.

Au reste nous ne pouvons trop recommander aux Peintres sur verre ce que les Editeurs de l'Encyclopédie recommandent aux Peintres en émail : *N'épargnez pas les expériences, afin de constater la juste valeur de vos couleurs, & n'employez que celles dont vous serez parfaitement sûrs par l'action du feu.*

Utilité dont leur peut être l'étude physique de l'action du feu.

Je voudrois que mon Peintre sur verre en fît une étude physique ; il obtiendroit par là à la recuisson de ses émaux de concert de fusibilité, l'ame de son Art, qui le tient dans une si violente inquiétude, & le met souvent dans le cas de perdre en neuf ou dix heures de temps le travail de plusieurs semaines.

Seconde connoissance nécessaire aux Peintres sur verre.

De la connoissance que cet Artiste doit avoir acquise par l'expérience du plus ou moins de douceur ou de dureté de ses émaux colorants à se parfondre à l'action du feu de recuisson, dépend essentiellement la connoissance du choix du verre qui doit servir de fond à son travail. Tout est encore ici matiere d'expérience & de génie.

Le choix du verre qui doit servir de fond à leur peinture.

C'est un principe certain en Peinture sur verre comme en Peinture en émail que le fond doit être plus dur au feu que les substances colorantes qu'on y applique. *Trop dur*, le verre refuse aux émaux colorants l'union & l'incorporation qui s'en doit faire par la recuisson avec le fond qu'il leur fournira. Au lieu de s'y attacher, ces émaux bouillonnent sur sa surface où se levant après par écailles, ils ne laisseront dans une figure que des membres isolés, dont les draperies effacées feront perdre à l'Artiste tout le fruit de son travail. Il faudra qu'il recommence de nouveau sur un fond plus doux, à moins de vouloir courir les mêmes risques. *Trop tendre*, il n'attendra pas la fusion des émaux, & coulera lui-même au four de recuisson, avant qu'ils ayent commencé à se parfondre.

Dangers du défaut de cette connoissance.

Les Peintres sur verre de l'avant-dernier siecle, qui ont porté leur Art à la plus haute perfection, employoient un verre beaucoup moins sec & moins fixe que notre verre de France actuel. Il entroit dans sa composition beaucoup plus d'alcali fixe par proportion à la quantité des sables. Il atteignoit plus difficilement dans sa premiere forme à cette vitrification parfaite que donne l'atteinte d'un feu vif & prolongé, qui décharge le verre de cette surabondance de sels & qui seul en assure l'indestructibilité (*a*). Ce verre, d'abord blanc, puis chargé des nouveaux sels essentiels aux émaux dont on le coloroit sur une superficie, prenoit d'autant moins de recuite au fourneau de recuisson que les émaux colorants étoient plus fondants. Il n'en devenoit que plus susceptible de solubilité, parce que les sels surabondants n'étoient point suffisamment épurés & subtilisés, & que les parties qui en restoient n'étoient pas suffisamment resserrées. Enfin ce verre exposé aux injures de l'air est devenu sujet à des altérations que l'action des sels & des acides, que ce même air y charioit continuellement, pouvoient occasionner.

Les Peintres sur verre du seizieme siecle n'employoient un verre d'une qualité suffisante.

Il est très-ordinaire de remarquer ces altérations dans les vitres peintes du seizieme siecle. Comme on n'a jamais été dans l'usage de les nettoyer souvent, elles se ternissent, se tayent, se dépolissent & se percent comme de petits trous de ver. Elles se couvrent d'une crasse blanche très-inhérente & âpre au goût, qui les rend opaques de transparentes qu'elles étoient, & en

Effets fâcheux qui en sont résultés.

(*a*) Déja même les Anglois paroissent s'appliquer à la Peinture sur verre. M. Pingeron, dans une Lettre écrite de Londres sur l'état actuel des Arts libéraux & méchaniques en Angleterre, insérée en grande partie dans le Journal d'Agriculture, du Commerce & des Finances, *Vol.* d'Avril 1768, nous apprend que le Peintre le plus fameux dans ce genre de Peinture, demeure à Oxford, & se nomme *William Peckits d'Yorck*, & qu'il vient d'y peindre tout récemment, dans un très-bon goût, les vitres de la Chapelle d'un College de l'Université. On lit aussi dans le premier Volume du Mercure de Juillet 1769, *pag.* 185, qu'un Peintre sur verre Anglois, nommé *Robert Scott Godfrey*, demeurant à Paris, chez M. de Samaison, à la haute Borne, barriere du Pont-au-Choux, fait voir une grande croisée, peinte dans le goût des anciens vitraux d'Eglise ; que les couleurs en sont belles, très-vives & très-solides ; qu'on y trouve toutes celles qu'on employoit autrefois, les jaunes, orangées, rouges, pourpres, violettes, bleues, vertes, de différentes nuances ; qu'*enfin cette Peinture que l'on croyoit perdue, & qui plaisoit encore, en sachant l'employer à propos*, y est mieux faite pour le dessin & le coloris que dans les anciens ouvrages de ce genre. Je doute néanmoins qu'elle puisse être supérieure à celle de tant de beaux vitrages, dont nous avons parlé dans notre premiere Partie.

J'ajouterai ici en passant, comme une remarque utile à mon objet, que M. Pingeron, dans la lettre ci-dessus, annonce que les procédés de cette maniere de peindre sont dans le Dictionnaire d'Owen, à l'article de *Peinture sur le verre* : Dictionnaire dont les Anglois font, dit-il, un cas singulier, sur-tout pour la partie des Arts.

(*a*) *Voyez* les Observations théoriques & pratiques de M. Julliot, Apôticaire, Paris, 1756, chez J. T. Hérissant, rue Saint-Jacques.

décompose tellement la substance, que ce verre, ainsi dépouillé de ses sels qui ont passé sur sa surface, n'est plus au fond qu'un amas de grains de sable cohérents, qui se réduit en poussiere, après s'être brisé sous la pointe du *diamant*, ou sous la pince du *grésoir*. Telles sont entre beaucoup de vitres de ce siecle, même non colorées, les admirables vitres peintes des Chapelles situées au midi dans l'Église de l'Abbaye Royale de Saint Victor à Paris, corrodées en partie par les sels surabondants qui en résultent, & qui, abreuvés d'une part par l'humidité de la pluie & desséchés de l'autre par l'ardeur extrême du soleil, ont rendu ce verre tellement opaque en certains endroits, qu'il ressemble plus à des ardoises ou à des tuiles qu'à du verre; effet qui ne se remarque pas dans des vitres beaucoup plus anciennes; mais qui étoient d'un verre plus fixe & moins chargé de sels.

Dans le siecle dernier les Peintres sur verre donnoient avec succès la préférence au verre des Manufactures de Lorraine ou de Nevers. Mais ces verres, quoiqu'ils se prêtassent assez bien à ce concert de fusibilité des émaux si désirable, étoient sujets à se gauchir & même à se casser dans le four de recuisson.

Examen des différentes sortes de verre qui se fabriquent actuellement dans les Verreries.
Fixé par une expérience journaliere, déterminons enfin notre Artiste sur le choix du verre qui se fabrique actuellement dans les Verreries soit nationales soit étrangeres. Sera-ce assez pour cela de lui dire qu'il doit préférer un verre d'une dureté médiocre, tel qu'est le verre à vitres d'Angleterre, qu'on y connoît sous le nom de *verre de couronne*? Les loix du commerce n'admettent point parmi nous les exportations du verre d'Angleterre. Lui conseillerons-nous l'usage du verre à vitres de France, connu dans nos Verreries sous le nom de *verre de couleur* ou *verre à la rose*? Nous pourrions, comme les Hollandois, qui le préferent par curiosité, en faire venir chez nous, en y mettant le prix comme eux; mais malgré les soins plus particuliers que nos Verriers apportent à sa confection, malgré la meilleure qualité des matieres qu'ils y emploient, il y aura toujours du risque pour un Peintre sur verre à confier toutes ses espérances à un verre aussi mince que le verre de France. Le succès du verre double de la même espece, que l'on a quelquefois demandé à nos Maîtres de Verrerie à cet effet, n'a jamais été suffisamment assuré, par le peu d'usage que nos Gentilshommes Verriers ont acquis de faire de ce verre. Peut-être le verre blanc de Bohême y seroit propre? Non: il est trop doux & trop tendre à l'action du feu; il est de plus si chargé de sels, qu'il pousse continuellement au dehors & gâte les estampes qu'il couvre, sur-tout si elles sont expo-

sées dans des endroits humides. Il y perd son poli & sa transparence par la taye qu'il y contracte.

Le verre ordinaire de nos Verreries de France peut ici entrer en comparaison avec le verre commun de la Verrerie de Saint Quirin en Vosges, plus connu sous le nom de *verre d'Alsace*. Ils ne sont gueres propres ni l'un ni l'autre à servir de fond à la Peinture sur verre. Le premier, toute proportion gardée, étant beaucoup plus chargé de sable que de sels, dont la charrée de lessives y fait la fonction principale, donne un verre trop sec : le second, étant composé des calcins de verre blanc qui n'ont pu parvenir à l'affinage pour en faire, ou de fonds de pots qui y ont servi, mêlés avec une mince portion de fritte neuve, ne donne qu'un verre aigre qui craint beaucoup plus que le verre blanc la pression de la pointe du diamant, & trompe souvent par sa frangibilité le Vitrier, qui auroit un moins bon diamant, ou la main moins sûre qu'un autre.

Les bulles & les points auxquels ces deux sortes de verres sont plus sujets deviennent très-dangereux au Peintre sur verre au moment de la recuisson; car ces deux sortes de verre, trop secs ou trop aigres, ne souffrent ni l'un ni l'autre avec assez de docilité l'action du feu, qui, pour peu qu'il les atteigne vivement, les fait casser dans la poêle à recuire, comme l'émail blanc trop dur se fond dans la moufle de l'Emailliste.

C'est l'expérience qui me dicte ces principes. J'ai vu plusieurs fois des armoiries peintes sur verre sur une seule piece de l'une & de l'autre sorte de verre, du volume de douze pouces sur neuf, sorties entieres du fourneau de recuisson, se casser d'elles-mêmes, après un juste refroidissement, trois ou quatre jours après, à l'endroit des émaux dont ces pieces étoient chargées, tels que le bleu, le verd & le sinople. Ils avoient occasionné en se calcinant par la recuisson, ce qu'on appelle en termes de l'Art, de petites *langues* ou des *étoiles*, semblables à celles que forme le choc de deux bouteilles, ou sur un carreau de verre l'impulsion d'un grêlon ou d'un noyau. Ces langues ou étoiles venant à s'étendre par l'impression de l'air firent jusqu'à cinq ou six morceaux d'une piece entiere.

Quel verre choisira donc notre Artiste pour ne pas perdre le fruit de son travail? Je pense que le verre blanc d'Alsace mieux dosé dans sa composition, beaucoup plus cuit que les autres verres, est le seul qui, de nos jours, si les soins, l'activité, la vigilance & la probité de M. *Drolanveaux*, Auteur de cette Verrerie, passent dans ses successeurs, puisse rendre à la Peinture sur verre un service, qui, mettant beaucoup de dangers à couvert, lui deviendra très-utile. J'en

Le verre blanc de S. Quirin en Vosges, paroît le meilleur pour servir de fond à la Peinture sur verre.

atteste les observations de M. Julliot déja citées & les passages de Juncker qu'il rapporte pour étayer son sentiment (*a*).

3°. Autres connoissances nécessaires aux Peintres sur verre. Celle de l'Histoire, de la Fable, du Blason, de l'Architecture, &c.

Je ne demanderois sans doute rien de trop à un Peintre sur verre, qui veut atteindre à un certain degré de perfection, en lui supposant, outre les connoissances précédentes, relatives à la Chimie, toutes celles qui constituent le bon Peintre en général : & d'abord je voudrois qu'il se familiarisât avec l'Histoire Sacrée & Prophane, la Fable, le Blason & l'Architecture, dont la Géométrie, l'Optique ou la Perspective sont des parties essentielles.

Celle des meilleurs ouvrages sur la Peinture.

Je voudrois encore qu'il eût souvent entre les mains les excellents ouvrages sur la Peinture *de de Piles*, des *Dufresnoy*, des *de Marsy*, des *Watelet*, des *Dandré Bardon*, des *Lacombe* & des *Dom Pernetty* (*b*). On a beau dire que les Peintres sur verre, n'étant que des copistes, n'ont pas un besoin réel d'être instruits des principales qualités de la Peinture ; je réponds que la perfection est de tous les états, qu'elle est le but auquel les Artistes doivent tendre, & que tout ce qui peut les y conduire n'est jamais à négliger.

Enfin il leur faut une application soutenue au dessin.

Le dessin est la base sur laquelle doit être appuyé le travail du Peintre sur verre. On ne peut trop lui recommander, comme au Graveur, qu'il doit sur-tout s'appliquer long-temps à dessiner des têtes, des mains & des pieds d'après nature, ou d'après les dessins des Artistes qui ont le mieux dessiné ces parties, tels qu'Augustin Carrache & Villamene, qui ont fourni les meilleurs exemples de ces études que la Gravure nous a conservés.

Le Peintre sur verre qui les aura sous les yeux, & qui s'appliquera à les copier fidélement, se mettra dans l'heureuse facilité de corriger les cartons peu corrects qu'il est d'usage de lui fournir, & de faire remarquer plus d'exactitude, de fini & de précision dans certains détails, que certains Peintres se sont cru mal à propos en droit quelquefois de négliger. Autrement il court risque d'ajouter de nouveaux défauts à la négligence du dessin d'après lequel il travaille, ou de tomber dans des erreurs essentielles, faute de pouvoir *lire* ce que le Dessinateur n'aura pu indiqué.

L'intelligence du clair-obscur.

La partie du dessin la moins à négliger, pour le Peintre sur verre, comme pour le Graveur, est l'entente parfaite du *clair-obscur*. Elle est cette vraie magie de la Peinture, qui, répandant sur les objets qu'elle traite les jours & les ombres que la lumiere elle-même doit y répandre, fait aux yeux du spectateur une si douce illusion. Un continuel & facile traitement du crayon ne pourra manquer de procurer à notre Artiste cette touche libre, savante & pittoresque, qui fera sentir l'esprit, la finesse & la légéreté de la pointe de son *pinceau*, qui dessine la forme en *retirant* le trait ; ou de celle de la *hampe* du pinceau d'une plume très-dure, qui, en emportant le lavis dont la piece est chargée, donnent les rehauts & les éclats de jour ; ou de la *brosse* rude qui sert à former les demi-teintes sur le lavis (*a*).

Les anciens Peintres sur verre excelloient tellement dans le dessin, qu'on a vu, dans la premiere Partie de ce Traité, que c'étoit à leur école, chez les Hollandois sur-tout, qu'on envoyoit d'abord la jeunesse qui se destinoit à l'Art de peindre.

Une grande propreté de travail.

Enfin tous les détails de la Peinture sur verre, ainsi qu'on en pourra juger par ce que je vais enseigner de son méchanisme dans les Chapitres suivants, exigent de la part de l'Artiste une propreté extrême de travail. Il doit écarter soigneusement de son ouvrage & de ses couleurs, non-seulement tout ce qui auroit approché de quelque corps gras ou huileux qui pourroit s'attacher au verre qui lui sert de fond, ou aux couleurs qu'il y emploie, mais encore jusqu'aux atômes de la poussiere.

L'éloignement de tout mauvais air, ou haleine trop forte ou corrompue.

La Peinture sur verre demande même, plus que tout autre genre de Peinture, si l'on excepte celle en émail, un corps sain, non-seulement de la part de l'Artiste, mais encore de la part de ceux qui l'approchent : car si la mauvaise température de l'air nuit si fort à la vitrification des émaux, de même l'haleine moins pure des personnes qui approchent d'une piece de verre qui est entre les mains du Peintre, peut occasionner des accidents de feu très-préjudiciables à l'ouvrage. Dès-lors avec quel soin le Peintre sur verre ne doit-il pas écarter de son attelier, ceux sur-tout qu'il sauroit attaqués de quelqu'incommodité deshonnête, ou même ceux qui sont dans l'habitude de manger de l'ail ou des oignons. « J'ai vu, dit Bernard de Palissy, » cet homme de l'Art si attentif à tout ce qui

(*a*) « *Admirandus est durabilis & fermè incorruptibilis vitri status, nisi nimium salis insit; ab hoc enim præcipuè ejus solubilitas nascitur. . . . Longo ac vehementi igne in officinis Vitriariis sal superfluum in auras disjicitur. . . Quantò major longiorque ignis adhibetur, volatiliores salina partes superfluas majorem mollitiem aliàs, & solubilitatem inferentes, extra hanc unionem ejiciuntur; unde ad cristallum limpidissimam & duram parandam, fritta subindè per osvidium excoquitur*». Junck. Consp. Chimic.

(*b*) *Voyez* le Cours de Peinture par principes de M. de Piles, & autres ouvrages relatifs à cet Art.

Le Poëme sur la Peinture, par Dufresnoy, traduit du Latin en François, par M. l'Abbé de Marsy.

Le Dictionnaire abrégé de Peinture & d'Architecture, de M. l'Abbé de Marsy.

L'Art de Peindre, de M. Watelet, Poëme avec des Réflexions.

Le Traité de Peinture, de M. Dandré Bardon, & autres ouvrages.

Le Dictionnaire portatif des beaux Arts, de M. la Combe.

Celui de Peinture, de Dom Pernetty, avec un Traité pratique des différentes manieres de peindre, &c, &c.

(*a*) *Voyez* au Chapitre suivant l'explication de ces termes de l'Art.

» git

» git en expérience, que, du temps que les » Vitriers avoient grande vogue, à cause » qu'ils faisoient des figures ès vitraux des » temples, que ceux qui peignoient lesdites » figures n'eussent osé manger *aulx ni oignons*; » car s'ils en eussent mangé, la Peinture n'eût » pas tenu sur le verre. J'en ai connu un » nommé *Jean de Connet*, parce qu'il avoit » l'haleine punaise, toute la Peinture qu'il » faisoit sur le verre ne pouvoit tenir aucune- » ment, combien qu'il fût savant en cet Art » (*a*) ».

(*a*) Discours admirable des Eaux & Fontaines, &c. édit. de 1580, pag. 113.

CHAPITRE VII.

Du Méchanisme de la Peinture sur Verre actuelle; & d'abord de l'Attelier & des Outils propres aux Peintres sur Verre.

JE me suis assez étendu dans les Chapitres précédents sur la composition & vitrification des émaux colorants, actuellement en usage dans la Peinture sur verre ; sur le choix des creusets & la forme des fourneaux propres à cette vitrification ; & , à l'occasion de la préparation & de l'emploi de ces émaux, j'ai parlé des différents *mortiers* & *pilons* de fonte, de marbre ou de verre, des *tamis* de soie, des *platines* de cuivre rouge ou pierres dures à broyer, comme porphyre, écaille de mer ; des *molettes* de caillou dur, ou de bois garni d'une plaque d'acier ou de fer ; des *amassettes* de cuir, de sapin ou d'yvoire ; des *godets* de grès pour chaque couleur, &c : je passe maintenant à ce qu'on peut regarder plus particuliérement comme les *outils* du Peintre sur verre, après néanmoins que nous lui aurons trouvé une place convenable pour son atelier.

De l'Attelier d'un Peintre sur verre.

Cet *attelier* doit être placé en beau jour, dans un lieu qui ne soit ni humide, ni exposé à un air trop vif, ou à la grande ardeur du soleil. Trop d'humidité empêcheroit les pieces de parvenir au degré de siccité nécessaire pour les charger dans le besoin de nouveau lavis ou des émaux colorants, & conduire l'ouvrage à sa perfection. La trop grande ardeur du soleil, comme le trop grand hâle, nuiroit à tout le travail de l'Artiste. Lors de la recuisson, dont nous parlerons en son lieu, si le fourneau étoit construit en endroit humide, les émaux noirciroient à la calcination. A un trop grand air, le feu prendroit dans le commencement & dans sa continuité un degré de vivacité trop prompt qui feroit casser les pieces dans le fourneau, avant qu'elles eussent pu parvenir à la fusion des émaux. Enfin le voisinage des aisances, ou de quelque lieu infect ou mal sain, peut, comme l'humidité, ternir le brillant des couleurs, ou empêcher même qu'elles ne se lient ou incorporent avec le verre qui leur sert de fond.

L'atelier du Peintre sur verre étant placé avec les précautions susdites, donnons-lui des outils.

Le premier est une *table* de sapin, emboîtée de chêne à chaque bout, solidement établie sur quatre pieds, entretenus sur la largeur, à chacun des bouts, par une traverse, & par une autre, dans le milieu sur la longueur, assemblée dans celles des bouts, qui serve d'appui aux pieds de l'Artiste ; le tout de bois de chêne. Je voudrois encore que le dessus de cette table fût le même que celui des tables dont se servent les Dessinateurs dans l'Architecture civile & militaire, c'est-à-dire, que le Menuisier, au lieu d'assembler les deux planches de devant, dont la derniere ne doit point porter plus de trois à quatre pouces de large, laissât entre elles un vuide de demi-pouce depuis une emboîture jusqu'à l'autre. Ce vuide serviroit à y glisser & tenir suspendue sous la table la partie d'un grand dessin, dont le Peintre ne doit prendre le trait & le *retirer* sur le verre que successivement, & à le remonter à fur à mesure sur la table, à chaque rangée de pieces qu'il veut retirer. C'est le vrai moyen de conserver un dessin propre & sans risque de contracter de faux plis, ou de s'effacer par le frottement du ventre ou de la manche du Peintre.

De la table.

Cette table ne peut être trop étendue en longueur, à cause des différents services que l'Artiste doit en tirer. Quant à sa largeur, on doit la restraindre à deux pieds & demi au plus. Sa longueur est propre à étendre l'ouvrage pour le faire sécher, soit qu'il s'agisse du premier trait avec la couleur noire, dans des morceaux les plus hors de vue ; soit qu'il s'agisse des différentes couches de lavis dans les morceaux les plus délicats ; soit qu'il faille enfin laisser sécher

PEINT. SUR VERRE. II. Part. M m

les couleurs qui ont été couchées fur l'ouvrage, avant de les empoëler.

La hauteur de cette table, où le Peintre travaille le plus ordinairement affis, doit être de deux pieds un quart du deffus de la table au fol, & le fiege de dix-huit pouces de hauteur ; c'eſt-à-dire, qu'elle doit être une fois & demie plus haute que le fiege. Cette table doit être pofée au niveau des fenêtres. Le jour le plus favorable eſt celui qui vient à la gauche du Peintre. Il doit la couvrir, vers l'endroit où il travaille, d'un carton d'une bonne épaiffeur & d'une jufte étendue, tel que celui que les Deffinateurs & les gens de plume nomment *pancarte*.

Du plaque-fein. Avant de commencer un ouvrage, la table doit être garnie 1°, d'un *plaque-fein*. C'eſt ainſi qu'on nomme un petit baſſin de plomb ou de cuivre, un peu ovale, dans lequel on dépoſe la couleur noire, lorſqu'elle a été broyée, de façon qu'elle foit plus ramaſſée vers le bord que dans le fond, & que, quand le plaque-fein eſt un peu incliné ſelon ſon uſage, la couleur paroiſſe féparée du *lavis*, qui doit y furnager, lorſqu'ayant ceſſé l'ouvrage on le poſe à plat ; car ſi on laiſſoit ſécher cette couleur, elle ne feroit plus de ſervice, à moins qu'on ne la rebroyât de nouveau.

Le plaque-fein de nos Récollets, Peintres fur verre, avoit dans l'endroit où l'on dépoſe la couleur noire, une baſe concave pour la retenir & l'empêcher de couler, lorſqu'ils en travailloient, & pour laiſſer place à l'eau gommée. Il y avoit en outre ſur les bords dudit plaque-fein, en largeur, de petites entailles pour y loger leur pinceau, lorſqu'ils ceſſoient de s'en ſervir.

De la drague. La table de notre Artiſte doit, en ſecond lieu, être garnie d'une *drague* pour *retirer* avec la couleur noire, dont on l'imbibe, le trait du deſſin qui eſt fous le verre. Cet outil eſt compoſé d'un ou deux poils de chevre, longs d'un doigt au moins, attachés & liés au bout d'un manche comme un pinceau. La main qui en fait uſage doit être ſuſpendue, ſans aucun appui, au-deſſus du verre, pour prendre le trait du deſſin dès ſa naiſſance juſques dans ſes contours, avec la précifion du crayon le plus facile & le plus léger.

La drague étoit autrefois bien plus en uſage qu'à préſent, & ne ſervoit pas peu à éprouver la juſteſſe & la légéreté de la main d'un Eleve, dont les premiers exercices étoient de retirer avec cet outil, les contours des figures au premier trait, avant de leur donner les ombres avec le pinceau. On y a ſubſtitué le bec d'une plume ni trop dure ni trop molle, ou la pointe du pinceau.

Des pinceaux. Les *pinceaux* d'un Peintre fur verre doivent être compoſés de pluſieurs poils de gris étroitement liés enſemble du côté de leurs racines & ajuſtés dans le bout du tuyau d'une plume remplie vers le haut par un manche de bois dur, auquel ce tuyau ſert comme de virole. Il y a beaucoup de choix dans ces pinceaux. Ceux dont tous les poils réunis forment mieux la pointe, ſont les meilleurs. Pour les éprouver, on les paſſe ſur les levres, on en humecte un peu le poil avec la ſalive. Ceux qui à cette épreuve s'écartent plutôt que de faire la pointe, ne ſont pas bons. Un pinceau ne doit ſervir que pour une couleur. On ne peut apporter trop de ſoin à les tenir bien nets avant de s'en ſervir. On les trempe à cet effet dans un verre, plein d'eau bien claire, qui n'ait pas contracté la moindre graiſſe. On les y dégorge en les preſſant avec le bout du doigt ſur le bord du verre ou gobelet qu'on change d'eau, juſqu'à ce qu'elle ne montre plus la moindre teinte de couleur. On laiſſe le pinceau qui ne ſert qu'à la couleur noire tremper dans le lavis, tant que le Peintre a occaſion de s'en ſervir, de peur qu'en ſéchant il ne durciſſe. Ces pinceaux doivent avoir le poil auſſi long que ceux dont les Deſſinateurs ſe ſervent pour laver leurs deſſins.

De la hampe du pinceau. Le manche ou la *hampe* en eſt quelquefois pointu. En ce cas un pinceau peut ſervir à deux fins, puiſqu'il ſert d'un bout à retirer le trait, ou à charger d'ombres, & de l'autre à éclaircir.

Du pinceau à coucher de jaune. Entre ces pinceaux, celui qui ſert à *coucher de jaune* eſt ordinairement beaucoup plus fort & plus long de poil & de manche, parce que cette couleur claire, étant renfermée dans un pot de fayence ou de plomb de ſept à huit pouces de profondeur, où on la tient toujours liquide, & voulant être toujours agitée lorſqu'on l'emploie, il faut que ce pinceau puiſſe aiſément en atteindre le fond & mélanger continuellement l'argent broyé qui en fait le corps avec l'ochre détrempée qui lui ſert de véhicule. D'ailleurs ce pinceau veut être plus plein de cette couleur qui ſe couche plus épaiſſe que les émaux, & que la pointe du pinceau ſert à étendre avec d'autant plus de ſécurité qu'elle ſe couche du côté oppoſé au travail.

De la broſſe dure. La *broſſe dure* eſt un outil compoſé d'une trentaine de poils de ſanglier, étroitement liés & ſerrés autour de ſon manche, qu'ils excedent de la longueur de deux ou trois lignes au plus. Il ſert à enlever légérement le lavis de deſſus la piece dans les endroits où le Peintre auroit à former des demi-teintes, ou même des clairs dans les endroits plus ſpacieux où l'on eût *épargné* le verre, dans le cas où la piece n'auroit pas été *couchée de lavis* dans ſon entier. La hampe ou manche de cet outil peut auſſi être pointue & ſervir à éclaircir de petits eſpaces, comme les muſcles, la barbe, les cheveux, &c.

Du balai. Le *balai* eſt le même outil que les Graveurs nomment le *pinceau*, & dont ils ſe ſervent pour ôter de deſſus leurs planches les parties

SUR VERRE. II. PARTIE.

ou raclures de vernis qu'ils enlevent avec la *pointe* ou l'*échoppe*.

Cet outil sert dans la Peinture sur verre à enlever de dessus l'ouvrage les parties seches du lavis qui ont été enlevées avec la hampe du pinceau ou la brosse pour les clairs. Il sert encore à adoucir le lavis dans les charges de demi-teintes, ou même lorsqu'on couche une piece entiere de lavis, à en étendre uniformément la surface. On en a de plus longs & de plus courts. Les plus longs servent à ce dernier usage & les plus courts à former en *tappant* ces points que le Graveur tire de sa pointe. On doit avoir bien soin de sécher légérement le balai, en le frottant sur la paume de la main, sitôt que l'on s'en est servi, de peur que le lavis venant à s'y sécher, le balai ne s'endurcisse: car alors, en le passant sur le lavis frais, il gâteroit l'ouvrage en l'écorchant. Il en est de ces balais comme des pinceaux; ils ne doivent servir que pour une couleur. On peut en avoir de différentes grosseurs, suivant les différents usages qu'on veut en faire dans les ouvrages plus ou moins spacieux.

De la brosse à découcher l'ochre. On appelle *brosse à découcher l'ochre*, une brosse de poil de sanglier, telle que sont celles dont on se sert pour nettoyer des peignes. On en fait usage pour brosser & enlever de dessus le verre recuit ce qui y est resté de la terre de l'ochre qui a servi de véhicule à l'argent pour faire la couleur jaune. Comme cette terre pourroit n'être pas entiérement dépouillée de toutes les particules d'argent auxquelles elle a été mêlée, on la conserve après qu'elle est enlevée, pour la mêler & rebroyer avec de nouvel argent, lorsqu'on fait de nouveau jaune: auquel cas, si la quantité de l'ochre déjà recuite étoit un peu étendue, on pourroit mettre la dose d'ochre un peu plus forte dans la composition d'un nouveau jaune, en y mêlant de la nouvelle.

Le Peintre sur verre doit encore avoir sur sa table quelques feuilles de papier courantes, toujours prêtes sous sa main, pour couvrir son ouvrage contre la poussiere & même pour poser sur sa piece, lorsqu'il travaille, de peur que l'humidité ou la sécheresse de la main n'efface ou n'écorche l'ouvrage déja fait. Il se sert aussi d'un poids de plomb pesant environ trois livres pour arrêter à propos la piece de verre sur le dessin d'après lequel il peint, & l'empêcher de se déranger lorsqu'il en *retire* le trait.

Nos Récollets avoient deux embrassures ou pinces de bois faites d'un même morceau, avec une chaînette à coulisse, plus grosse par un bout que par l'autre. Cet outil, dont je n'ai jamais vu de modele, leur servoit à tenir deux pieces ensemble, lorsqu'ils retiroient le trait d'après le dessin, pour n'en point déranger les contours.

La grande propreté qu'exige la Peinture sur verre semble encore prescrire à l'Artiste qui s'en occupe, de meubler son attelier d'*armoires* dans lesquelles les pieces déja finies au noir soient soigneusement préservées de la poussiere. Elle nuiroit à la propreté qui leur convient pour recevoir avec succès les différentes couleurs qu'on doit y coucher pour terminer l'ouvrage, & les empoëler lorsqu'elles seront seches.

Des armoires de l'Attelier du Peintre sur verre, & de leur usage.

Ces armoires serviront encore à renfermer, d'une part les émaux en pains, ou en poudres, dans des cassetins séparés & marqués suivant leurs différentes couleurs; de l'autre les différents godets où elles ont été détrempées, sans jamais les laisser découvertes. Il peut se servir à cet effet de couvercles de carton qui emboîtent bien justement ses godets & son plaque-sein.

Il fera bien aussi de tenir proprement renfermés dans une de ces armoires ses dessins & ses cartons, afin que, si par la suite des temps il venoit à se casser quelques pieces, il retrouvât les dessins ou cartons qui ont servi à l'ouvrage, pour les renouveller dans un parfait accord. Il pourroit y rassembler & conserver de même quelques bons morceaux de Peinture sur verre, comme des têtes, des mains, des pieds, des fleurs, des fruits, de petits paysages, qui se trouvent facilement dans un temps où l'on démolit plus de vitres peintes qu'on n'en conserve. Ces morceaux, s'ils sont de bons Maîtres, seront pour lui d'excellents modeles qu'il ne peut trop avoir sous les yeux pour en imiter la bonne maniere.

Enfin pour ne rien omettre de ce qui peut ici contribuer à l'extrême propreté que notre Art demande, le Peintre sur verre pourroit tenir dans une de ces armoires une petite fontaine de fayence pleine d'eau bien nette, une cuvette, un essuie-main, quelques linges blancs pour essuyer les gouttes d'eau ou de couleurs qui pourroient tomber sur sa table.

Au moyen de ces armoires dressées avec goût, répétées avec symmétrie par des morceaux de lambris amovibles qui serviroient à masquer ses fourneaux, s'il en avoit deux, le Peintre sur verre, ainsi pourvu dans son attelier de tout ce qui est nécessaire pour son travail, pourroit s'en faire un lieu très-propre, où l'ordre & la netteté donnant le ton, il travailleroit avec ce parfait contentement qui fait que la main, d'accord avec le génie & le bon goût, conduit toutes choses à la perfection.

CHAPITRE VIII.

De la Vitrerie relativement à la Peinture sur Verre; & des rapports de cet Art avec la Gravure.

Nous avons jusqu'à présent supposé notre Peintre sur verre assez versé dans la Chimie pour préparer lui-même ses couleurs; assez instruit pour bien discerner les bonnes ou mauvaises qualités des émaux colorants qu'il se verroit quelquefois pressé d'acheter tout faits, & pour faire un bon choix du verre qui doit lui servir de fond; assez bon Dessinateur pour rendre exactement & même corriger les dessins qu'on lui administreroit pour les copier sur le verre : nous lui avons fourni une Bibliotheque des meilleurs livres sur la Peinture pour les consulter; nous lui avons apprêté un attelier d'un bon goût & d'une grande propreté; nous l'avons outillé de tous les instruments nécessaires à son Art; avant de lui mettre la drague ou le pinceau à la main : considérons-le dans ce Chapitre comme *Vitrier*; car les premiers Peintres sur le verre étoient Peintres-Vitriers, & apprenons-lui les rapports particuliers que ce genre de Peinture a avec la *Gravure* : rapports que nous avons vus, dans notre premiere Partie, avoir fait, entr'autres des *Goltzius* & des *de Ghein*, d'aussi bons Graveurs que d'habiles Peintres sur verre.

De la Vitrerie relativement à la Peinture sur verre.

Les dessins ou cartons que le Peintre Vitrier doit exécuter sur le verre étant faits, agréés, arrêtés par les parties, & même *arrhés* suivant l'usage le plus ancien, son premier travail est de tracer sur ces dessins, avec un crayon assez distinct, les contours de la coupe des pieces de verre & des plombs qui doivent les joindre. Il fera des différentes parties dont ils sont composés, un tout dans lequel le plomb & les verges de fer, qui doivent maintenir les panneaux, ne coupent aucun des membres, en passant au travers; ce qui seroit insupportable, sur-tout dans les têtes. Cette attention ne doit pas être moins sérieuse dans les frises. La distribution des pieces de verre qui les composent sur la hauteur doit, même en les dessinant, être faite de maniere qu'elles se coupent toutes uniformément à la hauteur de la place où la verge de fer doit passer sur la façon de vitres, sans en déranger les accords & sans rien altérer de leur solidité. Il est aisé de sentir qu'une fleur, ou un fruit, ne doit pas être coupé de sorte qu'une moitié se trouve dans une piece & l'autre moitié dans celle qui la suit. Enfin il faut que le dessin de ces frises soit assujetti à la distribution donnée par le calibre de vitres blanches, pour la place des attaches de plomb qui soutiendront les verges de fer, sur l'alignement des crochets de fer qui doivent les porter.

Cette distribution exactement faite, selon les regles de la Vitrerie, le Peintre-Vitrier s'occupera de la coupe de son verre, prudemment choisi pour servir de fond à sa Peinture. Il suivra l'ordonnance des contours des membres & des draperies dans les tableaux, & des ornements, des cartouches ou des supports dans les armoiries. Il diminuera sur la grandeur du panneau un juste espace pour l'épaisseur du cœur du plomb, qui, sans cette attention, le *rejetteroit* & tiendroit le panneau trop fort pour la place qu'il doit remplir.

Les pieces ainsi détaillées & coupées, il est important pour la grande propreté que l'ouvrage requiert (ce que nous ne pouvons trop répéter) qu'elles soient exactement purgées de la crasse ou de la poussiere qu'elles auroient pu contracter. Les plus sales le seront, non en les *passant au sable*, la saleté graisseuse des carreaux de verre qu'on y auroit déja nettoyés, ou l'humidité de l'eau dans laquelle on les auroit trempés, s'attachant au sable, le rendroit peu propre à cet usage; mais en les nettoyant avec une eau de lessive bien épurée, dans laquelle on auroit fait détremper un peu de blanc d'Espagne, que l'on essuiera avec des linges doux & blancs de lessive. Si ces pieces n'étoient couvertes que d'une légere poussiere, on se contentera de l'enlever en *halénant* dessus & la ressuyant avec des linges semblables. Trop d'humidité feroit couler la couleur dont on se sert pour former le trait, & la graisse empêcheroit qu'elle ne s'y attachât.

Les pieces ainsi nettoyées seront représentées dans l'ordre où elles ont été coupées sur le carton & numérotées imperceptiblement tant sur lui que sur le verre. Par là chacune trouvera plus facilement sa place, lorsqu'après la recuisson il s'agira de les joindre ensemble avec le plomb pour en faire des panneaux.

S'agit-il d'armoiries, car à présent c'est presque le seul objet de la Peinture sur verre, le Titré les voudra ou plus étendues, c'est-à-dire d'un panneau composé de plusieurs pieces;

pieces ; ou d'une seule piece quarrée, ronde ou ovale, qui est la forme la plus ordinaire. Le degré d'élévation auquel elles doivent être placées, & ceci a lieu pour tout autre sujet, prescrira au Peintre sur verre la maniere de peindre qu'il doit y employer ; car nous allons lui faire voir qu'il y a deux manieres de représenter les objets sur le verre, après lui avoir montré l'espece de consanguinéité qu'a son Art avec la Gravure.

<small>Des rapports de la Peinture sur verre avec la Gravure.</small> Le travail du Peintre sur verre, avant l'application des émaux colorants & leur recuisson au fourneau, se borne à une grisaille de blanc & de noir, c'est-à-dire de lumieres & d'ombres, comme celui du Graveur après l'impression. L'application des couleurs est au premier ce que l'enluminure est au second.

Entre les trois manieres de graver soit au *vernis à l'eau-forte*, soit au *burin*, soit en *maniere noire*, quoique la Gravure au vernis ait avec la Peinture sur verre, dans la maniere d'opérer, quelques ressemblances qui s'écartent dans l'effet, ce que le Graveur emporte du vernis avec la pointe ou l'échoppe donnant les ombres par l'opération de l'eau-forte, comme ce qu'il en épargne donne les clairs ; le rapport que je dis exister entre la Gravure & la Peinture sur verre sera parfaitement établi, si nous l'appliquons singuliérement à la *maniere noire*.

Pour prouver ce que nous avançons, analysons ce que nous en apprennent Abraham Bosse (*a*), le célebre Artiste (M. Cochin) auquel nous sommes redevables de la nouvelle édition & du Supplément de l'Ouvrage de Bosse, & d'après eux l'Encyclopédie & le Dictionnaire portatif de Peinture de Dom Pernetti, au mot *Gravure*.

Le cuivre étant préparé pour cette maniere de graver, c'est-à-dire étant rempli de traits sans nombre qui se croisent les uns sur les autres en tout sens avec un outil que les Graveurs nomment *berceau*, ou, comme ils

<small>(*a*) De la maniere de graver à l'eau-forte & au burin, & de la gravure en maniere noire, par Abraham Bosse, nouvelle édition, Paris, 1745, chez C. A. Jombert.</small>

disent, la planche étant *grainée*, il faut que l'épreuve qu'on en fait tirer à l'impression rende un noir égal d'un beau velouté bien moëlleux ; car c'est de l'égalité & de la finesse de ce grain que dépend toute la beauté de cette gravure. C'est ensuite au Graveur à dessiner ou à calquer son sujet sur le cuivre avec la craie blanche, sur les traits de laquelle il peut repasser la mine de plomb ou l'encre de la Chine pour le mieux sentir. On efface avec le *gratoir* de ces traits ou tailles autant qu'il en faut pour faire paroître les jours ou les clairs du dessin qu'on y a tracé, en ménageant néanmoins ces traits de façon qu'on en attendrisse seulement quelques-uns, ce qui sert dans les demi-teintes ; qu'on en efface entiérement d'autres pour les clairs ; & qu'on ne touche pas du tout aux autres quand il s'agit des masses & du fond. Cette maniere est la même chose que si on dessinoit avec du crayon blanc sur du papier noir. On commence d'abord par les masses de lumiere & par les parties qui se détachent généralement en clair de dessus un fond brun ; on va petit à petit dans les reflets ; enfin on prépare généralement le tout par grandes parties : on le reprend ensuite, en commençant par les plus grandes lumieres.

Il faut prendre garde sur-tout de ne point trop se presser d'user le grain ; car il n'est pas facile d'en remettre quand on en a trop ôté, sur-tout dans les lumieres. Mais il doit rester par-tout une légere vapeur de grain, excepté sur les luisants.

C'est ici, à proprement parler, je veux dire dans l'expression du méchanisme de la Gravure en maniere noire que nous venons de donner, que se trouve celle de la seconde maniere de peindre sur verre, par opposition aux deux autres Gravures, au vernis & au burin, où la pointe, l'échoppe & le burin dans la premiere font la fonction du pinceau du Peintre sur verre chargé de la couleur noire.

L'Eleve en Peinture sur verre, avec le secours de ces notions, sentira bien mieux le méchanisme actuel de son Art, que je vais considérer sous ces deux traitements.

CHAPITRE IX.

Des deux manieres dont on peut traiter la Peinture sur Verre.

Premiere maniere de traiter la Peinture sur verre.

CETTE maniere de traiter la Peinture sur verre, que j'appelle ici la premiere, est celle des Peintres des deux derniers siecles & d'une partie du quinzieme, où cet Art quitta le détail minutieux des siecles précédents, pour se développer sur des pieces de verre d'une plus grande étendue. Elle auroit lieu encore dans les morceaux de grande exécution, s'il s'en faisoit, ou dans ceux qui sont moins exposés à la vue. Voici donc comme on y procede.

Le Peintre sur verre pose devant lui à plat sur la pancarte qui couvre sa table le dessin qu'il veut peindre. Il y applique la piece de verre qui doit lui servir de fond, & l'y retient avec ce poids de plomb, que nous avons mis au rang de ses outils, qui, rond dans son contour, plat dans son assiette, empêche que la piece ne se dérange, lorsqu'il veut *retirer* sur le verre le trait du dessin qu'il apperçoit au travers. Cette premiere opération se fait ou avec la *drague*, ou avec la pointe du *pinceau*, ou avec une plume ni trop dure ni trop molle, imbibée de la couleur noire, tenue dans le plaque-sein incliné à découvert pendant qu'il l'emploie; car alors le lavis n'y doit plus surnager.

Le trait en retirant doit être plus nourri du côté des ombres les plus fortes, & plus délié du côté des clairs. On doit déja sentir dans cette opération la légéreté de la main de l'Eleve, & la facilité de la touche qu'il doit avoir acquise par le traitement fréquent & bien entendu du crayon. Si faute d'avoir suffisamment couvert la couleur noire de lavis, pendant la cessation de l'ouvrage, elle venoit à sécher en tout ou en partie, il faut nécessairement la relever du plaque-sein, la rebroyer pendant une bonne heure sur la platine de cuivre avec de l'eau bien claire, y mêler promptement vers la fin un peu de gomme arabique bien seche, sans discontinuer de broyer le tout jusqu'à ce que la gomme soit bien fondue & incorporée avec la couleur, qui, lorsqu'on la releve de dessus la platine, ne doit être ni trop molle ni trop épaisse. La dose de la gomme doit être de la grosseur d'une noisette, s'il y a gros comme une noix de couleur.

Quand tous les traits d'un dessin sont *retirés*, il faut laisser sécher l'ouvrage pendant deux jours, de maniere que s'il y avoit pour trois jours d'ouvrage à *retirer*, le Peintre sur verre pût commencer le quatrieme jour à *coucher de lavis*, ou à croiser les premieres hachures faites en *retirant*, ce que les Graveurs distinguent par premieres & secondes tailles, dont les premieres sont faites pour former & les secondes pour peindre.

Cette premiere maniere qui demande à la fois une touche ferme & libre ne s'exerce guere que dans les ouvrages plus hors de portée de la vue. On y *épargne* le verre dans les endroits qui doivent servir de clairs & de rehauts, comme on épargne le vélin & le papier dans la Peinture de miniature.

Ces hachures dans les ombres fortes des draperies, & même dans les contours des membres & le gros des chairs, se font à la pointe du pinceau garni de couleur noire. En ce cas leurs extrémités doivent toujours être plus déliées dans les chairs. Celles qui conduisent naturellement aux plus grandes lumieres, & qui doivent servir à fixer la rondeur & le relief des chairs, se terminent, comme dans la Gravure, par des points imperceptiblement liés les uns aux autres, de maniere que ces hachures & ces points, amenés en *tapant* & en adoucissant vers les chairs avec le balai, suivent la touche du crayon du Dessinateur & le moëlleux du pinceau du Peintre; soit que l'Artiste se propose de copier sur le verre; ou que le tout produise sur lui l'effet de l'estampe sur le papier.

On emploie aussi dans cette premiere maniere la pointe de la *hampe* du pinceau ou de la *brosse dure*, pour découvrir d'après le lavis le fond du verre, dans les endroits où il convient de le faire; & ces hachures doivent toujours se terminer, comme celles qui sont faites en chargeant la pointe du pinceau de couleur noire, en adoucissant vers les grandes lumieres. Cette maniere, qui paroit plus appartenir au second traitement de la Peinture sur verre, sert beaucoup aussi, dans le premier, pour les rehauts de la barbe & des cheveux, que les traits noirs, adoucis par le lavis, peuvent également rendre, mais d'une maniere plus dure.

Dans le premier, comme dans le second traitement de la Peinture sur verre, il est d'usage de coucher d'un lavis très-léger de rouge ou carnation le revers des pieces sur lesquelles l'Artiste aura peint des têtes ou d'autres membres. Cette couche doit être égale par-tout. Elle se fait en *tapant* sur ce lavis encore frais avec le balai de poil de gris.

Lorsque le lavis de carnation est sec, si

le Peintre fur verre veut mieux faire fentir le ton naturel des chairs, dans les têtes furtout où la juftefle ou l'irrégularité des proportions doivent exprimer la beauté, la laideur & les caractères des paffions ; le goût du deffin le conduira ou à charger fur le revers de quelques traits noirs, ou à emporter, avec la pointe de la hampe du pinceau, la partie de lavis de carnation, qui lui paroîtra devoir mieux faire fortir ces effets dans les clairs & dans les luifants.

Il faut auffi qu'il prenne garde de donner à ce lavis de carnation un ton trop rouge. Pour éviter cet inconvénient, il eft bon qu'il en faffe des effais fur de petits morceaux de verre. Il les introduira petit à petit dans le feu domeftique pour les faire recuire & en fentir l'effet après la recuiffon, qui eft cenfée faite lorfqu'ils font devenus bien rouges au feu.

Seconde maniere de traiter la Peinture fur verre. Le fecond traitement de la Peinture fur verre ayant quelque chofe de plus délicat que le premier, on s'en fert par préférence dans les morceaux plus expofés à la vue, comme dans les payfages, les grifailles, & même dans les lointains des grands vitraux. Ses effets pour le tendre font les mêmes que ceux de la Gravure en maniere noire.

En effet le Peintre fur verre, après avoir bien purgé, comme nous avons dit ailleurs, fa piece de verre de toute graiffe, humidité & pouffiere, la couvre en entier d'une teinte de lavis plus ou moins foncée, felon que le fujet qu'il fe propofe de peindre doit être plus ou moins chargé d'ombres. En ce cas il doit effayer fa teinte ou fur un morceau de papier, ou fur un morceau de verre, pour en fentir l'effet. Lorfqu'il fera fec, il doit *coucher de lavis* le plus promptement qu'il lui eft poffible, & fe fervir des plus gros pinceaux ufités pour laver fur le papier à l'encre de la Chine. On étend fur toute la fuperficie du carreau de verre avec un des plus longs balais de poil de gris, avec beaucoup d'égalité, & en *halénant* continuellement deffus, fur-tout dans les grandes chaleurs, ou lorfque l'air eft plus vif. Ce carreau de verre eft la planche grainée du Graveur. On ne pourra mieux comprendre la reffemblance des autres opérations qu'en fuivant exactement ce que j'ai rapporté dans le Chapitre précédent du méchanifme de la Gravure en *maniere noire*, que je ne fais ici que copier par attribution au fecond traitement de la Peinture fur verre.

Quand le lavis eft bien fec, c'eft-à-dire au bout de deux jours, le Peintre fur verre ayant pofé devant lui, à plat, fur la pancarte, le deffin d'après lequel il veut peindre, y applique la piece ou carreau couché de lavis, avec les précautions que nous avons indiquées, crainte qu'il ne fe dérange. Enfuite il efface de ce lavis avec la *broffe dure*, ou la pointe de la *hampe* du pinceau, autant qu'il en faut pour faire paroître les jours & les clairs du deffin qu'il apperçoit à travers le verre, en ménageant le lavis de façon qu'il ne faffe que l'adoucir avec la *broffe* dans les demi-teintes, qu'il l'efface entiérement pour les plus clairs & les luifants, & qu'il le laiffe en entier quand il s'agit des maffes d'ombres.

Cette premiere opération finie, on couche pour la feconde fois toute la piece d'un lavis plus fort, fi la premiere teinte eft foible ; ou plus foible, fi la premiere teinte eft forte. On la laiffe fécher pendant deux autres jours. On recommence les opérations comme la premiere fois, c'eft-à-dire en commençant par les lumieres & les parties qui fe détachent généralement en clair de deffus un fond plus brun : on va petit à petit dans les reflets : enfin on prépare légérement le tout par grandes parties jufqu'à ce que l'effet de ce tout fe faffe fentir.

C'eft alors que le Peintre fur verre ceffant d'être affujetti à fuivre & copier ftrictement le deffin qu'il n'a pris jufqu'à préfent qu'au travers du verre, peut rendre fa touche plus ferme & plus favante, en y appliquant ce goût de deffin dont il aura contracté l'heureufe facilité par une ancienne & continuelle application à cette partie de fon Art. C'eft alors que tenant fa piece un peu élevée devant lui fur une feuille de papier blanc qui fait réfléter tout l'ouvrage, les yeux portés de temps à autre fur fon deffin qu'il tient à côté de lui, il peut, en commençant toujours par les plus grandes lumieres, conduire fon ouvrage à fa fin. Mais le défir d'avancer ne doit jamais lui permettre de s'empreffer à ôter du lavis dans les clairs, de façon qu'il en emporte trop ; car outre qu'il lui feroit trop difficile d'en remettre, celui qu'il y remettroit après coup pourroit n'avoir pas la teinte néceffaire.

La pointe de la hampe du pinceau, ou celle d'une aiguille inférée au bout du manche de la broffe dure, lui fervira pour éclaircir les plus petites parties fur lefquelles il ne doit point refter de lavis. Dans les parties les plus larges, elle fervira à attendrir & adoucir, & la pointe du pinceau chargée de la couleur noire fournira les maffes d'ombre qui demanderont plus de force, de la même maniere que le Graveur au vernis abandonne la pointe & l'échoppe pour recourir au burin & entamer le cuivre dans les coups de force que l'impreffion de l'eau-forte auroit pu ne pas rendre à fon gré.

Enfin le Peintre fur verre doit toujours conferver dans les chairs une légere vapeur de ce lavis de carnation, qui, comme nous l'avons dit dans le premier traitement, fert avec les rehauts à en exprimer la rondeur & les reliefs.

Maniere des Freres Maurice & Antoine.

Nos Artiſtes Récollets deſſinoient le ſujet qu'ils devoient peindre ſur verre ſur un papier bleu clair avec un crayon blanc ou charbon fin. Ils ſuivoient dans les ouvrages les plus élevés & les moins en vue notre premiere maniere de traiter la Peinture ſur verre. Leur verre étant coupé & bien net, ils l'appliquoient ſur le deſſin, ils en retiroient les principaux traits ſur le verre & ombroient par hachures & demies-teintes fondues à la pointe du pinceau au lavis de noir, plus clair & plus adouci vers les extrémités dans les draperies, &c. & dans les chairs, avec ce même lavis mêlé d'un peu des *fondrilles* de leur carnation, qu'ils rebroyoient enſemble, en y ajoutant deux ou trois grains de ſel & peu de gomme, ces couleurs étant déja gommées.

Quant aux ouvrages plus délicats & plus expoſés à la vue, ils retiroient d'abord les traits ſur le verre appliqué ſur le deſſin. Lorſque ces traits étoient ſecs, ils couchoient le revers de la piece d'un fond de lavis de la couleur noire, fort délié, le plus promptement & le plus uniment qu'ils pouvoient, en l'étendant avec le balai. Ce fond étant ſec, ils y traçoient, en l'enlevant, avec la hampe du pinceau, ou une plume de corbeau non fendue, le trait qu'ils avoient tracé en noir de l'autre côté ; puis effaçoient ce premier trait, en nettoyoient la place & continuoient leur ouvrage ſur ce fond, de la maniere que nous avons dit, en enlevant le lavis dans les clairs pour donner les rehauts, & en portant dans les ombres un lavis plus fort pour donner du relief à la Peinture. Dans ces mêmes ouvrages, ils travailloient les chairs à la carnation toute pure, couchée fort claire & bien adoucie avec le balai, & couchoient le revers de la piece d'un lavis de blanc. Lorſque ce travail étoit fini, ils le laiſſoient ſécher pour y appliquer enſuite le coloris.

Si ces ouvrages étoient de pure griſaille, c'eſt-à-dire, s'ils ne devoient pas être colorés de différents émaux, ils couchoient ſur le revers de la piece un lavis de leur couleur rouſſe, ſi la griſaille devoit être de cette teinte, ou de leur couleur blanche, ſi la griſaille devoit être blanche, en l'étendant & adouciſſant avec le balai, comme le lavis de noir. Ils ne couchoient jamais de lavis le derriere des pieces qui devoient être colorées, ce qui auroit terni l'éclat du coloris.

CHAPITRE X.

Du Coloris, ou de l'Art de coucher ſur le Verre les différentes couleurs.

L'ENTENTE du clair-obſcur que le Peintre ſur verre doit avoir acquiſe lui ayant procuré dans ſon travail, dont nous venons de lui tracer les différents traitements, ce bel effet d'union & d'obſcurité dans les maſſes par oppoſition aux grandes lumieres, on pourroit regarder ſon ouvrage comme déja *colorié*, dans l'état où nous le ſuppoſons ſorti de ſes mains : mais il n'eſt pas encore *coloré* ; ce n'eſt encore qu'une maniere d'eſtampe qu'il faut enluminer ; enſeignons-lui les moyens de le faire avec ſuccès.

Nous nous ſommes ſuffiſamment étendus ſur la compoſition & l'apprêt des différentes couleurs propres à la Peinture ſur verre actuelle. Nous avons particuliérement indiqué la maniere d'apprêter les émaux blanc, verd, bleu, violet & pourpre, après leur vitrification parfaite, & de les mettre en l'état où ils doivent être pour les coucher ſur le verre avant la recuiſſon. Nous nous contentons ici d'y renvoyer (*a*).

(a) Voyez les Chapitres IV & V, de cette ſeconde Partie.

De l'emploi des différentes couleurs.

Nous ſuppoſons donc finie de blanc & de noir, ou pour parler ſuivant les termes de l'Art, *éclairée & ombrée*, une ſuite d'ouvrages de Peinture ſur verre ſuffiſante pour remplir la capacité de la *poële à recuire*. L'ouvrage a ſéché pendant quelques jours. L'Artiſte a apporté tous ſes ſoins pour enlever avec le balai de poil de gris tous les atômes de pouſſiere, qui, malgré ſes précautions, auroient pu ſéjourner ſur ſon ouvrage. Il doit commencer par *coucher de rouge ou carnation* toutes les parties où cette couleur doit entrer, de la même maniere & avec les mêmes ſoins que nous avons vus dans le Chapitre précédent pour le lavis de couleur noire.

De la couleur rouge, dite carnation.

Elle eſt, ainſi que lui, de toutes les couleurs propres à peindre ſur verre celle qui porte le moins d'épaiſſeur & celle qui eſt le moins ſujette à s'effacer avant la recuiſſon ; c'eſt pourquoi nous la mettons la premiere dans l'emploi des couleurs.

Des couleurs rouſſâtres.

Les couleurs de bois, de cheveux, d'animaux, qui tirent ſur le roux, s'employant comme la carnation dans la maniere de les coucher ;

SUR VERRE. II. PARTIE.

Du lavis de blanc.

Des émaux verd, bleu, violet & pourpre.

coucher, tiennent le second rang dans leur emploi.

Le lavis de blanc peut aussi s'employer de la même maniere.

Quant aux émaux verd, bleu, violet & pourpre, détrempés, comme nous l'avons prescrit (*a*), voici la maniere de les coucher.

On place la piece que l'on doit *coucher* d'un ou de plusieurs de ces différents émaux, selon l'ordre du coloris du tableau ou du blason des armoiries, dans un juste équilibre & dans un exact nivellement sur les bords d'un verre à boire *à patte*, porté sur la pancarte qui couvre le dessus de la table, couverte elle même d'une feuille de papier blanc. Alors le Peintre debout prend avec le pinceau, qui ne doit servir que pour la couleur dont il a été imbibé la premiere fois, autant de l'eau gommée de cette couleur qu'il en faut, pour *emboire légèrement* & promptement, du côté du travail, la partie qui doit être colorée. On prend ensuite avec le pinceau de la couleur désirée, de façon qu'elle ne soit ni trop claire, ni trop épaisse. Trop *claire*, outre qu'elle ne donneroit pas la teinte que l'on désire, elle courroit risque d'effacer le travail sur lequel on l'applique. Trop *épaisse*, elle ne s'étendroit pas uniment sur la surface qu'elle doit couvrir. Alors on promene légèrement, promptement & également cette couleur avec le pinceau, plus incliné sur sa masse que porté sur sa pointe. La transparence, sentie au travers du verre par le reflet de la feuille de papier blanc qui est au-dessous, en annonce le plus ou moins d'égalité. Enfin on agite doucement la piece en tout sens, en la tenant des deux mains, de façon que l'extrémité des doigts ne porte pas dessus, mais qu'ils ne fassent que la maintenir par son épaisseur, afin que toutes les parties de l'émail colorant se réunissent dans une parfaite égalité. On laisse alors sécher les pieces posées à plat & de niveau sur la table pendant deux jours.

De l'émail blanc.

On peut traiter de la même maniere l'émail blanc, sur-tout lorsqu'on veut lui donner une certaine opacité au-dessus de la demi-transparence, comme il en est quelquefois besoin dans les draperies blanches, &c.

Dans les grisailles qu'on veut émailler de blanc, on n'emploie qu'une teinte plus ou moins forte du lavis de ce même blanc, qui se *couche* comme le lavis de couleur noire sur le revers du travail.

On ne peut, en couchant le verre de ces couleurs, apporter trop de soin pour bien border tous les contours des draperies & des membres qu'elles couvrent, de maniere qu'elles n'en débordent pas le trait, ou qu'elles le couvrent assez pour n'y laisser aucun vuide en s'en écartant.

Les *couches* de ces émaux colorants étant bien seches, c'est-à-dire, deux jours au moins après qu'elles ont été appliquées sur l'ouvrage, on *couche de jaune* sur le côté qui lui est opposé.

De la couleur jaune.

On couche cette couleur plus ou moins épaisse selon la nuance qu'on en désire. On peut en faire des essais sur de petits morceaux de verre au feu domestique. Il faut sur-tout prendre garde de coucher le jaune trop épais, lorsqu'il avoisine quelqu'un des cinq émaux vitrifiés, parce que cette couleur, étant très-fondante & la premiere qui *se fait* au fourneau de recuisson, elle est sujette à s'extravaser, &, s'étendant sous ces émaux, elle les tacheroit.

Lorsque cette couleur est couchée sur le revers de la piece, on l'étend en l'agitant légèrement entre les deux mains, comme nous avons dit, pour les émaux. On prend garde sur-tout qu'en la remuant dans le pot avant de la coucher, il ne s'eleve, en la couchant, quelques bulles sur sa surface, qui, venant à sécher avant la recuisson, y laisseroient des points vuides de couleurs. Si l'on y en appercevoit, il faudroit les crever, en y appliquant la pointe de l'aiguille.

Comme l'eau gommée n'entre point dans l'extension de cette couleur, on ne peut la toucher avec trop de précaution, lorsqu'elle est seche. Sans cela l'on risqueroit de l'emporter par les frottements, ou de l'égratigner par la rencontre de quelque corps dur.

La couleur jaune demande encore une autre précaution en *empoëlant*, c'est-à-dire, en introduisant l'ouvrage dans la poële de recuisson. Comme dans sa fusion elle traverse toute l'épaisseur du verre, ce que ne font pas les autres couleurs, qui, parce qu'elles sont un corps plus solide, ne pénétrent pas si avant dans le verre, & ne font que s'attacher à sa superficie, il faut bien se donner de garde d'étendre dans la poële une piece couchée de jaune au-dessus d'une autre couchée de bleu. La couleur jaune en se *parfondant*, venant à s'insinuer dans la couleur bleue, la dénatureroit, & donneroit une couleur verte, au lieu de celle que le Peintre en attendoit.

Les Freres Maurice & Antoine couchoient de même le coloris.

Nos Artistes Récollets suivoient l'ordre & la maniere que nous venons de prescrire pour coucher le coloris. Ils couchoient leur carnation assez épaisse, pour qu'on ne pût presque point appercevoir le jour au travers, après qu'elle étoit couchée & adoucie avec le balai. Ils en agissoient de même par rapport aux couleurs de bois & d'animaux, faites avec le mélange de la couleur noire & des fondrilles de carnation.

(*a*) A la fin du Chapitre IV.

PEINT. SUR VERRE. II. Part. Oo

Pour mieux reconnoître si les couleurs étoient couchées bien uniment & également, ils se cachoient le jour avec la main portée au-devant de la piece, qui leur faisoit une ombre que le papier blanc sur lequel étoit placé le verre à patte qui supportoit la piece, leur réflettoit. Ils couchoient l'azur plus épais, le violet de même. Ils veulent néanmoins que l'azur soit couché, de façon que, quand il a séché sur la piece, on puisse lui sentir quelque transparence, parce que couché trop épais, il pourroit noircir à la recuisson.

CHAPITRE XI.

De la Recuisson.

La recuisson, source de nouvelles inquiétudes pour le Peintre sur verre par l'incertitude du succès, est la derniere opération qui assure ou qui détruit tout le fruit qu'il doit attendre de son travail.

Nous ne lui répéterons pas ce que nous lui avons tant de fois inculqué sur l'exactitude avec laquelle il doit faire valoir, dans la composition, la préparation ou le choix de ses émaux colorants, toutes les combinaisons d'expérience qui doivent opérer entre eux ce parfait concert de fusibilité, dans un même espace de temps, à l'activité d'un même feu. Sans ce concert heureux les uns seroient déja brûlés, quand les autres ne seroient que commencer à se *parfondre*, à la recuisson.

C'est sur le traitement de ce feu, c'est-à-dire, sur ce qui le précede, ce qui l'accompagne, & ce qui le suit, que nous nous proposons de l'instruire, avec le secours des Maîtres qui nous ont servi de guides, dans ce que nous avons dit de la composition de ses émaux (*a*).

De la construction du fourneau de recuisson, avec la maniere d'empoëler le verre peint.

Notre Artiste, avant toutes choses, doit se rappeller ici ce que nous lui avons prescrit sur le choix d'un bon emplacement pour son attelier, dont le *fourneau* fait une des parties principales (*b*). Il y a vu les inconvéniens dangereux à la recuisson qui, résulteroient d'un mauvais emplacement.

Construction du fourneau, enseignée par Dom Pernetti d'après Félibien.

Lorsque les couleurs sont appliquées & bien seches sur les morceaux de verre, on fait recuire toutes les pieces dans un petit fourneau fait exprès, avec des briques, qui n'ait en quarré qu'environ dix-huit pouces, à moins que la grandeur des pieces n'en demande un plus grand. Dans le bas, & à six pouces du fond, on pratique une ouverture pour mettre le feu & l'y entretenir. A quelques pouces au-dessus de cette ouverture, on fixe en travers deux ou trois verges quarrées de fer, qui par leur situation puissent partager le fourneau en deux parties. On pratique encore une petite ouverture d'environ deux pouces au-dessus de ces barres, pour faire passer les *essais* quand on recuit l'ouvrage.

Le fourneau ainsi dressé, on pose sur les barres de fer une poële de terre, quarrée comme le fourneau; mais de telle grandeur qu'elle laisse trois bons pouces de vuide entre elle & les parois. Cette poële doit être épaisse d'environ deux doigts, & ses bords élevés d'environ six pouces. Il faut qu'elle soit faite de terre de creuset, & bien cuite. Le côté qui doit répondre au-devant du fourneau, a un trou pour les essais.

Ayant placé cette poële sur les barres de fer destinées à la porter, on répand sur tout son fond de la chaux vive bien tamisée, de l'épaisseur d'un demi-doigt, ou de la poudre de plâtre cuite trois fois dans un fourneau à Potier; par-dessus cette poudre des morceaux de verre cassé, & par-dessus le verre de la poudre; ensorte qu'il y ait trois lits de poudre & deux de vieux verre. Sur le troisieme lit de poudre, on étend les morceaux de verre peints, & on les distribue aussi par lits avec de la poudre, jusqu'à ce que la poële soit pleine, si l'on a assez d'ouvrage pour cela, ayant soin que le lit de dessus soit de la poudre.

Tout étant ainsi disposé, on met quelques barres de fer en travers sur les parois du fourneau, & l'on couvre la poële d'une grande tuile, qui puisse s'y ajuster en façon de couvercle, de maniere qu'il ne reste au fourneau qu'une ouverture d'environ deux pouces de diametre à chaque coin, & une en haut pour servir de cheminée & laisser échapper la fumée.

Telle est la construction du fourneau à recuire, enseignée par Dom Pernetti (*a*), d'après Félibien. Nous avons préféré de

(*a*) Aux Chapitres IV & V, de cette seconde Partie.
(*b*) *Voyez* le Chapitre VII, *initio*.

(*a*) Dict. port. de Peint. &c. *pag.* 110. du Traité pratique des différentes manieres de peindre, qui est à la tête.

copier le premier, parce qu'il a porté dans les préceptes de celui-ci plus de netteté, & qu'il est plus pur dans son style. Nous observerons néanmoins que Félibien avoit dit, au sujet du couvercle du fourneau, que si l'on ne pouvoit s'en procurer un d'une grande tuile, on pouvoit en former un de plusieurs autres, en les arrangeant & les luttant le plus justement que faire se peut avec de la terre grasse ou de la terre franche; ensorte qu'il n'y ait aucune ouverture, excepté aux quatre coins du fourneau. Ecoutons à présent Haudicquer de Blancourt (a).

Construction du fourneau, selon Haudicquer de Blancourt.
Le fourneau pour la Peinture du verre, & pour en recuire les couleurs, doit être quarré, fait de bonnes briques, de 24 pouces de hauteur, autant de largeur & de profondeur, divisé en trois parties. Celle du bas, qui est le *cendrier*, doit avoir six pouces de hauteur. Celle du milieu, où le feu doit s'entretenir par le moyen d'une ouverture ou porte de cinq à six pouces de large & quatre de hauteur, doit avoir une bonne grille de fer, & six pouces de haut, où seront posées trois barres de fer quarrées, qui traverseront le fourneau, pour soutenir la poële de terre dont nous allons parler. La partie supérieure de ce fourneau doit avoir un pied de hauteur, & une petite ouverture par-devant, dans le milieu, d'environ quatre doigts de hauteur sur deux bons doigts de largeur, pour mettre & retirer les *essais*, lorsqu'on recuit l'ouvrage, pour connoître s'ils sont bien conditionnés. Dans cette partie supérieure de votre fourneau (& sur les barres de fer), il faut y mettre la *poële*, dont nous venons de parler, qui soit faite de bonne terre de creuset résistante au feu, épaisse dans le fond d'un pouce & demi, & haute par les bords de dix bons pouces. Cette poële doit être quarrée comme le fourneau, & avoir deux pouces de jeu de tous côtés, pour donner lieu au feu de circuler tout autour de la poële & de recuire l'ouvrage; l'ayant bien placée dans le milieu du fourneau également. Par le devant de cette poële, il doit y avoir une ouverture pareille, & vis-à-vis celle du fourneau, c'est-à-dire, dans le milieu, aussi haute & aussi large; ensorte que l'on puisse y mettre & retirer facilement les essais qui doivent entrer dans la poële, pour y être recuits comme les ouvrages peints qu'on a mis dedans.

Vous aurez alors de bonne chaux vive bien cuite, réduite en poudre subtile, & passée par le tamis fin; ou à son défaut de bon plâtre recuit à trois fois au four à Potier, aussi réduit en poudre & passé par le tamis fin. De l'une desdites poudres vous ferez un lit au fond de votre poële, de l'épaisseur d'un demi-doigt, le plus égal que vous pourrez; ensuite vous couvrirez ce lit de poudre de morceaux de vieux verre cassé, sur lesquels vous ferez encore un lit de votre poudre, puis un pareil lit de morceaux de vieux verre cassé, & par-dessus un troisieme lit de poudre, de la même épaisseur que le premier. La précaution de faire ces premiers lits de poudre & de vieux verre, sert pour empêcher que l'ardeur du feu qui donne sur la poële, ne recuise pas trop ceux qui sont peints, cette ardeur étant tempérée par le moyen de ces lits. Après cela, vous commencerez de mettre sur ce troisieme lit de poudre les pieces de verre que vous aurez peintes, que vous disposerez de même que le verre cassé, lits sur lits, & toujours un demi-doigt de poudre de chaux ou de plâtre entre chàque piece de verre peint, très-uniment étendu; ce que vous continuerez de faire jusqu'à ce que la poële soit remplie des pieces que vous aurez à recuire. Ensuite vous remettrez sur les dernieres pieces de verre, un lit de pareille poudre un peu plus épais, puis vous couvrirez le fourneau avec son couvercle de terre de deux pieces, que vous joindrez bien, & que vous lutterez de même tout autour, avec de bon lut & de la terre franche, de maniere qu'il ne puisse y avoir aucune transpiration que par des trous ménagés aux quatre coins & au milieu du couvercle, & par l'ouverture qui est au-devant du fourneau, par laquelle on doit mettre & retirer les pieces de verre.

Il sera aisé de remarquer, par la comparaison de ces deux Extraits, que leurs Auteurs ne différent guere entre eux que dans la dimension qu'ils donnent au fourneau : le second qui lui donne vingt-quatre pouces en quarré, tandis que le premier ne lui en donne que dix-huit, me paroît préférable, parce qu'il peut contenir de plus grandes pieces. D'ailleurs ses détails plus étendus laissent moins à désirer.

Construction du fourneau, selon mes secrets de famille.
Ce que mes secrets de famille prescrivent sur cette matiere, est contenu dans une Lettre du mois de Mars 1705, écrite par Guillaume le Vieil, mon aïeul, à feu mon pere, lorsqu'il se disposoit à travailler aux vitres peintes du dôme de l'Eglise des Invalides.

» Vous aurez sans doute, mon fils, des
» recuissons fort abondantes à faire pour votre
» entreprise de l'Hôtel Royal des Invalides.
» Vous ne pouvez mieux faire que de marcher sur mes traces, en donnant à votre
» fourneau la même dimension que j'avois
» donnée à ceux dans lesquels j'ai recuit tous
» mes ouvrages de Sainte-Croix d'Orléans.
» Ma poële étoit oblongue, à cause de la
» hauteur de mes pieces de frise : elle avoit

(a) Haudicquer de Blancourt, Art de la Verrerie, Chap. CCII & CCXIII.

» dix-neuf pouces de longueur, & quatorze
» pouces de large hors-d'œuvre, un bon
» pouce & demi d'épaisseur dans le fond & un
» pouce sur les bords, & douze pouces de
» profondeur. Cette mesure de la poële,
» comme vous savez, doit vous diriger dans
» la construction de votre fourneau. Partant
» il doit avoir dans œuvre deux pieds trois
» pouces de long (pied de douze pouces),
» un pied dix pouces de large, à cause des
» quatre pouces de vuide que je suis dans
» l'usage de laisser entre les quatre faces de
» la poële & les parois du fourneau ; enfin
» votre fourneau aura deux pieds dix pouces
» d'élévation ; savoir, dix pouces depuis le
» carreau de la chambre jusqu'au foyer, six
» pouces depuis le foyer jusqu'aux barres qui
» doivent supporter votre poële, un pied
» pour la profondeur de la poële, & six pou-
» ces depuis le haut des bords de la poële juf-
» qu'à la calotte du fourneau. Je donne ordi-
» nairement à l'ouverture du foyer six pouces
» de haut sur sept de large, & au passage des
» essais sur le devant du fourneau, & à la
» hauteur de celui qui est pratiqué dans la
» poële, environ cinq pouces sur quatre, que
» je fermois avec une brique taillée de cette
» épaisseur & de cette hauteur, jointe aux
» autres avec l'argile, ainsi que les carreaux
» de terre cuite dont je le couvre, comme
» vous m'avez vu faire.

» Ce fourneau m'a toujours très-bien réussi,
» & je crois qu'avec un pareil vous ferez mer-
» veille. Il est encore une chose à laquelle
» vous devez porter soigneusement atten-
» tion ; c'est que n'étant pas toujours maître
» de l'emplacement de votre fourneau, au
» cas que vous soyez assujetti à appliquer
» quelqu'un des parois sur quelque mur suspect
» d'humidité, vous ayez soin de le garnir
» hors-d'œuvre d'une double brique de ce
» même côté ».

Mon pere employa toujours cette dimen-
sion dans la construction de ses fourneaux à
recuire, d'où il a retiré de très-beaux ou-
vrages. Il suivoit d'ailleurs ce qui est prescrit
dans Félibien & de Blancourt, pour l'agen-
cement & stratification des pieces dans la
poële, pour laquelle il employoit la poudre
de plâtre bien fine & bien recuite. Mais je ne
dois pas passer sous silence la précaution
qu'il prenoit de ne pas couvrir en entier les
émaux de la poudre de plâtre, sur-tout le
bleu, le verd, le violet & le pourpre : il se
contentoit de répandre du creux de la main,
qu'il tenoit entr'ouverte, de petits monticu-
les de cette poudre, qu'il appliquoit sur les
autres couleurs à égale épaisseur, sur lesquels
il stratifioit un second lit ; par ce moyen ses
émaux, à la fusion, ne se mêlant à aucune
des parties de cette poudre, sortoient du
fourneau beaucoup plus purs & plus tranf-
parents. L'ouverture qu'il pratiquoit pour le
passage des essais, étoit ordinairement à trois
pouces du fond de la poële, & autant au
dessous de ses bords. Ces *essais* sont de peti-
tes bandes de verre de huit à neuf lignes de
large, sur sept à huit pouces de long, colo-
rées sur chacune des différentes couleurs qui
sont employées dans l'ouvrage, que l'on
agence à un pouce de distance d'élévation
l'un de l'autre dans la poële, en empoëlant
l'ouvrage, de maniere qu'il en déborde sur
la longueur un ou deux pouces pour pouvoir
les retirer de la poële lorsqu'il est temps.

J'ai vu quelquefois mon pere, lorsqu'il n'a-
voit qu'une piece ou deux à recuire, bâtir à
la hâte dans une cheminée, avec la brique,
un petit fourneau, dans lequel il avoit intro-
duit une poële à frire qui contenoit son ou-
vrage, & l'en retirer avec succès. Je ne vou-
drois cependant pas proposer cette conduite
pour exemple.

[Sous une cheminée dont la hotte soit *Fourneau*
haute & avancée, on établit une premiere *de recuisson*
bâtisse de seize pouces de hauteur, sur trois *actuel de M.*
pieds de large, & deux pieds & demi de pro- *le Vieil.*
fondeur. Pour épargner le massif, on conf-
truit cette bâtisse avec une voûte qui a neuf
pouces dans sa plus grande hauteur. Les murs
latéraux qu'on éleve dans les proportions
données de largeur & profondeur, ont neuf
pouces d'épaisseur, & on les éleve jusqu'à la
hauteur de deux pieds dix pouces, ce qui
forme une capacité qui a, en dedans-œuvre,
deux pieds dix pouces de haut, sur quatorze
& dix-sept pouces de large : on comprendra
incessamment ces deux dernieres dimensions.

L'espace vuide du fourneau se divise en
cinq parties ou chambres, que nous décri-
rons séparément.

La portion la plus inférieure ou premiere
chambre, qui dans l'usage sert d'abord de
foyer, & ensuite n'est plus que le cendrier,
a six pouces de hauteur, sur quatorze pou-
ces de large ; sur la face antérieure est une
porte de pareilles dimensions. Sur ce cen-
drier est posée une grille semblable, au trou
ou rond du milieu près, à celle que nous avons
décrite en parlant du fourneau de vitrifica-
tion.

Sur cette grille commence une seconde
capacité ou chambre de mêmes dimensions,
& close pareillement, dans toute sa face an-
térieure, par une porte de tôle : elle est cou-
ronnée par trois barres de fer d'un pouce,
scélées dans la bâtisse à trois pouces & demi
de distance l'une de l'autre.

La troisieme chambre a sept pouces de
hauteur, sur dix-sept de largeur ; sa face
antérieure est toute ouverte & garnie par un
chassis de tôle, composé de trois parties ou
portes, l'une, celle à droite, & l'autre à gau-
che, ayant chacune sept pouces de largeur ;
enfin la porte du milieu, qui a onze pouces,
& est d'une part attachée par ses gonds à la

piece

piece à gauche, dont les gonds tiennent au fourneau, & de l'autre se ferme par son loquet dans une mentonniere placée sur la piece à droite. Cette porte du milieu est en outre percée dans son centre d'un trou quarré de quatre pouces de haut sur cinq de large, fermé par une petite porte de tôle de même dimension, qu'on appelle *porte des essais*.

Si les deux portes de la premiere & seconde chambres ne sont pas aussi compliquées ni aussi larges, c'est qu'elles ne servent qu'à placer du bois sur ou sous la grille qui les sépare, tandis que celle de la troisieme chambre est destinée à placer la poële, à la retirer, & à fournir moyen d'extraire & examiner les essais; elle ne peut par conséquent pas être trop facile à ouvrir dans toute la largeur du fourneau, pour rendre l'enfournement & le défournement de la poële commodes à l'Artiste.

La quatrieme chambre est faite en voûte : elle a la même largeur que la troisieme, porte six pouces de haut, est séparée de la troisieme chambre par une grille pareille à celle qui sépare la premiere & la seconde chambre, & elle a une seule porte de tôle de mêmes proportions que celles de ces deux chambres. Sa voûte est ouverte par un trou rond de cinq pouces de diametre à sa base, continué dans toute l'épaisseur de la bâtisse supérieure, où il aboutit au dehors par un diametre de trois pouces & demi, ayant dans toute sa longueur neuf pouces, & c'est la cinquieme partie de l'intérieur du fourneau que nous nous proposions de décrire.

La maniere de se servir de ce fourneau est la même que celle qu'on va décrire pour les autres; nous observerons seulement, comme particularités de celui-ci, que pour conserver plus de chaleur sur la face antérieure presque toute garnie en tôle peu épaisse, quand le fourneau est chargé, on revêt cette face de briques liées ensemble par de la terre à four, en ne laissant à découvert que les portes nécessaires pour le service du bois; que lorsque la recuisson est achevée, on met au-devant de ces portes une large & épaisse plaque de tôle, qui en ralentit le refroidissement; enfin que pour juger de la force du feu par la flamme qui sort par le trou du haut du fourneau, on ménage au manteau de la cheminée sous lequel il est construit, une porte qu'on ouvre & ferme à volonté, pour voir jusqu'à quelle hauteur cette flamme s'eleve en sortant].

Construction du fourneau, selon les freres Maurice & Antoine.
Nos Religieux Peintres sur verre, sujets à être transportés par obédience d'une Ville ou d'une Province à une autre, ne trouvant pas par-tout tout le nécessaire pour la construction de leurs poëles & de leurs fourneaux à calciner les couleurs & à recuire, étoient souvent assujettis à recourir à leur industrie pour s'en fabriquer eux-mêmes qui pussent remplir leur objet.

S'ils ne pouvoient se procurer une poële de terre de creuset, ils s'en construisoient une d'une grandeur proportionnée à l'ouvrage qu'ils avoient à recuire; ils se servoient à cet effet de carreaux de terre cuite d'un pouce d'épaisseur, qu'ils assembloient & arrêtoient avec de la terre glaise. Quand ils ne pouvoient se procurer de carreaux de cette épaisseur, ils en appliquoient deux, l'un contre l'autre, dont ils faisoient la liaison avec la même terre. S'ils étoient trop grands, ils en scioient ce qu'ils avoient de surabondant. Ils observoient, en construisant cette poële, de le faire dans le milieu du fourneau, sur les barres qui devoient la porter, de façon qu'ils eussent toujours une distance de quatre pouces entre leur poële factice & les quatre murs du fourneau, qu'ils continuoient d'élever dans les proportions & distributions prescrites par mes aïeux, dont ils se rapprochoient beaucoup dans leurs différentes opérations.

Enfin pour ne rien laisser à désirer d'exact sur cette matiere, nous allons rendre compte de la description qu'ils nous ont transmise dans leur manuscrit, du fourneau du sieur Bernier, Maître Vitrier, Peintre sur verre, leur contemporain, sur la capacité duquel nos Mémoires ne nous ont rien appris.

Construction du fourneau du sieur Bernier, Peintre sur verre, leur contemporain.
La poële du sieur Bernier (car c'est toujours la dimension de la poële qui regle celle du fourneau) étoit de terre de creuset : elle avoit dix-huit pouces de longueur, un pied de largeur, & sept pouces de hauteur, le tout hors-d'œuvre; elle avoit un pouce & demi au moins d'épaisseur dans le fond, & un pouce sur les bords. Elle étoit ouverte sur le devant à un pouce du fond, & dans son juste milieu à la hauteur de son bord, sur quatre pouces de largeur, pour faire ce que notre Manuscrit appelle *la visiere* ou le passage des essais. Dans cette visiere, à demi-pouce d'épaisseur, étoit pratiquée, du haut en bas, une rainure, dans laquelle on glissoit les morceaux de verre qui servoient à retenir la chaux ou le plâtre fin dans la poële, dans les espaces qui se trouvoient entre chaque rangée d'essais.

C'est sur ce *moulé* de sa poële, ainsi que le Manuscrit le nomme, que le sieur Bernier bâtissoit son fourneau de la maniere suivante.

Il élevoit ses murs de face, des côtés & du fond, à hauteur de seize pouces au-dessus du sol, avec des briques, dont il formoit sur le devant un cintre qu'il appelloit le *cendrier* : c'étoit où il plaçoit ses bâtons de cotteret pour sécher, à la hauteur susdite, sur des verges à vitres : il en construisoit l'âtre avec des tuileaux à un pouce d'épaisseur.

Au-dessus de l'âtre, & deux pouces plus haut, il plaçoit deux barres de fer de carillon, qui traversoient, à quelque distance des murs, chaque extrémité du fourneau. Ces deux barres de fer servoient à supporter les

extrémités des bâtons de cotteret que l'on posoit dessus, afin qu'ayant plus d'air, ils brûlassent plus clair. Au défaut desdites barres, il se contentoit de mettre quatre bouts de brique à même élévation de deux pouces au-dessus de l'âtre, aux quatre coins du fourneau : ils produisoient le même effet, & embarrassoient moins pour le traitement du feu.

Les barres de fer disposées, il continuoit à élever les murs jusqu'à la hauteur de onze pouces, & pratiquoit dans le milieu du fourneau, sur le devant, une ouverture de huit pouces en quarré du niveau de l'âtre, qui servoit à y introduire le charbon & le bois.

A la hauteur susdite de onze pouces, il posoit en travers trois barres de fer quarrées, qui portoient sur les murs de côté, qui avoient, ainsi que les autres, quatre pouces d'épaisseur, c'est-à-dire, toute la largeur de la brique posée à plat : ces barres étoient pour supporter la poële qui étoit disposée de façon qu'il y eût entre l'âtre & le fond de la poële, douze pouces de vuide, & quatre pouces entre ladite poële & chacun des quatre murs.

Pour assurer la poële, il glissoit à chacun de ses angles, une brique debout entre elle & le mur qui la contenoit, de façon qu'elle ne pût être ébranlée sur le devant & au-dessus de la bouche du four. Dans le milieu & vis-à-vis la visiere de la poële, il pratiquoit une autre ouverture d'environ six pouces de haut & de l'épaisseur d'une brique, qui servoit à retirer les essais. Pour rendre cette brique plus aisée à retirer & à remettre, il y pratiquoit une ouverture, dans laquelle il introduisoit une verge de fer qui servoit à cet effet ; & lorsque les murs du fourneau étoient élevés à quatre pouces plus haut que les bords de la poële, il étoit censé fini.

Le fourneau se trouvoit alors élevé du sol, jusqu'à sa fermeture, de trois pieds trois pouces, long de deux pieds dix pouces, y compris l'épaisseur des murs, & large de deux pieds quatre pouces, y compris la même épaisseur.

Lorsqu'il vouloit rendre son fourneau amovible & transportable d'un lieu à un autre, il faisoit faire un bâtis de fer à quatre pieds, garnis de roulettes ; il en garnissoit les faces de brique, ce qui lui donnoit beaucoup de solidité, & le rendoit plus durable.

Lorsqu'un fourneau étoit neuf, s'il n'avoit pas de chaux en poudre qui eût déja servi pour empoëler, il prenoit de la chaux vive, qu'il avoit auparavant éteinte en jettant de l'eau dessus. Il en mettoit dans la poële, lorsqu'elle étoit en poudre, environ les trois quarts de ce que la poële pouvoit en contenir & par-dessus un morceau de craie tendre qu'il cassoit en plusieurs morceaux. Il couvroit alors le fourneau comme s'il eût voulu s'en servir pour recuire de l'ouvrage ; c'est-à-dire, il posoit sur les murs quelques barres de fer, sur lesquelles il agençoit des briques ou de forts carreaux de terre qu'il joignoit ensemble, & enduisoit de terre grasse, en laissant dans le milieu un trou d'un demi-pouce au moins, & un autre de la même dimension à chaque angle du fourneau, pour servir de passage à la fumée. Alors il allumoit le feu dans le fourneau, en y brûlant, pendant six heures au moins, toutes sortes de méchants bouts de bois, ce qui suffisoit pour faire sécher le fourneau, ainsi que la chaux & la craie qu'il avoit mises dans la poële, & pour empêcher que l'humidité d'un four neuf ne s'attachât à l'ouvrage, dont elle feroit noircir les couleurs, & ainsi perdroit toute une recuisson.

Le tout étant froid, c'est-à-dire, le four neuf & la chaux, passez, dit notre Manuscrit, que nous allons suivre le plus succinctement que nous pourrons sur la maniere d'empoëler & de recuire le verre peint, passez cette chaux par l'étamine au-dessus d'une boîte ; pour ce qui est de la craie, mettez-la à part. La chaux se seche encore bien mieux pour la premiere fois, en l'introduisant dans un four de Boulanger. On peut aussi, en pareil cas, se servir de plâtre bien recuit & passé au tamis. Il est encore bon, à chaque recuisson, d'augmenter sa provision de chaux, en couvrant le dernier lit de verre du dessus de la poële, de chaux nouvelle.

Quel que soit le fourneau qu'on aura choisi entre ceux dont la description précede, ce fourneau une fois construit & mis en état de servir, voici comme on doit procéder à empoëler le verre pour sa recuisson.

Quand vous voulez *empoëler*, ayez une planche de la mesure du fond de votre poële à un demi-pouce près de tout sens, pour y étendre vos pieces, afin de voir la maniere de ménager leur place pour chaque lit que vous en devez faire dans la poële ; glissez dans la rainure de la visiere un morceau de verre d'environ un pouce de hauteur : *sassez* sur le fond de la poële environ un demi-pouce de chaux ; étendez-la bien uniment par-tout avec la barbe d'une plume : couchez dessus un lit de vieux verre, sur lequel vous sasserez de nouvelle chaux jusqu'à la hauteur du liteau que vous avez glissé le long de la visiere : unissez la chaux de même, en sondant avec le doigt si votre premier lit de vieux verre est bien à-plomb.

Vous devez avoir vos essais, couchés des couleurs qui entrent dans votre ouvrage, dans cet ordre ; d'abord du jaune dans l'étendue d'un demi-pouce, ensuite de l'azur, du verd & du violet dans les mêmes distances. Il faut que ces essais soient bien secs. Prenez-en quatre, mettez-les à côté l'un de l'autre & à plat, de façon néanmoins qu'ils ne se touchent point, & que tout ce qui est cou-

SUR VERRE. II. PARTIE.

ché de couleur entre dans la chaux. Vos essais ainsi placés, sassez de la chaux par-dessus; couvrez-les ensuite d'un morceau de vieux verre tout à plat, pour les tenir fermes; puis glissez dans la rainure de la visiere un autre morceau de verre, que vous aurez coupé assez haut pour venir à son extrémité, à la moitié de la hauteur de la poële : souvenez-vous que c'est l'azur qui regle tout. Cette couleur une fois bien fondue, les autres le feront de même (*a*).

Avant de procéder à empoëler l'ouvrage, il est bo.. "observer que les émaux sur-tout, même la carnation, demandant plus de chaleur pour se *parfondre* que le jaune, le noir & les grisailles, ils doivent occuper par préférence la place du dessous, & les autres le milieu : que le dessus est, à proprement parler, la place des pieces de conséquence, parce que, quoique plus chauffées que le milieu, elles le sont moins que le dessous, plus sujet à brûler; que c'est aussi la place des plus grandes, parce qu'étant moins chargées elles ne seront pas si exposées à être cassées; qu'il faut se donner de garde que les pieces touchent aux bords de la poële; mais leur donner au moins un demi-pouce de jeu tout autour d'icelle; qu'il est bon de ne pas les faire toucher entre elles; enfin qu'il est très-avantageux de ranger toujours les plus fortes ombres vers les bords, parce que, si elles chauffoient trop, le dégât seroit moins sensible.

Vos essais placés, comme il a été dit, au premier rang du fond de la poële, commencez à prendre une piece sur votre planche, sur laquelle vous en avez étendu deux rangs, en les mettant couleurs contre couleurs. Levez-les les unes après les autres, dans l'ordre où elles y sont arrangées, en mettant le premier lit, la couleur en dessus & bien à-plomb. Si vous vous appercevez, en frappant dessus légèrement du revers du doigt, que quelque piece porte à faux, relevez-la; remettez de la chaux à la place qui la tenoit en défaut, pour la tenir plus ferme; bordez aussi de chaux toutes les pieces, en les affermissant avec le doigt; ce qui est à observer dans chaque lit de pieces que l'on étend dans la poële.

Votre premier lit étant étendu & bien affermi avec la chaux vers les bords de la poële, sassez de nouvelle chaux & l'étendez avec la barbe de la plume sur tous les endroits qui ne sont point couverts d'émaux ou de carnation. Prenez alors de ces morceaux de craie, dont nous avons parlé, concassés à la grosseur d'un pois & passés au travers d'un crible de fer-blanc d'environ huit pouces en quarré, dont les bords soient relevés d'un pouce & le fond percé de trous de même grosseur. Disposez lesdits morceaux sur les endroits couchés des couleurs susdites de distances en distances à égale épaisseur, de maniere qu'ils puissent supporter, avec la chaux qui est répandue sur le restant des pieces, le second lit de verre que vous arrangerez à sens contraire au premier lit, c'est-à-dire, la peinture en dessous (*a*). Cette précaution, de ne point couvrir les émaux avec la chaux, leur conserve plus d'éclat, en empêchant qu'elle ne les ternisse au moment qu'ils se parfondent. Si cependant toutes vos pieces n'étoient pas de grande conséquence, stratifiez tous vos lits de verre du même sens, c'est-à-dire, la peinture en dessus & de la chaux par-tout, étendue bien uniment avec la barbe de la plume à l'épaisseur d'une ligne, & continuez de stratifier jusqu'à ce que vous soyez à la hauteur du liteau de verre posé au-dessus des essais dans les rainures de la visiere.

Etendez alors les essais du second rang, & faites comme au premier. Sassez & répandez un lit de chaux; &, avant d'y étendre un nouveau lit de verre peint (c'est ici la place de la partie de votre Ouvrage qui est le plus colorié en jaune) faites un lit de vieux verre; répandez peu de chaux par-dessus; stratifiez sur cette chaux un lit des pieces dans lesquelles il est entré plus de jaune : avec cette précaution, le jaune ne gâtera point vos lits de dessous couchés d'autres couleurs, qu'autrement il eût pu atteindre, après avoir pénétré la piece sur laquelle il est couché. Stratifiez ensuite vos lits de pieces de grisailles, en répandant sur chaque lit une ligne au plus de chaux jusqu'à ce qu'elles ayent atteint le bord du liteau de verre que vous aurez glissé dans la rainure au-dessus de votre second étage d'essais. Placez ensuite votre troisieme rangée d'essais : faites comme à la premiere & à la seconde, & glissez de nouveau un liteau de verre dans la rainure de la visiere qui atteigne le bord de la poële. Répandez de la chaux en sassant; stratifiez les pieces que vous aurez réservées pour le dessus, dans le même ordre & de la même maniere que vous avez fait pour celles de dessous.

S'il n'y avoit pas assez de pieces pour remplir la capacité de la poële (qui dans

(*a*) Si les émaux n'étoient pas d'une composition bien fondante, telle que celles de nos Auteurs, qui, à cause de la dose de mine de plomb qu'ils y employoient, évitoient la répétition des calcinations par le salpêtre, sur tout dans l'émail couleur d'azur qu'ils ne calcinoient qu'une fois, il y auroit lieu de craindre que le jaune ne brûlât, en attendant la fusion du bleu, &c; car, comme le remarque fort judicieusement M. Félibien, le jaune est toujours la premiere couleur qui commence à se parfondre.

(*a*) L'usage de ces petits morceaux de craie est suppléé, dans nos secrets de famille, par ces petits monticules de chaux ou de plâtre fin distribués par petits espaces hors des émaux.

la dimension que le sieur Bernier lui donnoit de dix-huit pouces de longueur, douze de largeur & sept de hauteur, peut contenir trente-cinq pieds superficiels de verre peint) rempliffez-la de lits de vieux verre & de lits de chaux, afin que la fumée, qui pourroit circuler dans le vuide qui resteroit sans cela, ne gâte point l'ouvrage. Si au contraire il vous restoit deux ou trois lits de votre ouvrage à stratifier, vous pouvez augmenter la capacité de la poële, & la rehausser avec des morceaux de verre le plus épais que vous pourrez trouver, qui seront doucement enfoncés tout autour de la poële dans la chaux qui la borde, de maniere que les dernieres pieces de verre peint, ayant atteint le niveau des bords de la poële, vous rempliffiez l'excédent en hauteur que vous donneront ces liteaux, avec deux lits de vieux verre & de chaux stratifiés, & que votre dernier lit de chaux soit plus épais que les autres. Pour lors vous auriez soin d'élever davantage le couvercle du fourneau, ensorte qu'il se trouve toujours quatre pouces du dessous du couvercle au niveau du dernier lit de chaux.

Prenez garde sur-tout en empoëlant que, par quelqu'accident imprévu, il ne soit tombé du sel dans la chaux ou dans la poële en l'emplissant, parce qu'il feroit casser les pieces qui se trouveroient dans son voisinage.

Tout étant disposé avec les précautions susdites, couvrez votre fourneau comme il est dit ci-dessus, lorsqu'il s'agit de le faire sécher étant neuf, & qu'on n'a point encore commencé à recuire d'ouvrage dedans.

Reste à examiner le traitement du feu dans la recuisson, ce que nous allons faire dans l'ordre que nous avons suivi.

Du traitement du feu pour la recuisson.

Les préceptes de Félibien & d'Haudicquer de Blancourt à cet égard ayant beaucoup de ressemblance, nous nous contenterons de rapporter ce qu'en dit d'après eux Dom Pernetti.

Traitement enseigné par Dom Pernetti, d'après Félibien & Haudicquer de Blancourt.

Pour échauffer le fourneau, on met d'abord à la porte seulement un peu de charbons allumés qu'on y entretient pendant près de deux heures, pour échauffer le verre peu à peu, afin qu'il ne casse pas. On pousse ensuite le charbon plus avant, & on l'y laisse encore une bonne heure; après cela on le fait entrer peu à peu sous la poële. Quand il y a été ainsi deux heures, on l'augmente par degrés, remplissant insensiblement le fourneau avec du charbon de jeune bois bien sec, ensorte que le feu soit très-vif & que la flamme sorte par les quatre trous des angles du fourneau. Il faut entretenir le feu le plus vif pendant trois ou quatre heures. De temps en temps on tire de la poële, par le trou qui répond à celui du devant du fourneau, les épreuves ou essais, pour voir si les couleurs sont fondues & incorporées. Félibien & M. de Blancourt ajoutent *pour voir si le jaune est fait*, ce que Dom Pernetti n'auroit pas du omettre, cette couleur se parfondant toujours la premiere.

Quand on voit que les couleurs sont presque faites, on met du bois très-sec, coupé par petits morceaux, & l'on ferme ensuite la porte, qui doit être fermée depuis qu'on a commencé à pousser le feu sous la poële. Lorsqu'on voit que les barreaux qui la soutiennent sont d'un rouge étincelant & de couleur de cerise, c'est une marque que la recuisson s'avance. Mais pour sa perfection, il faut un feu de dix ou douze heures.

Si on vouloit la précipiter, en donnant dès le commencement un feu plus âpre, on risqueroit de faire casser le verre & de brûler les couleurs.

C'est ici une affaire qui gît plus en expériences qu'en préceptes: voici néanmoins le traitement du feu prescrit par mes secrets de famille.

Traitement enseigné dans mes secrets de famille.

Le fourneau étant exactement fermé par le haut avec plusieurs carreaux de terre cuite, tels que nos carreaux d'âtre, assemblés l'un contre l'autre & lutés avec l'argile, en observant de pratiquer dans le fourneau un trou du volume d'un œuf, on y met le feu de cette maniere.

On met à l'entrée du foyer des charbons allumés qu'on y entretient continuellement de nouveau charbon, à mesure que le premier semble disposé à tomber en cendres. Le charbon le meilleur pour cette opération doit être léger, sonore, en gros morceaux brillants qui se rompent aisément. On estime par préférence celui qui est en *rondins*, & qui ne reste pas chargé d'une grosse écorce. Le charbon trop menu, ne laissant pas assez d'air entre ses différents morceaux, s'allume difficilement, produit de la fumée & répand une odeur pernicieuse. Celui qui, étant trop cuit, est réduit comme en braise, donne peu de chaleur. Il faut encore prendre garde que le charbon n'ait été mouillé: on reconnoît celui-ci en ce qu'il est plus lourd, qu'il s'allume avec peine, ne brûle point avec vivacité, & se consume sans produire la chaleur qu'on en attendoit. On continue ce feu de charbon pendant deux heures au moins, toujours à l'entrée du fourneau, pour accoutumer peu à peu le verre à sentir la chaleur, & empêcher qu'il ne se casse par une trop prompte & trop vive atteinte du feu. On l'introduit ensuite un peu plus avant dans le fourneau & par degrés, en le portant également sur chaque côté des parois. Alors on bouche l'entrée du foyer, ce qui empêche le fourneau de tirer trop d'air, & le charbon de se consumer trop vite. On le laisse ainsi pendant une bonne heure au moins. On range ensuite tout le charbon allumé de chaque côté de la poële

poële à égale distance jusques vers le fond du fourneau. On se sert à cet effet d'un instrument semblable à celui que les Boulangers nomment *rable*, & dont ils se servent à remuer les tisons & à manier la braise dans le four. Cet instrument, emmanché dans le bois, consiste en une branche de fer de trois à quatre lignes en quarré, un peu recourbée vers l'extrémité opposée au manche. Mon pere le nommoit *rablot*.

Après trois heures & plus de ce feu de charbon, le Peintre sur verre introduit dans son fourneau deux bâtons de cotteret d'égale grosseur, de bois de hêtre déja sec, & qu'il a encore fait sécher sous le foyer ou sur la calotte du fourneau. Il les porte avec le rablot sur les braises restantes du charbon, l'un d'un côté, l'autre de l'autre, où ils ne tardent pas à s'enflammer. On préfere le bois de hêtre au bois de chêne, parce qu'il est moins sujet à pétiller & à fumer. On choisit ordinairement les plus gros bâtons pour le commencement, parce qu'ils ne donnent pas d'abord une flamme si vive, & qu'ils produisent, en tombant en braise, une chaleur plus douce & de plus de durée.

Si ces deux bâtons tombent en braise presque dans le même moment à chaque côté du fourneau, c'est un signe que la chaleur est égale par tout. Alors il faut veiller, pendant six heures au moins, à entretenir scrupuleusement ce feu de cotterets, de façon qu'aussi-tôt qu'un bâton tombe en braise, on en substitue un autre en sa place. Ainsi la flamme non interrompue circulera continuellement autour de la poële, en lui donnant ce qu'on appelle un *feu de reverbere*.

Si la braise vers la fin s'amassoit en trop grande quantité dans le fourneau, ce qui pourroit suffoquer l'activité du feu, ainsi qu'on le reconnoit lorsque la flamme cesse de jouer par les quatre coins du fourneau, & chaufferoit trop le fond de la poële; on retire de cette braise, peu à peu & par intervalles, en la ramenant sur le devant du foyer avec le rablot, d'où on la fait tomber dans un réchaud ou un autre vaisseau propre à la recevoir & à la répandre ensuite sur la calotte du fourneau.

Après six heures de ce feu de bois soigneusement & artistement conduit, on commence à déboucher le passage des essais sur le devant du fourneau. Pendant qu'on le débouche, on doit avoir eu soin d'introduire dans le foyer du fourneau les pincettes dont on doit se servir pour retirer les essais de la poële, afin de donner à ces pincettes un degré de chaleur convenable à celle dont les essais sont atteints, & que, saisis par le froid de l'instrument qui serviroit à les tirer, ils ne se cassent pas par l'extrémité qui déborde la poële, ce qui empêcheroit de les retirer. On retire ordinairement trois essais à la fois, un du bas, un du milieu & un du haut, pour être également sûr de l'atteinte du feu que la poële auroit reçu par-tout avec le même concert. On les laisse refroidir petit à petit, en les posant de rang sur le devant du four.

Si les émaux commencent à s'attacher, si le jaune se fait, on augmente l'activité du feu, en introduisant dans le fourneau de petits bâtons ou éclats de cotterets bien secs que l'on aura réservés pour la fin. Une demi-heure après on tire de nouveaux essais. Si les émaux, quoique plus adhérents au verre, ne paroissoient pas encore clairs, fondus & lisses; si le jaune paroit encore foible par comparaison au premier essai qui en a été fait au feu domestique, vous continuerez encore ce feu d'atteinte une demi-heure ou un peu plus, selon l'indication des trois derniers essais que vous retirerez de la poële.

Au reste on peut suivre les indications des étincelles qui sortent des barreaux, & de leur couleur de cerise.

Les émaux sont censés suffisamment recuits, lorsqu'après le refroidissement des essais, vous appercevrez, sur le revers de l'endroit où ils ont été couchés, qu'ils commencent à se diviser par petites lames, sans cependant se séparer. C'est ce que les Peintres sur verre appellent des émaux *calcinés*. Il faut alors cesser le feu, boucher exactement toutes les issues du fourneau par lesquelles l'air pourroit s'introduire & laisser le tout se refroidir ainsi de soi-même avec la plus grande patience. Ce refroidissement, suivant les saisons, dure quarante-huit ou soixante heures. Lorsque la calotte du fourneau ainsi que ses parois sont froids, vous levez la calotte piece par piece; & si la poële n'a plus conservé de chaleur, vous en retirerez vos pieces lit par lit, comme vous les y avez introduites, en conservant soigneusement la poudre de chaux ou de plâtre qui vous aura servi à les *stratifier*, pour la garder & la faire resservir, après l'avoir tamisée, aux recuissons suivantes.

Toutes les pieces étant retirées de la poële, vous *découcherez* de jaune toutes celles qui en avoient été couvertes (*a*). C'est alors que vous reconnoîtrez le bon ou le mauvais succès de votre recuisson, dont un trop prompt & trop impatient empressement à *dépoëler* peut, en un instant, vous faire perdre tout le fruit, en faisant casser tout l'ouvrage.

Le traitement du feu pour la recuisson que nous venons d'enseigner, est, à la vérité, plus fatigant que le précédent, à cause de

―――――――――――――

(*a*) *Voyez* au Chapitre VII, au rang des outils, la *brosse à l'ochre*.

l'attitude toujours baissée, dans laquelle le Peintre sur verre doit se tenir pendant six ou sept heures au moins, pour s'assurer du moment auquel ses bâtons tombent en braise, & y en substituer de nouveaux ; mais combien de personnes préféreroient cette fatigue à la vapeur nuisible d'un feu de charbon qu'il faut soutenir pendant huit ou neuf heures dans le premier traitement ! D'ailleurs je suis à portée d'assurer que mon pere en a retiré les plus grands avantages.

Je n'oserois garantir de même celui de nos Récollets, tant la différence est grande entre l'un & l'autre traitement. C'est au surplus à l'Artiste à comparer entre eux les différents traitements que nous lui donnons, & à suivre de préférence celui que l'expérience lui indiquera comme le plus sûr.

Traitement enseigné dans le manuscrit des Freres Maurice & Antoine.

Leur manuscrit, pour le traitement du feu, recommande le temps de la nuit, comme le plus calme. En commençant, dit-il, à chauffer le fourneau vers les dix heures du soir, la recuisson peut durer jusques vers les dix heures du matin du jour suivant. C'est de l'étendue du fourneau, de la qualité des couleurs qui sont à recuire, & du plus ou moins de dureté connue du verre qu'on y a employé, qu'il en fait dépendre le plus ou le moins de durée, y ayant des verres qui ne demande à la recuisson que neuf ou dix heures de feu, d'autre jusqu'à douze ou treize.

Il prescrit trois heures de feu de charbon déja allumé, avant qu'on l'introduise dans le fourneau. Il faut le ranger également le long des murs de côté du fourneau, en y en substituant de nouveau à mesure que le premier se consume, parce que la flamme se porte toujours assez vers le milieu.

Après un feu de trois heures de charbon, il veut que l'on commence à chauffer avec les plus petits bâtons des cotterets de bois de chêne, que l'on rassemble pour cet usage. On les range de chaque côté des bords de la poêle, en les faisant porter de chaque bout sur les barres posées à cet effet en travers du fourneau, ou sur les briques plus élevées que l'âtre de deux pouces, qui saillent des quatre angles du fourneau. A mesure que ces bâtons tombent en braise, on y en substitue continuellement de nouveaux. Il réserve les plus gros bâtons pour la fin.

Si au bout de quatre ou cinq heures le fourneau se trouvoit trop plein de braise allumée, il ordonne de la retirer & de la porter sur la couverture du fourneau, en prenant garde de boucher les trous du milieu & des quatre coins dudit fourneau qui servent au passage de la fumée.

Après huit heures de ce feu, si vous vous appercevez, continue-t-il, que la poêle commence à rougir, s'il sort par les trous des angles & du milieu, & même du dessous de la poêle, des étincelles comme des étoiles, vous pourrez, en ôtant la brique qui bouche le passage de la visière, retirer un essai avec les pincettes, que vous aurez fait rougir auparavant, en commençant par la rangée des essais d'en bas. Mettez-le refroidir *dans l'eau* (*a*) : ratissez la couleur avec le couteau, pour voir si elle commence à se fondre, ou si elle est entiérement fondue. Si elle ne tient pas, n'en tirez pas davantage ; continuez de chauffer, & brûlez quatre des gros bâtons de cotteret de chêne. Si elle tient, n'en tirez plus du bas ; mais tirez-en un promptement du second rang ; le milieu ne pouvant pas être sitôt fondu le bas & le haut, à cause de *l'éloignement du feu* (*b*). Ne laissez pas de ratisser votre essai : si la couleur ne tenoit pas, que cela ne vous inquiéte pas. Retirez-en un aussi du troisieme rang ; si ce dernier essai est fondu, retirez toute la braise qui est sur la couverture : n'y en remettez plus, d'autant que vous feriez brûler les pieces qui sont dessus. Si au contraire ce dernier essai n'étoit pas entiérement fondu, il faut examiner avec soin quelle continuité de feu peut être absolument nécessaire pour achever la recuisson.

Lorsqu'il y aura un demi-quart-d'heure que les quatre bâtons seront consumés, retirez de nouveaux essais, en commençant par le bas. Si l'essai d'en bas est bien fondu, si la couleur menace de se brûler, tirez-en un du second rang, pour voir s'il est aussi bien fondu ; celui du milieu l'étant, les autres le seront aussi.

Si vos essais ne s'accordent pas avec ces épreuves, brûlez de nouveau quatre bâtons, d'autant que le verre, qui est dans le milieu de la poêle, ne chauffe pas tant que les essais, qui sont exposés à la plus grande chaleur vers ses bords.

Si tous vos essais se trouvoient fondus dans le même temps (ce qui dénote la meilleure recuisson) ; alors il faudroit cesser le feu.

Le bois étant consumé, retirez tout le charbon ; rebouchez toutes les ouvertures du fourneau ; luttez-les avec la terre glaise, à la réserve des trous des angles & du milieu. Vous laisserez refroidir le fourneau deux jours entiers ; au troisième jour, lorsque le tout est bien refroidi, vous pouvez retirer vos pieces, en déchargeant doucement la chaux avec la plume. Il ne faut jamais lever une piece par un coin, mais toujours par le milieu.

(*a*) Chaude ou froide ? Pour moi je pense que l'eau froide les réduiroit sur le champ en poussière. Je n'en ai jamais vu refroidir à l'eau chaude.

(*b*) Il est en effet à six pouces plus bas que dans notre fourneau de famille, qui n'a que six pouces de l'âtre au-dessous de la poêle.

SUR VERRE. II. PARTIE.

S'il est beaucoup plus commode que toutes les couleurs se parfondent ensemble, dit le manuscrit, c'est une chose très-difficile (a).

Quand toutes les pieces, ajoute-t-il, seront hors du fourneau, brossez le jaune & l'essuyez avec un linge, pour vous en servir dans le besoin à faire un jaune foible.

Notre manuscrit finit, & nous finirons avec lui par la recette d'un onguent contre les brûlures auxquelles les Peintres sur verre sont exposés en recuisant.

Onguent contre les brûlures auxquelles on est sujet en recuisant.

Prenez une partie de mine de plomb rouge, & autant d'huile d'olive : mêlez le tout dans une écuelle de terre : mettez-la sur la cendre rouge : remuez bien le tout jusqu'à ce qu'il commence à s'épaissir. Quand vous le verrez assez épais, ôtez-le de dessus le feu : frottez ensuite vos mains d'huile d'olive : faites-en des petits rouleaux pour vous en servir, en l'appliquant sur un linge, & delà sur le mal.

(a) Il paroit que nos Récollets, moins heureux dans le traitement du feu que dans les autres parties de leur Art, avoient fait quelquefois de fâcheuses expériences de cette difficulté ; car ils donnent sur le même ton que leurs autres enseignements, celui par lequel ils conseillent, si un émail colorant étoit sorti du feu sans être suffisamment fondu, de passer légèrement par-dessus avec une plume un peu d'huile de noix pour rendre plus transparente la couleur qui n'est pas assez fondue. Ils ne veulent pourtant pas qu'on en mette sur le rouge. Ils recolloient aussi à la colle de poisson les pieces qui se cassoient dans la poële. Moyens peu sûrs de se tirer d'affaire, & qui n'échappent pas toujours à tous les regards.

Fin de la seconde Partie.

EXTRAITS

SUR LA PEINTURE TANT EN ÉMAIL QUE SUR VERRE ; & sur la Composition des différentes sortes de Verre blanc & coloré ; traduits d'un Livre Anglois, en deux Tomes in-4°. intitulé, The handmaïd to the Arts, 1758. *A Londres, chez Jean Nourse ; & à Paris, chez Cavelier, rue Saint-Jacques.*

AVERTISSEMENT.

La seconde Partie de mon Traité. étoit bien avancée, lorsqu'un ami me demanda si j'avois consulté un Livre Anglois, annoncé dans le Journal de Trévoux (Novembre 1759), qui avoit embrassé une partie de la matiere sur laquelle je travaillois. Je n'entends point la Langue Angloise, lui répondis-je ; mais je consulterai le Journal. J'y trouvai, à la page 2851, l'annonce de cet Ouvrage, dont le titre y est traduit par celui de *la Servante des Arts* (a). Je connus par l'analyse qu'en fait le Journaliste, que, dans le premier Volume, l'Auteur donnoit des détails pratiques sur la nature, la préparation, la composition & l'usage des différentes substances colorantes employées par les Peintres, entr'autres dans la Peinture en Email & dans la *Peinture sur Verre*; qu'il s'étendoit, dans le second Tome, sur la nature, la préparation & la composition des différentes sortes de verre, & sur l'Art de contrefaire les pierres précieuses par des verres colorés, par des pâtes, &c. ma difficulté subsistoit toujours.

M. Hernandez (b), connu par les différents morceaux qu'il a traduits de l'Anglois pour le Journal Etranger, vint à mon secours ; & c'est à lui que je suis redevable de la Traduction des deux Extraits que je vais donner de cet Ouvrage.

L'un sera sur la Peinture tant en Email que sur Verre, dont les substances colorantes sont les mêmes ; l'autre sur la composition des différentes sortes de Verre.

J'aurois pu me borner à donner le premier Extrait, puisque je me suis moins proposé pour objet dans le cours de mon Ouvrage de traiter de l'Art de la Verrerie que de l'Art de Peindre sur Verre ; mais comme les Anglois ont la réputation d'être doués d'une grande sagacité dans la pratique des Arts qu'ils tiennent des autres Nations, & de les perfectionner autant qu'il est en eux ; comme d'ailleurs ce que l'Auteur Anglois dit de la composition du verre de couleur entre parfaitement dans mon plan, j'ai cru que le Public verroit ces deux Extraits avec la même satisfaction, & j'ai profité de la bonne volonté de mon Traducteur pour le second, avec autant d'ardeur & de reconnoissance que pour le premier.

Les Entrepreneurs de nos Verreries pourront peut-être tirer quelqu'avantage des procédés dont les Anglois se servent dans la composition & préparation tant du verre blanc que du verre plein de différentes couleurs, quoique cette entreprise ne soit pas si étendue & autant accréditée dans l'Angleterre qu'elle devroit l'être, à cause des droits qui s'y levent sur les productions des Manufactures de Verre.

Je ne m'astreindrai pas dans ces deux Extraits à suivre mon Auteur de point en point : j'ometttrai, dans le premier, ce qui n'aura pas trait assez immédiatement à la Peinture sur Verre, & je ne ferai usage, dans l'un ni dans l'autre, de ce qui pourroit n'être propre qu'aux Anglois.

Cet Ouvrage est dédié aux Membres de la Société de l'encouragement des Arts, Manufactures & Commerce de Londres.

(a) Mon Traducteur, à l'inspection du Livre Anglois, prétendit que le mot *Handmaid* seroit rendu plus sûrement par celui de *la Guide*, en Latin *Manuductrix*, que par celui de *la Servante des Arts* : mais par respect pour les talents du Journaliste, dont il reconnoit l'habileté dans l'intelligence de la Langue Angloise , il a voulu que je conservasse le titre que porte cet Ouvrage dans son Journal.

(b) M. Hernandez, nouvellement de retour de Saint-Petersbourg, où il résidoit depuis plusieurs années en qualité de Secretaire du Prince Repnin , Grand Ecuyer de l'Impératrice de Russie, est actuellement Interprete du Roi, au Bureau des affaires Etrangeres.

PREMIER EXTRAIT,

PREMIER EXTRAIT,

TIRÉ DU PREMIER TOME,

SUR LA PEINTURE TANT EN ÉMAIL QUE SUR VERRE.

Extrait de la Préface relativement à ces deux Genres de Peinture.

<small>Les Peintres trompés dans l'achat de leurs couleurs, faute d'étudier les substances dont elles sont composées.</small>

L'AUTEUR, après avoir remarqué que les Peintres les plus habiles en huile ou en détrempe se trouvent souvent trompés, par l'avarice & l'ignorance des Juifs & des bas Artisans de qui ils achetent les couleurs préparées, parce qu'ils négligent l'étude des substances qui entrent dans leurs compositions pour s'appliquer à des objets qu'ils regardent comme principaux, & immédiatement nécessaires à leur Art; après avoir annoncé que le but de sa premiere Partie, employée à la matiere pittoresque, est de les mettre en état de préparer eux-mêmes les couleurs, ou de juger avec certitude de la bonté de celles qu'on leur prépare; après enfin avoir auguré de son travail un succès d'autant plus assuré qu'il a, dit-il, une connoissance parfaite des différentes branches de la Chimie fondée sur des expériences réitérées, passe à la Peinture en émail & à la *Peinture sur verre*.

<small>Etat de la Peinture en émail en Angleterre.</small>

Ce qu'il donne sur la Peinture en émail est, dit-il, un système complet de théorie & de pratique. Ceux pour qui il est écrit, en comprendront mieux le mérite & l'utilité. Cet Art est tout nouveau pour l'Angleterre. Ceux qui le possedent de plus vieille date dans les autres parties du monde, ont soigneusement gardé leur secret sur la maniere de le travailler, comme sur la préparation & la fusion tant des matieres qui lui servent de fond que de celles qui produisent les couleurs. Il n'est donc pas surprenant que les Artistes Anglois n'ayent que très-peu de connoissance sur ces objets. Ils sont obligés d'employer un émail blanc préparé à Venise pour faire les fonds sur lesquels ils doivent peindre, & à se procurer, en tâtonnant, des couleurs plus ou moins parfaites.

Il en faut cependant excepter quelques-uns qui préparent eux-mêmes leurs couleurs sur des recettes, mais avec les qualités précaires qui résultent de leur aveugle exécution; c'est-à-dire, sans rien comprendre des propriétés générales des ingrédiens, ni des principes des opérations. Delà l'incertitude du succès & l'embarras en opérant.

<small>But de l'Auteur Anglois en écrivant sur cet Art.</small>

« Un de nos principaux objets, ajoute l'Auteur, a été de venir au secours des Peintres en émail, Art très-intéressant pour nous au moment présent, puisqu'il est devenu le fondement d'une Manufacture dont nous pouvons espérer un grand avantage. Déja même nous la voyons tendre à une telle perfection, par la facilité du travail, qu'on nous en fait des demandes dans les Foires Etrangeres, quoique le long usage & le bon marché des ouvrages de Geneve, où l'on est en possession depuis long-temps de cette branche de commerce, ayent originairement procuré aux Genevois beaucoup d'avantages sur nous ».

<small>Etat de la Peinture sur verre en Angleterre.</small>

« La *Peinture sur verre* avec des couleurs vitrescibles n'est pas, continue notre Auteur, une matiere moins importante que la Peinture en émail. Elle est regardée en Angleterre, *comme un Art dont le secret est perdu* (*a*). Cet Art cependant n'est dans le fait autre chose qu'une Peinture avec des couleurs d'émail transparent sur un fond de verre par la même méthode. Les connoissances que nous avons acquises récemment dans l'Art d'émailler, peuvent nous donner la même supériorité dans l'Art de peindre sur verre. Aussi ai-je regardé cet objet comme une portion nécessaire de mon ouvrage, & suis-je entré dans un certain détail sur cet Art; je me réfere néanmoins en grande partie à ce que j'ai donné sur la Peinture en émail, à cause de l'affinité que la Peinture sur verre a avec elle, & n'appuie que sur la vraie différence qui se trouve entre l'une & l'autre; mais je me flatte que, malgré le peu d'étendue que j'ai donné à cette matiere, quelqu'un qui y portera son attention, deviendra un bon maître dans l'Art de peindre sur verre (*b*) ».

<small>Des Auteurs qui ont traité des couleurs propres à ce genre de Peinture.</small>

L'Auteur, parlant ensuite de la préparation des couleurs qui y sont propres, dit que Néri semble avoir établi la base de toutes les recettes qu'on en a, par son Art de la Verrerie; que Bérallus, Mathiolle, Wormius, Césalpin & autres ont aussi donné quelques enseignemens sur ce point; que

<small>(*a*) *Voyez* ci-devant Chapitre VI, la note où je parle de deux Anglois, Peintres sur verre, vivans.

(*b*) Il paroît cependant que l'Auteur a confondu l'Art de *Peindre sur verre* avec celui de le *colorer*. *Voyez* la remarque que nous avons faite à ce sujet dans le Chapitre où il traite de ce genre de Peinture.</small>

158 L'ART DE LA PEINTURE

Canéparius, dans son livre *De Atramentis* a été le copiste de Néri, sans le citer, & l'avoit beaucoup étendu, mais que ses additions n'étoient pas exemptes de défauts ; que Merret, Médecin Anglois, avoit, par sa traduction Latine de l'ouvrage de Néri, fait connoître cet Auteur en Angleterre, mais que ne paroissant pas avoir eu d'autres lumieres pour le diriger dans ses sentimens, que celles qu'il avoit puisées chez d'autres Ecrivains, les notes dont il l'avoit orné, n'avoient ni éclairci, ni augmenté beaucoup le texte ; que Kunckel avoit publié en Allemand le livre de Néri, avec les notes de Merret, & ses propres observations sur l'un & sur l'autre ; qu'il y avoit ajouté différents procédés beaucoup plus sûrs que ceux de Néri & de ses prédécesseurs ; qu'enfin il étoit le seul qui, guidé par l'expérience, eût donné plus de détails sur cet Art.

Maniere de préparer l'Ochre écarlate.

(Avant de passer à ce que notre Auteur enseigne, tant sur la Peinture en émail que sur la Peinture sur verre, il est à propos de rapporter ce qu'il dit ailleurs de la préparation de l'ochre écarlate, parce qu'il en sera fait mention dans la composition des couleurs propres à ces deux genres de Peinture).

Ce que c'est que l'ochre écarlate.

» L'ochre écarlate, dit-il, page 49 du premier Tome, est la terre d'ochre ou plutôt le fer, qui est la base du vitriol verd, séparé par la calcination de l'acide du vitriol. La couleur qu'elle produit est une écarlate orangée. On ne s'en sert point pour les fonds & dans les ombres de carnations, à cause de sa ténacité, & de sa trop grande force ou chaleur qui égale celle de l'ochre naturelle : mais on l'emploie, comme couleur fondue & mixtionnée, dans toutes sortes de peintures, excepté dans celle en émail, où elle devient d'un jaune transparent brun, lorsque le fond est trop fort. Comme couleur on la prépare de la maniere suivante. »

» Prenez telle quantité que vous voudrez de vitriol verd, *copperas*, en François *couperose*. Emplissez-en un creuset jusqu'aux deux tiers seulement ; faites-le bouillir à un feu ordinaire jusqu'à ce que la matiere tire vers la siccité, ce qui en diminuera beaucoup la substance. Remplissez alors le creuset, à la même hauteur que la premiere fois, & répétez cette opération jusqu'à ce que le creuset soit rempli d'une matiere réduite à siccité. Otez alors le creuset du feu ; mettez-le à un fourneau à vent ; ou si vous n'en préparez qu'une petite quantité, continuez votre opération au premier fourneau, en rassemblant le charbon autour du creuset, & faites calciner le tout jusqu'à ce qu'en refroidissant, il parvienne à parfaite rougeur. Pour vous assurer de ce degré de calcination, prenez, au bout d'une baguette de fer, un peu de la matiere dans le milieu du creuset, & la laissez refroidir ; car, tant qu'elle sera chaude, vous n'aurez aucun indice apparent de couleur rouge, quand même la calcination auroit été suffisante. Otez ensuite l'ochre du creuset pendant qu'il est chaud, & la versez dans de l'eau ; cassez le creuset, & en mettez les fragments dans la même eau pour en extraire l'ochre qui y est adhérente. Remuez bien le tout dans l'eau, jusqu'à ce que le vitriol qui auroit pu rester soit fondu. Laissez ensuite reposer le tout ; quand l'eau sera claire, versez-la par inclination dans un autre vase ; ajoutez-y autant d'eau fraîche que la premiere fois. Retirez les morceaux de creuset ; répétez la même lotion que dessus. Remettez de l'eau fraîche pour la troisieme fois, afin de purifier l'ochre de toute saleté. Passez ensuite le tout au tamis couvert d'un papier Joseph, & le faites sécher sur une planche jusqu'à parfaite siccité, »

Maniere de la préparer.

EXTRAIT DU CHAPITRE IX. DE LA I. PARTIE.

De la Nature, Préparation & Usage des différentes matieres employées dans la Peinture en Émail.

SECTION PREMIERE.
De la Nature en général de la Peinture en Email.

Nature de la Peinture en émail. CETTE maniere de peindre differe des autres en ce qu'elle emploie le verre, ou quelque corps vitrescible, comme un véhicule qui sert à lier toutes les parties des couleurs, & à les réunir au fond sur lequel elles doivent être appliquées. Devenues fluides par l'action du feu, elles se mêlent à cette substance, qui, par leur incorporation, forme, lorsqu'elle est refroidie, une masse dure. Ce véhicule est à la Peinture en émail ce que l'huile, l'eau gommée & le vernis sont aux autres genres de Peinture.

Quatre sortes de matieres entrent dans ce genre de Peinture.
1°. Les fondants.
On appelle ce corps vitrescible du nom de *flux* ou *fondant*. Il fait une classe principale entre les matieres dont on se sert dans la Peinture en émail. Quand il entre en fusion à un feu moins vif, les Emailleurs le nomment un fondant *doux*. Lorsqu'il faut un plus grand degré de chaleur pour le faire fondre, ils disent qu'il est *dur*.

On applique ces termes à la matiere qui en fait la base, & aux autres substances vitreuses aussi bien qu'aux fondants. Mais c'est en général une perfection pour les flux ou fondants d'être doux. Le grand point est *Accord des substances colorantes avec celles des fondants* d'accorder les substances des couleurs avec celles des fondants, de façon que les unes ne soient pas plus fusibles que les autres. Il arriveroit sans cet accord que quelques-unes couleroient à la fusion, ou se brûleroient, avant que les autres plus dures en eussent atteint le premier degré. L'émail qui sert de fond doit toujours être plus dur que les couleurs ; car s'il devenoit fusible au même degré de feu que les émaux colorants, le tout venant à se parfondre en même-temps, se mélangeroit & confondroit les couleurs avec le fond.

2°. Un corps dur qui sert de fond. Le corps que l'on veut émailler, doit être capable de supporter la chaleur nécessaire pour la fusion des émaux. Ainsi ce corps ne peut être que de l'or, de l'argent, du cuivre, de la porcelaine ou marchandise de Chine, du verre dur, ou de la terre à Potier.

Lorsqu'on veut peindre en émail sur quelqu'un des métaux susdits, & qu'il doit entrer plusieurs couleurs différentes dans le sujet qu'on se propose d'exécuter, il faut pour lors couvrir le métal d'un émail blanc vitrescible ; mais, comme nous l'avons dit, plus dur que les émaux colorants qui doivent s'y appliquer ; c'est-à-dire, tel qu'il puisse soutenir un degré de chaleur plus fort que les couleurs qui doivent s'incorporer, & se lier avec lui, & assez fort pour s'attacher lui-même au métal qui lui sert de base. Aussi ce fond obtient la seconde place entre les matieres qui entrent dans l'ordre de la Peinture en émail.

3°. Les colorants. La troisieme classe se tire des couleurs ou émaux colorants, qui doivent être également vitrescibles & fusibles par l'action du feu. Les métaux, les corps terreux & les minéraux sont seuls propres à la composition de ces couleurs. Les végétaux & les animaux ne peuvent soutenir le moindre des degrés de chaleur qu'exige ce genre de Peinture.

4°. Un corps fluide pour coucher les émaux. La quatrieme sorte de matieres, qui forme le second véhicule, est quelque corps fluide par le secours duquel on applique avec le pinceau sur le métal, ou autre corps qui sert de base, tant l'émail du fond que les autres émaux colorants que celui-ci doit recevoir. Il sert de *medium* pour coucher & étendre ces émaux, qui, dans leur préparation n'étant qu'une poudre seche, ont besoin de quelque substance humide qui les délaie & qui puisse s'évaporer & se sécher sans déposer aucune partie hétérogene à l'émail, ou capable de l'altérer.

On doit se servir à cet effet de l'essence de ces huiles qui ont l'avantage de se sécher à la premiere approche du feu, & ont de plus une onctuosité légere qui les rend propres à être employées avec le pinceau.

Les émaux jusqu'à présent ont été bien falsifiés. La préparation de ces différents émaux a été jusqu'à présent beaucoup falsifiée par les Vénitiens. Celle qui s'en fait à Dresde, depuis l'établissement de la Manufacture de Porcelaines de Saxe, est d'une qualité bien supérieure ; mais elle n'est connue que de ceux qui s'exercent habituellement à en préparer. Peut-être même n'est-il actuellement personne en Angleterre, qui, versé dans la connoissance de quelques-unes de ces compositions, n'en ignore beaucoup d'autres connues par tels qui ignorent les premieres.

Art de composer, de les cou- Les praticiens dans l'art d'émailler n'ayant eu jusqu'à présent aucun moyen d'apprendre

par systême toutes les particularités d'un art où il faut plus de connoissance de la Chymie que n'en ont ordinairement les Peintres & autres Artistes ; j'entrerai, dit l'Auteur, dans le plus grand détail sur la composition des différentes sortes d'émaux de fonds & colorants. Il espere par là se rendre très-utile à la Manufacture considérable de Peinture en émail qui s'est formée en Angleterre. *cher & de les recuire, enseigné par l'Auteur.*

La maniere de chauffer à propos les fonds, c'est à-dire, de donner telle chaleur à la matiere, en la couchant sur le corps qui doit être peint ou émaillé, qu'il puisse en supporter la fonte, & conséquemment de donner à la fritte ou à la partie vitrescible de cette composition les vraies qualités d'un véhicule, qui puisse les unir & lier ensemble, est encore nécessaire à connoître, ainsi que la fusion des couleurs après qu'elles ont été couchées sur le fond. L'Auteur s'engage à en faciliter l'opération par une méthode aisée, ou du moins à donner des principes assez sûrs pour corriger les défauts des premieres épreuves, qui, vu la délicatesse de ce genre d'ouvrage, ne sont pas sans difficulté.

Il faut aussi un jugement fondé sur l'expérience pour préparer avec certitude les couleurs : car les différentes parties des mêmes substances variant fréquemment dans leurs qualités, on ne peut bien connoître ces variations & la proportion exacte des différentes doses que leur mélange exige, sans beaucoup d'expérience. *Expérience, sûr guide en cette matiere.*

Cette expérience au reste n'est pas difficile à acquérir ; car les substances, qui entrent dans la composition des émaux, sont la plûpart à bon marché. Ces épreuves d'ailleurs peuvent être faites au même feu qui sert à l'opération principale.

Section II.

Des matieres qui entrent dans la composition des fondants & dans celle de l'émail blanc.

Les matieres dont on se sert pour l'émail des fonds & le fondant des couleurs sont : *Matieres des fondants.*

1°, La mine de plomb rouge (ou minium). Il faut choisir la plus pure. Elle rend l'émail doux ; mais la couleur jaune dont elle est susceptible, empêche de la faire entrer indistinctement dans toutes sortes d'émaux. *1°, Le plomb rouge ou minium.*

2°, Le sel alkali fixe des substances végétales. Il donne aux émaux une qualité moins douce ; mais il n'est pas susceptible de ce jaune. *2°, Le sel alkali fixe des végétaux.*

3°, Le borax. Il opere la vitrification des émaux & leur fusion plus qu'aucune autre substance. Avant de le mêler avec les autres ingrédients, il faut le calciner & le pulvériser. Il est très-utile, parce qu'il rend les couleurs plus douces à la fusion. *3°, Le borax.*

4°, Le sel marin est aussi très-utile pour les fondants. Il est extrêmement fluide & peu tenace, mais plus sujet à pétiller que les autres corps vitreux. *4°, Le sel marin.*

5°, Le nitre & l'arsenic sont encore des fondants ; mais la méthode de les employer est plus difficile & plus complexe. *5°, Le nitre & l'arsenic.*

Les matieres qui forment le corps d'un émail fondant sont : *Corps des fondants.*

1°, Le sable blanc. Pulvérisé, il se mêle mieux avec les autres ingrédients, & rend le verre plus parfait. *1°, Le sable blanc.*

2°, Le caillou calciné au feu jusqu'à ce que toute sa substance devienne blanche. Pour lors il faut le retirer du feu, le jetter dans l'eau froide, & l'y laisser quelque temps pour le mettre en état d'être pulvérisé. Quand on n'a qu'une petite quantité d'émail à préparer, il faut préférer les cailloux au sable, comme plus faciles à réduire en poudre impalpable. *2°, Le caillou calciné.*

3°, Le moïlon calciné se tourne plus promptement en vitrification que le caillou & le sable, & donne un fondant plus doux. *3°, Le moïlon calciné.*

Les matieres qui entrent dans la composition de l'émail blanc dont on fait les fonds des ouvrages de Peinture en émail, sont : *Matieres de l'émail blanc.*

1°, L'étain calciné. Celui que les Lapidaires préparent & exposent en vente est à meilleur compte. Il est connu sous le nom de *Putty*, en François *Potée*. Il faut prendre garde qu'il ne soit falsifié, ce qui se fait avec la chaux ou quelque terre blanche.

Le moyen de reconnoître cette falsification est de mettre le putty dans un creuset avec du suif ou de la graisse & de le faire fondre, en y ajoutant toujours de la graisse jusqu'à ce que l'étain calciné ait repris son état métallique. Car après que la graisse est brûlée, la terre ou la chaux qui auroit été mêlée avec l'étain reste & surnage la surface du métal.

Si la falsification en étoit faite avec le blanc de plomb, il ne seroit pas si aisé de la découvrir, parce qu'il se mêle avec l'étain à la fusion. Mais si l'on couvre le creuset, dans lequel le putty sera fondu, avec un autre creuset, le blanc de plomb, s'il y en a, jettera une couleur de jaune brun adhérente au couvercle.

Pour faire un émail blanc pur & parfait ; la meilleure maniere est de calciner soi-même l'étain avec le nitre ou salpêtre, ainsi qu'il suit.

Prenez une demi livre de salpêtre : faites le fondre dans un creuset. Lorsqu'il sera fondu, jettez-y de temps en temps une demi-livre de limaille d'étain le plus fin, &, dans les intervalles, laissez faire son explosion à la partie d'étain que vous aurez jettée dans le creuset. Remuez le tout avec un tuyau de pipe. Lorsque vous aurez projetté tout votre étain, remuez encore le *Calcination de l'étain avec le nitre.*

tout

SUR VERRE. II. PARTIE.

tout pendant un peu de temps. Otez le creuset du feu. Trempez-le dans l'eau froide jusqu'à ce que le tout soit refroidi & puisse être enlevé du creuset, sans rien prendre de la substance dudit creuset. Quand votre étain calciné sera bien sec, mettez-le dans une bouteille, & bouchez-la soigneusement. S'il restoit quelque partie de sel, il n'est pas besoin de le séparer d'avec l'étain calciné; il ne peut lui porter aucun préjudice.

2°, L'antimoine calciné. 2°, L'antimoine calciné: mais il coûte plus de dépenses & de soins pour le réduire en chaux.

Merret dans ses notes sur Néri, ordonne autant d'antimoine que de nitre. Mais comme cette proportion ne calcine pas l'antimoine jusqu'à la blancheur, & comme il ne produit que le *crocus metallorum*, qui est d'un rouge sale tirant sur le jaune, l'antimoine ne peut remplir notre objet. Merret se trompe encore en disant que le régule d'antimoine est bon pour cette opération, puisqu'étant un corps métallique malléable, il ne peut se pulvériser; ou du moins donner une couleur blanche, s'il étoit réduit en poudre.

Quand on veut se servir d'antimoine pour l'émail blanc, il faut le calciner avec le nitre comme il suit.

Calcination de l'antimoine avec le nitre. Prenez une part d'antimoine & trois de salpêtre. Pulvérisez le tout ensemble. Jettez ce mélange par cuillerées dans un creuset déja rougi au feu. Laissez agir l'explosion à chaque cuillerée, & la matière se reposer pendant quelque temps. Otez-la du feu, & pour le reste opérez comme pour l'étain. La chaux d'antimoine ainsi formée sera plus fine que la chaux d'étain, & par conséquent plus parfaite; mais celle d'étain, dépense moins de nitre, & produit plus de chaux.

3°, L'arsenic. 3°, L'arsenic: mais c'est une matiere très-délicate à traiter. L'action du feu transforme l'arsenic en un corps transparent. On l'emploie aussi comme fondant: mais il faut bien connoître ses qualités, & prendre beaucoup de précautions dans l'usage qu'on en fait.

SECTION III.

Matieres des émaux colorants. *Des matieres qui entrent dans la composition des émaux de couleurs.*

1°, L'outremer. 1°, L'outremer sert pour le bleu clair d'émail. Ceux qui ne connoissent pas l'usage du safre & du bleu d'émail, s'en servent encore dans d'autres cas. Au reste il y a peu d'occasions où le bon safre mêlé avec le borax & le caillou calciné, ou le verre de Venise qui ôte la trop facile solubilité du borax, ne produise un meilleur effet que l'outremer.

2°, Le safre. 2°, Le safre peut donner des couleurs bleues, vertes, pourpres & noires. On le tire d'une espece de minéral nommé *cobalt*. Mêlé avec des substances vitrescibles, il se parfond avec elles, & devient d'un bleu pourpre ou violet. On n'en peut connoître la bonté que par l'expérience actuelle.

3°, La magnésie. 3°, La magnésie ou manganese est une terre qui, fondue avec des matieres vitreuses, produit une couleur de rose sale. On l'emploie non-seulement pour le rouge, mais pour le noir, le pourpre & le brun. On ne peut s'assurer de sa bonne qualité qu'en l'éprouvant.

4°, Le bleu d'émail. 4°, Le bleu d'émail est un safre vitrifié par le mélange des sels alkalis fixes avec le sable ou le caillou calciné. On l'emploie avec un fondant; mais comme il donne trop d'opacité au verre, le safre lui est préférable.

Le bleu d'émail broyé fin & mêlé avec un quart de son poids de borax réussit très-bien lorsqu'on ne veut pas un bleu trop foncé. On juge de sa bonté par son brillant & par l'épaisseur de sa couleur. Le meilleur est celui qui tire le moins sur le pourpre. Il n'est pas sujet à falsification, & on le trouve aisément chez tous les Marchands de couleurs.

5°, L'or. 5°, L'or produit une couleur cramoisie ou de rubis, qui, par une méprise sur la signification du mot latin *purpureus*, a souvent été nommée *couleur de pourpre* par des Auteurs Anglois ou François.

Il faut à cet effet réduire l'or en poudre précipitée, en le faisant dissoudre dans l'eau régale, & en le précipitant par le moyen de l'étain, du sel alkali fixe, ou des corps métalliques & alkalins, de la maniere qui suit.

Dissolution de l'or dans l'eau régale. Prenez huit onces de pur esprit de nitre: ajoutez-y deux onces de sel ammoniac bien clair, qui convertira l'esprit de nitre en eau régale. Mettez quatre onces de cette eau régale dans une fiole convenable. Faites-y dissoudre une demi-once d'or purifié que vous trouverez chez les Rafineurs sous le nom d'*or de grain ou de départ*. Pour hâter la solution, tenez la phiole dans un degré de chaleur modéré jusqu'à ce que l'or disparoisse entiérement. Prenez pareille quantité d'eau régale dans une autre phiole: mettez-y de petits morceaux d'étain fin ou de la limaille d'étain. Ajoutez-en par degrés tant que l'effervescence dure, sans quoi le mélange échaufferoit la phiole jusqu'au point de la faire casser. Versez ensuite trente ou quarante gouttes de la solution d'or dans une chopine d'eau. Immédiatement après versez sur cette eau quinze ou vingt gouttes de la solution d'étain. La dissolution de l'or faite par l'eau régale se précipitera en forme de poudre au fond de cette eau claire. Vous répéterez cette opération jusqu'à ce que toute votre dissolution d'or soit employée.

PEINT. SUR VERRE. II. Part. S s

L'ART DE LA PEINTURE

Chaux de cassius ou d'or précipité par l'étain. Lorsque toute la poudre d'or a été précipitée, versez le fluide clair, & remplissez votre phiole avec de l'eau de source. Quand la poudre rouge se sera précipitée au fond, versez encore l'eau, mettez ensuite une éponge humide sur la surface du fluide qui reste avec la poudre. Lorsque vous aurez extrait toute l'eau, faites sécher la poudre sur une pierre de marbre ou de porphyre, & prenez bien garde qu'il ne s'y mêle ni poussière ni saleté.

On emploie quelquefois, au lieu de solution d'étain, l'étain crud pour précipiter l'or : mais l'attention que demande cette méthode contrebalance la peine qu'exige cette dissolution. Car si la dissolution n'est pas bien lavée, elle forme un corps glutineux, de sorte que l'étain ne peut se séparer de l'or précipité que par des moyens destructifs des qualités de l'émail : & lorsqu'on se sert d'étain crud, il faut laver la dissolution avec le triple d'eau, & n'y laisser l'étain qu'autant que l'on peut en forme de poudre rouge sur sa surface. Il vaut mieux au reste se servir des deux solutions, étant plus aisé de conserver par ce moyen la couleur écarlate : & si l'étain reste trop longtemps dans ce mélange, la couleur tire sur le pourpre.

Si l'on veut se procurer un rouge empourpré, il faut précipiter l'or par le moyen du sel alkali fixe, comme il suit.

Or fulminant. Prenez la solution d'or par l'eau régale ci-dessus enseignée, faites une solution de sel de tartre ; en en faisant fondre une demi-once dans un demi-septier d'eau. Versez cette solution dans celle d'eau régale aussi long-temps qu'il y aura de l'ébullition. Laissez alors reposer la poudre précipitée, & procédez comme à la précipitation par la solution d'étain. Cette poudre est l'*or fulminant*. Evitez-en soigneusement l'explosion, en écartant toute chaleur du lieu où vous la préparez, jusqu'à ce que vous la mêliez avec le fondant.

On peut précipiter de même l'or avec le sel volatil ; & alors ce sel, dans la proportion de la moitié du poids de l'eau régale, peut être dissous en quatre portions d'eau du même poids : mais cette méthode ne produit pas une si belle écarlate.

La meilleure de toutes ces précipitations de l'or, est celle du mercure dissous dans l'eau régale.

De même, si l'or fulminant est fondu avec du soufre commun, la couleur en sera beaucoup plus brillante, pourvu que le soufre soit totalement évaporé au feu.

Toutes ces méthodes néanmoins sont plus hazardeuses que la premiere.

6°, L'argent. 6°, L'argent sert à produire la couleur jaune. On le pulvérise préalablement par la précipitation de l'esprit de nitre ou par la calcination avec le soufre.

Précipitation de l'argent. La précipitation de l'argent se fait en dissolvant une once d'argent dans trois ou quatre onces d'esprit de nitre, procédant au surplus comme à la précipitation de l'or dans l'eau régale.

On la fait aussi en versant de la saumure sur la solution d'argent dans l'esprit de nitre ; mais je crois la premiere de ces deux méthodes meilleure que la seconde.

Calcination de l'argent. La calcination de l'argent se fait en mettant des lames d'argent bien minces dans un creuset. Il faut les arranger par lits, couvrir chaque lit d'argent d'un lit de fleur de soufre, & faire fondre au fourneau. L'argent étant calciné deviendra friable. Pulvérisez-le dans un mortier de verre, d'agate, de porphyre, ou de caillou de mer.

On peut encore calciner l'argent en mêlant de la limaille d'argent avec la fleur de soufre, dans la proportion d'une once d'argent à une demi-once de soufre, & faites fondre.

On peut aussi jetter le soufre dans le creuset lorsque l'argent y devient rouge.

7°, Le cuivre. 7°, Le cuivre forme les couleurs vertes, bleues & rouges : mais il faut auparavant le calciner, ou le réduire en poudre par la précipitation.

Calcination du cuivre. On calcine le cuivre avec le soufre comme l'argent : mais il faut un feu de deux heures, & qu'il prenne une couleur de rouge noir que l'on réduit ensuite en une poudre très-fine. Le cuivre ainsi préparé s'appelle chez les Anglois *ferret d'Espagne*.

On peut encore le calciner, en le stratifiant avec le vitriol Romain : mais il faut plus de feu, &, selon Néri, il faut répéter jusqu'à six fois cette opération. On juge de la bonté de ce ferret par sa couleur. Si son rouge tire sur le noir ou sur le pourpre, c'est qu'on l'a trop calciné, ou qu'on y a mis trop de soufre.

Au lieu de cuivre crud, on se sert d'une espece de laiton, nommé par les Ouvriers *assidué*, clinquant en François. Mais comme les feuilles en sont très-minces, & qu'il faudroit trop de soufre pour les stratifier, il vaut mieux le couper par parcelles & le mêler à mesure avec des fleurs de soufre. L'extrême minceur des feuilles accélérera la calcination.

Le cuivre & le laiton peuvent se calciner sans soufre en les laissant long-temps à un grand feu. Sitôt que ces métaux sont devenus friables, il faut les réduire en poudre & les mettre sécher au feu, après les avoir éparpillés sur une tuile, en remuant, afin que le tout se ressente également de l'atteinte du feu ; ce qui hâtera la calcination.

Quoiqu'il suffise de calciner le cuivre jusqu'à ce qu'il devienne rouge, il convient quelquefois d'en préparer d'autre quantité dans un état de calcination plus forte ; de

forte que sa couleur soit d'un rouge pourpre, d'un gris obscur, ou d'un noir léger. Il faut néanmoins qu'il retienne une teinte de rouge, sans quoi on ne réussiroit pas dans la composition de l'émail.

L'autre méthode de réduire le cuivre en poudre impalpable est la précipitation.

Précipitation du cuivre. A cet effet on dissoudra le cuivre dans tel acide que ce soit, & on le précipitera en y ajoutant une solution de cendres gravelées (*a*) faite avec l'eau commune. Cette calcination est préférable pour l'émail verd.

Pour éviter la peine de dissoudre le cuivre, on peut se servir du vitriol Romain, qui est une combinaison du cuivre avec l'huile de vitriol; mais il faut préalablement le dissoudre en versant de l'eau chaude par-dessus, lorsqu'il est réduit en poudre; &, après l'avoir mêlé avec la cendre gravelée, le réduire de nouveau en poudre.

8°, Le fer. 8°, Le fer s'emploie pour avoir un rouge orangé, sale écarlate, ou jaune transparent, & pour aider à la composition du verd.

On prépare le fer par la corrosion & la précipitation. Le succès de ces deux manieres differe en ce que, par la calcination, le fer étant délivré de ses acides & de son soufre, sa chaux crue se convertira en une couleur de rouge pourpre, lorsqu'elle n'aura pas assez de fondant pour la vitrifier; & en jaune transparent tirant sur le rouge, lorsqu'on y aura employé une plus grande quantité de fondant: au lieu que si le fer n'est que peu ou point calciné, & s'il n'est point dépouillé de son soufre, sa couleur sera plus jaune.

Il vaut mieux se servir du vitriol verd, qui ne consiste que dans la substance du fer & dans l'acide de vitriol, que d'employer le fer crud. Cela évite de la dépense. Mais la préparation de la rouille par le vinaigre demande le fer même.

La premiere préparation du fer est donc la rouille par corrosion avec le vinaigre, ainsi qu'il suit.

Corrosion du fer. Prenez de la limaille de fer la plus belle: arrosez-la avec le vinaigre, de sorte que le tout soit bien imbibé. Etendez-la ensuite dans un lieu frais proprement sur du papier ou sur une planche, jusqu'à ce qu'elle s'y desseche. Essayez alors de la pulvériser dans un mortier de porphyre, de pierre ou d'agate avec un pilon de même matiere. Si la totalité n'est pas parvenue à une entiere corrosion, imbibez de nouveau avec du vinaigre & faites ressécher. Passez au tamis de soie ce qui s'est réduit en poussiere. Imbibez le résidu de nouveau vinaigre. Séchez comme dessus, & réduisez le tout en poudre impalpable.

Le fer ainsi corrodé par le vinaigre donne un jaune transparent, qui sert beaucoup à faire le verd avec le secours du bleu. Mais il est beaucoup plus pénible & moins profitable, à moins qu'on ne veuille faire un jaune plus rouge; à quoi il réussira mieux.

On se sert de la rouille pour faire le *crocus martis*, mais mal à propos, puisqu'à la calcination le vitriol & le fer corrodé sont également bons, & qu'on s'épargne beaucoup de peines en employant le premier.

Calcination du fer. Le fer se calcine de lui-même sans avoir besoin d'aucun mélange. On expose à cet effet sa limaille sur une grande surface à l'action du feu pendant un long-temps, ce qui convertit le fer en *crocus martis*. Mais cette préparation est incommode, parce qu'elle demande un feu long & violent, sans produire plus d'avantage.

On calcine aussi le fer par le soufre; on y procede comme à la calcination du cuivre: mais il ne produit pas un meilleur effet que le vitriol calciné.

La précipitation & la calcination du vitriol verd sont les meilleures préparations du fer, & se font ainsi.

Précipitation du vitriol verd. Prenez du vitriol verd telle quantité que vous voudrez; faites le dissoudre dans l'eau, ajoutez-y par degrés une solution de cendres gravelées faite dans l'eau, sans qu'il soit besoin qu'elle soit purifiée, jusqu'à ce qu'il n'y ait plus d'effervescence. Quand la poudre est précipitée, décantez-en le fluide: filtrez le résidu: séchez la poudre. Les sels qui peuvent s'y rencontrer, ne peuvent nuire à l'émail.

Cette ochre, ou fer précipité, fait le même effet que la rouille, & donne un jaune transparent, qui peut servir à faire une couleur verte, en la mêlant avec le bleu.

Calcination du vitriol. Le vitriol calciné se prépare avec le vitriol crud pour faire la couleur rouge, comme on l'a dit (ci-devant pag. 158) pour l'ochre écarlate. Avec moins de fondant, il donne un rouge tirant sur l'orangé; & avec plus de fondant, un jaune transparent plus vif.

Si l'on désire des teintes tirant plus sur un rouge pourpre, l'ochre précipitée réussit fort bien, en la calcinant dans un grand feu, qui en accélérera la calcination. (*a*)

9°, L'antimoine. 9°, L'antimoine est propre à produire une couleur jaune, & même un fond d'émail blanc, comme nous l'avons déja dit. Cette matiere est fort utile & d'un grand usage. C'est un demi-métal qui par sa texture se prépare en le broyant (*Levigated*).

(*a*) Les Anglois les appellent cendres de perles, *Pearl ashes*. Voyez ce que dit l'Auteur de leur nature, & de la maniere de les purifier au Chapitre I, Section II; Chapitre III, Section III; & Chapitre VI, Section II au second Extrait.

(*a*) *Note de l'Editeur.* Je crois essentiel d'observer que les préparations de fer nous donnent toujours des rouges bruns par la recuisson, & jamais de jaune, quand il est seul.

En calcinant l'antimoine avec son pareil poids de nitre, ou même moins, on obtient une couleur orangée. Toutes les parties d'antimoine ne se ressemblent pas. Il en est de vitiées par un soufre minéral : d'autres en sont moins chargées. Mais l'antimoine est à si bon marché, qu'on peut établir aisément un choix entre le bon & le meilleur.

Verre d'antimoine. Le verre d'antimoine est lui-même un beau transparent orangé : mais comme il n'a pas de corps, on ne peut s'en servir qu'en le mêlant avec d'autres substances plus corporées. Ce verre est à très-bon compte. On en tire beaucoup de Venise. Il faut cependant être très-attentif à la falsification qui peut s'en faire par des mélanges d'autre verre. Une couleur trop foncée est un indice assez sûr de sa falsification.

10°, Le mercure ou vif-argent. 10°, Le mercure ou vif-argent sert quelquefois dans la peinture en émail : mais avant de l'y employer, il faut le préparer par quelque opération chimique. Les deux préparations qu'on en fait pour s'en servir en Médecine sont également propres ici. Le produit d'une de ces opérations se nomme le *turbith minéral.* Il se fait par le mélange du mercure avec l'huile de vitriol, ainsi qu'il suit.

Préparations du mercure. Prenez vif-argent pur & huile de vitriol, de chacun six livres. Distillez le tout à grand feu jusqu'à ce que le récipient ne donne plus de fumée. Poussez le feu aussi vivement que le fourneau peut le supporter. Quand la retorte est froide, ôtez-la du bain de sable, & la rompez. Prenez la masse blanche qui se trouve au fond : réduisez-la en poudre grossière dans un mortier de verre : versez-y de l'eau : votre poudre deviendra de couleur jaune. Pilez le tout dans le mortier : réduisez-le en poudre : lavez votre composition à mesure, & laissez sécher le tout, qui se réduit en masse.

L'autre préparation du mercure fournit un rouge, en se précipitant, qui donne une belle écarlate, mais sujette à perdre sa couleur au feu : comme on peut se procurer cette préparation à assez bon compte, en l'achetant comme remede utile en Médecine, son opération étant d'ailleurs très-délicate, je n'en donnerai pas, dit notre Auteur, le procédé.

Mais il est bon d'observer sur cette seconde préparation, qu'employée dans la Peinture en émail, la couleur qu'elle donne, ne peut passer deux fois au feu sans perdre toute sa substance. Elle est à cet égard d'un moindre avantage que la premiere préparation.

11°, L'orpiment. 11°, L'orpiment produit encore un beau jaune ; mais il est aussi très-délicat au feu, & demande un fondant trop doux. L'antimoine y supplée entièrement.

12°, La brique pulvérisée. 12°, La brique pulvérisée donne aussi ce même jaune ; mais comme elle n'agit qu'en conséquence de l'ochre qu'elle contient, elle est certainement inférieure aux ochres dont nous avons parlé, d'autant plus qu'elle est sujette à de grandes impuretés. Elle exige d'ailleurs plus de fondants que l'ochre pur ou le fer calciné.

Si l'on se sert de la brique, il faut choisir la plus rouge ; & celle dont le tissu est le plus doux & le plus égal. C'est pourquoi on préfere celle de Windsoor.

13°, Le tartre rouge. 13°, Le tartre s'emploie encore, non qu'il ait des qualités propres à la teinture, mais à cause de sa propriété à modifier la manganèse. On choisit à cet effet le tartre rouge crud, auquel il ne faut d'autre préparation que de le purger de ses impuretés, en le broyant.

Section IV.

De la composition & préparation des fondants propres à la Peinture en émail.

Fondants propres à la Peinture en émail. On connoîtra beaucoup mieux l'efficacité des différents ingrédients qui entrent dans les compositions propres à ce genre de Peinture, en faisant une recherche attentive & soutenue de leur nature & de leurs effets, que par les recettes particulieres. Je vais néanmoins, dit notre Auteur, en donner une suite complette, en commençant par les fondants.

Nécessité de connoître la nature & les effets des ingrédients des compositions propres à ce genre de Peinture.

Nature des matieres dont on se sert pour les fondants. Deux sortes de matieres s'emploient dans la composition des fondants. Les unes ont un grand penchant à vitrifier & à fondre. Elles n'ont pas seulement une capacité passive de devenir verre, elles ont encore celle de rallier & vitrifier tous les corps susceptibles de vitrification.

Les sels, le plomb & l'arsenic sont de cette espece : mais comme les sels vitrifiés seuls sont très-dissolubles par leur humidité, le verre qu'ils produisent se corrode à l'air, devient obscur & perd son lustre, de sorte qu'il faut combiner ces substances avec d'autres corps qui en rendent la composition plus durable.

Ces correctifs qui sont l'autre espece de substances plus solides que les précédentes sont les pierres, le sable & toute matiere calcaire. Etant parfaitement blanches & résistant à la corrosion, elles donnent de la fermeté à la composition, sans altérer les ingrédients colorants ; à moins que leur faculté vitrifiante ne vînt à s'affoiblir avec le temps, & qu'en leur qualité de fondants, elles n'eussent pas contracté la solidité de quelqu'un de ces ingrédients qui ne les auroient pas pris en société.

Le fondant le plus actif entre les sels est le borax. Après lui le plomb, qui, se vitrifiant à un feu modéré, communique cette propriété non-seulement à toutes les terres, mais aussi à tous les métaux & demi-métaux, excepté l'or & l'argent. L'arsenic tient le

troisieme

troisieme rang : mais il faut le fixer, en y joignant quelqu'autre corps déja vitrifié, sans quoi il se sublime avant d'arriver au degré de chaleur nécessaire à la vitrification. Les autres sels ont aussi la qualité de fondants, & sur-tout le sel marin, qui néanmoins ne suffit pas pour former un fondant assez doux. Mais comme tous ces sels ne sont point colorants, ils sont d'un fort bon usage réunis avec le plomb, ou du moins avec le borax.

Méthode générale pour préparer les fondants.
La maniere de préparer tous les fondants est la même. Il faut les broyer ensemble sur une pierre de porphyre ou sur une écaille de mer, avec une molette de même matiere ; ou bien avec un pilon d'agate dans un mortier de même substance. S'il falloit en préparer une forte quantité, on pourroit se servir d'un mortier & d'un pilon de gros verre commun.

La matiere bien broyée & pilée se met dans des pots ou creusets qui demandent un grand choix. Ceux de Sturbridge sont préférés par les Anglois. On met le creuset au fourneau à feu de charbon ordinaire, parce que quoiqu'un grand feu accélere la vitrification, il le rend plus dure en altérant la qualité du fondant.

Feu trop vif diminue la bonté du fondant.

Quand la vitrification paroît faite, c'està-dire, lorsque la matiere en fusion ne produit plus d'ébullition au dehors, il faut l'ôter du feu, la verser sur une plaque ou dans un mortier de fer sans rouille, la pulvériser lorsqu'elle est refroidie & la garder pour s'en servir. S'il paroît quelque saleté sur la surface, il faut avoir grand soin de l'enlever, avant de réduire la matiere en poudre.

Du verre de plomb.
Le verre de plomb, quoiqu'il soit un fondant très-doux, ne veut point être employé seul. L'air venant à le corroder, l'émail se terniroit. Il est néanmoins utile d'en connoître la préparation : & quoique ses ingrédients puissent se lier avec ceux des matieres colorantes & des autres fondants, il vaut mieux les vitrifier séparément. Cela servira beaucoup à les purifier des ordures qui se forment dans la premiere fusion. Voici la maniere de préparer le verre de plomb.

Maniere de le préparer.
Prenez deux livres de mine de plomb rouge, une livre de cailloux calcinés & broyés, ou, à leur défaut, une livre de sable blanc pulvérisé très-fin. Vitrifiez le tout, & le préparez à l'ordinaire.

(Notre Auteur donne ensuite la composition de plusieurs fondants).

Fondant ordinaire modérément doux.
N°. 1. Prenez une livre de verre de plomb, six onces de cendres gravelées & deux onces de sel marin. Procédez comme aux autres fondants.

Ce fondant est à très-bon marché, & sera d'un fort bon usage par-tout où une teinte de jaune ne peut nuire, comme aussi dans les compositions qui ne demandent pas un fondant très-doux.

Fondant doux ordinaire.
N°. 2. Prenez une livre de verre de plomb, six onces de cendres gravelées quatre onces de borax & une once d'arsenic. Préparez le tout à l'ordinaire.

Ce fondant est très-doux & très-propre à vitrifier beaucoup de safre, de poudre précipitée & de chaux de métaux : d'où il est très-bon pour former des couleurs très-lisses. On peut s'en servir par-tout où l'émail ne doit passer qu'à un feu modéré.

Fondant transparent parfaitement blanc & modérément doux.
N°. 3. Prenez une livre de cailloux vitrifiés & bien pulvérisés, six onces de cendres gravelées, deux onces de sel marin & une once de borax. Préparez comme dit est.

Ce fondant est propre pour les pourpres, cramoisis & autres couleurs où il ne faut point de jaune, comme aussi pour le blanc le plus pur. Il est plus dur que le fondant enseigné au N°. 1 ; mais on peut le corriger par une proportion de borax intermédiaire entre la présente recette & la suivante.

Fondant transparent extrêmement blanc & très-doux.
N°. 4. Prenez de la fritte faite avec les cailloux pulvérisés, ou de verre commun une livre, de cendres gravelées & de borax de chacun quatre onces, de sel commun & d'arsenic de chacun deux onces : fondez & préparez comme dit est.

Observez seulement de laisser plus longtemps en fusion ce fondant que les précédents, c'est-à-dire, jusqu'à ce que la fumée, causée par l'arsenic sur la surface de cette composition, disparoisse. Cet ingrédient ne se vitrifie jamais aussi promptement que les autres, & donne au verre une surface laiteuse jusqu'à ce que sa vitrification soit parfaite.

On peut varier, ici comme plus haut, la dose de borax & celle d'arsenic : on peut même se passer d'arsenic & de sel marin ; mais il faut toujours observer les doses des autres ingrédients.

Du verre de Venise blanc, comme fondant.
On a fort peu entendu jusqu'à présent les principes des fondants & connu la nature des substances qu'on y emploie. La composition de ceux de Venise & de Dresde est restée sous le secret de ceux qui la pratiquent. On n'apporte point en Angleterre de verre de Venise, connu chez nous tout au plus par l'usage des verres à boire qui en viennent. Je doute si les Vénitiens en continuent la fabrique. Peut-être ce qui nous en est parvenu est-il un reste de ce qui s'en est répandu en Europe, tandis que les Vénitiens en avoient seuls la pratique.

Ce verre est d'un doux tempéré. Il se lie & s'incorpore aisément avec toutes les substances colorantes. Mais la nuance laiteuse, qui en couvre la surface, est moins avantageuse qu'un fondant parfaitement transparent, pour donner aux couleurs ce lisse qui fait leur plus bel effet.

On n'en connoît pas absolument la composition ; & toutes les recettes qu'en donne Néri, sont beaucoup plus dures. Il est surprenant qu'ayant fait passer à la postérité, dans son Art de la Verrerie, toutes les compositions qui étoient de pratique dans l'Italie, & connoissant très-bien celles de Venise, il ne nous ait pas donné la recette de ce fondant. On le reconnoîtra toujours à son trouble laiteux.

Section V.

De la composition & préparation de l'Email blanc qui sert de fond dans la Peinture en émail, &c.

Email blanc d'une dureté médiocre. N°. 1. Prenez une livre de verre de plomb, demi-livre de cendres gravelées, & autant de chaux d'étain. Mêlez bien ces ingrédients en les broyant sur le porphyre, ou en les pilant dans un mortier de verre. Mettez le tout dans un creuset à un feu modéré, jusqu'à ce qu'ils s'incorporent ; il ne faut pas que la fusion en soit trop violente ou de trop de durée ; autrement la chaux d'étain, moins prompte à entrer en fusion que le reste de la matiere, surnagera sur la surface, & se mêlera dans la masse, en se refroidissant. Quand le degré de chaleur suffisant aura produit son effet, ôtez le pot du feu, & versez la matiere sur une plaque de fer, ou dans des moules, pour en faire des gâteaux comme les Vénitiens.

Cet émail est le plus doux des émaux blancs ordinaires, & approchera de l'émail commun de Venise. Il n'est pas fort blanc, & par conséquent n'est pas bien propre aux cadrans de montres, ni à tout ce qui requiert un beau blanc ; mais par-tout où la peinture le couvrira, il réussira très-bien.

Email blanc commun, très-doux. N°. 2. Prenez une livre de verre de plomb, demi-livre de cendres gravelées, autant de chaux d'étain, deux onces de borax, autant de sel commun, & une once d'arsenic. Faites comme au précédent. Modérez l'activité du feu, & en ôtez le creuset, lorsque votre composition sera convertie en une masse homogene, sans attendre qu'elle devienne parfaitement fluide.

Cet émail sera très-doux, & ne peut par conséquent servir de fond assez solide pour recevoir les couleurs ; mais si on le destine à n'en recevoir aucune, si on se contente de l'employer dans sa propre couleur, en le mêlant avec d'autres, & particuliérement avec le noir, il est préférable à l'émail dur, pouvant être travaillé avec moins de chaleur, & étant moins sujet, en passant au feu, d'altérer la substance du métal sur lequel on l'employera.

Email modérément dur, mais parfaitement blanc. N°. 3. Prenez une livre de fritte de verre commun, une demi-livre de chaux d'étain de la premiere blancheur, quatre onces de cendres gravelées, autant de sel commun, & une once de borax ; fondez comme dessus, mais à plus grand feu.

Si la chaux d'étain est parfaitement bonne, cet émail sera parfaitement blanc & propre aux cadrans de montres ; il portera aussi très-bien les couleurs. S'il est trop doux, on le rendra plus dur en supprimant le borax.

Email beaucoup plus doux, & beaucoup plus blanc. N°. 4. Prenez une livre de fritte de verre commun, quatre onces de cendres gravelées, autant de sel commun, deux onces de borax & une once d'arsenic. Fondez comme au précédent, mais épargnez le feu comme au N°. 2.

Cet émail est trop doux pour servir de fond aux autres émaux colorants ; mais il est excellent quand on veut un émail de la plus parfaite blancheur.

Email très-doux, du premier degré de blancheur & propre à la Peinture. N°. 5. Prenez une livre de fritte de verre, une demi-livre d'antimoine calciné, ou autant d'étain calciné avec le nitre, selon les recettes que nous en avons donné ci-devant ; trois onces de cendres gravelées, autant de sel commun, trois onces de borax, & une once d'arsenic. Fondez, &c, mais évitez soigneusement trop de fusion, qui rendroit la matiere trop fluide.

Cet émail sera très-propre pour rendre le blanc du linge, & par-tout où il faut de fortes touches de blanc. S'il se trouvoit trop doux, on pourroit supprimer l'arsenic, & employer moins de borax.

D'un verre commun blanc opaque, propre à servir de fond dans les ouvrages de Peinture en émail. On se sert souvent pour les cadrans & autres ouvrages de Peinture en émail, du verre blanc de la Verrerie de M. Bowles en Southwork.

C'est un verre rendu blanc opaque par un grand mélange d'arsenic. On emploie pour ce mélange une fusion assez légere. On évite par ce moyen une trop fluide vitrification, & ce verre retient son opacité. S'il restoit trop long-temps en fusion, toute sa masse deviendroit transparente. Ce penchant à perdre son opacité en rend l'usage plus borné & plus difficile, parce que, dans tous les cas où il faudra beaucoup de feu, cette blancheur opaque dégénérera en transparence.

Cet émail est plus dur que le verre commun de Venise ; mais il est plus cassant & plus facile à s'écailler. Son bon marché & sa parfaite blancheur, qui l'emporte sur l'émail blanc de Venise, le rendent utile aux Emailleurs qui travaillent à vil prix.

Section VI.

De la composition & mixtion de tous les Emaux colorants propres à la Peinture en émail avec leurs fondants particuliers.

Couleur rouge. Rouge. N°. 1. Prenez des fondants ci-dessus ensei-

SUR VERRE. II. PARTIE.

écarlate ou cramoisi, nommé improprement pourpre d'or.

gnés sous les N°s. 1 ou 2, ou de verre de Venise, six portions ; de la chaux de Cassius ou d'or précipité par l'étain, comme nous l'avons dit ci-devant, une portion ; mêlez-les ensemble, & vous en servez pour peindre.

Cette mixtion vous donnera une très-belle couleur d'écarlate ou cramoisi, suivant la teinte de l'or précipité. J'ai expérimenté plus d'une fois, continue notre Auteur, que cette recette peut produire une véritable écarlate, quoiqu'ordinairement sa préparation ne donne qu'un cramoisi tirant sur le pourpre. Si la couleur rouge n'est pas assez forte, si elle est trop transparente, on l'augmentera en ajoutant plus d'or précipité.

Rouge écarlate transparent, ou rouge cramoisi.

N°. 2. Prenez six portions du fondant enseigné sous le N°. 2, & une d'or précipité par l'étain ; fondez-les ensemble à un feu violent, jusqu'à ce que le tout paroisse d'un verre rouge transparent : versez ensuite la matiere sur une plaque de fer, & la broyez bien jusqu'à ce qu'elle soit propre à peindre.

Cette préparation fera dans la Peinture en émail, l'effet de la laque dans la Peinture à l'huile.

Pour avoir un rouge plus foncé, augmentez la dose de l'or précipité, & laissez la composition plus long-temps en fusion ; si, après l'avoir broyée, vous la mêlez avec un sixieme de plus d'or précipité, vous pourrez vous en servir sans autre fondant, & elle vous donnera un beau cramoisi foncé.

Rouge orangé brillant.

N°. 3. Prenez des fondants sous les N°s. 2 ou 4, deux parts ; de rouge précipité de mercure, ci-devant enseigné, une part ; mêlez & peignez.

Cette couleur est très-délicate ; il ne lui faut qu'un juste degré de chaleur : aussi est-il difficile de s'en servir avec des compositions plus dures.

Rouge écarlate à meilleur marché, mais moins brillant.

N°. 3 (bis). Prenez du fondant sous le N°. 1, deux parts ; d'ochre écarlate, ci-devant enseignée, une part ; mêlez & fondez, mais évitez une fusion trop longue & un feu trop violent.

C'est ainsi que se fait le rouge commun de la Chine. On peut le rendre plus vif, en mêlant une partie de verre d'antimoine avec une partie de fondant, au lieu de se servir du fondant seul.

Rouge cramoisi à bon marché.

N°. 4. Prenez du fondant sous le N°. 1, quatre parties, & un quart de part de manganese : fondez ensemble jusqu'à ce que le tout soit transparent. Mêlez-y alors une partie de cuivre calciné jusqu'à la rougeur, & peignez.

Pour donner plus de transparence à cette composition, il faut vitrifier le cuivre calciné avec les autres ingrédients, & prendre soin d'ôter la composition du feu, sitôt que la vitrification est faite.

Pour donner du corps à cette couleur, on peut y ajouter un peu d'émail blanc, ou, ce qui vaut mieux, un peu d'étain calciné avec le nitre, comme ci-devant ; mais la couleur en est nécessairement affoiblie.

Ce rouge est très-tendre, & craint un trop grand feu. Si on le trouve trop doux, il faut y ajouter de la fritte de verre dur avec une petite partie de fondant, & les mêler à la manganese.

Cette couleur est trop délicate pour être employée dans les ouvrages à touche légere : les compositions par l'or précipité leur conviennent mieux ; mais elle est fort utile dans les ouvrages susceptibles de fortes couches ou teintes de couleurs.

Les recettes ordinaires pour former la couleur rouge par le cuivre calciné prescrivent une égale proportion de tartre rouge ; mais il faut, si l'on s'en sert, former le fondant de verre de sels. Si on mélangeoit le verre de plomb avec le tartre, l'Auteur pense que le corps du fondant en seroit décomposé.

Rouge couleur de rose ou d'œillet.

N°. 5. Prenez telle que vous voudrez des compositions ci-dessus, ajoutez-y de l'émail blanc, ou de la chaux d'étain préparée avec le nitre, ou de la chaux d'antimoine, jusqu'à ce qu'il y en ait assez pour donner à la couleur le ton désiré.

Couleur bleue. Bleu le plus brillant.

N°. 6. Prenez six parts des fondants sous les N°s. 1 ou 2, ou autant de verre de Venise, & une part du plus bel outremer : mêlez-les bien pour peindre.

Si vous voulez obtenir de l'outremer un bleu transparent, ajoutez au mélange ci-dessus, une sixieme ou huitieme partie du fondant sous le N°. 2 ; gardez ce mélange en fusion jusqu'à ce que l'outremer soit parfaitement vitrifié, & que le tout soit devenu transparent.

Si votre bleu n'avoit pas assez de corps, augmentez la dose d'outremer, ou, pour épargner la dépense, ajoutez à ce mélange une petite quantité de bleu d'émail fondu avec quatre ou six fois sa pesanteur de borax ; si le bleu d'émail est de la meilleure qualité, il fera paroître l'outremer plus foncé, sans lui rien ôter de son luisant.

Bleu plus léger.

N°. 7. Prenez quatre parts des fondants sous les N°s. 3 ou 4, & une part de cendres d'outremer : mêlez-les pour peindre.

Cette composition n'est pratiquée que par ceux qui ne connoissent pas la propriété du bleu d'émail ; mais comme les cendres pures d'outremer ont une forte teinte de rouge & peu de luisant, les compositions suivantes sont préférables à celle-ci. Si les cendres d'outremer sont falsifiées avec le cuivre, comme cela arrive souvent, elles vous donneront du verd au lieu du bleu que vous en attendiez.

Bleu transparent.

N°. 8. Prenez quatre parts de tel fondant que vous voudrez, & une de bleu d'émail.

Fondez-les ensemble à un feu violent, jusqu'à ce que toute la masse soit parfaitement vitrifiée & transparente. Si la petite quantité de bleu d'émail paroissoit retarder la vitrification, ajoutez au mélange un peu de borax, & elle sera parfaite. Tirez alors la composition du feu ; laissez-la refroidir, & la broyez pour vous en servir : vous aurez un très-beau bleu transparent. Plus il sera couché épais, plus il se foncera.

On peut mettre moins de bleu d'émail lorsqu'on veut une couleur plus légere.

Bleu célesse. N°. 9. Prenez celle que vous voudrez des recettes ci-dessus prescrites pour le bleu, ajoutez-y de l'émail blanc, ou de la chaux d'étain ou d'antimoine, jusqu'à ce que vous obteniez la teinte que vous désirez. Si vous choisissez le N°. 6, les cendres d'outremer produiront tout leur effet.

Bleu d'azur par le cuivre. N°. 10. Prenez cinq parts des fondants sous les N°s. 3 ou 4, une part de cuivre calciné tirant sur le pourpre, & autant de bleu d'émail. Mêlez-les bien ensemble ; ajoutez, en broyant, une part de chaux d'antimoine ou d'étain calcinés par le nitre, & gardez le tout pour peindre.

Le succès de cette composition est si douteux qu'on la prépare rarement. S'il arrive qu'elle réussisse, le bleu qu'elle produit est meilleur, mais plus froid que tous les autres.

Couleur jaune. Jaune luisant opaque plein. N°. 11. Prenez quatre parts des fondants sous les N°s. 1 ou 2, une part d'argent calciné avec le soufre, comme il a été prescrit, & une part d'antimoine. Mêlez & fondez ensemble, jusqu'à parfaite vitrification. Broyez avec une part d'antimoine ou d'étain calcinés avec le nitre, & gardez pour peindre.

Ce jaune est le plus parfait & le plus brillant que l'on puisse employer. On peut le rendre plus foncé en diminuant les proportions d'antimoine ou d'étain calcinés.

Jaune brillant transparent. N°. 12. Prenez six parts des fondants sous les N°s. 1 ou 2, deux parts d'argent calciné avec le soufre, & demi-part d'antimoine calciné. Mêlez & fondez jusqu'à parfaite transparence, & broyez pour vous en servir.

Quand on veut une transparence plus grande, on peut omettre l'antimoine.

Ce jaune est très-foncé, propre pour les fortes ombres, & d'une couleur parfaitement nette.

On se sert plus ordinairement d'un jaune transparent à meilleur marché, qui fait le même effet.

Jaune clair transparent, avec l'argent & le fer. N°. 13. Procédez comme ci-dessus ; seulement au lieu d'antimoine, prenez du fer précipité tiré du vitriol, comme on l'a enseigné ci-devant.

Cette couleur sera plus transparente que si vous eussiez employé l'antimoine, qui, variant à proportion du soufre crud qu'il contient, n'est pas toujours susceptible d'une grande transparence à la vitrification. Au reste ce jaune sera vrai & très-froid ; par conséquent propre à former toutes sortes de couleurs vertes (mêlé avec du bleu).

Jaune opaque plein à meilleur marché. N°. 14. Prenez six parts des fondants sous les N°s. 1 ou 2, ou de verre de Venise ; une part d'antimoine, & une demi-part de fer précipité avec le vitriol. Mêlez-les jusqu'à parfaite vitrification, & les broyez avec une part d'étain calciné jusqu'à la blancheur.

Ce jaune differe de celui du N°. 11, en ce qu'il n'est pas aussi luisant & aussi plein ; mais il rendra toujours un jaune foncé très-pur, par-tout où l'on n'a pas besoin d'un émail si brillant.

Jaune opaque plus chaud, ou moins sensible au feu. N°. 15. Procédez comme ci-dessus ; seulement au lieu de fer précipité, servez-vous de l'ochre écarlate, ci-devant enseignée.

Jaune transparent, à meilleur marché. N°. 16. Prenez six parts des fondants sous les N°s. 1 ou 2, & une part de fer précipité. Mêlez & fondez le tout à un feu violent, jusqu'à ce que la masse soit vitrifiée & transparente.

Jaune transparent plus chaud. N°. 17. Prenez six parts des fondants sous les N°s. 1 ou 2, une part d'ochre écarlate, & une demi-part de verre d'antimoine. Mêlez & fondez jusqu'à parfaite transparence.

Jaune transparent par l'orpiment. N°. 18. Prenez trois parts du fondant sous le N°. 2, & une part d'orpiment rafiné ou jaune de Roi. Mêlez & broyez pour vous en servir.

Cette composition est très-délicate, & ne veut de feu qu'autant qu'il en faut pour lier les parties du fondant. Si vous voulez ce jaune plus chaud, ajoutez-y un peu de verre d'antimoine.

Jaunes légers en couleur. N°. 19. A telle des compositions jaunes ci-dessus que vous voudrez, ajoutez la chaux commune d'étain, si vous désirez des jaunes légers. S'il vous faut beaucoup de luisant, ajoutez de la chaux d'étain ou d'antimoine calcinés avec le nitre.

Couleur verte. Verd opaque luisant. N°. 20. Prenez de l'outremer & du jaune, enseigné sous le N°. 11, ci-dessus, de chacun une part ; des fondants sous les N°s. 1 ou 2, deux parts. Mêlez-les ensemble pour peindre.

Verd transparent luisant. N°. 21. Prenez six parts des fondants sous les N°s. 1 ou 2, & une part de cuivre précipité par les sels alcalins ; mêlez & fondez jusqu'à ce que la masse soit transparente. Vous aurez un beau verd épais ; mais tirant sur le bleu, ce qui est facile à corriger, en y ajoutant une quantité suffisante des jaunes transparents, enseignés ci-dessus sous les N°s. 12 ou 13.

Verd transparent luisant, par mélanges. N°. 22. Prenez du jaune sous le N°. 13, & du bleu sous le N°. 8, parties égales, & les broyez ensemble pour vous en servir.

Verd opaque à meilleur marché. N°. 23. Prenez six parts des fondants sous les N°s. 1 ou 2, une part de cuivre calciné jusqu'à couleur pourpre, autant du jaune opaque sous le N°. 14 ; mêlez, fondez & broyez

broyez avec une part de chaux d'étain.

Verd opaque par mélanges, à meilleur marché.
N°. 24. Prenez du jaune sous le N°. 14, & du bleu sous le N°. 8, égales parties. En variant la proportion de ces mélanges, on produira du verd de mer, du verd de gazon & toutes sortes de teintes vertes.

Verd plus léger.
N°. 25. Prenez telle des compositions ci-dessus qu'il vous plaira; ajoutez-y de la chaux d'étain ou d'antimoine, à proportion de la légéreté que vous requérez dans votre couleur.

Couleur orangée. Orangé luisant.
N°. 26. Prenez deux parts du jaune sous le N°. 12, une part du rouge sous le N°. 1, & demi-part du jaune sous le N°. 11; broyez-les ensemble pour l'usage.

Les compositions qui ne sont pas indiquées pour être fondues, quand on s'en sert seules, ne doivent pas entrer dans les compositions mélangées. Il faut seulement pour s'en servir les broyer avec les ingrédients colorants, dont elles ont besoin, & peindre en l'état où elles sont.

Orangé transparent luisant.
N°. 27. Prenez du jaune sous le N°. 12, & du rouge sous le N°. 2, parties égales, & les mêlez ensemble.

Orangé transparent plus léger & très-luisant.
N°. 28. Prenez parties égales des compositions précédentes & de verre d'antimoine; broyez & mêlez pour votre usage.

Orangé transparent à meilleur marché.
N°. 29. Prenez six parts des fondants sous les N°s. 1 ou 2, une part de cuivre calciné tirant sur le rouge, & une part de tartre rouge. Fondez jusqu'à ce que la matiere devienne transparente; mais évitez, s'il est possible, de continuer le feu un seul moment de plus. Broyez jusqu'à ce que le tout paroisse rouge, en y mêlant une partie égale d'antimoine.

Couleur pourpre. Pourpre opaque luisant.
N°. 30. Prenez du rouge sous le N°. 1, & des bleus sous les N°s. 6 ou 8, de chacun demi-part : mêlez-les pour l'usage.

Pourpre transparent luisant.
N°. 31. Prenez du rouge sous le N°. 2, & du bleu sous le N°. 8. Mêlez-les pour vous en servir.

Pourpre opaque, à meilleur marché.
N°. 32. Prenez six parts des fondants sous les N°s. 3 ou 4, une part de bleu d'émail & une demi-part de manganese. Fondez-les à un feu violent, jusqu'à ce que le tout soit vitrifié & transparent. Ajoutez-y alors une part du rouge sous le N°. 4, & une demi-part de chaux d'étain; mêlez & broyez pour l'usage.

Pourpre transparent, à meilleur marché.
N°. 33. Prenez six parts des fondants sous les N°s. 3 ou 4, une demi-part de manganese, & un sixieme de bleu d'émail. Si vous désirez un pourpre rouge, omettez le bleu d'émail.

Ces deux dernieres compositions peuvent varier, & faire un pourpre plus rouge ou plus bleu, en diminuant ou augmentant la proportion de bleu d'émail. Si on la veut plus rouge, il faut la mêler avec du verre d'antimoine.

Couleur brune. Brun rouge opaque.
N°. 34. Prenez quatre parts du rouge sous le N°. 3, & une part du bleu sous le N°.

8 : mêlez-les pour vous en servir.

Brun rouge transparent.
N°. 35. Prenez du pourpre sous le N°. 33, & du verre d'antimoine parties égales, & un cinquieme du jaune sous le N°. 17; broyez-les ensemble pour votre usage.

Brun olivé opaque.
N°. 36. Prenez deux parts du jaune sous le N°. 14, & demi-part du bleu sous le N°. 8, avec un quart du rouge sous le N°. 3; broyez pour l'usage.

Brun olivé transparent.
N°. 37. Prenez une part du jaune sous le N°. 16, une demi-part du bleu sous le N°. 8, & autant de verre d'antimoine; broyez le tout.

Ces couleurs peuvent se varier en changeant la proportion des ingrédients. On peut aussi leur donner différentes teintes de brun léger, en y ajoutant des quantités suffisantes de chaux d'étain, qui peut se mêler avec les autres ingrédients, ou être mise après leur mélange.

Couleur noire. Noir modérément dur.
N°. 38. Prenez six parts du fondant N°. 1, une part de bleu d'émail, demi-part de verre d'antimoine, un quart d'ochre écarlate, & autant de manganese : mêlez & fondez ensemble jusqu'à ce que le tout forme un noir épais.

Noir très-doux.
N°. 39. Substituez le fondant sous le N°. 2, à celui sous le N°. 1; & opérez comme dans la précédente recette.

Cette composition est très-bonne pour les cadrans en émail, pour peindre sur des fonds d'émail ou de porcelaine de Chine, en maniere d'estampes ou de clair-obscur, parce que, se parfondant à un feu doux, les plus légeres touches se montreront parfaitement, sans risque d'altérer le fond.

En variant les compositions susdites, on obtient différentes nuances.
Les compositions susdites peuvent se varier. En les recomposant ensemble, elles donnent différentes nuances. On peut les rendre plus ou moins douces par le choix des fondants qu'on y mêlera.

Il n'y a point de regle absolue pour les doses.
Il n'y a point de regle absolue pour les doses des ingrédients colorants qui entrent dans chaque composition, à cause des différentes qualités des diverses parties de leurs substances. D'autres circonstances imprévues changent aussi quelquefois l'effet qu'on en attendoit.

Pourquoi l'Auteur Anglois les a données.
J'ai néanmoins toujours donné les doses, dit notre Auteur; car, faute de cette connoissance, plusieurs Artistes ont manqué des épreuves qui leur auroient réussi, en faisant à propos quelques légers changements à la forme stricte des recettes dont ils se sont servis.

N. B. (Je ne rapporterai pas ici la Traduction des Sections VII & VIII, de ce Chapitre, qui n'ont trait qu'au travail des Peintres en émail & à la cuisson de leurs ouvrages. Le Mémoire de M. Taunai, dont j'ai parlé ailleurs (*a*), fournira sur ces

(*a*) Au Chapitre VI, de notre seconde Partie.

objets des connoissances aussi sûres que lumineuses : mais comme l'Auteur Anglois renvoie, dans la Section IV du Chapitre suivant, à ce qu'il a enseigné dans ces deux Sections ; j'en extrairai pour lors ce qui sera nécessaire pour l'intelligence de celle-là).

EXTRAIT DU CHAPITRE X. DE LA I. PARTIE.

De l'Art de Peindre sur Verre par la Recuisson avec des couleurs vitrifiées transparentes.

SECTION PREMIERE.

De la nature en général de ce genre de Peinture.

<small>Le secret de la Peinture sur verre est regardé faussement comme perdu.</small> L'ART de peindre sur verre avec des couleurs vitrifiées, quant à leur composition & leur cuisson, est regardé comme un secret, parfaitement connu dans les siecles antérieurs, mais perdu pour le temps présent. Cependant c'est une erreur dont il est facile de se convaincre, pour peu qu'on examine cette question. <small>Cause de sa décadence.</small> Faute d'Artistes qui cultivent cette maniere de peindre, parce qu'ils ne trouvent plus de patrons qui les y encouragent, la pratique bien entendue des couleurs manque, & l'on a cessé de faire de bons ouvrages dans ce goût. Nous possédons néanmoins la connoissance de la préparation des couleurs, & la méthode de les cuire <small>Les Anglois tiennent des Chinois des couleurs plus belles que celles dont les anciens Peintres sur verre faisoient usage.</small> à un degré plus parfait que celui des siecles passés, d'après les nouvelles lumieres que nous avons tirées de la Chine. Si d'habiles Peintres s'appliquoient à ce genre de Peinture, ils pourroient donc nous donner des ouvrages supérieurs à ceux que nous regardons comme les restes de cet Art.

<small>Lumieres sur sa nature & sa pratique données par l'Auteur pour la faire revivre en Angleterre.</small> Aussi en faveur de ceux qui par des vues d'intérêt ou pour leur propre satisfaction voudroient faire revivre cette Peinture, je vais, continue notre Auteur, répandre dans ce Chapitre des lumieres sur sa nature & sur sa pratique. Elles mettront ceux qui peignent en huile, détrempe ou autres véhicules, en état de posséder les détails particuliers de cet Art (*a*).

<small>Affinité de la Peinture sur verre & de la Peinture en émail.</small> La Peinture sur verre avec des couleurs vitrifiées roule précisément sur les mêmes principes que la Peinture en émail. L'opération est la même ; si ce n'est que dans la Peinture sur verre, la transparence des couleurs étant indispensable, il n'y peut entrer que des ingrédients parfaitement vitrescibles. Sans cette vitrification parfaite, il ne peut y avoir de parfaite transparence. <small>En quoi elles different.</small>

Trouver une suite de couleurs qui soient composées de substances telles que, mélangées avec d'autres corps, elles puissent passer de la fusion à la vitrification parfaite, & se parfondre à un feu plus doux qu'il ne le faut pour fondre les différentes sortes de verre qui doivent servir de fond ; mettre ces couleurs en état d'être employées avec le pinceau, & de souffrir dans la recuisson une atteinte de feu telle que le verre, qui leur sert de fond, n'en puisse souffrir aucune altération ; voilà tout le mystere de la Peinture sur verre. <small>Nature particuliere de la Peinture sur verre.</small>

Pour ne pas me répéter, je n'entrerai pas ici, dit notre Auteur, dans un grand détail sur la préparation des couleurs, ni sur leur usage ; je prouverai seulement que les méthodes indiquées pour la Peinture en émail sont applicables à la Peinture sur verre.

SECTION II.

Du choix du verre sur lequel on veut peindre avec des couleurs vitrescibles par la recuisson.

Le premier objet auquel il faut faire attention, c'est le choix du verre qui sert de fond. Il doit être du premier degré de dureté, mais en même-temps sans couleur propre, sans taches ni ondes. Le verre exempt de ces défauts en perfection, c'est le meilleur de ceux qu'on emploie aux fenêtres : le verre de glace, quoique clair & sans couleur, est trop doux, à cause du borax & autres matieres qui entrent dans sa composition. Or le meilleur verre à vitres se nomme (en Angleterre) *verre de couronne* : c'est un verre de sels dur & transparent qui, étant en plats ou tables, est tout prêt pour cet usage. Quand il est question de Peintures d'une certaine conséquence, il faut se servir d'un verre en tables comme les glaces, mais d'une composition particuliere (c'est-à-dire, <small>Choix du verre sur lequel on veut peindre.</small> <small>Verre de glace trop doux.</small> <small>Verre de couronne choisi par préférence.</small>

<small>(*a*) Nous avons déja observé que l'Auteur Anglois, dans ce Chapitre, traite plutôt de l'Art de *colorer* le verre sur une superficie, que de l'Art de le *peindre*, c'est-à-dire, de tracer sur le verre tel tableau que l'on puisse se proposer, & de le rehausser de couleurs convenables. Plus Chimiste que Peintre, il s'est plus appliqué à donner des principes sur la nature des substances colorantes, & à prescrire les doses qui doivent entrer dans la composition des différentes couleurs, qu'à donner des préceptes sur la maniere de peindre. Aussi, dans tout ce Chapitre, paroît-il seulement s'en tenir à ce qui a fait l'objet du Chapitre III de notre seconde Partie.</small>

SUR VERRE. II. PARTIE. 171

Maniere particuliere d'emboire plusieurs tables de verre pour y coucher les couleurs, quand on a à peindre des objets plus grands que le volume d'une seule table.

fans doute plus dur qu'à l'ordinaire).

Lorsqu'on a à peindre de plus grands objets que le volume d'une seule table de verre, il en faut joindre plusieurs de cette maniere : on prend une planche bien unie, de la grandeur de l'objet que l'on veut peindre, on la saupoudre d'un mélange de résine & de poix ; on l'emboit de ce ciment, en le faisant fondre avec une espece de fer à repasser : on y pose les tables de verre destinées à l'ouvrage ; on les serre le plus qu'il est possible l'une contre l'autre, & elles se fixent d'elles-mêmes à mesure que la résine & la poix se refroidissent. Après le refroidissement, il faut nettoyer ce verre, & enlever tout le ciment qui peut déborder les joints des tables, d'abord en le grattant, ensuite en le frottant avec l'esprit de térébenthine. Il sera alors en état d'être peint avec les couleurs premieres. Cela fait, on ôtera les tables de verre de dessus la planche, en repassant le fer chaud à un certain éloignement, qui, fondant le ciment, les en détachera, & alors on les fera recuire séparément sans aucun inconvénient.

SECTION III.

Des fondants & des colorants dont on se sert dans la Peinture sur verre par la recuisson.

Fondants & colorants, les mêmes dans la Peinture sur verre que dans la Peinture en émail ; mais il leur faut la transparence.

Les fondants & les colorants qu'on emploie dans la Peinture en émail, servent également dans la Peinture sur verre, & se préparent de même ; mais, comme on l'a déja dit, il ne faut user ici que des corps susceptibles d'une vitrification & d'une transparence parfaites.

Il suffira donc de renvoyer aux compositions données pour la Peinture en émail, sous leurs différents Numéros, en joignant des indications pour leurs traitements particuliers dans la Peinture sur verre.

On se servira des mêmes fondants, en préférant avec discernement les plus forts ou les plus foibles selon les cas. Si le plus dur se trouvoit trop doux, on pourroit, après quelques essais, y remédier par l'addition d'une dose proportionnée de groisil du verre qui sert de fond, broyés jusqu'à une finesse parfaite.

Blanc en Peinture sur verre.

Pour produire le blanc, il faut, au lieu d'un corps chargé de cette couleur, n'employer que le fond sans être coloré. S'il faut une teinte plus sale, on l'obscurcira légèrement, la lumière modifiée suppléant à la lumière réfléchie.

Teintes plus ou moins légeres de couleurs.

Les teintes légeres des autres couleurs, telles que la couleur de rose, l'écarlate & le cramoisi, la carnation orangée, la jaune couleur de paille & le bleu céleste, se produisent comme le blanc, en les couchant d'un corps de couleurs plus légèrement détrempé. Il laisse plus aisément passer la lumière au travers du verre, au lieu que les corps plus chargés de couleurs rendent une lumière réfléchie.

Pour y parvenir, il faut étendre les couleurs sur le fond. Si les compositions semblent avoir déja trop de corps, on les simplifie en les détrempant & y mêlant plus de fondants. Si elles deviennent trop douces (trop tendres au feu), on y mêle du verre broyé.

On obtient de cette façon des teintes plus ou moins légeres avec autant de certitude que par l'addition du blanc d'émail & des autres matieres pour peindre. L'avantage de ce procédé est d'autant plus grand que si les couleurs manquent de luisant, elles ont plus de force que si elles étoient plus chargées par l'autre méthode.

Couleur rouge.

Pour un rouge luisant servez-vous de la composition enseignée sous le N°. 2 (de la Section VI, du Chapitre précédent). Elle vous donnera un rouge cramoisi ou écarlate, selon la couleur de l'or que vous y aurez employé.

Pour un rouge plus sale, servez-vous de celle sous le N°. 4, ce rouge étant extrêmement tendre, il ne faut pas le laisser trop au feu, ni le laisser venir à parfaite fusion.

Pour un vrai rouge écarlate, servez-vous de celle sous le N°. 2, avec un mélange de verre d'antimoine.

Couleur bleue.

Pour un bleu très-luisant, servez-vous de la composition enseignée sous le N°. 6, après l'avoir rendue très-transparente par une parfaite fusion. Comme elle est formée d'outremer, qui, lorsqu'il est bon est fort cher, on peut y substituer les compositions suivantes.

Pour un bleu plein où il ne faut pas beaucoup de luisant, mais de la dureté à la fusion, servez-vous de la composition enseignée sous le N°. 8.

Pour un bleu froid ou susceptible d'une chaleur moins forte, servez-vous de celle sous le N°. 10, sans y employer la chaux d'antimoine ou d'étain.

Pour un bleu plus fort en couleur, mêlez les compositions enseignées sous les N°s. 8 & 10, jusqu'à ce qu'elles produisent la teinte que vous désirez. Prenez garde néanmoins que la dureté du bleu du N°. 8, par proportion au tendre du N°. 10, ne donne à la couleur par la fusion un ton trop verd.

Couleur jaune.

Pour un jaune très-luisant, servez-vous de la composition sous le N°. 12, sans la chaux d'antimoine ou d'étain :

Ou servez-vous de celle sous le N°. 13.

Pour un jaune à meilleur marché, servez-vous de celle sous le N°. 16.

Pour un jaune chaud, à bon marché, servez-vous de celle sous le N°. 17.

Couleur verte. Pour un verd très-luisant, prenez les compositions indiquées sous le N°. 16, conduit à une parfaite transparence, & sous le N°. 12, sans antimoine. Mêlez-les dans une proportion qui rende le verre plus tirant sur le bleu ou le jaune, selon la teinte que vous désirez.

Cette composition étant très-chere, à cause de l'outremer qui entre dans l'apprêt du N°. 10, & le grand brillant étant rarement essentiel, on peut lui substituer la composition suivante.

Pour un verd luisant, à meilleur marché, servez-vous de celle indiquée sous le N°. 21; en y ajoutant une quantité suffisante de sels, sur-tout si vous voulez un verd tirant sur le jaune.

Pour un verd à bon marché, mais moins luisant, mêlez ensemble les compositions enseignées sous les N°s. 8 & 16.

Couleur orangée. Pour un orangé luisant, prenez celle du N°. 2, & celle du N°. 12, sans antimoine.

Pour un orangé à meilleur marché, mais plus léger, mêlez du verre d'antimoine à la précédente recette.

Pour un orangé détrempé, appellé *carnation*, prenez dix parts de verre d'antimoine, une part de pourpre sous le N°. 33; en omettant le bleu d'émail, & mêlez-les avec les fondants enseignés sous les N°s. 1 ou 2 (de la quatrieme Section), suivant la couleur que vous désirez.

Couleur noire. Pour le noir, prenez les compositions données sous les N°s. 38 ou 39.

Couleur brune. Pour un brun rouge, servez-vous de celle sous le N°. 35.

Pour un brun olive, servez-vous de celle sous le N°. 37.

Ou mêlez une suffisante quantité de noir avec les recettes ci-dessus prescrites pour le rouge ou pour le jaune.

Couleurs mixtes. Des différentes combinaisons des compositions indiquées dans la présente Section, résulteront des couleurs plus ou moins légeres: & si les objets à peindre demandent moins de transparence, on parviendra à la diminuer par l'addition d'une petite quantité des compositions d'émail blanc, dans la proportion de la nuance que l'on désire.

Section IV.

De la maniere de coucher les couleurs sur un fond de Verre, & de leur recuisson.

L'affinité qui se trouve entre la Peinture en émail & la Peinture sur verre, par rapport à la préparation des couleurs, s'étend sur la maniere de les coucher & de les faire recuire.

Maniere de coucher les couleurs sur le verre. (L'Auteur sur la maniere de les coucher, renvoie à ce qu'il en a dit dans le Chapitre de la Peinture en émail; les huiles d'aspic, de lavande & de térébenthine étant, dit-il, également convenables pour l'un & l'autre genre de Peinture. Ainsi je vais rapporter ici ce qu'il a enseigné sur cet objet, dans l'une des Sections dont je n'ai point donné la Traduction).

Il faut d'abord broyer très-fin chaque matiere d'émail, & bien nettoyer le corps qui doit être émaillé. On couchera ensuite l'émail, le plus uniment que faire se pourra, avec la brosse ou pinceau, après l'avoir détrempé avec l'huile d'aspic; & on ne laissera guere de distance entre la couche & la recuisson, de peur qu'en séchant trop, l'émail ne courre risque d'être enlevé par le moindre frottement. Au lieu de détremper les couleurs avec l'huile d'aspic & de les coucher avec le pinceau, on peut se contenter de frotter avec cette huile la surface de la piece qu'on veut émailler, d'entourer cette piece de papier ou de plomb (sans doute, de peur que l'émail superflu ne se perde); & de répandre sur sa surface, par le moyen d'un tamis (de soie très-fin), l'émail dont on veut la peindre, jusqu'à l'épaisseur désirée. On se donnera bien de garde d'agiter les pieces ainsi saupoudrées, pour n'en pas déranger l'émail, jusqu'à ce qu'il se soit attaché.

On ajoute communément l'huile de térébenthine aux huiles d'aspic & de lavande. Les plus ménagers y ajoutent un peu d'huile d'olive ou de lin: d'autres même se servent de la térébenthine crue.

(Il est aisé de faire l'application à la Peinture sur verre, de ce que l'Auteur vient de dire sur la maniere de coucher les couleurs dans la Peinture en émail). Quant à leur recuisson, quoique la méthode en général soit la même, il faut cependant, dit-il dans la présente Section, la changer ici à certains égards.

Maniere de les recuire. On peut se servir de moufles fixes pour recuire des tables de verre peint, ou de poëles en forme de cercueil (*coffing*) pour les plus grandes tables; mais comme la forme des tables, convexe dans la Peinture en émail, est plate dans la Peinture sur verre, on peut en mettre plusieurs l'une sur l'autre dans chaque poële, parce qu'il n'importe ici que la surface des tables s'approche plus ou moins, pourvu qu'elles ne se touchent pas. Pour les y placer à leur avantage, il faut adapter à la poële des tables de fer, garnies à chaque coin d'un petit support de même matiere à angle droit. Ces supports, comme autant de piliers, tiendront lesdites tables à telle distance l'une de l'autre, qu'une table de verre pourra être posée entre chaque table de fer, sans toucher à aucun autre corps dans sa surface supérieure (sur laquelle les couleurs sont couchées). Quant à celle du fond, n'ayant rien au-dessous que

la

la matiere de la poële, elle est suffisamment soutenue. Ces tables de fer seront plus étendues que celles de verre, afin que celles-ci, placées dessus, n'éprouvent aucun frottement contre les soutiens, qui poseront sur les tables de fer & non sur celles de verre. On commencera par le bas, & toujours successivement jusqu'au couvercle de la poële; elle doit être bien luttée avant d'être introduite dans le fourneau pour que la fumée ne puisse y pénétrer (ce qui terniroit les couleurs).

(Je ne rapporterai point ici la description des fourneaux, que l'Auteur a donnée dans le Chapitre précédent; car outre qu'elle est très-longue, les matieres dont ils sont formés, ainsi que celles des creusets, moufles & poëles, sont propres à l'Angleterre. Je terminerai seulement cette Section avec l'Auteur, par remarquer que, quelque dimension qu'on donne au fourneau, il faut toujours observer la même distance entre l'âtre & le dessous de la poële. L'atteinte du feu, en observant cette distance, qu'il dit être de huit pouces de haut, sera toujours suffisante, quelque longueur & quelque largeur qu'on donne au fourneau. On se sert en Angleterre, comme chez nous, de charbon de bois pour chauffer les fourneaux à recuire).

EXTRAIT DU CHAPITRE XI. DE LA I. PARTIE.

De la dorure de l'Email & du Verre par la recuisson.

L'émail & le verre se dorent avec un fondant ou sans fondant.

IL y a deux manieres de dorer l'émail & le verre par la recuisson : l'une produit la cohésion de l'or par le moyen d'un fondant, l'autre sans ce secours.

Ces deux méthodes ont néanmoins un principe commun; car elles n'ont l'une & l'autre d'autre objet que de faire adhérer l'or à l'émail ou au verre, qui se prêtent à la cémentation de l'or par sa fusion & sa liaison intime avec leurs propres corps.

Si on se sert de quelques fondants, on doit employer le verre de borax, ou les autres fondants désignés pour les émaux.

On emploie dans la dorure l'or en feuilles ou en poudre.

La qualité de l'or met aussi quelque différence dans cette maniere de dorer; car on peut y faire usage d'or en feuilles ou d'or en poudre.

Or en feuilles. Maniere de s'en servir pour dorer.

Quand on se sert d'or en feuilles, il faut humecter l'émail ou le verre avec une légere couche de gomme arabique, & la laisser sécher. Le fond ainsi préparé, on y couchera la feuille d'or; & jusqu'à ce qu'elle s'y attache, on *hallera* dessus. Si elle ne suffit pas pour couvrir tout l'ouvrage, on en ajoutera d'autres; &, tandis que l'or s'appliquera, on hallera encore dessus, jusqu'à ce que toute la surface soit dorée. L'or ainsi étendu sur ce fond par le cément de la gomme arabique, est en état d'être recuit.

Si, pour employer l'or en feuilles, on a recours à un fondant, on broyera ce fondant le plus fin qu'il est possible, on le détrempera avec une légere solution de gomme arabique, & on l'étendra sur l'ouvrage qui doit être doré, procédant au surplus comme dessus.

L'avantage que l'on trouve à ne point se servir de fondant, c'est que l'or est toujours plus également étendu, ce qui très-important; mais à moins que le fond, sur lequel l'or est couché, ne soit très-doux, il faut, s'il n'y a pas de fondant, une forte chaleur pour attacher l'or, auquel cas si le fond est d'émail, l'émail court risque de s'endommager. Quand le degré de feu n'est pas proportionné, le verre, ou l'émail qui sert de fond, coule sans happer l'or.

Or en poudre.

Quant à la méthode d'employer l'or en poudre au même usage, il est à propos, avant de l'enseigner, de donner la maniere de préparer cette poudre.

Maniere de le préparer.

Prenez telle quantité d'or que vous voudrez; faites-en la dissolution dans l'eau régale, ainsi qu'il a été dit (Chapitre IX, Section III), dans le procédé de la chaux de Cassius. Précipitez-le en mettant dans votre dissolution des paillettes de cuivre, & continuez jusqu'à ce que l'ébullition soit cessée. Otez-les ensuite; & l'or, qui s'y étoit attaché, étant enlevé, versez le fluide hors du précipité. Substituez-y de l'eau fraîche, ce que vous répéterez à plusieurs reprises jusqu'à ce que le sel, formé par le cuivre & l'eau régale, soit entièrement séparé de l'or. Après l'évaporation, l'or sera dans l'état convenable à votre opération.

Si on ne veut pas se donner la peine de préparer cette poudre, on fera usage à sa place de celle de feuilles d'or; mais ce précipité est la poudre la plus impalpable qu'on puisse obtenir par aucune autre méthode, & elle prend une plus belle cuisson que toute autre.

Maniere de s'en servir pour dorer.

Pour dorer le verre ou l'émail avec cette poudre, on se sert, ou non, de fondant, comme à la dorure avec les feuilles. Les avantages qui résultent d'employer la poudre d'or avec des fondants sont les mêmes, &

on a de plus celui d'avoir une dorure capable de réfister aux efforts de ceux qui la gratteroient ; mais cet avantage fe trouve contrebalancé par un inconvénient très-grand ; car fi le fondant vient à fe mêler avec l'or, il détruit fon extérieur métallique, &, ce qui eft pire encore, lui ôte à la recuiffon fon véritable éclat.

Qu'on emploie cette poudre fans fondant, ou avec fondant, il faut la détremper avec l'huile d'afpic, & la travailler comme les couleurs en émail. La quantité du fondant doit être un tiers du poids de l'or ; quand l'or eft ainfi pofé, l'ouvrage eft prêt à paffer au feu ; & cette opération, fi on excepte le degré de chaleur, fe fait de la même forte dans les différentes méthodes de dorer.

La maniere de recuire l'or eft la même que pour les autres couleurs ; mais les pieces dorées peuvent être mifes dans des moufles ou poëles. Dans le cas du verre, s'il n'y a pas de peinture, l'opération peut fe faire à feu découvert. *Recuiffon de l'or.*

Lorfqu'après la recuiffon on veut brunir l'or, on lui donne le luftre convenable en le frottant avec une dent de chien, un bruniffoir d'agate, ou un fer poli. *Maniere de le brunir après la recuiffon.*

(Cette façon de dorer le verre ou l'émail au feu, eft la même que celle dont les Chinois fe fervent pour dorer la porcelaine. L'Auteur en parle au Chapitre I, de la quatrieme Partie de fon Ouvrage). *Les Chinois dorent ainfi la porcelaine.*

SECOND EXTRAIT,

TIRÉ DU SECOND TOME,

SUR LA NATURE ET LA COMPOSITION DU VERRE ;

Et fur l'Art de contrefaire toutes fortes de Pierres précieufes.

CHAPITRE I. DE LA III^e. PARTIE.

Du Verre en général.

ON entend ici fous le nom de *Verre* toute vitrification artificielle qui a trait à quelque objet utile dans les befoins domeftiques ou dans le commerce. *Du verre qui fe fabrique dans les Verreries Angloifes.*

L'Art de préparer avec plus de perfection les matieres qui entrent dans fa compofition, eft l'objet des obfervations & des enfeignemens que nous allons donner : nous éviterons d'ailleurs toute recherche fpéculative ou philofophique ; nous omettrons même la méthode d'en modeler ou former toutes fortes de vaiffeaux.

On peut divifer le Verre-manufacture en trois claffes ; favoir, le verre blanc transparent, le verre coloré, & le verre commun ou à bouteilles. *Trois fortes de verre : le verre blanc, le verre de couleur, le verre à bouteilles.*

Il y a une grande variété dans les procédés de la premiere efpece, parce qu'on n'en fait pas feulement des vitres, mais encore nombre d'uftenfiles domeftiques : il y en a auffi beaucoup dans la feconde, à caufe de la différence des couleurs & de leurs différentes propriétés ; mais il n'y en a aucune dans la troifieme claffe.

Commençons par donner des notions diftinctes fur la vitrification, quoiqu'avec moins d'étendue que Becker, Stahl & autres.

La vitrification eft le changement qui s'opere dans des corps fixes par le moyen du feu, pouffé plus ou moins violemment, felon la différente nature de ces corps, qui les rend plus ou moins fluides. Cette action du feu leur donne, après le refroidiffement, la tranfparence, la fragilité, un certain degré d'inflexibilité, une privation entiere de malléabilité & de folubilité dans l'eau. *Principes généraux fur la vitrification.*

Quelques-uns de ces effets peuvent manquer dans certains cas, fur-tout par le défaut d'une vitrification complette, ou par le mélange de certains corps : par exemple, dans le verre blanc opaque, où la matiere, qui donne la couleur laiteufe, empêche la tranfparence ; & dans les compofitions où il entre trop de fels, qui pourroient rendre le verre foluble à l'humidité, quoique parfait d'ailleurs.

Il paroît par la nature de la vitrification que tous corps fixes peuvent être des matériaux de verre parfaits. Tous néanmoins ne font pas également convenables au Verre-manufacture dont il eft ici queftion. On ne peut regarder comme tels que ceux qu'on peut fe procurer en qualité fuffifante, & qui fe vitrifient par un feul fourneau, ou par leur mélange avec d'autres. Dans ce cas, les plus parfaits fourniffent à ceux qui le font moins les propriétés qui leur manquent.

Les principales matieres qui entrent dans la compofition du Verre-manufacture font les *Matieres principales qui entrent dans la*

Composition du verre. pierres, le sable, les fossiles, les textures pierreuses & terreuses, les métaux & demi-métaux préparés par la calcination ou autres opérations, l'arsenic, le safre & tous les sels.

Entre ces matieres, celles qui sont les plus dures à la fusion communiquent au verre une plus grande ténacité; d'autres beaucoup plus tendres se vitrifient à un feu moins vif, &, mêlées avec d'autres corps, en accélerent la vitrification. Cette propriété s'appelle *fluxing* ou *fondant*. L'habileté du Verrier consiste dans le choix de celle-ci; par cette connoissance il peut épargner beaucoup sur la dépense des ingrédients, & même beaucoup de temps & de feu.

C'est encore un grand talent dans un Verrier, de savoir ôter la couleur première du verre pour le charger d'autres couleurs de toute espece; car, par le mélange qui se fait de ces matieres, il en est qui operent cet effet.

Elles sont de trois sortes. Les matieres dont on fait le verre sont donc de trois sortes; 1°, celles qui constituent le corps du verre; 2°, celles connues sous le nom de *flux* ou *fondans*, 3°, celles qui sont propres à la coloration.

1°. Celles qui constituent le corps du verre. Dans la premiere classe, sont le sable blanc, le caillou, le talc, le verre de Moscovie & les fossiles pierreux; si ces matieres, trop dures à la fusion pour produire seules du verre parfait, ont besoin d'un mélange d'autres ingrédients qui la facilitent, elles ont l'avantage d'être à très-bon compte, en très-grande quantité, & de donner au verre la dureté, la consistance & l'indissolubilité qu'on chercheroit en vain à se procurer sans elles.

2°. Celles dont on se sert comme fondans. Dans la seconde classe, c'est-à-dire, celle des fondans, entrent la mine de plomb rouge, les cendres gravelées, le nitre ou salpêtre, le sel marin, le borax, l'arsenic & les cendres de bois qui forment une masse terreuse remplie de sels lixiviels produits par l'incinération.

L'usage de ces fondans est très-varié pour le choix & pour les doses des ingrédients, même dans une même sorte de verre. Les Maîtres de Verrerie n'ont sur cela aucune regle sûre; ils s'attachent aux recettes qui leur paroissent les meilleures, & cachent soigneusement à leurs Confreres les découvertes heureuses qu'ils acquierent par l'expérience, & qui leur donnent quelqu'avantage sur eux.

3°. Celles dont on se sert comme colorifiques. Les matieres colorantes, qui forment la troisieme classe, sont en grand nombre & de différentes especes; tels sont les métaux, les demi-métaux, les corps minéraux & les fossiles.

De quelqu'utilité que puisse être dans le commerce l'Art de donner au verre toutes sortes de couleurs, celui de savoir en bannir celles qui naissent contre le gré du Verrier, dans la composition du verre transparent est d'un plus grand avantage.

Le salpêtre ou nitre & la manganese sont les matieres que les Verriers Anglois emploient par préférence pour ce dernier effet. La premiere augmente la dépense; la seconde préjudicie à la transparence.

Il y a une maniere générale de combiner ces trois classes de matieres pour parvenir à les vitrifier. On réduit en poudre les corps qui sont en trop grosses masses, on en fait la mixtion, on la met dans des pots convenables, on place les pots dans les fours, jusqu'à ce qu'un juste degré de chaleur amene la matiere à une parfaite fusion & vitrification. **Maniere générale de vitrifier ces trois classes de matieres.**

Le vrai & parfait degré de vitrification se connoît par l'égalité de transparence dans la matiere vitrifiée; on en fait l'essai sur une petite partie qu'on laisse refroidir. Plus les ingrédients sont réduits en poudre fine & intimement mélangés, plus la vitrification devient prompte & parfaite. **A quelles marques on reconnoît la vitrification parfaite.**

SECTION PREMIERE.

De la nature particuliere des différentes substances qui entrent dans la composition du Verre.

Le sable est presque la seule matiere dont on se sert dans les Verreries d'Angleterre, parce qu'il ne demande pas la préparation préliminaire de la calcination, nécessaire quand on emploie les cailloux & les pierres. Le meilleur est celui de Lynn, dans le Comté de Norfolk. Il y en a une autre espece inférieure qui vient de Maydstone, dans le Comté de Kendt. Il est blanc & brillant. Dans le microscope, il ressemble à de petits morceaux de crystal de roche, & en a les qualités. On préfere ce sable à tous les cailloux, quoiqu'étant plus lent à se vitrifier, il exige plus de fondant & de feu. En récompense il est plus clair & plus dégagé des corps hétérogenes colorifiques qui sont dans les cailloux, & qui nuisent à la franche netteté du verre. **Des matieres qui constituent le corps du verre. 1°. Le sable blanc.**

Le sable ne demande aucune préparation, sur-tout lorsqu'on l'emploie avec le salpêtre, qui, purgeant toujours la matiere sulphureuse des substances animale & végétale, conséquemment les calcine; mais comme on ne fait pas usage de salpêtre dans les ouvrages délicats, il faut purifier le sable en versant de l'eau dessus, le bien agiter dans l'eau, & tenir le vaisseau dans lequel on le lave assez incliné pour que l'eau en s'écoulant puisse en emporter la saleté.

Pour du verre grossier & commun, on se sert d'un sable plus doux. Outre qu'il est à meilleur marché, il est plus vitrifiable

& épargne les fondants.

2°. Les cailloux calcinés.

Dans les essais qui ne produisent qu'une petite quantité de verre, les cailloux calcinés sont préférables au sable. La dépense de leur calcination ne fait pas monter le verre au-dessus du prix courant de celui qu'on auroit eu par le sable.

Les meilleurs cailloux sont ceux d'une couleur claire, transparente, tirant sur le noir. Il faut rejetter ceux qui sont tachés de brun ou de jaune, à cause des parties ferrugineuses qu'ils contiennent, lesquelles ôtent au verre beaucoup de sa blancheur.

On doit toujours calciner les cailloux, non-seulement pour pouvoir les mettre en poudre, mais encore pour les purger, par l'action du feu, d'une portion huileuse qui nuit à leur vitrification.

Calcination des cailloux.

On les calcine en les mettant dans un fourneau, à une chaleur modérée, jusqu'à ce qu'ils soient devenus parfaitement blancs, ce qui demande plus ou moins de temps, suivant leur volume & le degré de feu. On les ôte ensuite du feu pour les plonger incontinent dans l'eau froide, jusqu'à ce qu'ils soient entiérement refroidis. S'ils sont bien calcinés, ils se réduiront par menues parcelles friables & faciles à pulvériser; s'il s'en trouve quelque partie qui ne soit pas totalement calcinée, on les recalcinera, pour, lorsqu'ils le seront suffisamment, les broyer au moulin.

3°. Le talc.

On se sert aussi de talc, mais rarement dans de grands ouvrages. Il faut quelquefois le calciner, mais à plus petit feu que les cailloux, & sans l'éteindre dans l'eau froide. Il y a des especes de talc plus ou moins vitrifiables; on les fait entrer en fusion avec le sel de tartre ou la mine de plomb. Dans les grandes Verreries, on lui préfere les cailloux, comme moins rares & exigeant moins de fondants & de feu pour leur vitrification.

4°. Les fossiles terreux ou pierreux.

Les fossiles terreux ou pierreux, toute matiere qui fait feu avec l'acier, peuvent entrer dans la composition du verre. Je n'en ferai néanmoins l'énumération que de deux sortes, dit notre Auteur, parce que le peu d'avantage qu'on en retire en a fait abandonner l'usage en Angleterre.

L'une est le moilon de France, qu'on trouve en grande quantité à l'ouverture des carrieres : il est susceptible d'une prompte vitrification. L'autre est une espece de cailloux de riviere blancs, ronds & semi-transparents, qui se vitrifient aussi vite; plus on les choisit nets & exempts de couleurs, plus le verre qu'ils produisent est blanc; mais pour les réduire en poudre, il faut les calciner à feu vif, jusqu'à ce qu'ils soient rouges, & les éteindre dans l'eau froide.

Kunckel confond sous le nom de *sable*, les cailloux & autres matieres pierreuses, quoiqu'il mette lui-même une grande différence dans leur vitrification. Il faut, dit-il, cent quarante livres de sels pour fondre cent cinquante livres de pierres calcinées, tandis qu'il n'en faut que cent trente livres pour fondre deux cents livres de sable.

SECTION II.

Des matieres qu'on emploie comme fondants dans la composition du Verre.

Des matieres dont on se sert comme fondants.

On a annoncé plus haut que ces matieres sont le plomb, les cendres gravelées, le nitre, le sel marin, le borax, l'arsenic & les cendres de bois.

1°. Le plomb rouge ou minium.

Le plomb est dans les Manufactures Angloises le fondant le plus important de ce qu'on nomme *verre à cailloux*; il faut auparavant le réduire par la calcination à l'état de ce qu'on appelle *minium* ou plomb rouge. Il donne un verre plus solide que celui qu'on obtient des sels seuls; ce verre est à bon marché. Fonciérement taché de jaune, il demande dans sa préparation une addition de nitre qui brûle & détruise la matiere sulphureuse & phlogistique qu'il contient, & lui ôte cette couleur hétérogene. Ce nitre, à la vérité, augmente la dépense, qui, sans lui, seroit peu considérable; mais il remédie de plus à un autre inconvénient, sans être obligé d'en user au-delà d'une certaine proportion. Car lorsque le plomb entre en grande quantité dans la composition du verre, il reçoit de l'air une impression corrodante qui lui est pernicieuse.

Il est inutile de donner ici la maniere de calciner le plomb. Outre qu'elle a été enseignée dans le premier Tome; il en coûteroit plus de le calciner soi-même que de l'acheter tout calciné. Sa perfection consiste dans une parfaite calcination : on la reconnoît à son brillant & à sa couleur qui tire sur le cramoisi. Il n'y a pas d'ailleurs de matériaux rouges, à assez bon compte, pour qu'il soit sujet à falsification, si l'on en excepte la brique pulvérisée & l'ochre rouge. On s'appercevroit aisément dans la vitrification qu'il seroit falsifié par la teinte de jaune qui s'y montreroit.

2°. Les cendres de perles ou gravelées.

Les cendres gravelées (*Pearl ashes*) suppléent aujourd'hui à celles du Levant, aux *Barillasses* d'Espagne & aux autres incinérations dont on se servoit en Angleterre pour la composition tant du verre que du savon. Par-tout où il faut de la transparence, comme dans les glaces de miroirs & les verres à vitres, les sels sont préférables au plomb comme fondants : conséquemment les cendres gravelées deviennent la matiere principale, étant les plus purs des sels lixiviels ou alkalis fixes, qu'on peut se procurer à bon marché.

Les

Les cendres gravelées se préparent en Allemagne, en Russie & en Pologne. On extrait, à cet effet, les sels des cendres de bois ; on réduit la lessive à siccité par évaporation & par une longue calcination dans un fourneau à un feu doux.

Comme on ne les prépare pas en Angleterre avec avantage, quoiqu'on pût le faire dans nos possessions en Amérique, je n'entrerai pas, dit notre Auteur, dans le détail de leur procédé, d'autant plus qu'elles ne sont pas cheres. On connoît leur bonne qualité à leur extérieur égal & blanc, & à leur pureté. Lorsqu'il s'y rencontre quelques parcelles tachées de bleu par la calcination, ce n'est point un mauvais signe ; mais lorsqu'elles sont brunes en partie, ou grises en leur entier, c'est une preuve de mauvaise qualité. Ceci ne doit s'entendre que de celles qui se trouvent telles à l'ouverture des caisses, quoique parfaitement seches ; car si l'air y entre, elles prennent aussi-tôt cette couleur brune ou grise, par la demi-transparence qu'elles acquierent.

Une autre falsification, fréquente & non apparente, c'est l'addition qu'on y fait de sel marin, quoiqu'il ne puisse nuire au verre, il en naît néanmoins un vrai préjudice, en ce qu'on achete une chose pour une autre six fois plus qu'elle ne vaut. Voici le moyen de la reconnoître.

Prenez une petite quantité des cendres suspectées ; mettez-la sur une pêle à feu sur un feu ardent. Si elles sont mêlées de sel commun, on verra une légere explosion & un pétillement sensible à mesure qu'elles s'échaufferont.

Les cendres gravelées ne demandent de préparation que lorsqu'on les fait entrer dans la composition des glaces ou des verres à vitres ; alors il faut les purifier.

3°, Le nitre ou salpêtre,
On se sert de nitre rafiné, vulgairement nommé *salpêtre*, plutôt comme décolorant que comme fondant, à cause de son habileté à ôter la couleur hétérogene au verre, & à détruire le phlogistique du plomb. Comme fondant, il a moins de pouvoir que le sel alkali fixe des végétaux. Etant beaucoup plus cher, on doit lui préférer les cendres gravelées.

Le salpêtre qu'on emploie en Angleterre vient des Indes Orientales, dans la forme de cé qu'on appelle *nitre crud*, & en langage de commerce *gros-petre* ou *rough-petre*. Dans cet état il est mêlé de sel commun. Il y a des gens qui se font un métier de le rafiner, & de qui les Verriers l'achetent pour s'en servir dans les compositions où il doit entrer. Plus il ressemble à des morceaux de crystal par sa forme, par son luisant & par une pureté exempte de couleurs, plus on est sûr qu'il est bon, & qu'il n'a contracté aucun mélange étranger.

4°, Le sel marin.
Le sel marin s'emploie aussi comme fondant, & a beaucoup de force pour exciter la vitrification des corps les plus durs ; mais il en faut une grande quantité. Il produit néanmoins un verre moins solide que le plomb ou le sel alkali des végétaux : c'est pourquoi il faut le mêler avec d'autres sels, & le dessécher par décrépitation, c'est-à-dire, le faire passer par un feu doux, jusqu'à ce qu'il cesse de pétiller ; autrement sa force explosive pousseroit les substances vitrescibles hors du pot. Il faut bien se garder après cette opération de l'exposer à l'air ; car il y reprendroit sa qualité pétillante.

5°, Le borax.
Le borax est le plus puissant des fondants ; mais à cause de sa cherté, on ne s'en sert que dans la composition des glaces ou autres ouvrages de prix, où il n'en faudroit pas une trop grande quantité. On le tire des Indes Orientales, sous le nom de *Tincal*. La maniere de le rafiner n'est connue en Europe que de très-peu de personnes qui gardent scrupuleusement ce secret ; mais on s'en passe aisément, parce qu'il est facile de s'en procurer de rafiné.

On juge de la bonté du borax par la grosseur & le brillant de ses masses en forme de pierres.

On le prépare en le calcinant à un feu doux qui le convertit en un état semblable à celui de l'alun calciné. La calcination doit se faire dans un vaisseau capable d'en contenir une bien plus grande quantité que celle qu'on veut calciner, parce qu'il est sujet à se gonfler & qu'il occupe, en se dilatant, beaucoup d'espace.

6°, L'arsenic.
L'arsenic est aussi un très-bon fondant ; mais lorsqu'on l'emploie en trop grande quantité, il rend le verre laiteux & opaque ; & par cette qualité, il retarde la vitrification, & dépense beaucoup de temps & de feu. Ainsi il n'est utile que pour donner au verre cette couleur laiteuse & opaque.

7°, Les cendres de bois.
Les cendres de bois, tant celles de genet de bruyeres que celles de tout autre végétal, font un bon fondant pour le verre à bouteilles ou le verre verd. Il faut les employer dans leur état naturel, c'est-à-dire, dans leur mélange de terre calcinée & de sel lixiviel ou alkali fixe. En cet état elles se vitrifient facilement & agissent sur les autres substances comme un puissant fondant. C'est une circonstance extraordinaire qui leur est propre : car lorsqu'on sépare leurs sels de leur partie terreuse par une solution dans l'eau, leur partie terreuse répugne à la vitrification. Si même on y remettoit ces sels, ou si on y en ajoutoit d'autres, cette terre prendroit une nature toute différente de celle qu'elle avoit avant la séparation de ses sels.

Ces cendres ne demandent d'autre préparation que de les cribler pour en séparer les fragments de charbons de terre ou autres

parties de végétaux qui ne seroient pas parvenues à une parfaite incinération. Il faut aussi les préserver de toute humidité qui sépareroit les sels de la partie terreuse.

La bonté de ces cendres se reconnoît par leur blancheur & leur exemption de toute impureté. Leur abondance en sels est encore une preuve de leur bonté ; on peut l'éprouver en faisant une lessive d'une petite portion desdites cendres, & jugeant de sa force par son poids.

SECTION III.

Des matieres dont on se sert, comme colorifiques, dans la composition du Verre.

Des matieres dont on se sert comme colorifiques.

Comme les matieres propres à produire du verre de différentes couleurs viendront naturellement quand je traiterai de cet Art ; je ne parlerai ici, dit notre Auteur, que du nitre & de la manganese qui servent à dégager le verre de toute couleur hétérogene qui pourroit en altérer la beauté. Ces deux ingrédients sont les plus employés, & presque les seuls dont on fait usage, à cet effet, dans les grosses Verreries.

1°, Le nitre ou salpêtre,

On a fait mention ci-dessus de la nature générale du nitre ou salpêtre, en le considérant comme fondant. Ici on ne l'examine que relativement à la couleur. Sous cet aspect, il a la faculté d'échauffer & soutenir en un état combustible tous les corps qui contiennent une matiere phlogistique & sulphureuse par leur rencontre avec lui à un certain degré de chaleur. Par son moyen la matiere sulphureuse est détruite, & les corps sont réduits en calcination.

Aussi on fait entrer le salpêtre comme ingrédient dans la composition du verre, où l'on emploie le plomb comme fondant, parce que le plomb chargeant toujours ce verre d'une teinte de jaune, le salpêtre en procure la destruction. On voit cet effet en jettant un morceau de salpêtre dans du verre de plomb en fusion : il s'ensuit une explosion qui dure jusqu'à ce que l'acide du salpêtre soit consumé.

D'après ce principe, on sent dans quel verre le salpêtre est nécessaire, & quelle doit en être la dose. Plus cher du double que les cendres gravelées, il n'a d'autre avantage sur elles que d'être moins chargé de couleurs. Il n'agit puissamment que lorsque, purgé de ses acides, il se rencontre avec les matieres phlogistiques : il va pour lors de pair en nature avec les cendres gravelées, mais dans la proportion d'un tiers de sa pesanteur originaire. Le nitre ou salpêtre doit donc entrer dans les verres formés de plomb & dans les verres de sels, où il faut beaucoup de transparence ; mais ceux-ci en exigent moins que les verres de plomb.

2°, La manganese.

La manganese est aussi fort utile pour ôter au verre toute couleur désagréable. Ce fossile partage la nature du fer sans en contenir beaucoup. On le trouve par-tout où il y a des mines de fer, & souvent sur des couches de mines de plomb. Ce dernier est meilleur que le premier, comme moins chargé de fer. Les montagnes près de Mondip, dans le Comté de Dorset, en fournissent de très-bonne qualité.

La manganese ressemble assez à l'antimoine par sa texture. Elle doit être d'une couleur de brun noir. On juge de sa bonté par l'obscurité de sa couleur & par son exemption de signes extérieurs métalliques. Celle qui est tachée de brun rouge ou de jaune, & de toute autre marque qui annonce la présence du fer, doit être rejettée.

Son mélange avec toute espece de verres les fait entrer facilement en fusion. Elle donne par elle-même au verre une couleur d'un rouge fort & empourpré. On s'en sert à détruire toute teinte de jaune dont le verre pourroit être taché, parce que les trois couleurs primitives qui sont le jaune, le rouge & le bleu, mêlées ensemble, s'entre-détruisent & ne donnent plus qu'une couleur grise dans les corps opaques, & une couleur noire dans les corps transparents.

La teinture de la manganese dans le verre lui communiquant sa couleur de pourpre, qui est un composé de bleu & de rouge, se confond avec la couleur jaune ou verte du verre, & en détruit toute apparence, sur-tout par rapport au verd, parce qu'elle contient plus de rouge que de bleu. Alors le verre en reçoit une teinte noire & obscure proportionnée aux couleurs détruites, & qui n'est sensible aux yeux qu'autant qu'on le compareroit à d'autre verre moins transparent.

On doit donc éviter l'usage de la manganese dans les compositions de verre qui demandent beaucoup de transparence. On n'y doit faire entrer que les substances les moins chargées de couleurs par leur nature ou rendues telles par l'usage du nitre.

On calcine la manganese dans un fourneau à feu violent, & on la réduit en poudre impalpable, avant de la mêler avec les autres substances. On étoit autrefois dans l'usage de l'éteindre à plusieurs reprises dans le vinaigre après sa calcination, pour la purger de toute partie ferrugineuse ; mais on a abandonné cette pratique comme inutile.

On parlera ailleurs de l'application de la manganese pour colorer le verre.

CHAPITRE II.
Des Instruments & Ustensiles dont on se sert pour la composition & la préparation du Verre.

Instruments nécessaires aux Verriers.

LA plûpart des enseignements que notre Auteur donne dans ce Chapitre, ne pouvant être utiles qu'aux Anglois, je vais légerement le parcourir.

Pour la pulvérisation & le mélange des ingrédients, on se sert, dit-il, de moulins qui se menent à bras ou à l'aide des chevaux; de pierres à broyer & de molettes très-dures, afin que le verre ne contracte que le moins qu'il se pourra de la substance desdites pierres.

Au défaut de moulins, on se sert de grands mortiers de fonte de fer avec les pilons de même nature qu'on a grand soin de préserver de la rouille. Dans les préparations les plus délicates, où l'on n'emploie que peu de matiere, il faudroit que les mortiers fussent de gros verre à bouteilles, ou d'agate, & la pierre à broyer, ainsi que la molette, de porphyre ou d'agate.

Les tamis doivent être d'un bon linon très-fin, & avoir, comme ceux des Apoticaires, un couvercle en dessus & une boëte en dessous, pour éviter l'évaporation de la poudre la plus déliée.

Fourneaux dont ils se servent.

Pour la fusion & la vitrification, on se sert, dans les grands travaux, de grands fourneaux dont la construction, dit l'Auteur, est si connue, qu'il est inutile d'en donner la description. Mais quand on ne veut fondre qu'une petite quantité de verre, comme dans le cas de la teinture du verre en différentes couleurs ou de la composition des pâtes qui imitent les pierres fines, on se sert du fourneau ordinaire à vent ou de l'athanor des Chimistes, ou enfin d'un fourneau fait exprès.

(L'Auteur donne la construction de ce fourneau; mais je l'omets, ainsi que ce qu'il enseigne sur le choix & la préparation des terres propres à faire les pots ou creusets, pour la raison susdite).

CHAPITRE III.
De la préparation & composition des différentes sortes de Verre blanc transparent, actuellement en usage (en Angleterre).

SECTION PREMIERE.
Des différentes sortes de Verre blanc & de leur composition en général.

Verre blanc.

IL y a différentes sortes de verre blanc; *Cinq sortes de verre* savoir le verre à cailloux & le verre de crystal d'Allemagne, qui servent tous deux au même usage; la glace à miroirs; le verre à vitres & le verre pour les phioles ou petits vaisseaux. *blanc actuellement en usage en Angleterre.*

Le verre des quatre premieres sortes exige non-seulement un fondant pur qui le décharge de toutes couleurs hétérogenes, mais encore le mélange du sable blanc, ou des cailloux calcinés ou des cailloux blancs. Le verre à phioles, & même certaines especes du verre à vitres, ne demandent pas tant de délicatesse dans le choix des substances; mais ces verres sont moins nets, lorsqu'on y emploie un sable trop brun ou des sels impurs.

Avec nos sables, plomb & charbon, dit l'Auteur, qui regrette ici le peu d'encouragement des Verreries d'Angleterre & l'importation qu'on y fait du verre des Manufactures Etrangeres, nous ferions du verre à meilleur marché que par-tout ailleurs : & cependant nous achetons à grand prix des glaces des Manufactures de France; du verre à vitres des Hollandois; des verres à boire, à bord doré, des Verreries d'Allemagne, lesquels deviennent fort à la mode. La taxe qu'on a imposée sur le verre, contre tout principe de bonne politique, nous contraint à recourir à l'Etranger, & nuit au grand détriment de notre commerce, à l'exportation que nous commencions à faire de quelques sortes de cette marchandise. *Les Anglois pourroient faire du verre à meilleur compte que par-tout ailleurs, s'ils étoient plus encouragés.*

SECTION II.
De la nature & composition des Verres à cailloux & de crystal d'Allemagne.

Le verre qu'on appelle ici *verre à cailloux*, parce qu'avant l'usage du sable blanc on le préparoit avec des cailloux calcinés, est de la même nature que celui qu'on nomme communément *verre de crystal*. Il en differe néanmoins par la composition; car au lieu de n'y employer que les sels ou l'arsenic, on le forme en partie de plomb. D'ailleurs le corps de ce verre, au lieu d'être de cailloux calcinés ou de cailloux blancs de riviere, est d'un sable blanc qu'on ne trouve point de la même bonté hors de l'Angleterre. *Premiere & seconde sortes de verre blanc; le verre à cailloux & le verre de crystal.*

Ce verre est donc principalement composé de sable blanc & de plomb avec un peu de nitre, de manganese & quelquefois d'arsenic, pour produire les effets dont nous avons parlé.

Indépendamment du nitre on y ajoute d'autres sels, en diminuant le plomb à proportion; diminution qui paroit par le peu de pesanteur & de transparence qu'on trouve aujourd'hui, outre que les vaisseaux qu'on en fait sont soufflés à moindre épaisseur.

Le plomb rend, à la vérité, le verre moins dur & moins transparent que les sels, mais

aussi le verre dans la composition duquel il entre, a l'avantage de réfléchir la lumiere comme le diamant & la topaze. Les vaisseaux ronds reçoivent du plomb un lustre que les sels ne leur donnent pas.

En effet la trop grande transparence & le défaut de jeu des verres de sels donnent aux vaisseaux qui en sont faits un certain air de maigreur qui influe sur la beauté de la couleur des liqueurs qu'ils contiennent. Mais ce verre est préférable pour les vaisseaux polygones ou à pans, ainsi que pour ceux qui sont relevés en figures incrustées ou dorées. On en peut juger par ceux qui nous viennent d'Allemagne.

Il n'en est pas de même pour les pierres taillées à facettes dont on se sert pour les lustres : le verre de plomb y produit un bien plus bel effet pour les raisons ci-dessus désignées.

Par ces différentes combinaisons, on peut épargner de la dépense & rendre son verre plus ou moins doux. Plus on augmentera la dose du nitre & des sels, en diminuant celle du plomb, plus la texture du verre sera forte, & ainsi *vice versâ*. Je vais donc donner, d'après notre Auteur, les compositions de ces verres, relativement à toutes ces différences.

Verre à cailloux le plus parfait.

N°. 1. Prenez cent vingt livres de sable blanc, cinquante de plomb rouge ou minium, quarante des meilleures cendres gravelées, vingt de nitre ou salpêtre & cinq onces de manganese. Fondez à un feu fort avec le temps nécessaire.

Cette composition est plus chere que celle ci-dessous, mais approche davantage de la perfection, qui consiste à réunir le lustre & la dureté. Si l'on veut en accélérer la vitrification, & la laisser moins long-temps au feu, on peut y ajouter une livre ou deux d'arsenic.

Même verre avec plus de sels.

N°. 2. Prenez cent vingt livres de sable blanc, cinquante-quatre des meilleures cendres gravelées, trente-six de plomb rouge, douze de nitre & six onces de manganese. Fondez au même feu.

Cette composition sera plus dure que la précédente, mais réfléchira moins la lumiere. On pourra y ajouter l'arsenic pour les raisons ci-devant prescrites. Si on diminue la quantité de sable, le verre sera plus doux & plus foible.

Même verre à meilleur marché, avec de l'arsenic.

N°. 3. Prenez cent vingt livres de sable blanc, trente-cinq des meilleures cendres gravelées, quarante de plomb rouge, treize de nitre, six d'arsenic & quatre onces de manganese. Laissez pendant un long-temps le tout en fusion, sans trop la hâter dans le commencement : l'arsenic se sublime à un feu trop violent.

Il est bon d'ajouter à cette composition une forte dose de fragments de verre imparfait : ces groisils (ou calcins) se fondant avant les autres ingrédients fixeront l'arsenic. Il faut les laisser au feu jusqu'à ce que l'arsenic ait entièrement disparu ; car, malgré sa résistance, il devient toujours un verre très-transparent, & communique cette qualité aux autres ingrédients. Ce verre sera moins dur que les autres, mais plus clair & plus propre à former de grands vaisseaux.

Même verre à plus bas prix, avec du sel commun.

N°. 4. Prenez mêmes doses des substances de la précédente recette, mais omettez l'arsenic & substituez-y quinze livres de sel commun. Le verre est moins cassant, mais n'est bon que pour les vaisseaux de moindre force.

Même verre le moins cher de tous, avec de l'arsenic & du sel commun.

N°. 5. Prenez cent vingt livres de sable blanc, trente de plomb rouge, vingt des meilleures cendres gravelées, dix de nitre, quinze de sel commun & six d'arsenic. Mettez le tout en fusion à un feu modéré, mais assez long-temps pour ôter l'extérieur laiteux de l'arsenic. Ce verre sera plus doux que le dernier & en conséquence le pire de tous, à l'apparence près qu'il aura aussi bonne qu'aucun autre.

Verre de cryftal d'Allemagne le plus parfait.

N°. 6. Prenez cent vingt livres de cailloux calcinés ou de sable blanc, soixante & dix des meilleures cendres gravelées, dix de salpêtre, demi-livre d'arsenic, & cinq onces de manganese.

Cette composition donnera du meilleur verre. On y mêloit autrefois le borax ; mais son prix excessif en a dégoûté, d'autant qu'on ne se sert de ce verre que pour des ouvrages à très-bon compte.

Même verre à meilleur marché.

N°. 7. Prenez cent vingt livres de cailloux calcinés ou de sable blanc, quarante-six de cendres gravelées, sept de nitre, six d'arsenic & cinq onces de manganese. Laissez long-temps en fusion à cause de l'arsenic.

Ce verre sera autant ou plus transparent que le précédent, mais un peu plus cassant.

Au reste l'arsenic est un ingrédient si désagréable & si pernicieux à cause de la fumée qu'il exhale jusqu'à sa parfaite vitrification, qu'il faut autant se servir de l'autre composition.

Section III.

De la nature & composition du Verre de glaces ou à miroirs.

Troisieme forte de verre blanc : le verre de glaces ou à miroirs.

Ce verre est le plus difficile à préparer & celui qui demande le plus de délicatesse dans sa composition. On ne peut lui donner autant de qualités différentes qu'au verre à cailloux sans altérer sa bonté.

Les qualités qui lui sont propres sont d'être souverainement transparent & de n'admettre aucune couleur étrangere, de réfléchir la lumiere le moins qu'il est possible,

fible ; d'être entiérement exempt de bouillons & de se fondre à un feu doux.

La dureté de consistance est moins importante dans ce verre que dans le verre à cailloux : mais c'est un avantage de plus quand cette qualité peut se réunir aux précédentes ; car alors les glaces peuvent être travaillées plus minces, & avoir le même degré de force, qualité fort utile pour la perfection des miroirs.

Le sable blanc est la vraie base de ce verre comme du verre à cailloux. Son fondant principal est le sel alkali des végétaux que les cendres gravelées fournissent plus que tous les autres. Mais il doit être aidé dans la fusion par le borax, ou le sel commun, qui empêche d'ailleurs la matiere vitrifiée de se figer, en la conservant dans le degré de chaleur nécessaire pour en former des glaces.

Le plomb & l'arsenic ne doivent point entrer dans sa composition : ils réfléchissent trop de lumieres.

On ne peut purger trop soigneusement de toute saleté le sable qu'on y emploie. Nous avons indiqué dans la premiere section du Chapitre premier la maniere de le purifier.

Il faut aussi calciner & pulvériser le borax, avant d'en faire usage.

Maniere de purifier les cendres gravelées.

Quant aux cendres gravelées, dont on ne doit se servir qu'après les avoir purifiées exactement, en voici la maniere.

Prenez telle quantité que vous voudrez de cendres gravelées : faites-les dissoudre dans le quadruple de leur poids d'eau bouillante dans une marmite de fonte de fer. Quand elles sont dissoutes, ôtez-les, & les versez dans une cuvette bien nette. Laissez-les-y reposer pendant vingt-quatre heures, ou même plus long-temps. Séparez ensuite la dissolution de sa lie ou sédiment, en les versant par inclination dans la marmite, & laissez évaporer l'eau, jusqu'à ce que les sels soient parvenus à entiere siccité.

Lorsqu'on ne s'en sert pas sur le champ, il faut les conserver dans des jarres de pierre à l'abri de l'air & de l'humidité.

Il faut sur-tout avoir soin que la marmite de fer ne soit point rouillée ; car la rouille donneroit à la glace une teinture de jaune très-nuisible.

Verre de glaces le plus parfait.

N°. 1. Prenez soixante livres de sable blanc bien purifié, vingt-cinq de cendres gravelées aussi bien purifiées, quinze de salpêtre & sept de borax. Laissez le tout long-temps au feu, qui dans le commencement doit être très-fort, & plus modéré ensuite par degrés, afin que le verre soit exempt de bouillons.

Si malheureusement ce verre étoit un peu taché de jaune, il n'y auroit d'autre remede que d'y ajouter avant de le travailler, un peu de manganese mêlée avec autant d'ar-

PEINT. SUR VERRE. II. Part.

senic, &, après avoir doublé le feu, l'y laisser se débarrasser de toutes les causes qui peuvent occasionner ses bouillons.

Si la teinte de jaune est légere, on essaiera d'une seule once de manganese ; ou de deux, si elle n'est pas suffisante. Mais il est à remarquer que plus il y en entrera, plus le verre sera obscur. Cette obscurité au surplus ne sera pas assez grande pour être trop sensible au premier coup d'œil.

Le borax rend cette composition un peu chere ; mais le prix des glaces qui est considérable peut bien en faire supporter la dépense.

Même verre à meilleur marché.

N°. 2. Prenez soixante livres de sable blanc, vingt de cendres gravelées, dix de sel marin, sept de nitre, deux d'arsenic & une de borax.

Ce verre ne demande pas à la fusion un feu plus violent que le premier ; mais il sera plus frangible & réfléchira plus de lumieres. Etant par conséquent moins bon que le précédent, il vaut mieux risquer plus de dépense pour s'en procurer par l'autre procédé. C'est plutôt d'ailleurs l'industrie & la façon, nécessaires pour la perfection des glaces, qui les renchérissent, que le prix des ingrédients qui entrent dans leur composition.

SECTION IV.

De la nature & composition du Verre à vitres.

Quatrième sorte de verre blanc : le verre à vitres.

Le verre à vitres le plus parfait demande les mêmes qualités & traitements que les précédents. On peut se servir des mêmes compositions pour ceux qui veulent y mettre le prix. Mais comme ils sont rares, on se sert pour l'ordinaire d'une composition moins chere, & on s'épargne la dépense de la préparation qui consiste à moudre ou broyer les ingrédients.

Verre à vitres le plus parfait, nommé Crown-glass ou verre de couronne.

Le meilleur verre à vitres d'Angleterre se nomme *crown-glass* ou *verre de couronne*. En voici la composition.

N°. 1. Prenez soixante livres de sable blanc, trente de cendres gravelées purifiées, quinze de salpêtre, une de borax & une demi-livre d'arsenic.

Ce verre, lorsque les ingrédients sont bons, est très-clair sans être cher. Il entre en fusion à un feu modéré. Quand on veut le rendre plus fusible & plus doux, on ajoute une demi-livre ou une livre d'arsenic. S'il prend du jaune, on peut l'éclaircir avec la manganese comme ci-devant.

Verre à vitres à meilleur compte.

N°. 2. Prenez soixante livres de sable blanc, vingt-cinq de cendres gravelées purifiées, dix de sel commun, cinq de nitre, deux d'arsenic & une once & demie de manganese.

Ce verre sera inférieur au précédent ;

Z z

mais en purifiant les cendres gravelées au point de les dégager de toutes leurs parties terreuſes qui lui donnent quelque opacité & l'empêchent de ſe vitrifier, on peut le rendre plus parfait & moins ſujet en même temps de ſe charger de jaune. Lorſqu'on s'eſt aſſuré à la bonté de ces cendres par une épreuve ſuffiſante, on peut s'épargner une once de manganeſe, & peut être plus.

Verre à vitres commun tirant ſur le verd.

N°. 3. Prenez ſoixante livres de ſable blanc, trente de cendres gravelées non purifiées, dix de ſel commun, deux d'arſenic & deux onces de manganeſe.

Ce verre ſans trop tirer ſur le verd, ne manquera pas de tranſparence & ſera à bon marché.

Même verre à plus bas prix.

N°. 4. Prenez cent vingt livres de ſable blanc au plus bas prix, trente de cendres gravelées ſans être purifiées, ſoixante de cendres de bois bien brûlées & tamiſées, vingt de ſel commun & cinq d'arſenic.

Ce verre ſera un peu plus verd de couleur, mais au meilleur compte.

SECTION V.

De la nature & compoſition du Verre pour les phioles d'Apothicaire, &c.

Cinquieme ſorte de verre blanc: le verre de phioles.

Ce verre tient le milieu entre le verre à cailloux & le verre à bouteilles commun.

Verre de phioles le plus parfait.

N°. 1. Prenez cent vingt livres de ſable blanc, cinquante de cendres gravelées ſans les purifier, dix de ſel commun, cinq d'arſenic & cinq onces de manganeſe. Fondez à un feu modéré, & écumez de temps en temps pendant la fuſion à cauſe de l'arſenic. Quand ce verre réuſſit, il approche du verre de cryſtal.

Même verre à meilleur marché.

N°. 2. Prenez cent vingt livres de ſable blanc au plus bas prix, quatre-vingt de cendres de bois bien brûlées & criblées, vingt de cendres gravelées, quinze de ſel commun & une d'arſenic. Fondez à un feu modéré : ſi le feu eſt fort, la vitrification eſt plus prompte. Ce verre tire ſur la couleur verte, & eſt paſſablement tranſparent.

CHAPITRE IV.

Du mélange des ingrédients qui entrent dans la compoſition du Verre blanc tranſparent, & de l'Art d'en mettre en fuſion les différentes compoſitions, pour les bien incorporer & les conduire à une parfaite vitrification.

SECTION PREMIERE.

Du mélange des ingrédients qui entrent dans la compoſition du Verre blanc tranſparent.

Mélange des maté- ON procede à ce mélange par différentes méthodes ſuivant la différence des ingré- *riaux dont on fait la fritte.*

dients. Quand on uſe enſemble des ſables & des ſels alkalis fixes, ſoit en forme de cendres gravelées, ſoit qu'on emploie en nature les cendres de tous les végétaux dont les premieres ſont extraites, il faut les bien mêler & broyer dans un lieu ſec, les mettre calciner à un feu modéré pendant cinq ou ſix heures, en les remuant ſouvent avec une eſpece de rateau, puis les ôter du fourneau : &, ſi on veut les garder, les mettre à l'abri de l'humidité. La matiere en cet état ſe nomme la *fritte*. Elle peut être convertie en verre ſans autre préparation que d'être réduite en poudre groſſiere avant d'être miſe dans le pot, à moins qu'il ne fallût y ajouter d'autres ingrédients qu'on y mêlera par les méthodes ſuivantes.

Mélange des ingrédients, qu'on ajoute à la fritte, différent ſelon leur nature.

Si c'eſt du nitre, le mélange s'en fait après la calcination : quand il eſt bien pulvériſé, on peut le mêler avec la fritte ſans le broyer enſemble.

Si c'eſt de l'arſenic, après l'avoir bien broyé, on peut le mêler avec le nitre avant de pulvériſer ce dernier, & les ajouter enſemble à la fritte. Lorſqu'on n'emploie pas de nitre, il faut broyer l'arſenic avec quelques livres de la fritte, ou mieux encore avec les ſels qui entrent dans ſa compoſition.

Quand on ſe ſert pour le verre à cailloux de beaucoup de plomb & de nitre, &, dans tous les cas de compoſition d'un verre doux où l'on fait uſage de puiſſants fondants, on ne calcine pas la fritte : on ſe contente de bien mêler & broyer tous les ingrédients enſemble. Mais ſi on emploie la fritte calcinée & groſſiérement pulvériſée, on la met dans le pot avec les autres ingrédients.

Lorſque le borax eſt le ſeul fondant qui doit être joint à la fritte, il faut le broyer avec une petite partie de fritte, puis le mêler avec le reſte. Si on y ajoute d'autres ingrédients, on peut le broyer avec eux. Avant d'employer le borax, on doit toujours le calciner, c'eſt-à-dire, le mettre à un feu modéré, juſqu'à ce que de ſon ébullition il paſſe à ſiccité.

Quand on uſe de ſel commun, on l'ajoute aux ſels alkalins & au ſable. On le broie avec eux, ce qui abrege ſa décrépitation, & on le met dans un vaiſſeau net à un feu doux, juſqu'à ce qu'il ceſſe de pétiller. Si la fritte eſt préparée de ſorte que le ſel doive ſe calciner avec elle, on peut le mêler avec les autres ingrédients. Mais il faut le préſerver ſoigneuſement de toute humidité, qui perdroit la matiere, en la diſſipant par des exploſions.

La manganeſe employée ſeule doit d'abord être bien broyée en particulier, puis avec quelques livres de la fritte. Mais ſi on ajoute le plomb, le ſalpêtre ou d'autres ingrédients, on les mêle enſemble pour les broyer. Quand la fritte ne ſeroit pas préparée, on

SECTION II.

De la maniere de mettre en fusion les différentes compositions pour les convertir en Verre, & des moyens de juger si la vitrification est parfaite.

Maniere de mettre en fusion les matériaux dont on fait le verre.

Les matériaux étant bien préparés & mélangés, on met la composition dans les pots de verrerie, pour être fondue à un feu proportionné à la qualité du fondant. On continue le feu jusqu'à ce que toute la masse devienne un fluide uniforme, & qu'elle ait acquis les qualités nécessaires à l'espece de verre qu'on s'est proposé de fabriquer.

Un soin de la plus grande importance c'est d'écumer exactement avec une cuiller les saletés que produisent les différents ingrédients pendant la cuisson avant de travailler le verre, sans quoi les taches qu'il contracteroit lui feroient perdre toute sa valeur. Cette écume se nomme *suin de verre*. Les Verriers la vendent aux Marchands de couleurs, qui la revendent aux Potiers, pour s'en servir dans la composition de leur couverte ou vernis.

Temps qu'ils doivent être en fusion.

On ne peut établir de regles certaines pour le temps que les compositions de verre doivent rester au feu. La variété qui se rencontre dans les différentes parties des matériaux, augmente l'incertitude sur les différents degrés de chaleur dans laquelle il faut maintenir le fourneau. La durée du feu dépend de son plus ou moins d'activité, ou de la force plus ou moins grande des fondants dont on peut juger par la nature & les doses des ingrédients. Au reste, en laissant plus long-temps le verre en fusion, on ne risque que le temps & le charbon ; car une longue cuisson donne toujours au verre plus de consistance & de netteté.

Moyens de s'assurer de l'état de la vitrification.

Lorsqu'on veut s'assurer du véritable état de vitrification, on prend une canne de fer dont le bout soit poli ou au moins exempt de rouille, & on la plonge dans la matiere en fusion. Plus cette matiere est ductile & facile à filer, plus la vitrification est certaine. Au surplus la matiere extraite du pot étant refroidie, on juge de sa qualité par sa couleur & sa clarté. Si elle est transparente, sans couleur, sans tache ni bouillons, elle est dans son état de perfection, & on peut la travailler. Si ces qualités lui manquent, on la laisse plus long-temps en fusion, en l'essayant jusqu'à ce qu'on soit content de sa couleur & de ses autres qualités.

Comme il pourroit arriver que la matiere, après avoir été très-long-temps au feu, n'eût pu parvenir à l'état de perfection désiré, on trouvera dans la Section suivante les moyens d'y remédier, soit que la défectuosité vienne de la part des matériaux, soit qu'elle vienne de la composition même.

SECTION III.

Des moyens d'accélérer & procurer la parfaite vitrification des ingrédients, lorsque la composition est défectueuse, & de remédier à la teinte de jaune ou de verd dont elle auroit pu se charger.

Moyens d'accélérer la vitrification des ingrédients, & de la rendre parfaite.

Si malgré tous les soins le verre ne se réduit pas à la fusion en un tout fluide, uniforme, s'il paroit trouble & laiteux, s'il abonde en bouillons après quelque diminution du feu, il faut en conclure que le fondant est trop foible, & y ajouter dans la même proportion qu'avant la cuisson, mais par dégrés ; de façon qu'une ébullition subite ne fasse pas gonfler & extravaser la matiere. On se réglera pour la dose sur ce qui paroîtra avoir occasionné le retard de la vitrification. On mettra d'abord cette dose moins forte, sauf à augmenter par la suite, si elle ne devenoit pas suffisante. Le trop de fondants nuisant à la qualité du verre & les sels ne pouvant être rectifiés que par la durée de la fusion, la plus petite quantité, ainsi ajoutée après coup, fait souvent un effet qu'on ne sembloit pas devoir attendre.

On use quelquefois de l'expédient suivant pour accélérer la vitrification. On prend quatre ou six onces d'arsenic, que l'on mêle avec une once de manganese. Le tout étant bien entortillé dans un morceau de papier en double, on l'attache au bout de la canne, & on le plonge au fond du pot. Alors le verre commence à s'éclaircir vers le fond & ainsi successivement jusqu'en haut.

Je n'approuve pas, dit l'Auteur, l'usage de la manganese. Car si le verre n'a point pris une teinte de jaune, elle lui donne une couleur tirant sur le pourpre, qui, quoique peu sensible, est toujours une imperfection dont on s'apperçoit, si on le compare avec d'autre parfaitement blanc. Je crois donc qu'il vaudroit mieux mêler à l'arsenic deux ou trois onces de borax calciné : cet expédient ne nuit point au verre, & n'augmente pas la dépense, vu la quantité de marchandise que rend un pot de verre travaillé.

Moyens de remédier à la teinte de jaune ou de verd dont la composition a pu se charger.

Lorsque le verre, parfait d'ailleurs, peche par une teinte jaune ou verte, on la diminuera en ajoutant une ou deux livres de nitre, si on en a peu employé auparavant dans la composition. En ce cas on fera fondre le nitre avec de la fritte, ou avec quelqu'autre verre de même nature que celui qui est dans le pot, avant de le mêler avec les ingrédients qui sont en fusion actuelle. C'est le moyen de le faire incorporer plus facilement avec toute la matiere & d'em-

pêcher qu'il ne s'extravafe par l'ébullition qu'occafionneroit l'humidité contenue dans le morceau de nitre.

Si cet expédient ne fuffit pas, on aura recours à la manganefe mêlée avec deux ou trois onces d'arfenic, que l'on introduira dans le pot comme deffus, pour empêcher la craffe du verre de flotter fur la furface de la matiere fondue, tandis que l'arfenic fe fublimeroit & ne feroit aucun effet.

CHAPITRE V.

II. Verre à bouteilles. **De la compofition & du traitement du Verre verd commun ou à bouteilles.**

CE verre, fi on excepte la beauté en couleur & en transparence, eft le plus parfait de ceux qu'on manufacture. Eu égard à fon utilité, fa compofition eft d'auffi grande importance que celle de tout autre verre.

Matieres dont on fait le verre à bouteilles. On le forme de fables de toute efpece, mis en fufion avec des cendres de bois ou autres végétaux. Quoiqu'elles ne foient pas dégagées de leurs fels, qui feuls peuvent communiquer au verre fa transparence; chargées de la partie terreufe calcinée des fubftances végétales dont elles font produites, elles donnent au verre fa confiftance.

Cette partie terreufe acquiert la réfraction, étant féparée de fes fels, & réfifte non-feulement à ces mêmes fels, mais même aux fondants les plus actifs; tandis qu'unie à fes fels par l'incinération, non-feulement elle fe vitrifie parfaitement elle-même, mais encore devient fondant: car, en mêlant le fable avec les cendres en nature, il s'en convertit une plus grande quantité en verre qu'on ne pourroit en obtenir par la proportion des fels contenus dans ces cendres, fi on les employoit fans leur partie terreufe.

Le verre à bouteilles en général eft compofé des deux ingrédients fufdits: mais fi on pouvoit avoir une quantité fuffifante de fcories ou machefer (Clinkert), on en tireroit un grand avantage; car il faudroit moins de cendres de bois, & le verre fe trouveroit d'une plus parfaite qualité. Les fcories des grandes fonderies & des grands atteliers où l'on emploie un plus grand feu font les meilleures.

Voici la compofition particuliere de cette forte de verre; mais les proportions qu'on donne, fuppofent le fable le plus doux. Le bon choix de ce fable procure une épargne confidérable fur les cendres de bois.

Verre à bouteilles fans fcories. N°. 1. Prenez deux cents livres de cendre de bois & cent de fable. Mêlez bien le tout en broyant.

Voilà la proportion convenable lorfque le fable eft bon, & qu'on emploie les cendres fans autre addition. Mais il eft des veines de fable fi propres à la vitrification qu'on peut en forcer la dofe.

N°. 2. Prénez cent foixante & dix livres *Verre à bouteilles avec des fcories.* de cendres de bois, cent de fable & cinquante de fcories. Mêlez bien le tout en broyant.

Les fcories doivent être bien moulues avant de s'en fervir. Mais comme fouvent elles font trop dures, on les caffe feulement par petits morceaux, & on les mêle fans les broyer. Plus elles font dures, moins il eft important de les réduire en poudre; car dès-lors elles entrent d'elles-mêmes plus facilement en fufion. On procede d'ailleurs comme on a dit précédemment.

Si on n'a pu fe procurer des fcories en quantité fuffifante, il faut du moins en avoir un peu pour en faire ufage lorfque la vitrification eft défectueufe: car alors il vaut mieux ajouter à la compofition une partie égale de fcories & de cendres de bois que des cendres de bois feules, qui, à caufe de leur variété, peuvent être fouvent un fondant trop foible.

CHAPITRE VI.

Du Verre coloré (ou teint dans toute fa maffe). *III. Verre de couleurs.*

SECTION PREMIERE.

De la nature en général du Verre de couleurs, & des différentes compofitions propres à les recevoir, relativement au Verre qui en eft empreint & aux pâtes qui imitent les pierres précieufes, avec leurs qualités particulieres.

LE verre qu'on veut colorer peut être *Trois fortes de verre de couleur.* rangé en trois claffes, favoir, le verre blanc opaque & femi-tranfparent, le verre coloré tranfparent & le verre coloré opaque & femi-tranfparent.

Le premier s'emploie comme certains *1°. Le verre blanc opaque & femi-tranfparent.* verres tranfparents à faire de petits vafes, des joujoux d'enfants, & quelques vaiffeaux utiles dans le ménage, tels que des pots à crême, &c, à l'imitation de la porcelaine de la Chine. On l'emploie auffi comme l'émail blanc aux cadrans, tabatieres & autres pieces qui ne font pas dans le cas de paffer plufieurs fois au feu.

La compofition de ce verre eft très-variée. Aucun verre fans couleur ne peut lui fervir de bafe. Sa teinte fe forme d'étain calciné, d'antimoine, d'arfenic, ainfi que de cornes de cerf & d'os, calcinés.

Le fecond eft également varié. Il fe diftin- *2°, Le verre coloré tranfparent.* gue communément en verre de couleur & en pâtes, & voici le motif de cette diftinction. L'objet de ce verre eft l'imitation des pierres précieufes: ainfi pour être parfait, il doit

il doit être clair & transparent, exempt de toutes couleurs hétérogenes, dur & tenace. Or ces qualités demandent un verre très-difficile à fondre, & conséquemment un feu considérable. Mais comme ceux qui n'en préparent qu'en petite quantité, ne pourroient soutenir un si grand feu, on a cherché à parer cet inconvénient par des compositions plus tendres qui pussent entrer en fusion à la chaleur d'un petit fourneau ordinaire & acquérir en moins de temps leur perfection; c'est ce qu'on appelle *pâtes*.

La dureté, qualité essentielle pour les bijoux d'un service journalier, étant exigée dans la contre-faction des pierres précieuses, il n'est point de verre plus propre pour les imiter que le verre parfait de sels, où il n'entre pas plus de fondants qu'il n'en faut pour la vitrification complette du verre & pour l'incorporation des matieres colorantes. Il faut seulement qu'il ne contracte aucune teinte étrangere à celle que le Verrier veut lui donner.

Quant aux pâtes, le meilleur verre pour les former est un verre mêlé de plomb & de sels; car, entrant aisément en fusion, il vitrifie en peu de temps les corps métalliques employés à sa teinte.

Pour rendre ce verre plus fusible & épargner du plomb, qui, mis en trop grande quantité, en rend le tissu trop tendre & trop frangible, il faut y faire entrer l'arsenic & le borax.

Cette composition a encore cet avantage qu'aucune autre n'est plus propre à contre-faire le diamant & la topaze, parce que le plomb lui donne une réfraction extraordinaire. Ce genre de verre devroit appartenir à la classe des verres blancs transparents; mais l'usage qu'on en fait pour imiter les pierres précieuses, autorise à le placer au rang des pâtes.

3°. Le verre coloré opaque & semi-transparent. La derniere sorte de verre coloré se forme indifféremment de compositions de verre dur ou de celles des pâtes. On s'en sert pour contre-faire les pierres semi-transparentes, telles que le lapis-lazuli, la calcédoine, le jaspe, l'agate, l'opale, &c. On fait ce verre comme le précédent, à l'exception qu'on y ajoute un corps opaque blanc qui puisse souffrir la fusion sans se vitrifier. Sa composition est d'autant plus difficile qu'elle est susceptible d'une variation de couleurs dans une même piece: aussi en fait-on peu.

Section II.

De la nature & préparation des matieres dont on se sert pour teindre le Verre.

Matieres dont on se sert pour teindre le verre. Les matieres dont on fait usage pour teindre le verre sont, à l'exception du tartre, métalliques & fossiles.

Les métaux en font la partie principale. Ils produisent toutes les couleurs, excepté le bleu parfait. Mais pour éviter les frais, on préfere les semi-métaux & les préparations des corps fossiles, sur-tout pour le jaune, où l'antimoine remplace l'argent.

Les matieres pour produire le blanc opaque, sont l'étain calciné ou le putty, l'antimoine calciné, l'arsenic, la corne de cerf ou les os calcinés, & le sel commun.

Pour le rouge; l'or, le fer, le cuivre, la manganese & l'antimoine.

Pour le bleu; le safre & le cuivre.

Pour le jaune; l'argent, le fer, l'antimoine & la manganese avec le tartre.

Pour le verd; le cuivre, le grenat de Bohême & tout ce qui donne le jaune & le bleu.

Pour le pourpre; tout ce qui produit le rouge & le bleu.

Pour l'orangé; l'antimoine & tout ce qui donne le rouge & le jaune.

Pour le noir; le safre, la manganese, le cuivre & le fer.

Les préparations de tous les métaux, semi-métaux & autres ingrédiens propres à teindre le verre, ont été, dit notre Auteur, déja indiqués dans le premier Tome sur la maniere de peindre sur verre (ou plutôt de le colorer sur une surface, comme j'en ai fait la remarque dans l'extrait que j'en ai donné).

Le grenat de Bohême ne demande d'autre préparation que d'être bien pulvérisé.

Section III.

Frittes de Verre dur & de pâtes propres à recevoir des couleurs.

Frittes de verre dur & de pâtes pour recevoir les couleurs. Quoique tout verre sans couleur puisse être teint, il y a cependant, comme on l'a déja observé, quelques compositions plus adaptées aux objets pour lesquels on fait le verre coloré, soit par leur dureté & ténacité, soit par plus de facilité à être travaillées par ceux qui les manufacturent, en ce qu'elles demandent moins de feu pour leur fusion & vitrifient plus rapidement la matiere colorifique. La transparence du verre & la privation de couleurs hétérogenes sont au reste également nécessaires dans les verres durs & les pâtes. Pour s'en procurer de parfaits, on pourroit donc préparer un verre de chaque espece où l'on se serviroit de méthodes plus exactes que ce que permettent l'intérêt & la main-d'œuvre des grosses Manufactures ou Verreries. Mais avant de passer aux meilleures compositions pour le verre dur, comme l'extrême pureté des sels alkalis fixes est d'une grande conséquence, il ne sera pas inutile de donner

la méthode de les porter au plus haut degré de perfection.

Maniere de purifier le plus parfaitement les cendres gravelées ou autres sels alkalis fixes des végétaux.
Prenez trois livres des meilleures cendres gravelées & six onces de salpêtre ; mêlez-les ensemble dans un mortier de marbre ou de verre. Mettez-en une partie dans un grand creuset à un feu violent. Sitôt qu'elle est devenue rouge, jettez-y le reste par degrés. S'il ne pouvoit contenir le tout, versez une partie de la matiere fondue sur une pierre mouillée ou sur du marbre, &, votre creuset vous donnant assez de place, mettez-y le reste & le laissez jusqu'à ce qu'il soit rouge. Versez ensuite le tout dans un pot de terre ou de fer avec dix pintes d'eau que vous ferez chauffer jusqu'à ce que les sels soient suffisamment fondus. Laissez refroidir. Filtrez la totalité à travers du papier Joseph. Remettez ensuite le fluide dans le pot. Evaporez l'humide jusqu'à siccité, de sorte qu'il devienne aussi blanc que la neige ; le nitre ayant brûlé toute la matiere phlogistique qui restoit dans les cendres gravelées après leur premiere calcination.

Fritte du meilleur verre dur.
N°. 1, Prenez douze livres du meilleur sable blanc, bien lavé, sept de cendres gravelées ou sels alkalis fixes purifiées avec le nitre, une de salpêtre & demi-livre de borax. Le sable ayant été bien pulvérisé dans un mortier de pierre dure ou de verre, mettez-y les autres ingrédients & les mêlez bien avec lui.

Autre du meilleur verre, un peu moins dur.
N°. 2, Prenez douze livres de sable blanc, bien lavé, sept de cendres gravelées purifiées avec le salpêtre, une de nitre, demi-livre de borax & quatre onces d'arsenic. Procédez comme dessus.

Si on veut fondre le verre avec un moindre feu, on mettra une livre de borax au lieu d'une demi-livre, & on y ajoutera une livre de sel commun. Mais il est bon d'observer que ce sel rend le verre plus frangible ; ce qui nuit beaucoup aux Ouvriers qui le détaillent en petits morceaux pour en faire des bijoux.

Fritte de pâte, ou verre doux.
N°. 3, Prenez six livres de sable blanc, bien lavé, trois de mine de plomb rouge, deux de cendres gravelées purifiées avec le salpêtre & une de nitre : procédez comme dessus.

Autre beaucoup plus douce.
N°. 4, Prenez six livres de sable blanc, bien lavé, trois de mine de plomb rouge, trois de cendres gravelées purifiées, une de nitre, demi-livre de borax & trois onces d'arsenic : procédez comme dessus.

Cette composition très-douce fondra à une chaleur modérée ; mais elle demande du temps pour s'éclaircir, à cause de l'arsenic. On peut la préparer ou la teindre à un feu ordinaire sans fourneau de sujétion, pourvu que les pots qui la contiennent soient environnés de charbons allumés, & qu'on ait soin qu'il n'en tombe pas dans le creuset.

Comme le borax est cher ; on peut l'omettre en augmentant le feu, ou y substituer une livre de sel commun ; mais si on préfere le borax, le verre sera plus parfait, plus clair & plus exempt de bouillons.

Ce verre, étant très-doux, ne sera pas d'un bon service pour les bagues, boucles & autres bijoux exposés au frottement ; mais pour boucles d'oreilles & ornements de col il peut avoir lieu.

Observations importantes pour s'assurer de leur bonté.
Il arrive souvent qu'il reste au fond du pot une partie de sable non vitrifiée ; mais il faut bien prendre garde de n'en laisser aucune ; car alors le verre étant trop chargé de sels & de plomb, ne peut souffrir l'injure de l'air qui le corrode & lui donne une obscurité qui en ternit tout le lustre (*a*).

De pauvres Lapidaires Anglois en firent, il y a quelques années, une fâcheuse expérience. Il y avoit alors une fourniture considérable à faire de toutes sortes d'ornements décorés de fausses pierreries, pour le commerce des Indes Occidentales Espagnoles. Ils y avoient employé beaucoup de pâtes colorées, la plupart tirées de Venise, qu'ils avoient achetées d'un particulier qui avoit trouvé l'occasion de se les procurer à grand marché ; mais en peu de temps ces pâtes se couvrirent sur la surface, d'une espece d'écume & de taches qui en dévorerent la substance & en effacerent le lustre, au grand détriment des Entrepreneurs.

Il résulte delà qu'il est essentiel, dans les compositions, d'ajouter plus de sel & de plomb que la dose ci-dessus prescrite, & de veiller à ce que le sable, qui fait le corps du verre, entre totalement en fusion avec les ingrédients colorants : ou si l'on achete ces pâtes toutes préparées, il faut s'assurer de leur bonté, sans quoi on court risque de perdre l'argent qu'elles ont coûté, le temps de les tailler, & son propre crédit, en vendant une marchandise si défectueuse.

Calcination des sels avec le sable.
On peut parer l'inconvénient de la séparation des sels, en les calcinant d'avance avec le sable, comme dans la maniere de préparer la *fritte*. Mettez à cet effet le sable & le sel, pulvérisés & mêlés, sur une tuile à un feu modéré, en les remuant avec une pipe à tabac ou une verge de fer. Placez cette tuile à l'entrée du fourneau ; lorsque la matiere paroît, en refroidissant, former un corps dur, ôtez-la, gardez-là à l'abri de l'humidité, & la pulvérisez pour la mêler avec les autres matériaux, suivant la proportion que vous aurez observée à l'égard des ingrédients de cette fritte, sans autre préparation.

(*a*) Nous exprimons cette circonlocution par le verbe *se tayer*.

SECTION IV.

Compositions de Verres durs & de pâtes de couleur rouge.

Verre coloré transparent. Couleur rouge.
Verre dur fin, couleur de rubis.

N°. 1. Prenez une livre de la fritte de verre dur, enseignée dans la précédente Section, sous les N°s. 1 ou 2, & trois dragmes de chaux de Cassius ou d'or précipité par l'étain, comme il a été prescrit au Chapitre de la Peinture en émail, Section III. Pulvérisez ce verre avec la chaux d'or, dans un mortier de verre, de pierre ou d'agate, & les mettez en fusion.

On peut rendre ce verre rouge plus ou moins foncé, en augmentant ou diminuant la dose de l'or selon la destination de la composition ; car si on l'emploie à faire des bagues, des braffelets ou tous autres ouvrages transparents sous lesquels on se sert de feuilles, on peut épargner beaucoup sur la couleur du verre sans l'altérer ; mais pour les boucles d'oreilles ou autres ouvrages transparents, il faut une couleur pleine telle que celle indiquée sous le présent Numéro.

Pâte, couleur de rubis.

N°. 2°. Prenez de la fritte des pâtes sous les N°s. 3 ou 4, une livre, deux dragmes de chaux de Cassius, & procédez comme dessus.

Cette composition, aussi belle que la précédente, aura seulement moins de dureté ; mais comme ce défaut en diminue la valeur pour certains objets, on peut recourir à la suivante qui est à meilleur marché.

Autre pâte rouge, à meilleur marché.

N°. 3. Prenez demi-livre de la fritte des pâtes, sous les N°s. 3 ou 4, autant de verre d'antimoine, & une dragme & demie de chaux de Cassius.

Cette composition, quoiqu'à meilleur compte, fait le même effet que la précédente ; mais elle tire plus sur l'orangé que sur le cramoisi.

Verre dur, couleur de grenat.

N°. 4. Prenez deux livres de la fritte de verre dur, sous les N°s. 1 ou 2, une de verre d'antimoine, une dragme de manganèse, & autant de chaux de Cassius.

Cette composition, qui est très-belle, étant chere à cause de l'or, on peut lui substituer celle qui suit.

Le même, à meilleur marché.

N°. 5. Prenez deux livres de la fritte de verre dur, sous les N°s. 1 ou 2, deux de verre d'antimoine, & deux dragmes de manganèse.

Si la couleur est trop foncée ou trop empourprée dans cette composition & la précédente, on diminuera la dose de manganèse.

Pâte, couleur de grenat.

N°. 6. Prenez de la fritte des pâtes sous les N°s. 1 ou 2 (ou plutôt (*a*), sous les N°s. 3 ou 4) ; le reste comme dessus.

N°. 7. Prenez deux livres de la fritte de verre dur, sous les N°s. 1 ou 2, une de verre d'antimoine, & demi-once de fer bien calciné. Mêlez le fer avec la fritte ; fondez-les jusqu'à pleine transparence ; ajoutez-y le verre d'antimoine pulvérisé. Remuez le tout avec une pipe à tabac (ou avec la canne de fer), & continuez au même feu jusqu'à ce que la totalité soit incorporée parfaitement.

Verre dur, couleur de grenat vinaigre.

N°. 8. Prenez de la fritte des pâtes sous les N°s. 3 ou 4, & faites comme dessus.

Pâte, couleur de grenat vinaigre.

Dans toutes les compositions qui précèdent & qui suivent, il faut observer, relativement aux doses des colorifiques ou matieres propres à teindre le verre, que les frittes des pâtes ont plus de pesanteur que celles de verre dur, à cause du plomb qui y entre ; qu'ainsi le volume étant moindre dans une livre de pâte que dans pareil poids de verre dur, il faut proportionnellement moins d'ingrédients colorants pour donner à la premiere la même force de couleur qu'au second.

SECTION V.

Compositions de Verres durs & de pâtes de couleur bleue.

Couleur bleue.
Verre dur, couleur de bleu fort.

N°. 1. Prenez dix livres de la fritte de verre dur, sous les N°s. 1 ou 2, six dragmes de safre, & deux de manganèse : mêlez & fondez comme dessus.

Si ce verre donne un bleu trop foncé, diminuez les doses de safre & de manganèse. S'il tourne trop sur le pourpre, supprimez la manganèse.

Si vous voulez une couleur de bleu pur, substituez à la manganèse demi-once de cuivre calciné, & mettez moitié moins de safre.

Pâte, couleur de bleu fort.

N°. 2. Prenez dix livres de la fritte des pâtes sous les N°s. 1 ou 2 (ou plutôt sous les N°s. 3 ou 4) : le reste comme à la précédente recette.

Verre dur, couleur de saphir.

N°. 3. Prenez dix livres de la fritte de verre dur sous les N°s. 1 ou 2, trois dragmes & un scrupule de safre, & une dragme de chaux de Cassius ou d'or précipité par l'étain : au surplus procédez comme dessus.

Le même, à meilleur marché.

N°. 4. Servez-vous des substances & des doses de la précédente recette : seulement au lieu d'or précipité, mettez deux dragmes & deux scrupules de manganèse.

Si le mélange est bien fait, la couleur sera fort bonne, & le verre employé & tail-

(*a*) Il paroît qu'il y a dans cette composition, & quelques-unes des suivantes, une faute d'inattention de la part de l'Auteur ou du Traducteur, touchant l'indication des *numéros de la fritte des pâtes*, qui jusqu'ici a été indiquée sous les N°s. 3 ou 4. Car on voit par la Section précédente que cette fritte ne peut être indiquée sous les *Numéros* 1 ou 2, puisque ces Numéros sont ceux de la fritte de verre dur. C'est pourquoi par-tout où, comme ici, la fritte des pâtes sera indiquée sous les N°s. 1 ou 2, j'ajouterai cette parenthèse (*ou plutôt sous les Nos. 3 ou 4*).

Pâte, couleur de saphir. N°. 5. Prenez de la fritte des pâtes sous les N°s. 3 ou 4 : le reste comme dessus.

On peut fort bien ne point employer l'or précipité pour colorer les pâtes : alors on se servira de la méthode suivante.

Verre dur, ou pâte, couleur de saphir, par le moyen du bleu d'émail. N°. 6. Prenez telle quantité que ce soit des frittes de verre dur ou de pâtes, mêlez-les avec un huitieme de leur poids du bleu d'émail le plus transparent & le plus tirant sur le pourpre que vous pourrez trouver.

Verre dur, couleur d'aigue-marine. N°. 7. Prenez dix livres de la fritte de verre dur sous les N°s. 1 ou 2 ; trois onces de cuivre calciné avec le soufre, comme il a été dit dans la Section III, du Chapitre de la Peinture en émail, & un scrupule de safre : mêlez & fondez comme dessus.

Pâte, couleur d'aigue-marine. N°. 8. Prenez dix livres de la fritte des pâtes sous les N°s. 1 ou 2 (ou plutôt sous les N°s. 3 ou 4) ; opérez comme à la recette prescrite sous le N°. 6, de la présente Section.

Section VI.

Compositions de Verres durs & de pâtes de couleur jaune.

Couleur jaune. Verre dur, couleur d'or ou jaune plein. N°. 1. Prenez dix livres de la fritte de verre dur sous les N°s. 1 ou 2 ; mais supprimez le salpêtre. Ajoutez pour chaque livre une once de borax calciné, même deux, si le verre n'a pas assez de fondant ; dix onces de tartre rouge le plus épais, deux onces de manganese, deux dragmes de charbon de saule, ou autres genres doux ; & opérez comme dessus.

On peut préparer cette couleur avec de l'argent ; mais comme l'avantage n'en contrebalance pas la dépense, je n'en donnerai pas, dit notre Auteur, le procédé.

Pâte, couleur d'or ou jaune plein. N°. 2. Prenez dix livres de la fritte des pâtes sous les N°s. 3 ou 4, préparées sans salpêtre, & une once & demie de fer fortement calciné. Opérez comme dessus.

Lorsqu'il entre du plomb dans la composition du verre, on ne se servira pas de tartre crud ou de charbon de saule. On pourra même se passer de nitre, parce que la teinture jaune que le plomb donne au verre ne peut lui nuire & ne fait qu'ajouter à la couleur.

On peut aussi la préparer par l'antimoine crud, aussi bien que par le fer calciné ; mais ce verre est plus difficile à manœuvrer, & ne vaut pas mieux.

Verre dur, couleur de topaze. N°. 3. Prenez dix livres de la fritte de verre dur sous les N°s. 1 ou 2 ; & autant du verre dur de couleur d'or. Réduisez le tout en poudre, & fondez ensemble.

Comme il y a des topazes d'un jaune plus ou moins foncé, on peut, pour les contrefaire, varier les doses du jaune eu égard à la fritte ; car le jaune ici prescrit est très-fort en couleur.

Pâte, couleur de topaze. N°. 4. Cette composition peut se faire comme la précédente, mais on peut omettre le salpêtre : & pour imiter les topazes légers en couleur, il ne faut ajouter ni pâte couleur d'or, ni autre matiere colorante ; le plomb suffit, lorsqu'il n'est pas détruit par le nitre.

Verre dur, couleur de chrysolithe. N°. 5. Prenez dix livres de la fritte de verre dur sous les N°s. 1 ou 2, & six dragmes de fer calciné. Mêlez & fondez comme dessus.

Pâte, couleur de chrysolithe. N°. 6. Prenez dix livres de la fritte des pâtes sous les N°s. 3 ou 4, préparées sans salpêtre, & cinq dragmes de fer calciné : opérez comme dessus.

Section VII.

Compositions de Verre dur & de pâte de couleur verte.

Couleur verte. Verre dur, couleur d'émeraude. N°. 1. Prenez neuf livres de la fritte de verre dur sous les N°s. 1 ou 2, trois onces de cuivre précipité à l'eau-forte, & deux dragmes de fer précipité.

Pâte, couleur d'émeraude. N°. 2. Prenez pareil poids de la fritte des pâtes sous les N°s. 1 ou 2 (ou plutôt sous les N°s. 3 ou 4). Si on omet le salpêtre, on emploiera ici moins de fer que dans la précédente recette.

Section VIII.

Compositions de Verres durs & de pâtes de couleur pourpre.

Couleur pourpre. Verre dur, couleur de pourpre foncé & luisant. N°. 1. Prenez dix livres de la fritte de verre dur sous les N°s. 1 ou 2, six dragmes de safre, & une dragme d'or précipité par l'étain ; mêlez & fondez, &c.

Verre dur, couleur de pourpre, à meilleur marché. N°. 2. Prenez dix livres de la fritte de verre dur sous les N°s. 1 ou 2, une once de manganese, & demi-once de safre ; mêlez, &c.

Pâte, couleur de pourpre foncé. N°. 3. Prenez dix livres de la fritte des pâtes sous les N°s. 3 ou 4, ajoutez-y les ingrédients colorants prescrits ci-dessus, &c.

Verre dur, couleur d'améthyste. N°. 4. Prenez dix livres de la fritte de verre dur sous les N°s. 1 ou 2, une once & demie de manganese, & une dragme de safre : mêlez, &c.

Pâte, couleur d'améthyste. N°. 5. Prenez dix livres de la fritte des pâtes sous les N°s. 1 ou 2 (ou plutôt sous les N°s. 3 ou 4) : au surplus comme à la précédente recette.

Section IX.

Section IX.

Composition d'une pâte qui imite le diamant.

Couleur de diamant. Pâte qui imite le diamant.

Prenez six livres de sable blanc, quatre de mine de plomb rouge, trois de cendres gravelées purifiées, deux de nitre, cinq onces d'arsenic, & un scrupule de manganese. Mêlez ; mais laissez long-temps la matiere en fusion, à cause de la quantité d'arsenic.

Lorsque cette composition est parfaitement vitrifiée & exempte de bouillons, elle est très-blanche & d'un grand brillant. Si à l'essai elle tire trop sur le rouge, ajoutez-y un scrupule, ou plus, de manganese.

On peut donner plus de dureté à cette composition, en y faisant entrer moins de plomb & plus de sels, ou en la fondant à un feu violent ; mais la diminution du plomb lui ôte un peu du lustre de diamant.

Section X.

Compositions de Verre dur & de pâte de couleur noire parfaite.

Couleur noire. Verre dur, parfaitement noir.

N°. 1. Prenez dix livres de la fritte de verre dur sous les N°s. 1 ou 2, une once de safre, six dragmes de manganese, & autant de fer fortement calciné : mêlez, &c.

Pâte, parfaitement noire.

N°. 2. Prenez dix livres de la fritte des pâtes sous les N°s. 1 ou 2 (ou plutôt sous les N°s. 3 ou 4), préparées avec le salpêtre, une once de safre, six dragmes de manganese, & cinq dragmes de fer fortement calciné : mêlez, &c.

Section XI.

Compositions de Verres durs & de pâtes, blancs, opaques & semi-transparents.

Verre blanc opaque & semi-transparent.

N°. 1. Prenez dix livres de la fritte de verre dur sous les N°s. 1 ou 2, une once de corne de cerf, d'ivoire ou d'os calcinés à parfaite blancheur : mêlez, &c.

Verre dur d'un blanc opaque & semi-transparent.

N°. 2. Prenez dix livres de la fritte des pâtes sous les N°s. 3 ou 4 ; le reste comme dessus.

Pâte d'un blanc opaque & semi-transparent. Verre blanc opaque, formé par l'arsenic.

N°. 3. Prenez dix livres de verre à cailloux, & une d'arsenic très-blanc : pulvérisez le tout, & le mêlez en le faisant passer au moulin. Faites fondre à un feu modéré, jusqu'à ce que ces matieres soient bien incorporées ; mais évitez de les vitrifier au-delà de la parfaite réunion de leur mélange.

Ce verre, fondu à un feu trop durable & trop violent, court risque de passer de l'opacité à la transparence entiere. Il est très-frangible, & bien moins solide que l'émail blanc qu'il imite assez bien ; mais il ne peut passer au feu à plusieurs reprises.

PEINT. SUR VERRE. II. Part.

On en fabrique beaucoup dans une Verrerie considérable, près de Londres. On en fait des vaisseaux, des cadrans, des tabatieres & autres ouvrages qui n'ont pas besoin de repasser au feu ; mais en certain cas, l'émail blanc lui est préférable.

N°. 4. Prenez dix livres de la fritte de verre dur ou de pâtes, telle que vous voudrez, une livre & demie de putti ou étain calciné, ou d'antimoine, ou d'étain, calcinés par le nitre, comme il a été enseigné dans le Chapitre de la Peinture en émail, Section II ; mêlez bien le tout, en le faisant passer au moulin, & fondez à une chaleur modérée.

Verre dur ou pâte d'un blanc opaque par la chaux d'étain ou d'antimoine.

Le verre de cette espece, préparé avec la fritte des pâtes, ne differe de la préparation de l'émail blanc que par la dose de chaux d'étain ou d'antimoine ; mais si on prépare ces verres avec le nitre, sans lequel elles ne peuvent donner un blanc parfait, cette composition demande plus de soins, & est d'une plus grande dépense que les autres, sans avoir sur elles d'autre avantage que de supporter un feu plus vif & plus durable qui ne lui fait pas perdre son opacité.

N°. 5. Prenez dix livres de la fritte de verre dur ou de pâtes, & demi-livre de corne de cerf, os ou ivoire calcinés à parfaite blancheur.

Verre dur d'un blanc opaque & semi-transparent de couleur d'opale.

Ce verre blanc est le même que celui qu'on emploie en Allemagne, pour faire des écuelles, des pots à crême, des vinaigriers, &c.

Section XII.

Compositions de Verres durs & de pâtes, colorés, opaques & semi-transparents.

N°. 1. Prenez dix livres de la fritte de verre dur ou de pâtes, trois quarterons d'os calcinés, corne de cerf ou ivoire, une once & demie de safre, & demi-once de manganese. Fondez la fritte avec le safre & la manganese, avant d'y mêler les os ou autres matieres calcinées, jusqu'à ce qu'il en résulte un verre bleu d'un foncé transparent. Cette premiere vitrification étant refroidie, pulvérisez-la & la mêlez avec les os ou autres matieres calcinées, en faisant passer le tout au moulin. Fondez le tout à un feu modéré, jusqu'à parfaite incorporation, & le versez sur une table polie de cuivre ou de fer, pour en former des gâteaux.

Verre coloré opaque & semi-transparent. Verre dur ou pâte, couleur de lapis-lazuli.

Si vous voulez y faire paroître des veines d'or, mêlez à votre composition de la poudre d'or, préparée comme il a été dit au Chapitre de la dorure de l'émail & du verre, avec son poids égal de borax calciné détrempé à l'huile d'aspic. Ces gâteaux ainsi veinés étant recuits à un feu modéré, l'or s'attachera au verre aussi étroitement que

Bbb

si les veines y étoient naturellement empreintes.

Pour rendre ce lapis plus léger en couleur, on diminue la dose du safre & de la manganese : pour le rendre plus transparent, on diminue celle des os calcinés.

Verre dur, couleur de cornaline rouge.
N°. 2. Prenez deux livres de la fritte de verre dur sous les N°s. 1 ou 2 ; une livre de verre d'antimoine ; deux onces de vitriol calciné, connu sous le nom d'*ochre écarlate*, dont nous avons donné la préparation avant le Chapitre de la Peinture en émail ; & une dragme de manganese. Fondez d'abord ensemble la fritte, la manganese & l'antimoine. Réduisez le tout en poudre, après qu'il sera refroidi, & le mêlez avec l'ochre écarlate, en faisant passer le tout au moulin. Fondez ensuite ce mélange à un feu modéré, jusqu'à parfaite incorporation de tous les ingrédients, sans les laisser au feu plus long-temps qu'il ne faut pour les vitrifier.

Pâte, couleur de cornaline rouge.
N°. 3. Prenez deux livres de la fritte des pâtes sous les N°s. 1 ou 2 (ou plutôt sous les N°s. 3 ou 4) ; le reste comme dessus.

Verre dur, couleur de cornaline jaune.
N°. 4. Prenez deux livres de la fritte de verre dur sous les N°s. 1 ou 2, une once d'ochre jaune bien lavée, & autant d'os calcinés. Mêlez-les & fondez jusqu'à parfaite incorporation réduite en masse de verre.

Pâte, couleur de cornaline jaune.
N°. 5. Prenez deux livres de la fritte des pâtes sous les N°s. 1 ou 2 (ou plutôt sous les N°s. 3 ou 4) ; le reste comme dessus.

Verre dur ou pâte, couleur de turquoise.
N°. 6. Prenez dix livres des compositions de verre bleu ou pâte bleue, enseignées sous les N°s. 7 ou 8, de la Section V, comme imitant l'aigue-marine ; & demi-livre d'os calcinés, corne de cerf ou ivoire. Pulvérisez, mêlez & fondez jusqu'à parfaite incorporation.

Verre brun de Venise, avec des paillettes d'or, communément appellé la Pierre philosophale.
N°. 7. Prenez cinq livres de la fritte de verre dur sous le N°. 2, autant de celle sous le N°. 1, & une once de fer bien calciné. Mêlez-les & fondez jusqu'à ce que le fer soit parfaitement vitrifié, & d'une couleur d'un brun jaune foncé & transparent. Ce verre étant refroidi, réduisez-le en poudre ; ajoutez-y deux livres de verre d'antimoine pulvérisé. Mêlez le tout en le faisant passer au moulin. Prenez une partie de ce mélange : concassez-y, en les froissant ensemble, quatre-vingt ou cent feuilles de faux or, connu sous le nom d'*or de Hollande* ou d'*Allemagne*. Lorsqu'elles seront divisées en menues parcelles, mêlez le tout avec la partie de verre que vous aviez réservée. Fondez ensuite la totalité à un feu modéré, jusqu'à ce qu'elle soit réduite en masse de verre, propre à former des figures ou vaisseaux d'usage ordinaire. Evitez néanmoins une parfaite vitrification : elle détruiroit en peu de temps l'écartement des paillettes d'or, qui, venant à se vitrifier elles-mêmes avec toute la masse, donneroient un verre de couleur d'olive transparent.

On emploie cette espece de verre pour des joujoux & ornements. Jusqu'ici, dit l'Auteur Anglois, nous les avons tirés de Venise, & on nous en a demandé, depuis quelques années, une si grande quantité pour la Chine, qu'on en a haussé le prix ; mais on en a tant fait venir de Venise qu'on en regorge à présent (en Angleterre). On pourroit également les préparer ici à moins de frais ; il suffiroit d'en faire quelques essais.

CHAPITRE VII.
De la fusion & vitrification des différentes compositions de Verre (plein) de couleurs, avec les regles particulieres & les précautions que chacune d'elles demande dans leur détail.

Pots propres à recevoir les compositions ci-dessus pour les vitrifier.
LEs différentes compositions ci-dessus étant préparées, suivant les méthodes qu'on en a données, on met ses matieres dans des pots de fabrique, & grandeur convenables, pour qu'ils en puissent contenir un tiers de plus. De quelque façon que le fourneau soit construit, il faut & placer ces pots, de maniere que la matiere puisse recevoir une chaleur suffisante, & qu'il n'y entre ni charbon, ni saleté. Pour prévenir cet effet, il est bon que chaque pot ait son couvercle, avec un trou, par lequel on puisse y plonger une verge ou canne de fer, pour en tirer des essais & s'assurer du degré de vitrification.

Poudre à lutter les pots ou creusets.
Quoique les pots soient bien cuits, il est utile de leur donner une seconde cuisson, lorsqu'il s'agit de verre de grand prix, où il faut beaucoup de brillant. On peut encore les saupoudrer de verre commun, mais exempt de toutes couleurs hétérogenes. Voici comme on y procede : on réduit ce verre en poudre : on humecte le dedans du pot avec de l'eau : on y verse cette poudre tandis qu'il est humide : on l'agite jusqu'à ce que l'humidité en recouvre suffisamment l'intérieur du pot : on jette ce qui n'a pu s'y attacher de ladite poudre. Le pot étant sec, on le met dans un fourneau assez chaud pour vitrifier cette couverte : il y reste quelque temps, puis on le laisse refroidir par degrés.

Maniere de les introduire dans le fourneau.
Quand on veut se servir de ces pots, on y met sa composition, & on les introduit dans le fourneau, sur les bancs qui doivent les porter entre chaque ouveau, par le moyen d'une forte pêle de fer, telle que celle des Boulangers. Les pots ainsi placés, on leur donne pour la premiere heure, *Traitement du feu.* & même plus long-temps, un degré de feu capable de les faire rougir, à moins qu'il

n'y ait une forte dose d'arsenic dans la composition ; auquel cas il faut chercher à le fixer & à l'empêcher de se sublimer.

Lorsque dès le commencement on a bien conduit son feu, on peut parfaire la vitrification en une heure & demie ou deux; mais il ne faut pas mettre la matiere dans un grand degré de fluidité : elle occasionneroit la séparation de quelques ingrédients, & retarderoit, ou même préviendroit l'incorporation vitrifique du tout.

<small>On ne peut établir de regle fixe à ce sujet.</small>

On ne peut établir de regle certaine sur le degré de chaleur nécessaire pour vitrifier les matieres contenues dans les pots : il y a de la variation par rapport à leur quantité & à leur nature ; mais si les pots en contiennent dix ou onze livres, on peut employer vingt ou vingt-quatre heures de feu pour le verre dur, & quatorze ou seize pour les pâtes.

S'il entre beaucoup d'arsenic dans la composition, quoiqu'il soit nécessaire d'accélérer la vitrification, cependant il faut la laisser plus long-temps au feu, pour la purger des nuages (laiteux), dont cette matiere rend le verre susceptible.

<small>Précautions que demande le verre de couleur transparent à la fusion.</small>

Dans la fusion du verre de couleurs (plein) transparent, il faut nécessairement & par préférence à tout autre soin, éviter d'agiter la matiere ou d'ébranler les pots dans le fourneau. Autrement on court risque de charger le verre de bouillons, qui sont très-préjudiciables, sur-tout dans les compositions destinées à contrefaire les pierreries. S'apperçoit-on que, malgré cette précaution, les ingrédients produisent des bouillons par leur action mutuelle ? on laissera le verre au feu jusqu'à ce qu'ils disparoissent. Sont-ils trop difficiles à détruire ? on augmentera le feu par degré, jusqu'à ce que le verre devenu plus fluide perde sa qualité visqueuse.

Après l'expiration du temps suffisant pour amener sa composition à une vitrification parfaite, on s'assurera de son état, en plongeant dans le pot, par le trou du couvercle, le bout d'une pipe ou d'une canne de fer. Si la matiere qu'on en a tirée, peche par le défaut de vitrification, on la laissera plus long-temps au feu. Si la vitrification est faite, on le diminuera par degré, on le laissera s'éteindre ; &, les pots étant refroidis, on les cassera, pour en séparer la masse de verre & la tailler.

<small>Maniere de s'assurer de l'état de la vitrification.</small>

Dans le cas où, de plusieurs pots qui seroient dans le fourneau, il n'y en auroit qu'un ou deux qui eussent atteint le degré de vitrification requis, il ne faudroit pas interrompre la chaleur du four ; mais si le verre qu'ils contiennent n'est pas de grand prix, & destiné à des ouvrages de grande finesse, on peut le tirer du pot, en former des gâteaux, & les mettre à un feu modéré, jusqu'à ce qu'ils refroidissent & qu'ils soient en état d'être travaillés.

<small>Quand on peut tirer les pots du fourneau.</small>

Le verre coloré (plein) transparent acquiert un degré de perfection de plus en restant au feu, même après avoir atteint sa vitrification parfaite : il en devient plus dur & plus exempt de taches & de bouillons ; mais les verres colorés opaques semi-transparents, & les verres blancs opaques formés d'arsenic, doivent être tirés du feu précisément lorsque les ingrédients sont bien incorporés ; car une vitrification plus complette convertiroit en transparence l'opacité qu'on y demande.

<small>Le verre coloré transparent doit rester plus long-temps au feu que les verres colorés opaques.</small>

L'ART DE PEINDRE SUR LE VERRE,

Extrait du Journal Œconomique, Août 1754, *page* 149, *sous ce Titre* :

AVIS ŒCONOMIQUES D'ALLEMAGNE.

AVERTISSEMENT.

Le but que je me suis proposé de ne rien laisser échapper des différentes connoissances que je pourrois administrer sur la pratique de l'Art de peindre sur Verre, m'a porté à insérer dans ce Traité ce que le Journal Œconomique nous en apprend.

Mon Ouvrage, dira-t-on, devient une compilation ; mais cette compilation peut-elle déplaire au Public, lorsqu'il s'y agit de remettre sous ses yeux une suite de préceptes qu'on regardoit comme perdus, & qui tous tendent au même objet, je veux dire à faire revivre, au moins dans la Théorie, un Art presqu'oublié ?

Cet Extrait nous vient d'une Nation qui a toujours passé pour être aussi expérimentée dans l'Art de la Peinture sur Verre que dans l'Art de la Verrerie. Il a sur l'Ouvrage Anglois, où nous n'avons trouvé que la maniere de colorer le Verre, l'avantage de donner quelques préceptes sur la maniere de peindre sur ce fond. Ainsi ces deux morceaux, rapprochés l'un de l'autre, entrant dans l'ordre de mon Traité, semblent lui servir d'appui & de preuve : le premier, en ce qu'il nous a fait connoître sur les couleurs nombre de compositions différentes de celles que j'ai rapportées ; le dernier, en ce qu'il s'accorde en partie avec les enseignements que j'ai prescrits sur la pratique de la Peinture sur Verre. Il eût été à désirer que son Auteur lui eût donné un peu plus de détail ; mais on peut y suppléer, & cela sera facile à ceux qui ont acquis déja quelques lumieres sur cet Art.

Suite des Secrets & Expériences curieuses sur l'Art de rafiner, calciner, fondre, essayer, couler, allier les Métaux, les rendre malléables, &c.

L'ART DE PEINDRE SUR LE VERRE.

Cet Art noble faisant l'admiration de tous ceux qui ont quelque goût pour le dessin ou pour la Peinture, il ne sera pas hors de propos de donner ici quelques instructions aux Personnes ingénieuses, non-seulement pour satisfaire leur curiosité, en leur apprenant la nature de ce travail, mais encore pour leur en enseigner la pratique. C'est ce que nous allons faire le plus succinctement & le plus clairement que nous pourrons.

1°. Choisissez avant toute chose des verres qui soient clairs, unis & doux.

2°. Frottez-en un côté avec une éponge nette ou une brosse molle & fléxible, trempée dans de l'eau de gomme. *Maniere de peindre sur le verre.*

3°. Quand il est séché, appliquez sur le côté clair du verre le dessin que vous voulez copier, & avec un petit pinceau garni de couleur noire, & préparé pour cela, comme on le dira ci-après, dessinez les traits principaux ; & aux endroits où les ombres paroissent tendres, travaillez-les par

des

des coups de pinceau aisés qui enjambent les uns dans les autres (*a*).

4°, Quand vos ombres & vos traits sont terminés du mieux qu'il vous est possible, prenez un pinceau plus gros, & appliquez vos couleurs, chacune dans le lieu qui lui convient, comme la couleur de chair sur le visage, le verd, le bleu & toutes les autres couleurs sur les draperies.

5°, Quand vous avez fini, faites sortir avec soin les jours de votre ouvrage avec une plume grosse & non fendue, dont vous vous servez pour ôter la couleur dans les endroits où les jours doivent être les plus forts, ainsi qu'à ceux où l'on doit donner à la barbe & aux cheveux un tour singulier.

6°, Vous pouvez coucher toutes sortes de couleurs sur le même côté du verre où vous tracez votre dessin : il n'y a que le jaune qu'il faut appliquer de l'autre côté, pour empêcher qu'il ne se fonde & ne se mêle avec les autres couleurs, ce qui gâteroit tout l'ouvrage.

Recuisson du verre après qu'il a été peint.

Le fourneau pour recuire le verre peint doit être construit à quatre pans, & divisé dans sa hauteur en trois parties. La division la plus basse est destinée à recevoir les cendres, & à attirer l'air pour allumer le feu.

La seconde division est destinée pour le feu ; elle a au-dessous d'elle une grille de fer, & trois barres aussi de fer sur le haut, pour soutenir le vase de terre qui contient le verre peint.

La troisieme division est formée par les barres dont on vient de parler, & par un couvercle au sommet où il y a cinq trous pour passer la flamme & la fumée.

Le vaisseau de terre (dans lequel le verre à recuire est couché à plat) est fait de bonne argille de Potier, & moulé sur la forme & les dimensions du fourneau. Il est plat par le fond, & a cinq ou six pouces de hauteur. Il doit être à l'épreuve du feu, & ne doit pas avoir moins de deux pouces d'espace entre lui & les côtés du fourneau (*b*).

Quand vous êtes sur le point de faire recuire votre verre, prenez de la chaux vive que l'on a eu soin d'abord de faire bien recuire & rougir sur un grand feu de charbon. Quand elle est froide, passez-la par un petit tamis le plus également que vous pourrez ; couvrez-en le fond du pot d'environ demi-pouce d'épaisseur ; ensuite, avec une plume unie, étalez-la d'une maniere égale & de niveau ; après quoi couchez-y autant de vos verres peints que la place vous le permettra, & continuez jusqu'à ce que le pot soit plein, en mettant sur chaque lit de verre un lit du mélange en poudre (*a*), d'environ l'épaisseur d'un écu ; mais par-dessus le dernier lit de verre peint, il faut mettre une couche de poudre de la même épaisseur que celle du fond. Quand le pot est ainsi rempli jusqu'au bord, placez-le sur les barres de fer qui sont au milieu du fourneau, & couvrez ce fourneau avec une calotte ou couvercle fait de terre à Potier, & lutez-le exactement tout autour pour empêcher l'effet de tout autre vent que de celui qui vient par les trous du couvercle. Après avoir disposé votre fourneau de cette maniere, & que le lut est sec, faites un feu lent de charbon ou de bois sec à l'entrée du fourneau. Augmentez la chaleur par degrés, de crainte qu'un feu trop vif ne fit fêler le verre. Continuez ainsi à augmenter le feu, jusqu'à ce que le fourneau soit rempli de charbon, & que la flamme sorte d'elle-même par les trous du couvercle. Entretenez ainsi un feu vif pendant trois ou quatre heures ; ensuite retirez-en vos essais, qui sont des morceaux de verre sur lesquels vous avez peint une couleur jaune, & placez-les vis-à-vis du pot. Quand vous voyez le verre courbé, la couleur fondue & d'un jaune tel qu'il vous le faut, vous pouvez en conclure que votre ouvrage est presque fait. On connoît aussi par l'augmentation des étincelles sur les barres de fer, ou par la lumiere qui frappe sur les pots que est le progrès de l'opération. Quand vous voyez vos couleurs presque faites, augmentez votre feu avec du bois sec, & placez-le de maniere que la flamme puisse réfléchir & se recourber tout autour du pot. Pour lors abandonnez le feu & le laissez s'éteindre, l'ouvrage refroidira de lui-même. Otez du fourneau votre verre, &, avec une brosse nette, chassez-en la poudre qui pourroit être tombée dessus. Votre ouvrage est tout-à-fait fini.

Nous allons traiter des couleurs dont on se sert pour peindre sur le verre.

Maniere de faire la couleur de chair.

Prenez une once de *menning* (*b*), & deux onces d'émail rouge ; broyez-les en poudre fine, & détrempez-les avec de bonne eau-de-vie sur une pierre dure. En faisant cuire

(*a*) Cet enseignement est celui que nous avons appellé, dans le Chapitre IX, de notre seconde Partie, la premiere maniere de traiter la Peinture sur verre.

(*b*) Nous avons vu quelques variations, dans tous les endroits où je parle de la recuisson, sur l'espace que l'on doit donner entre la poële & les parois du fourneau ; les uns demandant deux pouces au moins, les autres trois, & d'autres quatre. Ces variations viennent du plus ou moins de grandeur de la poële. Plus elle est petite, moins elle en exige, le feu ayant moins de peine à atteindre le milieu d'une petite poële que d'une grande.

(*a*) Il y a ici erreur, en ce que l'Auteur ne prescrit que de la chaux, sans aucun mélange.

(*b*) Je crois que c'est le *minium* ou la mine de plomb rouge ; car cette recette, & la plûpart des suivantes, a beaucoup de rapport avec celles que j'ai données, dans le Chapitre III de ma seconde Partie, d'après Kunckel : ce qui prouve le cas que l'on fait encore actuellement en Allemagne des enseignements de ce grand Maître, qui n'a pas craint, comme nous avons vu, de publier qu'il les tenoit d'un excellent Peintre sur verre.

PEINT. SUR VERRE. II. Part. Ccc

légérement ce mélange, il produira une belle couleur de chair.

Couleur noire. Prenez quatorze onces & demie d'écailles de fer ramassées autour de l'enclume; mêlez-y deux onces de verre blanc, une once d'antimoine, & une demi-once de manganese : broyez le tout avec de bon vinaigre, & le réduisez en une poudre impalpable.

Ou Prenez une partie d'écailles de fer & une partie de rocailles : broyez-les ensemble sur une plaque de fer pendant un ou deux jours. Quand le mélange commence à durcir, paroît jaunâtre, & s'attache à la molete, c'est une marque que la couleur est assez fine.

Ou Prenez une livre d'émail, trois quarterons d'écailles de cuivre, & deux onces d'antimoine : broyez-les comme on vient de le dire.

Ou Prenez trois parties de verre de plomb, deux parties d'écailles de cuivre, & une partie d'antimoine ; puis opérez comme ci-dessus.

Couleur brune. Prenez une once de verre ou d'émail blanc, & une demi-once de bonne manganese ; broyez-les d'abord avec du vinaigre bien fin, & ensuite avec de l'eau-de-vie.

Couleur rouge. Prenez une once de craie rouge, broyée & mêlée avec deux onces d'émail blanc de fond, & un peu d'écailles de cuivre : elles vous donneront un fort bon rouge. Vous pouvez en essayer un peu, pour voir s'il peut supporter le feu, sinon ajoutez-y un peu plus d'écailles de cuivre.

Ou Prenez une partie de craie rouge dure, & avec laquelle on ne peut pas écrire, une partie d'émail blanc, & une quatrieme partie d'orpiment : broyez-les bien ensemble avec du vinaigre ; &, lorsque vous vous en servirez, évitez-en la fumée ; car c'est un poison dangereux.

Ou Prenez du safran de Mars ou de la rouille de fer, du verre d'antimoine & du verre de plomb jaune, tel que les Potiers s'en servent, de chacun une égale quantité, avec un peu d'argent calciné avec le soufre. Broyez le tout ensemble, & réduisez-le en une poudre bien fine. Ce mélange produira un beau rouge, avec lequel vous pourrez peindre sur verre.

Ou Prenez une demi-partie d'écailles de fer, une demi-partie de cendres de cuivre, une demi-partie de bismuth, un peu de limaille d'argent, trois ou quatre petits grains de corail rouge, six parties de matiere rouge tirée de Verrerie, une demi-partie de litharge, une demi-partie de gomme, & treize parties de craie rouge. Mêlez & broyez.

Couleur bleue. Prenez du bleu de Bourgogne ou du verd de terre bleue, & du verre de plomb, par égales quantités : broyez-les avec de l'eau, & faites-en une poudre fine. Quand vous vous en servirez, couchez les fleurs qui doivent être d'une couleur bleue avec ce mélange ; ensuite faites ressortir les parties jaunes avec une plume, & couvrez-les d'une couleur de verre jaune. Remarquez que le bleu sur le jaune, ainsi que le jaune sur le bleu, font toujours une couleur verte.

Le verd de terre bleue, ou l'azur mêlé avec l'émail, donne une belle teinture bleue.

Couleur verte. Prenez de la rocaille verte ou des petits grains de la même couleur deux parties, une partie de limaille d'airain, & deux parties de *menning* : broyez le tout ensemble, & le réduisez en poudre, vous aurez une belle couleur verte.

Ou Prenez deux onces d'airain brûlé, deux onces de *menning* ; huit onces de beau sable blanc ; réduisez-les en poudre fine, & mettez-les dans un creuset. Luttez-en bien le couvercle, & donnez-lui pendant une heure un feu vif dans un fourneau à vent ; ensuite retirez le mélange du feu ; &, quand il est refroidi, broyez-le dans un mortier d'airain.

Belle couleur jaune. L'expérience a démontré que le plus beau jaune pour peindre sur verre se prépare avec l'argent : c'est pourquoi si vous voulez avoir une excellente couleur jaune, prenez de l'argent fin, &, après l'avoir battu & réduit en plaques fort minces, faites-le dissoudre & précipiter dans l'eau-forte, comme on l'a dit précédemment. Quand il a formé son dépôt, versez-en l'eau-forte, & broyez l'argent avec trois fois autant d'argile bien brûlée, tirée d'un four & réduite en poussiere fine ; puis avec un pinceau doux & fléxible, couchez ce mélange sur le côté uni du verre, & vous aurez un beau jaune.

Ou Fondez autant d'argent que vous voudrez dans un creuset ; quand il est en fusion, poudrez-y petit à petit la même pesanteur de soufre, jusqu'à ce qu'il soit calciné ; ensuite broyez-le bien fin sur une pierre. Mêlez-y autant d'antimoine qu'il y a d'argent ; &, après avoir bien broyé le tout, prenez de l'ochre jaune, faites-le recuire, il se changera en un rouge brun ; détrempez-le avec de l'urine ; puis en prenant le double de la quantité d'argent, mêlez le tout ensemble ; &, après l'avoir broyé de nouveau & réduit en une poussiere très-déliée, appliquez-le sur le côté uni du verre.

Ou Faites recuire quelques plaques minces d'argent, ensuite coupez-les par petits morceaux ; mettez-les dans un creuset avec du soufre & de l'antimoine. Quand elles seront dissoutes, versez-les dans de l'eau claire ; &, après les avoir mêlées, pulvérisez le tout.

Jaune pâle. Mettez dans un pot de terre alternativement des plaques minces d'airain, & des cou-

SUR VERRE. II. PARTIE. 195

ches de soufre & d'antimoine en poudre : brûlez votre airain jusqu'à ce qu'il ne s'enflamme plus, ensuite jettez-le tout rouge dans de l'eau froide : retirez-le de l'eau, & le pulvérisez : prenez une partie de cette poudre, & cinq ou six parties d'ochre jaune recuit & détrempé dans le vinaigre ; & , après avoir fait sécher le tout, broyez-le sur une pierre. Votre couleur sera en état d'être employée.

Maniere d'amortir le verre, & de le mettre en état de recevoir la peinture.

Prenez deux parties d'écailles de fer, une partie d'écailles de cuivre, & trois parties d'émail blanc : broyez le tout ensemble avec de l'eau claire sur un marbre ou sur une plaque d'airain ou de fer pendant deux ou trois jours, jusqu'à ce qu'il ne fasse plus qu'une poudre très-fine. Frottez-en votre verre par-tout, sur-tout du côté que vous voulez peindre ; les couleurs s'y appliqueront beaucoup mieux & plus facilement.

Observations générales sur la maniere de peindre & de recuirele verre.

1°, Quand vous mettez votre verre recuire, placez le côté peint, en dessous ; & le côté du jaune, en dessus.

2°, Delayez toutes vos couleurs avec de l'eau de gomme.

3°, Broyez le rouge & le noir sur une plaque de cuivre. A l'égard des autres couleurs, vous pouvez les broyer sur un morceau de verre ou sur une pierre.

4°, Les couleurs de verre qui se préparent promptement sont l'émail de verre qui vient de Venise, en pains de différentes especes, ainsi que les petits chapelets de verre que l'on tire d'Allemagne, & sur-tout de Francfort sur le Mein. Les vieux morceaux de verre peint brisé sont bons pour cela, aussi bien que le verre verd des Potiers, & les gouttes de verre qui coulent de la Poterie dans le four.

Les mêmes couleurs, dont les Potiers se servent pour peindre sur la vaisselle de terre, peuvent aussi servir pour peindre sur le verre.

Maniere particuliere de peindre sur verre.

Prenez une petite quantité de graine de lin, écrasez-la, mettez-la quatre ou cinq jours dans un petit sac de toile, tremper dans de l'eau de pluie que vous changerez tous les jours ; ensuite, tordant le sac, vous en tirerez une substance collante, semblable à de la glu. Servez-vous-en pour broyer vos couleurs comme à l'ordinaire ; ensuite peignez ou dessinez avec un pinceau tout ce que vous voudrez sur le verre, & donnez-lui un grand degré de chaleur. Vous pouvez aussi avec la même glu dorer le verre avant de le mettre au feu.

un verre à boire.

Prenez de la gomme ammoniaque, faites-la dissoudre toute la nuit dans de bon vinaigre de vin blanc, & broyez de la gomme ammoniaque & un peu de gomme arabique avec de l'eau claire. Quand le tout est bien incorporé & broyé bien fin, écrivez ou dessinez sur votre verre ce que vous jugerez à propos. Quand cette gomme sera presque seche, vous y appliquerez votre or, en le pressant avec un peu de coton. Le lendemain frottez doucement le verre avec un peu de coton pour en ôter l'or qui n'est point attaché, vous verrez alors les ornements, les figures, ou l'écriture que vous y avez mis, très-bien appliqués. Faites sécher votre verre petit à petit à une chaleur douce, que vous augmenterez par degrés jusqu'au point de le faire rougir : laissez-le refroidir de lui-même ; l'or fera un très-bel effet, & fera à l'épreuve de l'eau.

Belle dorure pour le verre.

Prenez deux parties de plomb, une partie d'émeril, & une petite quantité de blanc de plomb : broyez-les bien fin avec de l'eau claire, & détrempez-les avec de l'eau de gomme ; & avec un pinceau doux couvrez-en tout l'extérieur de votre verre. Quand il sera sec, vous pourrez avec un pinceau y écrire ou tracer ce que vous voudrez ; ensuite augmentez le feu jusqu'au point de faire rougir le verre ; laissez-le refroidir, & vous verrez votre dessin ou votre écriture paroître sur le verre, sans que l'eau froide ni la chaude puissent l'effacer.

Maniere d'écrire ou de dessiner sur le verre.

Maniere de Peindre sur Verre qui imite l'Email, tirée d'un Ouvrage manuscrit de M. Pingeron, sur les Arts utiles & agréables, & insérée dans la Gazette d'Agriculture, de Commerce & de Finance, du Mardi 6 Février 1770, N°. 11.

Nous avons détruit au Chapitre XVIII. de notre premiere Partie les inconvénients que l'on reproche à la Peinture sur verre; nous avons indiqué dans le Chapitre suivant les moyens possibles de la tirer de sa léthargie actuelle & de lui rendre son ancien lustre : en attendant qu'on en fasse usage, ne négligeons pas ceux que nous fournit ici M. Pingeron, *pour la rendre utile* même *dans les objets de notre frivolité.*

Réflexions sur l'usage des miniatures aux tabatieres.

Après quelques préliminaires cet Amateur des Arts observe que l'émail ne réussit parfaitement que sur l'or : cette matiere précieuse est en effet la seule qui n'altere point la vivacité des couleurs dont on la couvre. Pour essayer de produire le même effet à l'œil, en évitant l'énormité de la dépense, on a mis des glaces sur de belles miniatures. Mais si la miniature est dans l'intérieur d'une tabatiere, l'humidité & l'odeur du tabac la fait jaunir : si elle est extérieure, le contact de la glace sur la peinture n'est point assez intime pour que l'illusion soit absolument complette. Nos Artistes, toujours inventifs, ont essayé d'y remédier, en peignant sur la glace même, & ont approché de plus près de leur but. Mais il reste encore à désirer que la glace qui couvre la miniature soit en même temps pénétrée par les couleurs, & ne fasse qu'un tout qu'on ne sauroit détruire par partie. Le moyen de parvenir à ce but, dit M. Pingeron, est très-simple, en se servant de la Peinture sur verre par transparence.

Maniere de peindre sur verre, propre à embellir les tabatieres.

On choisit un morceau de glace bien polie, auquel on donne la forme de la partie supérieure de la tabatiere qu'il doit embellir; on le place sur le revers d'une estampe ou d'un dessin verni qui le rend transparent ; on peint cette glace avec les émaux ordinaires. Il faut avoir soin de laisser le fond de la glace pour les grands clairs, & de suivre à peu près les mêmes regles que pour le lavis des plans. On répand sur cette peinture du beau crystal de Bohême réduit en poudre impalpable, & l'on se sert d'un petit tamis très-fin pour cette opération. Lorsqu'on a une certaine quantité de glaces peintes de cette maniere, on les passe au feu, après les avoir mises du côté qui n'est pas peint sur un lit de chaux éteinte, répandu sur une plaque de fer; on peut encore les passer au feu de la même maniere que l'émail ordinaire : la peinture se trouve pour lors comme renfermée entre deux verres, & ne sauroit plus s'effacer. Nous avons conseillé de se servir du revers des estampes vernies ; 1°, pour faciliter ce genre de peinture à ceux qui ne savent point dessiner; 2°, afin que la peinture étant peinte à gauche, revienne à droite, quand on la place sur la tabatiere : on y met un papier blanc dessous & un cercle plus ou moins riche tout autour. Les essais qui ont été faits, ont eu le succès le plus complet ; & telle tabatiere dont la valeur étoit très-médiocre, a été estimée un prix considérable. On remarquera que la fusion des émaux s'opere plus également dans les grands fourneaux, que sous les petites moufles.

Il seroit à désirer, continue M. Pingeron, que cette nouvelle branche d'industrie fournît une ressource de plus au goût & à l'habileté des jeunes personnes qui peignent ces élégantes tabatieres de carton dont le peu de solidité a fait passer la mode : leurs talents ne leur seroient plus inutiles, & l'Art y gagneroit du côté de l'agrément des nouveaux bijoux & du côté de leur solidité.

Son avantage.

Fin de la seconde Partie.

TABLE
DES CHAPITRES

Contenus dans la Seconde Partie de la Peinture sur Verre, considérée dans sa partie Chimique & Méchanique.

Chapitre I. *Des matieres qui entrent dans la composition du Verre, & sur-tout dans les différentes couleurs dont on peut le teindre aux fourneaux des Verreries.* Page 95

Chap. II. *Recettes des différentes couleurs propres à teindre des masses de Verre, avec des Observations sur le Verre rouge ancien.* 98

Chap. III. *Maniere de colorer au fourneau de recuisson des Tables de Verre blanc, avec toutes sortes de couleurs fondantes aussi transparentes, aussi lisses & aussi unies que le Verre fondu tel dans toute sa masse aux Verreries.* 105

Chap. IV. *Recettes des Emaux colorants dont on se sert dans la Peinture sur Verre actuelle; avec la maniere de les calciner & de les préparer à être portés sur le Verre que l'on veut peindre.* 113

Chap. V. *Des couleurs actuellement usitées dans la Peinture sur Verre, autres que les Emaux contenus dans le Chapitre précédent.* 123

Chap. VI. *Des connoissances nécessaires aux Peintres sur Verre pour réussir dans leur Art.* 131

Chap. VII. *Du Méchanisme de la Peinture sur Verre actuelle; & d'abord de l'Attelier & des Outils propres aux Peintres sur Verre.* 137

Chap. VIII. *De la Vitrerie relativement à la Peinture sur Verre, & des rapports de cet Art avec la Gravure.* 140

Chap. IX. *Des deux manieres dont on peut traiter la Peinture sur Verre.* 142

Chap. X. *Du coloris ou de l'Art de coucher sur le Verre les différentes couleurs.* 144

Chap. XI. *De la recuisson.* 146

Extraits *d'un Livre Anglois, intitulé:* The Hand-maïd to the Arts. 156

Avertissement. Ibid.

I. Extrait *sur la Peinture tant en Email que sur Verre. Extrait de la Préface relativement à ces deux genres de Peindre.* 157

Maniere de préparer l'ochre écarlate. 158

Extrait *du Chapitre IX de la premiere Partie, de la nature, préparation & usage des différentes matieres employées dans la Peinture en Email.* 159

Section premiere. *De la nature en général de la Peinture en Email.* ibid.

Sect. II. *Des matieres qui entrent dans la composition des fondants & dans celle de l'email blanc.* 160

Sect. III. *Des matieres qui entrent dans la composition des émaux de couleurs.* 161

Sect. IV. *De la composition & préparation des fondants propres à la Peinture en émail.* 164

Sect. V. *De la composition & préparation de l'Email blanc qui sert de fond dans ce genre de Peinture.* 166

Sect. VI. *De la composition & mixtion de tous les Emaux colorants propres à la Peinture en émail, avec leurs fondants particuliers.* ibid.

Extrait *du Chapitre X de la premiere Partie, de l'Art de Peindre sur Verre par la recuisson avec des couleurs vitrifiées transparentes.* 170

Sect. I. *De la nature en général de ce genre de Peinture.* ibid.

Sect. II. *Du choix du verre sur lequel on veut peindre avec des couleurs vitrescibles par la recuisson.* ibid.

Sect. III. *Des fondants & des colorants dont on se sert dans la Peinture sur verre par la recuisson.* 171

Sect. IV. *De la maniere de coucher les couleurs sur un fond de Verre, & de leur recuisson.* 174

Extrait *du Chapitre XI de la premiere Partie, de la Dorure de l'Email & du Verre par la recuisson.* 173

II. Extrait *sur la nature & la composition du Verre, & sur l'Art de contrefaire toutes sortes de Pierres précieuses.* 174

Chapitre I. *De la troisieme Partie. Du Verre en général.* ibid.

Sect. I. *De la nature particuliere des différentes substances qui entrent dans la composition du Verre.* 175

Sect. II. *Des matieres qu'on emploie comme fondants dans la composition du Verre.* 176

Sect. III. *Des matieres dont on se sert, comme colorifiques, dans la composition du Verre.* 178

Chap. II. *Des Instruments & Ustensiles dont*

TABLE DES CHAPITRES.

on se sert pour la composition & la préparation du Verre. 179

CHAP. III. *De la préparation & composition des différentes sortes de Verre blanc transparent, actuellement en usage en Angleterre.* ibid.

SECT. I. *Des différentes sortes de Verre blanc & de leur composition en général.* ibid.

SECT. II. *De la nature & composition des Verres à cailloux & de crystal d'Allemagne.* ibid.

SECT. III. *De la nature & composition du Verre de glaces ou à miroirs.* 180

SECT. IV. *De la nature & composition du Verre à vitres.* 181

SECT. V. *De la nature & composition du Verre pour les phioles d'Apothicaire, &c.* 182

CHAP. IV. *Du mélange des ingrédients qui entrent dans la composition du Verre blanc transparent, & de l'Art d'en mettre en fusion les différentes compositions pour les bien incorporer & les conduire à une parfaite vitrification.* ibid.

SECT. I. *Du mélange des ingrédients qui entrent dans la composition du Verre blanc transparent.* ibid.

SECT. II. *De la maniere de mettre en fusion les différentes compositions pour les convertir en Verre, & des moyens de juger si la vitrification est parfaite.* 183

SECT. III. *Des moyens d'accélérer & procurer la parfaite vitrification des ingrédients, lorsque la composition est défectueuse, & de remédier à la teinte de jaune ou de verd dont elle auroit pu se charger.* ibid.

CHAP. V. *De la composition & du traitement du Verre verd commun ou à bouteilles.* 184

CHAP. VI. *Du Verre coloré ou teint dans toute sa masse.* ibid.

SECT. I. *De la nature en général du Verre de couleurs, & des différentes compositions propres à les recevoir, relativement au Verre qui en est empreint & aux pâtes qui imitent les pierres précieuses, avec leurs qualités particulieres.* ibid.

SECT. II. *De la nature & préparation des matieres dont on se sert pour teindre le Verre.* 185

SECT. III. *Frittes de Verre dur & de pâtes propres à recevoir des couleurs.* ibid.

SECT. IV. *Compositions de Verres durs & de pâtes de couleur rouge.* 187

SECT. V. *Compositions de Verres durs & de pâtes de couleur bleue.* ibid.

SECT. VI. *Compositions de Verres durs & de pâtes de couleur jaune.* 188

SECT. VII. *Compositions de Verres durs & de pâtes de couleur verte.* ibid.

SECT. VIII. *Compositions de Verres durs & de pâtes de couleur pourpre.* ibid.

SECT. IX. *Composition d'une pâte qui imite le Diamant.* 189

SECT. X. *Composition de Verre dur & de pâte de couleur noire parfaite.* ibid.

SECT. XI. *Compositions de Verres durs & de pâtes, blancs opaques & semi-transparents.* ibid.

SECT. XII. *Compositions de Verres durs & de pates, colorés, opaques & semi-transparents.* ibid.

CHAP. VII. *De la fusion & vitrification des différentes compositions de Verre de couleurs, avec les regles particulieres & les précautions que chacune d'elles demande dans leur détail.* 190

EXTRAIT *du Journal Œconomique, article d'Allemagne.* 190

AVERTISSEMENT. ibid.

L'Art de peindre sur le Verre, Extrait d'un Ouvrage Allemand. Extrait de la Gazette d'Agriculture, de Commerce & de Finances. ibid.

Maniere de peindre sur Verre qui imite l'Email. 196

Fin de la Table de la Seconde Partie.

L'ART
DU VITRIER.

TROISIEME PARTIE
DE L'ART DE PEINDRE SUR VERRE.

AVANT-PROPOS.

QUOIQUE les *Maîtres Vitriers* portent encore aujourd'hui le titre de *Peintres sur Verre*, ils ne s'adonnent plus à ce genre de Peinture, qui immortalisoit leurs Peres & anoblissoit leur état ; ils sont presque tous restraints à pratiquer la *Vitrerie*. Regardons-la donc ici comme indépendante de la Peinture sur Verre, & examinons ce qu'on peut appeller l'*Art du Vitrier*.

Ce ne sera donc plus dans la décoration de ces anciennes Basiliques, consacrées au Culte du Seigneur, ni dans cette antique magnificence des Palais des Grands, que nous en admirerons l'excellence ; nous allons exposer les usages plus modernes auxquels notre Art fut employé, depuis que les Architectes, aussi curieux d'introduire la clarté du jour, que leurs prédécesseurs s'étoient efforcés de l'écarter, jugerent plus convenable de substituer les vitres blanches aux vitres peintes, à la toile ou au papier, dans les grands édifices comme dans les maisons particulieres. En donnant à nos habitations un agrément qui leur manquoit, ils procurerent à celui pour qui elles sont destinées le double avantage d'être moins exposé à l'intempérie de l'air, & de jouir du libre aspect de la Nature & de ses possessions.

C'est cette Vitrerie familiere & domestique, pour ainsi dire, dont nous allons nous occuper. Nous avons traité de celle relative à la Peinture sur Verre, dans nos deux Parties précédentes, & nous y avons prouvé que cet Art ne pouvoit exister sans le secours de la Vitrerie, dont il fait la principale branche, puisqu'il en est le complément. Recherchons d'abord les temps où l'usage des vitres blanches passa aux fenêtres, soit dans les grands édifices, soit dans les simples maisons : puis nous entrerons dans les détails méchaniques de la Vitrerie moderne ; Art, qui, à force d'être simplifié, est presque tombé dans l'avilissement, en descendant du plus haut degré auquel un Art pût se voir élevé, à l'état du métier le plus pénible & le moins estimé, le plus fragile & le moins récompensé, le plus ruineux & le moins dédommagé.

CHAPITRE PREMIER.

Des temps auxquels l'usage des Vitres blanches passa aux fenêtres, soit dans les grands édifices, soit dans les maisons particulieres de la France, & y devint plus fréquent.

IL est très-difficile de fixer au juste le temps où l'usage des vitres blanches aux fenêtres s'établit parmi nous : je veux dire le temps où à l'imitation des Allemands, nos aïeux s'en servirent, dans leurs maisons, pour les tenir closes dans tous les temps de l'année contre les vents froids, la gelée & les brouillards, en y conservant la lumiere.

Félibien (*a*) établit pour exemple des vitres blanches les plus anciennes, ce qu'il appelle *des cives*, telles qu'il s'en voit en *Allemagne* (*b*), c'est-à-dire de petites pieces rondes de verre qu'on y assembloit avec des morceaux de plomb refendus des deux côtés, pour empêcher que le vent & l'eau ne pussent passer ; mais sans indiquer le temps où l'on usoit de cette sorte de vitres. Le Livret intitulé : *Origine de l'Art de la Peinture sur Verre,* autrefois imprimé à la tête d'une liste des Maîtres Vitriers, contient aussi les notions sur l'établissement des Verreries : il prétend que cette sorte de verre se fabriquoit à Gastines sur Loire dans une Verriere appartenante à M. de Tourville (*c*), mais sans en marquer le temps, non plus que Félibien. Enfin M. Berneton de Perin dans sa Dissertation sur l'Art de la Verrerie (*d*) avance (cependant comme une simple conjecture) que les François employerent le verre à vitres pour se mettre à couvert de l'intempérie de l'air dans leurs maisons dès le treizieme siecle, & que cet usage étoit assez fréquent. Voyons s'il est d'accord avec les Historiens , & avec les plus anciens monuments.

Examen du sentiment de M. Berneton de Perin, sur le temps où s'établit l'usage des vitres blanches.

1°, L'Auteur de l'Essai sur l'Histoire générale de toutes les Nations, &c. (*e*) assure que quoiqu'au treizieme siecle on connût depuis long-temps l'usage des vitres , il étoit néanmoins fort rare au quatorzieme, & que c'étoit un luxe que de s'en servir : & quoique ce que ce célebre Auteur ajoute immédiatement, que cet Art, porté par les François en Angleterre en 1180, y fut regardé comme une grande magnificence, paroisse contraire à ce que j'ai établi (*a*) sur l'excellence avec laquelle les Anglois pratiquoient dès le douzieme siecle le double Art de la Verrerie & de la Peinture sur verre, par préférence aux François, de qui ils le tenoient dès le septieme siecle ; ce qu'il en dit n'est pas favorable à l'opinion de M. de Perin sur la fréquence de cet usage au treizieme siecle, puisqu'il le regarde comme une suite du luxe des treizieme & quatorzieme siecles auxquels il étoit selon lui très-rare.

2°, Selon Sauval (*b*) d'après l'Histoire de Charles VI écrite par Jean Juvenel des Ursins, ce ne fut guere que vers la fin du quatorzieme siecle que Jean, Duc de Berry, après avoir fait rebâtir magnifiquement sa maison de plaisance de Bicêtre (*h*), & l'avoir enrichie de quantité de Peintures, *pour dernier embellissement, il y ajouta des chassis de verre qui ne faisoient dans le temps que de commencer à orner l'Architecture.* Or cette distinction entre *la quantité de Peintures & l'embellissement des chassis à verre*, est trop sensiblement amenée par cet Auteur contemporain du Prince dont il écrivit l'histoire, pour que nous n'y reconnoissions pas sous le nom de *Peintures* même les Peintures sur verre, & sous celui de *Chassis de verre* les vitres blanches dont l'usage ne faisoit *que commencer à orner l'Architecture.*

Passons aux monuments. Je crois être autorisé à mettre au rang des monuments les plus anciens de vitres blanches appliquées aux fenêtres même des Eglises, les six vitraux qui étoient encore en 1761 dans

Monument le plus ancien de vitres blanches aux fenêtres.

(*a*) Principes d'Architecture , Chapitre XXI de la Vitrerie.
(*b*) C'est de ces cives ou cibles dont Jean-Marie Catanée, dans ses Commentaires sur Pline le Jeune, dit que de son temps, c'est-à-dire, vers la fin du quinzieme siecle, on se servit pour chasser des maisons, en Italie , l'âpreté des vents froids par un assemblage de plateaux de verre, ronds, réunis & joints ensemble avec une espece de mastic. *Sicut nostrâ tempestate vitreis orbibus conglutinatis frigus & ventos arcemus.*
(*c*) La Maison de Tourville , est une des plus anciennes de la Basse-Normandie.
(*d*) Journal de Trévoux, au mois de Novembre 1733.
(*e*) Geneve, 1756, chez les Freres Crammer, *in-*8°. Chapitre LXIX, *pag.* 170.

(*a*) *Voyez* le huitieme Chapitre de la première Partie.
(*b*) Antiquités de Paris, Liv. 7 , Chap. VII , *pag.* 72.
(*c*) C'est par corruption qu'on nomme ainsi ce Château ; on devroit plutôt le nommer *Vincestre*, du nom de Jean, Évêque de Vincester en Angleterre , à qui il avoit appartenu dès l'année 1204.

III. PARTIE. *De l'Art de Peindre sur Verre.* 201

la galerie autour du chœur de l'Eglise de Paris au-dessus de la ceinture du sanctuaire, & que de l'ordre du Chapitre j'ai remplacé par des vitres neuves. Ces six vitraux étoient en vitres blanches sans aucune couverte de peinture blanche ; mais d'une ordonnance qui annonçoit le peu d'usage où l'on étoit pour lors de faire des vitres de cette sorte. Le verre, qui en étoit très-blanc, avoit ses surfaces ondées & raboteuses ; leurs compartiments étoient en pieces quarrées posées en pointes, comme la lozange, d'un très-mauvais goût. Dans un de ces vitraux, étoit un seul panneau de verre peint, dans lequel on distinguoit un Ecclésiastique revêtu d'une dalmatique, qui tenant debout entre ses mains le plan en élévation d'un de ces vitraux rempli de vitres blanches, dans le même compartiment que dessus, sembloit en faire l'inauguration. Au bas de ce panneau étoit en lettres noires, sur un fond du même verre que le restant du vitrau, une inscription très-dérangée dans son contenu, dans laquelle je retrouvai néanmoins en caracteres du quatorzieme siecle, (*a*) *Michaël de Darenciaco cap.... us has sex vitriarias... anno......* curieux de recouvrer, s'il étoit possible, la date de ces vitraux, remarquables par le mauvais goût de leur ordonnance, j'eus recours à M. l'Abbé Guillot de Monjoie, Chanoine de Paris, l'un des deux Intendants de la Fabrique, dont les soins infatigables, la vigilance & le bon goût pour les réparations & l'embellissement de la Cathédrale, sont au-dessus des éloges qu'une plume aussi foible que la mienne entreprendroit. Aussi-tôt M. l'Archiviste du Chapitre fut chargé de rechercher ce qu'on pourroit découvrir sur le nom François de ce Donateur, sur le rang qu'il tenoit dans le Chapitre, & sur le temps auquel il pouvoit avoir fait le don de ces six vitraux. Les recherches nous apprirent qu'il y avoit eu un Chapelain de Saint Ferreol dans l'Eglise de Paris du nom de Michel Darancy, très-riche ; & qu'il avoit fait en faveur de cette Eglise un testament en date de l'an 1358.

On peut donc inférer de ce monument que l'usage des vitres blanches, même dans les Eglises, n'étoit pas encore fréquent dans les premieres années du quatorzieme siecle. Si l'on examine sur-tout la nature du verre qui fut employé dans ces six vitraux, la grossiéreté de leurs compartiments, & le mérite que ce Chapelain parut s'en faire comme d'une chose rare, dont il voulut que la mémoire fût conservée dans le panneau, où il s'étoit fait représenter, & dans l'inscription qu'il y avoit fait inférer, je serois presque tenté de croire que les Peintres-Vitriers qui embrassoient alors les deux Arts, présageant dès-lors la ruine que les vitres blanches pourroient causer à la Peinture sur verre, ne se prêterent pas volontiers à les employer ; tant il répugne de se figurer que des mains si habiles dès le treizieme siecle à traiter les compartiments de toutes sortes de grisailles en lacis, dont nous avons parlé en traitant de la Peinture sur verre de ce temps-là, dont la plûpart des Eglises de l'Ordre de Saint Benoît & de Saint Bernard, & dont l'Eglise de Paris conserve elle-même des vitraux dans quelques Chapelles au pourtour du Chœur, ayent si grossiérement traité les vitres blanches dont nous venons de parler.

Les Historiens & les monuments même ne nous montrent rien de favorable à l'opinion de M. de Perin, recourons maintenant au temps de l'établissement de nos grosses Verreries de verre à vitres. Or les premieres ne datent que du quatorzieme siecle, sous Philippe VI & le Roi Jean. Et si en moins d'un demi-siecle, ils en établirent jusqu'à neuf, on ne doit pas s'imaginer que l'usage des vitres blanches fût déja assez accrédité, pour en être la seule cause : car quoiqu'il paroisse qu'on n'y fabriquoit que du verre en plats, il est certain que tous les plats de verre qu'on y ouvroit n'étoient pas de vitres blanches. Les Vitriers, dans les démolitions qu'ils font journellement des vitres peintes de ce temps-là, trouvent souvent des boudines de verre de couleur qui avoit été ouvert en plat (*a*).

L'utilité & l'agrément qui provenoient de ces Manufactures, encouragées par ces Monarques, donnerent lieu dans le quinzieme siecle à l'usage plus commun des vitres blanches dans les maisons, & sous Louis XI à la création de la Communauté des Maîtres Vitriers.

Dès le seizieme siecle, on perça les bâtiments de fenêtres plus grandes que par le passé. François I en donna l'exemple, en faisant aggrandir celles du Louvre pour la réception de l'Empereur Charles-Quint. La consommation du verre, ou peint, ou blanc, fut beaucoup plus grande. L'Art de la Peinture sur verre s'étoit, comme nous avons vu (*b*), beaucoup étendu pour la décoration des Eglises. Ce qu'on en plaça dans les maisons, ne consista plus qu'en quelques tableaux souvent d'une seule piece, posés sur un fond de vitres blanches, dont l'usage prévalut seul au siecle de Louis le Grand.

Les vitres blanches aux fenêtres, datent du quatorzieme siecle, & deviennent communes dans le quinzieme & les suivants.

(*a*) Ce qui est ici ponctué avoit été brisé.

(*a*) Philippe de Caqueray, Ecuyer, sieur de Saint Innes, en faveur de qui Philippe VI, créa en 1330, la premiere de nos grosses Verreries, est Inventeur des plats de verre en boudine, sous le nom de *Verre de France*.

(*b*) *Voyez* les Chapitres de la premiere Partie, où je traite des Peintures sur verre du dix-septieme siecle.

PEINT. SUR VERRE. III. Part. E e e

CHAPITRE II.

Du Méchanisme de la Vitrerie, ou l'Art du Vitrier.

But de l'Auteur dans ce Chapitre.

COMME je me suis déja fort étendu (*a*) ailleurs, en entrant dans des détails pratiques & importants qu'il seroit ennuyeux de répéter ici, d'ailleurs communs à la Vitrerie & à la Peinture sur verre, comme Arts co-relatifs ; je ne traiterai dans toute la suite de ce Chapitre que de ce qui regarde les vitres blanches & la façon de les traiter.

L'usage des vitres blanches s'étant beaucoup accrédité vers la fin du seizieme siecle, alors le Vitrier laborieux & intelligent chercha tout à la fois à faire entrer la variété des compartiments & la solidité dans les ouvrages dont il fut chargé. On vit les vitres blanches prendre plus fréquemment dans les Eglises mêmes la place des vitres peintes. Leur plus grand éclat séduisit plus facilement ceux qui, moins recueillis que leurs peres, voulurent un jour plus gai, jusque dans les saints Lieux, dans lesquels une sombre lumiere édifioit leurs aïeux, & leur inspiroit de goût pour la priere, auquel les neveux ont substitué si légerement une dangereuse démangeaison de voir ou d'être vus. C'est par une suite de ce nouveau goût que les plus grands carreaux prennent à présent aussi dans nos Eglises la place des panneaux de verre en plomb, comme ils l'ont prise dans les maisons, où on ne peut avoir trop de jour ; mais comme cet usage, fruit de la vicissitude & de la légéreté, pourroit à son tour voir revivre celui desdits panneaux ; comme l'esprit d'épargne pourroit un jour succéder au luxe presqu'inconcevable qui s'étend sur cette portion des bâtiments ; j'ai cru devoir à la postérité la description que je vais lui donner dans ce Chapitre de la pratique de cet Art relativement aux panneaux de verre en plomb qui est plus particuliérement l'Art du Vitrier.

Des différentes façons de vitres blanches qui succéderent aux vitres peintes.

Nos aïeux accoutumés à trouver dans l'usage des vitres non-seulement l'utilité de l'abri contre les injures de l'air, mais encore ce qui pourroit récréer la vue, trouverent l'un & l'autre, dans l'application des Vitriers à donner différentes figures de compartiments aux vitres blanches qu'ils façonnerent, & qui parurent successivement sous différentes dénominations.

Les plus anciennes furent la *piece quarrée*

(*a*) Voyez les cinq derniers Chapitres de la seconde Partie de mon Traité, où je traite du méchanisme de la Peinture sur verre, & en particulier le Chapitre VIII, où je traite de la Vitrerie relativement à la Peinture sur verre.

& *la lozange*. Il y en eut d'autres par la suite qu'on appella *bornes en pieces couchées*, *bornes en pieces quarrées*, *doubles bornes*, *triples bornes*, *soit en pieces quarrées*, *soit en bornes couchées au tranchoir pointu*, *bornes longues au tranchoir pointu*, *tranchoir en lozanges*, ou *miramondes*, *tranchoirs pointus en tringlette double*, *tringlettes en tranchoirs*, *chaînons de bout*, & *chaînons renversés*, *moulinets en tranchoirs simples*, *moulinets à tranchoirs évuidés*, *moulinets doubles*, *moulinets au tranchoir pointu à la table d'attente*, *croix de Lorraine*, *mollettes d'éperon*, *feuilles de laurier*, *bâtons rompus*, *du dé simple*, *du dé à la table d'attente*, *de la façon de la Reine*, *de la croix de Malthe*, *de la rose de Lyon*, *de la façon du Val-de-Grace* ; & encore bien d'autres dont les compartiments différents se sont arrangés sous le compas des inventeurs.

De toutes les façons de vitres les plus solides sont celles où il y a plus de croix de plomb soit *en sautoir*, soit *de bout* ; parce que les quatre branches de plomb qui forment cette croix, aboutissant l'une à l'autre, arrêtées & réunies par une soudure bien fondue & bien liante, ont toujours plus de force pour le maintien des vitres, & pour leur plus grande stabilité, que les autres jointures de plomb qui ne sont composées que de la réunion de deux ou trois bouts de plomb soudés ensemble.

On n'emploie plus, sur-tout à Paris, dans les vitraux des Eglises que la lozange, ou la borne couchée, ce qui dépend de l'Architecte à qui l'on s'en rapporte ordinairement sur le choix.

De l'Ordonnance des panneaux de vitres blanches en plomb.

La grande régularité dans les différentes façons de vitres consiste en ce que chaque panneau commence & finisse en quatre coins égaux ; c'est-à-dire, que les pieces de l'extrémité de chaque panneau soient les mêmes en figure & en grandeur à chaque coin du panneau : & dans le cas où la mesure donnée des panneaux ne le permettroit pas, cette égalité doit se trouver dans la hauteur de deux panneaux, où la fin du premier devienne la regle du commencement du second.

On procéda d'abord à cette distribution de la maniere suivante.

Les Vitriers avoient une ou plusieurs tables de bois de chêne, ni trop dur, ni trop tendre. On imprimoit ces tables d'un blanc de légere détrempe à la colle ; on traçoit en pierre noire la hauteur & la

III. Partie. *De l'Art de Peindre sur Verre.*

largeur de chaque panneau qu'il falloit exécuter ; on déduisoit sur chacune de ces parties la superficie de la verge de plomb qui devoit servir à encadrer les pieces de verre destinées à en former l'ensemble : sans cette précaution que le Vitrier appelle *la diminution du plomb*, le panneau deviendroit & trop haut & trop large. On distribuoit ensuite à l'aide du compas cette hauteur & cette largeur en autant de quarrés parfaits ou oblongs, suivant la façon de vitres acceptée par le devis, en nombres pairs, si la façon de vitres le demandoit, comme dans *la lozange* & *la borne couchée* &c, en nombre impair, comme dans *la borne en piece quarrée*, &c. Ces échiquiers, (car c'est ainsi qu'ils nommoient cette distribution tracée dans le quarré du panneau par des lignes très-légérement décrites perpendiculairement & horizontalement de chaque point de distribution parallele), servoient de guides, lorsqu'il s'agissoit d'y figurer d'une maniere plus sensible, les pieces qui devoient composer l'ensemble du panneau par leur rapport entre-elles, suivant les sections que demandoit la façon de vitres.

Ainsi le dessein entier de leur panneau de vitres tracé sur la table leur servoit de *patron* pour la coupe & la jointure des pieces qui devoient le composer.

Cet usage est encore suivi par les Allemands & les Flamands, même dans les façons de vitres qui ne sont assujetties à aucune figure circulaire ; mais les François ont trouvé un moyen plus sûr & plus expéditif dans l'usage des *calibres*. Ils se contentent de tracer avec la pierre blanche sur leurs tables, qui n'ont d'autre couleur que celle qui est naturelle au bois, la hauteur & la largeur de leur panneau ; ensuite ils s'assûrent par le compas du nombre de quarrés qui entreroit dans leur échiquier, s'ils le traçoient en entier, suivant la façon de vitres qu'ils doivent y exécuter ; en observant néanmoins de diminuer la trace blanche de toute la hauteur & celle de toute la largeur de deux ou trois lignes, pour l'épaisseur des cœurs du plomb qui doit les joindre, afin qu'il n'y ait rien à couper sur les bords, lorsqu'on en mettra l'ensemble en plomb. Ils portent ensuite sur une carte ou carton mince & bien uni autant de ces quarrés qu'il en faut pour figurer la plus grande piece qui entre dans ladite façon de vitres. Dans le quarré que les différents petits quarrés réunis leur donnent, ils arrêtent au trait noir par forme d'analyse toutes les différentes pieces dont l'assortiment entre dans l'harmonie proportionnelle de ces vitres, soit pour les pieces entieres, soit pour les demi-pieces, soit enfin pour les quarts de pieces qui doivent former le contour de chaque panneau, le commencer & le terminer.

C'est sur ce quarré analytique, qu'ils appellent *calibre*, qu'ils coupent, avec le plus de justesse qu'il leur est possible, toutes les pieces de leurs panneaux, qui, pour être réguliers, doivent former perpendiculairement & horizontalement un accord exact dans l'harmonie qui doit régner entre toutes les pieces du panneau, & tous les plombs qui les joignent. C'est de ce *calibre* que sort comme de sa source dans nos plus grands vitraux une multitude de vitres toutes égales entre-elles, d'autant plus regulieres que supposant dans chacun des panneaux une hauteur & une largeur égale, un seul panneau de vitres devient la regle de tous les autres, comme le *calibre* est devenu celle du panneau entier.

L'ancien usage de blanchir les tables est encore usité parmi nous dans l'exécution de nos chef-d'œuvres, qui sont composés d'*entrelacs*, dont les différents contours, dans les passages d'une piece à l'autre, forment des pieces de verre si différentes entre-elles, qu'on ne peut les bien couper & les joindre en plomb qu'après les avoir signées sur la table, sur laquelle elles ont été tracées.

Nous nous servons encore de tables blanchies dans ce qu'on appelle des *vitres en diminution*.

On donne le nom de *diminution* aux panneaux de vitres qui remplissent en partie un vitrau circulaire dans son entier, ou seulement dans la partie cintrée d'un vitrau quarré vers le bas, font rayonner la façon de vitres en se raccourcissant & se rétrécissant par gradation vers le point de centre. Cette *diminution*, dont l'effet est très-agréable à la vue, a été particuliérement & savamment ordonnée dans quelques vitraux de la Nef de l'Eglise Paroissiale de Saint Jacques-du-haut-Pas à Paris vers le milieu du dix-septieme siecle, par le sieur Dulac l'un des plus habiles Vitriers de son temps.

Or il y a en Vitrerie de deux sortes de *diminutions* ; l'une plus compliquée, & l'autre plus simple.

La diminution plus compliquée dont nous allons donner les regles, ne se pratique que dans des vitraux totalement circulaires. Pour le faire d'une maniere plus intelligible, prenons pour exemple un vitrau parfaitement circulaire à remplir de panneaux de vitres *en pieces quarrées en diminution* : supposons encore que nous voulions partager ce vitrau en huit sections ou panneaux : ces sections arrêtées, nous diviserons chacune d'elles, en commençant par la grande ligne circulaire, en douze parties ou points parfaitement égaux entre-eux ; de chaque point donné par cette distribution, nous tirerons des lignes ou rayons dont chacun aboutira au point de centre : puis étant convenus de la hauteur que nous voulons

Des panneaux de vitres en diminution.

De la diminution plus compliquée, qui n'a lieu que dans les vitraux circulaires.

donner au premier rang de pieces, nous en désignerons l'espace par un point marqué à la tête de chaque section au-dessous de la grande circulaire; ensuite nous tirerons du point de centre au point désigné ci-dessus une seconde circulaire qui passant à travers des rayons donnera la largeur du bas de chacune des pieces qui doit former le premier rang. C'est cette largeur donnée par la seconde circulaire qui déterminera la hauteur des pieces du second rang, après en avoir tracé l'espace au-dessous de la seconde circulaire par un point, auquel amenant du centre une troisieme circulaire, qui, passant comme la seconde à travers des rayons, fixera à son tour la hauteur des pieces du troisieme rang. On continue ainsi de rang en rang en faisant servir la largeur du bas de chaque piece du rang de dessus de hauteur aux pieces du rang de dessous jusqu'au douzieme rang; nous trouverons par ce moyen la mesure donnée d'un vuide circulaire, que cette *diminution* entoure, & que l'on remplit ordinairement par un panneau de vitres en entrelacs, ou par un panneau de vitres peintes surmonté par une frise ou de pieces entrelacées, ou de pieces peintes qui les encadre. Cette *diminution* qui n'est pas sans effet récrée beaucoup la vue, sur-tout si le grand cercle est lui-même surmonté par un pareil cadre.

Ce que nous venons d'établir par rapport à *la piece quarrée*, peut servir de regle en l'appliquant à chaque façon de vitres, en observant d'en distribuer les échiquiers en nombre pair ou impair, suivant que la façon de vitres le demande : on observera néanmoins de n'en tracer les traits que bien légerement sur la table, à la mine de plomb; parce que, comme nous l'avons déja dit, ils ne doivent servir que de guides, pour dessiner les traits principaux qui figurent & caractérisent les pieces de la façon de vitres qu'on s'est proposé d'exécuter.

Or tous les rangs de pieces qui doivent être dans *la diminution* d'un vitrau parfaitement circulaire, pour en faire un tout régulier, dans quelque façon de vitres qu'il s'exécute, se raccourcissant, & se rétrécissant entre-elles, & étant par conséquent fort inégales; on ne peut mieux faire que d'en dessiner une ou plusieurs sections ou panneaux sur la table blanchie à cet effet. Alors on coupe toutes les pieces sur la table, en observant de le faire avec le plus de justesse & en dedans du trait pour retrouver les épaisseurs des cœurs du plomb, de façon qu'en finissant la jointure de chaque panneau, il ne se trouve rien de superflu à retrancher sur les pieces de la ligne qui le termine.

De la diminution plus simple.

Il est encore une *diminution* plus simple qui peut s'exécuter dans les parties ceintrées qui couronnent la partie quarrée d'un vitrau: prenons encore la *piece quarrée* pour modele de cette *diminution*. Distribuons la partie cintrée du vitrau en quatre sections ou panneaux égaux; divisons la plus grande demi-circulaire de chaque section en autant d'échiquiers ou espaces qu'en comporte chaque panneau quarré dans sa largeur en nombre pair ou impair, ainsi que la susdite largeur se comporte; puis partageons chaque ligne droite ou diagonale de chaque section en autant d'espaces égaux: tirons ensuite du point du centre à commencer par la rangée d'en-haut des demi-circulaires qui commencent & aboutissent à chacun des points marqués sur les lignes droites ou diagonales de chaque section, & ainsi de point en point nous arriverons à la derniere circulaire, que nous diviserons ensuite en autant d'espaces que la premiere; de-là nous ferons passer sur les points marqués dans la grande circulaire d'en-haut, & dans la plus petite vers le bas, qui se répondent, des lignes ou rayons qui fixeront l'étendue de chaque piece, &, conservant la même hauteur à chaque rangée de pieces, se rétréciront seulement à fur & mesure qu'elles avanceront vers le centre, dont le vuide pourra être rempli comme dans la précédente *diminution*.

Cette maniere d'opérer la *diminution* plus simple, mais moins savante que la précédente, doit être également dessinée sur la table pour y couper les pieces & les joindre avec le plomb, en faisant les mêmes observations pour la coupe des pieces que dans l'article précédent. Elle est d'un plus grand jour, étant moins resserrée par les plombs qui la joignent.

On n'emploie guere la *diminution* que dans les vitraux qui ont trois panneaux de large. Le vuide qui laisseroit dans le milieu un vitrau, qui dans sa partie quarrée auroit quatre panneaux de large, devenant trop grand, on ne pourroit qu'y continuer la façon de vitres pleines dans les deux panneaux du milieu, ce qui feroit sans grace; la *diminution* n'étant gracieuse qu'autant qu'elle forme une espece de cadre autour d'un autre objet que celui que la façon de vitres répandroit dans tout le vitrau.

Des outils propres à préparer & à couper le verre pour les panneaux de vitres.

On peut inférer de ce que nous venons d'établir, que les premiers outils de nécessité pour le Vitrier sont une ou plusieurs tables, de grandes regles pour relever la mesure des panneaux d'après les châssis ou vitraux; d'autres pour en tracer les lignes de hauteur & de largeur sur la table, & d'autres plus petites, dites *regles à main* avec un tenon y attaché avec clous vers le milieu, qui la maintiene fermement & l'empêche de varier sur le verre, qui soit assez mince pour entrer sans résistance dans les sinuosités du verre, lequel n'est jamais droit; des *compas*, dont un grand, qu'on appelle ordinairement *fausse équerre*

III. PARTIE de l'Art de Peindre sur Verre.

équerre pour tracer sur la table les plus grands compartiments d'un panneau, ce que les Vitriers appellent *équarrir*; & des *petits* pour y marquer les différents compartiments des différentes façons de vitres, ou pour en faire le *calibre* : une ou plusieurs grandes équerres de *fer poli*, percées d'espaces en espaces pour la clouer & arrêter sur la table, & à biseaux en dehors pour mettre les panneaux à l'équerre, & y introduire un côté de la verge de plomb qui doit les encadrer. Cette équerre peut être d'une seule piece; elle vaut mieux cependant coupée en deux parties en angle exact dans le coin où elles doivent se rapprocher : cette derniere est nécessaire lorsque la mesure sur laquelle on doit faire les panneaux ne forme pas un quarré régulier.

Nos anciens joignoient à ces outils le *plaquesin* & la *drague*. Le *plaquesin* étoit un petit bassin de plomb grand comme la main, & le plus souvent de forme ronde ou elliptique, dans lequel ils détrempoient le blanc dont ils *signoient* le verre, selon la figure qu'ils vouloient lui donner d'après les compartiments qu'ils en avoient tracés sur la table. Ils se servoient à cet effet de la *drague*, qui étoit composée d'un ou deux poils de barbe de chevres, longs d'un doigt, attachés dans un tuyau de plume, avec son manche comme un pinceau ; on trempoit ces poils dans le blanc liquide & broyé à cet effet, en y ajoutant très-peu de gomme, afin qu'il s'attachât sur le verre. Cet usage se conserve encore dans les pieces de chef-d'œuvre, dont on releve avec le blanc le dessin entier de dessus la table sur un seul carreau ou table de verre, ce qu'on appelle le *contre-sing*, qui reste au Juré de chambre, chez qui le chef-d'œuvre a été fait.

Dans les autres façons de vitres, les Vitriers ne se servent que du *calibre* dont nous avons parlé ci-devant. Ce *calibre* demande tant de justesse & de précision, que pour conserver la régularité dans des vitraux sujets à l'entretien, & n'en pas déranger l'ensemble, les anciens Vitriers faisoient établir en fer ces *calibres* armés de pointes à tous les points donnés. Ils appliquoient ces pointes sur le carton; & d'après ces points essentiels, ils tiroient sur la carte au crayon les lignes nécessaires pour former les pieces entieres, demies, ou quarts de pieces qui commençoient & terminoient les bords de chaque panneau.

On voit d'après ce que nous venons de dire, qu'il ne s'agit à présent que de couper le verre pour le mettre ensuite en œuvre, en joignant toutes ses différentes parties avec le plomb. Comme nous nous sommes assez étendu sur la maniere dont les anciens coupoient le verre le plus épais, soit avec l'*émeril*, soit avec *la pointe d'acier le plus dur*, &

celle du *fer rouge*, qui servoit à conduire la premiere langue ou fêlure qu'elle y avoit formée à l'endroit qui avoit été mouillé du bout du doigt humecté de salive, en faisant prendre au verre telle figure que l'on désiroit suivant la ligne tracée ; nous nous contenterons, avant que de passer à l'usage de la *pointe de diamant*, dont les Vitriers se servent avec plus de diligence, de remarquer que cet ancien usage de couper le verre n'est pas sans utilité de nos jours, & que c'est par une suite de cette ancienne maniere qu'un Vitrier économe & adroit qui apperçoit dans un plat de verre, entier d'ailleurs, quelque *langue* qui pourroit préjudicier à la totalité du plat, fait le conduire où il veut avec un fer chaud ou un petit bout de bois allumé.

Ce ne fut que vers le commencement du seizieme siecle, que l'usage du diamant pour couper le verre s'introduisit parmi les Vitriers. Il paroît que cette découverte, comme tant d'autres, fut l'effet du hazard. Il avoit fallu bien des siecles pour apprendre aux hommes que le diamant, cette espece de caillou dont l'extérieur annonce si peu l'excellence, qui ressemble assez ordinairement à un grain de sel ou à un simple caillou d'un gris blanchâtre, terne & sale, étoit la plus éclatante, la plus riche & la plus dure production de la nature. On ne connut bien le mérite de cette pierre précieuse, qu'après qu'on eut découvert l'art de la tailler, art, qui ne date pas même de trois cents ans, & qui est dû à Louis de Besquen, natif de Bruges. Ce jeune homme de famille noble, qui n'étoit pas destiné au travail des pierreries, & qui sortoit à peine des classes, avoit éprouvé par hazard que deux diamants s'entamoient si on les frottoit un peu fortement l'un contre l'autre; c'en fut assez pour faire naître dans une tête industrieuse & capable de méditation des idées plus étendues. Il prit deux diamants, les monta sur du ciment, les *égrisa* l'un contre l'autre, & ramassa soigneusement la poudre qui en provint; ensuite à l'aide de certaines roues de fer qu'il inventa, il parvint par le moyen de cette poudre à polir parfaitement le diamant, & à le tailler de la maniere qu'il le jugeoit à propos; il en fit sortir par les facettes ces jeux de feu, qui éblouïssant les yeux, jettent un éclat si brillant. Une si belle découverte piqua vivement la magnificence des Grands, qui ne connoissoient dans le diamant que des *bruts ingénus*, des *pointes naïves*, *à angles & facettes transparentes*, tirant sur le noir, sans beaucoup de jeu ni de vivacité, n'ayant presque d'autre effet que des morceaux d'acier uni, tels que l'agraffe du manteau qui sert au Sacre de nos Rois (qu'on croit être du temps de Saint Louis), & ceux de plu-

De l'usage de la pointe du diamant pour couper le verre.

L'ART DU VITRIER,

De l'origine de cet usage.

sieurs Reliquaires ornés de pointes naïves, noires & sans agrément pour la vue, que l'on voit dans les trésors de nos plus riches Eglises.

Cette découverte étoit encore dans sa primeur, lorsque François I, curieux d'Histoire Naturelle, & sur-tout appliqué à la connoissance des métaux & des pierres, occupé des soupçons d'infidélité qu'il craignoit d'éprouver de la part d'Anne de Pisseleu, sa favorite, & Duchesse d'Estampes, essaya de graver sur le verre avec le diamant de sa bague, la rime qui suit ; & qui se voit peut-être encore dans un cabinet de son château de Chambord, à côté de la Chapelle :

> Souvent femme varie,
> Mal habil qui s'y fie.

L'effet de l'impression d'une des pointes de ce diamant sur le verre, se fit remarquer non-seulement par la gravure des caractères qui y resterent tracés, mais encore par le jour qui s'étant fait sous les traits, laisserent appercevoir les parties en étoient désunies & coupées ; ainsi un nouvel hasard prouva que le diamant étoit très-propre à couper le verre, & donna lieu sans doute à l'usage qu'on en fit par la suite à cet effet. Les recoupes qui restoient de la taille des diamants, devenus plus à la mode, & les plus petits de ces diamants qui ne purent souffrir l'*égrisage* & la *taille*, furent appliqués à cet usage (*a*).

Ils devinrent d'autant plus utiles que le verre devenant plus mince de jour en jour avoit besoin pour être coupé, sans dommage, d'un outil plus léger, & qui par-là convenoit d'autant mieux à cette légéreté de main, si nécessaire à un Vitrier.

Entre les différentes couleurs de diamants ; car il y en a de blancs, qui sont les plus estimés dans la Joaillerie, d'incarnats, de bleus couleur de saphir, de jaunes, de verds de mer ou feuille morte ; l'expérience fait préférer par les Vitriers ceux qui sont de couleur incarnate, ou qui en approchent le plus, & qui (comme ils disent) sont de couleur de *Vinaigre*.

Ces petits diamants se vendent chez les Lapidaires, au poids de grain. Les plus estimables sont ceux dans lesquels une bonne vue peut découvrir plus de pointes ou de *coupes* ; parce que ces pointes étant plus ou moins sujettes à s'adoucir par un long usage, un diamant qui a plus de pointes peut fournir plus de *coupes*.

De la maniere de les monter, &

Autrefois les Vitriers plus jaloux de leur industrie montoient eux-mêmes leurs diamants dans des viroles de fer rondes ; qui venant *en diminution* vers leur pointe, se terminoient vers le haut par un manche de buis, ou d'ébene, ou d'ivoire, à leur choix. Ils se servoient pour insérer le diamant dans le creux de la virole, de cire d'Espagne qui se contenant dans une consistance mollasse dans la virole qui avoit été chauffée, leur donnoit le temps de les tourner & retourner sur les pointes ou *coupes* qu'ils croyoient les plus avantageuses, jusqu'à ce qu'ils eussent bien rencontré pour la position de leur main. Les uns, en effet, en coupant le verre ont le poignet plus ou moins renversé ; ou en devant, ce qui dénote une main pesante, ou en arriere, ce qui procure plus de légéreté ; ou sur le côté hors de la regle, ce qui fait varier la coupe, & est bien moins sûr ; ou en penchant sur la regle, ce qui donne à la main plus d'appui, par conséquent plus de sûreté, & à la coupe une direction plus égale. Delà vient qu'un Vitrier peut rarement & difficilement se servir du diamant d'un autre.

de s'en servir.

Depuis quarante ans, au plus, quelques Vitriers qui éprouvoient à leurs dépens que leur main étoit moins sûre, crurent se procurer un expédient plus utile en faisant enchâsser cette virole dans une autre, sur laquelle du côté de la coupe étoit brasée une petite plaque d'acier qui leur servoit de *conduite* ; & c'est le nom qu'ils donnerent à cette nouvelle *monture*, qu'ils traînoient au long de la regle.

Enfin depuis une vingtaine d'années, ils ont confié le soin de *monter* leurs diamants à des hommes, qui adroits à saisir la pente naturelle de la main de ceux qui les employoient, se sont fait une profession de l'art de monter les diamants, à l'usage tant des Vitriers que des Miroitiers. Ces hommes, la plupart Vitriers eux-mêmes, inventerent des *montures* d'une nouvelle forme, dont la virole de cuivre, dans laquelle ils enchâssent le diamant avec de la soudure d'étain fondu, est enfermée dans un fût d'acier, au travers duquel elle passe. Ils donnerent à cette *monture* le nom de *Rabot*. Le côté plat qui frotte le long de la regle, se trouve parallele à la *coupe* ou pointe du diamant, suivant la flexion habituelle du poignet de celui qui doit s'en servir, & pour lequel on a eu intention de le monter.

On tient le diamant comme la plume pour écrire, avec cette différence néanmoins qu'au lieu que la plume passe entre le pouce & le second doigt, le manche du diamant doit passer entre le second & le troisieme doigt qui lui sert de conducteur, pendant que le pouce lui sert d'appui, le second doigt qui tombe négligemment sur le manche servant uniquement à l'entretenir dans sa juste position.

(*a*) On appelle *Diamants de Bord*, ces petits diamants qui sont ordinairement bruns.

III. Partie de l'Art de Peindre sur Verre.

On juge de la bonté d'une *coupe*, lorsque filant avec un cri, ni trop aigre, ni trop doux, sur le verre qu'elle presse, elle y forme une trace noire, fine, qui s'ouvre lentement, & devient, lorsqu'elle est ouverte, aussi claire qu'un fil d'argent, sans laisser sur la surface du verre aucune poussiere blanche : car alors le verre ne seroit que rayé sans être coupé. Il ne faut pas non plus que la *coupe* ouvre trop, pour lors l'air s'introduisant trop vite dans la premiere ouverture que la pointe du diamant auroit faite dans le verre, il y auroit danger que venant à se casser, il ne prît en se fracturant toute autre route que celle qu'on vouloit lui tracer avec la pointe du diamant. Enfin le meilleur indice de la bonté d'une *coupe* ; c'est lorsqu'après la désunion des deux morceaux qui ont été coupés, on sent au long de la tranche qui forme leur séparation, que les deux surfaces de chaque division sont unies ; toute *coupe raboteuse* étant sujette à former des langues qui peuvent devenir ruineuses au Vitrier.

Au reste, les mêmes diamants ne mordent pas également sur toutes sortes de verres. Tel diamant est propre à couper le verre commun, qui ne presse point le verre blanc, celui-ci étant ordinairement plus dur. Il y a même dans le verre commun, du verre sec comme le *grais*, sur lequel la *coupe* la plus vive ne fait que blanchir (*a*).

Cet outil, depuis sa découverte, est devenu le premier terme de l'industrie du Vitrier ; il est de l'état constitutif de ce Métier. Son usage, comme de droit, semble ne devoir être autorisé en d'autres mains que dans celle des Ouvriers, dont l'état est de tailler le diamant, comme les Lapidaires, ou dont la profession sert en *détaillant* sur des matieres vitreuses, comme la glace, le crystal, le verre, &c.

Du grésoir. On peut mettre le *grésoir*, entre les outils propres à couper le verre, ou au moins à le disposer à la jointure qui doit s'en faire avec le plomb. Nous avons déja parlé de cet outil, que les Italiens nomment Gri-

satoio ou Topo, parce qu'il ronge & mord le verre.

Il y a de plusieurs sortes de *grésoirs*, qui ne different l'un de l'autre que par la grosseur. Les plus petits que l'on nomme *Cavoirs*, servent à ronger les contours circulaires & les angles des pieces percées & évuidées de toutes figures qui entrent dans la composition des pieces de verre en entrelacs ou dans les remplissages ou fonds de ces mêmes pieces dans le chef-d'œuvres.

Félibien mettoit encore au rang des outils du Vitrier, une pointe d'acier propre à percer des pieces de verre d'un seul morceau dont on remplit ensuite le vuide, en les joignant avec le plomb, par un autre morceau de verre de la même configuration que le vuide. On a trouvé pour cet effet un expédient plus aisé & plus sûr, en se servant d'une pointe de diamant monté en *foret sur un archet* ; ouvrage de fantaisie, qui suppose dans le Vitrier beaucoup de loisir & de patience, de légéreté de main & d'adresse, dont la pratique étoit néanmoins très-fréquente & plus nécessaire dans les vitres peintes des quinzieme & seizieme siecles, & se soutient encore dans plusieurs Villes de France, où l'on donne aux aspirants des chef-d'œuvres, dans lesquels il se trouve de ces pieces très-difficiles dans leur exécution. C'est une regle indispensable en matiere de chef-d'œuvre de Vitrerie, que toutes les pieces en soient terminées par la *groisure*.

De la maniere de préparer le plomb, pour en faire des vitres ; & des outils propres à cet usage. Le plomb que le Vitrier destine à joindre ses pieces de verre taillées dans l'ordre que demandent les différentes façons de vitres, ne doit être ni trop aigre ni trop doux. Trop aigre, il est plus sujet à avancer la ruine des *rouets* ou *tire-plombs* ; à se casser, non-seulement, lorsqu'on le *tire* pour l'employer, mais même après l'emploi, au *collet de la soudure*. Trop doux, ou il se plisse, en s'allongeant dans le tire-plomb, ou il se *coupe*, en passant entre les coussinets, qu'il engorge, à moins qu'on n'ait soin d'en retirer de temps en temps les *bavures* qui s'y amassent ; ce qui se fait, en faisant mouvoir les pignons à rebours, ou bien il se chiffonne en l'employant.

C'est pour cela que les Vitriers ont soin, lorsqu'ils sont prêts de fondre leur vieux plomb, de l'*énouer*, c'est-à-dire, d'en séparer tous les nœuds de soudure, qui retenoient les différentes branches de plomb dans la jointure des vieux panneaux qui leur sont rentrés, ou pour les remettre en plomb neuf, ou pour en faire des neufs. Ils coupent, à cet effet, avec des ciseaux tous les nœuds de soudure, & les mettent à part. Si on les fondoit avec le plomb pêle-mêle, ils le rendroient trop aigre. Ces nœuds ainsi mis à part, entrent dans la composition de

(*a*) C'est à la coupe que l'on reconnoît la bonté de la recuisson du verre en plats. Un plat de verre mal recuit se coupe difficilement. Le diamant y prend mal ; le trait s'ouvre avec peine ; souvent il se casse & se met en pieces avant que le trait soit ouvert. La main qui soutient le plat de verre en l'air pour en diriger la coupe & la faire ouvrir, en le frappant se trouve alors repoussée par les morceaux qui se détachent du plat, à-peu-près comme elle le seroit par un ressort qui se débanderoit. La raison de ce phénomene est le refroidissement trop subit du verre, dont les parties ont souffert un degré de contraction, qui en a fait comme de petits ressorts bandés, qui, venant à se débander par la pression de la pointe du diamant ou par les efforts que l'on fait pour l'ouvrir, font un effet différent ; car quelquefois le plat éclate par morceaux, quelquefois le trait, que la pointe du diamant y a empreint, s'ouvre dans toute sa longueur avec une rapidité incroyable. Que de risque en coupant de tel verre ! car outre la perte de la marchandise, combien y a-t-il de Vitriers estropiés ou du moins blessés par de tels accidents !

la foudure ; comme nous le dirons en son temps: le plomb étant ainsi *énoué*, on y ajoute, en le faisant fondre, telle partie de plomb neuf que l'on juge à propos pour rendre le plomb moins aigre. On se sert, à cet effet, d'une marmite de fonte de fer plus ou moins grande, suivant les *fontes* que le Vitrier est dans l'habitude de faire. Les plus grandes marmites ne contiennent guere que six à sept cents livres pesant de plomb fondu. On pose cette marmite le plus de niveau qu'il est possible, sur un trépied plus ou moins fort, à proportion que la capacité de la marmite est plus ou moins grande, de maniere que la marmite ne penche pas plus sur un côté que sur l'autre, & qu'on puisse la remplir également. On entoure ordinairement le trépied de gros pavés de grais, qui maintiennent la chaleur, & qui tiennent toujours le bois élevé, de maniere que la flamme entoure & chauffe le haut de la marmite, pendant que la braise en échauffe le fond. Quelques-uns élevent autour de la marmite, & jusque vers le bord un mur de brique, en laissant un espace de trois pouces entre l'un & l'autre pour mettre le bois. Ils pratiquent vers le bas, sur le devant, une ouverture d'environ huit pouces en quarré, pour laisser écouler le plomb, qui peut tomber dans le foyer en remplissant la marmite, & pour donner au feu plus d'activité. Le bois qu'on emploie pour *fondre*, doit être sec & de nature à donner plus de flamme que de braise. On remplit continuellement la marmite à fur & à mesure que le premier plomb qu'on y a mis est fondu. Lorsque la marmite est pleine, c'est-à-dire, à 2 ou 3 doigts au-dessous du bord, on agite avec une bûche de moyenne grosseur les cendrées & le sable qui surmonte le plomb fondu. Alors on jette sur ces cendrées petit à petit des morceaux de vieux suif qui venant à se fondre avec elles prennent aisément feu, & les brûlant, en détachant vers le fond de la marmite le plomb qui s'y trouvoit encore mélangé, & servent à l'adoucir. Lorsque les cendres commencent à rougir, on en diminue peu à peu le volume, en les retirant de la marmite avec une petite poêle percée en forme d'écumoire à manche de bois arrondi, qu'on agite au-dessus de la marmite, afin que le plomb fondu, qui pourroit s'y trouver mêlé y retombe. Le plus gros de ces cendrées, qu'on jette à part dans un des coins de la cheminée, ou dans quelque vaisseau qu'on y dispose à cet effet, afin que la fumée qui s'y évapore, incommode moins les *Fondeurs*, étant ainsi enlevé, on continue de remplir la marmite, jusqu'à ce qu'elle se trouve pleine de plomb fondu; on recommence à écumer en détachant du fond de la marmite la cendrée qui auroit pu s'y attacher. Alors le plomb paroissant bien net sur sa surface, & seulement couvert d'une espece de crême qui s'y forme, lorsqu'il bouillonne, on se met en devoir de le verser dans les moules destinés à cette opération.

Ces moules qui se nomment *Lingotieres* sont composés de deux bandes de fer plat, de dix-huit à vingt lignes de large, environ six lignes d'épaisseur, sur seize à dix-huit pouces de longueur, avant d'être façonnées. Ces deux bandes de fer s'enclavant vers le bas entrent l'une dans l'autre; percées vis-à-vis l'une de l'autre, elles se joignent ensemble par une rivure qui les traverse, & en fait une charniere qui les fait mouvoir en rond sans se séparer, & tourner sur un même centre.

Des moules ou lingotieres propres à couler le plomb fondu.

Chacune de ces bandes de fer opposées entre elles doit être estampée sur sa largeur en trois creux de la forme des trois lingots, dont chaque bande doit former la moitié, suivant l'épaisseur que l'on veut donner aux ailerons de chaque côté du lingot; l'espace qui dans le milieu de chaque creux sépare les ailerons restant plein sur environ une ligne de face.

Ces deux bandes de fer, ainsi creusées & refouillées par la lime, serrées l'une contre l'autre, forment en remplissant leurs creux de plomb fondu les trois lingots entiers, dont les ailerons sont pleins & le milieu creux, sur l'un & l'autre sens, en y conservant néanmoins une certaine épaisseur qui reste solide, pour en former, lorsque le lingot passera au rouet, ou tire-plomb, ce qu'on appelle *le cœur de la verge* de plomb tirée, comme le vuide avec ses ailerons de chaque côté dessus & dessous doit y former la chambrée de ladite verge de plomb, dans laquelle seront logées les épaisseurs du verre qu'elle doit servir à joindre.

Le haut de ces bandes de fer ainsi jointes & creusées se replie sur elles-mêmes en dehors. La partie à laquelle le manche doit être adapté, forme un rond, dont le milieu vuide est traversé par une rivure moins forte que celle de la charniere. Ce manche est une tige de fer quarrée, terminée par le bas par une poignée de bois arrondie, & vers le haut, par une embrasure formée de la tige de ce manche, refendue quarrément en deux branches percées à chaque bout, au travers desquelles passe la rivure qui joint le tout ensemble. Cette embrasure qui se nomme la *bride de la lingotiere*, doit être assez ouverte pour pouvoir embrasser sans gêne deux fois au moins l'épaisseur des deux bandes de fer ensemble. Dans la partie opposée, la bande de fer reployée aussi sur elle-même en dehors à même hauteur que la précédente, forme une espece de coin renversé ou mantonnet plus fortement serré & pressé par la bride, lorsqu'on appuie

plus

III. Partie de l'Art de la Peinture sur Verre.

plus fort sur le manche, en remplissant la *lingotiere* de plomb fondu.

On emplit la *lingotiere* de plomb fondu avec une cuiller de fer, à manche de bois arrondi, au bord de laquelle on a pratiqué un *bec*, pour, après avoir puisé le plomb dans la marmite, en écartant toujours la cendrée, qui s'éleve sur la surface, y verser le plomb. On le verse lentement & de plus haut, si le plomb ou la *lingotiere* se trouvent trop chauds; plus vîte, si l'on s'apperçoit qu'il refroidit.

Dans le premier cas, le plomb fuyant, au lieu de séjourner dans la *lingotiere*, les creux du moule ne se rempliront pas. Dans le second, le plomb venant à se figer ne descend pas jusqu'au bas du moule, & ne le remplit pas. Il est très-avantageux de remédier de bonne heure à ce dernier inconvénient, en ranimant l'activité du feu; autrement, il seroit à craindre que le plomb se figeant dans la marmite ne se convertit en une masse, qu'il seroit dispendieux de liquefier de nouveau.

C'est aussi de la fermeté du poignet de celui qui remplit son moule, que dépend la perfection des lingots.

Plus la lingotiere est juste & fermée vers sa charniere, plus la partie d'en haut s'ouvre facilement, comme par une espece de ressort, lorsque cessant d'appuyer sur le manche on lâche la bride, & séparant les deux parties, on glisse le couteau d'un des côtés du manche pour détacher les lingots de leurs creux, & les en retirer.

Une lingotiere donne trois lingots, dont l'un est séparé de l'autre par un plein d'une ligne & demie de face ou environ entre chaque creux; mais ils se réunissent vers le haut dans toute la largeur du moule par une tête qui s'y forme, lorsqu'il est rempli.

On coupe cette tête ou avec des *cisailles* solidement retenues sur *le banc du tire-plomb*, ou sur un billot avec un *maillet*, & un *fermoir* quand on veut séparer les trois lingots l'un de l'autre.

Si les deux parties de la *lingotiere* n'ont pas été assez serrées l'une contre l'autre, le plomb qui s'extravase du creux des lingots, lorsqu'on emplit la lingotiere, formera de fortes *bavures*, que l'on est obligé d'enlever avant que d'en faire passer les lingots au rouet ou tire-plomb, & qui s'enlevent avec d'autant plus de peine qu'elles sont plus épaisses. Ce n'est pas que quelque précaution que l'on prenne, il ne reste toujours quelque superfluité à enlever sur les côtés du lingot. Cette opération s'appelle *doler* le plomb, & se fait en passant un bout de latte dans la ceinture du tablier, qui, affermi contre les bords de la table, reçoit le bout de la verge de plomb à laquelle il sert d'appui, pendant que tenue, par l'autre extré-

mité, de la main gauche, la droite enleve cette superfluité avec un couteau. Le moins tranchant y est le plus propre.

Les Vitriers qui font le plus de vitres en plomb, ne *fondent* guere qu'une fois l'année.

Ce travail qu'il est à propos de ne pas quitter, lorsqu'il est en train, est un des plus pénibles du Métier, les Ouvriers restant quelquefois vingt-quatre heures & plus, exposés à l'ardeur d'un grand feu & à la vapeur nuisible du plomb. Dans les boutiques où il y a un plus grand nombre d'Ouvriers, ce travail se partage de maniere, que quand le plomb est prêt à être jetté dans les moules ou lingotieres, pendant que trois ou quatre assis autour de la marmite s'occupent à la vuider dans les moules, les autres coupent les têtes des lingots, en attendant qu'à la seconde marmite ils reprennent la place des premiers qui les remplacent à *étêter*.

Le plomb étant *étêté*, on le dole & on le serre dans un coffre, le plus à l'abri de la poussiere qu'il est possible.

La provision de plomb fondu & lingoté étant faite, les Vitriers qui ont le plus d'ouvrage de vitres en plomb, sont dans l'usage aussi de faire celle de la *soudure*.

Ils prennent, à cet effet, une certaine quantité de livres pesant de ces nœuds, dont nous avons parlé plus haut; ils y ajoutent un poids égal de meilleur étain fin qu'ils mettent sur le feu dans une petite marmite de fonte, jusqu'à ce que le tout soit fondu & mélangé; ils ont soin alors de faire brûler avec un peu de *poix-résine* qu'ils jettent dans la marmite, & qui y prend aisément feu, les cendrées que les *nœuds* y occasionnent, afin que la vieille soudure s'en détache & reste fondue dans la marmite; alors ils enlevent ces cendrées avec la cuiller ou poêle percée, dont ils se servent pour la même opération par rapport au plomb, jusqu'à ce qu'ils voyent la surface de la soudure fondue nette & dégagée de toute saleté, pour la *couler* ensuite dans l'instrument qu'ils appellent l'*ais à la soudure*.

L'ais à la soudure est une planche de trois pieds au moins de long, sur neuf à dix pouces de large. On choisit, par préférence, une planche de bois de poirier ou de hêtre, comme moins sujet à se gerser à la chaleur. Cet ais est feuillé en huit espaces, de cinq lignes de face chacun sur trois lignes de profondeur, ayant en tête un demi-cercle plus large que le reste du feuillet, dans lequel on verse la soudure fondue. On le tient posé de niveau sur ses genoux. On verse la soudure que l'on a prise dans la marmite, avec une cuiller de fer à bec, dans les enfonçures arrondies qui sont à la tête de chaque feuillet. On en remplit trois au plus à la fois de soudure; puis élevant un

De la soudure des Vitriers, & de la maniere de la préparer.

Peint. sur Verre. III. Part. Ggg

peu l'*ais* du genou gauche, on porte promptement la cuiller vers l'extrémité des trois *feuillets*, pour y recevoir ce qui se trouve de trop de soudure fondue, après ce qui a suffi pour en former trois branches, en s'arrêtant dans le feuillet, où elle se refroidit ; ainsi de feuillet en feuillet jusqu'à la fin. Plus la soudure est chaude, moins elle s'étale dans le feuillet, & moins la branche est large ou épaisse. Une branche de soudure bien *jettée*, ne doit avoir au plus que trois lignes de large, & l'épaisseur d'un sol marqué. Cette opération est longue ; car dans le cas où elle seroit de cent livres de soudure, elle seroit capable d'employer au moins deux tiers de jour de deux Ouvriers, dont au moyen de deux ais, l'un *jetteroit* les branches, & l'autre les détacheroit du premier ais, pour les dresser & en faire des paquets, pendant que son camarade emplirois le second ais, & ainsi successivement.

Il est intéressant d'entretenir toujours la soudure dans la marmite dans un même degré de chaleur. Trop froide, elle se fige à l'entrée du feuillet, ne coule pas, ou donne des branches trop épaisses, ce qui empêche l'Ouvrier de *souder* proprement ; trop chaude, elle donne des branches trop menues, qui donneroient au plomb le temps de se fondre lui-même sous le *fer*, avant qu'il eût reçu la quantité de soudure qui doit le joindre, sans le dissoudre.

Du rouet ou tire-plomb.

La lingotiere, dont nous avons donné la description & la maniere de s'en servir, peut à bon droit être considérée comme un reste de l'usage le plus ancien pour employer le plomb dans la jointure des vitres. Rien en effet ne ressemble tant au plomb que les anciens Vitriers y employoient, & qu'ils appelloient *plomb à rabot*, que les lingots qui sortent de ces moules, à la vérité beaucoup plus gros, mais dont nous avons trouvé le moyen de diminuer le volume en les allongeant & les pressant par l'usage du *rouet* ou *tire-plomb*.

Quoiqu'on ne puisse pas établir précisément le temps où les tire-plombs passerent en usage dans la Vitrerie, on peut néanmoins avancer que leur invention ne remonte pas plus haut que les dernieres années du seizieme siecle. Ce n'est en effet que de ce temps qu'on voit des panneaux de vitres joints avec un plomb plus foible ; c'est-à-dire, moins épais dans le *cœur* & dans les *ailes* que celui des siecles précédents, ce qui semble annoncer l'invention d'un outil plus expéditif que le *rabot*, & qui, ménageant plus de temps ou de matiere donna plus de souplesse au plomb, & au Vitrier plus de facilité pour l'employer.

Une tradition conservée dans une famille de Lorraine, qui est encore de nos jours très-industrieuse dans le méchanisme du *tire-plomb*, nous apprend que la connoissance de cette machine lui étoit venue des Suisses Vitriers qui s'en servoient en *courant*, comme on dit, la *lozange*, dans l'Alsace, la Lorraine & la Franche-Comté, ce qu'ils font encore de nos jours. Un des aïeux de cette famille, nommé *Haroux*, célebre Armurier, établi à Saint-Mihel, ayant examiné de près cette machine, en connut l'utile, en corrigea le défectueux, en polit le grossier, & la porta à un degré de perfection, où depuis ce temps on a bien pu l'imiter, sans le surpasser.

Cette machine, telle qu'elle sort des mains des descendants de Haroux, se nomme *tire-plomb d'Allemagne*.

Avant de rendre compte de la maniere dont nos François chercherent à la simplifier, nous allons donner la description du *tire-plomb d'Allemagne*.

Description d'un tire-plomb d'Allemagne.

Les détails que nous donnerons sur sa construction, ne serviront pas peu à faire connoître la maniere de le gouverner, les causes de ses dérangements, & les moyens d'y remédier. C'est ce que nous allons tâcher de faire, non en Philosophe, pour qui il est intéressant de faire des recherches sur la vraie méthode de déduire des loix du mouvement des principes pratiques de la méchanique, mais en simple Vitrier, qui connoissant par l'expérience, & les observations qu'elle lui fait faire, la portée de ces mêmes principes en ce qui concerne son Art, s'est mis en état de combiner, & de prévoir les effets des instruments qui lui sont propres, avec une certitude convenable à son état, laissant aux premiers ces recherches qui ne sont pas toujours nécessaires aux progrès des Arts.

Le tire-plomb d'Allemagne est composé de deux *jumelles* ou plaques de fer trempé, de cinq à six pouces de hauteur, de dix-huit à vingt lignes de face, & de sept à huit lignes d'épaisseur.

La *jumelle* de devant est terminée par le bas par une espece de patte prise dans le même morceau, mais amincie pour lui donner plus de face : cette patte est aussi haute que l'épaisseur du *banc*, sur lequel on doit monter le tire-pied.

Ce banc qui doit être d'un bon cœur de chêne, ne peut être trop solidement arrêté. La patte de la jumelle de devant doit être percée de trois trous (2 & 1), pour recevoir les trois vis en bois qui assujettissent le tire-plomb sur le banc, & l'y retiennent dans un juste niveau.

Cette jumelle n'est point sujette à être démontée fréquemment de dessus son banc auquel sa patte la tient appliquée ; mais bien la jumelle de derriere qui porte simplement sur le nud du banc sans y être retenue par aucun empattement.

III. Partie de l'Art de la Peinture sur Verre.

Ces deux jumelles se joignent ensemble par deux entre-toises à vis & à écrous sur la jumelle de derrière, & rivée sur celle de devant, ce qui donne la facilité de séparer la jumelle de derrière toutes les fois qu'il s'agit de changer les pieces qui garnissent l'intérieur du *tire-plomb*. Nous rendrons compte successivement de ces différentes pieces.

Chaque jumelle est percée à égale distance des entre-toises de deux trous garnis chacun dans son épaisseur d'un dé d'acier calibré en rond sur le diametre des arbres qui doivent y rouler. Entre ces deux trous de chacune desdites jumelles est ajusté & solidement rivé son *porte-coussinet* entaillé dans le milieu, de la largeur du coussinet qui doit y être inséré, de maniere que quoique amovible à volonté, ce coussinet ne soit susceptible d'aucune variation, lorsque la machine est en mouvement.

Chaque *coussinet* doit être de fer de la trempe la plus dure, qu'on nomme *trempe au paquet*. La hauteur de chacun des deux coussinets doit être de l'espace qui se trouve entre les trous des jumelles dans lesquels les *arbres* doivent rouler, échancré en rondeur vers le milieu pour le jeu desdits *arbres*. Un coussinet doit avoir deux *engorgeures*, une plus évasée & plus enfoncée vers l'entrée du lingot qui diminue de face & augmente d'épaisseur dans l'endroit où la *verge de plomb* acquiert la face qu'on veut lui donner en largeur, c'est-à-dire, où pendant que les roues le fendent, les coussinets en pressent les aîles entre les deux ourlets (ce qu'on appelle *la côte des coussinets*), & dirigent la verge vers sa sortie par l'autre engorgeure moins haute, moins évasée & moins enfoncée que la précédente.

Il est d'usage de donner aux *coussinets* une certaine épaisseur qui empêche que les jumelles ne joignent les *entre-toises* qui doivent laisser un vuide d'une ligne & demie au moins entr'elles & la jumelle par laquelle passent les vis. Ce sont les coussinets qui donnent à la verge de plomb tirée la largeur & la force désirée. Ainsi l'on peut avoir sur un même tire-plomb autant de paires de coussinets ajustées que l'on veut se procurer de différentes sortes de plomb plus ou moins larges de face, ou plus ou moins épais aux aîles, ou avec un plus ou moins fort ourlet. Il y a aussi des *coussinets* destinés à former ces petites branches de plomb nommées communément des *attaches* ou *liens*, qui soudées sur le panneau aux endroits convenables embrassent les *targettes* ou verges de fer qui servent à supporter le panneau. Cette invention a été habilement substituée à ces moules semblables à un *gofrier*, dans lesquels les anciens couloient plusieurs de ces *liens* ou *attaches* à la fois.

Ces coussinets façonnés comme les précédents, ont plus qu'eux vers le milieu un avant-corps d'environ une ligne d'épaisseur pris dans le coussinet même. Cet avant-corps ressemble assez à un grain d'orge, dont il a pris le nom. Sa pointe regarde le milieu du coussinet du côté de sa plus grande engorgeure. Cette pointe aiguë & tranchante ainsi que ses côtés, sert à prendre sur les aîlerons du lingot, ce qui dans les autres coussinets formeroit les aîles de la verge de plomb, pour en faire à droit & à gauche deux branches de liens de chaque côté; pendant que l'entaille faite & pratiquée dans le milieu du grain d'orge aussi tranchante que ses *côtés* sert à diviser le cœur du lingot d'avec le lien. Chaque lingot par ce moyen forme quatre branches qui s'alongent jusqu'à deux pieds & demi & plus sur une ligne & demie de face, & une demi-ligne au moins d'épaisseur. Quelques Vitriers se servent du cœur lorsqu'il est détaché des quatre autres branches, comme d'une cinquieme branche; ils coupent ensuite ces branches avec des petites cisailles, à la longueur de trois ou quatre pouces, suivant la grosseur des verges qu'elles doivent entourer.

Les coussinets étant les pieces du tire-plomb qui s'usent les premieres, à cause de la fréquence des frottements, sont plus sujets à supporter des *rafraîchissements*. C'est ainsi que les Ouvriers en tire-plomb nomment le rétablissement en neuf qu'ils font soit aux *coussinets*, soit aux *roues*, qu'ils sont obligés de détremper à cet effet, pour les refouler, les relimer, & les mettre dans leur premier état, en les trempant de nouveau.

Or cette opération emportant toujours quelque chose sur l'épaisseur du coussinet, empêcheroit à la fin, sans la précaution susdite, l'action des écrous qui servent à presser les parties du tire-plomb, en les tenant toujours dans un point juste entre-elles. La justesse de ce point est essentielle pour mettre le lingot à *tirer* dans un état où les aîles ne se coupent, ou ne se plissent point, ce qui arrive quand elles sont trop pressées entre les *roues* par les coussinets, ou qu'elles ne prennent trop d'épaisseur, ou qu'elles ne forment des *bavures* ou dentelles sur *l'ourlet*, ce qui arrive lorsque le tire-plomb est trop *lâche*.

Le *tire-plomb d'Allemagne* est en outre composé de deux arbres ou *essieux* de fer trempé aussi dur que les coussinets. Celui d'en-haut se termine du côté de la jumelle postérieure en une forme ronde justement *calibrée* sur le dé d'acier qui garnit le trou de la jumelle, que cet arbre doit traverser. Quarré dans son milieu, on y introduit une *roue*, dite aussi la bague, trempée comme les coussinets, percée quarrément dans son milieu à la mesure juste du quarré de l'arbre

qui la reçoit, hachée fur ſes deux faces de quelques coups de lime, & taillée fur ſon épaiſſeur de demi-ligne en demi-ligne pour lui donner plus de priſe fur l'épaiſſeur du milieu du lingot qui doit former le cœur de la verge de plomb.

Cette *roue* ou *bague* placée dans ſon lieu y eſt retenue par un chaperon pris du même morceau de l'arbre qui l'empêche de s'échapper. C'eſt d'après ce *chaperon* que cet arbre ſe termine ſur la jumelle de devant par une partie ronde qui la traverſe, comme dans celle de derriere ; & enfin d'après l'épaiſſeur de ladite jumelle, par une partie quarrée dans laquelle paſſe un pignon retenu en ſon lieu par un écrou.

L'*Arbre d'en-bas* eſt en tout ſemblable au précédent, pour ſa faculté de rouler dans les jumelles, de recevoir dans ſon quarré une *roue* ou *bague* ſemblable à celle de *l'arbre d'en-haut*, à la réſerve qu'il doit être plus long ſur le devant ; parce qu'il doit porter plus que lui la manivelle qui s'y ajuſte au devant du pignon, & doit être retenue par une vis à écrou.

Ces *roues* ou *bagues* qui doivent occuper le milieu du corps du tire-plomb, doivent être exactement rondes & paſſées au tour, ainſi que la partie ronde des arbres. On donne à ces *roues* ou *bagues* l'épaiſſeur que l'on déſire donner à la chambrée de la verge de plomb tirée, pour y loger un verre plus ou moins épais ; comme la diſtance qui reſte entre-elles perpendiculairement ſert à former ce que l'on nomme le *cœur* de ladite verge ; plus fort, ſi elles ſont plus éloignées l'une de l'autre ; plus mince, lorſqu'elles ſe rapprochent davantage. Au reſte un des principaux ſoins d'un Ouvrier en tire-plomb eſt de diſpoſer toutes choſes de maniere que le cœur du plomb ſoit exactement placé dans le milieu de la verge, & que chaque côté des *aîles* ne ſoit ni plus haut ni plus bas que l'autre.

Enfin les *pignons* à qui la manivelle donne le mouvement néceſſaire pour l'effet qu'on en attend, doivent être comme les couſſinets & les autres pieces, d'une bonne trempe. Ils ſont ordinairement à douze dents qui doivent être exactement taillées à diſtances & formes égales, & s'engrener très-juſte, ſans former aucun ſautillement ou cahot, très-nuiſibles à la machine, & à la verge de plomb qu'elle produit.

Ces ſautillements ou cahots qui ſe font ſentir en abattant ou en relevant la manivelle, peuvent être encore occaſionnés par le défaut de rondeur des arbres, ou des trous par leſquels ils paſſent : de-là vient ſouvent, comme du même défaut, lorſqu'il ſe trouve dans les *roues* ou *bagues*, cette inégalité qu'on remarque dans l'épaiſſeur du cœur de la verge de plomb, qui la rend ſujette à ſe caſſer lorſqu'on la tire pour l'allonger, ou à ſe percer quand on l'ouvre avec la tringlette, ou à *rejetter* un bon ouvrier dans la conduite de ſon Ouvrage.

Quant à la manivelle, elle eſt ordinairement de fer, formée en *S*, de dix-huit pouces de longueur, ſe termine en ſaillie par un manche de fer de ſept à huit pouces de long, recouvert par une poignée de bois arrondie & tournante autour de ſa tige, rivée au bout par une petite plaque de fer ou de cuivre, que les deux mains puiſſent embraſſer, une deſſus, l'autre deſſous, pour la faire mouvoir.

C'eſt cette manivelle qui fait tourner *l'arbre d'en-bas*, par le moyen de ſon pignon, qui s'engrenant dans celui de deſſus, fait auſſi tourner *l'arbre d'en-haut*: alors le lingot de plomb fendu dans le milieu, par les *roues* qui en forment le *cœur*, paſſe entre les *couſſinets* qui en preſſent les aîles & les applatiſſent des deux côtés, & à proportion que les *engorgeures des couſſinets* ſont plus ou moins enfoncés, donnent à la verge de plomb des aîles plus ou moins épaiſſes.

Outre les pieces que nous venons de décrire comme appartenantes au tire-plomb d'Allemagne, il eſt encore des pieces doubles, qui doivent commencer l'opération, & que, par alluſion à la reſſemblance qu'elles ont avec l'ancien plomb à *rabot*, on nomme encore parmi nous pieces de *rabot* ou d'*embauche*.

Ces pieces, dont l'agencement & la forme eſt la même que dans celles que nous venons de décrire, conſiſtent en deux *roues* de l'épaiſſeur d'une ligne & demie ou environ, deſtinées comme les précédentes à fendre le plomb par le milieu, & en deux couſſinets dont les engorgeures plus enfoncées forment des aîles plus épaiſſes que dans la verge de plomb qu'on ſe propoſe d'employer pour joindre les vitres. Ainſi un lingot de plomb de douze à treize pouces que les pignons mus par la manivelle font filer ſous ces *roues* entre les couſſinets d'embauche, s'alonge par cette premiere opération, juſqu'à deux pieds & plus, ſuivant la groſſeur & la longueur du lingot : ſur quoi j'obſerve, en paſſant, que les ailerons d'un lingot ne doivent point être trop hauts, ce qui occaſionneroit aux couſſinets des frottements trop rudes ; ni trop applatis ou trop épais, ce qui fatigueroit trop & les roues qui le fendent & les couſſinets qui le preſſent.

Cette premiere opération qui n'eſt pas la plus pénible, s'appelle *tirer des embauches*. On peut en tirer une certaine quantité par proviſion, lorſque l'ouvrage preſſant moins d'ailleurs donne au Vitrier plus de loiſir.

On garde ces *embauches*, ainſi que les lingots enfermés dans un cofre, où ils ne ſoient

III. Partie de l'Art de la Peinture sur Verre.

soient point exposés à la poussiere, pour les faire passer dans le besoin sous les *roues*, & entre les coussinets propres à finir la verge de plomb, qui s'alonge quelquefois du triple de ce qu'elle portoit, lorsqu'elle n'avoit encore passé que par l'*embauche*.

Cette premiere opération est inséparable du tire-plomb d'Allemagne; sans elle le plomb seroit trop rude à tourner, & ne venant jamais bien au degré de perfection qu'il doit acquérir, fatigueroit envain les pieces du tire-plomb, & les forces de celui qui le fait mouvoir; au lieu que les verges d'*embauche* étant déja préparées par la premiere opération, qui a diminué le volume du lingot, en le pressant & l'alongeant, fileront bien plus doux dans la seconde opération.

C'est sans doute cette double opération qui détermina le François, qui aime la diligence dans l'exécution, à tenter les moyens de simplifier cette machine, en obtenant par une seule opération ce que le tire-plomb d'Allemagne ne donnoit qu'en deux, comme nous allons bientôt le développer.

Description du tire-plomb François.

Les *François* qui simplifierent le *tire-plomb* lui donnerent deux jumelles terminées par le bas de chaque côté, par deux empattements, d'environ deux pouces de saillie, posés à plat sur le banc du tire-plomb. Chaque jumelle est percée à distance égale de quatre trous. Celui d'en haut & celui d'en bas servent à faire passer dans la jumelle de devant les vis des deux entretoises destinées comme dans le tire-plomb d'Allemagne, à assembler les deux jumelles avec les mêmes précautions relatives au rafraîchissement des *coussinets*. Les deux trous paralleles de la jumelle de derriere servent à introduire les *talons* qui doivent former sur cette partie les rivures de chaque entretoise. Les deux trous du milieu de chaque jumelle sont ouverts en un rond *calibré*, sur la grosseur des arbres qui doivent tourner. Chaque arbre porte dans son milieu une roue saillante prise dans le même morceau que l'arbre, polie & arrondie au tour, & taillée sur son épaisseur de demi-ligne en demi-ligne, comme dans le tire-plomb d'Allemagne.

Ces *arbres* se terminent ensuite de la partie ronde qui doit rouler dans la jumelle de derriere par un quarré plus petit que cette partie ronde, saillant hors des jumelles, dans chacun desquels passe un des pignons *calibrés* dans leur ouverture du milieu sur le même quarré; ils y sont retenus par un écrou à vis.

L'arbre d'en-haut qui passe dans la jumelle de devant, n'excede point en saillie l'arrasement de la surface de ladite jumelle. Celui d'en-bas est semblable au précédent sur le derriere; mais il est beaucoup plus long, & se termine sur le devant en une tige quarrée qui doit recevoir la manivelle, qui n'y est point retenue, comme dans le Tire-plomb d'Allemagne, par un écrou à vis.

Il n'est pas nécessaire de répéter ici ce que nous avons dit sur la fonction des roues de ces arbres: elle est la même que dans le Tire-plomb d'Allemagne, ainsi que celle des coussinets, beaucoup plus *étoffés* dans les Tire-plombs François; ils sont retenus sur chacune des jumelles, où ils sont appliqués par des *tenons* ou *queues* saillantes qui entrent juste dans des entailles pratiquées dans l'épaisseur des jumelles. On voit par ce que nous avons dit plus haut, que les *pignons*, au lieu d'être sur la jumelle de devant, comme dans les Tire-plombs d'Allemagne, saillent sur la jumelle de derriere; mis en mouvement par la manivelle, ils produisent par une seule opération le même effet que le Tire-plomb d'Allemagne produit en deux; en sorte qu'un lingot de plomb de 12 à 13 pouces, passé une seule fois par le Tire-plomb de France, fournit une verge de plomb finie de cinq pieds & plus de longueur, selon que le lingot est plus ou moins fort, ou que la verge de plomb aura plus ou moins de face ou de force.

On sent aisément par la comparaison de ces deux machines, que la main-d'œuvre du Tire-plomb François doit être bien plus pénible pour celui qui le fait mouvoir; que par conséquent toutes ses pieces, bien plus sujettes à s'échauffer dans l'action, doivent être d'un volume plus fort, pour, avec la dureté de la trempe, qui leur est si nécessaire, être plus en état de résister à la plus forte pression qu'exige cette unique opération, & aux frottements qu'elle leur fait éprouver avec plus d'instance.

Il n'y a que les *pignons* & les *roues* qui, n'ayant pas plus de dimension & de force que ceux & celles du Tire-plomb d'Allemagne, sont aussi plus sujets à se casser & à s'égrener.

Ces accidents, à la vérité, seroient plus rares, si on ne passoit dans un Tire-plomb quelconque que des lingots moulés dans une lingotiere faite exprès pour le Tire-plomb.

Les Tire-plombs François s'arrêtent sur le banc avec quatre vis en bois, qui passent au travers des trous percés dans chaque empattement des deux jumelles; ou bien, ce qui est beaucoup plus solide, ils y sont retenus par des *montures* qui se terminent en-haut par un T, &, qui, serrant de chaque côté les deux empattements, & passant à travers l'épaisseur du banc, sont arrêtées par de forts écrous à vis contre ce banc, que l'on garnit en dessus d'une forte *semelle de fer*, contre laquelle l'écrou serre la vis plus étroitement qu'elle ne feroit contre le bois nud.

On pratique en devant du Tire-plomb de

France, comme du Tire-plomb d'Allemagne, du côté de la plus grande *engorgeure* des coussinets, une plaque ordinairement de cuivre ou de tôle polie, qui s'y applique ou en coulisse sur le bord des deux jumelles, ou par une espece de ressort ajusté sur l'entre-toise d'en-haut. Au milieu de cette plaque est percé un trou quarré directement opposé à la susdite engorgeure. On nomme cette plaque le *Conducteur*, parce que le lingot de plomb passant au travers de ce quarré, se trouve dans un point de direction qui l'empêche de vaciller à droite ou à gauche, lorsqu'il file dans le tire-plomb. Ce *Conducteur* facilite aussi aux roues le moyen de presser également le *cœur* du lingot ou de l'*embauche*.

Enfin sur le côté opposé & vis-à-vis la plus petite engorgeure des coussinets, à sa hauteur, on ajuste une coulisse de bois de cinq à six pieds de longueur qui reçoit la verge de plomb au sortir du tire-plomb.

On ne peut user de trop de propreté pour conserver le plomb fondu en lingot, ou tiré en embauches, avant que de le faire passer au rouet ou tire-plomb : un grain de sable qui s'y rencontreroit, étant capable de faire casser une roue, d'écorcher un coussinet ou de faire égrener les dents d'un pignon.

Il est bon aussi de nettoyer de temps en temps avec un linge doux, les pieces d'un tire-plomb pour en enlever une espece de *cambouis* qui se forme autour des pignons des *arbres*, & quelquefois même des *coussinets*.

Ce cambouis est occasionné par le peu d'huile que l'on introduit autour de ces pieces, & dont on frotte même les lingots de plomb, avant que de les introduire, & par le mélange qui se fait de cette huile avec les particules de fer qui se détachent par les frottements, & la poussiere qui vole sans cesse, quelque soin que l'on prenne de couvrir le tire-plomb, sitôt que l'on cesse de s'en servir.

Une légere goutte d'huile suffit pour oindre chacune de ces pieces, & le plus léger frottement d'un lingot de plomb passé par l'extrémité des doigts que l'huile n'a fait qu'effleurer, est plus que suffisant pour le faire glisser, & diminuer la force des frottements réitérés des surfaces des pieces du tire-plomb, qui s'échaufferoient trop tôt, si on négligeoit de mettre de l'huile.

<small>Pourquoi le tire-plomb d'Allemagne s'échauffe moins vite, & souffre plus l'huile que le tire-plomb François.</small>

Mais pourquoi les pieces d'un tire-plomb d'Allemagne, bien moins étoffées que celles d'un tire-plomb François (à l'exception des pignons & des roues qui sont les mêmes), sont-elles moins promptes à s'échauffer? Pourquoi les tire-plombs d'Allemagne souffrent-ils plus d'huile sans rebuter le plomb, que les tire-plombs de France (*a*) ? C'est que les *roues* ou *bagues* d'un tire-plomb d'Allemagne étant hachées sur leurs surfaces par des coups de lime en tout sens, l'huile qui en remplit les inégalités les plus grossieres les rend plus lisses & plus propres à glisser sur les ailerons du lingot, pour accélérer l'action des coussinets qui les pressent, pour en former les ailes de la verge de plomb tirée ; & que le trop d'huile la retarde dans les tire-plombs de France, dont, comme nous l'avons dit ailleurs, les roues sont déja trop lisses au sortir de la main de l'Ouvrier.

<small>Autres avantages du tire-plomb d'Allemagne, sur le tire-plomb François.</small>

Le tire-plomb d'Allemagne a encore cet avantage sur le tire-plomb François, que la même carcasse & les mêmes arbres peuvent servir, pour y tirer des verges de plomb de toute sorte de calibres, en changeant seulement les coussinets suivant le besoin, & pour donner à la verge de plomb telle chambrée que l'on veut, en changeant de roues plus ou moins épaisses.

Il y a des tire-plombs d'Allemagne qui peuvent donner des verges de plomb depuis deux lignes, jusqu'à six lignes de face, & depuis moins qu'une ligne jusqu'à deux lignes de chambrée.

Dans le tire-plomb François le changement de coussinets y ajustés peut bien opérer des plombs de faces différentes ; mais les roues n'étant pas amovibles, & ne faisant qu'un avec l'arbre, lorsque l'on a besoin d'une chambrée plus ou moins large, d'un cœur plus ou moins fort, il faut sur un tire-plomb autant de paires d'arbres qu'on en désire de différentes chambrées, ou cœurs, qui augmentent le prix du tire-plomb, chaque arbre coûtant trois livres, & plus selon leur force.

Ces avantages du tire-plomb d'Allemagne sur le tire-plomb François, & sur-tout la *douceur* du premier, bien moins fatiguant que le second, confirmés par l'expérience, ont attiré les regards des Vitriers les plus versés dans l'emploi du plomb dans les vitres, sur le succès avec lequel le sieur Lamotte, Eleve d'un des descendants de ce Haroux de Saint-Mihel en Lorraine, dont nous avons parlé, se distingue dans la Fabrique des tire-plombs d'Allemagne (même des tire-plombs François, & de tous les outils qui concerne la Vitrerie). Domicilié à Paris, depuis près de 40 ans, il en fournit des premiers plus que jamais dans la Capitale, & même pour les contrées les plus éloignées. Les Vitriers ne sont pas les seuls qui connoissent son habileté en ce genre ;

(*a*) *Voyez* les Leçons de Physique de M. l'Abbé Nollet, *tom. I. pag.* 217, & *tom. IV. pag.* 236.

III. PARTIE de l'Art de la Peinture sur Verre.

les Savants dans la Méchanique l'ont honoré de leur estime en employant son talent ; & feu M. d'Ons-en-Bray a fait placer un tire-plomb de sa façon, entre les machines que l'Académie des Sciences conserve dans ses Cabinets.

Nous finirons ces descriptions en disant que toutes les différentes pieces dont un tire-plomb d'Allemagne ou de France est composé, doivent être exactement établies & *repairées* entr'elles par des points ou des lettres alphabétiques, tant sur les jumelles, que sur lesdites pieces respectivement ; afin que quand on les a démontées, on puisse les remettre toutes à leur place, suivant les repaires établis. Ceci demande une attention scrupuleuse de la part du Vitrier. Une piece dérangée de sa place, arrêteroit l'effet de la machine, & en avanceroit la destruction.

On appelle *tourner le plomb*, l'opération qui se fait par les machines que nous venons de décrire. Les compagnons Vitriers étoient autrefois dans l'usage de tourner le plomb qu'ils devoient employer ; mais l'utilité que les Maîtres, sur-tout ceux qui sont le plus employés à faire des vitres en plomb, ont trouvée à faire faire cet ouvrage rude & pénible par d'autres que leurs Compagnons, les a portés à y employer des hommes forts & robustes, qui, quelquefois dans une journée, en tournent cinq à six cents lingots, qu'on leur paye au cent.

<i>Des différentes sortes de plomb que l'on peut tourner sur un tire-plomb, quel qu'il soit, & de leurs différents usages.</i>

Nous avons dit qu'on pouvoit tourner sur un même tire-plomb de France ou d'Allemagne, des verges de plomb de différentes faces, depuis deux jusqu'à six lignes.

Le plomb de deux lignes ne s'emploie guere que pour les chef-d'œuvres, dont il prend le nom. Un plomb trop large masqueroit la délicatesse des *entrelacs*, & la juste précision de la *groisure*. Il peut aussi servir à joindre dans les vitres peintes, lorsqu'on les rétablit en plomb neuf, certaines pieces fêlées qui ne sont pas trop de remarque. Dans des têtes, par exemple, il seroit plus à propos & moins dissonant d'en réunir les morceaux à la colle de poisson fondue dans l'eau-de-vie, & chaudement appliquée sur l'épaisseur des morceaux désunis.

Le plomb de trois lignes de face s'employoit autrefois très-fréquemment, lorsque l'usage des carreaux entourés de plomb étoit plus usité. Ceux qui l'avoient accrédité vers la fin du dernier siecle, sur-tout dans les Maisons Royales, prétendoient que des carreaux de verre entourés de plomb, dont les ailes bien relevées par dehors, ensuite rabattues autour de la feuillure étoient retenues dans ses angles avec quatre pointes, & contrecollées en dedans avec des bandes de papier étroites, tenoient les appartements bien plus clos, que ceux qui n'étoient que collés & contre-collés ; mais les dépenses plus fréquentes qu'occasionnoit non-seulement le renouvellement de ce plomb, mais encore le dépérissement des croisées dans lesquelles l'eau de la pluie séjournant dans la chambrée du plomb, & se répandant dans les feuillures, y croupissoit & les pourrissoit ; la découverte du mastic, qui remplissoit le même objet, d'une maniere plus sûre & moins dispendieuse, parce qu'elle étoit moins sujette à l'entretien, firent proscrire cet usage. Il est vrai que cet usage étoit assez agréable à la vue par dehors, lorsque le plomb étoit neuf ; mais son aspect devenoit aussi difforme, lorsque les croisées se trouvoient remplies en partie de carreaux anciennement entourés, dont le plomb étoit devenu terne & sale, & en partie de carreaux nouvellement fournis, & entourés de plomb neuf, à la place de ce qui s'en étoit cassé.

Au reste, ce même usage tenoit encore les Vitriers assujettis à des précisions géométriques, dans les carreaux cintrés de différentes mesures de certaines croisées, dont les impostes se terminoient en éventail, & dont il leur falloit rapporter & *équarrir* exactement les mesures sur la table avant que de les couper & de les entourer de plomb neuf, en observant, comme dans les panneaux, d'y diminuer l'épaisseur du plomb qui devoit les entourer.

On ne donne pas à présent beaucoup plus de face au plomb qu'on emploie dans certaines façons de vitres, autrefois si communes dans les croisées des appartements ; auxquelles on substitue tous les jours des croisées à grands carreaux : usage qui en répandant plus de jour a déchargé les propriétaires de la dépense que leur occasionnoit l'entretien de ces mêmes panneaux, qu'ils étoient tenus de faire rétablir en plomb neuf, lorsque le plomb étoit dégradé par vétusté.

Le plomb de quatre à cinq lignes de face s'employoit plus ordinairement dans les façons de vitres, dites *lozanges* ou *bornes couchées*, peu usitées ailleurs que dans les Eglises ou dans les salles des Hôpitaux, ou autres lieux publics, où les grands carreaux par la quantité qui pourroit s'en casser deviendroit d'une trop grande dépense.

On appelle aussi ce plomb, *plomb à pieces quarrées*, parce qu'on l'emploie par préférence dans cette façon de vitres, où les pieces devenant tous les jours plus étendues, & par conséquent moins planes, ou plus *gauches*, elles ont besoin d'une enchâssure plus large.

On ne se sert guere du plomb de six lignes que pour les lanternes de verre en plomb, ou pour les *cloches* sur les couches des jardins.

Ce n'est pas toujours de la largeur de la face d'une verge de plomb que dépend la solidité des vitres. Un bon plomb est celui qui ayant une bonne ligne de *cœur* est fortifié vers le milieu dans ses ailes en s'amincissant vers leur bord, pour donner la facilité convenable pour les relever, lorsqu'il s'agit d'y insérer de nouvelles pieces à la place de celles qui se cassent. Cette espece de plomb, sur-tout lorsqu'il est un peu arrondi sur le milieu de sa surface est d'un très-bon usage pour la jointure des vitres peintes, où le verre plus épais a aussi besoin d'une plus haute chambrée, ainsi que d'une plus forte épaisseur dans le cœur de la verge, à cause de sa pesanteur.

On lui donne cette rondeur en enfonçant un peu en creux le milieu de la côte des coussinets. Un plomb trop large dans la jointure des vitres peintes en rend les contours moins gracieux & plus pesants.

Le plomb de jointure ne doit presque point avoir d'ourlet sur le bord des ailes; car alors n'étant pas sujet à se plisser, il prend mieux la forme des contours qu'il enchâsse, & leur donne plus de solidité par son adhésion. Un plomb plus étroit assujettit le Vitrier à maintenir un panneau de jointure de vitres peintes dans sa premiere forme, lorsqu'il le remet en plomb neuf. Car pour peu qu'il altere avec le grésoir la premiere ordonnance des pieces, lorsque le tout a été bien mis ensemble dès la premiere fois, un plomb étroit décélera bientôt sa faute, en laissant appercevoir du jour en certains endroits.

De la maniere d'employer les verges de plomb tourné pour en faire des vitres, & 1°. des outils propres à cette opération.

Les outils propres à employer les verges de plomb tourné pour en faire des vitres, outre la table & l'équerre de fer à biseau, dont nous avons parlé, sont la *tringlette*, *le couteau à mettre en plomb, la boëte à la résine & l'étamoir, le fer à souder*, & les *moufletes*.

Les Vitriers nomment *tringlette*, un morceau d'ivoire ou d'os de cinq à six pouces de long, & environ vingt lignes de face, dont les extrémités un peu arrondies se terminent par une pointe obtuse, amincie vers les bords de chaque côté. On préfere ordinairement les tringlettes d'os à celles d'ivoire, parce que les premieres étant un peu *cambrées* vers le milieu, elles tiennent la main de l'Ouvrier plus au-dessus de son ouvrage, & l'empêchent de ternir le plomb tourné par le frottement du revers de sa main, qui en ôte tout le lustre, & nuit beaucoup aussi pour la soudure. Nous verrons l'utilité de cet outil dans la suite.

Le *couteau à remettre en plomb*, doit être tranchant des deux côtés, mince sur les bords, plus élevé & à côtes dans le milieu. Il doit être en forme de fer de pique, large dans son milieu d'environ deux pouces & demi, ayant dans cette partie en dehors de chaque côté, un dos uni de l'épaisseur d'une bonne ligne, sur lequel le second doigt puisse se reposer sans danger, en appuyant dessus pour couper le plomb.

On l'emmanche assez ordinairement d'un morceau de buis, de trois à quatre pouces de longueur, & d'autant de circonférence, à pan, afin qu'il ait plus d'assiette sur la table. Ce manche est ordinairement garni par le bas, à la hauteur d'un pouce & demi ou environ, d'une masse de nœuds de plomb fondu. Les Vitriers se chargent ordinairement du soin de cette garniture; ils pratiquent à cet effet à une certaine hauteur à l'extrémité du manche des *entailles*, & des trous qui se répandant de tous les côtés également, se remplissent de cet alliage de plomb fondu, se traversent & finissent par une masse de la grosseur du manche; car ils ont eu l'attention de pratiquer avec des cartes qu'ils ficelent le plus serré qu'ils peuvent autour du manche, une espece de moule, de même diametre que le manche, qu'ils emplissent debout le plus promptement qu'ils peuvent de cet alliage de plomb fondu, & le laissent ainsi refroidir.

Outre que cette garniture par son poids donne plus de coup au couteau, elle sert encore à *chasser* les pieces de verre vers le cœur de la verge de plomb avec moins de risque de les casser qu'avec le bois; ou encore à enfoncer légérement dans la table les pointes de fer, dont on se sert pour y arrêter l'ouvrage, à fur & à mesure qu'il s'avance, afin qu'il ne se dérange pas de son ensemble.

Le couteau à raccoutrer est de la forme d'un couteau de table, dont la lame seroit courte; sa pointe obtuse ressemble assez à celle de la tringlette, quoiqu'un peu plus étroite: il ne doit point être tranchant. Ce couteau sert à relever les ailes du plomb, lorsque l'Ouvrier veut fournir quelques pieces à la place de celles qui se seroient cassées. Alors, avant de *contre-souder* les panneaux, il se sert de ce couteau pour relever les ailes du plomb qui entoure la piece cassée, & pour y insérer la piece neuve; puis à rabattre, sur la piece qu'il a fournie, ces mêmes ailes, en les renversant sur le verre. On s'en sert aussi pour rabattre les bords du plomb qui entoure un panneau que l'on leve hors de son chassis pour le réparer, & pour en *gratter* les soudures cassées qui sont à refaire, & sur-tout à la place des liens ou attaches de plomb cassées, au lieu desquelles il en faut fournir de neuves.

La boëte à résine, est une espece de *poivriere* fermée par le haut, par un bouton amovible percé d'un petit trou. C'est par ce trou que l'on répand un peu de cette poix-résine en poudre que l'on a mise dans la boëte,

par

par petites élévations sur chacun des endroits du panneau, où les bouts de plomb se joignent ensemble pour y être soudés. A cet effet, on frappe avec le manche du couteau à raccoutrer, ou avec la tringlette, à petits coups sur cette boëte, en tenant du bout du doigt à demi-bouché le trou par lequel la résine doit sortir, de peur qu'il ne s'en répande trop; ce qu'on appelle *battre la résine*, qu'on y écrase ensuite avec l'extrémité du second doigt pour l'attacher plus fortement au plomb où elle sert de fondant à la soudure.

Le *fer à souder* est formé par une tige de fer menue par le haut, où elle se termine par une espece d'anneau qui sert à le tenir suspendu, lorsqu'on ne s'en sert pas, un peu plus grosse vers le bas, mais grossie & recouverte par une masse de fer, bien réunie & pétrie au feu avec cette tige, de la grosseur d'un œuf de poule d'inde, en pointe par le bout.

Toute désunion, *paille* ou *gersure*, qui pourroient s'y former, si le tout n'étoit pas bien *refoulé*, est nuisible, parce qu'elle ôte la chaleur du fer.

On se sert pour tenir le fer quand il est chaud, de *mousettes*; c'est ainsi que l'on nomme deux morceaux de bois arrondis creusés l'un & l'autre par un demi-canal qui en embrasse le manche au-dessus de sa plus forte extrémité que l'on appelle la *pomme*. Cette pomme doit être limée avec le *demi-carreau*, sur-tout vers la pointe.

L'*étamoir* est un petit ais avec un manche pris du même morceau de bois, recouvert d'une tôle mince ou de fer-blanc, relevée sur les bords. On y fait fondre avec le *fer à souder*, quand on est prêt à s'en servir, un peu de poix-résine & de soudure; on y promene en tous sens, & à différentes reprises, la pointe du fer, qui, lorsqu'il est à un degré de chaleur convenable, s'y étame, en se couvrant d'une lame de soudure fondue qui en rend la pointe blanche & luisante, & fait que cette soudure se liant avec celle de la branche qu'il fera fondre sur le plomb, sert à l'y attacher.

De la maniere de façonner un panneau de vitres en plomb, & de les transporter à leur destination.

Nous avons expliqué ci-devant la maniere de rapporter sur la table la mesure du panneau, que le Vitrier se propose d'exécuter en plomb neuf. Nous supposons, comme nous l'avons dit, ses pieces de verre taillées sur son calibre, & même (ce que nous n'avions pas dit) levées de rang de dessus la table où elles avoient été disposées, suivant l'ordre qu'elles devoient tenir entre elles, en les joignant avec le plomb tourné quelques jours auparavant. Alors le Vitrier formant au bout de chaque verge de plomb qu'il doit employer un anneau qu'il passe & arrête dans un gros clou à crochet, ou dans un petit gond placé à cet effet

dans le voisinage de sa table; il la tire par l'autre extrémité dont il se fait un autre anneau entre ses doigts. Ce plomb ainsi détiré s'allonge d'autant plus qu'il est plus vieux tourné, & se met dans le point où il doit être, pour être employé, c'est-à-dire, sans rides & sans plis. Moins flexible qu'auparavant, il acquiert par-là une certaine roideur qui donne la facilité de le manier sans le chiffonner: alors l'Ouvrier coupe les anneaux des extrémités, & il dispose les verges sur sa table qu'il aura eu grand soin de brosser, pour en chasser toutes les ordures & la poussiere qui y auroient séjourné, & sur-tout sous l'équerre à biseau par laquelle il va commencer son panneau.

Il prend alors une de ces verges de plomb qui sont devant lui, dont il destine une partie pour la largeur du panneau, l'autre pour la hauteur: il l'entaille avec la pointe du couteau à remettre en plomb, sans la séparer à l'endroit de l'aîle dans laquelle l'équerre doit entrer; puis ouvrant cette aîle avec la tringlette dans la longueur de la verge de plomb, où il la glisse légérement, il la pousse d'abord vers l'angle de l'équerre, & tout de suite sur la hauteur & la largeur du panneau tracé sur la table, puis ouvrant avec le même outil l'aîle qui regarde l'ouvrage, il presse le *cœur* de la verge contre l'équerre, & arrête les deux extrémités, de crainte qu'elles ne s'écartent. Alors il insere dans ladite verge de plomb, en commençant du côté de l'angle, la piece de verre par laquelle le panneau doit commencer, & continue à agencer avec une autre verge de plomb qu'il coupe en autant de parties que le demandent les distances convenables, toutes les pieces qui sont destinées à le parfaire, en continuant d'en ouvrir les aîles avec la tringlette, & d'en entailler certaines parties où il convient, sans qu'elles se quittent, ou en les coupant tout-à-fait où il convient.

Il n'est pas possible de décrire ici toutes les différentes coupes de plomb que demandent les différentes façons de vitres. C'est une de ces choses que l'expérience seule peut indiquer, & que l'intelligence de l'Ouvrier doit sentir en s'assujettissant à ne point s'enfermer, c'est-à-dire, en prenant la coupe qu'il aura suivie dans le commencement de son panneau, pour regle de celle qu'il doit suivre, & en combinant le tour qu'il aura fait prendre à ses premieres coupes, en conduire la suite jusqu'à la fin; de sorte que toutes les pieces puissent sans se nuire être jointes entre elles dans l'ordre qu'elles ont été levées de dessus la table.

Lorsqu'on joint les pieces de verre avec le plomb, on les chasse pour les serrer également contre le cœur du plomb, soit avec

l'extrémité du manche du couteau à remettre en plomb, soit avec un bout de regle un peu épaisse ; de maniere que toutes les croix de plomb, lorsque la façon de vitres en comporte, soient régulieres, & que chacune des branches de la croix se rapporte vis-à-vis celle qui lui répond.

Dans la jointure des vitres peintes que l'on remet en plomb neuf, les coupes de plomb pratiquées dans l'ancien panneau qui est sur la table de celui qui doit le remettre en plomb, servent à le diriger pour celles qui doivent joindre les pieces du panneau que l'Ouvrier doit remettre en plomb neuf.

Cet usage pour ce qui est des vitres blanches à remettre en plomb neuf, ne peut qu'être fort utile aux commençants, en se conformant pour la coupe de leur plomb à celle qu'ils sentent avoir été pratiquée dans le vieux panneau qu'ils remettent en plomb neuf.

Lorsque toutes les pieces qui doivent composer un panneau, sont bien jointes entre elles par le plomb, & affleurent le trait du dehors du panneau qui en prescrit sur la table la hauteur & la largeur, on entoure l'équerre avec une verge de plomb, qu'il étoit autrefois plus qu'à présent d'usage de serrer avec des tringles à biseau, comme celles de la premiere équerre, arrêtées par dehors avec des pointes de fer sur les bords. Cette opération servoit à bien resserrer l'ensemble d'un panneau ; alors on rabat les aîles du plomb, en les couchant sur le verre avec l'extrémité de la tringlette, de sorte qu'un ne s'éleve pas plus que l'autre, & que toutes les jonctions soient pressées si uniment que la pointe de fer qui va les souder, ne trouve rien qui l'arrête.

Avant de souder, on a soin *de battre la résine* sur tous les points de réunion des différentes coupes de plomb, de l'écraser, comme nous avons dit, & de souffler avec la bouche ce qu'il y en auroit de trop. Ce superflu échauffé par la chaleur du fer s'appliquant sur le plomb, le gâte, soit que l'Ouvrier soit assez négligent pour l'y laisser, soit qu'il le gratte avec le bout de la *tringlette* pour l'enlever, ce qui raye le plomb autour de la soudure, & lui ôte son poli & l'ornement d'un panneau qui ne peut être fini trop proprement.

L'art de souder proprement & solidement demande de la part du Vitrier beaucoup d'attention, comme étant ce qui donne la force à l'ouvrage, & ce qui le conduit à sa perfection. Pour bien souder, il ne faut point que le plomb ait été gâté par des mains grasses & sales, ni qu'il ait contracté aucune humidité. Ces inconvéniens empêcheroient la soudure, en se fondant, de s'insinuer avec le plomb, dont nous avons déja dit qu'elle doit lier & réunir les assemblages, sans les dissoudre, en mettant le plomb lui-même en fusion ; ce qui arriveroit encore, si le fer étoit trop chaud, où s'il n'étoit pas bien *étamé* (*a*). Ceux qui soudent le mieux, sont ceux qui tenant le fer à souder de la main droite avec les *moufflettes* qui embrassent le bas de son manche, après en avoir essuyé légérement la pointe avec un chiffon, l'élévent perpendiculairement sur le lieu de la soudure que cette pointe laisse à découvert ; alors le corps un peu incliné sur la droite, les yeux appliqués vers la pointe du fer dont le manche doit être comme collé au coude, ils glissent adroitement sous cette pointe la branche de soudure qu'ils tiennent de la main gauche, n'en laissant fondre que ce qu'il faut pour faire une soudure ronde, qui bien fondue lie également tous les cœurs de plomb en diminuant d'épaisseur vers l'extrémité des aîles, qui ne soit pas trop élevée au-dessus du plomb, qui, comme on dit, soit *ronde & plate*, un peu plus forte à l'endroit des croix, & de la largeur d'une lentille aux autres jonctions.

Une des principales attentions qu'un bon Soudeur apporte, c'est de bien connoître le juste degré de chaleur d'un fer à souder ; trop chaud, il ne s'étame pas bien, & court risque de faire fondre le plomb, ce qu'on appelle *brûler la soudure* ; trop froid, il donne une soudure épaisse & mal fondue qui ne lie point les parties qu'elle devoit réunir, parce qu'elle ne sent point assez de chaleur pour s'y étendre. C'est ce qui arrive ordinairement à ceux qui sont paresseux à changer de fer, lorsqu'ils s'apperçoivent que celui dont ils se servent commence à se refroidir. On ne doit omettre aucune jonction dans le corps du panneau, ou sur ses bords, sans la souder.

Ce côté du panneau par lequel on a commencé & fini l'ouvrage, & que l'on appelle du *soudé*, étant achevé, on le tire de l'équerre à biseau. On en rabat les bords avec la tringlette, on le brosse pour en enlever la poussiere ou la poudre de résine qui auroit pu y séjourner, & on le retourne de l'autre côté. On rabat les aîles du plomb avec la tringlette que l'on passe aussi sur toutes les jonctions des plombs. *On bat la résine*, on l'écrase, on la souffle, & on soude, comme de l'autre côté ; à la réserve qu'on n'en soude pas les bords (au moins à Paris ; car il est des Villes, où il est d'usage, comme à Rouen, &c. de les souder des deux côtés).

(*a*) Voyez ce que nous avons dit en parlant de l'étamoir. Il y a encore une autre maniere beaucoup meilleure d'étamer un fer à souder, c'est de faire un petit creux dans une brique, & après y avoir fondu un peu de résine & de soudure avec la pointe du fer, l'y agiter en tournant de tous sens, afin de la conserver & de la blanchir également.

III. Partie de l'Art de Peindre sur Verre.

Quoiqu'on ne les foude pas des deux côtés à Paris, les vitres n'en font pas moins folides; mais on obvie par-là à un inconvénient, qui, lorfque les bords font foudés des deux côtés, empêche qu'on n'en rabatte les aîles fi facilement dans la feuillure, ce qui occafionne la rupture des pieces du bord. On appelle ce côté d'un panneau le *contre-foudé*. C'eft le plus ordinairement de ce côté que fe foudent les croix, fi la diftribution du panneau le permet, les attaches ou liens de plomb qui doivent embraffer les verges de fer deftinées à les retenir en place.

Les Vitriers fe fervoient autrefois pour porter l'ouvrage en Ville d'un *fléau*. Cette machine ne différoit des *crochets*, dont on fe fert pour porter des fardeaux, qu'en ce que les montants du *fléau* étoient traverfés par deux longues tringles de bois applaties, qu'on nommoit les *aîles du fléau*. Elles fervoient à foutenir la longueur des panneaux que l'on tranfportoit en Ville. La partie inférieure de ce *fléau*, au lieu de fe terminer, comme dans les crochets, en deux efpeces de V, l'étoit par deux confoles affemblées dans chaque montant, recouvertes d'une planche unie retenue en rainure fur le devant, & en mortaife fur le devant. Deux bouts de fangle paffés à la hauteur convenable dans une traverfe affemblée avec les deux montants, recevoient par une boucle formée à leur extrémité les deux pieds du *fléau*, & formoient la braffieres qui le fixoient fur le dos du Vitrier, après qu'il y avoit fixé l'ouvrage par des cordes qui s'entrelaçoient dans les aîles pour le retenir.

On a fubftitué à Paris, depuis que l'ufage des vitres en plomb y eft moins fréquent, à ce *fléau*, un chaffis d'affemblage de menuiferie, que le Vitrier porte fur l'épaule, & auquel la tête fert d'appui. La planche qui porte les vitres eft foutenue par de bonnes équerres de fer attachées avec clous fur les montants des chaffis, & qui retiennent ladite planche, qu'elles traverfent en deffous, & qu'elles débordent fur le devant par un talon. Les Vitriers ont donné à ce chaffis le nom de *Porte-vitres*. On fe fert encore néanmoins du fléau dans les Provinces, lorfqu'il faut tranfporter l'ouvrage dans les Villages & Châteaux voifins des Villes, où rien n'eft fi commun que de voir un Vitrier à cheval avec le *fléau* garni de vitres fur le dos.

Les panneaux de vitres fe placent ordinairement ou dans des chaffis de bois dormants ou ouvrants, que les Menuifiers nomment *Croifées à la Françoife*, dans les bâtiments ordinaires, ou dans des vitraux de fer, ou dans des formes de vitres divifées par des meneaux de pierre, comme dans nos Eglifes.

Avant de placer un panneau de vitres dans un chaffis de bois, fi c'eft un vieux chaffis, on a grand foin de ranger du fond des feuillures toutes les petites pointes rompues qui pourroient s'y loger: enfuite l'Ouvrier tenant fon panneau, de façon que le côté des attaches ou des liens foit vis-à-vis de lui, ouvre avec la tringlette les aîles du plomb qui borde le panneau, pour les rabattre enfuite avec le même outil fur le devant du panneau, enforte qu'il n'y ait que le cœur du plomb qui pofe fur le fond de la feuillure, pendant que l'aîle rabattue la borde fur le devant; puis en commençant par les angles de la traverfe d'en-bas du chaffis, on l'attache fur le fond de la feuillure avec les pointes de fer qui fortent de l'extrémité des clous dont les Maréchaux fe fervent pour ferrer les chevaux, & qu'ils rompent avec leur tenaille. Redreffer les pointes, qui font ordinairement courbes & tortues vers le haut, eft la premiere befogne que l'on donne aux Apprentifs Vitriers. On enfonce ces pointes avec le marteau, vers le milieu de la face des plombs, à une certaine diftance, pour les rabattre enfuite fur le plomb même, afin de tenir le panneau plus ferme en fa place & d'empêcher de vaciller au gré du vent, ou que l'air ne paffe entre la feuillure & le panneau. On place alors les *verges de fer* ou *targettes* vis-à-vis des liens ou attaches qui foient foudés à cet effet fur le panneau. Ces verges de fer qui portent ordinairement deux lignes de face, fur trois à quatre lignes d'épaiffeur, font terminées à chaque extrémité par de petites pattes arrondies & percées, qui débordent la feuillure d'un pouce ou environ, que l'on attache fur le chaffis ou avec une pointe, en la rabattant fur ledit chaffis, ou avec du clou à tête ronde.

On fent par-là que le *marteau* fait partie des outils du Vitrier. Ce *marteau*, tel que Félibien l'a fait graver fur une de fes planches expofitives des outils du Vitrier, portoit autrefois une tête à pans coupés (fans doute pour gliffer plus légerement fur le plomb fans rifque de l'écorcher en enfonçant les pointes), avec une *panne* de l'autre bout, refendue en deux parties, qui fervoit à relever la tête des pointes avant de les arracher du fond de la feuillure avec des tenailles, lorfqu'il s'agiffoit de lever les panneaux hors de place pour les réparer. De l'extrémité de la tête à celle de la panne, il pouvoit avoir quatre à cinq pouces: fon manche étoit de fer rivé, fur la tête *en goutte de fuif*, creux en-dedans pour y recevoir une poignée de buis, qu'on y introduifoit, & qui y étoit retenue par petits boutons de fer qui la traverfoient de diftance en diftance, & qui y étoient rivés comme deffus. A préfent le marteau de Vitrier a fa tête ronde & fa *panne* plus

De la maniere de placer des panneaux de vitres en plomb, & de les arrêter dans des chaffis de bois.

ouverte, & propre à arracher de plus gros clous, en pefant fur le manche. Ce manche, tout de fer, fe termine en efpece de cifeau qui fert de *pince*, pour attirer à foi les croifées & *chaffis à couliffes* qui font trop ferrés dans les tableaux, ou à enlever les fiches à tête des croifées à deux ventaux.

Quant aux *tenailles*, telles qu'elles font deffinées dans lefdites planches de Félibien, elles paroiffent plus convenables aux Vitriers de fon temps qui travailloient plus en panneaux qu'en carreaux. Chaque branche en étoit plate, en quarré vers le haut : ainfi appliquées contre la feuillure d'un chaffis, elles paroiffoient en s'ouvrant donner plus de prife, pour arracher la pointe, qu'elles ferroient par l'angle de ce quarré. On leur a fubftitué depuis des tenailles femblables à celles des Menuifiers, mais de moindre groffeur, à *ferres rondes*; elles font fi connues qu'il eft inutile d'en donner une defcription particuliere, n'y ayant point de ménage, pour peu qu'il foit uftenfilé, qui ne foit fourni de ces fortes de tenailles.

Des vitres en plomb dans des vitraux de fer, & de la conftruction de ces vitraux.

La pofe des vitres en plomb dans des vitraux de fer, eft, à proprement parler, la partie de l'Art du Vitrier qui doit lui fuppofer un efprit de réflexion & de jufteffe capable de combinaifons & de rapports. Ici le Vitrier fert de guide au Serrurier; c'eft, en effet, au premier à prefcrire au fecond les détails de fon ouvrage, & à veiller fur la conduite qu'il y tient, pour en former de concert un tout régulier.

Je fuppofe donc qu'un Vitrier foit chargé de remplir une grande fenêtre de panneaux de vitres en plomb dans un vitrau de fer ; c'eft à lui de prendre exactement la mefure de l'ouverture de la baye : ou c'eft un chaffis de fer qui doit régner autour d'elle, fur lequel les montants & les traverfes ou les gonds des portes ou guichets ouvrants dudit vitrau, leurs verrous & leurs mantonnets doivent être rivés; ou ce vitrau ne doit être compofé que de montants & de traverfes de fer fcellées à l'arafement de la feuillure. S'il s'agit d'un chaffis de fer au pourtour du vitrau, le Vitrier obfervera de prendre exactement la mefure des contours du cintre, ou plein rond ou furbaiffé, ovale ou anfe de panier, & de la partie quarrée dudit vitrau, s'il n'y a point de chaffis de fer.

Il n'a befoin que de la hauteur du milieu du cintre & des deux hauteurs de la naiffance du cintre de chaque côté & de la partie quarrée. Ces mefures exactement prifes, il en rapporte le plan fur le papier, en les réduifant du grand au petit. L'ufage le plus ordinaire eft de réduire l'échelle qu'il doit fuivre à un pouce pour un pied. Ainfi il combinera le nombre de panneaux qu'il peut donner au vitrau, de maniere qu'ils foient égaux entre eux en largeur & en hauteur dans la partie quarrée, ou qu'ils ayent tous la même mefure, ou quarrée ou oblongue, toute forme plus large que haute n'étant point gracieufe à la vue. Sa partition ainfi faite fur le papier & tracée par des lignes au crayon, il peut y tracer à l'encre la largeur du fer, moitié de chaque côté du milieu de ces lignes; ce qu'il obferve dans la partie cintrée, lorfqu'il y en a une, en la diftribuant en autant de rayons que la mefure & le bon fens peuvent lui en indiquer. Le nombre & la mefure de fes panneaux étant arrêtés, il partage, à l'aide du compas (comme nous l'avons dit ci-devant, en parlant de l'ordonnance des différentes façons de vitres blanches) (a), en partant de la ligne du milieu, la hauteur & la largeur de chaque panneau en autant de petits quarrés égaux ou prolongés qu'en demande la façon de vitres prefcrite ou acceptée par l'Architecte. C'eft au moyen de ces *échiquiers* (ainfi que les Vitriers les nomment) qu'ils tracent fur le papier les différentes figures & compartiments de pieces qui doivent compofer l'enfemble de chaque panneau du vitrau, par leur rapport entre elles, & qui par conféquent doivent leur en donner le *calibre*. Le Vitrier fent alors la quantité de verges de fer qu'il peut donner à chaque panneau, pour le foutenir en force, la place qu'elles doivent y occuper, celle des crochets de fer qui doivent porter les verges, celles des nilles propres à recevoir le panneau & à lui former, pour ainfi dire, une encadrure qui l'affure en place, par le moyen des clavettes de fer qui, paffant au travers de ces nilles, retiennent les bords du panneau.

Un Serrurier expérimenté dans cette forte d'ouvrage, qui n'eft pas fort fréquent, pourroit fur le fimple plan exécuter le vitrau, & le Vitrier fes panneaux pendant que le premier feroit fa ferrure. Celui-ci regardant toujours la tige du milieu du deffin comme le milieu de fon fer, ne peut fe tromper, quand il n'auroit que le modele en petit.

Cependant le vitrau doit être entouré d'un chaffis de fer, pour éviter la mal-propreté qu'occafionnent par la fuite les graviers du fcellement, qu'il faut démolir, toutes les fois que l'on veut lever les panneaux pour les nettoyer ou les réparer. Il eft expédient, fur-tout lorfqu'il eft cintré, d'en tracer le plan en grand dans un lieu affez fpacieux, & d'y marquer exactement avec la largeur du fer la diftribution des panneaux qui doivent le compofer, la place

(a) Voyez au commencement de ce Chapitre, & le Chapitre VIII de la feconde Partie, où je traite de la Vitrerie relativement à la Peinture fur Verre. Il contient plufieurs obfervations auxquelles je me contente de renvoyer le Lecteur, afin de ne pas trop me répéter.

des

des nilles ; & celle des crochets pour les verges de fer, afin que le Serrurier s'y raporte.

Un vitrau de fer est quelquefois composé de simples barres de fer, de seize à dix-huit lignes de face, sur cinq à six lignes d'épaisseur, garnies, comme nous avons dit, de nilles & de crochets ; & quelquefois ces barres de fer sont recouvertes de plates-bandes de forte tôle ou de fer battu, entaillées & percées à l'endroit des nilles qui les traversent, où elles sont retenues par des clavettes. Quant aux crochets, on les rive sur ces plates-bandes ; quelquefois aussi ce sont des boulons à vis & à écrous rivés sur les montants & les traverses, qui passant au travers des plates-bandes & même au travers des verges de fer applaties & percées par les bouts, tiennent la place des nilles & des crochets, & les écrous serrent le tout ensemble ; mais cet usage doit être regardé comme le moins à suivre, à cause de la facilité avec laquelle ces écrous se rouillent, & de la difficulté qu'il y a à les *dévisser*, lorsqu'ils sont rouillés, ou à cause du risque de casser une vis en la forçant, ou de perdre les écrous, qui peuvent échapper de la main de l'Ouvrier, & dont le tarreau seroit difficile à retrouver, ou à refaire ; au lieu qu'un léger coup de marteau chasse aisément la clavette de sa nille, & que l'Ouvrier ne craint point d'être renversé du haut d'une échelle, ou d'un échafaud, par la faute ou de la vis qui lui manque en la cassant, ou de la clef qui glisse sur l'écrou, au lieu de l'embrasser ; ce qui n'est malheureusement pas sans exemple.

Comme je ne me propose point ici de prescrire au Serrurier ce qui est particuliérement de son industrie, je veux dire l'assemblage des montants & des traverses d'un vitrau, je dirai seulement que le plus ordinairement après avoir coupé la quantité de montants nécessaires pour la hauteur du vitrau, après avoir laissé au premier & au dernier un peu plus de longueur qu'aux autres pour le scellement, lorsqu'il n'y a pas de chassis de fer, il les joint ensemble par des croisillons appliqués de l'autre côté des vitres sur chaque montant, en laissant entre chacun d'eux un vuide capable de loger la traverse qui est arrêtée entre les deux montants, par un boulon à tête du même côté que les croisillons, & à vis du côté des vitres, laquelle passant à travers d'une rondelle de forte tôle serrée, qu'on y place, lorsque les vitres sont posées, est serrée par un écrou contre les coins de quatre panneaux qu'elle empêche de s'entr'ouvrir.

C'est ainsi que sont assemblés les vitraux de fer neuf que j'ai remplis de vitres neuves dans l'Eglise de Paris, & qui sont d'une grande solidité.

Rien de si ordinaire que de voir dans nos anciennes Eglises de *grandes formes de vitres* qu'on distingue, par ce nom, des *vitraux de fer*. Elles sont divisées sur leur largeur en un ou plusieurs morceaux de pierre montants, qui en soutiennent les amortissements de la partie cintrée, construite de pierres de différentes ordonnances ou contours, qu'on appelle autrement les *remplissages*.

Or je suppose, qu'au lieu des anciennes vitres peintes, dont les formes de vitres étoient remplies, & qui tomboient tous les jours en ruine, ou par vétusté, ou par un défaut d'entretien, quelquefois occasionné par le goût de notre siecle antipathique avec la Peinture sur verre, on charge un Vitrier de les garnir de vitres blanches, de la façon qui aura été choisie ou acceptée par l'Architecte ; alors le Vitrier doit observer si les morceaux ne sont pas contretenus par plusieurs fortes bandes de fer dormantes, qui, les traversant, sont scellées par les extrémités dans l'épaisseur des murs, telle qu'est ordinairement celle qui porte la partie cintrée d'une desdites formes de vitres. S'il n'y a que celle-là ; il doit prendre la mesure de l'espace qui se trouve dans la hauteur de chaque pan ou colonne de vitres, par un meneau de pierre, du dessous de la nille de ladite traverse dormante, jusqu'au fond de la feuillure d'en bas, & s'assurer de même de la largeur de chacun desdits pans ; puis, considérant chaque pan comme un vitrau particulier, il suivra, pour la distribution des panneaux & du calibre, la même route que nous avons dit plus haut qu'il devoit tenir, pour donner à chacun de ses panneaux une distribution qui finisse, autant qu'il se pourra, par quatre coins égaux, pour lesdits panneaux être séparés entr'eux par une traverse de fer, garnie de ses nilles dans les espaces convenables, amovible, & qui sera scellée d'un bout dans la feuillure ou sur la rainure du meneau, de l'autre dans la feuillure & sur la rainure du mur, autant de fois répétée que l'étendue dudit pan ou colonne peut comporter de panneaux.

Les Vitriers nomment *barlotieres*, ces traverses de fer, moins fortes ordinairement d'épaisseur & de face que la traverse dormante, parce qu'elles n'ont pas un poids si lourd à supporter. Les nilles dont elles sont garnies, y font la même fonction que dans les vitraux de fer. Quant aux verges qui doivent maintenir le panneau en force, elles sont retenues dans la rainure ou dans la feuillure des meneaux & des murs, creusées à cet effet avec la besaiguë, dans lesquelles on les insere par forme de revêtissement. Lorsque les vitres neuves sont posées en place, les verges étant arrêtées par les

attaches ; dont on les entortille avec les doigts, (comme cela se pratique dans toutes les vitres en plomb), on les scelle sur chaque rainure ou feuillure en dehors, si elles sont posées par dehors, ou en dedans si elles le sont en dedans, en plâtre ou en mortier, suivant l'usage des lieux, avec une petite truelle de fonte de cuivre ou de fer, formée comme une feuille de laurier.

Au surplus, les Vitriers se servent pour préparer le plâtre ou le mortier, propre à sceller les panneaux de vitres des Eglises, d'une petite *auge* de bois, moins étendue que celle des Couvreurs, percée vers le haut de chaque côté, sur sa longueur, de deux trous, dans lesquels ils font passer une corde, qui lui sert d'anse & est retenue par un crochet de fer en S, qui la tient suspendue sur la main de l'Ouvrier dans un des bâtons de l'échelle, dont il se sert pour poser ses vitres en place.

S'il se trouve dans ladite forme de vitres une seconde ou même une troisieme traverse dormante, semblable à celle qui supporte la partie cintrée, le Vitrier doit tenir, par rapport aux espaces qui se trouvent entre chacune desdites traverses dormantes, le même ordre que dessus, en allongeant ou raccourcissant, suivant le besoin, ses échiquiers sur leur hauteur seulement.

Quant à la partie cintrée des amortissemens, il en leve exactement le plan, en y observant fidélement la largeur de la pierre du fond de ses feuillures ou rainures, & tous les compartimens qui en reglent l'ordonnance, qu'il trace sur le papier à pouce pour pied ; puis prenant pour regle les échiquiers qui ont donné le calibre qu'il a suivi dans la partie quarrée, en observant de mettre toujours dans le milieu la piece principale de la façon de vitres qu'il y a suivie, il les trace sur toute la hauteur & sur toute la largeur de ladite partie cintrée, comme si toute cette partie ne devoit faire qu'un seul panneau, & laissant nuds les contours de la pierre sur laquelle ses traits ont passé, il se contente de dessiner la façon de vitres dans les vuides qui doivent être remplis de vitres, dont la pierre est censée occuper la place dans toute son ordonnance.

Il répete ensuite la même opération en grand, d'après ce modele en petit sur sa table, ou par moitié, ou par tiers, ou par quart, suivant l'étendue dudit remplissage, pour y couper toutes ses pieces (comme à la diminution) (*a*) & les joindre avec le plomb lorsqu'elles sont coupées.

Il est des Eglises où les vitres se posent en dehors, qui, comme la Cathédrale de Paris, ont des plates-formes, sur lesquelles le Vitrier se fait échaffauder ou s'échaffaude lui-même, suivant l'usage ou le devis & marché qui en a été fait ; & de dessus son échaffaud, solidement fait, il pose ses vitres de plancher en plancher, en observant que les boulins & autres pieces de bois ne lui nuisent point en passant au travers des lieux qui doivent être remplis de vitres ; c'est de toutes les manieres de poser les vitres d'Eglise la moins risquable pour le Vitrier. Il est d'autres Eglises sans plate-formes dont on ne peut poser les vitres, soit par dedans, soit par dehors, comme dans l'Eglise de l'Abbaye de Saint Denys en France, qu'en se servant de la *cage* ou *corbeille*, dans lesquelles le Vitrier, suspendu vis-à-vis la partie de la forme des vitres à laquelle il doit travailler, est monté & descendu par des cordages qui filent dans un ou deux moufles, garnis de leurs poulies, avec un autre cordage attaché à ladite *cage* ou *corbeille*, qui sert au Vitrier à tirer vers lui tout ce dont il a besoin, & que celui qui le sert pour le monter ou le descendre selon le besoin, attache audit cordage (*a*).

Il s'en faut de beaucoup que cette façon de poser les vitres soit aussi prompte & aussi facile que la premiere ; elle est aussi plus risquable, à cause de la sûreté qu'elle demande de la part de la solidité des *moufles* & des cordages.

De la maniere de payer les panneaux de vitres neuves en plomb.

Les panneaux de vitres neuves en plomb se payent au Vitrier au pied superficiel de 144 pouces en quarré, mesure de Roi ; car le pied de verre est sujet à différentes mesures dans différentes Provinces. Il y en a telle où il n'a que 10 pouces en quarré, & telle autre où il n'en a que 8, suivant la plus ou moins forte qualité du plomb & leur exposition plus ou moins facile pour les mettre en place. Le prix n'étant pas le même pour les panneaux attachés sur chassis de bois, pour les panneaux ou vitraux de fer à chassis de fer, & pour les panneaux de formes d'Eglises, scellés en plâtre ; on n'en paye que moitié du prix, lorsqu'on les remet en plomb neuf.

Dans les maisons particulieres, lorsqu'on les loue à un locataire, il est d'usage de lui donner les vitres nettes par la main du Vitrier ; si ce sont des panneaux, on doit les lui donner sans pieces cassées ni fêlées, & il est tenu de les lui rendre en même état, à moins que le propriétaire ne jugeât à propos d'en excepter les pieces fêlées ; alors il en constate le nombre avec le locataire, qui les lui rend en même nombre. Quand il s'agit de renouveller les panneaux en plomb neuf, ce qui est toujours à la charge du propriétaire,

(*a*) Voyez au commencement de ce Chapitre, où je traite de la *diminution*.

(*a*) Nous ne nous sommes point appliqués à donner ici la description de ces *cages* ou *corbeilles*. Ce sont de ces machines dont le méchanisme se développe mieux à la vue que sur le papier. Il est d'ailleurs peu d'Eglises qui n'en soient fournies pour le houssage qui s'en fait de temps à autres, ou pour servir au Vitrier.

III. Partie de l'Art de la Peinture sur Verre.

Des réparations des panneaux de vitres en plomb.

lorsqu'il est hors d'état de prouver que c'est par violence que le plomb en a été altéré, les pieces fêlées regardent le propriétaire seul ; & lorsque les panneaux s'étant tassés par le mauvais état des châssis, ils sont devenus trop courts ou trop étroits, les pieces du bord qu'il faut réformer, pour en fournir de plus longues, regardent également le propriétaire.

Lorsque le locataire veut faire nettoyer ses vitres en panneaux, ou pour entretenir la clarté & la propreté dans sa maison, ou pour les rendre nettes & en bon état, en la quittant, on nomme cette réparation *racoûtrage*. Elle consiste d'abord, en les ôtant de place, pour la première fois, à marquer sur le plomb des panneaux vers le haut, avec le bout du couteau ou de la tringlette, dans le milieu, l'ordre des croisées en chiffres romains, & dans le coin, du côté du mur, à chaque panneau, l'ordre qu'il tient dans chaque croisée. Cette précaution, prise la premiere fois, sert pour les réparations suivantes à les remettre en place dans le même ordre & sans rien déranger ; on leve les verges de fer, & on arrache avec les tenailles les pointes qui les retiennent. Les panneaux étant apportés à la boutique, on passe le couteau à racoûtrer sur toutes les ailes du plomb & sur les bords du panneau. On redresse avec l'extrémité des doigts les liens ou attaches qui sont encore bons ; on arrache celles qui sont rompues ; on gratte avec le même couteau le nœud de celles qu'on a arrachées ; on en fait autant à la place des soudures qui pourroient être rompues sur les bords ou dans le corps du panneau, lorsqu'elles ne sont pas en trop grand nombre (car en ce cas on les remet en plomb neuf). On refait les soudures, & on ressoude d'autres attaches neuves, de la maniere que nous l'avons dit en parlant des vitres neuves, puis on mouille les panneaux à la brosse, pour ensuite les sécher au sable avec une autre brosse, & les remettre en place avec les mêmes précautions dont nous avons parlé pour les vitres neuves.

Quand il s'agit de rendre les panneaux de vitres en état, comme réparation locative, le locataire est tenu des pieces de verre cassées, des verges de fer qui retiennent les panneaux de verre en plomb, lorsqu'elles manquent ou qu'elles sont cassées, à moins qu'on ne reconnût que des *pailles* qui étoient dans les verges de fer eussent contribué à les faire casser ; car pour lors elles seroient au compte du propriétaire.

On suit cette même méthode pour la réparation des panneaux de vitres en vitraux, ou en formes de vitres ; on les rescelle en plâtre ou en mortier aux endroits où ils l'étoient, après avoir préalablement bien nettoyé les feuillures & rainures de tout l'ancien plâtre & ciment ; ce qui se fait avec la *besaiguë*, dont nous avons déja parlé. Cet outil est une espece de *marteau*, dont la tête est d'un côté en forme de ciseau, qui sert à enlever le plâtre & la pierre qui pourroit nuire dans les feuillures ou rainures : vers la *panne*, il se termine en une espece de *coin* pointu, qui sert à démolir le vieux plâtre & à faire dans le mur ou dans la pierre des meneaux, les trous de revêtissement nécessaires pour y placer les verges de fer qui se mettent au-devant des panneaux.

Il est assez d'usage de donner les vitres d'une Eglise à l'entretien, au Vitrier, moyennant un prix fixe chaque année, par un bail de six ou neuf années. Le Vitrier, qui reconnoît par le marché avoir reçu les vitres en bon état, s'oblige de les rendre telles. Cet usage est bon, lorsque les vitres, faites depuis peu, ne demandent qu'un entretien qui les maintienne en bon état, en y exceptant le cas de grêle, ouragans ou vents impétueux, ou autres cas imprévus. Mais à la suite des temps cette maniere d'entretien peut devenir ruineuse aux Fabriciens & aux Vitriers. Fera-t-on supporter aux héritiers de celui-ci les frais d'une réparation qui surviendroit par cause de la vétusté des plombs, qui, aussi anciens dans tous les panneaux ensemble, pourroient périr en même-temps? La fortune la plus forte pourroit à peine parer, de la part du Vitrier, une pareille révolution ; alors, (ce qui a toujours été plus conforme à la Loi, qui charge le Propriétaire de réparer les plombs, dégradés par vétusté) la réparation tombera toute entiere sur le compte des Fabriciens.

Il est donc mieux de constater de part & d'autre l'état des vitres, & d'après cet état fixer au Vitrier, par un bail de six ou neuf années, la quantité de panneaux qu'il sera tenu de lever dans l'Eglise pour les nettoyer, & celle qu'il conviendra d'en remettre en plomb neuf : l'ordre qu'il doit tenir dans cette réparation annuelle, est d'y mettre un prix raisonnable, au moyen duquel le Fabricien sera sûr de la quantité d'ouvrage que le Vitrier aura fait, comme le Vitrier de la juste valeur de son payement.

Mais ce qui est encore le plus à propos & le moins à charge au Fabricien & au Vitrier, il vaudroit mieux payer au Vitrier les réparations, à l'estimation, lorsqu'on les fait faire, ou comme on dit *à la piece*.

CHAPITRE III.

Des Lanternes publiques, tant de verre en plomb qu'à réverbere, pour éclairer pendant la nuit les rues des grandes Villes; & des petites Lanternes en usage dans les réjouissances publiques.

Origine de l'usage d'éclairer les rues des grandes Villes pendant la nuit.

SI l'on en croit plusieurs Auteurs tant anciens que modernes, à la tête desquels un Savant Prélat Italien (*a*), place Saint Clément d'Alexandrie (*b*), l'usage d'éclairer les rues des grandes Villes pendant la nuit passa des Egyptiens aux autres Nations. Nous voyons Tertullien (*c*), se plaindre de ce que les portes des maisons des Chrétiens étoient alors plus éclairées que celles des Païens même. Rien de plus probant sur cet usage que ce que nous en apprend M. de Valois, dans ses notes sur divers Auteurs de l'Antiquité. Il y cite avec éloge les dépenses que faisoit Constantin pour éclairer les rues de Constantinople les veilles de Noël & de Pâque, avec plus de profusion qu'on n'avoit coutume de le faire les autres jours, & qui effaçoit celle des illuminations des Egyptiens à la fête de Minerve (*d*). M. de Valois nous apprend encore (*e*), que ces illuminations étoient journalieres dans plusieurs grandes Villes, & l'une de leurs principales décorations; que le soin d'allumer ces lampes & de les entretenir d'huile, étoit confié par les Magistrats à de pauvres *Gagnes-deniers*; que la folie impétueuse de ceux qui, dans un excès de débauche, auroient coupé, à coups de sabres ou d'épées, les cordes auxquelles on les suspendoit, étoit regardée comme un attentat punissable; que l'interruption de partie de ces lumieres publiques étoit d'usage dans les jours de tristesse & de deuil. Nous voyons dans Saint Basile (*f*), qu'il en regarde la cessation comme une des calamités la plus dure que sa Ville Episcopale eût supportée de la part de l'Empereur. Il la fait aller de pair avec l'interdiction des lieux de public exercice. Nous entendons aussi Procope (*a*) blâmer Justinien de s'être emparé de tous les revenus des Villes, qui par-là se voyoient hors d'état d'entretenir les lumieres publiques; il dit que ce Prince les a privées de leur plus douce consolation. Enfin Saint Jérôme (*b*) rapporte qu'un jour, dans la chaleur d'une violente dispute, quelques Luciferiens ayant brisé les lampes publiques, s'étoient retirés si échauffés, qu'à la faveur des ténebres ils se crachoient au visage.

Qui ne croiroit à la seule inspection de ce que nous venons de rapporter en faveur de l'ancienneté de l'usage des lumieres publiques pendant la nuit, que nous ne soyons en état de le faire remonter très-haut dans notre France, au moins dans la Capitale? Car comme remarque fort bien le Commissaire la Marre (*c*), si toutes les Nations disciplinées ont pris des précautions extraordinaires contre les périls nocturnes, dans quelle Ville plus que dans Paris, où pendant que tout est calme pour les gens de bien, une foule de scélérats favorisés par les ténebres qui les cachent, s'efforcent d'exécuter leurs pernicieux desseins: dans quelle Ville, dis-je, fut-il plus nécessaire d'étendre ces soins qui doivent veiller à la sûreté de ses Habitants! Cependant l'établissement qui y fut fait des lanternes publiques, qu'auroit pu indiquer l'usage, très-connu des anciens, des lanternes portatives (*d*), ne date que du mois de Septembre 1667.

Date des lanternes publiques à Paris.

C'est aux soins infatigables de M. *de la Reynie*, décoré le premier par Louis XIV de la charge de *Lieutenant Général de Police*, que les Parisiens doivent, outre l'établissement du Guet, le nétoyement des rues, & plusieurs autres beaux Réglements qui s'observent encore de nos jours, celui des *Lanternes publiques*: établissement auquel les successeurs de ce grand Magistrat se sont efforcés de donner la perfection.

Ces premieres Lanternes étoient à huit

Lanternes à seau.

(*a*) Ciampini, *Vetev. monim. part. primâ cap.* 21°. pag. 190.
(*b*) Stromat. lib. 1°.
(*c*) *De Idololatriâ*, n. 10. Voyez encore Cazalius, *de veteribus Ægyptiorum monumentis*. Fortun. Licetti, *de Lucernis antiquis*.
(*d*) Henri de Valois, notes sur la vie de Constantin, par Eusebe de Césarée.
(*e*) Notes sur Ammien Marcellin, & sur plusieurs Harangues de Libanius. Amm. Marcell. dit au liv. 14. *circà initium*: (Gallus) Vesperi per tabernas palabatur & compita.... Et hæc confidenter agebat in urbe (Antiochiâ) ubi *pernoctantium luminum claritudo dierum solet imitari fulgorem*.
(*f*) Voyez la 74°. (aliàs 379°.) Lettre de Saint Basile le Grand, à Martinien.

(*a*) Anecdote de la vie de Justinien.
(*b*) Dialogue contre les Luciferiens.
(*c*) Traité de la Police.
(*d*) Voyez sur cet usage chez les Anciens, Pline, Liv. VIII, Chapitre XV. La corne du bœuf sauvage, nommé *Urus*, qui se coupoit par lames très-minces & transparentes, servoit à cet effet. Ploute parle de ces lanternes de cornes dans le prologue de son Amphitryon, ainsi que Martial, Liv. XIV, Épigr. 61.

pans

III. PARTIE de l'Art de Peindre sur Verre.

pans, & avoient la figure d'un *seau*. Elles portoient environ dix-huit à dix-neuf pouces de haut, y compris l'épaisseur des plombs. Elles étoient composées de vingt-quatre pieces. Les liteaux, posés sur le fond, pouvoient avoir quatre pouces un quart de haut sur quatre pouces trois quarts de large ; la piece du milieu sept pouces un quart de haut sur même largeur ; la piece de cheminée six pouces trois quarts sur ladite largeur par le bas, & trois pouces trois quarts par en-haut, à l'endroit de la fermeture.

Le fond de chaque Lanterne étoit un panneau octogone de sept pieces de verre plein & d'une vuide. Deux des pieces pleines étoient échancrées en rondeur, pour que l'*Allumeur* passât plus aisément la main dans le vuide de la huitieme piece. La chandelle étoit retenue au milieu par une platine de fer noir qui portoit deux bobeches, l'une pour la grosse chandelle, l'autre pour la plus petite, selon les temps. Les deux bobeches étoient d'un seul morceau de fer noir ou menue tête rivé sur la platine avec clous. Ces Lanternes étoient montées de quatre fils de fer d'environ une ligne & demie de grosseur, retenus sur quatre des huit pans, & en-dessous du fond par des *liens* ou attaches de plomb soudées. Les quatre fils de fer venoient aboutir vers le milieu de la platine, & la soutenoient. Enfin ces Lanternes étoient surmontées d'un couvercle élevé d'un bon pouce au-dessus du corps de la Lanterne, dont il débordoit le diametre d'un pouce & demi au plus.

L'aggrandissement de la Capitale, les malheureux événements nocturnes devenus plus fréquents, les rapports des Commissaires des quartiers, les observations de l'Inspecteur singulierement préposé à cette fonction de Police, donnerent lieu à M. Hérault de changer la forme des Lanternes, & d'en multiplier le nombre.

Lanternes à cul-de-lampe. Elles prirent alors la forme d'un *cul-de-lampe*, fermé à une distance égale vers le bas comme en haut. Leur hauteur fut portée à vingt-un pouces un quart au moins, non compris l'épaisseur des plombs. Les pieces qui forment le corps de chaque Lanterne, resterent fixées au nombre de vingt-quatre, d'un Verre choisi sans boutons. Mais chacune des huit qui en composent le milieu, devoit avoir huit pouces une ligne de hauteur sur cinq pouces dix lignes de largeur ; & chacune de celles formant le cul-de-lampe & la cheminée, six pouces sept lignes de haut, sur cinq pouces dix lignes de large par le bout qui touche à la piece du milieu, & sur quatre pouces sept lignes par ceux qui avoisinent le couvercle ou forment le cul-de-lampe.

Le fond de la lanterne étoit, comme aux premieres, de sept pieces de verre plein &

d'une vuide ; mais on ordonna que la platine occupant le milieu du fond, seroit de fer-blanc très-fort, percé de plusieurs trous, sur-tout au droit des deux bobeches : qu'entr'elles seroit placé un fil d'archal de deux lignes de gros, & sept pouces de hauteur, formant par le haut un ovale de deux pouces dans œuvre pour maintenir droite la chandelle ; & par le bas, pour s'affermir contre la main de l'Allumeur & lui donner passage, un double coude inhérent aux bobeches : qu'elles seroient de tôle neuve & forte d'un pouce & demi de hauteur, d'un seul morceau se joignant, & leur diametre d'un pouce à la grande & de neuf lignes à la petite.

Pour contretenir les pieces du cul-de-lampe, on assujettit le Vitrier à tenir plus fort que foible le panneau du fond. Les plombs & la platine qu'ils entourent devoient être étamés par dedans, & blanchis de soudure. Le tour du vuide laissé pour l'Allumeur, fut bordé par un plomb, dans la *chambrée* duquel & auprès du *cœur* étoit encastré un brin de fil de fer d'une seule piece qui en fait le tour. Sur ce fil de fer étoient relevés les ourlets du plomb pour les étamer, en coulant la soudure au devant des ourlets.

Au-dessus du vuide, au dedans de la lanterne, on ajusta d'abord une trappe de fer noir, percée de plusieurs trous, comme la platine. Le bord de cette trappe, creux & arrondi du côté du pan du cul-de-lampe, étoit traversé par un fil de fer moyennement gros, dont les bouts, passant au travers des plombs montants, y étoient retenus par un crochet, qu'on y formoit avec une *pince*. On y a depuis substitué, pour effacer l'ombrage formé sur le pavé par la platine, & par cette trappe, un chassis de fer-blanc à coulisse, dans lequel, par le côté le plus large, qui étoit de quatre pouces sept lignes, & qui par conséquent n'excédoit pas la largeur du plomb, on inséroit une piece de verre qui le remplissoit, en prenant la précaution de faire souder par le Ferblantier, en dedans, un renvoi aussi de fer blanc, d'un pouce de saillie, pour le faire retomber sur le fond lorsque l'Allumeur retire sa main.

La jointure des pieces qui composent le corps de la lanterne, étoit, ainsi que le panneau du fond, faite avec un plomb de six lignes dè face *tout tiré*.

Chaque lanterne étoit montée de quatre fils de fer de deux lignes de diametre. Les deux fils, qui se trouvent vis-à-vis l'un de l'autre, traversoient en dessous le fond de la lanterne, pour y être arrêtés & soudés d'une extrémité à l'autre, de la largeur du fond, sans boucher le trou de la bobeche. Les deux autres étoient coupés de longueur à joindre les deux premiers, en passant par-dessous

eux. Tous devoient être attachés avec des *liens* forts & larges, réunis dessous & dessus par une soudure.

Ces fils de fer devoient encore être de longueur à maintenir un couvercle de tôle légere, du diametre de la fermeture, percé de trous pour laisser passage à la fumée, & empêcher le vent, en se rabattant sur la chandelle, de la pousser trop vite. Par dessus étoit un premier couvercle de tôle plus forte. Les quatre fils y passoient comme dans le précédent, par quatre trous justement espacés à l'endroit des liens de plomb. Entre ce premier couvercle & le bord de la fermeture ou cheminée, étoit un espace d'environ un pouce & demi. Ce couvercle étoit de quinze à seize pouces de diametre, peint par-dessus de deux couches de couleur à l'huile, & rafraîchi de couleur tous les deux ans.

Zele de M. de Sartines pour conduire à sa perfection l'établissement des lanternes publiques.

Malgré tant de précautions pour faciliter la clarté, malgré le nombre de lanternes porté à plus de sept mille, Paris ne se trouvoit encore que foiblement éclairé. Les chandelles, ne pouvant être mouchées, entretenoient un jour louche, & les plombs formoient sur le pavé de grandes ombres, d'autant plus multipliées qu'il y avoit plus de lanternes. Loin d'en tirer les avantages qu'on avoit lieu de s'en promettre tant pour la commodité que pour la sûreté publique, elles ne compensoient pas même les frais qu'occasionnoit leur entretien. Depuis le premier quartier de la Lune de Mai, jusqu'au lendemain de la pleine Lune d'Août, elles n'étoient point allumées. Il étoit réservé au Magistrat actuel de la Police, dont le désintéressement égale la profondeur de ses vues, de remédier efficacement à ces inconvéniens. Un prix de *deux mille livres*, puisé dans ses propres fonds, fut proposé pour quiconque, au jugement de l'Académie des Sciences, découvriroit *la meilleure maniere d'éclairer pendant la nuit les rues d'une grande Ville*, en combinant la plus grande clarté, la facilité du service & l'économie. Après diverses tentatives, fruits de l'application la plus constante & du zele le plus pur pour le bien public, on trouva ce qu'on cherchoit, dans les lanternes à *réverbere*, aussi agréables à la vue qu'utiles par la clarté qu'elles produisent (*a*).

La forme de ces nouvelles lanternes est hexagone. Elles sont garnies de carreaux de verre, & ont deux, trois, quatre, cinq becs de lumieres, suivant leur destination. La cage est en fer brasé sans soudures, & montée à vis & écrous.

Lanternes à réverbere.

Celles à cinq becs de lumiere ont deux pieds trois pouces de hauteur, vingt pouces de diametre par le haut, & dix par le bas. Celles à trois & quatre becs, deux pieds de hauteur, dix-huit pouces de diametre par le haut, & neuf par le bas. Celles à deux becs, vingt-deux pouces de hauteur, seize pouces de diametre en haut, & huit en bas. Leur chapiteau est compris dans la hauteur.

Chaque lanterne a trois lampes de différentes grandeurs, selon la durée du temps qu'elles doivent éclairer : & chaque bec de lampes un petit réverbere. Un grand réverbere, placé horizontalement au-dessus des lumieres, entreprend toute la grandeur de la lanterne, pour dissiper les ombres. Tous les réverberes sont de cuivre argenté mat, de six feuilles d'argent, & ont un tiers de ligne d'épaisseur.

Une seule tige avec ses agraffes, sert pour monter les réverberes nécessaires & les lampes de chaque lanterne. Les porte-mêches sont en fer, & vont dans toutes les lampes.

Les chapiteaux extérieurs de chaque lanterne, & leurs chaperons, sont de cuivre. Ils ont comme les réverberes, un tiers de ligne d'épaisseur. Pour donner plus de solidité aux chapiteaux, ainsi qu'aux grands réverberes, ils sont réunis avec des plates-bandes de fer par des vis & des écrous.

Le dessous de chaque lanterne s'ouvre & ferme avec des crochets & des charnieres de fer, montés à vis & écrous. Par-là ni la chaleur de la lampe, ni l'injure du temps ne peuvent rien endommager. Chaque chapiteau a un crochet.

Enfin il y a par lanterne trois poulies de cuivre, montées de leurs chapes, avec des vis & des crochets. Il y a aussi des pommelles pour celles qu'il faut sceller dans le mur, lorsque le cas l'exige.

Le bail de ces nouvelles lanternes a commencé le premier Août 1769. Les Entrepreneurs, qui ne sont plus du corps des Vitriers, sont chargés pour vingt années des fourniture & entretien de la quantité nécessaire de lanternes pour éclairer toute la Ville. Elles doivent être allumées l'année entiere, depuis la fin du jour jusqu'à trois

Entretien desdites lanternes.

(*a*) Le premier que M. de Sartine crut devoir récompenser, fut le nommé *Goujon*, lors compagnon, maintenant Maître Vitrier à Paris. Il en reçut une gratification de *deux cents livres*, pour avoir, au jugement de l'Académie, corrigé plusieurs défauts dans les lanternes lors en usage, tant en diminuant leurs ombres qu'en garantissant mieux les chandelles de l'action du vent. De concert avec ce Magistrat, la même Académie délivra, en trois gratifications, le prix de *deux mille livres* aux sieurs *Bailly*, *Bourgeois* & *le Roy*, pour avoir, par des tentatives variées & des épreuves assez long-temps continuées, mis le Public en état de comparer divers moyens d'éclairer. Enfin entre les pieces remplies de discussions physiques & mathématiques, qui conduisoient à différens moyens utiles, dont elles exposoient les avantages & les désavantages, l'Académie ayant distingué celle du sieur *Lavoisier*; le même Magistrat lui fit accorder par le Roi une *médaille d'or*, que le Président de l'Académie lui remit publiquement. *Gazette de France, article de Paris, du 14 Avril 1766*.

III. Partie de l'Art de Peindre sur Verre. 227

heures du matin, même les jours de lune, dans l'intervalle qu'elle n'éclaire point (a). Pour que le service se fasse avec grande exactitude, vingt lanternes au plus sont confiées à chaque Allumeur. Tous sont surveillés par quatre Inspecteurs & dix ou douze Commis, chargés également de veiller sur l'illumination.

Les Entrepreneurs sont tenus en outre de fournir & renouveller tous les ans, suivant l'usage, les poulies, cordages & autres choses nécessaires à la suspension des lanternes; d'entretenir les boîtes & potences de fer; de faire réargenter les réverberes au besoin; de remplacer les verres cassés par quelqu'accident que ce soit; de fournir cinq lanternes par cent avec tous leurs accessoires pour suppléer à celles hors d'état de servir; & de payer les Allumeurs.

Ils doivent encore avoir deux entrepôts généraux de chaque côté de la riviere, & huit ou dix entrepôts particuliers dans le centre de chaque département. Leurs magasins doivent toujours être pourvus, suffisamment pour une année entiere, d'huile d'olive de bonne qualité, seule dont les lampes doivent être remplies. Tous les ustenciles nécessaires dans les entrepôts, comme baquets, paniers pour les Allumeurs, linge & bois pour épurer les huiles, sont à leur compte, & généralement tout ce qui est relatif à l'illumination (b).

Les lanternes à réverberes s'introduisent de jour en jour pour éclairer les cours, passages & escaliers. On ne se sert plus guere à cet effet des anciennes lanternes, branche de Vitrerie qui n'a plus lieu que pour les réjouissances publiques.

Des petites lanternes de verre en plomb pour les illuminations aux Fêtes republiques.

C'est l'usage en France, dans ses jours de Fêtes, d'illuminer de petites lanternes de verre en plomb les Palais des Grands, les Hôtels de Ville & les Monuments qu'on éleve pour la décoration. Ceux qui ont écrit sur les mœurs des Chinois, nous apprennent qu'ils en font un grand usage le jour qu'ils appellent singulierement dans leur premier mois *la fête des lanternes*, trop connue pour la répéter ici (c).

Cet usage s'accrédita parmi nous, principalement aux Fêtes publiques pour le Mariage de Madame Louise-Elisabeth de France avec l'Infant Don Philippe, Duc de Parme. Plus féconds en verre que les Chinois, qui nous sont infiniment supérieurs dans les émaux colorants & dans les couleurs végétales, nous nous en sommes tenus à la seule transparence du verre blanc, qui n'est pas sans effet. En défendant la lumiere renfermée dans nos petites lanternes contre la violence du vent, elles se prêtent mutuellement un éclat, qui sans être aussi varié que la soie transparente & peinte des Chinois, est très-radieux & très-frappant, par la réfraction des lumieres d'une lanterne aux autres. Telle est l'admirable effet de ces *lustres de fer*, garnis de trente, quarante & plus de ces *petites lanternes*, qui y sont suspendues.

On se souvient encore avec étonnement de l'effet merveilleux que produisit le nombre considérable de ces petits bateaux, qui garnis de ces lanternes aux mâts, aux cordages, à la poupe, à la proue, & sur leurs bords à fleur d'eau, vinrent avec ordre se ranger dans le bassin de la Seine, entre le Jardin de l'Infante & le College des quatre Nations, sous les yeux du Roi, de la Reine, de toute la Famille Royale & d'une multitude de Spectateurs. L'éclat surprenant de cette Fête, donnée par la Ville sous les ordres de M. Turgot, lors Prévôt des Marchands, & par les soins de M. Rousset, Ingénieur célebre, occasionné par la prodigieuse quantité de lumieres qui se répétoient dans l'eau, sembloit le disputer, pendant la nuit, à la plus brillante clarté du plus beau jour.

Ces lanternes, toujours prêtes à tout événement joyeux, se conservent dans les magasins de la Ville, pour servir dans les Fêtes qui surviennent. Elles sont à quatre pans, à cul-de-lampe. Chaque pan est de dix à onze pouces de haut, composé de trois pieces, dont une quarrée dans le milieu, d'environ quatre pouces de hauteur sur trois pouces un quart de largeur; & les deux de la cheminée & du cul-de-lampe, de trois pouces un quart de haut ou environ sur la même largeur par un bout, & sur deux pouces & demi de large par l'autre. Dans le plomb qui borde le cul-de-lampe, est encastré un fond quarré de fer-blanc, sur lequel est attachée avec clous rivés une bobeche de huit à neuf lignes de hauteur sur sept à huit lignes de diametre, pour porter la bougie.

Forme de ces petites lanternes.

La fermeture est surmontée par un couvercle quarré de fer-blanc, qui déborde tant soit peu le corps de la lanterne. Il y est attaché par quatre branches de fil de fer, arrêtées au-dessus de la piece quarrée par quatre crochets retenus par les liens de plomb soudés sur chaque montant. Un de ces quatre pans s'ouvre & se ferme dans le milieu par une piece entourée de plomb de la mesure des autres du milieu, retenue vers le haut par ces mêmes fils de fer

(a) S'il n'y a pas de lune la nuit de Noël & celles du Jeudi, Dimanche, Lundi & Mardi gras, elles doivent éclairer jusqu'au jour.
(b) Arr. du Conseil du 30 Juin 1769, qui reçoit la Soumission des Entrepreneurs de la nouvelle Illumination de la Ville de Paris.
(c) Voyez la description de l'Empire de la Chine, par le Pere du Halde, tom. II. pag. 96; ou le Dictionnaire de Trévoux, au mot *Lanternes*.

qui supportent le couvercle, & s'accrochent avec un brin de fil de fer encaîtré dans le plomb & soudé par-deſſus. Cette porte s'éleve & s'abbat par ce moyen ſur le cul-de-lampe, & procure un ſervice très-prompt pour l'illumination, en introduiſant par cette porte les bougies déja allumées.

Ces lanternes s'accrochent par des anneaux inhérents au couvercle dans les branches des luſtres de fer, que l'on deſcend à la commodité des Allumeurs, pour les remonter lorſqu'ils ſont allumés.

Les petites lanternes portatives ſont ſur le même modele.

CHAPITRE IV.

De la maniere de garnir les croiſées de chaſſis à Verre, à préſent la plus uſitée.

De l'emploi du verre en grands carreaux.

L'ART du Vitrier ne s'exerce plus guere que dans l'emploi qui ſe fait du verre en grands carreaux, coupés, ou dans des plats qui ſortent des Verreries de Normandie en paniers, ou dans des tables de verre qui viennent de l'Alſace, de la Franche-Comté, ou d'autres Verreries tant nationales qu'étrangeres. Or des manieres d'employer le verre en grands carreaux, la premiere & la plus ancienne, à préſent tombée en déſuétude, conſiſtoit à les entourer de plomb neuf en les *contre-collant* par derriere avec des bandes de papier étroites. Celles qui ſont à préſent les plus uſitées ſe réduiſent 1°. à coller les carreaux attachés en feuillure avec pointes, ou par dehors ſeulement, ou par dehors & par dedans, ce qu'on appelle *contre-coller*, 2°. à les recouvrir de bandes de maſtic. Ce ſont les deux manieres d'employer les grands carreaux de verre qui vont faire le ſujet de ce Chapitre, ainſi que les réparations locatives de Vitrerie en carreaux collés, ou maſtiqués.

De l'emploi des grands carreaux de verre en les collant.

Comme en coupant les carreaux de verre d'une croiſée quelconque ſur le carton où l'on en a tracé la meſure, parce que plus ſouple que la table il ſe prête plus aiſément aux ſinuoſités de la ſurface du verre, l'inégalité des meſures des carreaux dans une même croiſée exige du Vitrier de laiſſer à chaque carreau une bonne ligne d'équerre à recouper, en les plaçant en feuillure. C'eſt par-là qu'il doit commencer, en diſpoſant ſes carreaux avec aſſez d'attention pour que les plus défectueux ſoient hors de vue. Il les releve enſuite du chaſſis dans lequel ils ont été coupés, dans le même ordre où ils ont été placés, & trace avec la pierre blanche ſur le chaſſis & ſur le premier ou ſur le dernier carreau (ce qui eſt arbitraire) le même chiffre qui en déſigne la place; pour après les avoir mouillés à moitié dans le *baquet*, dans lequel il a ſoin d'entretenir toujours de l'eau, les porter égoutter dans une auge de plomb placée près de la *table*

au ſable. Cette table eſt ordinairement de bois de chêne, bordée ſur le derriere & ſur le côté de planches y attachées ſolidement, pour porter les *tas* de carreaux, lorſqu'on les nettoie. On ſe ſert pour cela d'un ſable doux que l'on promene légérement ſur le carreau des deux côtés l'un après l'autre, pour en reſſuyer l'humidité & la craſſe avec un torchon de vieux linge, juſqu'à ce qu'il ſoit bien net. C'eſt aſſez ordinairement l'occupation des Femmes ou des Apprentiſs, qui doivent apporter une attention ſinguliere à refaire les mêmes marques qui ont été empreintes ſur un des carreaux de chaque *tas*. L'Ouvrier qui a levé les carreaux de rang, les replace, lorſqu'ils ſont nets, dans le même ordre dans la feuillure; où il les attache avec quatre pointes de clous de maréchal, ou de clous de fil d'archal, vulgairement dits *clous d'épingle ſans tête*, pour paſſer enſuite entre les mains de celui qui doit les coller.

Le papier dont les Vitriers ſe ſervent le plus ordinairement pour coller les carreaux eſt du *quarré moyen entier*, beau, plus communément dit *bon trié*, de quinze pouces trois quarts de haut ſur vingt pouces de large, ou du *papier bulle* de Thiers en Auvergne dit *à la main*, haut de douze pouces, & large de vingt. Le premier par ſa hauteur & ſa blancheur, lorſqu'il eſt *bien collé* & ſans grandes *caſſures*, eſt préférable au ſecond; mais le ſecond étant toujours beaucoup plus *collé*, eſt moins ſujet à ſe détremper ſur *l'ais* & à ſe caſſer, lorſqu'on leve les bandes de deſſus ledit ais pour s'en ſervir. Celui-ci ſert plus ordinairement à *contre-celler*.

Il eſt avantageux aux Vitriers d'avoir toujours pluſieurs mains de papier coupées en bandes; plus le papier eſt anciennement coupé, ce que l'on fait dans certains momens où l'on n'eſt pas ſi preſſé, plus il eſt ſoigneuſement enveloppé; plus il ſe ſeche, moins il ſe détrempe en le collant ſur l'ais.

On

On prend à cet effet une demi-main de papier qui, ployé en deux par le milieu, forme l'épaisseur d'une main, sur laquelle on coupe des *levées de bandes*, & ainsi successivement suivant la quantité de mains que l'on veut couper. On se sert à cet usage d'un couteau qui coupe bien, dont on passe d'abord le dos en appuyant sur la levée que l'on veut faire. Le pli qu'il y forme sert de guide au tranchant du couteau, que l'on conduit de la main droite, pendant que la gauche appuyée sur la *levée*, tenant le papier ferme, empêche qu'il ne se dérange. Ainsi toutes les *levées* seront coupées nettes sur leurs bords, & sans *dentelure*.

Le papier se coupe sur deux sens : ou sur sa hauteur, pour former ce que les Vitriers appellent des bandes de hauteur, qu'ils emploient aussi sur la largeur des feuillures, lorsqu'elle excede dix pouces ; ou sur toute sa largeur, pour en faire ce qu'ils appellent des *bandes d'équerre*, c'est-à-dire, qui entourent l'équerre d'un carreau, dans les mesures qui le comportent ; ou pour border *deux largeurs*, lorsque les carreaux ne passent pas dix pouces de large.

Ces bandes sont ordinairement de onze à douze lignes de face. Le papier à contrecoller se coupe aussi par bandes, mais plus étroites ; car elles ne doivent pas porter plus de quatre à cinq lignes de face. On les coupe ordinairement de mesure juste, pour entourer le carreau à quatre reprises ; c'est pourquoi on n'en coupe que pour le besoin.

Pour coller, il est bon que la colle soit prête un jour avant que d'être employée. Trop chaude elle formeroit trop d'épaisseur sur le papier ; outre qu'il seroit plus difficile de l'étendre, elle seroit plus long-temps à sécher.

Dans les Boutiques où on en emploie le plus, on a une chaudiere de fonte de fer qui contienne dix-huit pintes d'eau ; on y mesure d'abord quatre litrons & demi de la meilleure farine de froment, qu'on délaye petit-à-petit avec cette eau, en se servant d'une cuiller ou spatule de bois, & la battant, comme on fait pour la bouillie. On y ajoute peu à peu, & en l'agitant toujours, l'eau nécessaire pour remplir la marmite, que l'on pose ensuite sur le trépied qui doit la recevoir. Ceux qui veulent la colle meilleure, jettent sur le tout deux onces d'alun. Ce sel astringent, outre qu'il sert à donner à la colle plus d'adhérence du papier collé sur le verre, le tient plus ferme & moins sujet à se détremper sur *l'ais*, & empêche la colle de tourner & de s'aigrir sitôt pendant les grandes chaleurs de l'été. Alors on ne cesse d'agiter la colle sur le feu, & toujours vers le fond de la chaudiere, de crainte que la farine ne se *pelote* par grumeleaux, ou ne brûle dans le fond. Dès qu'on s'apperçoit qu'elle s'épaissit, alors on cesse de l'agiter, jusqu'à ce qu'elle commence à s'élever par bouillons ; car si on la laissoit bouillir, elle *s'étoufferoit* & tourneroit en eau. On juge que la colle est bien cuite, lorsqu'elle donne à l'odorat cette odeur qui fixe le degré suffisant de cuisson pour la bouillie. Ensuite on la verse toute chaude dans un seau, ou dans une terrine vernissée, dans laquelle on la laisse refroidir, & non dans la chaudiere, où le *gratin* venant à se mêler avec la colle la noirciroit, tacheroit le papier, ou au moins en terniroit la blancheur.

Dans les temps de disette de farine, on ne prend pour semblable quantité d'eau que deux litrons de farine & deux livres d'amidon, qu'on prend un grand soin de bien détremper ; mais le papier imbibé de cette colle n'est pas si adhérent au bois, & se leve bien plus vite dans les temps de pluie. En revanche cette colle est inhérente au verre, d'où on a beaucoup de peine à la détacher.

Lorsque la colle est un peu trop épaisse, on peut la détremper avec un peu d'eau froide, ou chaude, en mêlant bien le tout, jusqu'à ce qu'il soit réduit en une consistance égale, de façon qu'elle ne perce pas trop à travers du papier.

Les Vitriers, pour étendre la colle sur le papier, se servent d'un *ais* ou planche de bois de chêne de deux pieds de long au moins, de douze à quinze pouces de large, peinte en huile du côté où ils doivent appliquer les bandes de papier. Ils doivent avoir grand soin de laver cet *ais* & de le frotter avec une brosse, sitôt qu'ils cessent de s'en servir, pour en détacher la colle qui auroit pu s'y arrêter. Ces précautions empêchent le papier de tenir à l'*ais*, lorsque l'on recommence à s'en servir.

Ils ont une brosse qu'ils nomment le *pinceau à la colle*, parce qu'elle en a la forme. Son manche est ordinairement de neuf à dix pouces de longueur ; le volume par bas d'environ six pouces de circonférence formé de poils de sanglier de cinq pouces de longueur, bien ficelés & arrêtés autour du manche. C'est avec le bout de ce pinceau qu'ils prennent de la colle, qu'ils ont à cet effet versée dans un petit seau, dit *seau à la colle*, du volume d'un baril à anchois, auquel ils ajustent une anse de gros fil de fer, qui leur sert pour le transporter d'un lieu à un autre. Ils étendent de cette colle sur l'*ais*, assez pour retenir les bandes de papier, lorsqu'ils les y arrangent l'une contre l'autre. Alors ils prennent de nouveau de la colle au bout du pinceau, & en même temps qu'ils l'étendent de la main droite vers l'extrémité des bandes, ils en

retiennent l'autre extrémité avec la paume de la main gauche, jufqu'à ce qu'ils y ayent auffi paffé le pinceau, pour enfuite le ramener vers le milieu, & le promener au long des bandes, jufqu'à ce qu'elles foient fuffifamment & également imbibées de colle, obfervant de paffer moins fouvent le *pinceau* fur le papier, lorfqu'il eft plus tendre.

Les bandes de papier étant ainfi collées fur l'ais, le Vitrier les enleve l'une après l'autre, en les prenant par l'extrémité qui eft à fa gauche ; il en laiffe couler la plus grande partie dans le creux de la main gauche, & commençant par le bas du chaffis qu'il a difpofé à cet effet fur la table, tenant de la main droite l'autre extrémité de la bande, après l'avoir appliquée fur l'angle de la feuillure, il la conduit en droite ligne au long du carreau avec le bout des doigts, de maniere que le bord de la bande appliquée ne paroiffe pas excéder par-deffus le bord de la feuillure ; enfuite rompant la bande vis-à-vis ce qui lui en refte dans la main gauche, il s'en fert pour continuer la largeur du carreau qui eft fur la même ligne, ou pour la premiere hauteur, fi elle fe trouve affez longue pour en faire l'équerre ; ainfi continue-t-il de bandes en bandes, de maniere que le haut recouvre le bas, ce qu'on appelle *coller en tuile*. Il doit encore obferver de bien appliquer la bande dans les angles des feuillures autour des pointes pour l'empêcher de fe lever, ce qui occafionneroit des fifflets infupportables à l'oreille, lorfque le vent viendroit s'y loger.

Comme il refte affez ordinairement quelques bouts de bandes, on les réferve, pour réunir fur la plinthe les quatre extrémités des bandes, en les y appliquant en lofanges. Un des foins particuliers du Vitrier, eft de ne point tacher les carreaux de colle, foit en la faifant *baver* au long de la bande, ce qui arrive lorfqu'on en met trop fur le papier ; foit en laiffant échapper fur le carreau le bout de cette même bande.

Enfin, les bandes de papier qui font collées fur les bords du chaffis en dehors, doivent être appliquées fur une même ligne, & les quatre coins bien quarrés, fans qu'aucun bout de bande excede l'autre.

A Lyon, qui, après Paris, eft la Ville où l'ufage de coller les carreaux eft le plus fréquent, quand le papier collé eft bien fec, il eft d'ufage de paffer par-deffus une ou deux couches de blanc à huile.

Les fournitures de carreaux de verre, en croifées neuves, font ordinairement au compte du Propriétaire. Ces carreaux fe payent felon leur grandeur, & fe mefurent au pied de Roi, fuperficiel de 144 pouces.

Quoiqu'il n'y ait guere de Profeffion plus fufceptible que la Vitrerie, de quelques conceffions d'ufage, à caufe des rifques occafionnés par la fragilité de la matiere fur laquelle elle s'exerce, il n'y en a pas dont le toifé foit plus fcrupuleufement réduit. Ses plus petites fractions y font multipliées l'une par l'autre, auffi ftrictement que dans la dorure. C'eft un caffe - tête pour un Architecte que le toifé d'un Mémoire d'ouvrages neufs de Vitrerie au pied ; & je ne crois pas qu'il en foit un qui ne préférât le réglement d'un Mémoire en toifé, foit de maçonnerie, foit de charpente, montant à 10000 liv. & plus, à un Mémoire de 500 l. de fournitures neuves de Vitrerie en carreaux de différentes mefures.

On connoît cependant trois ufages de conceffion que la plupart des Architectes (*a*), qui ont écrit fur cette partie de leur Art accordent au Vitrier. Tel eft 1°. celui de porter à un plus haut prix, que le prix courant, tout carreau de verre dont la fuperficie excede un pied en quarré. 2°. De toifer un carreau circulaire, comme quarré dans fa fuperficie, en multipliant fa plus grande hauteur par fa plus grande largeur. 3°. Dans des impoftes en *éventail*, qui dominent fur des croifées neuves, ils prennent le dans-œuvre de tout l'impofte ; c'eft-à-dire, fon diametre & fon demi-diametre, & multiplient l'un par l'autre ; & le produit eft le nombre de pouces quarrés que doit être compté l'impofte entier que l'on réduit enfuite en pieds quarrés, fans rien rabattre, ni pour l'étendue du vuide du circulaire, ni pour les petits bois, & à caufe des pertes, déchet, caffe & fujétion de la coupe du verre. Autrefois le prix des carreaux fe faifoit à la piece, & ils étoient plus ou moins chers, à proportion de leur grandeur plus ou moins étendue, & des acceffoires qui les accompagnoient, comme d'être entourés de plomb, ou collés feulement d'un côté, ou contre-collés, ou enfin maftiqués.

Le nom de *maftic*, en fait d'Arts, eft appliqué à différentes fortes de colles ou compofitions, qui fervent à joindre un corps avec un autre. Celui dont nous avons occafion de parler ici, qui fert à retenir les carreaux de verre en feuillure, & à défendre les appartements des injures de l'air d'une maniere plus folide, plus clofe & plus fourde que les bandes de papier collé, nous vient des Anglois, dont le pays infulaire eft bien plus fujet à cet inconvénient. Les premieres compofitions qu'ils en firent, étoient un mélange afforti de gros blanc écrafé & tamifé, de blanc de cérufe, de mine de plomb rouge, & de litharge, qu'ils pétriffoient avec de l'huile de noix ou de lin, fur laquelle ils ajoutoient une petite quantité d'huile graffe. On fent aifé-

De l'emploi des grands carreaux de verre, en les maftiquant.

(*a*) Voyez le Cours d'Architecture de Daviler, 1691, édit. in-4°. & l'Architecture pratique de Bullet, nouvelle édition avec des additions, Paris, 1755, chez J. T. Hériffant.

III. Partie de l'Art de Peindre sur Verre.

ment combien ce maftic étoit prompt à durcir à l'air; ce qui fans doute avoit rendu l'ufage du maftic problêmatique, par rapport à l'avantage ou au dommage que fon emploi pouvoit procurer au Propriétaire, dans le bois comme dans le verre.

Nous avons remédié à cet inconvénient en compofant un maftic moins dur, & par conféquent moins difficile à lever, lorfqu'il s'agit de fournir des carreaux à la place de ceux qui font caffés, ou de les lever de place, lorfqu'il faut faire réparer le chaffis par le Menuifier.

Nous préparons ce maftic avec le blanc qui fe fait aux environs de Marly, vulgairement connu par le nom de *blanc-d'Efpagne*, écrafé & paffé au tamis de toile de crin ordinaire. On le délaye avec l'huile de lin, après y avoir mêlé un peu de blanc de cérufe, à proportion de la quantité que l'on veut en faire; c'eft-à-dire, environ deux onces par livre d'huile. On pétrit le tout enfemble, en l'agitant, & le battant jufqu'à ce qu'il ait acquis la confiftance de la pâte à faire du pain. Si l'on veut le tenir moins ferme, & empêcher qu'il ne durciffe fitôt on peut y employer par préférence l'huile d'œillet ou femence de pavot, comme plus onctueufe. L'avantage de l'ufage qui devient plus fréquent parmi nous tous les jours, de maftiquer les croifées au lieu de les coller, confifte en ce que les careaux mieux enfermés ne font pas fi fujets à fe caffer, que ceux qui ne font que collés, que le vent agite bien plus facilement, lorfque les pluies ont ôté au papier la glutinofité de la colle: s'il s'en fêle, reftant folidement joints, ils ne donnent point au Locataire l'occafion fi fréquente dans le *collage* de les joindre avec des bandes de plomb en écharpe, jufqu'à ce que, preffé de rendre les lieux en bon état à la fin de fon bail, il foit obligé d'en faire remettre d'entiers.

Pour maftiquer les croifées, il faut que les chaffis foient peints jufqu'au fond des feuillures, au moins en premiere couche, ou encore qu'on les ait frottés avec de l'huile, afin que le maftic y foit plus adhérent & qu'il foit moins fujet à s'écaler.

Alors l'Ouvrier tenant dans fa main gauche une certaine quantité de maftic, qu'il a affez manié, afin qu'il s'y amolliffe, en prend de la droite, au bout du *couteau à raccoutrer*, dont nous avons parlé ailleurs, pour former une bande, en commençant par parties, depuis un angle de la feuillure, jufqu'à l'autre, & en ramenant la pointe obtufe de ce couteau à fens & à contre-fens, pour la preffer contre la feuillure, & ainfi de bandes en bandes, en obfervant de former dans chaque angle une efpece de pan incliné, qui leur donne de la grace, & fur-tout de tenir la bande affez étroite pour qu'elle ne paroiffe pas déborder la feuillure par dedans.

Quand un chaffis eft maftiqué en entier, ce qui ne fe peut faire fans tacher un peu les carreaux, on répand légèrement fur chaque carreau un peu de blanc en poudre, que l'on reffuie auffi légèrement avec une broffe, dont les foies ou poils foient longs, & plus doux que ceux des broffes ordinaires, & par ce moyen on enleve les taches.

Il y a des Ouvriers qui maftiquent fi habilement, qu'ils égalent quelquefois en vîteffe ceux qui collent le mieux; mais ils font très-rares.

Il eft d'ufage, & avantageux même pour le maftic, de ne paffer la feconde couche en huile fur le chaffis, du côté des feuillures, qu'après que les carreaux en ont été maftiqués, cette couche formant fur le maftic une croûte qui le conferve.

Le pied de verre maftiqué fe paie ordinairement 2 f. par pied plus cher que le verre collé, à caufe de l'emploi du temps & de la plus forte dépenfe que le maftic emporte; & encore parce que le verre, pour être maftiqué, demande plus de choix. Les carreaux de verre, trop *gauches* ou bombés, tels fur-tout que ceux qui approchent le plus de ce nœud, qui fe trouve au milieu d'un plat de verre, que l'on nomme la *boudine*, & qui s'élevent au-deffus de la feuillure, n'étant pas propres à être maftiqués.

Le lavage des vitres, foit collées, foit maftiquées, eft mis au rang des réparations locatives. Le Propriétaire doit les vitres nettes au Locataire qui entre dans fa maifon, & le principal Locataire doit les donner telles au fous-Locataire qui vient y occuper une chambre ou un appartement. Il eft donc jufte que l'un & l'autre les rendent telles en fortant. Le principal Locataire eft tenu de rendre toutes les vitres faines & entieres, fans boudines ni plomb qui joignent celles qui font fêlées, lorfqu'il s'agit de grands carreaux; à moins qu'on n'eût conftaté, par un état, figné double par les Parties, que les vitres n'ont pas été données nettes par la main du Vitrier, ou qu'il y avoit un tel nombre de carreaux fêlés, joints avec des plombs en écharpe, ou de boudines; fans cette précaution, il eft préfumé, que le principal Locataire les a reçus fains & entiers, & en bon état de toutes réparations; il eft en tel cas obligé de les rendre telles.

Il y a ici une obfervation à faire par rapport aux carreaux de verre des croifées des efcaliers (*a*). Si c'eft un principal Locataire qui tient la totalité de la maifon à bail, l'entretien de l'efcalier devient fujet aux réparations locatives, lorfque les vitres en font fales, ou qu'il y en a de caffées ou hors de

Des réparations locatives de Vitrerie, en carreaux collés ou maftiqués.

(*a*) Voyez les Loix des bâtiments par M. Defgodets, avec les notes de M. Goupy, Architecte expert, Bourgeois, feconde Partie, *pag*. 9 & 11.

places : s'il n'y a point de principal Locataire, ou que ce soient différents Locataires qui tiennent les lieux qu'ils occupent, du Propriétaire immédiatement, les réparations des vitres de l'escalier, sont à la charge du Propriétaire, à moins qu'il n'ait eu soin dans ses baux particuliers de charger chacun de ses Locataires des vitres de l'étage de l'escalier qui a rapport à son appartement ; clause également réciproque entre le principal Locataire & le sous-Locataire, vis-à-vis de qui il peut prendre de semblables précautions, à moins qu'il ne soit manifeste que les vitres auroient été cassées, par quelque fardeau qu'on auroit laissé tomber dessus, & non par le tassement & fléchissement des murs ; car, dans ce dernier cas, les réparations regardent le Propriétaire seulement quant aux vitres cassées ou fêlées, & le ravage reste à la charge du principal Locataire, s'il les a reçues nettes.

La réparation des vitres, collées en papier, consiste à lever l'ancien papier en les lavant, à les nettoyer au sable, après les avoir levées de rang hors des chassis, à les replacer, lorsqu'elles sont nettes, dans le même ordre, à les attacher en feuillures avec pointes, & à les recoller en papier neuf, comme nous l'avons dit à l'occasion des vitres neuves collées.

La réparation des carreaux de verre mastiqués, consiste à nettoyer les carreaux avec le blanc dit d'Espagne, détrempé avec l'eau, & des morceaux de vieux linge, & à en brosser les chassis avec des brosses de poil de sanglier, un peu plus fortes, mais de la même forme que celles qui servent à brosser les habits, pour enlever la poussiere qui pourroit rester sur les carreaux, ou celle qui seroit autour des chassis.

Enfin cette réparation consiste encore à fournir des carreaux neufs où il y en a de cassés, à les remastiquer, & à fournir du mastic neuf aux endroits où il s'en est levé ou écaillé, à moins que cet accident ne fût occasionné par le tassement des tableaux des croisées, ce qui regarderoit alors le Propriétaire ; en ce cas, le mastic se paye séparément à la livre, y compris la peine de l'employer.

On regarde encore comme une suite des réparations de Vitrerie, le soin de calfeutrer avec des bandes de papier gris, plus ou moins larges, le pourtour des *chassis à coulisse*, en une ou deux parties. Ces croisées ne sont plus guere en usage ; on leur a substitué les croisées, dites à la *Mansarde*, ou à deux *vantaux à noix*, ou *à gueule de loup*, dont le dormant arrêté dans les tableaux avec pattes, & scellé avec plâtre mêlé de poussiere, reste toujours en place ; par ce moyen les tableaux des croisées ne sont plus si sujets à être déchirés par la quantité de clous qu'on étoit obligé d'y enfoncer pour tenir les croisées à coulisse en place, d'où le calfeutrage n'est plus si usité que par le passé.

CHAPITRE V.

De l'Encadrement des Estampes sous Verre blanc.

L'usage d'encadrer des estampes sous verre devient plus fréquent de jour en jour.

JAMAIS l'usage d'encadrer les Estampes, & sur-tout les plus grandes, sous le verre blanc, qui fait partie de l'Art du Vitrier, exclusivement à tous autres, ne fut tant accrédité, que depuis une vingtaine d'années. Avant ce temps, il est vrai que l'on faisoit du verre blanc en plats dans nos grosses Verreries. Celle de Cherbourg, avant d'être érigée par M. Colbert en Manufacture de glace, fabriquoit de ce verre. (a) M. de Saint-Vincent, Maître de Verrerie, en fit le dernier dans sa Verrerie des Routieux ; cependant les plus grands plats de verre blanc de France pouvoient à peine fournir des carreaux de 18 à 19 pouces d'un sens, sur 14 à 15 de l'autre, sans approcher du gauche de la *boudine*.

Inconvéniens du verre blanc de France en plats pour les grandes estampes.

Si l'on vouloit monter sous verre des Estampes d'une plus grande étendue, on étoit obligé d'y faire entrer la *boudine*. On l'usoit à cet effet, pour la diminuer d'épaisseur, comme on use les biseaux d'une glace, & du gros verre de Lorraine dont se formoit les Voitures publiques. Peu de Vitriers possédoient ce talent qui étoit particuliérement propre au feu sieur Morillon. Quelquefois on employoit, pour éviter l'inconvénient de la *boudine*, la plus grande partie circulaire d'un plat de verre blanc, & on suppléoit aux vuides qu'elle laissoit dans les angles du cadre par des coins du même verre artistement rapprochés de la partie circulaire,

(a) François de Néhou, en faveur de qui Louis XIV créa la Verrerie de Cherbourg en Normandie, est l'Inventeur de ce verre, qui prit dans la suite le nom de *verre blanc* par excellence. Les premiers paniers en furent employés à vitrer l'Eglise du Monastere du Val-de Grace, qu'Anne d'Autriche, mere de ce Monarque, venoit de faire bâtir. C'est après la mort de M. de Néhou, que M. Colbert en a fait une Fabrique de glaces, actuellement sous la direction de Messieurs les Intéressés dans les Manufactures des glaces du Royaume.

III. Partie de l'Art de Peindre sur Verre.

ou en emportant l'ourlet avec le diamant, ou en le laissant. Ces manieres de monter l'Estampe non-seulement étoient désagréables à la vue, mais encore elles en ôtoient le mérite, malgré les attentions que cet appareil demandoit. Quels soins en effet ne falloit-il pas apporter pour éviter de placer cette *boudine*, toute usée & repolie qu'elle étoit, vis-à-vis de quelque tête, ou de quelqu'autre partie du corps d'une figure, dont elle auroit dérangé l'ensemble ? Quel risque ne couroit pas de l'autre côté l'Estampe de se tacher à l'endroit de la réunion de ces coins rapportés ? Pour peu qu'une piece approchât de la boudine, son *gauche* ou son épaisseur formoient par rapport au restant de sa surface plus plane, un vuide, qui, empêchant l'Estampe de se rapprocher du verre, y laissoit des ombres qui la défiguroient. Enfin notre Verre blanc en plats, d'ailleurs si favorable à l'Estampe par sa couleur bleue, ne produisoit d'effets heureux que sur celles dont le verre ne tenoit rien de la boudine. Le haut prix de la glace ne permettoit pas à tout le monde de l'y employer pour les grandes Estampes ; d'ailleurs son ton de couleur ne favorisoit pas l'Estampe, à laquelle elle donnoit un œil tirant sur le jaune qui paroissoit la roussir.

Le verre de Bohême a aussi ses inconvéniens.

Le Verre de Bohême en tables, capables de couvrir des Estampes de trente-sept sur vingt-sept pouces, de trente-huit sur vingt-six, de trente-trois sur vingt-neuf pouces, qui étoient les plus grandes mesures, ne vint connu. Il effaça les difficultés ; mais il en occasionna d'autres. Ses ondulations défiguroient l'Estampe, & la déroboient aux yeux dans certaines positions sans qu'on pût l'appercevoir. Placé dans des salles un peu humides, il étoit sujet à pousser des fels qui en tayant le verre gâtoient aussi l'Estampe.

Avantage du verre blanc de la Verrerie de Saint-Quirin en Vosges, à cet effet.

Enfin, M. Drolanveaux obtint du Roi la permission d'établir une Verrerie à Saint-Quirin en Vosges, près Sarbourg. Il annonça son Verre blanc en tables supérieur à tous égards à celui qui venoit de Bohême, comme étant plus *beau*, c'est-à-dire, d'une surface plus unie, moins onduleuse ; plus *dur*, c'est-à-dire, (comme il l'explique lui-même dans le Tarif qu'il a rendu public) nullement sujet à se *tayer* & à se *calciner* à l'humidité & au soleil, & du double plus épais. L'effet justifie ses engagemens ; & depuis qu'il en fabrique, il est peu de personnes tant soit peu aisées qui ne placent dans leurs appartemens ou dans leurs chambres des Estampes montées sous verre.

De l'art de bien monter une estampe sous verre.

C'est un talent de savoir bien monter une Estampe. Cet ouvrage demande de la part du Vitrier qui s'en occupe beaucoup de goût, d'attention, & de propreté ; de goût, pour savoir placer à propos ces points, ces petites bulles, ces inégalités causées par les ondulations qui se rencontrent dans toutes sortes de Verre, même de Saint-Quirin, quoiqu'il en soit plus exempt, de façon qu'elles ne marquent pas trop sur les têtes & sur les principaux sujets d'une Estampe ; d'attention, pour effacer les plis d'une Estampe ployée mal-à-propos par des personnes peu intelligentes, pour en coller avec égalité les bords seulement sur le revers du carton, en ne laissant ni trop ni trop peu de blanc en marge ; en laissant à l'Estampe assez de jeu, pour qu'elle ne soit pas trop resserrée dans sa feuillure, ce qui y occasionne des plis & des rides, qui la défigurent ; de la propreté, afin de ne pas appliquer des doigts sales sur l'Estampe, & de ne pas gâter ou écorcher l'or des cadres dans lesquels il faut la monter. Aussi voyons-nous que ceux d'entre les Vitriers qui font de cet ouvrage leur plus familiere occupation, ne cultivent pas beaucoup les autres parties de la Vitrerie, qui ne quadrent pas avec celle-ci. Ils ont soin, sitôt que le verre blanc est placé en feuillure & retenu avec de petits clous d'épingle qui se rangent dans ses angles sans la déborder, de le coller très-étroitement dedans, afin d'empêcher la poussiere & la fumée de pénétrer & de s'attacher à l'Estampe. On ne l'applique sur le verre avec le carton qu'après que le papier est bien sec ; on arrête le tout en feuillure avec des mêmes clous, & on le colle par dehors sur le carton avec des bandes de papier plus larges ; après néanmoins qu'on y a cloué sur le cadre les anneaux, ou l'anneau qui doit le tenir suspendu, en observant que l'inégalité du poids du verre ne porte le quadre, lorsqu'il s'agira de le poser en place, plus d'un côté que de l'autre.

Le Verre blanc de la Verrerie de Saint-Quirin, s'emploie par préférence pour couvrir les pastels. M. de Bernieres, Contrôleur des Ponts & Chaussées, dans une lettre à M. de la Tour, Peintre en Pastel le plus célebre, en date du 12 Mai 1764, (a) ne craint point de le préférer pour cet usage aux glaces, même les plus minces, parce que, malgré les soins & les dépenses que les Chefs de la Manufacture s'empressent d'apporter pour les rendre parfaites, *ayant toujours un peu de couleur, elles peuvent altérer celles que ce Peintre célebre fait si bien employer*, & qui, par leur minceur, plus sujettes à être fracassées au moindre choc, pourroient par leurs éclats, *détruire en un instant un chef-d'œuvre, dont la perte est d'autant plus sensible qu'elle est irréparable* ; mais M. de Bernieres voudroit que le verre, pour acquérir une plus grande perfection, passât

(a) Voyez cette Lettre insérée dans le Mercure de Juin de la même année.

dans les fours de sa Manufacture, ou sur un moule convenable. Il assure qu'il lui fait perdre son *gauche* & ses ondulations, sans rien perdre de sa transparence & de son éclat; comme il entreprend de lui faire prendre régulièrement toutes sortes de coudes, ainsi qu'à la glace. Ces verres courbés, dont M. de Berniere n'est pas à Paris le seul Entrepreneur, sont fort utiles à vitrer des retours de chassis cintrés de comptoir, de montres de Marchands, de Bibliotheques, &c. (a).

De l'usage actuel de garnir des croisées de verre blanc, en très-grand carreaux.

Les Vitriers qui s'occupent le plus de ce talent, font aussi en particulier un commerce de Verre blanc de Saint-Quirin, pour en garnir des voitures, & sur-tout des croisées, où il s'emploie avec le mastic. L'usage de garnir les croisées des appartements de grands carreaux de verre blanc est tellement accrédité dans Paris, depuis l'établissement de la Verrerie de Saint-Quirin, qu'il est étonnant que cette Verrerie qui fournit seule de ce verre depuis que les Marchands Forains de cryftaux de Bohême ont cessé d'en faire venir de ce Royaume, puisse suffire à la quantité qui s'en emploie non-seulement dans Paris, mais encore dans les Provinces, où ce verre est importé.

Il s'en faut de beaucoup que celui qu'elle nous envoie, ait autant de qualités que ses premieres *Montres*, sur-tout par rapport à son épaisseur. Si cette Verrerie en fournit encore d'épais, il en vient à présent beaucoup plus de mince. S'il y a encore de ces pieces d'une netteté admirable, il en vient aussi beaucoup de défectueuses. Les plus belles sont ordinairement dans les plus grandes mesures, soit que les Verriers commencent leurs journées par les plus petites, & que la matiere plus affinée par la continuité du feu soit employée pour les plus grandes, soit qu'ils débitent en petites pieces ce qu'ils trouvent de trop défectueux dans les grandes.

Ces tables de verre de différentes mesures se vendent au paquet. Il y en a depuis une piece pour deux paquets, une piece pour un paquet & demi, & ainsi de N°. en N°. jusqu'à 56 pour un paquet.

Nous suivrons ici pour Tarif celui que M. Drolanveaux communiqua au Public au commencement de l'établissement de sa Verrerie, quoiqu'elle ne s'en tienne pas strictement à ces premieres mesures. Elle se regle à présent sur les commandes des différentes mesures de carreaux qu'on lui envoie, en les réduisant suivant leur superficie, dans le même ordre de paquets: voici le Tarif.

(*a*) Voyez sur cette maniere de courber le verre, l'Architecture pratique de Bullet, déja citée, *pag.* 373.

Tarif fourni d'abord par M. Drolanveaux, du prix des grands carreaux de verre blanc, de sa Verrerie de Saint Quirin.

 3 Feuilles de 30 pouces sur 25 pouces & demi, font deux Paquets,
 1 Feuille de 36 pouces sur 30 pouces, fait deux Paquets,
 1 Feuille de 33 pouces sur 29 pouces, fait un Paquet & demi,
N°. 1. 1 Feuille de 32 pouces sur 27 pouces & demi fait un Paquet,
N°. 2. 2 Feuilles de 29 pouces sur 23 pouces,
N°. 3. 3 Feuilles de 28 pouces sur 21 pouces,
N°. 4. 4 Feuilles de 26 pouces sur 19 pouces,
N°. 5. 5 Feuilles de 24 pouces sur 18 pouces,
N°. 6. 6 Feuilles de 23 pouces sur 17 pouces,
N°. 7. 7 Feuilles de 22 pouces sur 16 pouces,
N°. 8. 8 Feuilles de 19 pouces sur 15 pouces,
N°. 10. 10 Feuilles de 18 pouces sur 12 pouces,
N°. 12. 12 Feuilles de 16 pouces sur 12 pouces,
N°. 14. 14 Feuilles de 14 pouces sur 11 pouces & demi,
N°. 16. 16 Feuilles de 14 pouces sur 10 pouces,

 font un Paquet.

Nous omettons les autres Numéros inférieurs, attendu qu'on n'en tire point au-dessous des mesures que nous venons de désigner, & dont le prix étoit fixé par le Tarif à raison de dix-huit livres le paquet à prix Marchand.

Cette Verrerie a toujours eu, avec la permission de M. le Lieutenant Général de Police, un magasin établi à Paris, où le Commissionnaire du Maître de cette Verrerie le vend aux Vitriers par paquets, & non en feuilles. Ce débit en feuilles ne se fait que par les Vitriers qui en sont le mieux assortis.

CHAPITRE VI.

De l'usage de garnir des Chassis en Papier au lieu de Verre.

Nous avons dit ailleurs que l'usage de fermer les fenêtres contre les injures de l'air avec le verre étoit beaucoup postérieur à celui de le faire avec la corne bouillie, le parchemin huilé, la pierre spéculaire ou le papier d'Egypte (*a*). C'est pourquoi nous ne nous étendrons point dans ce Chapitre sur l'antiquité de cet usage, mais sur l'Art de le faire tel qu'il est usité parmi nous, & ce afin de ne rien laisser à désirer sur ce qui concerne l'Art de la Vitrerie ; ce n'est pas que nous ignorons que l'usage de garnir des chassis de fenêtres de carreaux de papier huilé n'a pas toujours été propre aux Vitriers exclusivement. A Lyon, par exemple, cette occupation fait encore de nos jours une partie du métier des Charpentiers qui façonnent les bois des croisées, & les garnissent de papier, concurremment avec les Vitriers. A Paris même, vers la fin du dernier siecle, ceux qui les garnissoient ainsi, étoient connus sous le nom de *Chassissiers* ; & le Vitrier qui réparoit ou nétoyoit les vitres des croisées de dedans des salles du Palais & dépendances, laissoit au *Chassissier* le soin de renouveller les doubles croisées en papier.

Les chassis garnis de papier étoient autrefois fort en usage dans Paris, où il est très-rare d'en trouver encore ; si ce n'est dans les ateliers des Peintres ou des Graveurs. Ces chassis tenoient les appartements plus clos & plus sourds contre le bruit du dehors. Le jour qu'ils rendoient, étoit plus uniforme, & fatiguoit moins la vue. Le soleil ne passant point au travers des pores du papier, comme il perce ceux du verre, ne dardoit pas si vivement ses rayons dès le matin, & le jour que le papier paroissoit renfermer dans les appartements sembloit s'y perpétuer le soir avec plus de durée. Il n'y avoit point de lieux d'étude ou de Communauté Religieuse qui n'eût des doubles chassis garnis de carreaux de papier. Ces chassis y tenoient lieu de rideaux contre l'indiscrétion de la curiosité de dehors ou de dedans.

L'usage d'y insérer un rang de carreaux de verre parut l'approprier par la suite à la profession de Vitrier ; ils demandoient de la part de ceux qui les garnissoient beaucoup de soins & de précaution. On en jugera par leur appareil que nous allons décrire.

On employoit alors du papier d'Auvergne, *bon*, c'est-à-dire, dont les feuilles fussent entieres, sans tache d'eau & sans *trous de grattoirs*. Ces défauts qui se rencontrent dans le papier *retrié*, le rendent impropre à cet usage. Le papier d'impression est préférable, comme moins *collé* : trop de colle empêcheroit les matieres grasses & onctueuses, dont nous verrons qu'on se sert pour donner au papier plus de transparence, de le pénétrer également.

A Lyon, où l'usage des chassis à papier s'est perpétué dans les Fabriques d'Etoffes de Soie, où il fournit aux Ouvriers un jour plus égal que le verre ne peut donner, on n'emploie guere que du papier de Franche-Comté.

Lorsque l'on veut garnir des doubles chassis en papier, avant que de couper, on y rapporte la mesure des carreaux, en observant de laisser autour du vuide du carreau environ sept à huit lignes d'excédent, pour ce qui s'en doit appliquer sur le *petit bois*. Il n'y a guere qu'à Lyon où les carreaux des croisées sont assez petits pour qu'une seule feuille puisse en couvrir quatre à la fois. Les mesures les plus ordinaires à Paris étoient celles qui, après avoir *ébarbé* les bords d'une feuille de quinze à seize pouces de haut sur vingt pouces de large, pour l'empêcher de *goder* (*a*), pouvoit couvrir le vuide de deux carreaux de douze à treize pouces de haut sur huit à neuf pouces de large chacun. Quant aux carreaux qui excédoient cette mesure en largeur, on n'en prenoit qu'un dans une feuille. Le surplus se coupoit en bandes qui servoient pour le collage, ce qui (je crois, plus que toute autre cause), a introduit dans Lyon l'usage de coller les carreaux de verre, comme à Paris, pour appliquer plus utilement l'emploi de ces bandes.

Le papier étant coupé, le Chassissier étendoit sur la table un morceau de grosse toile d'une grandeur convenable, sur lequel on arrangeoit les carreaux de papier coupé deux à deux, & toujours sur le même sens. A chaque tas de deux en deux carreaux, (en supposant le papier de la qualité que

(*a*) Voyez le Chapitre III de la troisieme Partie. (*a*) Terme usité dans la Papeterie.

nous avons prescrite) on le mouilloit avec un chiffon bien doux imbibé d'eau claire, que l'on passoit légérement dessus, pour ne pas l'écorcher.

On suivoit pour cela l'ordre des croisées & des différents chassis qui étoient à garnir; on les arrangeoit l'un sur l'autre, de maniere que quand tout le papier étoit mouillé, en retournant le tas entier sens dessus dessous, les premiers carreaux mouillés servoient à garnir le premier chassis de derriere du tas de chassis qui étoit à recouvrir en papier.

On mettoit ensuite le papier en presse, après l'avoir couvert d'un linge, & par-dessus le linge d'un ais que l'on chargeoit d'un poids plus ou moins lourd, à proportion que le tas de papier mouillé étoit plus ou moins épais.

Toute saison n'est pas également propre à garnir des chassis de carreaux de papier. La sécheresse pendant l'été, l'âpreté de l'air pendant l'hiver, resserrant trop vîte le milieu du carreau, le fait séparer & casser sur les bords, qui restent plus long-temps humides, & alors tout l'Ouvrage est perdu. La saison la plus favorable est l'automne. De même trop d'humidité dans un temps de pluies continuelles empêchant le papier de se tendre, en se resserrant, retarde l'opération, qui consiste à le frotter avec les matieres graisseuses, dont nous parlerons bien-tôt.

Pendant que le *Chassissier* coupe & mouille son papier, un autre a soin d'enlever le vieux papier; si ce sont d'anciens chassis à renouveller en papier, en grattant au vif les petits bois, qui en sont couverts, afin que l'huile ou la substance graisseuse dont il a été oint, n'empêche pas la colle de s'y appliquer. Il les brosse, pour en enlever la poussiere, & en fait un tas dans le même ordre que le papier a été coupé, afin d'éviter la confusion qui pourroit y être occasionnée par la quantité des mesures différentes.

La colle qu'on employoit, devoit être préparée pour s'en servir dans le besoin. C'étoit assez ordinairement le soin de la *Ménagere*.

Cette colle se fait avec la colle de Flandres la plus claire; on la rompt par petits éclats, que l'on laisse tremper à l'eau froide. Lorsque l'on s'apperçoit qu'elle s'est beaucoup renflée & amollie, on la fait fondre sur un feu doux, en la remuant fréquemment, de crainte qu'elle ne s'attache au fond & qu'elle ne s'y brûle. La colle étant bien fondue, de façon qu'on n'y distingue plus aucun corps épais, on lui laisse prendre un ou deux bouillons, en veillant à ce qu'elle ne monte pas par-dessus le vase dans lequel on la fait cuire, jusqu'à ce que l'on reconnoisse qu'elle tient au bout du doigt en refroidissant. On s'en sert alors,

en la tenant toujours chaude sur un réchaud, dans lequel on entretient du feu éloigné du chassis, sur lequel on va l'employer.

A cet effet un Ouvrier, qui est assez ordinairement l'Apprentif, s'il y en a un dans la boutique, trempant un pinceau, ou petite brosse ronde, à long manche, garnie de poils, & de grosseur d'un pouce ou environ de diametre, dans un vaisseau où il a versé de cette colle chaude, l'étend également sur toutes les parties du bois que le papier doit couvrir, en commençant par le carreau d'en bas & successivement comme nous avons dit par rapport au collage des carreaux de verre. Alors le *Chassissier*, levant avec l'extrémité des doigts de chaque main une feuille ou carreau de papier de dessus le tas mouillé, & la portant au-dessus de sa bouche, en pince légérement l'autre extrémité entre les levres, où il la retient plus élevée, pendant qu'en s'inclinant vers le chassis, il l'applique quarrément avec les deux mains sur la surface des petits bois, où il l'étend uniformément, lâchant d'entre ses levres l'autre extrémité qu'il y tenoit renfermée: ensuite, il passe légérement le bout des doigts par-dessus, sur-tout dans les coins, pour mieux l'appliquer, sans la trop gêner en l'étendant.

Les chassis, à mesure qu'ils sont garnis, doivent être mis à l'abri contre la trop grande sécheresse, comme nous avons déja dit, ou contre une trop grande humidité; de maniere que la colle & le papier séchent ensemble avec plus de lenteur que de précipitation.

Sitôt que le *Chassissier* connoissoit que son ouvrage étoit bien sec, il prenoit ordinairement de l'huile d'œillet, qu'il préféroit comme la plus blanche & de meilleure odeur; puis la versant dans un godet, il y trempoit un linge bien doux, qu'il promenoit légérement sur toute la surface du carreau, & même sur le papier qui recouvre les petits bois. Cette huile donne aux carreaux de papier une transparence plus claire que celle qui lui est propre, en même temps qu'elle lui communique plus de force & de résistance contre l'intempérie de l'air.

On se servoit encore à cet effet de suif de mouton le plus blanc, que l'on faisoit fondre à un feu modéré dans une terrine, dans laquelle on trempoit un linge doux, que l'on promenoit de la main droite sur le papier, pendant que la gauche tenoit au-dessous du carreau, à une distance suffisante pour échauffer le papier, sans le brûler, un réchaud de feu qui servoit à faire fondre ce suif & à l'étendre également.

Quelques personnes à qui l'odeur de l'huile ou du suif devenoit incommode, vouloient que leurs chassis fussent cirés. Au

lieu

lieu de fuif, le *Chaſſiſſier* fe fervoit de faindoux fondu avec la cire vierge mêlés par moitié, qu'il étendoit fur le papier de la même maniere qu'il le faifoit pour le fuif de mouton.

Il eſt encore une autre façon de garnir des chaſſis de carreaux de papier huilé, qui, en la pratiquant en faifon convenable, eſt beaucoup plus prompte. Ceux qui en avoient l'ufage, commençoient par frotter d'huile fur une toile cirée, étendue fur la table, les carreaux de papier, en épargnant les bords, qui devoient s'appliquer fur le bois : ils les mouilloient enfuite par le côté oppofé à celui qu'ils avoient frotté d'huile ; ils les appliquoient fur le chaſſis ; après les avoir laiſſés pendant quelques heures en preſſe. Sitôt qu'ils étoient fecs, il n'y avoit plus à y retoucher, & on en pofoit les chaſſis en place.

Les perfonnes les plus économes, lorfque les carreaux de papier de leurs doubles chaſſis étoient d'une dimenſion plus étendue que l'ordinaire, faifoient attacher dans les angles des petits bois, avec de petits clous d'épingle à tête, de menues ficelles, fouvent des cordes à boyau, qui traverfant l'étendue du carreau en fautoir, étoient en outre retenues fur le carreau de papier par des bouts de bandes de papier appliqués en lozange fur le carreau par une légere impreſſion de colle-forte.

Cette mince garniture de chaſſis, qui expofée à la pluie, au foleil & au vent, ne pouvoit réfifter à leurs attaques plus d'une année, & par conféquent devoit être renouvellée tous les ans, occafionnoit plus de dépenfe que le lavage ordinaire des carreaux de verre collés ou maſtiqués ; & c'eſt, je crois, ce qui n'a pas peu contribué à en profcrire l'ufage de la part des plus ménagers. Par rapport à d'autres moins fages, & fectateurs des modes, le recueillement que l'ufage des carreaux de papier fembloit perpétuer, n'entrant point dans le goût de frivolité, de diſſipation, ou de luxe qui les animoit, ils les ont fait difparoître, comme ils ont fait à l'égard des vitres peintes, & des vitres en plomb, objets principaux de ce Traité hiſtorique & pratique de la Peinture fur verre & de la Vitrerie (*).

(*) *Extrait du Supplément à la Gazette d'Utrecht du* 14 *Décembre* 1773. *De Madrid le* 10 *Novembre.* Ce fiecle offrira à la poſtérité plufieurs découvertes utiles à l'humanité & aux Beaux-Arts. L'Efpagne y brillera ainſi que les autres Contrées de l'Europe. Depuis long-temps on a perdu le fecret de donner aux Peintures fur le Verre ce feu, ce coloris & cette durée que l'on admire encore fur les vitres de pluſieurs anciens bâtimens. Ce fecret, s'il eſt perdu, vient d'être remplacé par un autre non moins admirable ; celui de peindre le Verre au feu, avec toutes fortes de couleurs, & avec autant, ſi ce n'eſt pas plus, de perfection qu'anciennement. Un Peintre nommé *Don Manuel Moreno Aparicio*, des environs de Tolede, a découvert ce fecret ; & les expériences que l'on a faites, prouvent que cette Peinture réſiſtera également à l'eau & aux intempéries de l'air.

Addition à la Page 216.

Dans la defcription que nous avons donnée des tire-plombs Allemand & François, & des plombs qui en réfultent, nous n'avons pas fait mention d'un autre tire-plomb & des plombs qu'on y tire, qui n'eſt pas encore connu en France, & qui eſt fort en ufage en Allemagne. Nous n'avons décrit jufqu'à préfent, que des plombs de ſix lignes de largeur, tout au plus ; mais il s'agit préfentement de faire voir qu'on peut tirer d'autres plombs, qui ont jufqu'à dix lignes de largeur, & qui contiennent le long de leur axe un gros fil de fer.

Le plomb dont il s'agit fe fait en deux pinces femblables ; elles portent une chambrée quarrée d'un côté, & une demi-ronde de l'autre. On fent bien que lorfqu'on tire ce plomb, il eſt néceſſaire qu'une roue du tire-plomb ait fa circonférence quarrée, & l'autre plus épaiſſe, & demi-ronde ; l'une de ces chambres eſt pour recevoir le verre, & l'autre le gros fil de fer. Lorfqu'on a ainſi tiré la quantité de verges de plomb dont on peut avoir befoin, on en aſſemble deux fur une table, le demi-rond contre l'autre demi-rond, avec le gros fil de fer entre les deux, que les deux demi-ronds embraſſent, & on foude ces deux piéces enfemble, avec un fer, dont le bout foit plat & aſſez large pour cela, ou bien avec les fers ordinaires. Il faut mettre à cette foudure bien moins de plomb qu'à l'ordinaire, afin que la verge de plomb en foit plus blanche. Quand on a ainſi étamé & foudé une face de cette verge, on la retourne, & on en fait autant fur l'autre face.

La verge de plomb en cet état n'a encore rien de gracieux à la vue ; elle n'eſt pas même folide, parce que le fil de fer n'eſt pas aſſez ferré ; mais on remédiera à ce double inconvénient, par une autre & derniere opération, qui conſiſte à repaſſer cette verge dans le tire-plomb ; mais il faut auparavant en changer les deux roues & les deux arbres, ou ſimplement les deux roues ſi elles font mobiles fur l'arbre. Les deux

roues doivent être plus petites de diametre de toute la quantité que l'épaisseur du gros fil de fer jointe avec les cœurs des deux moitiés de la verge peut exiger. Les couffinets doivent porter des moulures convenables.

Lorfqu'on a ainfi repaffé la verge de plomb dans le tire-plomb monté comme nous venons d'en donner l'idée, elle eft alors fort belle, bien unie, bien blanche & très-folide, attendu que cette derniere opération l'a façonnée & a bien ferré le gros fil de fer. On fuppofe qu'on a bien dreffé auparavant le gros fil de fer, qui doit être tiré exprès pour cela, afin qu'il fe trouve de la groffeur convenable, à la largeur de la verge qu'on fe propofe de faire.

On doit avoir plufieurs lingotieres pour fondre les verges de plomb de la dimenfion proportionnée à la force & à la largeur des verges que l'on doit paffer dans le tire-plomb; il faut en dire de même des couffinets & des roues. Il eft néceffaire d'en avoir de toutes les formes & dimenfions convenables à l'ouvrage qu'on veut faire. On fait de ces verges, depuis fix lignes jufqu'à dix de largeur. Dans celles-ci le fil de fer eft bien plus gros que dans les premieres.

Lorfqu'on doit affembler de ces verges de plomb pour monter une vitre, on coupe d'abord, avec le couteau propre à cet ufage, le plomb, & on fe fert d'une lime pour couper le fil de fer. On ménage fi bien les chofes qu'on ne coupe le fil de fer que des verges d'en haut & d'en bas, qui aboutiffent contre une verge horizontale, dont on fe garde bien de couper le fil de fer. Quelquefois la folidité de la vitre demande qu'on coupe la verge horizontale au lieu de la verticale : cela dépend de la direction & du jugement du Vitrier. Lorfqu'on a ainfi affemblé les quatre parties, & qu'on les a foudées, on les recouvre des deux côtés d'une piece de cuivre qu'on a coupée & même cifelée avec un étampe fur une maffe de plomb ; on l'étame fur le deffous, on la perce par la face étamée fur l'affemblage, & par la feule application du fer à fouder, fuffifamment chaud, on foude ces deux lames de cuivre minces, qui non-feulement couvrent la difformité de l'affemblage, mais encore fervent d'ornement.

Bien fouvent on n'eft obligé de faire aucun affemblage : on met tout en une piece les verges de plomb, lorfque les croifées ne font pas bien larges. On voit des vitres ainfi conftruites, qu'on pofe dans une feuillure de la croifée, & on recouvre cette feuillure d'un chaffis affez mince, de fer, qu'on fait tenir avec des vis & des écrous. Chacun peut fuivre fes idées là-deffus.

On ne peut rien voir de plus avantageux, de plus folide ni de plus propre, que des vitres montées avec ces fortes de verges de plomb. Elles donnent plus de jour, ne pourriffent ni ne fe gâtent jamais. Les croifées coûtent beaucoup moins, attendu que ce qu'on appelle *petits bois*, eft bien plus cher & ne dure pas long-temps. Comme la mode préfente eft de faire toutes les vitres à grands carreaux, ces verges de plomb y feront très-propres. Lorfqu'on regarde ces vitres en dehors, la blancheur & la propreté de ces verges font plaifir à voir; elles décorent beaucoup les fenêtres. Du refte on peut les ajufter dans les croifées foit de bois ou de fer.

Fin de la troifieme Partie.

TABLE
DES CHAPITRES
Contenus dans cette Troisieme Partie.

A VANT-PROPOS. Pag. 199
CHAPITRE I. *Des temps auxquels l'usage des Vitres blanches passa aux fenêtres, soit dans les grands édifices, soit dans les maisons particulieres de la France, & y devint plus fréquent.* 200
CHAP. II. *Du Méchanisme de la Vitrerie, ou l'Art du Vitrier.* 202
CHAP. III. *Des Lanternes publiques, tant de verre en plomb qu'à réverbere, pour éclairer pendant la nuit les rues des grandes Villes; & des petites Lanternes en usage dans les réjouissances publiques.* 224
CHAP. IV. *De la maniere de garnir les croisées de chassis à Verre, à présent la plus usitée.* 228
CHAP. V. *De l'encadrement des Estampes sous Verre blanc.* 232
CHAP. VI. *De l'usage de garnir des chassis en papier au lieu de Verre.* 235
ADDITION. 237

Fin de la Table de la Troisieme Partie.

DE L'IMPRIMERIE DE L. F. DELATOUR, 1774.

EXPLICATION DES PLANCHES.

PLANCHE PREMIERE.

Ustensiles pour le Dessin, & la Préparation des Couleurs du Peintre sur Verre.

FIGURE 1. Plaque-sein; espece de petit bassin de plomb ou de cuivre qui sert pour mettre les Emaux & Métaux broyés; *A* est le plaque-sein; *B*, le pinceau.

Figure 2, Platine de cuivre rouge, qui sert à broyer les métaux, comme l'or, l'argent, & le fer; *A* est la platine, *B* est la molette d'acier.

Figure 3, Autre pierre à broyer; *A* est une glace, enchâssée dans un cadre de bois *B*; la molette *C* est toute de crystal.

Figure 4, est une plume, qui sert à éclaircir la premiere teinte de couleur noire, appliquée sur le verre.

Figure 5, Brosse dure, formée en *A* par plusieurs poils de sanglier qui sont liés & serrés autour d'une hampe de bois *B*, terminée en pointe obtuse *C*.

Figure 6, Pinceau formé en *A*, de poils de petit gris, & ajusté dans un tuyau de plume *B*, lequel s'emmanche dans une hampe de bois *C*.

Figure 7, Balai, espece de pinceau très-gros, en forme de brosse, composé de poil de gris *A*, assujetti à des tuyaux de plume *B*, lesquels sont eux-mêmes assujettis à un manche de bois *C*.

Figure 8, Pot de fayence *A*, avec son anse *B*; il est plus haut que large; son usage est pour contenir l'argent broyé avec l'ochre, qui sert de véhicule à l'argent, qu'il faut mouvoir continuellement avec une spatule de bois *C*, lorsqu'on l'emploie.

Figure 9, Brosse, qu'on appelle *Brosse à découcher l'ochre*, composée de poils de sanglier, pour enlever de dessus le verre l'ochre après la recuisson du verre peint. La figure 10 représente un petit tamis, dont la toile est de soie, pour passer les émaux pilés dans le mortier de cuivre *A*, avec le pilon de même métal *B*, de la figure 11.

Figure 12, Fourneau pour la vitrification des émaux, tel qu'il est employé par la famille le Vieil: *A*, *A*, désigne les murs de ce fourneau; *B*, est la porte du cendrier; elle est de niveau avec son sol: *C*, voûte inférieure qui ménage la masse du fourneau, & sert en même-temps à fermer les gros ustensiles. *D*, chapiteau, ou dôme portatif, dont l'ouverture se bouche avec la porte de terre *E*.

Figure 13, Plan du fourneau: on y voit en *A*, *A*, l'épaisseur de ses murs. Sa grille *B* est remarquable, en ce qu'elle est faite en treillage, & qu'elle a dans son centre un trou rond *C*, dans lequel doit entrer jusqu'à moitié du creuset *D*, ou celui *E*, qui est soutenu par le bas sur un culot de terre *F*.

Figure 14, coupe du fourneau précédent, garni de son creuset. *A*, *A*, *A*, *A*, sont les murs; *B*, la voûte inférieure; *C*, la porte du cendrier; *D*, la grille de la figure 13, posée de maniere à séparer en deux parties le vuide intérieur du fourneau: on voit en *E*, le creuset, posé tel qu'il doit être pendant l'opération; & en *F*, l'orifice supérieur du fourneau, qui doit être d'un diametre moindre que sa capacité: *G*, est le dôme de terre, dont *H* désigne l'ouverture; *F*, *I*, la cheminée. On néglige d'indiquer, par des lettres, des bandes de fer qui entourent extérieurement ce fourneau pour lui donner plus de solidité.

PLANCHE II.

Fourneau à cuire le verre peint, de la Famille le Vieil.

FIGURE 1, Vue de face du fourneau à cuire. *A*, *A*, *A*, *A*, murs du fourneau; *B*, voûte inférieure; *C*, premiere porte de tôle, qui est de niveau avec le sol du cendrier; *D*, seconde porte de tôle, qui est de niveau avec la grille inférieure; *E*, autre porte de tôle, qui d'un côté tient par des couplets à une seconde *G*, & de l'autre côté par des loquets, à une troisieme porte *F*; en sorte que l'Artiste puisse à volonté n'ouvrir la porte du milieu, ou n'ouvrir les trois portes que quand il s'agit d'enfourner sa poêle, & de la retirer quand le temps qu'il faut la laisser est expiré: cette porte *E* a dans son centre une petite ouverture *H*, qu'on appelle *la Porte aux Essais*. *I*, est une derniere porte supérieure, dont la base est de niveau avec la grille; car ce fourneau a trois grilles; une entre *D* & *C*; une entre *E* & *D*, & une troisieme *I*, *E*. *K* est le manteau de la cheminée, où est établi le fourneau: *L*, est une espece de soupape, qui sert à voir la hauteur de la flamme, & sa couleur: *M*, est le tuyau de la cheminée; *N*, est une plaque de tôle, assez grande & large pour recouvrir les portes *C*, *D*, *E*, *H*, *I*. On a marqué dans cette figure

par *a* & *b*, les bandes de fer qui foutiennent la maçonnerie.

Figure 2, Coupe du fourneau ; *A*, *A*, *A*, *A*, fous les murs. *B*, la voûte inférieure ; *C*, ce que nous avons appellé la premiere chambre ; elle a pour plancher fupérieur une grille en treillage *D*: *voyez* fig. 3, où elle eft repréfentée fcellée en *B*, *B*, ayant la face *A*, du côté de la porte : *E*, eft la feconde chambre ; elle a pour plancher fupérieur une grille *F*, compofée feulement de trois barreaux ; *voyez figure* 4, où *A*, *A*, montre l'épaiffeur des murs : *b*, *b*, *b*, les trois barreaux en queftion ; *C*, la place des portes, & *d*, une bande de fer. *H*, repréfente la troifieme chambre, dans laquelle eft pofée la poële *G*, fur la grille *F*. *I*, eft une grille femblable à celle de la figure 3, qui fert de plancher à la quatrieme chambre *K*, formée en voûte, dont le milieu eft percé par le trou *L* qui fe perd dans la cheminée, fous laquelle eft établi le fourneau : *M* défigne cette cheminée ; *N*, la foupape ; *O*, le tuyau.

Figure 5, expofe le chaffis de fer fur lequel doivent être montées toutes les portes de la figure 1 ; il eft divifé en quatre parties. *A*, *B*, *C*, *D* ; *a*, *c*, *f*, font les mentonnieres de ces portes ; *b b*, *d d*, *e e*, *g g*, font les gonds. On a défigné dans la partie *C*, par des chiffres 1, 2, 3, les trois portes qui doivent être dans cette partie du chaffis.

Figure 6, Poële de tôle battue, dans laquelle font placées les pieces de verre peint pour recuire. *A*, eft cette poële : on y diftingue les bandes de fer qui en foutiennent l'affemblage *a*, *a*, *a*; & *b*, *b*, *b*, *b*, font les ouvertures des effais ; *C*, eft le couvercle de la poële, & l'on voit en *d*, *d*, *d*, à fes quatre coins, cette efpece de talon qui emboîte le couvercle avec la poële.

PLANCHE III.

Verre au trait, & peint.

FIGURE I. Verre au trait, *A*, *A*, *A*, *A*, eft le fond du verre ; *B*, eft le trait de l'écu de France, que l'on retrouve dans la figure 2, exécuté de maniere à donner l'idée, fuivant les principes du Blafon, dont il doit être peint & coloré.

PLANCHE IV.

Grande forme de Peinture fur verre, qui repréfente l'Eternel dans fa gloire.

FIGURE I. On a marqué par *a*, *b*, *l*, *m*, les montants ; & par *c*, *d*, *e*, *f*. *g*, *h*, *i*, *k*, les traverfes du chaffis de fer deftinées à recevoir les quinze panneaux numérotés depuis 1 jufqu'à 15, dont l'enfemble doit former le tableau ; on y diftingue dans le panneau N°. 1, les traits qui entourant la tête du Chérubin & le nuage, défignent les plombs par lefquels font réunies les pieces de verre peint. Dans le troifieme panneau on a marqué les cinq tringles de fer affujetties à leur extrémité par des crochets, & de l'autre fcellées dans l'épaiffeur de la pierre de cette forme ; ce qui fert d'exemple pour l'exécution de ce vitreau, projetté par la Fabrique de Saint Germain-l'Auxerrois à Paris, pour être placé dans l'Eglife, derriere le maître-Autel, qui n'eft pas encore exécuté.

PLANCHE V.

FIGURE I, Vitreau des Travées de la Chapelle du Roi à Verfailles, pour donner l'idée d'une frife moderne, peinte d'après les deffins de M. de Fontenay, Peintre du Roi, exécutée au pourtour d'une grande glace, peinte & colorée fuivant les principes du Blafon.

PLANCHE VI.

FIGURE I, Vitreau de la Cathédrale de Paris, pour donner l'idée d'une frife antique, fervant de cadre à des panneaux ; elle a été exécutée par l'Auteur. On y diftingue d'abord les couleurs du Blafon, les pieces du chaffis de fer, puis les tringles, & jufqu'aux clavettes de fer, qui fervent à retenir les panneaux fur les chaffis.

PLANCHE VII.

VIGNETTE. *Atellier du Peintre fur verre & du Vitrier.*

A, Fourneau de recuiffon d'Haudiquer de Blancour ; *B*, marmite de fer pour la fonte du plomb : *C* 1, Porte-vitre moderne ; les Ouvriers le portent fur l'épaule ; *C* 2, ancien porte-vitre ; il fe porte fur le dos comme des crochets : *D*, pot à colle ; *E*, caiffe de verre en table ; *F*, plat de verre ; *G*, établi du Vitrier.

1, Vitrier occupé à peindre fur verre ; 2, Ouvrier

Explication des Planches.

faisant mouvoir le tire-plomb ; 3 , autre qui reçoit le plomb sortant du tire-plomb ; 4 , Ouvrier faisant des lingots de plomb ; 5 , autre qui redresse une verge de plomb pour se disposer à commencer un panneau ; 6 , Vitrier coupant du verre.

Figure 1 , Fourneau d'Haudiquer de Blancour , fait en terre à Potier , pour la recuisson des émaux. *A* , est le cendrier , *B* , le foyer , dont *C* est la porte de tôle ; *D* , dôme du fourneau ; *E* , cheminée ; *F* , tuyau pour allonger cette cheminée. Celui marqué *G* , qui est en entonnoir , est destiné pour être placé à la porte du cendrier *A* : on voit en *H* le creuset qui doit être dans le foyer *B*.

Figure 2 , Diamant pour couper le verre. *A* , est la pointe de ce diamant ; *B* , est son rabot , espece de châsse legerement arrondie pour donner plus de saillie à la pointe ; *C* , petit manche très-court , sur lequel est monté le rabot.

Figure 3 , Gresoir. *A* , est une tige de fer plate équarrie & arrondie par ses deux extrémités , échancrée , comme l'on voit en *B* & *C*.

Figure 4 , Drague , espece de pinceau qui sert à tracer sur le verre les contours que le diamant doit parcourir : il est composé de petits poils légers *A* , rassemblés dans un petit manche de bois *B*. La figure 5 désigne le plaque-sein dans lequel est le blanc délayé qui sert à draguer.

Figure 6 , fer à souder. *A* , est l'extrémité que l'on tient chaude ; elle est pour les Vitriers de forme & grosseur d'un œuf de poule d'inde , en pointe ; dans le bout *B* , est la tige qui se termine en *C* , par un crochet ou anneau , pour le suspendre quand on ne s'en sert point. *D* , mouflette ou morceau de bois demi-cylindrique & creux, qui sert pour empoigner la tige du fer à souder , lorsqu'il est chaud.

Figure 7 , Boîte à résine de fer-blanc ; *A* , est son corps ; *B* , est son bec denté ; *C* , est son couvercle.

Figure 8 , Etamoir. C'est un petit ais de bois , ayant un manche *B* , pareillement de bois , garni d'une feuille de fer-blanc *A*.

Figure 9 , Lingotiere. *A* , est une des tiges de la lingotiere ; *B* , autre tige ; elles sont réunies en charniere par leur extrémité *G* ; l'extrémité *C* , de la tige *A* , est arrondie, de maniere à saillir au dehors. La tige *B* est au contraire terminée par une espece d'anneau quarré *D* , emmanché en *E* & en *F* , de maniere à être renversé sur la saillie *C*, d'ou il résulte que l'Ouvrier appuyant sur son manche *F* , réunit exactement les deux tiges de la lingotiere.

Figure 10 , Ais. C'est une planche de bois de chêne épaisse *A* , dans lequel sont huit cannelures creuses *B* , *B* , *B* , *B* , pour couler l'étain.

Figure 11 , grande Equerre de fer, composée de deux pieces séparées ; elle sert à dresser les plombs pour les panneaux , en l'assujettissant sur la table par les trous 1 , 2 , 3. *A* , est la branche courte ; *B* , la branche longue, brisée en *C* pour former l'équerre.

Figure 12 , autre Equerre de bois , dont les deux ailes en *A* & *B* sont assemblées en *C*.

Figure 13 , Tenaille de fer. *A* , *A*, sont les pinces ; *B* , sont les branches , & *C* , le tranchant.

Figure 14 , Hachette à peu près semblable à celle des Maçons ; *A*, en est la tête ; *B* , la pointe ; *C*, l'œil ; *D*, la tige , emmanchée dans le manche de bois *E*.

Figure 15 , Marteau de fer. *A* , la panne ; *B* , la tête ; *C* , l'œil ; *D* , le manche, dont l'extrémité *E* forme le ciseau.

Figure 16 , Pousse-fiche. Cet outil est composé d'une tige ronde *B* , & d'une autre tige , dont l'extrémité *A* forme le ciseau ; elles forment ensemble un angle droit.

Figure 17 , Brosse de poil de sanglier , pour nettoyer les panneaux de verre en plomb dans le sable.

Figure 18 , Une pointe d'acier le plus dur , pour percer des pieces de verre d'un seul morceau , terminée en pointe aiguë par les deux extrémités *A* , *B* ; échancrée vers le milieu du manche en demi-cercle *C*. Cet outil se monte sur un archet lorsqu'on veut s'en servir.

Figure 19 , deux Couteaux ; *A* , est la lame étroite , & l'autre lame a la figure d'une feuille de myrte , l'une rabat les ailes du plomb , & l'autre sert à le couper.

Figure 20 , Tringlette. C'est un morceau d'ivoire rond , & aminci par les deux extrémités. Il sert pour ouvrir la chambre des verges de plomb pour y loger le verre.

PLANCHE VIII.

Tire-plomb François.

Figure 1. Tire-plomb françois tout monté. *A* , *A*, les deux jumelles ; *B* , *B* , les deux entre-toises, dont on voit les vis en *C*, *C* , avec leurs écrous ; *D* , *D* , coussinets ; *E* , arbre supérieur ; *F* , *F*, roue ou bague ; *G* , arbre inférieur ; *H*, tige quarrée de cet arbre ; *K*, *K*, les deux extrémités des arbres, sur lesquelles s'ajustent les deux pignons, retenus comme l'on voit par deux écrous ; *L* , bout arrondi de l'arbre supérieur.

Figure 2 , Jumelle de derriere. *A* , est cette jumelle ; *B*, *C*, sont les deux entre - toises qui tiennent à ladite jumelle ; *E* , *E* , vis , ou l'extrémité de ces deux entre - toises , dont la partie quarrée doit entrer dans la jumelle de devant ; *D* , *D* , trous ronds, dans lesquels doivent rouler les arbres ; *E* , *E* les deux petits trous , destinés à recevoir les deux chevilles du coussinet.

Figure 3 , Jumelle de devant. *A* , est cette jumelle ; *B* , *B* , sont les trous quarrés qui doivent recevoir la partie quarrée des deux entre - toises de la premiere jumelle : *C* , *C* , sont les trous ronds , dans lesquels doivent rouler les arbres ; *D* , les deux petits trous , destinés à recevoir deux chevilles du coussinet.

Figure 4 , Monture, piece de fer sur laquelle s'arrête le tire-plomb. Elle est composée d'une tige *A* , équarrie vers la partie *b* , & formée en vis vers le bout *B* ; *C* , est la semelle quarrée, entrant dans la tige , qu'on serre sur le trou quarré *D* ; elle est maintenue par l'écrou *E* ; cette semelle se pose en traversant les empatemens des jumelles du tire-plomb , & le maintient dans l'endroit où l'on veut l'assujettir.

Explication des Planches.

Figure 5, est l'écrou des vis des entre-toises du tire-plomb. *A*, est la vis intérieure; *B*, la partie quarrée de l'écrou, & *C*, sa partie ronde.

Figure 6, Arbre supérieur; *A*, est la tige; *B*, la roue ou bague; *C*, est la partie quarrée de la tige, destinée à recevoir un pignon; *D*, est la vis; *E*, est l'écrou.

Figure 7, Arbre inférieur. *A*, est la tige ronde; *B*, la roue; *C*, la partie quarrée qui reçoit le pignon *F* par son trou quarré *G*; *D*, est la vis; *E*, est l'extrémité plus longue & équarrie, qui sert à recevoir la manivelle.

Figure 8, Coussinet, vû par derriere. *A*, coussinet; *B*, l'échancrure supérieure & inférieure pour le jeu des arbres; *b*, *b*, cheville qui assujettit les coussinets dans les jumelles.

Figure 9, le même, vu de face. *A*, est le coussinet; *C*, *C*, les deux échancrures; *B*, engorgeure, par laquelle passe le plomb, dont on voit l'esquisse en *D*, & une coupe en *E*.

Figure 10, autre coussinet à grain d'orge, pour former des attaches de plomb en petites lames minces. *A*, est le coussinet; *D*, *D*, les deux échancrures; *B*, engorgeure; *C*, grain d'orge, qui coupe le plomb, comme l'on voit en *E*.

Figure 11, Coussinet Allemand. *A*, corps du coussinet; *B*, *B*, échancrure du coussinet; *C*, engorgeure; *D*, *D*, vue des roues ou bagues, dans la même situation qu'elles doivent être montées sur le tire-plomb; *E*, cheville quarrée, par laquelle les coussinets s'assujettissent dans la jumelle. Ce coussinet ne fait que la moitié de ce qui doit former un plomb; d'un côté il forme une chambre quarrée, & de l'autre un demi-cercle; la premiere pour recevoir le verre, & l'autre la tige de fer.

Figure 11 *bis*. Coussinet dans lequel passent les deux verges de plomb assemblées sur une tige de fer, comme on voit en *E* & *F*: *A*, est le corps du coussinet; *B*, *C*, les deux échancrures; *D*, *D*, engorgeure, dont sort le plomb *E*, montée sur la tige de fer *F*.

Figure 12, donne l'idée de ce plomb plus en grand. *A*, est la chambre supérieure qui reçoit le verre; *B*, la chambre inférieure; *C*, tige de fer, sur laquelle se réunissent les deux verges en passant par le grand coussinet; on voit leur coupe *D*.

On a représenté dans la figure 13, ces deux plombs prêts à être réunis sur la tige de fer; *A*, *F*, est la chambre qui doit recevoir le verre; *B*, *E*, sont les demi-cylindres creux qui doivent emboîter la tige *D*; on voit une de leurs coupes en *C*.

Figure 14, Essais de réunion de ces plombs, qui forment la croix, disposés à être dans un chassis. *A* & *B*, sont deux pieces coupées, destinées à rentrer dans les échancrures de la piece *C*, *D*, ainsi que l'on voit dans la figure 15, où cette réunion est cachée par la piece quarrée *E*, qui peut avoir la figure d'une rosette, comme l'on voit *figure* 16.

PLANCHE IX.

Tire-plomb d'Allemagne.

Figure 1. *A*, est le tire-plomb; *B*, *B*, le bout de bois épais, sur lequel il est assujetti; *C C*, montant ou pied de ce bout; *D*, *D*, bande de fer qui le rend plus solide; *E*, manivelle du tire-plomb.

Figure 2, tire-plomb entier. *A*, *A*, jumelles; *B*, *B*, entre-toises; *C*, *C*, vis & écrous desdites entre-toises; *D*, *D*, arbres qui font arrondis que dans la partie qui passe dans les trous des jumelles; *E*, roue ou bague; *b*, coussinet; *F*, porte coussinet; *G*, *G*, pignon; *H*, *H*, vis & écrous des arbres; *I*, partie saillante de l'arbre inférieur, pour recevoir la manivelle; *K*, patte inférieure d'une des jumelles, percée de trois trous 1, 2 & 3, pour recevoir chacun une vis *M*, & l'écrou *N*; *O*, *P*, désigne le porte-coussinet, dont *O* est le talon, *P Q*, la mentoniere, dont l'espace reçoit le coussinet.

Figure 3, premiere jumelle de devant, à patte. *A*, est la jumelle; *B*, la patte, avec ses trous 1, 2, 3; *C*, *C*, sont les deux entre-toises, avec leurs vis *D*, *D*, qui tiennent à ladite jumelle, & leur écrou *L*; *E*, *E*, sont les deux trous ronds, destinés à recevoir la partie ronde des arbres, qui doivent y rouler; *F*, trou quarré, dans lequel entre le talon du porte-coussinet.

Figure 4, seconde jumelle *A*; *B*, porte-coussinet; *C*, *C*, trous quarrés, qui doivent recevoir la partie quarrée des entre-toises de la premiere jumelle; 1, 2, trous ronds par où passe la portion arrondie des arbres qui doivent y rouler.

Figure 5, Coussinet vu de deux faces. *A*, derriere du coussinet; *B*, *B*, échancrures pour le jeu des arbres; *C*, *C*, échancrures par lesquelles le coussinet entre dans les porte-coussinets; *D*, engorgeure du coussinet, par lequel passe le plomb.

Figure 6, Arbre supérieur. *A*, *B*, partie arrondie de l'arbre; *C*, partie quarrée, & vis destinée à recevoir le pignon *G*, par son trou quarré *H*; *D*, centre de l'arbre; il est quarré, & a un talon saillant qui reçoit la roue ou bague *E*, par son trou quarré *F*.

Figure 7, Arbre inférieur. Il ne differe du précédent, qu'en ce que sa partie quarrée *A* est plus longue devant recevoir, outre un pignon semblable, l'œil de la manivelle toute assujettie par un écrou *G*.

Figure 8, roue ou bague, vue de face; *A*, est le corps de la bague; *B*, son trou quarré.

Figure 9, clef de fer pour monter & démonter le tire-plomb; *A*, est son œil; *B*, sa tige de fer; *C*, son manche de bois.

PLANCHE

Explication des Planches.

PLANCHE X.

Panneaux de différentes façons de vitres, dont les traits marquent les plombs.

FIGURE 1, N°. 1, se nomme piece quarrée: N°. 2, lozange: N°. 3, borne simple en pieces quarrées: N°. 4, doubles bornes en pieces quarrées: N°. 5, simple borne couchée: N°. 6, double borne couchée: N°. 7, dez à la table d'attente: N°. 8, doubles bornes, longue au tranchoir pointu: N°. 9, dez simple: N°. 10, guillotin: N°. 11, façon de la Reine: N°. 12, rose de Lyon: N°. 13, borne couchée au tranchoir pointu, & table d'attente: N°. 14, moulinet au tranchoir pointu: N°. 15, bâton rompu au tranchoir à huit pans.

PLANCHE XI.

N°. 16, Chenon debout: N°. 17, chenon renversé: N°. 18, tranchoir à la table d'attente: N°. 19, bâton rompu: N°. 20, tranchoir pointu à la double tringlette: N°. 21, mollete d'éperon: N°. 22, moulinet au tranchoir évuidé: N°. 23, moulinet au tranchoir simple: N°. 24, moulinet au tranchoir simple: les N°s. 25 & 26, expériences pour la réception d'un Maître.

PLANCHE XII.

Panneaux en œuvres.

FIGURE 1. On trouve dans un chassis de fer, marqué A, B, B, B, B, C, C, C, C, tous les mêmes panneaux de vitres en diminution, ainsi que dans les figures 2 & 3; sous les mêmes numéros, nommés dans les Planches 10 & 11; D, écusson de France.

PLANCHE XIII.

Rosette en panneau.

A, A, A, A, grand diametre de cette forme de vitre, dite *borne couchée*, posée dans des meneaux de pierre; le premier rang B, B, B, B, est divisé en vingt-quatre panneaux; le second, C, C, C, C, en même nombre; le troisieme D, D, D, D, en douze panneaux, & le rond-point milieu E, E, E, en six demi-cercles, pour placer un écusson, ainsi qu'on le voit dans la figure premiere de la douzieme Planche.

Fin de l'Explication des Planches.

Art du Peintre sur Verre; Ustenciles pour le Dessein et la Préparation des Couleurs. Pl. I.

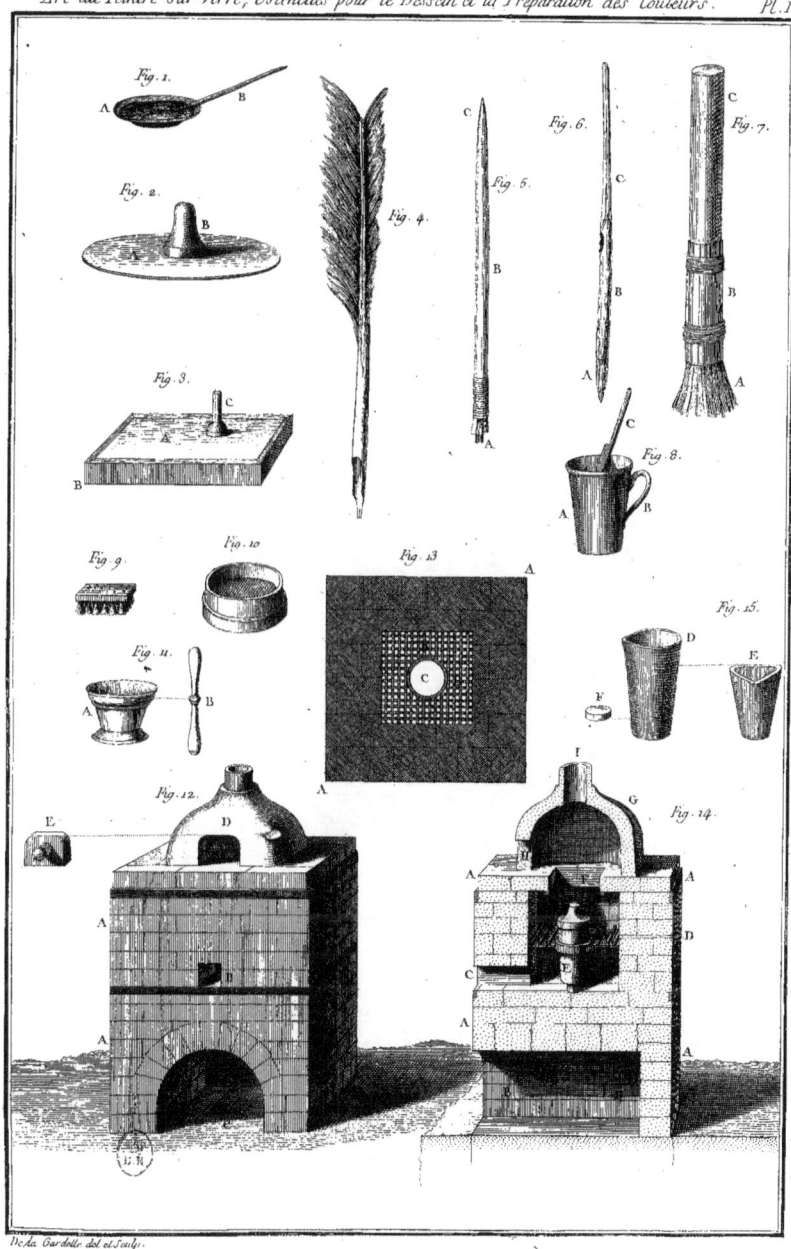

Art du Peintre sur Verre; Fourneau a cuire le Verre Peint. Pl. II.

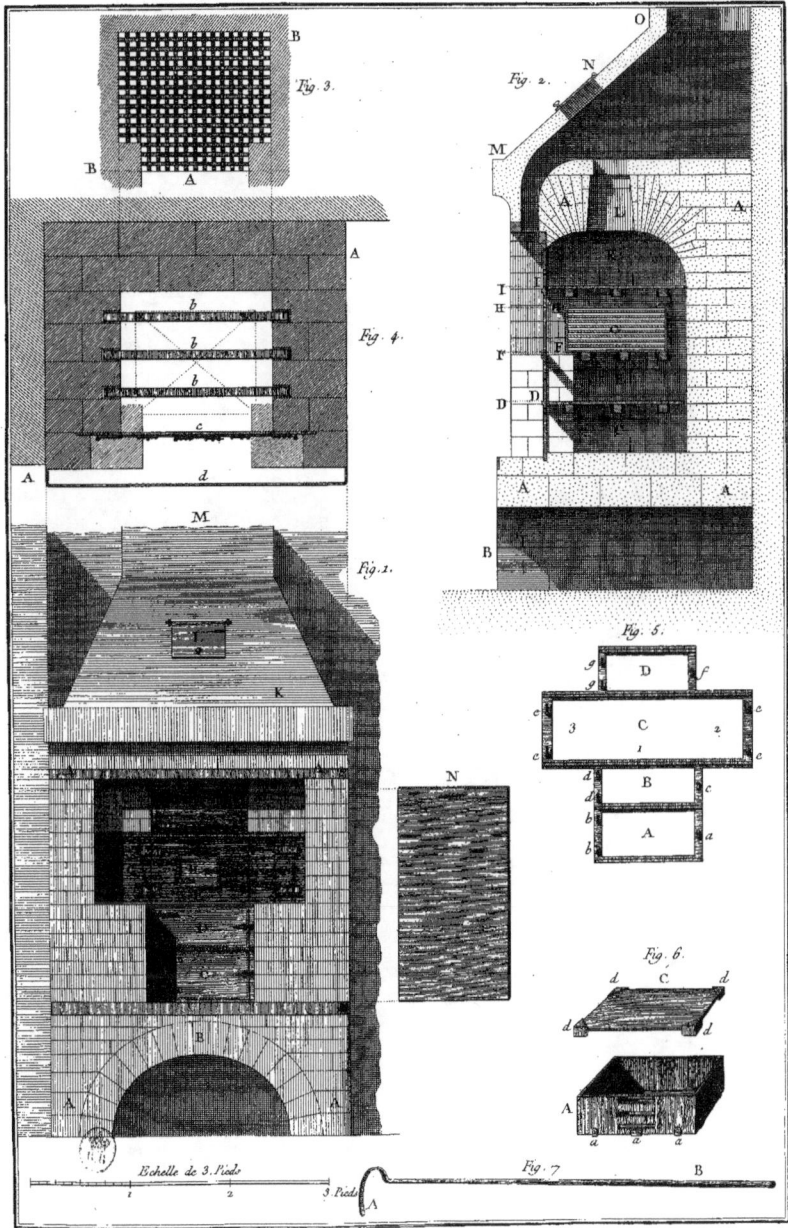

De la Gardette del. et Sculp.

Art du Peintre sur Verre, Grande forme de Peinture sur Verre. Pl. IV.

Art du Peintre sur Verre, Peinture moderne. Pl. V.

Vitreau de Verre peint et grands Carreaux de glace, placés aux travées de la Chapelle du Roi à Versailles.

De la Gardette del. et Sculp.

Art du Peintre sur Verre; Peinture moderne. *Pl. VI*

Vitrau en Verre blanc et Peint; Placé au Chevet de l'Eglise de Paris, audessus des Galleries; Exécuté par l'Auteur.

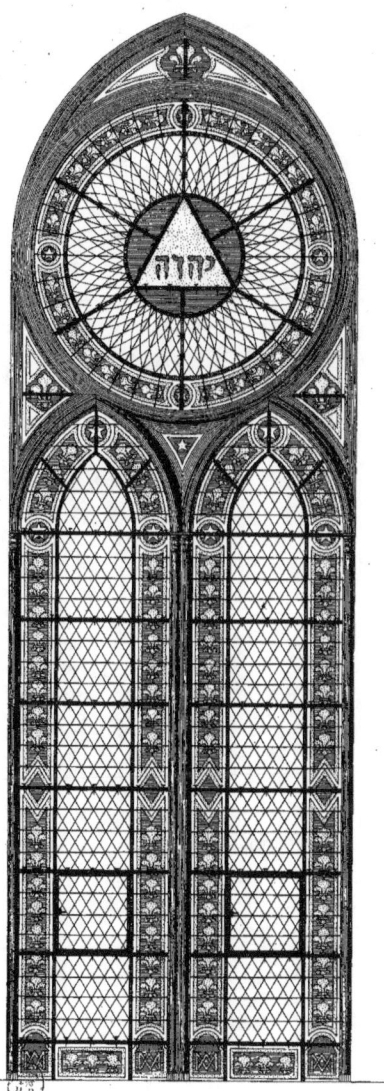

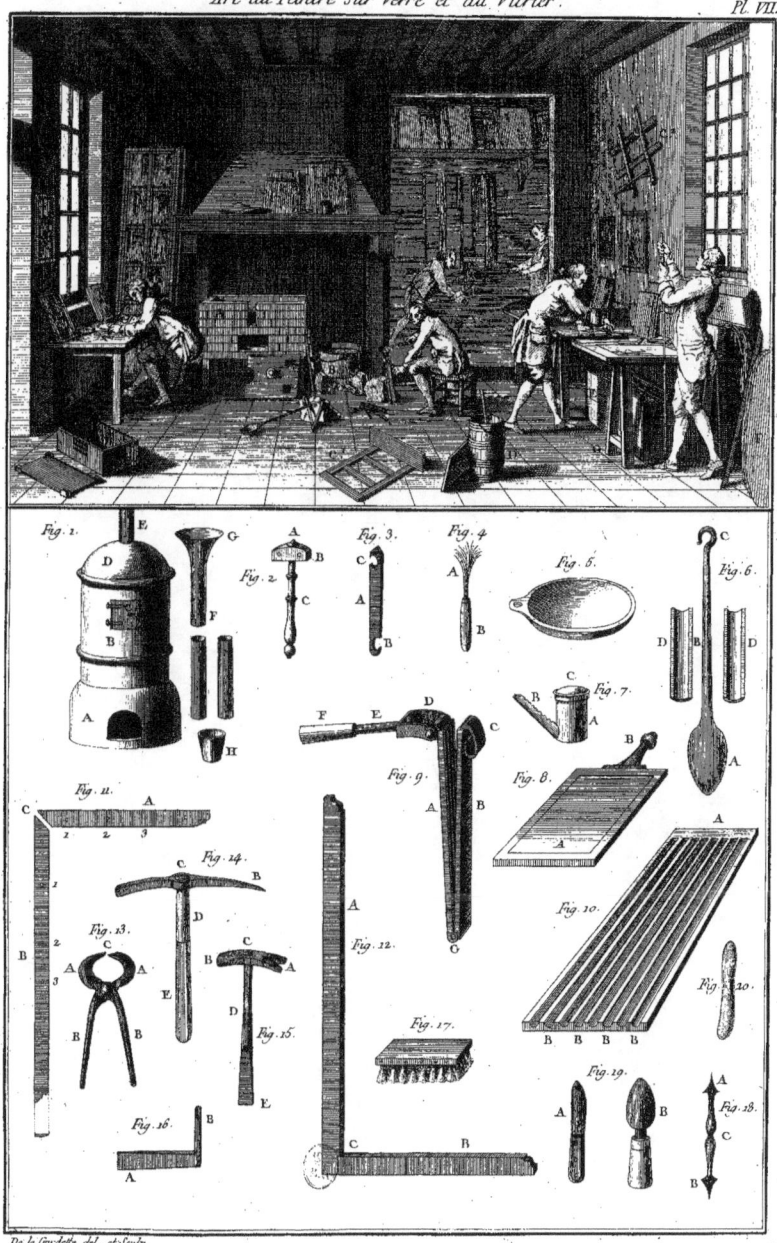

Art du Peintre sur Verre et du Vitrier. Pl. VII.

Art du Vitrier; Tire-plombs François et Coussinets Allemands. Pl. VIII.

Art du Vitrier, Tire-plomb d'Allemagne. Pl. IX.

Art du Vitrier, Trait des Plombs pour Paneaux de différentes formes. Pl. X.

De la Gardette del. et Sculp.

Art du Vitrier. Suite des formes de Paneaux. Pl. XI.

De la Gardette del. et Sculp.

Art du Vitrier; Paneaux en œuvres. Pl. XII.

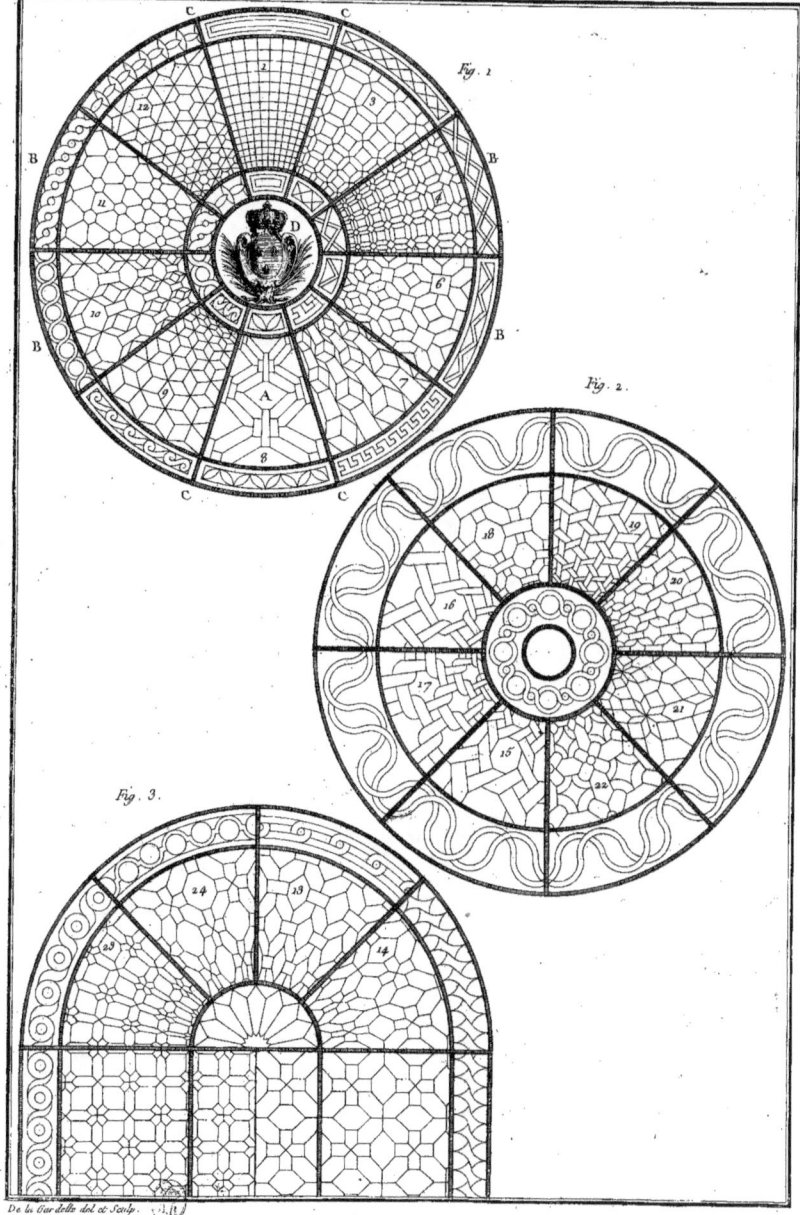

Fig. 1.
Fig. 2.
Fig. 3.

De la Gardelle del. et Sculp.

Art du Vitrier; Rosette en Panneaux. Pl. XIII.

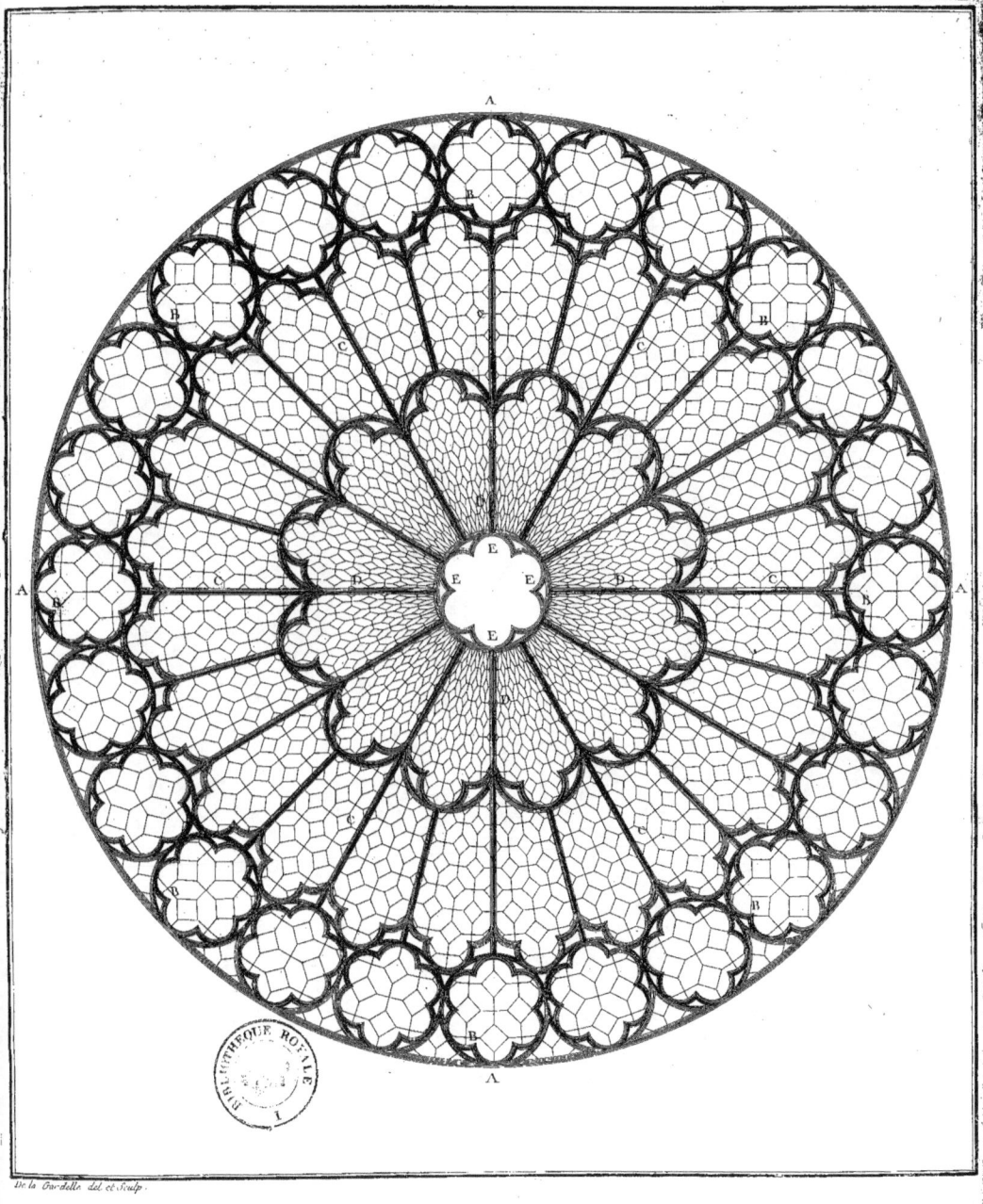

De la Gardelle del et Sculp.